朱良志——著

一花一世界

北京大学出版社
PEKING UNIVERSITY PRESS

图书在版编目（CIP）数据

一花一世界 / 朱良志著. —北京：北京大学出版社，2020.8
ISBN 978-7-301-31434-0

Ⅰ. ①一… Ⅱ. ①朱… Ⅲ. ①艺术哲学 – 研究 – 中国 Ⅳ. ①J0–02

中国版本图书馆 CIP 数据核字（2020）第 120896 号

书　　名	一花一世界 YI HUA YI SHIJIE
著作责任者	朱良志　著
责任编辑	艾　英
标准书号	ISBN 978-7-301-31434-0
出版发行	北京大学出版社
地　　址	北京市海淀区成府路 205 号　100871
网　　址	http://www.pup.cn　新浪微博 @ 北京大学出版社
电子信箱	编辑部 wsz@pup.cn　总编室 zpup@pup.cn
电　　话	邮购部 010-62752015　发行部 010-62750672 编辑部 010-62756467
印刷者	北京中科印刷有限公司
经销者	新华书店
	787 毫米 ×1092 毫米　16 开本　34.75 印张　505 千字 2020 年 8 月第 1 版　2025 年 3 月第 3 次印刷
定　　价	128.00 元

未经许可，不得以任何方式复制或抄袭本书之部分或全部内容。
版权所有，侵权必究
举报电话：010-62752024　电子邮箱：fd@pup.cn
图书如有印装质量问题，请与出版部联系，电话：010-62756370

引　言 / 001

上篇

上篇述要 / 003

第一章　无量的世界 / 005

一、以物为量 / 005
二、大制不割 / 011
三、小中现大 / 020
四、一即一切 / 035
结　语 / 041

第二章　懒写名山照 / 044

一、巨师神髓 / 045
二、赏雨茅屋 / 052
三、石上菖蒲 / 058
四、江路野梅 / 061
五、清浅蓬莱 / 067
六、光而不耀 / 073
结　语 / 076

第三章
大成若缺
/ 077

一、局促与自足 / 078
二、支离与大全 / 090
三、残缺与圆满 / 098
四、破碎与浑一 / 103
结　语 / 110

第四章
作为"非历史"的艺术
/ 111

一、历史与历史感 / 112
二、在怀古中超越历史 / 118
三、不作"时史" / 122
四、时空的截断 / 132
五、另一种永恒 / 140
结　语 / 143

第五章
让世界敞亮
/ 144

一、"照亮"还是"敞亮" / 144
二、"山河大地"的发现 / 152
三、且随色走 / 161
四、存在即意义 / 170
结　语 / 176

第六章
由青山白云去说
/ 177

一、说"说" / 178
二、我不"说" / 182
三、让世界"说" / 195
四、世界"皎皎地说" / 205
结　语 / 215

第七章 德将为汝美 /216

- 一、自性为美 /217
- 二、澹然无极 /223
- 三、归根曰静 /228
- 四、空花自落 /231
- 五、不作妍媚 /236
- 结　语 /239

第八章 无上清凉界 /242

- 一、《闲情》之"闲"意 /245
- 二、不爱不应物 /251
- 三、幽鸟不知春 /256
- 四、幽冷的眼神 /264
- 结　语 /269

下篇

下篇述要 /273

第九章 陶渊明的"存在"之思 /277

- 一、存之有尽 /278
- 二、无遁而存 /291
- 三、不存之存 /306
- 结　语 /314

第十章 王维的"声色"世界 /315

一、色声即法身 /317

二、色空无碍的辋川组诗 /322

三、一行三昧的体验法门 /333

四、作为非风景的山水 /339

五、色声世界中的"尘" /345

结　语 /348

第十一章 白居易的"池上"之知 /349

一、池上 /350

二、主人 /357

三、逍遥 /363

四、无隐 /369

五、虚白 /374

结　语 /378

第十二章 苏轼的"无还"之道 /379

一、"无还"的概念 /380

二、庐山真面目 /384

三、庐山烟雨浙江潮 /390

四、何必论荣枯 /397

五、造物初无物 /402

结　语 /409

第十三章 虞集的"实境"说 /410

一、"实境"的概念 /411

二、真性 /414

三、真理 /418

四、真实 /425

结　语 /430

第十四章 倪瓒绘画的"绝对空间" /431

一、"绝对空间"的概念 / 431
二、泛泛：超越对境关系 / 437
三、萧散：淡化联系纽带 / 442
四、寂寞：消解动力模式 / 448
五、苔影：抹去时间痕迹 / 455
六、蓬庐：重置无量空间 / 462

第十五章 石涛的"兼字"说 /467

一、画与字 / 469
二、"一字"与"一画" / 474
三、经权与画变 / 477
四、本之天与全之人 / 485

第十六章 黄宾虹的"浑厚华滋"说 /491

一、"浑厚华滋"说的提出 / 491
二、浑全的法则 / 495
三、生生的机趣 / 502
四、纯化的语言 / 511
结 语 / 519

剩 语 / 520

主要参考文献 / 525

后 记 / 537

引 言

一

元代艺术家倪瓒（号云林，1301—1374）题兰画诗写道："兰生幽谷中，倒影还自照。无人作妍暖，春风发微笑。"[1]一朵野花，开在幽深的山谷，没有名贵的身份，无人问津，没人觉得她美，也没人爱她，给她温暖，她倒影自照，照样自在开放——她的微笑在春风中荡漾。[2]

这首诗寓含一个道理：一朵野花，也是一个有意义的世界，一个圆满宇宙。

从人知识的角度看，野花是微不足道的，并不具有意义。但野花可不这样"看"，她并不觉得自己生在闭塞的地方，也不觉得自己形象卑微，有所缺憾。野花"并不觉得"，其实是无法觉得。而人是有"法"觉得的。在人的"法"的眼光中，有热闹的街市，有煊赫的通衢，也有人迹罕至的乡野，人们给它们分出彼此，分出高下。人们眼中的花，有名贵的，有低下的，有万般宠爱的，有弃而不顾的。像山野中那些不知名的小花，人们常常以为其卑微而怜惜之。

"任真无所先"（陶渊明《连雨独饮》），中国古代有一种思想智慧，要归复人的真性，破这先在的"法"。大和小，多和少，煊赫和卑微，高贵和低下，灿烂和晦暗，是人知识眼光打量下的分别，庄子将这称为"以人为量"。科学的前

[1] 顾瑛《草堂雅集》卷六录倪瓒《题方厓临水兰》："兰生幽谷中，倒影还自照。无人作妍暖，春风发微笑。"（《文渊阁四库全书》本）倪瓒《清閟阁遗稿》卷四《题临水兰》："兰生幽谷中，倒影还自照。无人作妍暊，春风发微笑。"（明万历刻本）"暊"是"暖"的异体字。

[2] 日本十七世纪诗人松尾芭蕉有首俳句也表达出类似的意思："当我细细看，呵！一棵荠花，开在篱墙边。"在一处偏远的乡村小路上，无人注意的篱笆墙边，诗人发现一朵白色的野花，没有娇艳的颜色，没有引人注目的形式，也无诱人的香味。她独自开放，浅斟慢酌，引起诗人莫名的感动和共鸣。这首俳句由陶渊明的"采菊东篱下，悠然见南山"化来。

行,文明的推进,的确需要这样的眼光。但是,并不代表这样的眼光是当然的。在人为世界立法的眼光中,人们以知识征服世界,以秩序分割世界,将世界当作对象,似乎不属于世界。人站在世界的对岸看世界,给它确定意义,这样的世界是被知识、情感等过滤过的,并不是真实的世界。其实,人本来就是世界中的存在,不能总是在世界的对岸打量它。当由世界的对岸回到世界,回到生命的故园时,你随白云轻起,共山花烂漫,以世界的眼光看世界,"任真"——依世界本来面目而呈现,即庄子所说的"以物为量",这时一朵小花便有了意义——不是以人的观念决定了的意义。

本书讨论的传统艺术哲学中"一朵小花的意义",是一种回到世界、归复本真的智慧。在森然的理性天地里,艺术家、诗人等热衷于去发现"一朵小花的意义",是因为这微小存在的意义往往被忽略,甚或被剥夺。历史的丛林,人世的江湖,常常碾压着微小存在的梦。其实,恒河沙数,宇宙中每一个存在都可以说是微小的,短暂而脆弱的人生更是如此。一朵小花意义的顿悟,其核心是强调,生命本身就是一种权利,知识和秩序是人的创造,但不能成为霸凌的工具,人不能将世界的一切置于知识、欲念的统治之下,或者居高临下地"爱"它、悲天悯人地"怜"它,或者无情地卑视它。一朵小花也有存在的逻辑和价值,并不因外在的评价和情感投射获得存在的理由。

面对存在意义的坠落,先秦的老庄哲学等就曾有过关注。"感时花溅泪,恨别鸟惊心"(杜甫《春望》),诗人和艺术家毕竟是敏感的生存类别,我们看到,中国传统艺术发展中对此问题的重视,由开始的细微之声,唐宋以还,渐汇成深沉阔大之音。这直接影响着中国千余年来的艺术创造,甚至人们的生活方式。

在中国传统艺术的创造中,潜藏着如潘诺夫斯基所说人类悲壮的"自我约束原则"[1]这一深沉的人文精神。接触唐宋以来的艺术事实就会发现,诗人、艺术

[1] [美]潘诺夫斯基《作为人文学科的艺术史》,曹意强译,曹意强、[美]麦克尔·波德罗等《艺术史的视野:图像研究的理论、方法与意义》,杭州:中国美术学院出版社2007年版,第3页。

家常在做"损"的功夫,形式上多做"减"法、"简"法。一池蘋碎、满目枯荷的意象世界,往往传递的是这深沉的生命关怀。诗人、艺术家钟情枯木寒林之相,刻意渲染荒寒寂寞气氛,躲到无上清凉世界,去冷却心中的躁动,恰恰表现的是殷切的生命关怀意识。

苏轼说:"以爱,故坏;以舍,故常在。"(《东坡志林》)一个"舍"字,可以说是唐宋以来中国艺术哲学的灵魂。倪云林兰生幽谷的喻象就突出这"舍"的精神:在空旷无垠的山谷中,一朵微小而孱弱的兰花,其量上的"舍",几近于无。中国艺术家要于此"舍"中,觑生命本相。"舍",是为了挣脱羁縻,纠正人类缘由知识所产生的欲望扩张,那无尽的"爱"——占有的愿望,追寻在"人文"名义下被剥夺的存在权利。艺术家更在"舍"中,传递出人对世界的宽容和责任,

〔明〕陈洪绶
花鸟册之一
美国克利夫兰美术馆

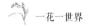

维护人作为生命存在的基本尊严,在超越先在的"人文"附加过程中,建立更切近人生命的真正的人文世界。

二

说一朵小花的意义,不是说一个客观对象的意义,而是对存在意义的"发现"。意义是在直接生命体验中产生的,不由先在态度所支配。石涛以"法自画生"(《画语录·了法章》)四字概括这种精神。法,"只在临时间定"(《大涤子题画诗跋》),它是即成的,当下的,直接的,自我的,也是鲜活的。这种哲学推重生命的鲜活感受,是"活泼泼"的,而不是为完成某种预先被确定的事实,去敷衍其事。在这种观念看来,从属性的劳作,终究是无意义的呻吟;应到自己真性中汲水,这里有永不枯竭的生命之泉。如唐代诗人寒山所说:"寻究无源水,源穷水不穷。"[1] 不要让外在的道、高飘的理、妙用无方的神等终极价值来支配你,没有外在的"源头",直面生命体验的真实,才能发现生命的活水。道,在自我行走的道路上;神,在心灵的体验里;理,就在生命展开的逻辑中。

这里所说的当下体验,是在无遮蔽状态下亲近世界、与世界融通一体的存在方式,而非冥思或源于直觉的认识能力。瞬间妙悟,其实就是让世界自在兴现的智慧。唐代哲学家李翱是一位儒家学者,对佛学有兴趣,而药山惟俨的大名在当时朗如日月。一次,他去拜访药山。见药山时,开口便问:"如何是道?"药山并未直接回答,当时他坐在门前,门前置一案,案上放着一杯水,还有几函没有打开的经书,他向上指指天,向下指指案上的水,说:"云在天,水在瓶。"李翱豁然有悟,写了两首诗,第一首道:"练得身形似鹤形,千株松下两函经。我来问道无余说,云在青天水在瓶。"道在不问,佛不在求,不在读经,不在静修,只

[1] 〔唐〕寒山《惯居幽隐处》,项楚《寒山诗注》,北京:中华书局2000年版,第110页。

要放下心来，将系缚自己的绳索解开[1]，与世界融通一体，处处都有佛，时时都是悟。云在青天水在瓶，这是一种任由世界自在兴现的哲学。唐宋以来的艺术，在很大程度上，就是这种自在兴现生命体验的记录。

说一朵小花的意义，也是在说平等的生命智慧。存在的意义是由平等铸就的。平等，不是知识的平衡、秩序的斟酌，而是对秩序与知识的超越。"木末芙蓉花，山中发红萼。涧户寂无人，纷纷开且落"（王维《辛夷坞》），山中自开自落的花儿，也是真实的，有其不待给予、不容卑视的独立存在意义。生命是平等的，我们不能因为文明推进，有太多的"文明"手段，有复杂的知识分别，只知道证明自己的至尊高贵，精英们忙着回护自己的地盘，就忘记了别的存在的意义。天生一人自有一人之用，一朵小花也有她的无上尊严。我们以掠夺别的存在获得自我存在到了得心应手之时，记得一朵小花也有她的存在权利，或许有好处，它让我们离真实世界不会太远。传统艺术常常以寂寞的形式，去记录远离羁縻的畅然、发现意义的欣喜。艺术家在萧瑟、质朴、单纯的境界营造中，玩味"小"的意义。这不是一声无奈的叹息，这里有金翅擘海的勇猛。看倪云林的数株寒林昂首于高荠云天的清影，就会有这种感觉。唐宋以来艺术传统中"贵族意识"的弱化，与此一哲学密切相关。

"一花一世界，一草一天国"[2]，其根本旨意在生命的安顿，它是一个价值世界。隋唐以来哲学中说"小"，在一定程度上就是为了说"大"，说"圆满"，说

[1] 传禅宗四祖道信向三祖僧璨求解脱之道，僧璨反问道："谁缚你！"（〔宋〕普济著，苏渊雷点校《五灯会元》卷一，北京：中华书局1984年版，第48页）意思是你自己捆束了自己。

[2] 佛教中有"一花一世界，一叶一如来"的说法。如明僧憨山德清法偈云："忆昔千花七宝台，一花一叶一如来。"（《憨山老人梦游集》卷三十七，清顺治刻本）英国诗人威廉·布莱克（William Blake, 1757—1827）有一首《天真的预言》（Auguries of Innocence），诗中有一节："To see a world in a grain of sand/And a heaven in a wild flower/Hold infinity in the palm of your hand/And eternity in an hour." 宗白华将其翻译为："一花一世界，一沙一天国。君掌盛无边，刹那含永劫。"（《美学散步》，上海：上海人民出版社1981年版）梁宗岱译为："一颗沙里看出一个世界，一朵野花里一座天堂。把无限放在你的手掌上，永恒在一刹那里收藏。"（《梁宗岱译诗集》，长沙：湖南人民出版社1983年版）详细研究，参四川外语学院李玲教授《一花一世界 一沙一天国：布克〈天真的预言〉汉译的文化解读》（《外国语文》2010年第5期）。诗中所言乃关乎瞬间与永恒、有限与无限的关系。此诗百年以来，广为汉语界读者所知。由于特殊的文化背景，诗中所反映的观念与中国传统艺术哲学的当下圆满体验哲学有相当大的差异。

太不圆满人生中的"圆满俱足",说心灵的高蹈与回环,所谓"月印万川,处处皆圆"。听哲学家说"一月普现一切水,一切水月一月摄"(永嘉玄觉《证道歌》),其中就暗含这个道理。当下直接的体验是一种"大全"智慧,没有缺憾,不需要补充。圆满的降临,取决于人是否有生命的"定力",是否有生命的"俯仰自得"的功夫。韦应物《滁州西涧》咏我家乡的一条小河,是一首童叟皆知的诗:"独怜幽草涧边生,上有黄鹂深树鸣。春潮带雨晚来急,野渡无人舟自横。"所吟咏的就是这俯仰自得的圆满智慧。狂草大家张旭以鲍照《芜城赋》中"孤蓬自振,惊沙坐飞"为毕生追求的最高境界,也是此理。正像陶渊明所说,"寒华徒自荣"(《九日闲居》),一朵在萧瑟秋风下独自绽放的淡然的菊,无所求,不畏凄寒,不以荣为荣,自有璀璨的生命光芒,有难以言传的美。这个看起来微小的"一",就是圆满俱足的"一切"。说一朵小花是一个大全世界,是在砥砺生命信心,不仰望外在"态度"的变化,要在归复内在心灵的平宁,心安即归程。

传统艺术哲学将这独特的生命绎思凝固在四个字中:小中现大[1]。大,是价值的实现。

三

这就是我近日草成、奉献给读者的新作所要研究的中心问题,它也是二十多年前就引起我研究兴趣的问题。我在这个世纪初出版的《曲院风荷》中有"微花"一讲,涉及此问题;此后出版的《中国美学十五讲》中有"以小见大"一讲,谈到此问题;稍后做石涛研究,剖析他的"一画"时,触及此问题;《南画十六观》讨论文人画"真性"问题,也不离这个关键问题。这是我最想写的一本书,也是我深感学力不逮、很难完成的一本书。它是我关于艺术的见解,也是自身关于生命存在的切身体会。现在忐忑地将这部不成熟的作品呈现在您面前,希望能得到

[1] "小中现大",语本《楞严经》,后成为传统艺术哲学中的基本原则。

引 言

您的指正和帮助。

　　本书所讨论的问题，在中国传统艺术哲学中具有不可忽视的位置。它不是一本书、一个理论家、一个时代所拥有的思想，而是中国诗人、艺术家和智者泛舟于知识瀚海时，对生命意义的追问。艺术是心灵的轻语，生命存在的价值是其永不消歇的话题。它是诗、书、画、乐、戏曲、建筑、园林乃至篆刻、盆景等创造背后所潜藏的问题，是诗家吟咏的主题，也是很多画家要表达的秘意。造园家做一个小品，在纳千顷之浩荡、收四时之烂漫中，有此驻思。篆刻家在方寸天地腾挪时，亦萦绕此意。拘谨的文徵明说："我之斋堂，每于印上起造。"[1] 他的烂漫

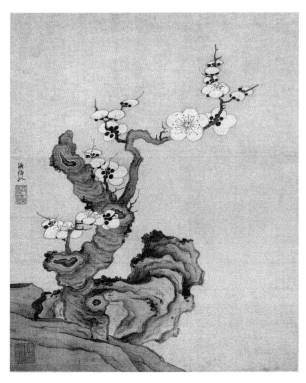

〔明〕陈洪绶
花鸟册之一
美国克利夫兰美术馆

[1] 此见〔清〕戴熙《习苦斋画絮》卷二所引："鄂士整理盆石，予弗能也，偶写于画。文待诏云：'我之斋堂，每于印上起造。'醇士盆玩，亦于腕下运也。"（《中国书画全书》编纂委员会编《中国书画全书》第十四册，上海：上海书画出版社2000年版，第159页）文徵明文集不见此语。

思虑中，包含这一思想。既是词人也是词学理论家的张炎（1248—约1320），咏着秋风，说："只有一枝梧叶，不知多少秋声。"（《清平乐·候蛩凄断》）优雅言辞中，也氤氲此一哲思。高才的苏东坡评画说："谁言一点红，解寄无边春。"（《书鄢陵王主簿所画折枝二首》其一）正是由此哲学萌发出的思考。恒河沙数，生命是微小而脆弱的，传统艺术哲学小中现大的智慧，通过妙用恒沙的追踪，来展现人的存在价值。

总之，本书说一朵小花的意义，乃是以人类的艺术生活为切入点，来说人生命存在的价值。

上篇

上篇述要

云林"兰生幽谷中，倒影还自照。无人作妍暖，春风发微笑"小诗包含传统艺术哲学有关生命体验和价值思考的秘密，本书上篇在一定程度上，就是依这首小诗的逻辑而展开的，共分八章，分别讨论八个问题：

一、"量"的问题。一朵兰花是小的，微不足道，然而，小中可以现大。如恽南田（1633—1690）所说："一勺水亦有曲处，一片石亦有深处。"[1] 这种哲学要超越"以人为量"的知识观念，以物为量，也就是建立一种不以量为量的无量世界。

二、"名"的问题。一朵开在深山空谷或者篱墙边的野花，是无名的存在，无法纳入知识的名言系统；无人注意，无所知名，因而没有名望；无法像郁金香、玫瑰等那样，享有尊贵地位，没有名分。然而，"圣人无名"（《庄子·逍遥游》），名、分的形成，受制于人的知识标准，我们用这样的标准去给小花贴标签，在很大程度上是对存在意义的漠视。

三、"全"的问题。此章侧重于从空间方面讨论圆满的问题，此在即圆满。一朵小花，形单影只，微小而孤独，是有所缺憾的。而这种体验哲学认为，每一个生命存在都是自足圆满的，都是大全世界。残缺与圆满、支离与整全等相对性，是人知识的见解。"壶天自春"，传统艺术以它的微花细朵、片石勺水，创造大全的世界。

四、"时"的问题。此章侧重于从时间角度探讨圆满问题，当下即圆成。我们说"一花一世界"，即意味着它是在生命体验中发现的"瞬间永恒"境界。瞬间永恒，当然不是在片刻突然发现一种永恒真理，而是对时间、历史的超越，它

[1]〔清〕恽寿平著，吴企明辑校《恽寿平全集》中册，北京：人民文学出版社2015年版，第327页。

所追求的永恒,是超越瞬间、永恒相对意识的大化流衍本身。

五、"境"的问题。"一花一世界",是在纯粹体验中创造的独特生命宇宙,或者叫"生命境界"。这一哲学的最终目标是生命境界的呈现,荡去知识、情感、欲望等的遮蔽,让世界敞亮。"一花一世界",这纯粹体验凝固的世界,是实境。实境不是脱离具体存在的他在,用禅家的话说,叫作"且随色走"。

六、"性"的问题。这真实的世界之所以一时明亮起来,乃在于归复真性,恢复生命的本明,让青山去说,让白云去说。性即是见(现)——这种哲学不是再现或表现,而是呈现,让世界依其真性而自在呈现。

七、"美"的问题。云林"无人作妍暖"的"妍",就关乎美的问题。这朵空谷中的幽兰,是超越美丑、垢净的存在。这种哲学认为,美丑分别,是人知识的见解,受制于一定的标准,又与人的欲望、趣味等密切相关。审美,推进了文明的发展。美的恣肆,也吞噬了人类赖以存在的世界。这种哲学推崇的以真性为美思想,乃是一种超越美丑见解的独特观念。

八、"情"的问题。云林咏兰诗中"暖"之一字,就是说情。一朵开在深山中的兰花独立自在,不因尧存,不因桀亡,你爱她,她如此,你不爱她,她也如此。这是一种"无情的哲学",它强调超越"爱染",不爱不憎,由情返性,荡去得失之虑,表现"恒物之大情"。

总之,"一花一世界"的圆满哲学,或可称为"当下圆满的体验哲学",是体验、真性和境界三者一体的哲学。"量""名""全""时""境""性""美""情"八个问题,都是围绕这三个中心概念而展开的。说"量",在无量;说"名",在无名;说"全",从空间着笔,意为此在即圆满;说"时",由时间立意,要在当下即永恒;说"境",谈体验境界存在的相状;说"性",谈纯粹体验发动的机制;说"美",谈超越美丑的智慧;说"情",谈无情中的有情。

八章内容大体可厘为四片:"量""名",就质上言;"全""时",就时空上言;"境""性",说境界之成立;"美""情",就价值评判而言。

第一章　无量的世界

"一花一世界，一草一天国"的体验哲学，其根本特点之一是对"量"的超越。它所呈现的是一种生命境界，这一境界是"无量的世界"。本章依次讨论以物为量、大制不割、小中现大和一即一切四个关键理论问题，以期见出传统艺术哲学有关这方面的思考。

这四个问题都是由传统哲学引入、在艺术观念中深深扎根的重要理论命题。四个命题从不同角度，突出"无量"艺术观念的内涵："以物为量"，重在放下以人为量的偏执，会万物为一体；大制不割，突出传统艺术的浑一无分别观念；小中现大，荡去有限与无限的相对性，在无小无大的非计量境界中，实现审美超越；一即一切，重在说圆满俱足的道理。

无量的哲学观念对传统艺术的形式创造产生了重要影响。

一、以物为量

中国艺术哲学中有一种独特的"秋水精神"。

明沈周《卧游图册》十七开，今藏故宫博物院。其中一开山水，画秋风萧瑟中，一人于岸边树下，临水而读，老木萧疏，秋水潋滟，读书人神情怡然。其上有诗云："高木西风落叶时，一襟萧爽坐迟迟。闲披《秋水》未终卷，心与天游谁得知。"在水净沙明的秋水边读《秋水》，心与秋水同在，进而与天地同游。画家就画这"心与天游"的共在。人此时是世界的"在"者，而非世界的观者。

《秋水》虽处《庄子》外篇，却是理解庄子思想的关键。此篇发挥《逍遥游》《齐物论》之大旨，带有提挈庄子思想的特点。前人曾有"吾读漆园书，《秋水》一篇足"

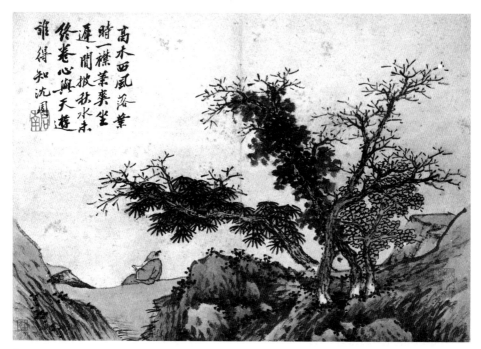

〔明〕沈周　卧游图册之十　故宫博物院

的说法[1]，以《秋水》篇概括庄子思想。在文学艺术领域，秋水精神，成为人与世界共成一天的代语。元张雨（1283—1350）诗云："木兰坠露研朱写，只写南华《秋水》篇。"[2]写人与万物一体的感觉。明董其昌（1555—1636）甚至说："曾参《秋水》篇，懒写名山照。"[3]《秋水》篇直接影响了他的绘画形式构造。

[1]〔金〕马定国《读庄子》，〔金〕元好问编《中州集》甲集第一，上海：华东师范大学出版社2014年版，第61页。

[2]〔元〕张雨《明德游仙词十首自天柱山传来，依韵继作，云林道气者观之，亦足以自拔于埃溘矣》，〔清〕倪涛《六艺之一录》卷三百八十五，杭州：浙江人民美术出版社2015年版，第7894页。

[3]〔清〕陆时化《吴越所见书画录》卷五著录《董文敏为王奉尝画山水立轴》，并题云："逊之尚宝以此属画经年，漫应，非由老懒，每见其近作，气韵冲夷，动合古法，已入黄痴倪迂之室，令人气夺耳。因题诗一绝云：'曾参〈秋水〉篇，懒写名山照。无佛地称尊，大方家见笑。'己巳又四月廿一日，青龙江舟次，其昌。"（清乾隆怀烟阁刻本）图作于1629年，今不见。

第一章　无量的世界

《秋水》篇通过河伯与北海若的对话，重点讨论"量"的问题。秋水时至，百川灌河，两河之间，不辨牛马，于是河伯（河神）高兴不已，咆哮着、喧嚣着顺流而下——它见到了汪洋无边的大海。河伯本来以为"天下之美尽在于己"，而在大海面前，乃见己丑。河伯为大海巨大的体量而赞叹，而北海若（海神）却说，"吾在于天地之间，犹小石小木之在大山也"。天地之间，物类繁多；时间绵延，无有穷尽；祸福相替，生生不已；美丑互参，因人而立；如此等等。若以知识的眼看世界，世界被人的知识分割，便没有了世界本身，唯留下世界的幻影。本篇大旨在超越大小多少、高下尊卑、美丑善恶等"量"的斟酌，将人从世界的外观者，变成世界的参与者。秋水精神，是洋溢着浓厚生命情调的从容自适精神，当人闭上知识的眼，开启生命的内觉，将生命的小舟摇进世界的芦苇深处时，水平风静，此时人与萧瑟的芦苇同在，与高飞的沙鸥并翼，哪里还会有什么大小、美丑的分际。

从知识的对岸回到生命世界的"秋水精神"，集中体现了庄子"天地与我并生，而万物与我为一"的齐物哲学。秋水精神，也就是郭象所说的人与世界"共成一天"的意识[1]，沈周所说的"心与天游"也即此意。

秋水精神，要建立一种独特的"量"观，庄子将此称为"以物为量"。这四个字真可谓传统艺术发展的法宝。

五代董源《潇湘图》世称名迹（藏故宫博物院），图上董自跋云："以选诗为境，所谓'洞庭张乐地、潇湘帝子游'耳。忆余丙申持节长沙，行潇湘道中，蒹葭渔网，汀洲丛木，茅庵樵径，晴峦远堤，一一如此图，令人不动步而重作湘江之客。昔人乃有以画为假山水，而以山水为真画者，何颠倒见也！"[2] 在董其昌看来，画中的潇湘，表现的不是外在具体的物象，而是体验的真实，是在体验中营构的境界，所以它是"真山水"。

[1] 郭象解释天籁云："夫天籁者，岂复别有一物哉？即众窍比竹之属，接乎有生之类，会而共成一天耳。"（〔晋〕郭象注，〔唐〕成玄英疏《南华真经注疏》，北京：中华书局1998年版，第26页）

[2] 〔明〕董其昌著，邵海清点校《容台集》别集卷四，杭州：西泠印社出版社2012年版，第695页。

此中"洞庭张乐地,潇湘帝子游",是南朝谢朓名句[1]。"洞庭张乐地"出自《庄子·天运》一个意味深长的故事。该篇写道:"北门成问于黄帝曰:帝张《咸池》之乐于洞庭之野,吾始闻之惧,复闻之怠,卒闻之而惑,荡荡默默,乃不自得。"[2] 其所表达的观点,表面看与《礼记·乐记》"大乐与天地同和"的思想相似,然内里却有本质差异。《乐记》说:"天尊地卑,君臣定矣。卑高已陈,贵贱位矣。动静有常,小大殊矣。方以类聚,物以群分,则性命不同矣。在天成象,在地成形,如此,则礼者天地之别也。地气上齐,天气下降,阴阳相摩,天地相荡,鼓之以雷霆,奋之以风雨,动之以四时,暖之以日月,而百化兴焉。如此,则乐者天地之和也。"显然,这是一种秩序的和谐,是高下尊卑的契合,是"量"的衡度。而"洞庭张乐地"的基本出发点,由惧到怠、由怠到惑逐步递进,乃在于荡去"量"的因素,"和"在无量中。

对于北门成的问题,黄帝的回答分成三部分,也即三"奏"。初"奏"使人"惧":"四时迭起,万物循生。一盛一衰,文武伦经。一清一浊,阴阳调和,流光其声。蛰虫始作,吾惊之以雷霆。其卒无尾,其始无首。一死一生,一偾一起,所常无穷,而一不可待,汝故惧也。"阴阳调和、清浊有体的世界,是"量"的世界,人在此尊卑高下的"人境",闻《咸池》之乐,忽如身置荒天迥地,顿生恐惧之感,恐惧中震落了秩序和知识的沾系,由"人境"向"物境"转换。由"惧"入"怠",则进入以物为量、当下圆满的境界中。黄帝说:"吾又奏之以阴阳之和,烛之以日月之明;其声能短能长,能柔能刚;变化齐一,不主故常;在谷满谷,在坑满坑;涂卻守神,以物为量……傥然立于四虚之道,倚于槁梧而吟:'目知穷乎所欲见,力屈乎所欲逐,吾既不及,已夫!'形充空虚,乃至委蛇。汝委蛇,故怠。"以物为量,泯灭人我的界线,消解无限与有限的分别,与万物相委蛇,

[1] 谢朓《新亭渚别范零陵云诗》云:"洞庭张乐地,潇湘帝子游。云去苍梧野,水还江汉流。停桡我怅望,辍棹子夷犹……"(逯钦立辑校《先秦汉魏晋南北朝诗》,北京:中华书局1983年版,第1428页)

[2] 洞庭乃无所涯际之托词,成玄英疏:"洞庭之野,天地之间,非太湖之洞庭也。"宣颖云:"洞庭,犹广汉。"(〔晋〕郭象注,〔唐〕成玄英疏《南华真经注疏》,第290页)

此为无量之世界。第三境是由"怠"入"惑",此描绘至乐之境的体验,齐同万物,无言而心怡,从而充满天地,苞裹六极,圆满而俱足。庄子说:"惑故愚,愚故道,道可载而与之俱也。"三"奏"之说,由量至于无量,由无量而至于充满圆融的"备物"之境,清晰展示了庄子无量哲学的大体思路。

"洞庭张乐地"的核心,是彰显生命的"真性",其中提出的"与物为量"四字,在庄子哲学中具有重要意义。关于它的解释,郭象说意同老子的"大制不割",成玄英疏"大小修短,随物器量"。[1]宋林希逸释云:"随万物而为之剂量,言我之作乐,不用智巧而循自然也。"[2]而清林云铭所言更清晰:"此言乐之盈满,无所不周也……以物为量,因物之大小随其所受也。满谷满坑,就地言;涂卻守神,就人言;以物为量,就物言。"[3]

涂郤(隙)——堵住知识的缝隙,守神——所谓"塞其兑,守其光",从而以物为量。以物为量,不以人为量,就是不以知识之量为量,随处充满,无少欠缺,在谷满谷,在坑满坑,以世界之量为量。此正是传统艺术当下圆满体验哲学的理论精髓。

庄子的"以物为量",放弃知识之"量",并不意味着以外在客观真实为量,而是以无量为量。当然,以"无量"为量,也不是对"量"的否定。若如此,还是会落入知识分别中。以物为量的核心是对"量"的超越。《庄子·山木》说:"若夫乘道德而浮游则不然,无誉无訾,一龙一蛇,与时俱化,而无肯专为;一上一下,以和为量,浮游乎万物之祖,物物而不物于物,则胡可得而累邪!"以物为量,即是"以和为量"——从世界的对岸回到世界中,成就人与世界共成一天之境界。

正因此,庄子"以物为量",其实就是"以物为怀",没有直接的生命体验,也不可能出现物化于世界的无量境界。《庄子·齐物论》说:"圣人怀之,众人辩

[1] 〔晋〕郭象注,〔唐〕成玄英疏《南华真经注疏》,第292页。
[2] 〔宋〕林希逸著,周启成校注《庄子鬳斋口义校注》卷五,北京:中华书局2009年重印本,第231页。
[3] 〔清〕林云铭《庄子因》(《历代文史要辑注释选刊·庄子》),上海:华东师范大学出版社2011年版,第151页。

之,以相示也。"怀,是体验的;辩,是知识的。庄子提倡"兼怀万物"的哲学,强调从知识的岸回归生命的海洋,因为知识的岸是无水的,相忘于江湖,才是生命久长之道。

"圣人怀之""兼怀万物"的"怀",与老子"为腹不为目"的"腹"意义相当。《老子》十五章说:"五色令人目盲;五音令人耳聋;五味令人口爽;驰骋畋猎,令人心发狂;难得之货,令人行妨——是以圣人为腹不为目,故去彼取此。""目",指代以人的感官去分别世界的方式,其结果只能是人对世界的界定,造成人与世界密合关系的破裂。而"腹",是以整体生命去体验世界。"腹",与后世艺术论中所言"澄怀观道"、禅宗"智慧观照"的"观"意思相当,它是生命的内觉,是超越主客的纯粹体验活动。

"怀""腹""观"三字,是标示传统哲学体验法门的重要概念。没有体验,也就没有本书讨论的"一花一世界"的艺术哲学。中国艺术哲学的"一花一世界"观念,乃是超越知识的生命体验之道。它是由对"知"的反思所带来的生命颖悟。抑制了"人"的成分,一朵小花才能成为一个圆满世界。在一定程度上可以说,"一花一世界"的哲学,就是创造一个"非人"(非知识、非名利、非情感、非美丑)的世界,还世界以本相,将世界从人的霸凌中拯救出来,从知识、情感之"封"中解救出来。

董其昌说:"知之一字,众妙之门;又有云:知之一字,众祸之门。"[1]对于知识,中国哲学注意它的两方面特点:知识是力量,知识也是障碍。知识的累积是文明推进的重要标志,而自先秦始,中国哲学就对知识持有警惕的态度。从老子的"知者不言,言者不知"(《老子》五十六章)、庄子的"天地有大美而不言"(《庄子·知北游》),到禅宗的"不立文字,直指人心"的哲学,都反映出这种思想倾向。中国不少思想者看到人与人、人与自然的冲突,但解决之道,不是以知识去征服它,以人的力量去战胜它,而是超越知识的藩篱,克服人的目的性活

[1] 〔明〕董其昌著,邵海清点校《容台集》别集卷一,第572页。

动，在顺应自然之势中拯救生命。在西方，是"我思，故我在"（笛卡儿）；而在中国很多思想家看来，却可以说是"我思，故我不在"。这绝对不意味着中国人提倡蒙昧主义，是反智论者，它反映的是中国传统思想发现并展拓生命内在动能的努力。

秋水精神、以物为量、兼怀万物，三者说法不同，意则一也，都指向超越知识分别、会归于万物一体之境界，它是以体验为中心的传统审美认识方式形成的基石。

二、大制不割

郭象以"大制不割"四字来注释"以物为量"，二者意思相近，理论侧重点则不同。以物为量，强调融于物的态度；大制不割，则突出一种哲学观念——无分别见。

《老子》二十八章云："知其雄，守其雌，为天下溪。为天下溪，常德不离，复归于婴儿。知其白，守其黑，为天下式。为天下式，常德不忒，复归于无极。知其荣，守其辱，为天下谷。为天下谷，常德乃足，复归于朴。朴散则为器，圣人用之则为官长，故大制不割。"[1]

挣脱人知识观照的世界，幽暗，混茫，空空落落，无边无际，是朴——未被打破的圆融世界，在这里没有知识分别，如同婴儿一样自然存在；没有争斗，保持着永恒的雌柔；就像天下的溪涧，就像清气流动的山谷，空灵而涵有一切，流动而不滞塞，虽柔顺而具有无穷力量。

老子以"大制不割"来描绘素朴世界。大制，最高的制式和原则。割，裁割，

[1] 此段从《老子》通行本（王弼本）。易顺鼎《读老札记》、马叙伦《老子校诂》和高亨《老子正诂》等均认为自"守其黑"至"知其荣"六句，为后人窜入，帛书甲、乙本也无此六句。张舜徽《老子疏证》、党圣元《老子析义》咸以古人引书常有省略之习，《淮南子·道应》篇就引作"知其荣，守其辱，为天下谷"。通行本义理通畅，故从之。

分别。[1]老子认为,最高的制式、最根本的裁制,是不分别,是"朴"。朴者,未散也,未分也。他说:"见素抱朴,少私寡欲,绝学无忧。"(《老子》十九章)素朴、浑沌,是与知识分别相对的世界,纯全未雕,也即老子所说的拙、愚之境。本章所说的"复归于婴儿""复归于无极",也是言此。婴儿者,未分之浑然状态;无极者,未有知识分别之初始境界。圣人,老子常用其形容最高境界的人。官长,即庄子所说的"官天地,府万物"(《庄子·德充符》)。圣人以此无分别之法,去裁制群有,贯通天地。

大制不割,与老子的"抱一为天下式"为同样道理。所谓"天得一以清,地得一以宁"(《老子》三十九章)云云,这个"一",是不分别的世界,也即"不割"。老子思想归宗于"一",与《维摩诘经》纵论之"不二法门",可谓不谋而合,虽然论述侧重点有不同,但不分别之意旨则是一致的。

老子的思想并非强调原始的和谐,而是要以自然无为取代人工强为,以素朴纯全取代矫揉造作,以平和平等取代你争我夺,以空灵之心去涵括天下的美。大制不割是人与世界共生之道,具充满圆融之美。

以不分别的心去官天地,府万物,裁制世界,是本书所论"当下圆满体验哲学"的理论核心。

《庄子》发展了这一思想。《应帝王》说:"南海之帝为儵,北海之帝为忽,中央之帝为浑沌。儵与忽时相与遇于浑沌之地,浑沌待之甚善。儵与忽谋报浑沌之德,曰:'人皆有七窍以视听食息,此独无有,尝试凿之。'日凿一窍,七日而浑沌死。"这是内篇最后一段话,一般认为,内篇为庄周所作,他这段话带有总括自己思想的意味。

甚至可以说,庄子的哲学就是浑沌哲学。知识、理性的世界是清晰的,浑沌的世界是幽暗的。但庄子认为,世人所认为的清晰世界,是真正的不清晰,以表

[1]《老子道德经注》认为"大制不割"意为:"大即二十五章所说'强为之名曰大'之'大',指道、朴。'制',说文:'裁也。''大制',意为以道制裁万物。"(〔魏〕王弼注,楼宇烈校释《老子道德经注》,北京:中华书局2011年版,第77页)

面的合理，打破了生命原有的秩序。而浑沌世界虽然幽暗不明——没有以知识去"明"——但却是清晰、纯粹的。其实，老子的"明道若昧""见小若明"等，说的也是这个意思。理性的世界秩序化，有条理；浑沌世界无分别，是无"理"的世界。但在庄子看来，人们热衷于建立的那种秩序、理性多为荒诞不经，与人的真实存在相违背，人的知识努力，在很大程度上是为人套上枷锁，而浑沌世界没有这样的招数，它是人的生命存在之所。

分别的世界是丰富的，人们以感官去接触，便有种种炫惑的感受。浑沌的世界浑朴而简单，通往外在世界的路似乎堵塞了，七孔不通，声色不入于己。但庄子认为，正是以知识的方式接触世界，才有了欲望，有了目的，有了价值的高下，原有的平衡被打破，外在的路通了，心灵的路却堵塞了。"古之人，在混芒之中，与一世而得澹漠焉"（《庄子·缮性》）——人原来生活在素朴世界中，所谓"慧智出，有大伪"，智识一出，原有的和谐大堤被冲垮，如真璞的玉器被打破。浑沌的世界以表相的不通，达到心灵的大通，人与世界共在，天地与我并生，而万物与我为一。

素朴的世界，是大全的世界。无际，是大全世界的根本特点。《庄子·知北游》说："物物者与物无际，而物有际者，所谓物际者也。不际之际，际之不际者也。"际，分也。大道之中没有分际，没有界限，所以浑成。浑成的世界是大美之世界，所谓"天地有大美而不言"，而分别的世界是残破的。捧着一个残破的玉器，还以为是天下之美物，庄子认为，这是很愚蠢的。庄子把浑沌称为"天放"境界，一个纯任自然的世界，与浑沌相对的世界是"人"的世界。他以马的活动来说明：野马放逸，任其驰骋，这是"天"；将马套上缰绳，装上衡轭，马成了非自由的马，任人驱使的马，这就是"人"。"不开人之天，而开天之天。开天者德生，开人者贼生。"（《庄子·达生》）庄子的浑一哲学，是守天之全。此全，非知识之完整，乃生命之完足，是颐养生命之方（德生），非戕害生命之术（贼生）。[1]

[1]《庄子》一书，是庄周及其后学所作，一般认为，内篇为庄周所作，外篇和杂篇乃其弟子或再传弟子所作，虽偶有与内篇思想不同之内容，然大体上与内篇思想为同一体系。本书引述《庄子》之语，为表述方便，咸以"庄子"名之。

大制不割的思想，为中国艺术的发展注入特别的动力。没有这种思想的出现，可能传统艺术的道路会通往另外的方向。它成为一种文化基因，深刻地影响着传统艺术的世界，在黄宾虹以来的现代中国艺术中也可看出其影响的痕迹（如下篇所论黄宾虹的"浑厚华滋"说）。它的影响是根本性的。它带来的不是效法天地的传统，而是与世界融通一体的精神，中国艺术当下圆成的体验哲学，便是在此理论基础上形成的。这是形成中西艺术差异的根本思想观念之一。这里讨论两个问题。

一是"与天为徒"。

在西方哲学中，自古希腊开始，就有一种系统的模仿自然的思想，而在中国哲学中，师法造化也是其根本原则。《周易·系辞上传》说："易与天地准，故能弥纶天地之道。"法象天地，效法自然，以造化为最高范式，这是中国文化的根本原则。艺术观念也深受其影响，如"外师造化，中得心源"是中国艺术的最高纲领，虽由人作，宛自天开，巧夺天工，追求天趣，这些观念深刻影响着传统艺术的发展。这一思想极为复杂，我们不能简单将其判为"天人合一"思想的体现，理解为对外在自然的效仿。

即就天人一体哲学来看，也有不同的理论侧重点：一是以人合天，以主体为主，通过人的创造，去融合天地，进而达到天人之合一，这是一种形式。此中的天，是理性、秩序的存在。二是以天统人，以天为效法对象，匍匐在天地之下，甚至认为"自然全美"——自然具有比人更全面、更完美的体现，天工开物，鬼斧神工，以宗教的感情对待外在自然，这也是一种形式。此中的天，是信仰之对象。但是，与上述两种形式不同的是，既非以人合天，又非以天统人，而是没有天，没有人，只有一个浑沦的世界。不将人从天中划出，人即天，天既不在心内，又不在心外，这是生命体验论中的天人一体论，是第三种形式。在唐宋以来的艺术传统中，第三种形式最具影响力，它在一定程度上取代了早期的效法天地的创造模式，由天人一体哲学转化出一种生命体验的理论。

庄子曾提出"与天为徒"的思想，这很容易被理解为"师法自然"。表面看来，

"与天"——与天相处,说的是人与天之关系;"为徒",说的是以徒的态度对待天。这样,天是师,人是徒,反映的是人以自然为师法对象的态度。这就像以"向外重视客观自然,向内重视主观创造"的内外结合论来理解"外师造化,中得心源"(张璪语)是误读一样,将"与天为徒"理解为以自然为师,也是对庄子哲学的绝大误解。

《庄子·大宗师》说:"古之真人,其状义而不朋……故其好之也一,其弗好之也一。其一也一,其不一也一。其一与天为徒,其不一与人为徒。天与人不相胜也,是之谓真人。"真人,至高的理想人格。"不朋",如石涛所说"古人之法在无偶"[1]的"无偶",是浑朴、绝对而无分别的,也就是"不割"。郭象注此云:"其一也,天徒也;其不一也,人徒也。夫真人同天人、均彼我,不以其一异乎不一。""真人"好之在"一",指的是"一"而不分之境界;所厌恶者也是"一",这里的"一"与"不一"相对,是分别的。而"真人"所好之"一"并非与"不一"相对,它是"不割",是绝对的。以佛学的概念说,是不二的。所谓"其一也一,其不一也一",既不"一",又非"不一",同天人,齐万物,与物为春,以物为量,兼怀万物,一体而已。故"天人不相胜",天与人为一体,不存在与谁争锋的问题。它与传统哲学所言"天人交相胜"的观念迥然不同。

正因此,庄子所言"与天为徒",无天人之别,也无师徒之关系。人不是效法天,以天为师法之对象,而是浑合天人,所谓"休乎天均"是也。"与天为徒"句式结构,如"予方将与造物者为人""与物为春"一样,我"为徒"像天一样,天是如何"为徒"呢,天无所师,也不为徒。故"与天为徒"的意思,就是无徒,无师。天何师也,自师也。自本自根,自发自生。

其实,这也是老子的思想坚持。《老子》二十五章说:"天大,地大,道大,人亦大,域中有四大,人居其一也。人法地,地法天,天法道,道法自然。"这里所说的人、地、天、道、自然五个概念,极易使人理解为层级关系,人效法地,

[1] 南京博物院藏石涛《狂壑晴岚图》上自跋诗中之句。

地效法天，天效法道，道效法自然，层层递进，如果这样理解的话，"抱一为天下式"便无从着落，乃是明显的"割"——分别之见了。道是独立无待的，是一种自然无为原则，人挣脱有为的束缚，也即归于道的真实中。道之大，不是体量之大，而是天地自然中所存有的自然而然、无为不作的特性，如山谷之空，无有穷极，无所不在，弥所不包，故称为大。道即是自然，道法自然，不是在道之外有一个自然，而是即道即自然即天地。人放弃了分别的见解，乃臻于"即道即自然即天即地即人"的境界。庄子的"与天为徒"所包孕的正是此一思想。

揆此之论，来看古代艺术论中的师法自然说。明末董其昌关于师法自然有系统论述，请看以下三段论述：

> 画家以天地为师，其次以山川为师，其次以古人为师。故有"不读万卷书，不行千里路，不可为画"之语，又云"天闲万马吾师"也。然非闲静无他萦好者不足语此。噫！是在吾辈勉之，无望庸史矣。（《自题画稿》，汪砢玉《珊瑚网》卷四十二引）
>
> 画家初以古人为师，后以造物为师。吾见黄子久《天池图》，皆赝本。昨年游吴中山，策筇石壁下，快心洞目，狂叫曰"黄石公"。同游者不测，余曰："今日遇吾师耳。"（《跋黄子久浅绛色山水》，汪砢玉《珊瑚网》卷三十三引）
>
> 画家以古人为师，已自上乘，进此当以天地为师。每朝起，看云气变幻，绝近画中山。山行时见奇树，须四面取之。树有左看不入画，而右看入画者，前后亦尔。看得熟，自然传神。传神者必以形，形与心手相凑而相忘，神之所托也。树岂有不入画者，特当收之生绡中，茂密而不繁，峭秀而不塞，即是一家眷属耳。（《容台集》别集卷四）

第一段话中谈及三个师法对象——天地、山川和古人，即是董其昌所说的读万卷书、行千里路，是知识和经验的累积。令人诧异的是，为何在山川之外，还另立"天地"一目？这正是董其昌的慧心之处。此天地，非日月丽天、江湖行地

的具体自然,而是指体验之真实、心中之造化。这天地之师,乃是"天闲万马"之境。《庄子·马蹄》中说:"马蹄可以践霜雪,毛可以御风寒,龁草饮水,翘足而陆,此马之真性也。"董其昌"天闲"之境本此。他以"天闲万马"为师,即天人一体、外无所师、师心独见之谓也。董其昌论艺,既强调读万卷书、行千里路的知识积累,又强调"气韵不可学"的内在性灵颖悟(此非指先天禀赋),二者并行不悖,但始终将"一超直入如来地"的当下直接体验作为最高生命境界。它不是对知识的排斥,而是对知识的超越。

第二段话中的以古人为师、以造化为师,与第一段话中的前两个师法对象相同,而"今日遇吾师"之师,乃在"师心独见",在自己当下的体验。

第三段论述也如此,它强调的"以天地为师",也就是"形与心手相凑而相忘"的体验境界。"天地"不是外在于我的对象,而是当下所发明的生命真实,"天地"是一时敞亮的生命境界。

由此来看唐代张璪的"外师造化,中得心源",显然不是有的论者所说的向外效法自然、向内重视内心的主客观结合,这种二分的观念,不符合传统艺术哲学的事实。[1] 清戴熙说:"画以造化为师,何谓造化,吾心即造化耳。吾心之外皆习气也。故曰:恨古人不似我。"[2] 造化不离心源,不在心源;心源不离造化,又不在造化。造化即心源,心源即造化。脱心源而谈造化,造化只是纯然外在之色相;以心源融造化,造化则是心源之实相。即造化,即心源,即实相,此乃"外师造化,中得心源"的思想内核。

其实,明王履《华山图》长跋中,也表达了类似的思想。他的"吾师心,心师目,目师华山",当然不是由心到目、由目到华山的渐次提升,这种由内到外寻找效法对象的思路,与其思想不合。王履通过画华山的切身体会,谈的正是造化为本、师心独见的道理,与张璪造化心源论、董其昌师法论是一致的。创造是

[1] 请参拙著《真水无香》第七章,北京:北京大学出版社2009年版。

[2]〔清〕戴熙《题〈密林陡嶂〉》,《习苦斋画絮》卷五,《中国书画全书》编纂委员会编《中国书画全书》第十四册,第192页。

艺术的母机，心源是创造的源泉，妙悟是汲取这灵泉的根本途径，师法造化是悟入的根本。妙悟不是直觉的认识活动，是与世界融通一体的存在方式。王履强调自我的心法，是艺术创造的枢纽，古法、成法，一一被当作羁绊而被解除。师心，并非诉诸概念，不是情的宣泄和理的阐明；师造化是心源的发现，但绝非暗中摸索，坐对空壁，这样必无所得，要面对大千世界，以玲珑活络之心，去含玩瞬息万变之造化，在造化的洪炉中熔铸，感受其生生不息之精神，笔下才能幻出神奇。造化，在这里是心物通会的境界。

二是追求无限。

大制不割的思想，也使传统艺术哲学对有限与无限的关系，有了独特的理解思路。

有限与无限的关系，是传统艺术哲学的核心问题之一。有限与无限是一对矛盾，中国哲学重视由近及远，推己及物。心灵的推展，是中国艺术的命脉。汉代人就有一种"大人游宇宙"的心态，推崇"大其心"，与天同流，从而"包括宇宙，总览古今"。魏晋以降，高蹈之风吹拂于士林，士人的理想人格是那无古无今的大人先生，这是一种超越有限、臻于无限的人伦典范。所谓"观古今于须臾，抚四海于一瞬"（陆机《文赋》），"高蹈乎八荒之表，而抗心乎千秋之间"（王国维《人间词话》）。晋人在观照自然时说："江山辽落，居然有万里之势。"（刘义庆《世说新语》）这种心态也影响了处于草创之初的山水画，山水绵延无际，而人目所见不过数里，要图之于绢素，真是神笔难追。因此在早期山水画论中，就把山水之"大"和图画之"小"相对而言，并且提出以"势"来克服"小"的局限，复现山水之"大"。宗炳《画山水序》云："且夫昆仑之大，瞳子之小，迫目以寸，则其形莫睹，迥以数里，而可围于寸眸。诚由去之稍阔，则其见弥小。今张绢素以远映，则昆阆之形，可围于方寸之内。竖画三寸，当千仞之高；横墨数尺，体百里之迥。"杜甫《戏题王宰画山水图歌》中也说："尤工远势古莫比，咫尺应须论万里。"在有限中追求无限之趣，成为一种艺术趣尚。

宗白华先生认为，对无限性的向往是中国艺术的重要特色。他说："古希腊人

对于庙宇四周的自然风景似乎还没有发现。他们多半把建筑本身孤立起来欣赏。古代中国人就不同。他们总要通过建筑物，通过门窗，接触外面的大自然界……'窗含西岭千秋雪，门泊东吴万里船'（杜甫诗句），诗人从一个小房间通到千秋之雪、万里之船，也就是从一门一窗体会到无限的空间、时间。这样的诗句多得很。"他将此当作小中见大的典型，通过人的感觉器官，由小空间引入大空间，丰富了美的感受。"外国的教堂无论多么雄伟，也总是有局限的，但我们看天坛的那个祭天的台，这个台面对着的不是屋顶，而是一片虚空的天穹，也就是整个宇宙作为自己的庙宇。这是和西方很不相同的。"[1]

但是，放到大制不割的无分别哲学中来看，这样的说法又有值得斟酌的地方。依此无分别见，必然是有限与无限的弥合。纯粹体验的境界是没有有限与无限的，当下圆足，就意味着对无限的消解。小中现大，不是由小去看更广阔的世界，以有限去追求无限，而是大在小中，无限就在有限中，或者说没有大小，没有无限与有限。心性的俯仰舒卷，所谓"清风明月本无价，近水远山皆有情"（沧浪亭楹联），是对当下此在心灵悦适的描绘，而不是由近及远、俯视群伦、仰望苍穹所带来的满足。在体验境界中，独成其天，小就是一片"天"，此天就是一个充盈的世界，所谓"但教秋思足，不必月明多"（道璨《和冯叔炎梅桂二首》其一）是也。实际上，在陶渊明的观念中，就有对无限性加以消解的思想，他的"万物自森著"（《形影神三首·神释》）、"寒华徒自荣"（《九日闲居》）的哲学，绝灭了无限的引领，赋予东篱下瞬间观化体验以整全意义。

要言之，唐宋以来的艺术观念的变革，是在无分别哲学基础上对艺术本质的反思。礼乐文明、比兴传统、载道指向等，构造出中国独特的艺术思想传统，从本质上说是以表面的合理，打破生命的原有秩序，在很大程度上背离了艺术的题中应有之义。当下圆满的艺术体验哲学，是为了归复真性，归复艺术表现的根本对象——生命的原有秩序。我们在艺术中看到的枯木寒林、荒寒寂寞的表现，不

[1] 宗白华《中国美学史论集》，合肥：安徽教育出版社2006年版，第43页。

是欣赏趣味的变味,而是为了打破那表面的合理秩序,那些被认为是天经地义的原则。

三、小中现大

如前引,文徵明曾说:"我之斋堂,每于印上起造。"小中现大,心中的方寸天地可以再造一个世界。这个浪漫说法,关乎传统艺术创造的一条重要原则。

台北故宫博物院藏《小中现大册》,乃仿宋元名家山水之作,所仿者有范宽、董源、巨然、王诜、高彦敬、赵孟頫、黄公望、吴镇、王蒙、倪瓒等,书和画共二十二对幅,总为一册,带有呈现宋元理想境界之意。册前董其昌以行楷自题"小中现大"四字。台北故宫博物院影印此册,前辈学者蒋复璁序称:"观所遗诸作,笔墨秀润浑厚,设色简淡清纯,结构严谨,气韵生动,参对原迹,虽小大悬殊,而神完意足,形势毕具。"[1]

揣摩董其昌"小中现大"四字的用意,他似乎要说,册中诸作,要皆追摩前贤气象,虽非原迹,亦有生命体验存乎其间,所以它是独立而自足的,每一幅都是一个圆满的世界。就体量而言,与外在山水相比,画中山水是小的;就临仿特点而言,前代大师之作是"大",临仿可以说是"小"。然而,此虽仿作,不待古人给予,要皆出于己心;画中山水,不待外在山水给予,而是心灵之"面目"——所以,董其昌题之为"小中现大"。

"小中现大"四字,本于《楞严经》,该经卷四云:"我以妙明不灭不生合如来藏。而如来藏唯妙觉明,圆照法界,是故于中一为无量,无量为一,小中现大,大中现小,不动道场遍十方界,身含十方无尽虚空,于一毛端现宝王刹,坐微尘

[1] 台北故宫博物院影印《明董其昌仿宋元人缩本画及跋》序,1981年版。关于此册,画可能是董其昌的代笔者所作,或以为乃王原祁所作;册中书法,一般认为是董所作。

里转大法轮，灭尘合觉，故发真如妙觉明性。"[1]《楞严经》讲"性觉妙明"和"本觉明妙"的道理。性觉，以不缘他体而自具的觉性去妙悟，照彻无边法界。本觉，是本心被妄念染着，经修习而破除迷妄，还归本明。无论本觉、性觉，觉者都具如来藏清净本然觉性，此觉性不生不灭，无小无大，彻内彻外，一片光明。

董其昌所题"小中现大"四字，在他看来，不啻为文人画真谛之发现，所重即在本然觉性的发明。古今演绎"文人画"之义多矣，其中最关键一点，就是一己真心之发明。没有这"一点灵明"，就无法出"真"境；有了此"一点灵明"，就能超越一切知识形式的"量"观，而圆明自照。本心是发明，而不在造作。小中现大，此心是普遍的，人人具有，如佛教所说的人人都有的如来藏清净心。人本有其心，因妄念遮蔽而难现，在妙悟中引出"心源"之光，使其"现"之，哪里需要外在光明照耀！北宋苏辙说："大而天地山河，细而秋毫微尘，此心无所不在，无所不见。是以小中见大，大中见小，一为千万，千万为一，皆心法尔，然而非有所造也。"[2] 小中现大之法，是独特的心法，发明生命本性之智慧，以一点灵明照彻无边法界的大用。它直指本心，不是外在的刻意造作。此乃传统艺术哲学之要则。

关于大和小的驻思，伴随着中国思想史甚至艺术史的发展过程。人的生命短暂而脆弱，大，意味着对超越有限的无限境界的向往，在冲突中对人类力量感的推重，在征服中对权威和控制的迷恋；而小，则意味对人类无法真正左右世界能力的承认，选择自制、约束的道路，专注于自我、当下的作业。大，是向外的推展；小，是向内的收摄。中国思想史的发展大体经历了从重视大到重视小的过程（如先秦思想重视"大"，《孟子·尽心下》说"充实之谓美，充实而有光辉之谓大，大而化之之谓圣，圣而不可知之之谓神"，《易传》推崇"与天地合其德，与日月

[1]《楞严经》，乃《大佛顶如来密因修证了义诸菩萨万行首楞严经》之略称，又称《大佛顶首楞严经》《大佛顶经》，凡十卷，唐代中天竺沙门般剌密谛译，收入《大正藏》第十九册。

[2]〔宋〕苏辙《洞山文长老语录序》，《栾城集》卷二十五，陈宏天、高秀芳点校《苏辙集》，北京：中华书局1990年版，第429页。

合其明，与四时合其序"的"大人"品格，等等）。反映在艺术中也是如此，汉唐气象与宋元境界就有明显的不同：前者浑穆而崇高，后者精制而玲珑；前者重视力的图式，后者更重视内觉的发明。[1]

有僧问赵州大师："如何是和尚大意？"赵州说："无大无小。"[2] "无大无小"四字，是一种不同于大小之别的思路，在中国思想史上具有重要价值。"小中现大"哲学的核心，乃在无大无小。大小之观，乃量上斟酌，与本然真觉相违逆。在先秦时，此一思想即露端倪。老子以"大"名"道"，然其尚大而不在大，立意在无大无小。《老子》二十五章将"道"称为"大"，所谓"故道大，天大，地大，人亦大，域中有四大"。但他有时又称"道"为"小"，《老子》三十四章云："大道泛兮，其可左右。万物恃之以生而不辞，功成而不有，衣养万物而不为主，常无欲，可名于小；万物归焉而不为主，可名为大。以其终不自为大，故能成其大。"道无所不在，是为"大"，功成而弗居，是为"小"，老子以此非量的境界，来粉碎人们大小多少、高下尊卑的知识考量。

从庄惠之辩中也能看出这一点。《庄子·天下》篇引惠子语道："至大无外，谓之大一；至小无内，谓之小一。"大一，是无穷大的宇宙；小一，是无穷小的世界。惠子说的是有限与无限的相对性。他是博物学家，泛爱万物，曾叹云："天地其壮乎！"他肯定天地的"大"，这"大"是就体量上而言。惠子以"大而无当"讽刺庄子。庄子所向往的境界，总在"广漠之地""无穷之门""无极之野""无何有之乡"。惠子说庄子的理论"大"，意思是说他所言太空泛。而庄子所言"大"，与惠子有本质区别。他的"大"是一种超越知识的生命情怀，而非数量之观。《庄子·德充符》说："眇乎小哉，所以属于人也；謷乎大哉，独成其天。"人是小的，天是大的。人何以会小？不是体量上小，而是人处于大小多少、尊卑高下的知识体系的网罗中，从而局碍了心灵，故而为小。他要返归天之"大"，休乎天钧，与

[1] 拙著《曲院风荷》和《中国美学十五讲》，都有专章论述此问题，前者有安徽教育出版社2003年版、中华书局2014年版，后者有北京大学出版社2006年版。

[2] 〔宋〕赜藏主编集《古尊宿语录》卷十三，北京：中华书局1994年版，第224页。

造化同流，不以大为大，故能成其大。[1]惠庄之"大"，一就体量言之，一超越体量，二者划然有别。

"无量"的思想，照耀着中国审美的传统。通过生命体验而创造一个无量世界——独特的生命境界，成为唐宋以来艺术创造的重要理想。这一境界不需通过量的广延，来实现其意义；又没有沦为象征媒介，使存在的意义被剥夺。它是自足、无待的，又是非给予、非从属的。它超越物的控制性思维，而进入自我当下的纯粹体验中。它是"寓意于物"（此寓意非指象征寓意，而指融意于世界中），而非"留意于我"，在物我一体的世界中实现圆满。

南宋冯多福《研山园记》论园林说："夫举世所宝，不必私为己有，寓意于物，固以适意为悦。且南宫研山所藏，而归之苏氏，奇宝在天地间，固非我之所得私。以一拳石之多，而易数亩之园，其细大若不侔。然已大而物小，泰山之重，可使轻于鸿毛，齐万物于一指，则晤言一室之内，仰观宇宙之大，其致一也。"[2]元杨维桢（1296—1370）为顾瑛（1310—1369）所写斋记中说："大地表里皆水也，大罗竟界一渣之浮，急旋水中央而人不悟，悟者必在旋之外也。呼，天，一大瀛也；地，一大舫也。至人者，以道为身，入乎无穷之门，超乎无初之垠，斯有以见大舫于舫之外。"[3]明沈周《题许由弃瓢图》诗云："一物有一累，吾形犹赘然。区区此勺器，亦合付长川。浩浩天地间，吾亦一瓢耳。吾哉与瓢哉，大观何彼此。"[4]

这里反映出传统艺术超越大小的思维：人在天地之间如一瓢之微，树立生命之"大观"，开宇宙之目，发明庄子所说的"謷乎大哉"的"天"之见，便没有

[1] 王夫之解释庄子的"大小无待"之说云："寓形于两间，游而已矣。无小无大，无不自得而止。其行也无所图，其反也无所息，无待也。无待者，不待物以立己，不待事以立功，不待实以立名，小大一致，休于天均，则无不逍遥矣。"（〔清〕王夫之《逍遥游题解》，《庄子解》卷一，《船山全书》编辑委员会编校《船山全书》第十三册，长沙：岳麓书社1988年版，第81页）

[2] 明正德年间修《京口三山志》卷七，明正德七年刻本。

[3] 〔元〕杨维桢《书画舫记》，《东维子文集》卷十八，《四部丛刊》本。

[4] 〔清〕卞永誉《式古堂书画汇考》卷五十五画卷二十五引，杭州：浙江人民美术出版社2012年版，第2068页。

了彼此,腾踔于蓬蒿与天地之间,遁乎大小多少之羁縻,于舫内见舫外之思,由物中得物外之趣,卒然而成就生命之高蹈。于此之时,小筑亦可成大观,勺器也可合大川,一拳顽石就是一个宇宙。深通艺道的明代艺术家唐顺之(1507—1560)《小砚铭》云:"大者凝然利以居,小者翩然利以行。不有居者墙壁户牖,谁与供十年之著述?不有行者苍山白水,谁与收五岳之精英?"[1]他所谓小,怡然自足心灵气象之谓也。

此一观念,或可称为"无量艺术哲学",它与艺术论中一些强调量的广延的思想旨趣大异:

第一,它不是传统哲学和艺术观念中流行的概括之说。像《周易》"其称名也小,其取类也大"的类的推衍思想,《文心雕龙·物色》中所说"皎日嘒星,一言穷理;参差沃若,两字穷形:并以少总多,情貌无遗矣",都属于一种概括论,以少概括多,通过某些方面的强调反映更丰富的内容,终究还是出于量的考虑,与此"无量艺术哲学"不同。

第二,它也不是实景的微缩化,如今天城市景观中流行的微缩景观。将实际景观按比例缩小,从而使人在较短时间里领略丰富的景色,这是按比例的"量"的斟酌。

第三,它更不是西方艺术理论中的典型。二者一强调体验,一强调再现,有根本差异。

这种"无量艺术哲学"对传统艺术形式创造有深刻影响,如以下形式创造原则:

(一)不在繁简

程正揆(号青溪,1604—1676)说:"画有繁简,乃论笔墨,非论境界也。北宋人千丘万壑,无一笔不减;元人枯枝瘦石,无一笔不繁。"[2]

[1]〔明〕唐顺之《荆川集》卷十三,《四部丛刊》本。
[2] 程正揆揆语,见〔清〕周亮工《读画录》卷二,朱天曙编校整理《周亮工全集》第五册,南京:凤凰出版社2008年版,第94—95页。

第一章 无量的世界

身为明末清初一位大艺术家，青溪是真懂中国艺术的人。世传他论画主张"画贵简，不贵繁"，其实他的真实思想是：不论繁简，唯论境界。繁简乃数量之观，境界乃生命创造，这是文人艺术的根本形式法则。

清金农画一枝梅花，题云："损之又损玉精神。""损"，是老子自然无为哲学的重要概念。老子说："为学日益，为道日损。损之又损，以至于无为。"（《老子》四十八章）损，显然不是减少，或者做减法，不是数量上的变化。它与"为学日益"相对，损道乃超越知识的无为之道。一枝梅花并不见其少，满幅乱梅并不觉其多，其中关键在于人本心之发现，而不在形式之多寡。正因此，损道是性灵大全之道，是生命创造之道。中国艺术重视简约，不能从形式繁简论上考量，在文人艺术中更是如此。书画中重视空灵，不能简单理解为"留白"，疏处可走马，密处不透风，其妙并不在形式的通透和滞塞。中国艺术重视简淡，也不意味着艺术

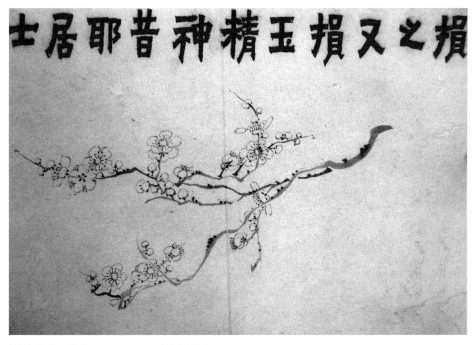

〔清〕金农　梅花三绝册之一　故宫博物院

家认为淡然无味比浓郁灿烂好。数枝红蓼畔，一片白云孤，皆可成妙境，关键是心之体验。

五代青莲寺的大愚禅师，与荆浩为友，想得到荆浩的画，作《乞荆浩画》诗以求："大幅故牢健，知君恣笔踪。不求千涧水，止要两株松。树下留盘石，天边纵远峰。近岩幽湿处，惟藉墨烟浓。"荆浩欣然为之画，图成，答以诗云："恣意纵横扫，峰峦次第成。笔尖寒树瘦，墨淡野云轻。岩石喷泉窄，山根到水平。禅房时一展，兼称苦空情。"[1]

求画者以"不求千涧水，止要两株松"相请，作画者以"笔尖寒树瘦，墨淡野云轻"作答，二者通过深层的心灵交流，陈述着删尽繁冗、走向真实的道理。水无喧嚣之势，山在有无之间，将人带入飘渺淡然的境界中。此一对话，在中国艺术中颇具象征意义：外在的体量和形势，不是文人艺术追求的中心；心灵境界的呈现，方是艺术家理想之天国。

如前所引，"一勺水亦有曲处，一片石亦有深处"，这是清初恽南田的重要观点。对"一花一世界，一草一天国"的哲思，南田体会极深。他说："云林画天真澹简，一木一石，自有千岩万壑之趣。今人遂以一木一石求云林，几失云林矣。"[2]云林的画是不论繁简、唯论境界的典范，如渐江《画偈》有诗云："传说云林子，恐不尽疏浅。于此悟文心，简繁同一善。"[3]简繁同一善，画到无繁无简处，方是达到至境时。

南田伯父恽向（号香山，1586—1655）论画以"简洁"为尚："予尝以画品高贵，在繁简之外，世尚无有知者。"所言"画品"，与青溪所言"境界"之意相当。又说："画家以简、洁为上。简者，简于象而非简于意。简之至者，缛之至也。洁则抹

[1]〔宋〕刘道醇《五代名画补遗》，《中国书画全书》编纂委员会编《中国书画全书》第一册，上海：上海书画出版社1993年版，第42页。

[2]〔清〕恽寿平著，吴企明辑校《恽寿平全集》中册，第339页。

[3]汪世清、汪聪编纂《渐江资料集》，合肥：安徽人民出版社1984年版，第32页。

尽云雾，独存孤迥。翠黛烟鬟，敛容而退矣。而或者以笔之寡少为简，非也。"[1]
他将"简洁"二字分而论之，"洁"，是精神的濯炼，是境界的去伪存真、独存孤迥，唯"洁"方可论"简"，翠黛烟鬟的形式斟酌敛容而退，艺术家自我的生命体验活跃其间。香山是倪家山水的承继者，他以为，人多见倪家笔墨简淡，却不见其境界之丰饶。他说："有时乎多而人不见，有时乎少而人反见之。无所取之，取其人见以为惨淡而我见以为深沉也。"倪家山水萧瑟寂寞之处有妙韵存焉。他又说：

> 今人遂以倪画为简笔可画而忽之矣，且问此直直数笔，又不富贵，又不委曲秾至，此其意当在何处？应之曰：正在此耳。请问迂老（按指云林，云林号迂翁）何人？迂老而出笔，无一非意之所之也。画气必冬，奈何无所取之。取其春非我春，夏非我夏，秋非我秋，冬亦非我冬，而姑存其剥以俟也。似则不是，不似则又不是，无所取之，取其若存而若亡也。不得多笔，又不得一笔，无所取之，取其人之所不见而藏焉也。直直数笔，奈何无所取之，取其犹存者，骨也。[2]

倪家意当在何处？"正在此耳"，这四个字，是文人艺术的命脉。"正在此耳"，正在我当下直接的体验中，这也是石涛不立一法、不舍一法的"一画"说的理论精髓。

在香山看来，云林就是云林，有其独特的生命觉解，枯木寒林、简淡笔墨，都只是表达其生命觉解的形式。如明文震亨所云："云林清秘，高梧古石中，仅一几一榻，令人想见其风致，真令神骨俱冷。故韵士所居，入门便有一种高雅绝俗

[1]〔清〕陈撰《玉几山房画外录》引，黄宾虹、邓实编《美术丛书》初集第八辑，南京：江苏古籍出版社1986年影印版。

[2] 上海博物馆藏恽香山《仿古山水书画册》，中国古代书画鉴定组编《中国古代书画图目》第四册编号为沪1-1855，其中第一开仿倪画上自题，北京：文物出版社1986年版。

之趣。"[1]笔墨—枯木寒林—"意之所之"三位一体，组成云林绘画的空间，呈现其当下直接的生命体验。香山对逸品的理解，最得传统艺术一花一世界之妙趣。他说："蛩在寒砌，蝉在高柳。其声虽甚细，而能使人闻之有刻骨幽思、高视青冥之意。故逸品之画，以秀骨而藏于嫩，以古心而入于幽。非其人，恐皮骨俱不似也。"[2]逸，在逸出规矩，超越表相，直视本真。

（二）不在多少

传统绘画有折枝一种，起于五代，大盛于南宋，元以来又有发展。此类画构图简省，往往树取一枝，花出几朵，倏尔成相。五代时黄筌、赵昌花鸟时有折枝之作，这类作品重视写实，往往取一个截面，对形式作简约化、微缩化处理。南宋纨扇小品中折枝之作甚多，注重装饰性，追求生动传神的表达。

传统绘画中有另一类作品，形制有纨扇、册页，间有卷轴之作，类型上有山水，也有花鸟，追求高逸情致，构图简单，颇为文人艺术所重。北宋文同擅一枝竹，南宋扬补之擅一枝梅，南宋末年赵子固擅兰花，往往画面就是一株，元柯九思、倪云林擅潇洒出尘的竹枝，明沈周擅写生之趣（如《卧游图册》），清金农擅损之又损的墨梅，等等。这类作品虽然很难概括为统一的形式，但在生命境界的呈现上却有一致追求。它们与传统折枝画在构图上有相似之处，都很简约，但与折枝之作却有根本差异：将境界作为艺术创造的根本追求，并不在形式上呈现的物象之多寡。

此类作品，是当下圆成生命哲学的活泼呈现。文同画竹枝，时人有"参差十万丈夫"之评，一花一叶，构成独特的生命境界，传递人微妙的生命感受。元延祐年间"山村居士"题赵子固《四芛图》："淡墨英英妙写真，一花一叶一精神。繁香曾入庐山梦，遗佩如行湘水春。"[3]这"一花一叶一精神"，是一种生命的展现，

[1]〔明〕文震亨《长物志》卷十，杭州：浙江人民美术出版社2016年版，第89页。此书底本为《丛书集成初编》本。

[2]〔清〕陈撰《玉几山房画外录》引，黄宾虹、邓实编《美术丛书》初集第八辑，第465页。

[3]〔清〕卞永誉《式古堂书画汇考》卷四十五画卷十五，第1745页。

写真者，不是为人为花造影，而是为世界"泻"出真趣。

故宫博物院藏元陆行直《碧梧苍石图》，是陆存世孤本。[1] 此图画湖石、梧桐、柏树，笔墨清润。湖石当中而立，孔穴多多，如同岁月苍莽，留给人梦幻记忆。其上陆行直题云："'候蛩凄断，人语西风岸。月落沙平流水漫，惊见芦花来雁。可怜瘦损兰成，多情因为卿卿。只有一枝梧叶，不知多少秋声。'此友人张叔夏赠余之作也。余不能记忆，于至治元年（1321）仲夏廿四日戏作碧梧苍石，与治仙（按即陆留，上有陆留题跋）西窗夜坐，因语及此，转瞬二十一载，今卿卿、叔夏皆成故人，恍惚如隔世事，遂书于卷首，以记一时之感慨云。"张叔夏，即南宋大词人张炎，《清平乐》词中所言"只有一枝梧叶，不知多少秋声"，虽从古语"落一叶而知劲秋"化来，却表达出艺术家斯时斯地微妙的生命体验，俨然成为传统艺术的审美理想世界。

元人好竹卷，所谓"水墨一枝最萧散"，可能受文同影响，常画一枝竹，却敷衍为长卷，这是极难的创作，赵子昂、顾安、柯九思、倪云林等均擅此类。上海博物馆藏柯九思墨竹图两段，曾经明末大书家邢侗鉴定，前段唯有一枝竹，上有伯颜不花之题："予旧藏东坡枯木竹石一小卷，每闲暇，于明窗静几间，时复展玩，不觉尘虑顿消，愿得佳趣耳。一日，友人赠我文湖州墨竹一枝，与坡仙画枯木图高下一般，不差分毫，喜曰：此天成配偶也。"跋中涉及"墨竹一枝"的由来及其独特价值。

云林毕生喜画竹。传统竹画追求"此竹数尺耳，而有万丈之势"（苏轼《文与可画筼筜谷偃竹记》），他却对"势"——一种独特的动感——并不热衷，更愿意通过竹画来表达随处充满、无少欠缺的精神。他喜画一枝竹，其《竹梢图》没有繁复的形式，只见意趣，题云："此身已悟幻泡影，净性元如日月灯。"台北故宫博物院藏其一竹枝册页，上自题云："梦入筼筜谷，清风六月寒。顾君多远思，

[1] 浙江大学中国古代书画研究中心编《元画全集》第一卷第二册，杭州：浙江大学出版社2013年版，第40图。

写赠一枝看。"[1] 同样藏于台北故宫博物院的《春雨新篁图》，也画一枝竹，上有多人题跋，其中叶著跋云："先生清气逼人寒，爱写森森玉万竿。湖海归来已蝉蜕，一枝留得后人看。"[2] 云林的一枝竹中有不凡的思考。

故宫博物院藏云林《竹枝图》，是其传世名迹，我曾得见此图，初视，真有将人魂魄摄去的感觉。此乃为好友、音乐家陈惟寅所作，二人久已不见，"暮春之辰，忽过江渚，出示新什，相与披咏，因赋美之"[3]。一枝竹，伸展于画面。未系年，上云林自题："老懒无惊，笔老手倦，画止乎此，倘不合意，千万勿罪。懒瓒。"可知作于晚岁[4]。画塘乾隆题诗倒是透出值得重视的问题："一梢已占琅玕性，千亩如看烟雨重。"此画可以说是得竹之"性"，表现出画家真实的生命感受，所谓一竹一世界也。外形的描绘（形），动力模式的追求（势），以至生机活泼意象之呈现（韵），都不能概括如云林竹画这样的创作倾向，它是"性"之呈现，不是将外物（竹）的根性表达出来，而是表达人当下直接的体验，于艰虞之中寓生命信心。其笔致瘦劲，潇洒清逸，凛凛而有腾踔之志。虽为墨笔，墨色晕染中，有光亮存焉。

云林题跋中所说的"画止乎此"，是谦辞，也是实语——我只能画这样，这就是我此时的感觉，也就是上引恽向评云林之作所说的"正在此耳"。董其昌1615年作《春山欲雨图卷》，自题诗云："七十二高峰，微茫或见之。南宫与北苑，都在卷帘时。"所谓"都在卷帘时"，意思也是"正在此耳"，在当下直接的体验中。

[1] 张光宾编《元四大家》，台北：台北故宫博物院1975年版，第301图。

[2] 《石渠宝笈初编》卷三十八著录，《文渊阁四库全书》本。上有云林题诗云："今朝姚合吟诗句，道我休粮带病容。赠尔湘江青凤尾，相期往宿最高峰。"款"辛亥秋写竹梢并诗奉赠次宗征士，瓒"。作于1371年秋。傅申认为此作存疑，"书迹与同时期者极似"，而绘画水平与云林水平不符，如果是真迹，可能"是他心绪不佳时的作品"（《倪瓒和元代墨竹》，见《倪瓒研究》，上海：上海书画出版社2005年版，第298页）。

[3] 杨仁恺《国宝沉浮录》（上海：上海人民美术出版社1991年版）曾谈到此作。此作本来三段，一段为此竹画，一段是诗帖，题有云林诗和跋文（〔元〕倪瓒《清閟阁遗稿》卷七，明万历刻本，由云林八世孙倪珵辑刻），最后一段为清初曹溶之跋文。

[4] 吴斌认为此画可能作于1371年，时云林居华亭南里友人宅中，惟寅来访，故作此图。此前，惟寅弟、同是云林好友的惟允"坐罪而死"，此图之作，可能与此有关。图见《元画全集》第一卷第三册，第186页。

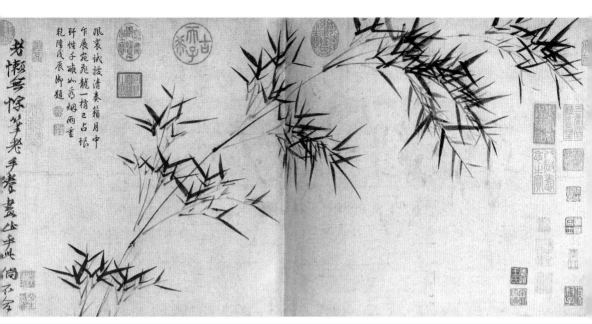

〔元〕倪瓒　竹枝图　故宫博物院

（三）不在小大

这里再以园林营造来略加讨论。英国哲学家培根（1561—1626）论园林说："文明人类，先建美宅，营园较迟，可见造园艺术比建筑更高一筹。"[1] 在中国情况也是如此，园林作为一种独特的艺术，虽肇端于建筑，却又与之不同。汉代之前，中国就有园（《说文》"所以树果也"）、苑（《说文》"所以养禽也"）、囿（《说文》"囿，苑有垣也"）、圃（《说文》"所以种菜曰圃"）、墅（《集韵》"墅，田庐也"），等等，这些与后代的园池、园林还是有所不同。中国真正意义上的园林是后起的艺术[2]，大体产生于东汉到六朝时期。北魏杨衒之《洛阳伽蓝记》卷二说，当时司农张伦宅宇华丽，"逾于邦君园林山池之美"，说明当时"园林山池"已普遍存在。

[1] 转引自童寯《中国园林对东西方的影响》，见《童寯文集》第二卷，北京：中国建筑工业出版社2001年版，第347页。

[2] 此处论述参陈植《中国造园史》绪论之说，北京：中国建筑工业出版社2006年版，第1—3页。

园林是融入自然的艺术,它与累起亭台楼阁的建筑设计不同,驰骋的是人与自然密合的心理。将人所依居的宅宇与山水林木融合起来,是园林艺术考量的关键。早期的园林多出于世家大户,豪奢之风浓厚。读西晋石崇《思归叹》,即可感受扑面而来的豪奢气,所谓"晚节更乐放逸,笃好林薮,遂肥遁于河阳别业。其制宅也,却阻长堤,前临清渠,柏木几于万株,江水周于舍下。有观阁池沼,多养鱼鸟。家素习技,颇有秦赵之声。出则以游目弋钓为事,入则有琴书之娱",几有皇家宫苑的气势,巨大的体量是其根本特点。两晋以来,与自然融为一体的小园开始受到人们重视,像陶渊明珍爱三径就荒、松菊犹存的小园,所谓"倚南窗以寄傲,审容膝之易安"(《归去来兮辞》),就是代表。南朝庾信《小园赋》是一篇论小园价值的划时代文献,所谓"若夫一枝之上,巢父得安巢之所;一壶之中,壶公有容身之地",数亩林园,寂寞人外,即可全其心志。这对后代小园营建产生了重要影响。

唐宋以后,园林在实用功能(宅居)、审美功能(韵人纵目)之外,更重视其安顿人心的功能(云客宅心)。造一片与自然融会的世界,不仅是给眼睛看,更是为心灵谋一个宅宇。像白居易所说的"天供闲日月,人借好园林",园池之观,与人的生命关怀相符契,成为颐养身心、伸展自我生命之所。"一花一世界"的当下圆满哲学在园林艺术中发酵,酿造出最醇浓的生命意味。"小园香径独徘徊",成为传统艺术颇富象征意味的理想世界。

建筑学家童寯说:"园之妙处,在虚实互映,大小对比,高下相称。"[1]清人沈复在《浮生六记》卷一中也说:"若夫园亭楼阁,套室回廊,叠石成山,栽花取势,又在大中见小,小中见大,虚中有实,实中有虚,或藏或露,或浅或深。"园林的空间创造,不能没有大小虚实的考量。

但此一考虑,必须服务于境界——人的生命体验世界的创造。巧于因借,是传统园林艺术的无上法则。因,是宜山则山,宜水则水,强调的是与自然的融

[1] 童寯《江南园林志》,北京:中国建筑工业出版社2014年版,第16页。

合，创造一个人与世界一体的空间；借，非园林之景，即园林之景，隔帘风月借过来，强调的是，观园之人即主人，你来了，园中诸景，园外风月，才真正活起来，"清风明月本无价，近水远山皆有情"，只有在观者心灵中才能实现。所以，传统园林特别强调创造一个与世界对话的空间。园林诸景，有小有大，有虚有实，有高有下，有内有外，总在心灵回环中，总在你登此园、览此景片刻之性灵连接。便面，是为你打开心灵的窗；云墙飞檐，是为你融入轻云飘渺中而设；曲桥回廊，是为你与世界周流贯彻而建；假山瀑泉，是为牵引你驰骋山河大地的狂想……总之，一切都是为你而设计的，为了你加入世界的序列，将你从世界的对岸请到世界中来，你不是来园中看风景，你就是园中人。

中国人正是在境界追求中，来看小中现大、大中现小。小不是真小，说的是你足踏入其间的此在；大不是体量上的巨丽，是你身与之游、放旷世界的腾挪。大的腾挪由此在发出，小的盘桓不离那飘渺的云、远逝的水，不忘与清风明月同在。计成说"掇石须知占天"[1]，作假山，要在虚灵廓落中划出一道丽影，园林的创造者（既指造园者，又指观园人）目有天地，胸罗文章，纳千顷之浩荡，收四时之烂漫，蹈虚逐无，因实入空，留下属于自己的生命片刻，是"我亦与焉"的自适。在体验的哲学背景中产生的中国园林艺术，是世界园林艺术中的别类，特别之处正在于它是一种生命体验的艺术。在体验中，随处充满，无少欠缺。

正因此，园林中说"一拳则太华千寻，一勺则江湖万顷"[2]，此并非如周维权先生所说的"把广阔的大自然山水风景缩移摹拟于咫尺之间"[3]。周维权先生是当代园林研究的领先者，我一直敬心承领其研究的惠泽，但其中也有我不能同意的观点。如他说："园林里的石假山都是真山的抽象化、典型化的缩移摹写，能在很小的地段上展现咫尺山林的局面、幻化千岩万壑的气势。"[4] 我以为此种看法，

[1]〔明〕计成《园冶》卷一，营造学社本。
[2]〔明〕文震亨《长物志》卷三，第 24 页。
[3] 周维权《中国古典园林史（第三版）》，北京：清华大学出版社 2008 年版，第 35 页。
[4] 同上书，第 27 页。

不符合中国园林思想的真实传统，文人园林重视的是生命体验，而非体量的缩放和典型的概括。

晚明祁彪佳（1602—1645）谈他的寓园妙赏亭时说："此亭不昵于山，故能尽有山。几叠楼台，嵌入苍崖翠壁，时有云气往来飘渺，掖层霄而上，仰面贪看，恍然置身天际，若并不知有亭也。倏然回目，乃在一水中，激石穿林，泠泠传响，非但可以乐饥，且涤十年尘土肠胃。夫置屿于池，置亭于屿，如大海一沤，然而众妙都焉，安得不动高人之欣赏乎！"[1] 正是江山无限景，都聚一亭中，一园则是大海之一沤，而"众妙都焉"，无所缺憾。张岱（1597—1680？，字宗子）《陶庵梦忆》卷一有一段奇妙的议论：

> 砎园，水盘据之，而得水之用，又安顿之若无水者。寿花堂，界以堤，以小眉山，以天问台，以竹径，则曲而长，则水之。内宅，隔以霞爽轩，以酣漱，以长廊，以小曲桥，以东篱，则深而邃，则水之。临池，截以鲈香亭、梅花禅，则静而远，则水之。缘城，护以贞六居，以无漏庵，以菜园，以邻居小户，则闷而安，则水之用尽。而水之意色，指归乎庞公池之水。庞公池，人弃我取，一意向园，目不他瞩，肠不他回，口不他诺，龙山蔓蜒，三折就之，而水不之顾。人称砎园能用水，而卒得水力焉。大父在日，园极华缛，有二老盘旋其中，一老曰："竟是蓬莱阆苑了也！"一老哂之曰："个边那有这样！"[2]

此园所有景致皆围绕水而展开，然而人盘桓其中，若无水者，也就是在在得宜，人与世界融通一体，一个人与物共成的新世界存，而作为对象的物却不存。结末

[1]〔明〕祁彪佳《寓山注》，附于明末所刻《寓山志》中，今藏浙江图书馆。关于《寓山注》的版本考订，参赵海燕著《〈寓山注〉研究——围绕寓山园林的艺术创造与文人生活》，合肥：安徽教育出版社2016年版。

[2]〔明〕张岱《陶庵梦忆》卷一，郑州：中州古籍出版社2012年版，第37页。

处意味悠长，两老人游园，一老者赞此园，简直如蓬莱仙境，一老者争之云："那边哪里有这样的美景！"蓬莱仙境就在人间，就在足下，就在直接体验中。张岱缘此所表达的，就是随处充满、圆满俱足的道理。

张岱论园之语不多，多有发明。而李渔虽对园林有精深研究，却每每有过于执实之论："幽斋磊石，原非得已。不能致身岩下，与木石居，故以一卷代山，一勺代水，所谓无聊之极思也。然能变城市为山林，招飞来峰使居平地，自是神仙妙术，假手于人以示奇者也，不得以小技目之。"[1]这就如同宗炳所说的老病足疲不能游山，画山水张之于壁以尽卧游之趣一样，叠山理水是为"代"真山水而存在[2]，这样的理解显然有皮相之嫌。

四、一即一切

"一即一切，一切即一"，在唐宋以来的文人艺术中，此一理论如同一把利剑，劈开知识的丛林，直指生命的真性。这里讨论三个相关的艺术哲学命题。

（一）"一即一切"

作为中国艺术哲学的重要观念，"一即一切，一切即一"受到道禅哲学影响，老庄哲学在这里起到了基础作用。"一即一切"的根本，是要归于"一"。"一"是非知识、无分别的境界。老子的"抱一为天下式"的"一"正是如此。在中国佛教哲学中，此一命题具有复杂的理论形态，天台、华严、禅诸家有不同的理论主

[1]〔清〕李渔著，单锦珩校点《闲情偶寄》卷四，杭州：浙江古籍出版社1985年版，第180页。

[2] 李渔酷爱园林，一生言及园林之语甚多。他在论园林借景时说："开窗莫妙于借景，而借景之法，予能得其三昧。向犹私之，乃今嗜痂者衆，将来必多依样葫芦，不若公之海内，使物物尽效其灵，人人均有其乐。但期于得意酣歌之顷，高叫笠翁数声，使梦魂得以相傍，是人乐而我亦与焉，为愿足矣。"其自恃如此。然其对园林之理解，尚有泥于外在物象之嫌。他论便面之说广为现代研究者征引："坐于其中，则两岸之湖光山色、寺观浮屠、云烟竹树，以及往来之樵人牧竖、醉翁游女，连人带马尽入便面之中，作我天然图画。且又时时变幻，不为一定之形。非特身行之际，摇一橹，变一像，撑一篙，换一景，即系缆时，风摇水动，亦刻刻异形。是一日之内，现出百千万幅佳山佳水，总以便面收之。"（《闲情偶寄》卷四，第157页）其中分析也有自得处，然尚停留于外在"观"的角度，停留在天然画图的思理中。

张[1]。传禅宗三祖僧璨《信心铭》说:"一即一切,一切即一。但能如是,何虑不毕!信心不二,不二信心。言语道断,非去来今。"此数句可以概括禅宗在这方面的观点。传统艺术引入"一即一切,一切即一"的观念,强调生命创造的思想。

《二十四诗品》作为《诗家一指》的一部分,反映了元代学者虞集(1272—1348)关于艺术创造的思想。其中"含蓄"品说:"不著一字,尽得风流。语不涉难,若不堪忧。是有真宰,与之沉浮。如渌满酒,花时返秋。悠悠空尘,忽忽海沤。浅深聚散,万取一收。"所论"含蓄",不是文学修辞上的方法,而是境界创造的原则。此含蓄可以说是一种"无量的含蓄"。一粒微尘就是茫茫大千,一朵浪花就是浩瀚海洋,在浅中有深致,在散处有凝聚,万"收"于"一"中,"一"可囊括万有,所突出的正是"一即一切,一切即一"的思想。

《石涛画语录》讲"一画"学说,其实就是讲一即一切、一切即一的道理。"一"是浑然,是归宗,是真性,由一笔一画起,乃由自我心中出。"一画",是发自根性的妙悟之道,也是"大全"之道。《一画章》说:"行远登高,悉起肤寸,此一画收尽鸿濛之外,即亿万万笔墨,未有不始于此而终于此。"又说:"一画之法立,而万物著矣。"《氤氲章》说:"自一以分万,自万以治一。化一而成氤氲,天下之能事毕矣。"《资任章》说:"以一治万,以万治一。"都在说"一画"乃大全之法。一就是一切,一画就是万画,正所谓"一花一世界,一叶一如来",发自于真精神、真命脉的创造,都是"大全"。

在石涛,"一画"超越知识计量,万法归一,以"一"而生万有。"一画"有体用两端,《氤氲章》的"氤氲不分,是为混沌。辟混沌者,舍一画而谁耶",就

[1] "一即一切,一切即一"的圆融无碍思想,禅宗、华严宗论述最为周备。然二家所持有重要差异:华严宗的一多互摄理论,建立在现象本体相融相即的理论之上,真如本体体现于一切现象中(舒现),一切现象体现真如本体(卷藏)。"一"是本体,"一切"是现象;"一"为单一,"万"为总体。自"一"观"万",即量的差异,一毛一切毛,一物一切物。南宗禅所破的正是这现象本体的分别智。同时,华严宗圆教理论强调,世界上存在着千千万万差别的事物,每一物都有其自性,故而显示出差异性,差别的事物中有共同的理。而禅宗则是彻底平等观,认为事物的差别是人分别智造成的,物的存在本身并无差别,也无量的区别。

包括体用两面。就体上说，它是氤氲未分的混沌，膺有本原的"自性"，也可以说是创造的本体（creative itself）。就用上说，"一画"具有创造的动能，也就是他所说的"辟混沌者，舍一画而谁耶"，处于将发未发的状态，以"自性"去创造。这两端若以佛学词汇来表达，就是"智本慧用"。

"一画"既不是一个具体的起点，也不是一个终然的归结。石涛提出"一画"，不是要归于某个抽象的"道"，某个更合理的、具有决定性的真理，而是将一切创造的起点交给生命真性，交给艺术家集纳于平素、潜发于当下的直接体悟。他的大全之道，即如其题《卓然庐图》诗中所说："四边水色茫无际，别有寻思不在鱼。莫谓此中天地小，卷舒收放卓然庐。"[1] 小中现大，当下圆满，挣脱时空铁网，在无分别境界中，一任真性发出，一切知识的、计量的盘算烟消云散，"量"之不存，何有大小多寡！

《二十四诗品》与《石涛画语录》的"一"都不是绝对真理和终极价值。"不二法门"超越"二"——生灭是非等分别见，也超越"一"——终极价值追寻的思想。正如《信心铭》所说："二由一有，一亦莫守。一心不生，万法无咎。"万法归"一"，"一"归何处？"一"，意味着无所归，归于自心、归于自己当下直接的体验。所以"一"心之不生，才能真正达到"一即一切，一切即一"。"一即一切"不是由"一"生出"一切"，"一切即一"不是由"一切"归于一个终极的"一"，而是没有"一"，没有"一切"；有了"一"与"一切"的相对，就是量的见解，就不是发自真性的生命体验了。

（二）月印万川，处处皆圆

恽南田在评董、巨画时说"月落万川，处处皆圆"，这是传统艺术哲学的重要命题。苏轼《次旧韵赠清凉长老》诗云："但怪云山不改色，岂知江月解分身。"南宋王十朋注云："佛书云：月落千江。又《传灯录》：僧问龙光和尚，宾头卢一身何为赴四天供，师曰：千江同一月，万户尽逢春。所谓'月印万川'。但怪云山

[1] 石涛《卓然庐图》，今藏上海博物馆，作于1699年。

不改色，山河依旧，色色如此。一即一切之谓也。"苏轼诗中所涉就是"月印万川"问题。沈周所言"天池有此亭，万古有此月。一月照天池，万物辉光发。不特为亭来，月亦无所私"（题《天池亭月图》），所体现的也是"月印万川，处处皆圆"的思想。

此命题本由佛学转出。在中国佛学中，华严宗自称为"圆教"，武则天曾命华严宗师法藏说华严之妙，法藏就以皇宫门口狮子作比喻来说法："一一毛中，皆有无边师子（即狮子）；又复一一毛，带此无边师子，还入一毛中。"[1] 每一物都有其圆满的自性，每一物都是大全。南宋理学家陈淳（1159—1223）释"太极"云："总而言之，只是浑沦一个理，亦只是一个太极。分而言之，则天地万物各具此理，亦各有一太极，又都浑沦无欠缺处。""譬如一大块水银，恁地圆，散而为万万小块，个个皆圆；合万万小块，复为一大块，依旧又恁地圆。陈几叟'月落万川，处处皆圆'之譬，亦正如此。"[2] 几叟之论，是为了说明理一分殊的理论。

南宗禅所论，与传统艺术哲学的观念最为接近，也是艺术哲学此类讨论的主要源头。禅宗强调触处皆是，当下圆成，所谓西方就在目前，当下即是圆满。慧能弟子永嘉玄觉《证道歌》说："一月普现一切水，一切水月一月摄。"《碧岩录》所说"一尘举，大地收；一花开，世界起"，也是此意，是"一即一切，一切即一"观念的另一种表达。但"月印万川，处处皆圆"这一说法，更突出圆满特性。"一"，意味着当下直接的生命体验，不待他成，当下圆足，无所缺憾。如希运《传心法要》所说："深自悟入，直下便是，圆满具足，更无所欠。"[3] 禅宗的盘山禅师说："心月孤圆，光吞万象。"[4] 孤，无所对待，圆，无少欠缺，说的正是此理。

"月印万川，处处皆圆"，不是万千月亮都由一个月亮统领，那是就整体和

[1]〔唐〕法藏著，方立天校释《华严金师子章校释》，北京：中华书局1983年版，第64页。

[2]〔宋〕陈淳著，熊国桢、高流水点校《北溪字义》卷下，北京：中华书局1983年版，第45—46页。这里所说的陈几叟，即陈渊（？—1145），字子叟，师杨时。

[3]〔明〕瞿汝稷编撰，德贤、侯剑整理《指月录》卷十，成都：巴蜀书社2012年版，第300页。

[4]〔宋〕普济著，苏渊雷点校《五灯会元》卷三，第149页。

部分而言，而是赋予每一个存在以自身的意义。存在的意义不在其高度的概括性，如我们平常所说的在特殊中体现出一般，在有限中体现出无限，而是就在其自身——没有有限和无限的区分，没有一般和特殊的总属关系，也没有全体和部分。当存在脱离人的量论的束缚，恢复生命的真实时，所在皆是圆满。一个小园，就是俱足的世界；一朵野花，无绚烂之色彩，属卑下之花种，又处在偏僻的地方，也无所缺憾。

（三）芥子纳须弥

芥子纳须弥，也是由佛学引发、在传统艺术哲学中形成的一个命题。它是"一即一切"思想的另一种表达。

李渔有芥子园，胡正言有十竹斋，都言其小，然而小中可见大，芥子可纳世界。清戴熙画烟溪云水小景，题云："或谓数寸之楮安能容千丈之山、百尺之树，然人目才如豆，视微尘一瞬，视泰山亦一瞬，大千世界纳入须弥芥子，世尊岂欺我哉。"一位朋友藏奇石，他为之画七十二峰阁图，并题云："许澹庵家有七十二峰，构一阁贮之，属写此图。或曰：澹庵之峰在阁中，画中之峰何乃罗列阁外？答曰：苏端明壶中九华，九华自在云表。又曰：'袖中有东海'，东海故接混茫也。须弥在芥子中，芥子在须弥中。解人当无滞相。"[1] 解人当无滞相，一物即是一世界。

芥子纳须弥，是佛经中的比喻。《维摩诘经·不思议品》云："若菩萨住是解脱者，以须弥之高广，内（按，通"纳"）芥子中，无所增减。"《楞伽师资记》引《璎珞经》云："芥子入须弥，须弥入芥子。"[2] 芥子，芥菜之籽，佛经中形容极小之物。佛教宇宙观中，以须弥山为世界中央，又称妙高山。"须弥入芥子"，磅礴无边的须弥山，纳于一颗芥子中，此说一无量、无量一的道理。禅宗以"须弥纳芥子"来表示彻悟境界，《景德传灯录》卷七记载："江州刺史李渤问师（庐山归宗）曰：'教中所言须弥纳芥子，渤即不疑。芥子纳须弥，莫是妄谭否？'师

[1] 以上两段引文均见〔清〕戴熙《习苦斋画絮》卷一，《中国书画全书》编纂委员会编《中国书画全书》第十四册，第155、152页。

[2]《大正藏》第八十五册。

曰:'人传使君读万卷书籍,还是否?'李曰:'然。'师曰:'摩顶至踵如椰子大,万卷书向何处著?'李俯首而已。"[1]超越大小尊卑凡圣等见解,以诸法平等心会通世界,此为须弥芥子学说之根本旨归。

在艺术领域,以须弥芥子来表达小中现大的无量哲学。北宋末年董逌说:"当中立有山水之嗜者,神凝智解,得于心者,必发于外,则解衣磅礴,正与山林泉石相遇。虽贲育逢之,亦失其勇矣。故能揽须弥于一芥,气振而有余,无复山之相矣。"[2]他形容范宽作画时的状态,解衣磅礴,物我两忘,荡涤一切束缚,臻于"一即一切,一切即一"的境界。须弥芥子在此表达精神的超越。

宋代诗僧道璨推崇"八荒一牖户"的境界,其《仙巢海棠洞》诗云:"领客坐花阴,饮客酌花露。先生自家春,八荒一牖户。凄其望前修,一枝阅世故。鹤车来不来,东风吹日暮。"[3]"先生自家春,八荒一牖户",其实就是芥子纳须弥,是自家的春色,从真性中观照,就会揽天地八荒入一牖户中。

"先生自家春"隐括禅宗"如春在花"的话头,春天百花齐放,如同"春意"——这创造的真性,洒向千千万万花木的枝头,使群花绽放。所以春是一,花是万,天下万万千千花朵,都来自这"春之一",由"一"而为"一切"。花团锦簇,处处皆春,朵朵都是春意,即花即春意,即万即一。这就是"一即一切,一切即一"的道理。清张潮说:"春者,天之本怀;秋者,天之别调。"[4]正是此理。

道璨另一首赠别诗,也表达了类似的思考:"宇宙入八窗,芙蓉制衣裳。两眼挂万古,深柱书传香。笔端肤寸合,要作天下凉。余事亦演雅,簸弄正未妨。颠倒走百怪,陆离罗众芳。气焰压牛斗,何止万丈光。笑他儿女曹,白道空茫茫。秋风三尺剑,尘土压下方。斫却月中桂,及此鬓未苍。我欲援北斗,酌以椒桂

[1]〔宋〕道元辑,朱俊红点校《景德传灯录》卷七,海口:海南出版社2011年版,第182页。
[2]〔宋〕董逌《题范宽画》,《广川画跋》卷六,杭州:浙江人民美术出版社2016年版,第95页。
[3]〔宋〕道璨《仙巢海棠洞》,《柳塘外集》卷一,《文渊阁四库全书》本。道璨(?—1271),宋代临济宗大慧派僧,吉安(江西)泰和人,号无文,为笑翁妙堪法嗣。俗姓陶,渊明后人。曾于饶州(江西)荐福寺开堂,后任庐山开先华藏禅寺住持,工诗文,著《柳塘外集》等。
[4]〔清〕张潮《幽梦影》卷一,杭州:浙江人民美术出版社2017年版,第14页。

浆。文章于此道，太山一毫芒。洙泗到伊洛，波澜正泱泱。多少溯流人，褰裳复回翔。孰知方寸间，一苇直可航。勉哉吴夫子，此事当毋忘。"[1]这首诗写得痛快淋漓，表达的道理深可玩味。"宇宙入八窗，芙蓉制衣裳"，以包括天地宇宙的精神，做人生最美的衣裳，世间种种执着、种种拘牵，裹挟着人，演绎着那么多的荒唐，不如在沉醉人生中高蹈远逝，从容回环，"孰知方寸间，一苇直可航"，一片灵苇，犁破世界的万顷波浪，如回环于闲庭信步间。

回到上引戴熙的论述中，他谈须弥纳芥子时，所引"袖中有东海"，诗出东坡，东坡从东海蓬莱阁下，带回一些与海浪相战形成的如"弹子窝"一样的小石，以养石菖蒲，作诗有"我持此石归，袖中有东海"之句[2]，山谷以此为诗中眼。后禅家以此为上堂的话头，如北宋衮觉禅师说："东坡云：'我持此石归，袖中有东海'；山谷云：'惠崇烟雨芦雁，坐我潇湘洞庭。欲唤扁舟归去，旁人谓是丹青'，此禅髓也。"[3]带回几片东海石，如将东海藏袖中，这是一种俯仰人生、连接天地的情怀。东坡名其奇石曰"壶中九华"，也是此意。沈周写奇石的诗中说："已藏东海从深袖，便卷沧波答小诗。"[4]正是此意。

结　语

我在拙著《八大山人研究》[5]中，曾谈到八大一幅《巨石小花图》，是《安晚册》（今存十七开）中的一页，今藏京都泉屋博古馆。左侧画一块巨大的石头，石头下有一朵小花，与之相对，一大一小，石头并无压迫之势，圆润流转，而小

[1]〔宋〕道璨《吴太清有远役以诗寄别次韵》，《柳塘外集》卷一。
[2]〔宋〕苏轼《文登蓬莱阁下石壁千丈，为海浪所战时有碎裂，淘洒岁久，皆圆熟可爱，土人谓此弹子涡也，取数百枚以养石菖蒲，且作诗遗垂慈堂老人》，〔清〕王文诰辑注，孔凡礼点校《苏轼诗集》卷三十一，北京：中华书局1982年版，第1651—1652页。本书中凡引苏轼诗，除特别注明外均出自同一版本，不另注。
[3]〔宋〕普济著，苏渊雷点校《五灯会元》卷十九，第1292页。
[4]〔明〕沈周《谢顾天祥送将乐石》，《石田诗选》卷二，《文津阁四库全书》本。
[5]朱良志《八大山人研究》，合肥：安徽教育出版社2009年版。

一花一世界

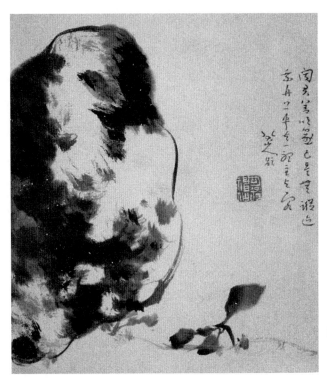

〔清〕八大山人
巨石小花图（安晚册之七）
日本京都泉屋博古馆

花也没有委琐形态，向石而倾。画是八大一贯的晦涩，题诗稍可透露其中消息："闻君善吹笛，已是无踪迹。乘舟上车去，一听主与客。"画的就是被后人称为"梅花三弄"的故事[1]。

王羲之之子王徽之（338—386，字子猷）是一位有很高境界的诗人，为人潇洒不羁。一天，他出远门，舟行河中，忽听人说，岸边有桓伊经过，桓伊的笛子举世闻名，子猷非常想听他的笛子。但子猷和桓伊并不相识，而桓伊是大将军，

[1]《梅花三弄》曲，宋时就很流行。如宋僧祖可《秋屏阁》云："杨柳一番南陌上，梅花三弄远云边。"（〔宋〕陈起《增广圣宋高僧诗选》补卷上）宋李庚《敏叔见和再依韵谢之》："竹叶一樽鱼似玉，梅花三弄月如霜。"（〔宋〕李庚《天台集》续集卷下）金元好问《赠羽林将军》云："惟有桓伊江上笛，卧吹三弄送残阳。"（《唐诗鼓吹》卷四）明代《神奇秘谱》收此曲名，解题云："晋代桓伊曾为王徽之在笛上为梅花三弄之调，后人以琴为三弄焉。"清戴长庚《律话》下卷说："梅花三弄本桓伊吹笛之调，后人谱入琴中。"

当时取得了淝水之战的胜利，地位、声望远在子猷之上。子猷并不在乎这一点，就命家人去向桓伊传递他的愿望。桓伊虽然是朝中高官，却是一个格调很高的才士，他虽不认识子猷，却也知道子猷的为人境界，二人可谓心心相印。他二话没说，下了车，来到河边，坐在胡床上，为子猷奏了三支曲子。子猷也没有下船，在水中静静倾听，悠扬的笛声就在这清溪上、河岸旁回荡。演奏完毕，桓伊便上车去，子猷随船而行，二人自始至终没有交谈一句话。

　　八大画巨大的石头和微小的花朵，突出二者之间"量"的悬殊，隐括桓伊和子猷地位的高下。作品中僵硬的石头为之柔化，石头边的那朵微花也对着石头轻轻舞动，似乎在低声吟哦。八大要表达的意思是：人归复生命的真性，可以穿透这世界贵贱差等的坚硬冰层，创造出一个活泼宇宙。

　　八大所追求的理想境界，就是这"无量的宇宙"。

第二章　懒写名山照

上章提到的董其昌题画诗"曾参《秋水》篇，懒写名山照"，其中包含着值得重视的思想。

董其昌的意思是，读了《庄子·秋水》篇，就懒得去画名山图了。而传统画家多半被要求去饱游饫看，将天下名山历历罗列于胸中。正如上章所言，《秋水》一篇，是庄子哲学的精髓所在，它很好地诠释了庄子"天地与我并生，而万物与我为一"的思想。在董其昌看来，山水画家不一定要去搜遍奇峰，不一定要以画华山、泰山、庐山、黄山、雁荡等天下名山为趣尚，放下心来，由自己的真实体验入手，原来天下山山水水都是胜景，一草一木也可与人性灵相通。像五代北宋大师笔下那样的壮丽河山（如荆浩、范宽）固然很好，但一痕山影，几片微花，照样可以成就一有意义的世界。清龚贤有题画诗说："年来不读名山记，历尽无穷小洞天。仙女如花难觊得，石房终古闭帘泉。"[1] 其中也表达了与董其昌相近的意思。

当人有名山的概念时，就有判分有名、无名的标准；有名与不名，就有美与不美的拣择，就有高下差等之分；有高下差等之分，就会以分别心去看世界，这样的方式会受到先入价值标准的影响，在知识和美丑的分辨中，真实世界隐遁了，世界成了人意识挥洒的对象。董其昌从《秋水》中悟出的是，要超越一切知识的分别，打破人与世界之间的屏障，心与天游，画出自己真实的生命感受。

《庄子·逍遥游》说："至人无己，神人无功，圣人无名。"这三句话真传递出传统艺术精神的灵魂。庄子说这三句话都有针对性，所针对的是流俗中的人格

[1]〔清〕顾文彬《过云楼书画记》（清光绪刻本）卷九著录龚贤十二开山水册页（图见江苏古籍出版社1986年版《龚贤册页》），其中一开题此诗。

观念。至人,乃最高的人格典范,一般的观念是,他应该是人伦准的、世流明镜,而庄子认为,其至高之处在于"无己",会万物为一体,与世界等量齐观。至高之人,即至平之人。"圣人无名",在俗尚看来,圣人以功德而成其名,然而庄子指出,真正的圣人是无名之人,超越一切功名,以无名而成其名。一般认为,神人者,无所不能之人也,然而庄子认为,神人乃无为之人,不以工巧而惑于世。这三句话,可以为传统艺术的"无名艺术观"作注释。

中国艺术观念中的无名之"名",略有三义,即名言、功名、名望,包括概念、功德和地位三个不同角度。以一朵开在篱墙边的野花为例来说,第一,从概念上看,野花是无名的,无法入列"群芳谱",是一种"知识之外的存在",它"野"而不"文",没有雅正的定名和堂皇的归属。第二,从功能上言之,她在春风中不知不觉出现于大地,寂寞于深山中,未留影于市井里,飘然而来,寂然而去,一生无人注意,因而也无所知名。第三,从地位上言之,她没有玫瑰、牡丹、郁金香那样的显赫之名,没有因名而贵的名贵,没有高于群伦的高贵,没有碾压众芳的尊贵,在"名"的眼光中,她地位卑微,但却是一种不容置疑的存在,不必卑躬屈膝地仰望一种更合理的使自己获得存在的存在。这种无名的艺术观,本质上是对所谓"人文"传统的超越。

与上章由理论命题入手的分析不同,这里选择传统艺术中的几个具体问题,来讨论此"无名艺术观"。苏轼说:"名者,物之累也。"[1] 超越名,还物之本相,还世界之本相。

一、巨师神髓

儒学是强调高下尊卑的哲学。读《易传》,《系辞上传》开篇就说,"天尊地卑,乾坤定矣;卑高以陈,贵贱位矣",易哲学奠定在阴阳基础上,在阴阳相摩相荡

[1] 〔宋〕苏轼著,〔明〕毛晋编,白石校注《东坡题跋》卷一,杭州:浙江人民美术出版社2016年版,第14页。

的背后潜藏着阳尊阴卑的道理。它重视节律和秩序，如《乐记》讲"大乐与天地同和"，就是讲"节之序之"的道理，所谓"礼义立，则贵贱等矣；乐文同，则上下和矣"[1]，在贵贱差等的基础上讲和谐。

这种高下尊卑的秩序观深刻地影响着传统艺术的发展。如在绘画中，六朝时山水画并未成熟，山水只是人物的背景，当时流行着一种水不容泛、人大于山的结构方式[2]，在顾恺之传世模本（如《洛神赋图卷》）中尚能看出这种形式特点，其中就有秩序的考虑。有一种传统观念认为，人高于万物，是宇宙之中心。人大于山的结构安排，就有这一思想的影响。中国艺术在长期发展中存在着强烈的秩序观念，如对称布局、主辅之别。北宋郭熙《林泉高致》说："大山堂堂，为众山之主，所以分布以次冈阜林壑，为远近大小之宗主也。其象若大君，赫然当阳，而百辟奔走朝会，无偃蹇背却之势也。长松亭亭，为众木之表，所以分布以次藤萝草木，为振挈依附之师帅也。其势若君子，轩然得时，而众小人为之役使，无凭陵愁挫之态也。"其中贵贱差等的秩序观至为明显。这种思想，成为传统艺术形式创造的基础法则。

而在中国艺术发展中，却出现了另外一种倾向，它以彻底的平等性，来解构秩序，在无贵贱差等的形式中，来彰显真实的生命感觉。人的尊严，不是在自证人置于宇宙中心的努力中获得，而是在人与人、有情世界与无情世界（土石草木等）一体的状态下才能存在。

五代至北宋初画家巨然，山水世称名迹，枯木寒林，荒村篱落，雪落原畴，是其画中主要面目。他是一位特别的画家，据说黄公望旷世名迹《富春山居图卷》，就来自于他的笔墨和精神气质的启发。清戴熙是董巨山水的崇拜者，他在揣摩巨然绘画精神时，作小幅山水，并题有一意味深长的小诗：

[1]〔清〕孙希旦撰，沈啸寰、王星贤点校《礼记集解》，北京：中华书局1989年版，第986页。

[2]《历代名画记》卷一《论画山水树石》云："魏晋以降，名迹在人间者，皆见之矣。其画山水，则群峰之势，若钿饰犀栉，或水不容泛，或人大于山，率皆附以树石，映带其地，列植之状，则若伸臂布指。"（〔唐〕张彦远著，章宏伟编，朱和平注《历代名画记》，郑州：中州古籍出版社2016年版，第37页）

> 蝼蚁稊稗无不可，鼠肝虫臂任渠呼。吾非定作镆铘也，子独不闻天籁乎。

他在诗后说："巨师神髓，尽此数语。"[1] 戴熙诗中说，巨然艺术的根本精神是尽天籁之趣。天籁，不是与人籁、地籁相对之存在，没有由地籁到人籁再到天籁的层级关系，它是无分别、没有高下差等的合于"性"的存在状态。同时，庄子提倡天籁，也不是强调效法自然的原则；如果他认为有一个高于人的自然法则，那就是分别的见解，也就不是他所说的天籁了。天籁哲学的精神内核，是本于世界、归于世界、与世界共成一天的生命创造精神，所谓"夫吹万不同，而使其自己也，咸其自取，怒者其谁邪"（《庄子·齐物论》）——天地间有万万种不同的声音，都是由它们内在的原因（自性）造成的，它们都取自己内在的因素而发出不同的声音，你想想，发动者（怒者）还能有谁呢？这是影响传统艺术发展的根本理论观念。戴熙认为，这是巨然绘画的"神髓"，也可以说是中国传统艺术的"神髓"[2]，此一点神髓，由自性发出。

戴熙诗中所言蝼蚁稊稗、鼠肝虫臂，来自《庄子》中的两个故事。《知北游》有一则可称为"每况愈下"的故事："东郭子问于庄子曰：'所谓道，恶乎在？'庄子曰：'无所不在。'东郭子曰：'期而后可。'庄子曰：'在蝼蚁。'曰：'何其下邪？'曰：'在稊稗。'曰：'何其愈下邪？'曰：'在瓦甓。'曰：'何其愈甚邪？'曰：'在屎溺。'东郭子不应。"庄子为什么从"每况愈下"的"下"的角度来说道无所不在，是因为俗念中总有上、下的分别，总有向"上"的痴想。庄子以"下"破上下之别，破向上之愿，结逍遥之想。

鼠肝虫臂的故事出自《大宗师》。子来与子祀、子舆、子犁四人都是得道高人，交为莫逆。子来病至奄奄一息，其妻、子跪在身边哭泣。子犁来看望，见此

[1]〔清〕戴熙《习苦斋画絮》卷一，《中国书画全书》编纂委员会编《中国书画全书》第十四册，第151页。
[2] 关于"天籁"，可参拙著《二十四诗品讲记》第十品"自然"延伸讨论《说"天籁"》，北京：中华书局2017年版。

一花一世界

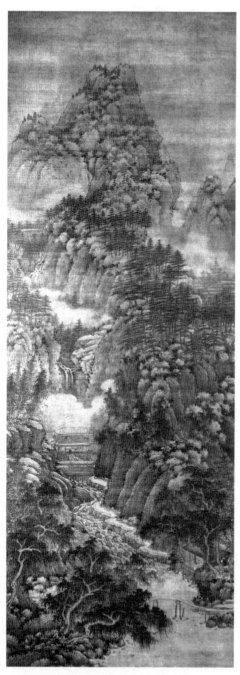

[北宋]巨然　万壑松风图　上海博物馆

情景，就说：快别哭，到旁边去，不要影响子来的"化"！子犁就靠在门边，对弥留之际的子来说："伟哉造化！又将奚以汝为，将奚以汝适？以汝为鼠肝乎？以汝为虫臂乎？"一息尚存的子来留下千古之忠告："夫大块载我以形，劳我以生，佚我以老，息我以死。故善吾生者，乃所以善吾死也。今大冶铸金，金踊跃曰'我且必为镆铘'，大冶必以为不祥之金。今一犯人之形，而曰'人耳人耳'，夫造化者必以为不祥之人。今一以天地为大炉，以造化为大冶，恶乎往而不可哉！"镆铘剑和切菜刀如一，人与万物也无分，不要以为人高于万物，那是"不祥"之观念，而要融于世界，与世界共成一天，庄子要破的是"大人主义"的观念。

　　两个故事都在超越分别见，破"名"的妄念。此一思想，可以庄子"物无贵贱"四字来概括。《庄子·秋水》中谈到五种态度，分别是以道观之、以物观之、以差观之、以功观之和以趣观之。就物情言之，人喜欢站在自己的位置上考虑，以为自己高于别物，贵己而贱他，此为"物观"。

得之以为贵，弃之以为贱，这是流俗观念，所以叫"俗观"。执着于事物外在体量看世界，这叫作"差观"，等等。这几种看世界的方式都不离高下、尊卑、贵贱、大小的观念，都是分别的见解。庄子说："以道观之，物无贵贱。"突破一切外在的沾系，无物我之别，将世界"等量"观之，无贵无贱，这就是"道观"。"物无贵贱"与"以物为量"一样，成为庄子齐物哲学的基石。

戴熙站在"物无贵贱"的角度，来看巨然画中所包含的思想启发。他以为，巨然绘画能发自真实的生命体验，超越知识分别，天籁自足，不张扬声色，不炫惑笔墨，淡去躁气烟火气，一任真性勃发。他曾引王安石"溪水清涟树老苍，行穿溪树踏春阳。溪深树密无人处，惟有幽花度水香"（《天童山溪上》）诗，来体味巨然境界。[1]巨然山水是无名的，虽是寂寞远山，幽花度水，自有氤氲芬芳。

董巨山水，被董其昌视为文人画的最高典范，其不言之秘在"平淡天真"四字，即奠定在物无贵贱基础上。无论是董源的世俗性山水，还是巨然深山古寺的幽秘世界，都以不作秀、不造作、无凡圣思想为基本旨归。古峰峭拔、卵石荦确、风骨凛凛的巨然山水，有一种难言的平和澹荡。巨然是画中笔墨有大力者，却出之平和，毫无凌厉之气，如香象渡河，截断众流。南田毕生服膺巨然，他说："巨然行笔如龙，若于尺幅中雷轰电激，其势从半空掷笔而下，无迹可寻。但觉神气森然洞目，不知其所以然也。"[2]所言意思与戴熙一样，都看出巨然天籁自足的底色，其画气象之奇崛，境界之高旷，风味之沉厚，率皆归于泯然一体、无迹可求的超脱。

禅宗有"平等一禅心"的观念，它也是传统无名艺术观的理论来源。《金刚经》说："是法平等，无有高下，是名阿耨多罗三藐三菩提。以无我、无人、无众生、无寿者，修一切善法，即得阿耨多罗三藐三菩提。"[3]无上正等正觉（阿耨多罗三

[1]〔清〕戴熙《习苦斋画絮》卷三，《中国书画全书》编纂委员会编《中国书画全书》第十四册，第170页。

[2]〔清〕恽寿平《瓯香馆集》卷十一，吴企明辑校《恽寿平全集》中册，第330页。

[3]全名《金刚般若波罗蜜经》，后秦鸠摩罗什译，《大正藏》第八册。

藐三菩提）的平等法，是佛教最高的觉性。佛教强调平等智慧，一切众生皆有佛性，世界的一切在"性"上是平等的，没有高下之分，差别是人的妄念所造成的。禅宗将庄子的"物无贵贱"思想和大乘佛学的平等智慧落实为生活的艺术，写出平等智慧的灿烂篇章。

禅宗强调，天平等，故常覆；地平等，故常载；日月平等，故四时常明；涅槃平等，故圣凡不二；人心平等，故高低无诤。以了知诸法平等为最高境界，慧能要"念念行平等真心"。赵州说："老僧把一枝草作丈六金身用，把丈六金身作一枝草用。佛即是烦恼，烦恼即是佛。"[1]这是平等觉慧的绝妙表达。

这样的思想对中国艺术影响之深，只要看看八大山人的艺术即可觉知。八大艺术就是在"平等一禅心"基础上建立起来的。人们都知道他有一个不太好听的号——"驴"，此号与其姓无关[2]，他是在连驴都不如的生活环境中，想着驴屋、人屋、佛屋间的平等关系，因而也有"人屋""驴屋驴"等号，并在一段时间里多以此类号为款，刻有与"驴"相关的很多印章。黄檗希运说："万类之中，个个是佛。譬如一团水银，分散诸处，颗颗皆圆。若不分时，只是一块。此一即一切，一切即一。种种形貌，喻如屋舍，舍驴屋入人屋，舍人身至天身，乃至声闻、缘觉、菩萨、佛屋，皆是汝取舍处。"[3]八大山人与"驴"相关的名号，所表达的就是"平等一禅心"，一个在人间泥泞中挣扎的倔强生命，在思考着人类平等的理想，他的艺术就像一朵野花在旷落天地里自在开放。

如八大山人的《鸡雏图》，几乎是"至道无名"平等哲学的图像呈现。这幅画可以做《道德经》的封面。一只毛茸茸的小鸡被置于画面中央，除此和右上的

[1]〔唐〕文远记录《赵州录》，〔宋〕赜藏主编集《古尊宿语录》卷十三，第213页。

[2] 有人联想说他姓朱，"朱"与"猪"音同。又传说他有"朱耷"之名，"耷"，就是大耳的意思。史传八大山人本名朱耷，八大离世后，宋程六《宋屏山书画记》说八大有"朱耷"之名，这是最早的记载。康熙五十九年（1720）刊行之《西江志》说"八大山人名耷"，当受到《宋屏山书画记》的影响。而张庚在乾隆四年（1739）刊行的《国朝画征录》也说八大名朱耷。然而在现今所见八大存世文字中，无一语提及"朱耷"，此似非其名。

[3]〔唐〕裴休编《黄檗断际禅师宛陵录》，〔宋〕赜藏主编集《古尊宿语录》卷三，第42页。

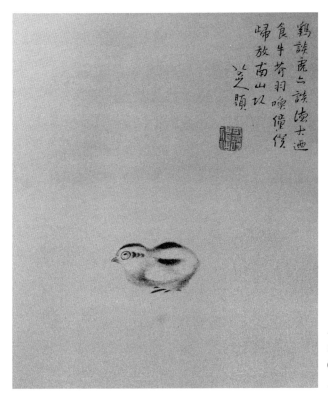

八大山人
鸡雏图
（八开山水花鸟册之二）
上海博物馆

题跋之外，未着一笔。没有凭依物，几乎失去了空间存在感（这其实是八大精心的构思，是要抽去现实存在特性）。他也没有赋予小鸡以运动性，它似立非立，驻足中央，翻着混沌的眼神。八大自题诗云："鸡谈虎亦谈，德大乃食牛，芥羽唤童仆，归放南山头。"画高扬一种"雌柔之境"：这不是一只耀武扬威的雄鸡，它解除了"芥羽而斗"的欲望，"归放南山头"，混沌地优游；不是一只能言善辩的鸡，那"鸡谈虎亦谈"式的"清谈"，究竟没有摆脱分别的见解；也不是一只受人供养的鸡，为人掌中玩物，只能戕害生命。这只雌柔的鸡，如旁侧小印所云，"可得神仙"也。

要言之，巨师神髓的无贵贱法，八大山人驴号的平等法，都演为传统中国艺术的天籁法，发自真性，妙然自足。

二、赏雨茅屋

元虞集《诗家一指》之《二十四品·典雅》云：

> 玉壶买春，赏雨茅屋。坐中佳士，左右修竹。白云初晴，幽鸟相逐。眠琴绿阴，上有飞瀑。落花无言，人淡如菊。书之岁华，其曰可读。

本品前四句写道：玉壶载美酒，茅屋赏春色。座中都是佳士，放眼一片清流，丝丝春雨茅屋过，清清修篁四面围。玉壶意涵清澈，所谓一片冰心在焉；买春深蕴潇洒，生命苦短，人生几何，酒中自宽，酒中自适！中四句写道：白云初晴，幽鸟相逐。雨后初霁，山林中气息清新，光影绰绰于千年古潭上，幽鸟相逐于山林丛树间。寂静深邃，如见太古，抱着一把琴来，在绿阴下休憩，援琴初为声，忽听得飞瀑历历，正所谓"松风涧水天然调，抱得琴来不用弹"（沈周题画诗），于是枕琴而眠，尽享与世界共成一体的天乐。末四句写道：大道不言，亦如落花轻下，无声无息，荡却尘埃，如落花之于大地，契合无间。这中间，人间鄙吝的欲望、名利的渣滓，都不知何在，唯有一颗真实的心灵在婉转。年年岁岁花相似，岁岁年年人不同，"细读"变化表相背后那永恒不变的精神，那里写着人文行出处最值得参考的文字。

此品以诗的境界来说典雅。所突出者，第一，乃人与世界无言的契合。在修竹环绕的环境中，与佳士边喝酒边赏雨；雨停后，看落花，听飞瀑，仰望清澈的天宇，忘却自己的所在；最终品读自然花开花落、云卷云舒的精神，都在这天地与我为一的追求中。第二，乃在"无言"中与天地契合。荡涤人的"言"——人的知识、情感、欲望等裹挟所构成的一个"言说"世界，由"人"——一个将世界推到对岸的主体，一个解释世界、利用世界的控制者——而归于"天"。不是调整自己的"音律"，使之契合天地的节奏（如《乐记》所论），而是"抱得琴来不用弹"，没有人的知识所赋予的"刻度"。第三，乃对"名"的超越。青山不老，绿水长流，天地如斯，一切功名利禄的追求，在那年年岁岁花相似、岁岁年年人

不同的自然书写中了无意义,风过沙平,舟过浪静,种种要留下自我痕迹的欲望,也终将化为虚无。赏雨茅屋的意象,是追求荣华富贵的转语;玉壶买春,以清净的心、醉意的目,面对世界,是最终的解脱之道。

此品以诗意来诠释"典雅"概念,重在超越名言、名望、名利,从而契合天地自然之道,真可谓一种"无名的典雅观"。它反映出宋元以来文人艺术的普遍价值观念。如从北宋以来成玉涧、苏轼到清代虞山派的琴学思想中,可窥此种典雅观的脉络;从元至清初文人小园的意趣中也可见此一思想的痕迹;在绘画中更是如此。这里举一例。

明代中期以来,吴门艺术力追此类典雅的意趣。作为吴门艺术的领袖,沈周的绘画最得其中精神。如今藏于故宫博物院的《吴中山水册》十六开,是沈周的得意之作,记录的是诗人生活中的所见所感,乃沈周极擅长的粗笔水墨。此作可视为《二十四诗品》"典雅"品活脱脱的呈现。第一开画雨后过西园。山水之间的西园,是真正的小园,茅屋数间,高树几株,篱笆一爿,山花烂漫,诗人雨后携杖步入其间。笔致粗莽,意趣洒落。对开有题《雨后过西园》诗云:"小园西百步,五亩未为悭。得雨草皆满,无风花自闲。尽清全赖水,论足尚亏山。树艺有余养,如其丁者顽。"[1]诗中强化"小中现大"的旨趣,园很小,雨后携杖而来的老者意很满。画与书的笔致俯仰之间,似都能读出这样的意趣。又如第五开画雨中坐西山中的"雅意"。其对题诗云:"看雨青山中,晴日未可及。峦华与岭秀,濯濯翠流汁。水墨间罨画,屏风四围立。杂花逗余红,雅与松共湿。低云满窗户,似爱幽人入。我初作静观,并喜得静习。纷纷冶游子,此景不足给。有时在此境,佳句待人拾。诗肠倘干燥,亦许借润浥。持之报杨子,正可事屐笠。"诗为赠一位杨仪部所作。画只是写山间茅屋中,率略抹出人影,坐而观雨,正是"赏雨茅屋"之象。此景虽无大观,然在沈周看来,已足够骋怀。雨中望远山,四面如屏而立,屏风中处处都是绝妙画图,大自然真是水墨的高手,自己虽是画者,

[1]〔明〕沈周《石田诗选》卷二录有此诗,诗名为《雨后经西园》。

〔明〕沈周　吴中山水册之一　故宫博物院

到此也无所画。戴着斗笠，穿着木屐走来，在茅屋静坐，远观雨中山影，杂花与余红相逗，静心与青松共湿，真是无处不有"雅意"，细雨打在心扉，如润湿干燥的诗肠——感受天地之美的灵意。沈周说，"有时在此境"，这是当下触着即发，是直接的感受，是人在此顷发现的独一无二的宇宙。

这种"无名的典雅"观，与一般认识中的传统"典雅"概念大异其趣。典雅，是中国文化中的一个重要概念，是传统哲学中的一个重要术语，先秦时就已确立其重要地位，与"名"、与权威联系在一起，意味着对过往、权威的捍卫。"典"者，时间延传中凝固的、可以称为典范的形式，如典则（典章制度）、经典（为人们遵循的知识文本）、典型（可以作为人伦楷范的人物），等等。"雅"，在先秦思想中就有"正"的意思，《诗经》之大小雅，雅即有"正"之释。在中国，"雅"还有特别意义。《荀子·荣辱》云："越人安越，楚人安楚，君子安雅。"杨倞注："正而有美德者谓之雅。"《荀子·儒效》云："居楚而楚，居越而越，居夏而夏。"华夏族，是以雅为其理想的，故有"夏，雅也"之释[1]。雅，成了汉民族文化基因

[1] 梁启雄云："王引之曰：雅读为'夏'。夏，谓中国也。古者夏、雅二字互通。"（梁启雄《荀子简释》，北京：中华书局1983年版，第40页）

〔明〕沈周 吴中山水册之五 故宫博物院

之一。所以,"典雅"一词,先秦以来就带有雅正之义,强调思想典正温雅,如《诗经·大雅·抑》的"荏染柔木,言缗之丝。温温恭人,维德之基",所呈现的就是典雅的理想人格境界。

在文学艺术理论中,《文心雕龙》是对典雅阐述得最为充分的著作,在一定程度上,刘勰就是以儒家典雅观为目标,建立自己的审美理想世界的。他将文章分为八体,分别是:典雅、远奥、精约、显附、繁缛、壮丽、新奇、轻靡。典雅高居八体之首,也是决定文章基本品质的方面。在他看来,典雅不仅是文辞、结构方面的要求,更是基本的思想旨归。《体性》说:"典雅者,镕式经诰,方轨儒门者也。"《定势》说:"是以模经为式者,自入典雅之懿。""章表奏议,则准的乎典雅。"在刘勰看来,典雅者,典正也,即还归于儒家经典之正道。刘勰的观点,很大程度上可代表传统美学在这方面的主流观念。

我们将《二十四诗品》中的"典雅"品,与以《文心雕龙》为代表的"典雅"论相比较,即可以发现二者之间的重大差异。刘勰强调的是合乎规范,而虞集强调的是超越一切规范,表现的是萧散、自由、脱离物欲、超越知识的趣味,突出的是人本然真性的显现,倏然与翠竹清流同韵,飘然与岭上白云同游。在传统思

想中，典雅常与过去、权威系联，成为某种身份所逸出的风雅（如贵族气）、权威所铸造的范式（如经典化）的代名词，而《二十四诗品》中的典雅，强调的是自我、当下、直接的生命体验。它的存在就是对一切过往权威"范式"的超越。一切对"名"的追求，总是连接着过去、他者、权威等；而在赏雨茅屋、步屧寻春的当顷，一切的"名"都烟消云散。正因此，文人艺术中的典雅，不是恪守经典的端雅，而是本真情怀的洒落呈现。

我们在文人艺术的典雅中，还可看出与传统"名士风流"式的典雅观的不同。

清杨振纲《诗品解》引《皋兰课业本原解》云："此言典雅，非仅征材广博之谓，盖有高韵古色，如兰亭、金谷、洛社、香山，名士风流，宛然在目，是为典雅耳。"西晋石崇有金谷园，豪奢无比，往来多富贵之人。兰亭燕集，千古风流，多为世家名士相会。唐宋时退隐高官的洛社、香山之会，虽也有白居易、司马光之类雅逸之士，但与会者身份之显赫，不待多言。皋兰课业本的解释，乃以为典雅就是名士风流的显现。这样概括，并不允当。文人艺术中的典雅观，是一种"无名的典雅"，与名士风流中"名"的显露截然不同。

名士以学识为人称道，以其为人作派显赫于世。魏晋南北朝时，"居然有名士风流"，一时为人追慕。东晋王恭说："名士不必须奇才，但使常得无事，痛饮酒，熟读《离骚》，便可称名士。"[1] 推崇纵肆洒落的气度。当时袁宏作《名士传》，多录此等狷介之人，所谓"上马横槊，下马作赋，自是英雄本色；熟读《离骚》，痛饮浊酒，果然名士风流"（洪应明《菜根谭》）。然而名士气，往往流于风雅的呈露，脱不了做作，还有一样东西挥之难去，那就是"名"。名士者，就是利用各种方式来突出"名"，离开了"名"，也就不会有名士。

古人有云："净几明窗，一轴画，一囊琴，一只鹤，一瓯茶，一炉香，一部

[1] 《世说新语·任诞》，徐震堮《世说新语校笺》，北京：中华书局1984年版，第410页。

法帖；小园幽径，几丛花，几群鸟，几区亭，几拳石，几池水，几片闲云。"又有所谓："余尝净一室，置一几，陈几种快意书，放一本旧法帖，古鼎焚香，素麈挥尘，意思小倦，暂休竹榻。饷时而起，则啜苦茗，信手写《汉书》几行，随意观古画数幅。心目间觉洒空灵，面上尘当亦扑去三寸。"[1] 此可谓名士风流型的典雅生活方式和生活态度的呈现。在此典雅世界中，其人多为退隐高官、文坛胜流，其器多为玲珑之古物，其居多为饮酒、会琴、品茶、玩鹤之事，仍总是与风雅相连，身份、知识的标记若隐若现。

传统的名士典雅每每流于买弄风雅，绝俗常常沦为怨弃俗事的借口，山林之游也成了不关世事的托词，追求古趣淡去了精神，唯剩下"古玩"，追求典雅反而沦为一种无力感，以致矫揉造作，拿腔拿调。

《二十四诗品》"典雅"品所推崇的格调，本质上是对"名"的消解。虽然其中也包含温软细腻、精致玲珑的成分，但更强调融入世界的乐趣，指向大自然，指向心灵的自由。典雅不是身份的显现，文中的"茅屋"，与"金屋"显然不同。玉壶买春的沉醉和清净，毕竟与名士的"清高"不可同日而语，更不是西方艺术所追求的"贵族气"。他们珍惜自己的性情清洁，并不等于要力证自己高出世表。山林中徜徉，典雅间顾盼，处处都有意，与万物一例看，与众生同呼吸，才是他们的根本追求。典雅不是幽阁中的把玩，而是在天地中抖落精神。它是纵肆的、独立高标的情怀，不是将自己抽离出这个世界，而就在亲近世界、融入世界中获得。这样的典雅，清静而不清高，远尘而不离世，精致而富有力感。

[1] 以上两段引文均见〔明〕陆绍珩纂辑《小窗幽记》卷五《集素》，南昌：江西人民出版社2016年版，第116、105页。《小窗幽记》，本名《醉古堂剑扫》，十二卷，由明陆绍珩所辑，今传有明天启四年（1624）刻本。清乾隆年间陈本敬重刻此书，易名为《小窗幽记》，托名陈继儒所辑，并对文字作了部分删改和增订。这是了解中国文化精神，尤其是中国古代文人趣味的一部重要读物。

三、石上菖蒲

以下再从文人挚爱的一种连花都称不上的微草——菖蒲,来看这"无名的艺术观",追踪"香草美人"传统背后的另外一种艺术观念。

金农有一幅画,画菖蒲,没有任何特别的地方,一个破盆,一团绿植。但金农却有题云:"石女嫁得蒲家郎,朝朝饮水还休粮。曾享尧年千万寿,一生绿发无秋霜。"[1]一种普通的物,没有娇艳的美色和尊贵的名声,所需要的只是清清的水,相伴的只有白色碎石,所谓"石女嫁得蒲家郎",如世间贫寒人家的夫妻。清泉白石成因缘,残盆微草相伴生,却有绵长的祈望——想世间谁没有岁月静好、百年好合的梦想呢!这就像一首石菖蒲诗所说:"香绿茸茸一寸根,清泉白石共寒温。道人好事能分我,留取斓斑旧藓痕。"[2]一寸根,一份情,一种绵延的念想,一缕永葆清洁朴实本心的信念,随着菖蒲绿意在成长。一丛无名的微物,寄托着艺术家对生命价值的驰思。

从唐宋开始,石上种菖蒲,盆中蓄清泉,石、菖蒲、清泉相合,所谓"白石清泉一家法",走出溪头水畔,成为文人案上的清玩。它几乎如陶渊明的无弦琴、白居易的素屏和苏轼的白纸一样,在书写着文人的精神底色。

这一清玩之事,就与文人的"无名观"有关。唐张籍诗云:"山中日暖春鸠鸣,逐水看花任意行。向晚归来石窗下,菖蒲叶上见题名。"[3]唐人爱芭蕉,芭蕉中空,倏然而来,倏然而去,人们在芭蕉林里自观身。"菖蒲叶上见题名"一句,其实也在说对"名"的理解。菖蒲者,山中之微物,无名也。然绿意长有,无名中有名。在唐代,宫女于红叶上题诗,怀素于芭蕉叶上写字,都有可能,唯在菖蒲细

[1] 清代金农的《杂画册》,今藏湖北省博物馆,其中一开题此诗。见《金农》上册,天津:天津人民美术出版社1996年版,第118图。

[2] 〔宋〕路饶节《乞石菖蒲》,见〔宋〕陈思编,〔元〕陈世隆补《两宋名贤小集》卷一百一十二,《文渊阁四库全书》本。

[3] 〔唐〕张籍《山中酬人》,《张司业诗集》卷五,徐礼节、余恕诚校注《张籍集系年校注》,北京:中华书局2011年版,第927页。

而窄的叶上题名,不可能之事也,说此不可能之事,是要荡去"名"的迷思。

东坡对石菖蒲的"精神价值"有独特发现。其《石菖蒲赞》序云:"凡草木之生石上者,必须微土以附其根,如石韦、石斛之类,虽不待土,然去其本处,辄槁死。惟石菖蒲并石取之,濯去泥土,渍以清水,置盆中,可数十年不枯。虽不甚茂,而节叶坚瘦,根须连络,苍然于几案间,久而益可喜也。其轻身延年之功,既非昌阳之所能及,至于忍寒苦,安澹泊,与清泉白石为伍,不待泥土而生者,亦岂昌阳之所能仿佛哉!余游慈湖山中得数本,以石盆养之,置舟中,间以文石、石英,璀璨芬郁,意甚爱焉。"无土而可活,说"无依";十年而不枯,说其"无死生";无须其他养护,仅饮清泉而可活,说"以其无生,故得其生"的生命存养之道。

东坡一生挚爱石菖蒲,以此为生命之清供,赞之曰:"清且泚,惟石与水。托于一器,养非其地。瘠而不死,夫孰知其理?不如此,何以辅五藏而坚发齿!"[1]爱其清泉白石之净,爱其绿意永存之象,爱其了然无痕之存,爱其虽为凡物却可驰骋灵屿瑶岛之神。对于中国文人来说,石菖蒲之清玩,如同打开一扇观世界真实的窗口,虽不名一理,却有至理存焉![2]

石上菖蒲所透出的"无名"思想,成为唐宋以来文人艺术"无名"追求的缩影。

中国哲学是一种"成人之学",重品是其重要特征,心灵境界的培植比知识的获得更重要。它强调"和顺积中而英华发外"(《礼记·乐记》)、"德成而上,艺成而下"(同上)、"有德者必有言"(《论语·宪问》)。牟宗三先生曾指出,中国古代很多哲学家堪称为人典范,这与西方哲学家有很大区别,西方哲学与哲学

[1] 以上两段引文均见〔宋〕苏轼《石菖蒲赞》,孔凡礼点校《苏轼文集》,北京:中华书局1986年版,第617—618页。本书中凡引苏轼文,除特别注明外均出自同一版本,不另注。

[2] 陆游《菖蒲》诗说:"清泉碧缶相发挥,高僧野人动颜色。盆山苍然日在眼,此物一来俱扫迹。"(〔宋〕陆游著,钱仲联校注《剑南诗稿校注》卷五十八,上海:上海古籍出版社1985年,第3362页)贡师泰说:"石上菖蒲水上莲,一天凉月露涓涓。碧坛夜半灯如雪,犹自朝真北斗前。"(〔元〕贡师泰《游里中麻姑西观三首》其三,《玩斋集》卷五,明嘉靖刻本)唐宋以后,由于文人以石菖蒲为清供的风习甚炽,竟然将石菖蒲与莲花同列,视为佛道教之法物。

家的为人境界往往是分离的,而在中国"圣"和"哲"是结合在一起的,哲学是人心灵境界的宣示。[1]强调言志抒情的文学艺术更是如此。中国艺术从总体上看,是重品的艺术,如在绘画中,梅兰竹菊深受人们喜爱,几乎成为永恒的画题,这倒不是因为它们比别的花卉美,而是因为它们是人格的象征。

这与诗骚传统有密切关系。《诗经》的比兴传统,重视以物比君子之德,香花异卉往往成为道德的象征。楚辞重视人清洁情怀的培养。屈原《离骚》云:"纷吾既有此内美兮,又重之以修能。""内美"是他毕生的追求。《离骚》又云"制芰荷以为衣兮,集芙蓉以为裳""高余冠之岌岌兮,长余佩之陆离",诗人是一位以香为生命滋养的人,他"朝饮木兰之坠露兮,夕餐秋菊之落英",用生命护持洁净的精神。芷、兰等香花异卉,成了楚辞的精神背景。与美的世界相对,楚辞还以花草为喻塑造了一个邪恶的世界,所谓"何昔日之芳草兮,今直为此萧艾也""户服艾以盈要兮,谓幽兰其不可佩"——香草与萧艾,一为美物,一为恶草,犁然分明。

然而,自陶渊明之后,中国审美发展中,渐渐超越这种"比德"模式,打破美恶、染净的区别,而臻于随处充满、不垢不净的境界。草木无名,因人而有;美丑分列,缘识而生;好恶爱憎,由情而出。超越名言、名利、名望的"名"的羁縻,还世界以其本原的意义,成为审美发展的重要趋向。石菖蒲成为清供的风习,就反映出人们将"凡草"作为超越染净之别的说辞。

白居易《石上苔》诗云:"漠漠斑斑石上苔,幽芳静绿绝纤埃。路傍凡草荣遭遇,曾得七香车辗来。"[2]不起眼、不为人注意的苔痕,傍着"凡草",照样有生命的充满。唐末诗僧皎然以"世事花上尘,惠心空中境"的态度看世界,他说"木栖无名树,水汲忘机井"[3],"无名"和"忘机"中有真存在。他有诗云:"身

[1] 牟宗三《中国哲学的特质》,上海:上海古籍出版社1997年版,第87—88页。
[2] 〔唐〕白居易《石上苔》,谢思炜《白居易诗集校注》卷三十五,北京:中华书局2006年版,第2681页。本书中凡引白居易诗,除特别注明外均出自同一版本,不另注。
[3] 〔唐〕释皎然《白云上人精舍寻杼山禅师兼示崔子向何山道上》,《昼上人集》卷一,《四部丛刊》本。

闲始觉骧名是，心了方知苦行非。外物寂中谁似我，松声草色共无机。"[1]一骧"名是"——是非、名望概念，便无心灵之自由；放下心来，世界处处为亲，松声草色，皆与我性灵相优游。明初画家刘珏（1410—1472，号完庵）晚致仕，葺园寄托情怀，仿卢鸿草堂，置十景，并作有十图。其中有一景为啸台，完庵题云："空台超以旷，而亩未能盈。缀石仅留意，栽花不在名。借池崇地势，待月望山情。长啸丰林下，恒思起步兵。"[2] "栽花不在名"一句，几乎成为园林营建的风尚。

要言之，在"栽花不知名"的思想中，我们看不到美恶的分别，"比德"模式的影响于此不见踪影。

四、江路野梅

北宋梅尧臣诗云："宁从陶令野，不取孟郊新。"[3]陶渊明是疏野审美风尚的开创者，他的审美理想世界，是以荒村篱落为背景而写就的。自他以后，一朵开在篱墙边小花的意义融入人们的心目，荒村篱落的美跃登大雅之堂，朴拙疏野成为扭转繁文缛节、忸怩作态文明的利器。"雪后园林才半树，水边篱落忽横枝"（林逋《梅花》），成为艺道中销魂的胜境；"野梅空试小园春"（文徵明《次韵答陈道通见赠》），被推为中国艺术的崇高理想。

潘诺夫斯基在谈到"人文主义"这一概念时说："从历史上看，humanitas（人文）一词有两层判然可分的意义，一层源于人与低于人者之间的差异，另一层源于人与高于人者之间的差异，人文在前者意味着人的价值，在后者意味着人的界限。"[4]低于人者，主要指的是动物性，或野性（或称蛮性）；高于人者，指的是

[1]〔唐〕释皎然《山居示灵澈上人》，《昼上人集》卷二。
[2]〔清〕钱谦益撰集，许逸民、林淑敏点校《列朝诗集》乙集卷六，北京：中华书局2007年版，第2468页。
[3]〔宋〕梅尧臣《宛陵集》卷二十八，《四部丛刊》本。
[4] [美]潘诺夫斯基《作为人文学科的艺术史》，曹意强译，曹意强、[美]麦克尔·波德罗等《艺术史的视野：图像研究的理论、方法与意义》，第3页。

神性。而传统艺术哲学在"物无贵贱"思想的引领下所强调的"真性",就是要弭平人性与神性、野性之间的差异。中国艺术的尚野传统便在此一思想背景中产生,但这绝不意味着对动物性、蛮性的选择,对人性的否弃,而是要摧毁虚幻的"人文大厦",而建立人的真实宇宙。

就像金农爱梅,据其《冬心画梅题记》记载:"世传杨补之画梅,得繁花如簇之妙,宋徽宗御题曰'村梅'。丁野堂画梅,而得孤枝劲削之态,理宗见而爱之……故野堂有'江路野梅'之对。"[1]金农也爱村梅、江路野梅,他的意趣常在"江路酸香之中"[2]。他有诗云:"野梅如棘满江津,别有风光不爱春。"[3]以一枝瘦骨,写空山之妙。

金农的梅作,多为"篱下之物",突出篱墙外的特点,拓展了陶渊明开启的荒村篱落的美感世界。上海博物馆藏其梅花册二十二开,其中第三开画篱墙边繁密之梅,题云:"吾杭西溪之西,野梅如棘,溪中人往往编而为篱,若屏障,然今客扬州昔耶之庐,点笔写之,前贤王冕、辛贡之流却未曾画出也。"[4]他笔下画的是野梅,无人见赏的存在,彰显一种寂寞的境界,突出他所追求的鹭立寒汀的美。沈阳故宫博物院藏金农1761年所作花卉册[5],其中一开画顽石一片,旁有小花一朵,题云:"野花小草,池家园内,有此风景。"野花小草,寻常风物,成为他画中的主题、他的心灵寄托。

唐宋以来,中国艺术有一种尚野的倾向,朴拙疏野,曾经难登大雅的存在,得人青眼加爱。由推崇"巨丽"的美感到欣赏杂花野卉,由注重煊赫的外在形式到追求荒寒野逸的趣味,中国艺术走过一段独特的发展路程。如龚半千题诗所

[1]〔清〕金农《冬心画梅题记》,黄宾虹、邓实编《美术丛书》初集第三辑,南京:江苏古籍出版社1986年影印版,第143页。
[2] 同上书,第89页。
[3] 同上书,第88页。原文"江津"作"红津",当误。
[4]〔清〕金农《金农》上册,第96图。
[5] 同上书,第217图。

〔清〕金农 梅花册之三 上海博物馆

云:"此路不通京与都,此舟不入江和湖。此人但谙稼与穑,此洲但长菰与蒲。"[1] 唐宋以来的艺术故事,常发生在荒村篱落间。"无竹栽芦看,思山叠石为"(姚合《寄王度居士》)——在姚合看来,没有能力拥有土地、种上竹林,如王徽之那样"何可一日无此君"(《世说新语·任诞》),那就植几丛萧瑟的芦苇,蒹葭苍苍、白露为霜之境,也可成为性灵挥洒的世界;无法像谢灵运那样拥有大片山林,成为"山贼",那就寻来几块残石,叠起小山,也能满足韵人纵目、云客宅心的情怀。重视野逸,不是向往荒野的哲学,而是推重生命真性的释放。如杜甫

[1]《菰蒲亭子图》,藏苏州博物馆,中国古代书画鉴定组编《中国古代书画图目》第六册编号为苏1—269,北京:文物出版社1986年版,第78—79页。

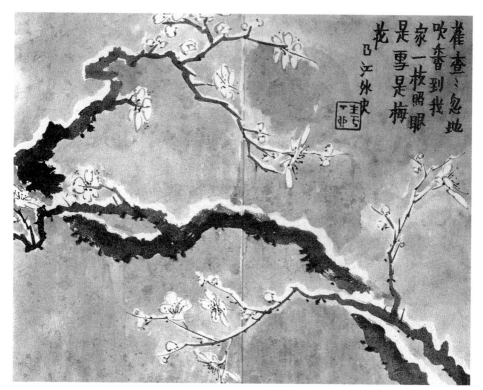

〔清〕金农　梅花册之一　故宫博物院

诗所云："剧谈怜野逸，嗜酒见天真。"[1]

在绘画中，王维《辋川图》代表一种新颖的审美趣味，黄山谷"物外常独往，人间无所求"[2]的评价，正道出了以《辋川图》为代表的审美追求的本质。其趣味，在"物外"、出"人间"，重在生命境界的呈现，而不在物象的描摹。吴道子千里江山式的体量，大小李金碧辉煌的煊赫，与此野趣了无关涉。它不是对山林、对自然物的爱好，而是对生命价值的重新确定。北宋山水人物大家李公麟画陶渊明

[1]〔唐〕杜甫《寄李十二白二十韵》，〔清〕浦起龙《读杜心解》卷五，北京：中华书局1961年版，第717页。

[2]〔宋〕黄庭坚《摩诘画》，〔宋〕任渊、史容、史季温注，刘尚荣校点《黄庭坚诗集注》外集卷十三，北京：中华书局2003年版，第1249页。

《归去来兮图》,《宣和画谱》说其"不在于田园松菊,乃在于临清流处"[1],这个"临清流处",几乎成为画史中艺术风气转换的分水岭。绘画追求的趣味被置于野逸疏放的氛围中,融入"木欣欣以向荣,泉涓涓而始流"(陶渊明《归去来兮辞》)的世界里,所谓"出门流水住,回首白云多"(杜甫《陪郑广文游何将军山林》)——"临清流处",是一种生命境界的呈现,并非人活动场景的记录。

由花鸟画的发展,也可看出此一倾向。北宋时有一位善画芦雁的佛门中人惠崇(965—1017),所作芦雁格致清雅,有山野之趣,受到人们喜爱,围绕他有很多讨论。山谷认为他"得意于荒寒平远"(《题惠崇九鹿图》),郭若虚认为他善"为寒汀远渚、潇洒虚旷之象"(《图画见闻志》)。东坡好惠崇之画更为人所熟知,其《题惠崇芦雁》诗云:"惠崇烟雨芦雁,坐我潇湘洞庭。欲唤扁舟归去,故人言是丹青!"其时的花鸟界,好野逸率成风尚。东坡亦有评当时一位画野雁的艺术家云:"野雁见人时,未起意先改。君从何处看,得此无人态?无乃槁木形,人禽两自在。北风振枯苇,傲雪落璀璨。……"[2] 雪后初霁,萧瑟的芦苇丛中,三三两两的野雁闲飞,彰显出一种脱略凡尘的境界。这在当时赵令穰(生卒年不详,字大年,宗室画家)的作品中也能看出。赵大年的画重野逸的趣味,兼山水和花鸟,多融二者而为之。张邦基评赵大年的《归田图》云:"竹篱茅舍,烟林蔽云,遥岑远水,咫尺千里,葭芦鸥鹭,宛若江乡。"[3] 清恽南田评赵大年云:"赵大年每以近处见荒远之色,人不能知,更兼之以云林、云西,其荒也、远也,人更不能知之。"荒远寂历,成为这位宗室画家作品的重要特色。

追踪唐宋以来园林艺术发展的痕迹,也能清晰看出山林野逸趣味的成长。

说中国园林史,常会谈到唐代的平泉。平泉主人李德裕(787—850)爱园如

[1] 俞剑华标点注译《宣和画谱》卷七,北京:人民美术出版社2016年版,第131页。
[2]〔宋〕苏轼《高邮陈直躬处士画雁》,〔清〕王文诰辑注,孔凡礼点校《苏轼诗集》卷二十四,第1286—1287页。
[3]〔宋〕张邦基《墨庄漫录》卷八,孔凡礼点校《墨庄漫录·过庭录·可书》,北京:中华书局2002年版,第216页。

命，他的"鬻平泉者，非吾子孙也；以平泉一树一石与人者，非佳子弟也"的诫子之言[1]，世所知晓。他的平泉之作，以其独特品位引起后人效仿。平泉之醒石，几乎成为士人生命沉醉的象征，很多画家都画过（如陈洪绶《隐居十六观》就有"醒石"一开）。然而，品读他与园林相关文字，可以发现其"留意于物"之心浓，而"寓意于物"之心淡。[2] 他说："嘉树芳草，性之所耽。"平泉所好，在采集天下珍木怪石，为园池之玩，仅就奇花异木而言，"木之奇者有：天台之金松琪树，稽山之海棠榧桧，剡溪之红桂厚朴，海峤之香柽木兰，天目之青神凤集，钟山之月桂青飔杨梅，曲房之山桂温树，金陵之珠柏栾荆杜鹃，茆山之山桃侧柏南烛，宜春之柳柏红豆山樱，蓝田之栗梨龙柏……"[3] 这与五代北宋以后"栽花不在名"的趣尚明显不同。

北宋司马光（1019—1086）独乐园、朱长文（1039—1098）乐圃，园林史上也称盛名，然趣味与平泉迥然有别。司马光《独乐园记》说："孟子曰：'独乐乐，不如与人乐乐；与少乐乐，不如与众乐乐'，此王公大人之乐，非贫贱者所及也。孔子曰：'饭蔬食饮水，曲肱而枕之，乐亦在其中矣'；颜子'一箪食，一瓢饮，不改其乐'；此圣贤之乐，非愚者所及也。若夫鹪鹩巢林，不过一枝，偃鼠饮河，不过满腹，各尽其分而安之，此乃迂叟之所乐也。"[4] 这里所言包括三种不同的快乐：与众乐乐、孔颜之乐、庄子逍遥之乐。司马光自号迂夫，他所选择的是类似庄子适性逍遥的快乐。他并不是不认同孔孟的快乐哲学，而是要放下名的追逐，安其分，适其心，在园中"临高纵目，逍遥相羊，唯意所适。明月时至，清风自来，行无所牵，止无所柅，耳目肺肠，悉为己有，踽踽焉，洋洋焉，不知天壤之

[1]〔唐〕李德裕《平泉山居诫子孙记》，《李文饶别集》卷九，转引自陈植、张公弛选注《中国历代名园记选注》，合肥：安徽科学技术出版社1983年版，第15页。

[2] 此中分别，参本书第十二章"苏轼的'无还之道'"的论述。

[3]〔唐〕李德裕《平泉山居草木记》，《李文饶别集》卷九，转引自陈植、张公弛选注《中国历代名园记选注》，第13页。

[4]〔宋〕司马光《独乐园记》，《温国文正司马公文集》卷六十六，《四部丛刊》本，转引自陈植、张公弛选注《中国历代名园记选注》，第25页。

间复有何乐可以代此也"[1]，其乐不在于园林有多少奇珍，而在于心灵自适。

朱长文的乐圃也是如此。在他看来，"虽敝屋无华，荒庭不葺，而景趣质野，若在岩谷，此可尚也"。其《乐圃记》中说："当其暇，曳杖逍遥，陟高临深，飞翰不惊，皓鹤前引，揭厉于浅流，踌躇于平皋，种木灌园，寒耕暑耘，虽三事之位、万钟之禄，不足以易吾乐也。然吾观群动，无一物非空者，焉用拘如此以自赘？"[2] 这位对艺术极敏感的理论家，简直有老圃的趣味，不求其名，但得其心；不拘于物，而与物相游。

总之，唐宋以来艺坛尚野趣的风习，使秩序、名分的观念受到质疑，不能以山林风景冶游之乐视之。

五、清浅蓬莱

东坡爱菖蒲，他有一首著名的石菖蒲诗，堪为辨析传统文人艺术密码的微妙之作。诗名叙其所由："文登蓬莱阁下，石壁千丈，为海浪所战，时有碎裂，淘洒岁久，皆圆熟可爱，土人谓此弹子涡也。取数百枚，以养石菖蒲，且作诗遗垂慈堂老人"。垂慈老人，即了性禅师，北宋草书大家，擅医术，与东坡相善。此中所言"弹子涡"，假山之别名。诗云："蓬莱海上峰，玉立色不改。孤根捍滔天，云骨有破碎。阳侯杀廉角，阴火发光采。累累弹丸间，琐细成珠琲。阎浮一沤耳，真妄果安在。我持此石归，袖中有东海。垂慈老人眼，俯仰了大块。置之盆盎中，日与山海对。明年菖蒲根，连络不可解。倘有蟠桃生，旦暮犹可待。"

石，得之于蓬莱，归而洒于石盆中，注入些许清水，以养菖蒲。面对此一清供，他与老友论"小中现大"的腾挪。他几乎不是在制作一个盆景，而是在复演

[1]〔宋〕司马光《独乐园记》，《温国文正司马公文集》卷六十六，《四部丛刊》本，转引自陈植、张公弛选注《中国历代名园记选注》，第26页。

[2]〔宋〕朱长文《乐圃记》，《乐圃馀稿》卷六，转引自陈植、张公弛选注《中国历代名园记选注》，第30页。

大海的浩瀚；他袖回的不是几片弹子涡，而是整个东海的信息。他面对石菖蒲盆景，与山海日日相对。盆中几拳透漏的顽石，带着激浪滔天的过往痕迹，"凌阳侯之泛滥"（《九章》，阳侯乃波神之名），"送飞鸿之灭没，附阴火之光采"（刘禹锡《望赋》），囊括天地阴阳摩荡之信息。他要将大海的浩瀚无际、不增不减、纳而不流，于一盆中观之。他说"阎浮一沤耳，真妄果安在"，广大中国（阎浮提，中国之称也）于一朵浪花中见之；石上菖蒲的方便法门，透出世界的真实。

最后两句"倘有蟠桃生，旦暮犹可待"，南宋王十朋注引赵次公曰："此诗言以小石养菖蒲，而言及待'蟠桃生'，未详。岂以菖蒲延年，服之而寿，遂可待蟠桃乎？以俟言诗者。"[1]以蟠桃可延年益寿，比菖蒲之药用，理解过实，确是误解。东坡诗奇崛峥嵘，蟠桃，海上神物也，暗比西王母瑶池宴群仙之蟠桃会。东坡对了性禅师说，观石菖蒲，清泉白石间，若睹神山，蟠桃之仙会顷刻可待也，此即为仙国，盆中的一场仙会正在进行中。就像柯九思说顾瑛的玉山："溪行何处是仙家，谷口逢君日未斜。隔岸云深相借问，青松望极有桃花。"[2]蟠桃，想象之物也。

这里所隐括的道理是：蓬莱水清浅。这也是中国艺术创造的一条重要原则。八大山人《安晚册》（藏日本京都泉屋博古馆）中的一幅山水图，是二十二开册页的最后一开，题写"蓬莱水清浅"五字，带有总摄全册的意味，表达"安晚"之思。此"安晚"，不同于宗炳老病不能山行、作山水以尽卧游之乐的远思，而要通过山水图写，窥见世界真实。蓬莱为海上三神山（蓬莱、瀛洲、方丈）之一，是道教崇奉的理想天国，如佛教中的须弥（妙高），神妙莫测，遥不可及，八大要将这一片神山请到现实中来，蓬莱湾不是渺然难寻的圣水，而就在身边，清浅如许。"蓬莱水清浅"一语本自李白《古风五十九首》其九："庄周梦胡蝶，胡蝶为庄周。一体更变易，万事良悠悠。乃知蓬莱水，复作清浅流。青门种瓜人，旧

[1]〔宋〕王十朋《东坡诗集注》卷八，《四部丛刊》本。

[2]〔元〕柯九思《寓题寄玉山》，见〔元〕顾瑛辑，杨镰、祁学明、张颐青整理《草堂雅集》卷一，北京：中华书局2010年版，第31页。

第二章 懒写名山照

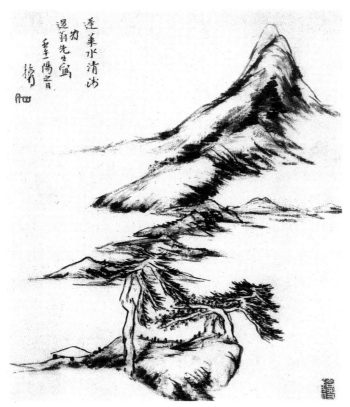

〔清〕八大山人
安晚册之一
日本京都泉屋博古馆

日东陵侯。富贵故如此，营营何所求。"[1] 八大通过一座山峰、一泓清水来说明，世界的一切都在变化，圣殿可以变为坊间的粗屋，琼阁可以变为村前的破亭，由此来消解凡圣之别，烘托生命体验的真实。

《维摩诘经》上说："非凡夫行，非圣贤行，是菩萨行。"黄檗希运说："才作佛见，便被佛障。才作众生见，便被众生障。作凡作圣，作净作秽等见，尽成其障……无凡无圣，无净无垢，无大无小，无漏无为。如是一心中，方便勤庄严。"[2]

[1]〔唐〕李白著，〔清〕王琦注《李太白全集》卷五，北京：中华书局2015年版，第121页。
[2]〔唐〕裴休编《黄檗断际禅师宛陵录》，〔宋〕赜藏主编集《古尊宿语录》卷三，第39页。

蓬莱水清浅，所宣畅的就是无凡无圣的道理。正如龚半千诗所云："何曾仙境离人境，大抵山居即隐居。"[1]

神圣性，是西方哲学美学研究中的重要概念，艺术史研究中的"圣像"系统也与之有关，这与西方文化发展的基督教背景相关联。近来，中国学界也重视此一概念，甚至在美学研究中提倡神圣性，欲以此为美学追求的理想境界。张世英先生近年转入美学研究，他强调美所达到的最高境界，是超越主客关系的万物一体境界。"此种精神境界乃最高层次之美，人在此种美感中，因超越低级欲求的限制，以至超越理性法则的限制，而达到最高的自由，故此种美具有神圣性。"[2] 他在一般所讲美的诸种特性如超功利性、愉悦性之外，再加上一条神圣性。而艺术的本质就在于使人从"不神圣"的日常生活"突然地"进入一个全新的"神圣"领域，也就是海德格尔所说的"澄明之境"。张先生的观点对当代中国美学研究是一个重要贡献。

但在中国传统文人艺术中，却有一种反向运作，"何曾仙境离人境"，就是将神圣性与世俗性合一。在这种艺术观念看来，当我们说超越功利、超越世俗而追求神圣、纯粹境界时，可能并不神圣，如果说艺术有神圣性的话，那么这神圣，就是对神圣性的消解。张先生主张："哲学的仙女总在仙凡之间翱翔。"[3] 但这种哲学的倾向性则在"无凡无圣"。

在中国存在着这样的理论倾向：艺术的超越境界，于凡俗中成就，在亲近生活里践行。神圣的蓬莱清影，就在悟者的心中荡漾。当下体验为真，自心即神，审美天国不在所仰望的星空，而是荡去一切宗教神秘氛围，停却一切仙灵幻想，在东篱下，在小村前，在自己的足下成就。如东坡，一位由东海蓬莱归

[1] 清代龚贤的《龚半千自书诗稿》（不分卷），为近人龚心钊收藏，现藏上海博物馆。上引诗为第六十四首《题画》。

[2] 张世英《张世英文集》第九卷"说明"，北京：北京大学出版社2016年版。

[3] 张世英《我的哲学思想》，《中西古典哲理名句：张世英书法集》附录二，南京：译林出版社2018年版。

来的香客,在自己的案前,做成一件石菖蒲的盆栽,以此为清供,允为一己生命拈香。

被许为有明一代文臣之宗的丘濬(1421—1495)题画诗写道:"石桥流水碧潺湲,千树桃花万叠山。漫道仙家有灵药,看来终不似人间。"[1]真是起舞弄清影,何似在人间!不是神圣性,而是人间性、世俗性,才是性灵的依归。

元人是解构此类神圣性的主体。元杨维桢撰《小蓬莱记》,为友人小小斋居作记,后系一诗,谈神灵所在:

> 蓬莱在何许,渺在东海虚。其回五千里,上有神人居。山川异百奥,风俗如三吴。仙官示狡狯,百丈神干躯。世人寻地脉,弱流垫轻壶。徒闻羡门住,漫役君房愚。孰为灵仙府,乃是尺寸庐。燕坐吾玉几,天游我非车。挥斥九清表,飘然陞中区。岂知蓬莱屿,大小识无真。[2]

这首诗真是说透了求神圣于凡俗哲学的要义(倪瓒极为推重的这位草书大家,对艺术有超凡的见解)。"孰为灵仙府,乃是尺寸庐",神灵世界就在尺寸之庐,在自己的体验中。小蓬莱之园,与遥远的圣山,在体验心灵中合一了。

山水圣手黄公望(1269—1354)在艺术理论上的突出贡献,是对神圣性的解构。他的浑厚华滋的山水,具有神圣性特征,但不是证明离开人间的遥远,而是呈现心灵自成的天国。他题云林《春林远岫图》诗云:"春林远岫云林画,意态萧然物外情。老眼堪怜似张籍,看花玄圃欠分明。"[3]他以幽默的语气说,我的老眼已分辨不清,是神秘的天国玄圃,还是日日灌溉的苗圃?意思是,玄圃就是苗圃,圣境原在凡尘。

宋元以来,中国艺术家多在凡俗中追求水木清华,而不像初唐之前的艺道之

[1]〔明〕丘濬《题小景》,清官修《题画诗》卷二十三,《文渊阁四库全书》本。
[2]〔元〕杨维桢《小蓬莱诗》,《东维子文集》卷二。
[3]清官修《题画诗》卷十七。

人驻目于缥缈的仙国。如在传统园林营建中，六朝之前的园林，是强调"入为神居"[1]的。汉代园林设计普遍模拟神仙境界。两晋南北朝时，此风较炽。如《洛阳伽蓝记》卷一记载北魏时在曹魏原园基础上建立华林园，"世宗在海内作蓬莱山，山上有仙人馆，上有钓台殿，并作虹蜺阁……"唐代官富人家多将园林当作慕神仙之所，杨炯《群官寻杨隐居诗序》云："乃相与旁求胜境，遍窥灵迹。论其八洞，实惟明月之宫；相其五山，即是交风之地。仙台可望，石室犹存，极人生之胜践，得林野之奇趣。浮杯若圣，已蔑松乔，清论凝神，坐惊河汉。游仙可致，无劳郭璞之言；招隐成文，敢嗣刘安之作！"[2]唐宋以后，园林渐渐向世俗化方向转化，尤其在私家园林中，普遍流行的不是"入为神居"，而是"人境壶天"[3]的说法。壶天，乃方壶之世界，仙国也；人境者，人足所履之空间。人境，就是方壶世界，就是仙国。神圣性，并不通过垂直向度经验的崇高感获得，也非在极人目之旷望的视觉伸展中求取，仙境就在此境，此境为心之营造。

山水画的发展也有类似情况。早期山水画的出现，主要是为了满足人们的仙灵之想。如宗炳《画山水序》中所言，作山水是要使"嵩华之秀，玄牝之灵，皆可得之于一图矣"。唐代山水画有一种"仙山"模式。唐初李思训喜欢画"海外山"，热衷于捕捉"湍濑潺湲、烟霞缥缈难写之状"（《宣和画谱》），追求神仙境界，即使叙述人间事的《明皇幸蜀图》（今存世之画为后人摹本）也带有仙灵之气。北宋画人的不少作品也重视"山在虚无飘渺间"（白居易《长恨歌》），如属于苏轼文人集团的王诜的《烟江叠嶂图》，就是画一片蓬莱仙岛，迷恋"飘渺风尘之外"（《画继》）的意趣。郭熙在《林泉高致》中说，"烟霞仙圣，此人情所常愿而不得见也"，故而画出仙灵之山水，以骋己怀。

[1]《水经注》卷十六描绘洛阳华林园云："御坐前建蓬莱山，曲池接莲，飞沼拂席……潺潺不断，竹柏荫于层石，绣薄丛于泉侧，微飙暂拂，则芳溢于六空，入为神居矣。"

[2]〔唐〕杨炯著，祝尚书笺注《杨炯集笺注》卷三，北京：中华书局2016年版，第355—359页。

[3]今上海豫园即曾有此匾额，明潘允端《豫园记》载，园中有坊额题有此语，文见嘉庆《上海县志》。明清私家园林多有此匾。今扬州个园有"壶天自春"的匾额。

这种仙灵山水，在宋元以后渐渐淡去。元张雨（1283—1350，茅山道士，与倪瓒等相优游，对艺术有极佳之识见，本书后文论述多涉之）题画云："群山如阵帆，出没洪涛中。白云自多奇，不倩粉墨工。澹然相怡悦，所得亦已丰。石门吾故庐，奚必穷华嵩。"[1] 何必求华嵩，此与宗炳时代的观念完全不同。黄公望题李思训《员峤秋云图》云："蓬山半为白云遮，琼树都成绮树华。闻说至人求道远，丹砂原不在天涯。"[2] 员峤，传说中的仙山。蓬莱、员峤不在遥远的渺不可及的天国，就在近前，就在村后岭上的烟云缭绕中。唐代泼墨画家王洽的《云山图》，今已不存，黄曾见过此图，题诗云："石桥遥与赤城连，云锁重楼满树烟。不用飙车凌弱水，人间自有地行仙。"[3] 弱水是传说中的神河，相传西王母住在那里，黄公望却在其中看出"人间"相。

当然，这种淡化神圣性的倾向，并不意味着对世俗的尊崇。明末恽向有十开山水册，其中第二开题云："至平至淡至无意，而实有所不能不尽者。佛说凡夫，即非凡夫，是名凡夫。"[4] "佛说凡夫，即非凡夫，是名凡夫"，在世俗中成就超越之想，正是中国艺术的神圣之路。

六、光而不耀

中国艺术有一种特别的"葆光"之法[5]，葆光者，保有光明之道也。光明，在哲学中，是智慧、理想的象征。中印哲学皆如此：印度早期哲学的悠悠大梵，乃光明之神；中国八卦中有离卦，离为火，象征光明，汉语的"文明"，所谓文

[1]〔元〕张雨《陆季道为张元明作云山图求诗其上》，《贞居先生诗集》卷一，《四部丛刊》本。
[2]〔清〕顾嗣立编《元诗选》二集卷十四，《文渊阁四库全书》本。
[3]〔清〕顾嗣立编《元诗选》二集卷十四。
[4] 陈夔麟编《宝迂阁书画录》卷一，本社影印室辑《历代书画录辑刊》第十三册，北京：北京图书馆出版社 2007 年版。
[5]《庄子·齐物论》云："孰知不言之辩，不道之道？若有能知，此之谓天府。注焉而不满，酌焉而不竭，而不知其所由来，此之谓葆光。"

化彰明、文明以止,即由离卦之光明中离析而出。西方哲学也是如此,如在海德格尔哲学中,照亮每一事物的"澄明"之境,是"神圣的",神圣性是与去蔽的澄明联系在一起的。而追求光明,更是中国艺术的理想。

在中国哲学中,光明常与盛德之名相联。《易传》曰"刚健,笃实,辉光,日新其德"(大畜卦象辞),《孟子》云"充实之谓美,充实而有光辉之谓大",光明于其中都指一种感化力,是"名"的建立。

但在老子哲学中,在生而不有、为而不恃、善世而不伐、功成而弗居思想的引领下,奉行至道无名。老子说"盛德若不足",又说"大白若辱",河上公注此句云:"大(太)洁白之人若污辱,不自彰显。"[1] 老子常以光明来形容"废名"之观念,如他所言"光而不耀""明道若昧""见小曰明",都在申述此说。从知识的角度看,光明与暗昧相对,抛弃暗昧,追求光明,乃人常行之道。然而此一导引,便是有为,便是求名于世。真正的光明,是放弃明、暗的知识分别,超越弃暗求明的功利求取,而返归于真性之静。没有显露的欲望,没有邀名的冲动,所以才有老子于不明中求明("见小曰明"即此意)的哲学,这与对暗昧本身的欣赏毫无关系。希运的"佛且不明,众生且不暗,法无明暗故"[2],也是此意。

老子将此"光而不耀"哲学,视为"葆光"(生命存养)之道。葆光者,"任其自明,故其光不弊也"。此一思想在传统艺术中刻下深深印迹。

如砚台品鉴中,极推重此光而不耀的智慧。所谓"廉而不刿,光而不耀,艺林是宝,以发墨妙",将一团黝黑的石,当作窥入玄道的"袭明"(老子语,承袭光明)之具。明何景明(1483—1521)《砚铭》说:"聃守黑,雄尚玄;汝兼之,以永年。"文人之爱砚,当然主要是实用之需,但也与此黑白哲学有关。甚至可以说,如果没有这"袭明"哲学,可能不会出现爱砚的艺术狂热。何景明《灯铭》说:"汝明无太察,而光无太扬,蓄汝明,是用嗣汝光。"[3] 就像他的名、字一样

[1] 王卡点校《老子道德经河上公章句》卷三,北京:中华书局1993年版,第164页。
[2] 〔唐〕裴休编《黄檗断际禅师宛陵录》,〔宋〕赜藏主编集《古尊宿语录》卷三,第47页。
[3] 上引二铭均见〔明〕何景明《大复集》卷三十八,明嘉靖刻本。

(名景明，字仲默)，明道若昧之谓也。

在书画中，"光无太扬"的明道若昧思想根深蒂固。书画之道，从某种角度看，实是"黑白之道"，就是对老子知白尚黑哲学的运用。唐张怀瓘说："故大巧若拙，明道若昧，泛览则混于愚智，研味则骇于心神，百灵俨其如前，万象森其在瞩。"[1] 传统书论讲藏，藏有两种，一是阴阳互动，藏则有势，藏是为了更好的显露，乃形式之斟酌，此一思想东汉时即已存在，贯穿中国书学史。还有一种藏，不大为研究者注意，常与第一种藏混淆，那就是不炫不惑，淡然如水，超越显隐的斟酌，平灭内在的冲突，所谓至藏者无藏也，如云林、何绍基、弘一的书法。

弘一法师的书法寒简淡泊，不求炫惑。每出笔有十迟之致，无波澜之绪，像深山佛寺的钟声，淡远悠扬。剔落速疾与顿挫，去除严峻和规整，于静中抽出细微的流动感。这里没有飘拂和狂放，疏落萧散，似乎笔笔不连，字字无关，初视之，散缓而各各异在。我们知道，传统书法正是在联系中追求流动和冲突，"势"由此而出。而弘一法师的书法总是这样迟迟，这样重滞。在结体上，多呈平直之状，少撇捺的斜线展开，减损了书体的流动，给人静稳的感觉。平直中又避免方正，不以顿转而扭其势。熊秉明在分析弘一法师的抄经书法时说："笔笔各自有起迄，但是每笔的起和收都顿得很轻微，不经意，不刻画，淡淡地起，轻轻地收。试看'一'字横画，和'中'字的竖画，都是一段粗细没有变化的'蚯蚓'，没有所谓'蚕头'。这笔致反映两种心理：不做造形上的雕凿，极端朴素；没有情绪上的起伏，心若古井。"[2] 弘一法师的书法依光而不耀哲学的痕迹，至为明显。

在绘画中，水墨世界的流布，亦与此一思想密切相关。无色何以具五色之绚烂？不是视觉上的转换，乃深受此光而不耀哲学之渍染。此不备说。

[1]〔唐〕张怀瓘《评书药石论》，转引自〔宋〕陈思辑《书苑菁华》卷十二，《翠琅玕馆丛书》本。
[2] 叶朗、陆丙安主编《熊秉明文集》第六卷，合肥：安徽教育出版社2019年版，第192页。

结 语

　　以上六节从六个不同的角度，来看传统艺术哲学中"无名艺术观"的流布。巨师神髓，说无贵贱的天籁趣味；赏雨茅屋，说唐宋以后一种不同于正统观念的新典雅观的产生；石上菖蒲，从微物凡草的欣赏，说一种新的价值观，突破传统的"物可以比君子之德"的比喻象征模式；江路野梅，在野意萧瑟中，破秩序和等级的观念，将艺术引向生命真性的书写；蓬莱清浅，从神性的消解方面，谈传统艺术中存在的非宗教性因素；最后，光而不耀，说中国艺术沉潜往复、不肆张扬风格的深层原因。这六个方面，中心都是对"名"的超越，反映出传统艺术在唐宋以来发展中出现的新趋势。

第三章　大成若缺

得趣不在多，盆池拳石间，烟霞具足；会心不在远，蓬窗竹屋下，风月自赊。传统艺术哲学的当下体验智慧，是一种"具足"（或称"俱足"）、"自赊"的圆满智慧，不在对外在世界的追逐，而要在"会心"。会心处不必在远，翳然林水便自有濠濮间想，鸟兽禽鱼自来亲人，于此便是无上华严。

禅宗说，月印万川，处处皆圆，当下体验的境界无处不圆满，说的是这个意思；人们常说的"一花一世界，一草一天国"，一朵小花是一个圆满俱足的世界，说的也是这个道理；一即一切，一切即一，实际上讨论的就是当下、此在如何达到大全的问题。

什么是圆满？老子说："大成若缺。"（《老子》四十五章）最圆满的，看起来好像是残缺的。他的意思不是重视残缺，在残缺中追求圆满，而是要超越残缺与圆满相对的知识见解，归于真实的生命体验。在纯粹体验中，没有残缺，没有圆满。大成若缺，不是对残缺美的偏爱，如今之论者所强调的维纳斯残缺美。

传统艺术哲学的圆满（或称"大全"）理论，分成两个方面：一是从空间方面着眼，如超越局促和自足、破碎和整全等的相对，由此达到充满圆融、万物皆备于我的境界；一是从时间角度入手，探讨如何超越时间的短暂与绵长、瞬间与永恒，而达至圆满，从而使生命获得安顿。

本章从空间角度谈圆满俱足的理论，下一章则从时间角度接触这个问题。本章探讨的是"此在"，下一章探讨的是"当下"。两章所论都属于纯粹体验的功能问题，即价值的实现。

一、局促与自足

这里先由三件绘画作品谈起。

一是盛懋（字子昭，生卒年未详）的《秋舸清啸图》[1]。盛懋好画高秋江上之景，传世有《秋江待渡图》《秋溪放艇图》等。此《秋舸清啸图》也画秋景，取一角构图，远山缅邈，中段为宽阔水面，近景画高树在秋风中，潇洒清爽之意可见。沿岸船家驾小舟，凌风破浪向前，舟前一高士，解衣磅礴，醉意陶然，迎风清啸，横琴在旁，酒瓮在目，当是阮籍。脱略形似，其所突出的"阮怀"，令人一见难忘。

二是倪云林的代表作《容膝斋图》。此图最能体现倪家山水萧瑟寂寞的当家风味。图取陶渊明"倚南窗以寄傲，审容膝之易安"（《归去来兮辞》）句意，疏林之下，置一空亭，渺无人迹，远山如带，海天空阔。一草亭横于寒山瘦水间，正是"亭古带蒹葭"（杜甫《官亭夕坐戏简颜十少府》），寂寞人境里。

三是金农的《荷风四面图》。此图是一山水人物册中的一页，画莲塘莲叶飘荡，清绿可人，荷花点点，轻风吹拂，如闻香气溢出。一茆亭伸入水中，亭中一人酣然而卧，身体像被娇艳的荷花托起，随香风而浮沉。上有题诗道："风来四面卧当中。"（金农还有一幅作品，图像大体相似，上题："消受白莲花世界，风来四面卧当中。"）

这三件作品都不能以景物描写、场景记述而视之，它们有一个共同特点，就是着意表现一种精神气度，烘托出宋元以来中国艺术推重的特别"心法"：心性的推展。

子昭将阮籍啸傲山林的形象，放到溪岸边、风浪前，以一叶之微，凌万顷波涛，有"洞庭波兮木叶下"（屈原《九歌·湘夫人》）、"渺予怀兮风一叶"（赵子昂题《洞庭东山图》）的纵肆与逍遥。舸者，小舟也；啸者，心之腾挪也。一

[1] 浙江大学中国古代书画研究中心编《元画全集》第二卷第三册，第51图。无款，曾为明内府所藏，近代曾为狄平子所藏，今藏上海博物馆。

第三章　大成若缺

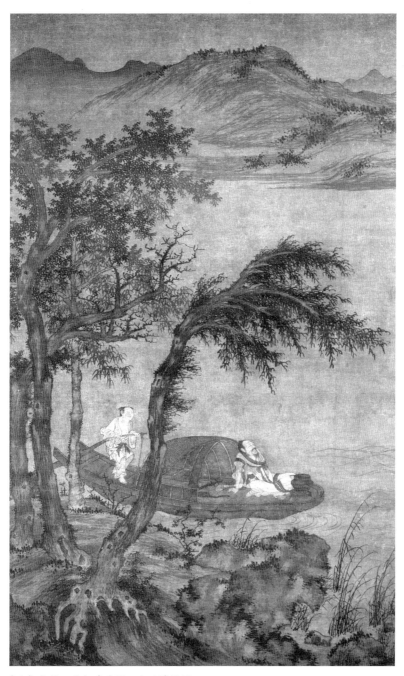

〔元〕盛懋　秋舸清啸图　上海博物馆

一花一世界

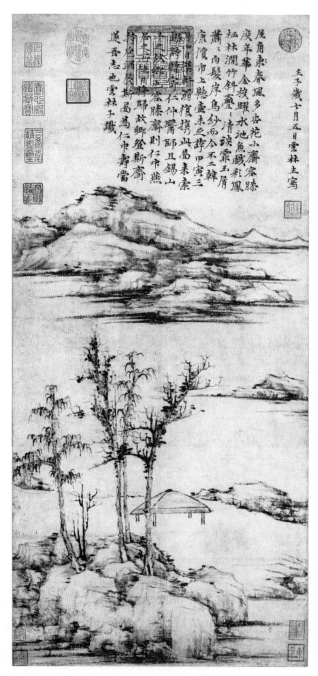

〔元〕倪瓒　容膝斋图　台北故宫博物院

第三章　大成若缺

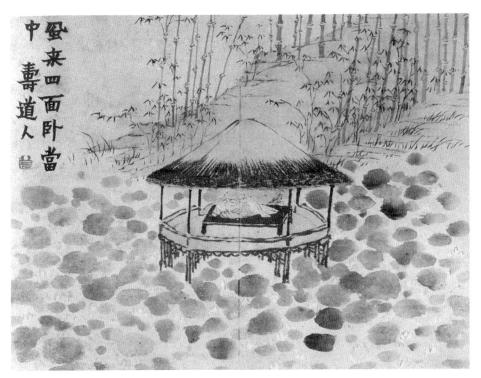

〔清〕金农　杂画册之一　上海博物馆

个落拓的舟子，却有会归于浩瀚沧溟的气象。云林的"容膝"，也在突出人处境的局促，将人狭小的时空宿命，放到旷朗的宇宙中审视，高渺的宇宙和狭小的草亭、外在容膝的局促和内在心性的腾挪被糅到一起，突出他的人生哲学。冬心所写的荷塘一角，草亭中一个寒伧人，却高卧横眠得自由，透出白莲一样的清澈、荷风一样的淡荡，还有整个世界都飘拂起来的回旋。

这三幅画中都有一句潜台词，就是人存在的困境。它们都是狭小的、局促的、寂寥的，仅能容舠、容膝、容身。这些艺术家直面人生困境：在漫长的历史长河中，人的生命是如此短暂，在缅邈的世界中，人所占空间是如此微小，纵然再富有，有再多的华楼丽阁，也只不过是一个容膝斋。生命是一种偶然，人生困境无所不在，有限性是人存在的根本特点，任何人都无法超脱。

而这三幅画都有一个中心，就是内在性灵的舒卷。三者似乎都有一种啸傲性海的气象，或啸傲于老木寒风之下，或啸傲于蓬门衡庐之间，或啸傲于篷檐舟窗之侧。画家通过外在世界的有限性，来突出人内在精神的无限张力。这一种力，放旷于天地，弥满于世界，金刚不坏，所向披靡。三幅画反映出中国人独特的生命智慧：人只有放弃占有，跳脱以物质化、目的性眼光看世界的视角，超越对象化把握世界的妄念，才能转局促为圆融，变压抑为冲和，于狭小中得自足，由此才能"小中现大"。

心性的推展，成为这几幅画的主题，也是宋元以来艺术发展中的重要倾向，重视内觉的艺术将心性的拓展作为其秘器。宋元以来中国艺术的内倾化趋势越发明显，艺术越来越重视内觉的智慧，而非留恋于外在形式的描摹。在形式构造上，不少艺术家一方面尽量简化形式，压缩空间，淡去声色，有意创造一种局促、偏狭的世界，刻意渲染外在世界对人存在空间的威逼，而另一方面又希望从中转出一种从容回荡、优游徘徊的精神，于偏狭中见广大，由逼仄中出圆融，由此成就"万物皆备于我"的心灵境界。

正如宗白华先生在分析中国艺术境界时常引的那两句诗："灵光满大千，半在小楼里。"[1] "半在小楼里"，描绘人处境的窘迫。"小楼"，形容人存在空间之狭小。"半"，意为人厕身世间，被"逼迫""挟持"到特定位置上，偶然的生命如一片落叶飘入莽莽山林，如陶渊明所言，被"掷"入世界的角落。而"灵光满大千"，描写人的性灵在"大千"——无限时空中的腾迁，沐浴于一片神圣"灵光"中，臻于自在自圆足、无少欠缺的境界，所以说是"满"。一方面是局促压迫，一方面是充满圆融，两极之转换，即在心灵推展中，在生命体验的超越里。

[1] 出自明初苏州胜感接待寺释有中（号濯庵）咏该寺的《八咏诗》，其中《含晖楼》诗云："朝挂扶桑枝，暮浴咸池水。灵光满大千，半在小楼里。"见〔明〕汪砢玉《珊瑚网》画卷十三，《文渊阁四库全书》本。"灵光满大千"，本来有佛教的因缘。宗白华《中国诗画中所表现的空间意识》引此诗，误为陈眉公所作，见《中国美学史论集》，第72页。

我以前的研究中谈到的"乾坤一草亭"[1]，也是此一精神的体现。它在绘画中，化为一种构图模式；在园林中，是一种叠山理水的蓝本；更是潜藏在艺术创造背后的哲学智慧。倪云林的幽亭秀木，则是"乾坤一草亭"图式的代表。他有题画诗云："枫落吴江烟雨空，戛然鸣鹤紫烟中。坐看云影横江去，明灭寒流夕照红。"[2]虽在逼仄居所，却有广远的思虑。华幼武题云林画云："万里乾坤一草亭，吴山相对越山青。"[3]沈周为友人作《乾坤一草亭图》，并赋诗有云："少陵老子旧茨茅，小著乾坤气自豪。"[4]他认为，茅茨可见大千，小处可著乾坤。王世贞弇山园，曾以"乾坤一草亭"来题额。八大山人亦曾有画以"乾坤一草亭"为题。看龚贤《八景山水册》中的一幅，一爿小亭，高高矗立在画面中央，四围一片浑茫，乃"乾坤一草亭"的活脱之象。其《辛亥山水册》第九开，画几株枯木、散落的乱石，最远处着一草亭。这草亭犹如心灵的眼，飘瞥世界，令人一视难忘。如戴熙所说："荒崖密箐，一磴盘空。上有小亭，吐纳云雾，想见倚栏人，于空翠中，下视尘嚣，漠漠一形也。"[5]

为何一个小亭，要扯上天地、乾坤、宇宙？其中所突出的就是转局促为圆融、化渺小为广大的艺术精神。一个亭子，在宇宙气场中，如同围棋中的一个气眼，人可通过它"做活"一个世界，如柯九思所谓"收拾乾坤作清供"[6]。乾坤，言其大；草亭，况其小。一座草亭，置于高莽宇宙之中，可以有囊括乾坤、吞吐大荒的气势，这当然不是就视觉而言，而是心灵的吞吐。小，是外在的空间感

[1] 杜甫诗中多有这种"乾坤视角"，如《暮春题瀼西新赁草屋五首》其三有云："身世双蓬鬓，乾坤一草亭。"杜甫一生喜用"乾坤"二字："乾坤万里眼""乾坤一草亭""乾坤一腐儒""无力正乾坤""纳纳乾坤大""乾坤水上萍""乾坤一战收""乾坤绕汉宫""开辟乾坤正"，等等，这与他追求开阔的胸襟气象有关。

[2]〔元〕倪瓒《清閟阁遗稿》卷八。此诗《珊瑚网》卷三十四、《式古堂书画汇考》卷五十亦有著录。

[3]〔元〕华幼武《为吴子道题云林画》，清官修《题画诗》卷十二。

[4]〔明〕沈周《乾坤一草亭为狄天章赋》，《石田诗选》卷三。这方面的诗句很多，如赵汝鐩《题合江亭》："石鼓山头一小亭，乾坤万里眼双明。"（〔宋〕陈起编《江湖后集》卷四）丁鹤年《题画》："荒荒野日低，漠漠江云冷。乔林延暮光，澄波浴秋影。高人千载怀，乾坤一渔艇。"（清官修《题画诗》卷二十四）

[5]〔清〕戴熙《习苦斋画絮》卷二，《中国书画全书》编纂委员会编《中国书画全书》第十四册，第159页。

[6]〔元〕柯九思《商寿岩山水图》，《丹丘生集》卷三，清光绪刻本。

一花一世界

〔清〕龚贤　八景山水册之八　上海博物馆

觉；大，是内在的心灵腾挪。从物上言之，何人不小！但从心上言之，人心灵的"扩充""涵纳"，可以超越，可以飞腾，可以身于小亭而妙观天下，可以泛小舟而俯仰八极。明大书家唐之淳（1350—1401）《赋得乾坤一草亭》诗云："天地之间寄此身，九州随处结比邻。邓林东影扶桑国，弱水西沉析木津。坐上竹书开宇宙，壁间藜火落星辰。不愁风卷三重破，惆怅谁为百岁人。"[1] 左右修竹，案上书卷，打开一个宇宙；一灯如豆，壁间藜火，天上星辰就在此顷坠落。人在天地之间，唯有百年之身，任愁怨充满，是在消损生命资源，放旷高蹈，从容舒卷，自有广大乾坤。"行到水穷处，坐看云起时"（王维《终南别业》），穷处就是起处，短时即是长时，幕天席地，招云揽风，都在心灵吞吐中。

[1]〔明〕唐之淳《赋得乾坤一草亭》，《唐愚士诗》卷四，《文渊阁四库全书》本。

这种当下自足的理论，对宋元以来艺术创造影响极大，是此期艺术形式创造背后的根本法则之一。如在园林艺术中，文人园林要纳千顷之汪洋、收四时之烂漫，往往于一个狭小的空间实现。"大观"虽不足，"小筑"也允宜，宜山则山，宜水则水，山水相依，花木扶疏，就是一个自足世界，就可以小园香径独徘徊了。

中国艺术家热衷于通过强烈的视觉反差，突出"扩充"其心的无限动能。米芾得到一块砚石，作《砚山》诗云："一尘具一界，妙喜非难求。心欲蹑赤霄，八极皆部娄。况兹对象物，其致一搂收。喋喋分别子，交戈舂其喉。"[1]在他看来，超越分别的见解，一尘就是大千，一方砚台也可见无限的山海风云。吴镇有《多福图》[2]，仅在怪石之畔，画一枝竹，题云："长忆古多福，三茎四茎曲。一叶动机春，清风自然足。"一枝竹、一片石，就是他的空谷足音。张雨移石为园，作诗云："前朝一片石，墙根黄土埋。人力以置之，兀然向高斋。汲泉洗其泥，秀色冷侵阶。稳稳树阴坐，箕踞脱芒鞋。举目视云汉，亦足舒吾怀。"[3]一块从墙根下掘出的石，坐于其上，竟然有云汉高渺之思。

自足，圆满，无所缺憾，灭没了有限与无限的量的分别，心性驰骋于大千之中，万物皆在真性引逗下出场，与"我"两相宜。由于"我"拆除了与世界的高墙，物为"我"所备，为"我"所储。传统艺术哲学将此心性推展的思想，称为"备物"。

此"备物"说，不是量上的推延[4]，而是内在心性的推展，超越时空限制，作无量之驰思。《二十四诗品》于此有精深见解。第一品《雄浑》道："大用外腓，真体内充。返虚入浑，积健为雄。具备万物，横绝太空。荒荒油云，寥寥长

[1]〔宋〕米芾撰，辜艳红点校《米芾集》卷二，杭州：浙江人民美术出版社2014年版，第57页。
[2] 浙江大学中国古代书画研究中心编《元画全集》第三卷第一册，第34图。今藏天津博物馆。
[3]〔元〕张雨《中庭移石》，《贞居先生诗集》卷一。
[4]《红楼梦》第十八回咏大观园对联中云"天上人间诸景备"，这是量的广延，由于园景考虑得当，似乎天下风物皆备。明王世贞论书法云："凡数字合为一字者，必相顾揖而后联络也。朝揖者，偏旁凑合之字也。一字之美偏旁凑成，分拆看时，各自成美。故朝有朝之美，揖有揖之美。正如百物之状，活动圆备，各各自足，合而成字，众美具也。"（〔清〕戈守智《汉溪书法通解》卷五引，《文渊阁四库全书》本）书法结体之妙、朝揖之美、百物而圆备，这也是物态化的推展。

风。超以象外,得其环中。持之匪强,来之无穷。"此品说浑一的哲学,奠定整个二十四品论的思想基础。人如果将万物当作知识、情感、欲望的对象,万物不可能为人所"具备",我与物相对,只能处于互相奴役的状态中。但当人荡去我的执着、目的的参取、知识的拣择,以澄明之心映照世界,世界与我一体,也就"具备万物"了——不是对物的拥有,而是物我的融合。《豪放》品所说的"真力弥满,万象在旁",也有"具备万物"的意思。《二十四诗品》是元虞集《诗家一指》的一部分,《诗家一指》跋称:"夫今有人,行绿阴风日间,飞泉之清,鸣禽之美,松竹之韵,樵牧之音,互遇递接,知别区宇,省摄备至,畅然无遗,是有闻性者焉。"通过"闻性"——归于真性,就可以"省摄备至,畅然无遗",也就是"具备万物"。[1]

人不能融于物,拥有世界,你的心与世界隔有一道墙。苏轼特别强调拆除这道墙,他有诗云:"是身如虚空,万物皆我储。"[2]心中壅塞了各种杂念,世界就没有了容身之地。苏轼说小亭的妙处,"惟有此亭无一物,坐观万景得天全"。全者,自足也,它唯有在"无一物"的体验境界中才能出现,"无一物"不是说亭子外在空间的虚设,而是指心灵的廓然空虚,也就是苏轼反复强调的"造物初无物",心中无物,当下圆成,万物皆备。

黄庭坚诗云:"全德备万物,大方无四隅。"[3]"全德",全于性也。出自《庄子·达生》呆若木鸡的故事:"纪渻子为王养斗鸡,十日而问:'鸡已乎?'曰:'未也。方虚憍而恃气。'十日又问,曰:'未也,犹应向景。'十日又问,曰:'未也,犹疾视而盛气。'十日又问,曰:'几矣,鸡虽有鸣者,已无变矣,望之似木鸡矣,其德全矣。异鸡无敢应者,反走矣。'"呆若木鸡,也即庄子所言混沌无知状态,其要义在于超越物我的分别。有此"德"(性),方能"全",故谓"全德"。

元杨维桢艺术感觉极好,思力亦不弱,一篇《借巢记》,实道出"周备万物"

[1] 关于《诗家一指》的讨论,见拙著《二十四诗品讲记》。
[2] 〔宋〕苏轼《赠袁陟》,《苏文忠公全集》之《东坡集》卷十五,明成化刻本。
[3] 〔宋〕黄庭坚《次韵杨明叔》,〔宋〕任渊、史容、史季温注,刘尚荣校点《黄庭坚诗集注》,第439页。

第三章　大成若缺

哲学的秘义：

> 客有号鹤巢者，自杭而苏而松，率假馆以居。予一日过其馆，改命曰"借巢"。或有笑者曰："鹊有巢，而鸠借之，鸠之拙也；鹤不能营一巢而借，亦拙。甚矣乎！"杨子哑尔笑曰："子亦知夫借乎人，一身外为长物，物皆借也。吾试与子言借。衣冠借以束身，棺椁借以掩□，土石借以周郭，山岳借以积土，天地借以奠岳。极之以大，则大灵借以辟天地，何莫非借也？……吁，借乎借乎，何啻于一巢乎！"或者起谢曰："浅矣乎，吾之窥借也，吾因子言借，而知天地万有之不有于我也。"杨子曰："吾于天地万有皆借也，而有不借者在，何在也？曰：以天地万有之借为借者，万有之客也；以天地万有之不借之借为不借者，不客于万有之客者也。予徒知吾有借，而庸讵知吾不借之借而不客于客者耶！不客者谁？曰：问诸有物，有物问诸有初，有初问诸有无，有无不可名，全以各其巢居。"客起谢曰："请书为记。"[1]

这篇《借巢记》，说人生如寄的道理：人之于世，短暂借居而已，无一物属于自己，无所谓全。从物质角度言之，即使圣人亦不能周备。空空如也的人生，是不周备的、残缺的。人超越物我相对的态度，也就是他所说的"不借之借"——不以此身之借为借，"不客之客"——不以身之为客为客，超越主客之分别，便是周备万物之方。

明大书家祝允明（1461—1527，字希哲，号枝山）的《眼空台记》也颇有思理："振衣而上，于是衡睇六合，冥诣太始，不见有一长物，虽山川之流峙，草木之荣瘁，禽虫之鸣寂奔伏，以至乎烟霞之互彩，日月之代明，万有错于前，而曾不满吾之一瞬……盖万物皆备吾身，而初不物于物，乃君子之道也。"[2] 唯有"初不

[1]〔元〕杨维桢《借巢记》，《东维子文集》卷十五。
[2]〔明〕贺复征编《文章辨体汇选》卷六百零二，《文渊阁四库全书》补配本。

物于物",与物无殊,物我合一,无有分别,"不见有一长物",方能"万物皆备吾身"。这段讨论,可以说是宋元以来艺术哲学"备物"说的点睛之论。

道家哲学,是艺术哲学中此类"备物"思想的直接源头。《庄子》将"备物"与对美的把握联系在一起讨论。《天下》篇说:"天下大乱,贤圣不明,道德不一,天下多得一察焉以自好。譬如耳目鼻口,皆有所明,不能相通。犹百家众技也,皆有所长,时有所用。虽然,不该不遍,一曲之士也。判天地之美,析万物之理,察古人之全,寡能备于天地之美,称神明之容。"这段话从对美之把握的角度,谈如何"该""遍",也就是如何备于物的问题。这里有两种对美的感知方式,一是"备于天地之美",一是"判天地之美"。判天地之美,析万物之理,是知识的分别途径,庄子认为,这是对美的破坏,真正的美的体验,必须超越知识,美是不可"判"、不可"析"的。只有超越"判""析"的分别,兼怀万物,与物一体,于此生命体验中,才能"备"万物之美。也就是说,拆除知识的屏障,是获得美的完满体验的根本途径。[1]

说到宋元以来艺术哲学中的"备物"理论,就不能不谈孟子"万物皆备于我"的学说。应该承认,艺术理论中的此种"备物"说,在一定程度上是由孟子发端而来的。但在深入研习艺术哲学此方面思想后会发现,这一思想在发展过程中渐与儒家思想拉开距离,而过渡到以释道观念为中心,以超越知识、重视体验的无分别见为根本原则,进而形成与儒学这一重要学说的不同进路。

孟子这句话出自《孟子·尽心上》:"万物皆备于我矣。反身而诚,乐莫大焉。"孟子就推己及物言之,侧重在万物皆为我所准备。返归自身,臻于至诚之性,以此真诚无妄之心造临世界,致使万物与我相融相契,无所扞格,由此获得心灵快

[1] 庄子哲学注目于物我关系的探讨,"备物",是超越物我关系所达到的境界。《庚桑楚》篇提出"备物以将形,藏不虞以生心"的观点。林希逸解云:"备物者,备万物之理也,万物皆备于我也。将形者,顺其生之自然也。不虞,不计度,不思虑也。退藏于不思虑之地,而其心之应物随时而生,即佛家所谓无所住而生其心也。"(〔宋〕林希逸著,周启成校注《庄子鬳斋口义校注》卷七,第359页)这道出了《庄子》"备物"说的基本思路。

适。在儒家其他典籍中，也可看出与此相似的论述。如《周易·系辞上》说："知周乎万物，而道济天下，故不过；旁行而不流，乐天知命，故不忧……"《中庸》说："唯天下至诚为能尽其性，能尽其性则能尽人之性，能尽人之性则能尽物之性，能尽物之性则可以赞天地之化育，可以赞天地之化育则可以与天地参矣。"先秦儒家哲学的"万物皆备于我"，本质上所持乃至诚尽性、推己及物之思路。

宋明理学发展了这一思想，如张载提出的"大心"说，重视通过修养心性，达到心灵的"扩充"，"上下与天地同流"（《孟子·尽心上》），所谓"造端乎夫妇，及其至也，察乎天地"（《中庸》）是也。陈淳在回答"会万物于一己"（由僧肇提出，后成为禅宗的重要理论）与"万物皆备于我"的差别时说："万物皆备于我，是言万物本然之理皆具于吾身而已。若会万物于一己，是言人恁地做工夫，然万物如何会合于己，己亦如何会合得万物？此其意特不过佛家平等之说、墨氏爱无差等之云。不知万物从来不齐，人酬酢于其间，小大疏密，各有其分而不乱，但仁者之心无私，则自无物我之间尔，非以彼合此之谓也。"[1] 理学的坚持，是万物之理本然为我所具备，人去除遮蔽，以朗然清明之心，契合万物之分、之理、之序，由此达到浑然与万物一体之境界。既是南宋理学家也是艺术理论家的罗大经说："惟此方寸地，人人有之。敛之其细无伦，充之包八荒，备万物，无界限，无方体，甚矣其地之灵也。"[2] 所言也是物我在理上的相合。

这种心统万物的"大心"之推展，与道家"物物而不物于物"的"备物"说，显然有重要差异。我们在苏轼的"造物初无物"的论述中，在《二十四诗品》"具备万物"的浑一学说中，乃至在祝允明的"初不物于物"等理论中，都可以看出这种差异性。若以一言来概括，可以说：儒家"万物皆备于我"重在"理"的会通，道家"兼怀万物"重在"理"的超越。一者始终有一个主体的存在，一者倾向于呆若木鸡的"全德"之境，二者不可等而视之。

[1]〔宋〕陈淳《北溪大全集》卷五十一，《文渊阁四库全书》本。
[2]〔宋〕罗大经《方寸地》，王瑞来点校《鹤林玉露》丙编卷六，北京：中华书局1983年版，第335页。

二、支离与大全

支离，是唐宋以来艺术哲学的一个概念，对它的重视，显示出中国艺术发展中的一些重要倾向。

这一概念也由庄子提出。《庄子·人间世》说："支离疏者，颐隐于齐，肩高于顶，会撮指天，五管在上，两髀为胁。挫针治繲，足以糊口；鼓筴播精，足以食十人。上征武士，则支离攘臂而游于其间；上有大役，则支离以有常疾不受功；上与病者粟，则受三钟与十束薪。夫支离其形者，犹足以养其身，终其天年，又况支离其德者乎！"[1]

在庄子的哲学系统中，支离，是与"全"——整体性相对的。它有三个基本特点：第一，支离其形，散漫无章，无法拼合，构不成整体，因而它不是整体中的部分。我们说一个存在，总是在某个整体中的存在，由整体存在方使此存在获得秩序。而支离，就是铲除这样的秩序，打破常规，斩断人们"完型"[2]的冲动。如这位支离疏，"颐隐于齐，肩高于顶"云云，超越了人们关于人的整体性的认知。第二，因无整体的归属，存在的意义只能从自身获得。支离，就是互不隶属，所谓"四支离析"，各各自在，互不关联。如果我们从整体角度去看，它是零散的；从一个"完全"的视角去审视，它是凌乱的。我们说它不合某种规矩而无"理"，说它不合美的准则而露出"丑"，由此剥夺它存在的意义。第三，是无目的性。支离其形，如散木，不能做桌子为人所用，不能打造成车轮用于交通，无法被利用，因而被弃置，进而逃脱人间戕害，得以终其天年。因其不"全"，故而能"全"其生命也。

庄子将支离其形，称为"大全"。大全者，与数量之大、整体之全毫无关系，它是超越知识分别的天地浑一之体，也就是他所说的"以物为量"。庄子说，为

[1] 齐，成玄英《庄子义疏》云"齐亦作脐"，古多以齐为脐。会撮，即颈椎。挫针，缝衣。治繲，洗衣。鼓筴播精，簸糠作米。

[2] 这里所言"完型"，与西方完型心理学中之"完型"概念，内涵有根本差异。

知识、目的左右的思维，如同"醯鸡"[1]——醋瓮中的小虫子蠛蠓，因瓮上盖着大盖子，只知瓮中的琐屑，而不见天地真实情状。《齐物论》说："道隐于小成，言隐于荣华。"小成，与大全相对，它以知识之成心，蚕食着作为大全的整体生命。我们游弋于"有言"的世界，也即分别的世界中，浮华的言说，如同一道帷幕，遮蔽了天地的真美。天地有大美而不言，如果我们能自然无为，拉开这道帷幕，或者说揭开那个醋瓮的盖子，跳出瓮来看世界，便可有大全之观。这个揭开盖子的想象，就如同清张潮以观月来谈心性的拓展一样，他将人观照世界的方式分成三种，一是隙中窥月，二是庭中望月，三是台上玩月。从知识的窗户里跳出来，走到院外，走到天地中，去观无边的风月，便会有大全之观，否则都是支离之见。

庄子假托一个人的"支离其形"，来说"支离其德"的道理。支离其形，是他所说的堕肢体；支离其德，就是他所说的黜聪明，也即老子所说的"上德不德"。以支离的方式，撕开知识和秩序的面纱，直面生命本身，建立生命新秩序。部分与整体、支离和大全，这种相对性的思维，是知识的见解。支离与整体相对而论，但不意味着庄子强调的是部分，他的主要意思在突破整体和部分相互依存的关系，撕裂知识的罗网，如禅宗所说的，做一条"透网之鳞"——游出鱼网的小鱼，在世界真性的海洋中自在优游。庄子"相忘于江湖"的哲学，就是这"支离"。

《人间世》在论支离疏一段文字后，接着说："孔子适楚，楚狂接舆游其门，曰：'凤兮凤兮，何如德之衰也！来世不可待，往世不可追也。天下有道，圣人成焉；天下无道，圣人生焉。方今之时，仅免刑焉。福轻乎羽，莫之知载；祸重乎地，莫之知避。已乎已乎，临人以德！殆乎殆乎，画地而趋！迷阳迷阳，无伤吾行！吾行郤曲，无伤吾足！'"接舆，就是《逍遥游》中连叔所转述的那位楚国狂人，连叔说，听他说话，"大而无当，往而不反，吾惊怖其言，犹河汉而无

[1]《庄子·田子方》云："孔子出，以告颜回曰：'丘之于道也，其犹醯鸡与！'"

极也，大有径庭，不近人情焉"。接舆者，所接天地之舆轮也。接舆这段话批评"临人以德""画地而趋"的行为，这样的人如同那个醯瓮中的小虫，不识天地本然，固守仁爱祸福之说教。接舆说，我要走另外的道路。"迷阳迷阳，无伤吾行"两句中的迷阳，犹亡阳、无阳也，犹如老子所说的"见小曰明""明道若昧""知白守黑"，乃一种脱略知识、道德之外的大智慧。"吾行郤曲，无伤吾足"两句中的"吾足"有双重含义，既指走路的足，又指充足之足。郭象注云："曲成其行，各自足矣。"[1]正得其义。庄子借这位楚国狂人，说他的知白守黑、行曲自足的道理，从而丰富他的"支离"观。

"吾行郤曲"，可以说是唐宋以来中国艺术带有方向性的选择，是文人艺术的理想境界，也就是后来苏轼所说的"守骏莫如跛"。这是中国人的生命存在之道，也是艺术创造之方。唐宋以来艺术的发展，在形式构造上，一变汉魏以来的传统，体量的追求、形势的营造、秩序的谨守、绚烂色彩的渲染，到了中唐以后，渐渐被一种超越秩序、小中见大、平淡悠远、支离萧疏的创造理想所碾压——如果不是被取代的话。艺术开始走上一条知白守黑的道路，水墨的出现就是典型表征，以无色而具五色之绚烂的思想基础正是这种"支离"哲学。文人艺术重视"以曲求全"的智慧，园林中曲径通幽的形式创造，就潜藏着超越对称、打破秩序的思想根源，绘画中枯木寒林的流行，也与此一观念有关。

艺术观念的变化触目可见。苏轼一生好画枯木竹石，其子苏过也承父好，好为此类之作。苏轼作《题过所画枯木竹石》三首，第二首曰："散木支离得自全，交柯蚴蟉欲相缠。不须更说能鸣雁，要以空中得尽年。"[2]散木，出自《庄子》的典故，以其"散"而得其天全。交柯蚴蟉，意为老木轮囷，纹理纠缠而上。司马相如《上林赋》云："青龙蚴蟉于东厢。"第三句出自《庄子·山木》中所说"我

[1]〔晋〕郭象注，〔唐〕成玄英疏《南华真经注疏》，第99页。"郤"，曲行。王叔岷认为，"郤行"，有"晦迹"之义（《庄子校诠》上册，北京：中华书局2007年版，第169页），似非其义，"迷阳"倒是意在"晦迹"。

[2]〔宋〕苏轼《题过所画枯木竹石三首》其二，〔清〕王文诰辑注，孔凡礼点校《苏轼诗集》，第2348页。

将处于材与不材之间"的故事[1]。正像辛弃疾所说:"味无味处求吾乐,材不材间过此生。"(《鹧鸪天·博山寺作》)苏轼引此典故说"材与不材"的智慧,超越目的性。最后一句所引即支离疏的故事,所谓"夫支离其形者,犹足以养其身,终其天年,又况支离其德者乎"。空,就是支离,一种非秩序的存在。这首诗似给五代北宋以来流行的枯木寒林风气作注解:画家不去画郁郁葱葱的绿色山林,着意于萧瑟寒林之创造,是要突破表相束缚,追踪真实的天全境界。

苏轼一生好砚,从友人处得一方龙尾砚,这歙砚的名品[2]使他诗情大发,其《龙尾砚歌》写道:

> 黄琮白琥天不惜,顾恐贪夫死怀璧。君看龙尾岂石材,玉德金声寓于石。与天作石来几时,与人作砚初不辞。诗成鲍谢石何与,笔落钟王砚不知。锦茵玉匣俱尘垢,捣练支床亦何有。况瞋苏子凤咮铭,戏语相嘲作牛后。碧天照水风吹云,明窗大几清无尘。我生天地一闲物,苏子亦是支离人。粗言细语都不择,春蚓秋蛇随意画。愿从苏子老东坡,仁者不用生分别。[3]

这个支离人,借支离砚,说他心中的支离事。龙尾砚中自然纹理"春蚓秋蛇随意画",如他"仁者不用生分别"的浑全之心,非出人工,全由天作,随处充满,远离秩然之序。支离是一种自然天工的理想境界,也是得生命大全的养生之方,所谓"天地一闲物"是也。

[1] 庄子行于山中,见大树,枝叶盛茂,伐木者止其旁而不取。问其故,伐木者说:"无所可用。"庄子感叹道:此大树以不材终其天年。庄子出山,在朋友家借宿,友人高兴,命家人杀鹅款待,家中有两只鹅,家人问:"一能鸣,一不能鸣,杀哪只?"主人说:"杀不能鸣的。"庄子的弟子困惑,问老师:"山上大树以不材得其终年,而人家的鹅因不材而被杀,为什么会这样?"庄子说:"我将处于材与不材之间。"

[2] 歙砚,又称龙尾砚,以婺源与歙县交界处的龙尾山(罗纹山)下溪涧处老坑所产为最优,故称。

[3] 此诗前有小序,叙得此砚之原委:"余旧作《凤咮石砚铭》,其略云:'苏子一见名凤咮,坐令龙尾羞牛后。'已而求砚于歙,歙人云:'子自有凤咮,何以此为?'盖不能平也。奉议郎方君彦德有龙尾大砚,奇甚,谓余:'若能作诗少解前语者,当奉饷。'乃作此诗。"(〔清〕王文诰辑注,孔凡礼点校《苏轼诗集》,第1235—1236页)

艺术是需要法则的，而支离的重要特点是脱略秩序，淡化人工痕迹，在无法中得天地之大法、大全。倪云林号曲全叟，所取即此意。而他的道友、诗人张雨，号支离人，其艺术思想也力主萧疏散淡，走的是曲全、支离的道路。张雨《李遵道写蟠松》诗云："树木何知曲全意，世人莫怪支离形。中茅岭上苍髯叟，卧护东南半壁青。"[1]所评为元画家李士行，字遵道，善为枯木寒林。张雨的题诗，扣住支离、曲全来说枯木——凋朽的状态，支离而不全，以此含蕴天地之大全。文徵明画《深山古木图》，题诗云："白石岩岩封翠苔，乔柯落落委荒莱。旁人莫作支离看，犹是明堂有用才。"深山古木，虬曲苍莽，苍苔历历，真是一苔封的世界，虽然不能充当明堂大屋的栋梁，无用中照样有大用藏焉。支离，成了拙朴人生智慧的象征。

中国艺术重视"散"的境界，我曾撰有《萧散之谓美》一文说此理。萧散，是对人工秩序的背离，它与庄子的"支离"思想密切相关。庄子给支离起了个名字，叫"疏"，所谓支离疏。传统艺术推崇"萧疏"境界[2]，"萧疏"与"萧散"意近，都强调脱略秩序、在不全中追求大全。疏，有解意，所谓"疏解"。支离疏举一把剑器，解开知识纽结，与外在名利世界划出一条鸿沟。疏，也含有"通"意，即"疏通"。所谓"路明残月在，山露宿云收"（王观《早行》），萧疏中有一条通往真实世界的大道。王先谦《庄子集解》卷五引宣颖说："天地之大全，即万物之所一也。"正是此解。支离疏的力量由本心中溢出，不是被给予的，那些神示的、道与的、德成的东西，毕竟是"小成"，而支离疏则大成于天下。

唐末五代诗僧、画家贯休（832—912），可以说是支离哲学的代表人物，这里以贯休为例，再申此说。

[1]〔元〕张雨《李遵道写蟠松》，《贞居先生诗集》卷四。
[2] 如宋郭若虚《图画见闻志》认为，"气象萧疏，烟林清旷"，是惜墨如金的李成山水之妙境。后人评云林山水之妙，得"萧疏简远"之趣。清笪重光《画筌》说："峰峦雄秀。林木不合萧疏。"无萧疏，为画中之病。书论之中也多有此说，如有论者认为，晋人的传统，就是瘦劲萧疏的传统，所谓"右军龙爪之书，微风潇月，笔意萧疏"。

贯休是婺州兰溪（今浙江金华）人，唐末后入蜀，西蜀王建曾赐其"禅月大师"之名。他生平喜画罗汉像，以形态古异而著称。今日本宫内厅和高台寺有保存完整的十六罗汉像，根津、藤田的美术馆和东京国立博物馆也有此类收藏，然非真迹。故宫博物院杨新先生在北京鸿禧美术馆发现一帧麻布罗汉像，认为这是世间唯一存世真本，乃从壁画中拆下而传世。[1]综合传世的所谓真迹和摹本情况看，有两点值得注意：一是贯休以及托名贯休的传世摹本，都有令人惊心骇目的怪诞之相；二是这种"贯家样"不仅对传世罗汉题材绘画具有重要影响，也影响了传统人物画的创作，我们在陈洪绶、吴彬等的人物画中都可以看出贯休的影子。贯休罗汉造像所涵括的创造精神和形式法则，成为传统艺术哲学中不可忽视的因素。

贯休的罗汉图式，不是他一人之风格，当有取资。我们在洛阳香山寺近些年发现的唐代禅宗西天二十八祖造像中，就可以看到这种怪诞的表现方法。唐代开元年间雕塑家杨惠之也喜用怪诞之法，苏轼、苏辙曾在天柱寺见过他的维摩大士雕塑，苏辙有诗写道："金粟如来瘦如腊，坐上文殊秋月圆。法门论极两相可，言语不复相通传。至人养心遗四体，瘦不为病肥非妍。谁人好道塑遗像，鲐皮束骨筋扶咽。兀然隐几心已灭，形如病鹤竦两肩。骨节支离体疏缓，两目视物犹炯然。长嗟灵运不知道，强剺美须插两颧。彼人视身若枯木，割去右臂非所患。何况塑画已身外，岂必夺尔庸自全。真人遗意世莫识，时有游僧施钵钱。"[2]从诗中描绘的情况看，"骨节支离体疏缓"，成为其基本特点。

史料上说贯休罗汉像的怪异，取自"胡貌梵像"，有西域色彩，其实这只是问题的一方面，甚至是微不足道的原因，倒是贯休自己所说的"得之梦中"庶几合之，不是梦中所见的灵异，而是通过想象而为之，是某种观念驱动而使然。《宣和画谱》卷三说他："然罗汉状貌古野，殊不类世间所传。丰颐蹙额，

[1] 杨新《新发现贯休〈罗汉图〉研究》，《文物》2008年第5期。
[2]〔宋〕苏辙《栾城集》卷二，陈宏天、高秀芳点校《苏辙集》，第25页。

深目大鼻；或巨颡槁项，黝然若夷獠异类，见者莫不骇瞩。自谓得之梦中，疑其托是以神之，殆立意绝俗耳。而终能用此传世。"这不类世间所见的人形，出于艺术家"立意绝俗"的悬想，此判断是合理的。贯休受道家哲学影响极深。其《咏砚诗》云："浅薄虽顽朴，其如近笔端。低心蒙润久，入匣便身安。应是研磨久，无为瓦砾看。倘然人不弃，还可比琅玕。"[1]明显有道家思想的影子。他的"贯家样"罗汉不啻为庄子支离哲学的活范本。欧阳炯歌中所说的"逡巡便是两三躯，不似画工虚费日。怪石安拂嵌复枯，真僧列坐连跏趺。形如瘦鹤精神健，顶似伏犀头骨粗"[2]，正是不求形似的根本。传贯休之法多得于吴道子和阎立本，线条的处理有吴道子的影子，而造型之怪诞有阎家特征。贯休是水墨大师，其泼墨挥洒的水平，人称超过王墨。传世有多种粗笔罗汉图，泼墨山水和粗笔人物融到一起，率略其形，活化其神。他善于造境，不是孤立地画罗汉，而常将罗汉放在某种情境中，辅以古松、怪石等，突出境界中的罗汉。如日本根津美术馆所藏传为贯休作十六罗汉像第五开诺矩罗尊者像，古松的画法与罗汉外形、衣纹融为一体，别具意味，真所谓"兀然枯株，与汝同气"。而日本宫内厅所藏十六罗汉像第十四开伐那婆斯尊者像，视之令人忍俊不禁，描绘的是一种永恒的静坐、冥思，如憨山德清所说的"累足而坐，万古一日"[3]，入定岩谷，心如死灰，极富幽默感。一般认为最接近贯休水平的是日本高台寺所藏十六罗汉像，其中有一开罗汉侧坐于胡床之上，胡床虬曲婉转，一如苏轼所说的交柯蚴蟉，整体上给人脱略秩序的感觉。

[1]〔唐〕贯休著，胡大浚笺注《贯休歌诗系年笺注》，北京：中华书局2011年版，第422页。
[2]〔唐〕欧阳炯《贯休应梦罗汉画歌》，见〔宋〕黄休复《益州名画录》卷下引，《文渊阁四库全书》本。
[3]〔明〕憨山德清《阅唐贯休画十六应真赞》，〔唐〕贯休著，胡大浚笺注《贯休歌诗系年笺注》下册引，第1338页。

第三章　大成若缺

〔唐〕贯休（传）
罗汉图
日本高台寺

三、残缺与圆满

支离,重在非联系性,各各自在,不在整体中追求意义。而残缺,虽然也是不全,也具有非整体的特点,然其重点在构成的不完整上,习惯上我们认为一个物体该有的部分缺失了,如缺月挂疏桐,就是一种残缺,又如印章线条和边际的残损等。

残缺,在中国艺术的形式构造中占据很高地位。老子说"大成若缺"——最高的圆满是残缺的,印家说"与其叠,毋宁缺"——与其重重叠叠,左旋右转,线条允宜,整饬充满,还不如断其线,蚀其面,如水冲岸,如虫食叶,缺处就是全处,断时即是连时。

中国人对残缺美感的斟酌,极易使人联想到西方美学中有关残缺美的欣赏,古希腊的断臂维纳斯就是残缺美的典型。有人认为,断臂的维纳斯比身体完整的维纳斯更美,人们在其断臂中,想到完整的手臂,产生一种视觉压强,由此激发更强烈的审美冲动。但如果这样理解中国审美观念中对残缺美的追求,就有些南辕北辙了。这不是形式美感的斟酌。我们常说动人春色不须多,花开十分不算好,需要减一点,损一点,这与重视残缺的思想倾向了无关系。这种大成若缺的观念,体现了传统艺术哲学的重要倾向——对知识的超越,突破残缺与圆满的斟酌,从长短高下、圆满残缺的外在形式走向内在的生命体验,如九方皋相马,在骊黄牝牡之外,去追求它的真精神。重残缺,是为了破追求圆满的妄念,破秩序计较的迷思。

我们说缺,意味着数量上的欠缺,或标准上的不足,或形式构成上的不完满。残缺的基本特征是不完满、不圆融、不全面、不规则。因此,我们说残缺,就意味着先行有一个完全的、完满的、完美的、完整的"原型"存在,就意味着对某种秩序的认同。我们从某种秩序出发,去绳之律之,从而分出高下、美丑、残缺和圆满的种种斟酌,是分别的见解。如老子说,"天下皆知美之为美,斯恶已"(《老子》二章)——天下人都知道美的东西是美的时候,就显示出丑来

了，美丑是一种知识的见解，是某种秩序、标准的产物。残缺和圆满的思虑也是如此。

传统艺术哲学有"随处圆满，无少欠缺"的定则[1]，核心意思就是超越残缺和圆满这样的妄念。这种观念认为，从当下直接的生命体验出发，就是俱足的、周备的，没有需要补充的东西，没有什么缺憾。意义不须由外灌注，动能不需填补。当下体验，就是意义的实现，它是天之足。自己是当下境界的唯一成就者。一句话，从真实体验出发的生命创造，并没有残缺。

老子正是用人们认识中的残缺这把利器，来破关于圆满的妄念，从而走出知识的阴影，畅怀自我生命。《老子》不长的篇幅中，有关这方面的论述非常丰富。四十五章说："大成若缺，其用不弊。大盈若冲，其用不穷。"老子多次谈到"盈"——充满、圆融的问题。大盈若冲，冲者，空也，最高的圆满，就是空无。没有圆满缺憾，就是对圆满缺憾本身的超越。在老子看来，世界并无残缺处，若你有残缺之念，那是你正在对着一本教给你圆满的大书，支配你生命的源头是外在的知识，还不在心源。

《老子》二十二章说"洼则盈"，意思是，低洼处，就是盈满处。《诗经·小雅·十月之交》的"高岸为谷，深谷为陵"也是此意，即岸即谷，无岸无谷，以谷破岸的思维，以岸掩谷的憾意，不觉得自己在山谷中，不期望登上高岸处，故无洼无盈。中国艺术追求的"空谷之足音"，其实只在乎奏出自己的心音，不关高下，无问南北。"洼则盈"，就是"抱一以为天下式"的另一种表达。老子在本章又说："古之所谓曲则全者，岂虚言哉？"曲就是全，缺就是满，洼就是盈，凡此，都在破有为的分别见，而臻于"抱一"之境界。四十一章说"广德若不足"，也在申说此旨。八章说"持而盈之，不如其已"，以"已"——停止残缺和圆满的分别之思，为持生之大方。十五章说："保此道者，不欲盈。夫唯不盈，故能蔽不新成。"蔽

[1] 朱熹《论语集注》（《文渊阁四库全书》本）中关于"与点之乐"解释说："曾点之学，盖有以见夫人欲净尽，天理流行，随处充满，无少欠缺，故其动静之际，从容如此。"传统艺术中当下圆满的理论，与此旨趣相异，它重视的是当下直接生命体验的完足性，而不是对天理人心的发现。

者旧也，旧的就是新的，无旧无新。

老子对残缺与圆满的深邃见解，给中国艺术创造以极大启发。黄庭坚谈到苏轼的笔情墨趣时说："东坡居士游戏管城子、楮先生之间，作枯槎寿木、丛筱断山，笔力跌宕于风烟无人之境，盖道人之所易，而画工之所难，如印印泥，霜枝风叶先成于胸次者欤？颦申奋迅，六反震动，草书三昧之苗裔者欤？金石之友，质已死而心在，斫泥郢人之鼻，运斤成风之手者欤？"[1]东坡与山谷以萧散淡逸相激赏，其笔墨之道，一变前代之成法，无论是书法，还是水墨之戏，取意在荒古之间，趣味出形式之外，虽为形之缺、色之缺、法之缺，然以缺为逗引，超越完美、葱翠和伤然，得其性之全也。

中国艺术有一种破圆的意识。金农一段画梅破圈的论述，极有思理："宋释氏泽禅师善画梅，尝云：用心四十年，才能作花圈少圆耳……予画梅率意为之，每当一圈一点处，深领此语之妙。"[2]生命就是生成变坏的过程，残缺是存在的必然。

中国艺术家关注残缺，注满了对生命存在的哀思。元柯九思《有所思》诗云："云帆何处是天涯，辽海茫茫不见家。况是园林春已暮，有谁明日主残花？"[3]其《题赵千里春景为太朴先生》诗云："朱楼不识有春寒，隔岸何人尽日看。为惜年光同逝水，肯教桃李等闲残！"[4]一个"残"字，有不凡的精神气质。中国艺术自北宋以来，其实是忍将彩笔作残篇，宋词和元画的主体精神，就是这个"残"字——在生命的不圆满中说圆满。

清金农是残破断碎感的着力提倡者。厉鹗（1692—1752，字太鸿，号樊榭）是金农的终生密友，时人有"髯金瘦厉"的说法。厉鹗曾见金农所藏唐代景龙观

[1]〔宋〕黄庭坚《东坡居士墨戏赋》，郑永晓整理《黄庭坚全集辑校编年》上册，南昌：江西人民出版社2008年版，第546页。
[2]〔清〕金农《冬心画梅题记》，黄宾虹、邓实编《美术丛书》初集第三辑，第144页。
[3]〔元〕柯九思《有所思》，《丹丘生集》卷四。
[4]〔元〕柯九思《题赵千里春景为太朴先生》，《丹丘生集》卷四。

钟铭拓本，对其"墨本烂古色"很是神迷，说："钟铭最后得，斑驳岂敢唾。"[1]
斑驳陆离的感觉征服了那个时代很多艺术家。金农曾赞一位好金石的朋友褚峻，
说他"善椎拓，极搜残阙剥蚀之文"。金农好残破，好剥蚀，好断损。其《缺角
砚铭》云："头锐且秃，不修边幅，腹中有墨，君所独。"残破不已的缺角砚，成
为他的至爱。他有图画梅花清供，题云："一枝梅插缺唇瓶，冷香透骨风棱棱，
此时宜对尖头僧。"厉鹗评金农云："折脚铛边残叶冷，缺唇瓶里瘦梅孤。"[2] 瓶
是缺的，梅是瘦的，孤芳自赏，孤独自怜。"缺唇瓶里瘦梅孤"，是金农艺术的
象征。

对这种"以残缺来超越残缺"思想讨论最充分的领域是印学。明代中期以来，
文人之印兴起，重视境界创造，如丁敬诗所云："古人篆刻思离群，舒卷浑同岭
上云。"[3] 形式之外的妙韵，是印家追求的根本。其以自然天工之妙，来引动生命
狂舞，抒发沉着痛快的生命格调。嗜印如命的周亮工在给友人札中说："拾得古
人碎铜散玉诸章，便淋漓痛快，叫号狂舞。古人岂有他异？直是从千百世动到今
日耳。"[4] 印章激发了他高昂的生命意趣。清末卓越的印论家魏锡曾（？—1882）
论奚冈（1746—1803，字铁生）印云："冬花有殊致，鹤渚无喧流。萧淡任天真，
静与心手谋。郑虔擅三绝，篆刻余技优。"[5] 碎铜散玉中，有萧散天真之韵，具特
别风华。

明文彭、何震等创为文人印，以冷冻石等取代玉、象牙等材料，追求残破
感，"石性脆，力所到处，应手辄落"（赵之谦语），从而产生特别的审美效果。
一如明末朱简（约1570—？）所说："断圭残璧，自有可宝处。"[6] 印之高境，在

[1]〔清〕厉鹗《金寿门见示所藏唐景龙观钟铭拓本》，《樊榭山房集》卷一，《四部丛刊》本。
[2]〔清〕厉鹗《金寿门过访以诗卷索抽序茶话良久殊慰寒寂》，《樊榭山房集》卷三。
[3]〔清〕丁敬《砚林诗集》卷一，吴迪点校《丁敬集》，杭州：浙江人民美术出版社2016年版，第33页。
[4]〔清〕周亮工《答济叔》，《赖古堂集》卷二十，朱天曙编校整理《周亮工全集》第二册，第766—767页。
[5]〔清〕魏锡曾《论印诗二十四首》，《绩语堂论印汇录》，〔清〕吴隐辑《遁庵印学丛书》本。
[6]〔明〕朱简《印章要论》，〔清〕顾湘辑《篆学丛书》本。

自然天成，在非规则性，一有规则，就有工人痕迹。剥蚀和残缺，是对规则的规避。文彭由光滑的牙章，变而为石的创造，就有有意回避人工痕迹的因素。小篆圆润流转，有婉转妩媚之趣，但处理不好，也会流于光滑柔腻。清金一畴说："近时伧父率为细密光长之白文，伪称文氏物。好古者多不识也，宝而藏之。三桥有知，能无齿冷。"[1]残缺剥蚀，成了治圆滑之病的利器。明末以来很多印人为了追求残破之美，刻石章完毕，常置之楱中，令童子尽日摇之，或以石章掷地数次，待其剥落有古色然后止，一时蔚成风气。

明末沈野认为"锈涩糜烂，大有古色"[2]，他说："'清晓空斋坐，庭前修竹清。偶持一片石，闲刻古人名。蓄印仅数钮，论文尽两京。徒然留姓氏，何处问生平。'余之酷好印章有如此者。"[3]在他看来，印章虽为小道，却蕴有锦绣文章。他论印强调打破完整，超越秩序，抛弃表面形式感的追求，摒弃目的性活动，以稚拙、浑一、朴素的面目呈现。所以残缺剥蚀是印之不可少者。

然而，这并不意味着印章以追求残缺剥蚀为标的。印坛做残、做缺之风盛行，所打旗号往往是复兴秦汉传统——秦汉印的烂铜味、剥蚀气，让印家着迷。然而有印人徒然迷恋残缺、剥蚀，如小和尚念经，有口无心，最终滑离印学正道。沈野对此深下针砭，他说："藏锋敛锷，其不可及处全在精神，此汉印之妙也……若必欲用意破损其笔画，残缺其四角，宛然土中之物，然后谓之汉，不独郑人之为袴者乎？"[4]郑人之为袴（按，袴即裤），出自《韩非子·外储说》："郑县人卜子使其妻为袴，其妻问曰：'今袴何如？'夫曰：'象吾故袴。'妻因毁新，令如故袴。"印重残破，然其命意在残破之外矣，一如老子"大成若缺"，在于对圆满与残缺的超越，而非以残缺为追求目标。

明屠隆（1544—1605）也注意到了这一点："今之锲家，以汉篆刀笔自负，将

[1]〔清〕金一畴《珍珠船印谱初集自序》，见孙慰祖、俞丰编著《印里印外——明清名家篆刻丛谈》引，上海：上海书店出版社2001年版，第8页。

[2]〔明〕沈野《印谈》，〔清〕吴隐辑《遁庵印学丛书》本。

[3]同上。

[4]同上。

字画残缺，刻损边傍，谓有古意。不知顾氏《印薮》六帙，可谓遍括古章，内无十数伤损，即有伤痕，乃入土久远，水锈剥蚀，或贯泥沙，剔洗损伤，非古文有此，欲求古意，何不法古篆法、刀法，而窃其伤损形似，可发大噱。若诸名家，自无此等。"[1] 清陈克恕（1741—1809）《论破碎印》说："今之刻者率多谓刀痕均齐方正，病于板执，不化不古，因争用钝刀激石，破碎四边，妄为古意，而文法章法全然不古，岂不反害乎古耶！要知古人之印并非不欲齐整，而故作为破碎，良由世久风烟剥蚀，以致损缺模糊者有之。其实刀法古趣，不徒有形，贵乎有神，苟徒形胜，则神索然矣，尚何言古耶！即如铜印，曾入水土锈者与未经水土锈者，又自不同。铜性不碎，玉质甚坚，皆无当于破碎剥落也。程彦明云：古刻妙者，剥落如断纹，纵横如蠹蚀，此皆自然，非由造作。强为古拙者，如稚子学老人语，失其謦欬之真矣。"[2] 这段话说得颇恳切，大成若缺，然成不在缺中，正得老子哲学之古意。

清赵之谦（1829—1884）以为，印之妙不在斑驳，而在浑厚。"乱云低薄暮，急雪舞回风"（杜甫《对雪》），印要有内在的回旋。他的"何传洙印"边款云："汉铜印妙处，不在斑驳而在浑厚，学浑厚则全恃腕力。石性脆，力所到处，应手辄落，愈拙愈古，看似平平无奇，而殊不易貌……"这是极有见地的观点。

四、破碎与浑一

"寒禽栖古柳，破月入微云"（释惠崇《句》），破碎感，也是中国艺术追求的境界之一。"云破月来花弄影"（张先《天仙子·水调数声持酒听》），是词境，也是艺境。破碎和浑一，是一对矛盾，传统艺术哲学追求浑一的境界，但并非以浑然一体为最高审美理想，更不意味着躲避细碎。这里有值得注意的两种理论主张：

[1]〔明〕屠隆《考槃馀事》卷三，明刻本。
[2]〔清〕陈克恕《篆刻针度》卷三，清乾隆刻本。

 一花一世界

（一）超越浑一与破碎的分别

老子的"大制不割"观念，是一深邃的哲学见解，其立意在以浑一的智慧，做分别的文章，但这并不意味着他反对分别、分散。为了全面把握老子的意思，请容我再引二十八章内容："知其雄，守其雌，为天下溪。为天下溪，常德不离，复归于婴儿。知其白，守其黑，为天下式。为天下式，常德不忒，复归于无极。知其荣，守其辱，为天下谷。为天下谷，常德乃足，复归于朴。朴散则为器，圣人用之，则为官长，故大制不割。"

老子的守道抱一，不是要守住浑然不分的状态。天下万物生于有，有生于无，无之以为利，有之以为用，有与无不可偏废。以无做有的文章，以有呈现无的真实。所以老子说，"故常无，欲以观其妙；常有，欲以观其徼"（《老子》一章）。徼，同"皦"，明也。"道生一，一生二，二生三，三生万物"（《老子》四十三章），这就是"散"，万物都是"道"（或"无"）的皦然呈现，万物（器）都由真朴散而使之成。所以，道是浑一的，但不能不分，不能不说散，不能不说一而二、二而三的滋生万有的过程。道是无为的，但不能不说作，不能不说有为。所以，有为、分别、分割、分散、细碎，都是必然的。天下的雌与雄（由生物特性上说）、白与黑（由色相上说）、荣与辱（由价值上说），都是说"割"，说"分"，说"有"。所以老子的"大制不割"，又可以说是"大制若割"，也就是以"不割"的智慧做"割"的文章。

在老子的"大制不割"中，有两种不同的"浑"，一是作为无分别智慧的浑，一是作为与"散"相对的形式之浑然。后者是知识的，前者是超越知识的。老子绝非推崇浑然未分的原初形式，其哲学的根本旨归，是以浑一的智慧，去超越作为知识的浑、散分别。理解老子此一思想精髓，对把握中国艺术的精神极为重要。

清张庚（1685—1760）一次见王原祁（1642—1715）作着色山水，感叹道："发端混仑，逐渐破碎，收拾破碎，复还混仑，流灏气，粉虚空，无一笔苟下。"[1]后

[1]〔清〕张庚《国朝画征录》卷下，清乾隆刻本。

来李修易(1811—1889)将"发端混仑,逐渐破碎,收拾破碎,复归混仑"四句概括为绘画之大法[1]。以混仑(通"浑沦")的原则,做破碎的文章,此正是老子"大制不割"说的正解。

明张岱《筠芝亭记》讨论浑一问题,颇有理论发明:"筠芝亭,浑朴一亭耳。然而亭之事尽,筠芝亭一山之事亦尽。吾家后此亭而亭者,不及筠芝亭;后此亭而楼者、阁者、斋者,亦不及。总之,多一楼,亭中多一楼之碍;多一墙,亭中多一墙之碍。太仆公造此亭成,亭之外更不增一椽一瓦,亭之内亦不设一槛一扉,此其意有在也。亭前后,太仆公手植树皆合抱,清樾轻岚,滃滃翳翳,如在秋水。亭前石台,躐取亭中之景物而先得之,升高眺远,眼界光明。敬亭诸山箕踞麓下。溪壑潆回,水出松叶之上。台下右旋,曲磴三折,老松偻背而立,顶垂一干,倒下如小幢,小枝盘郁,曲出辅之,旋盖如曲柄葆羽。癸丑以前,不垣不台,松意尤畅。"清王文诰(纯生氏)注云:"浑朴二字,包举甚大,凡事贵其能包举也。"[2]"浑朴"二字倒是抓住了张岱此段文字的内核。园亭创造,乃在于得意,在于有"包举"之势。空空一亭,辅以清樾,再有老松几株、清溪一汪,便自有佳趣。增之一分则太挤,少之一分则过空,当下自足,处处圆满,细碎之处就是浑成之处,偏狭之地就是广大之所。景物不在多,合意则佳;布置不怕碎,随处充满。这样的"包举"之力,说的是心统万象的功夫。大而言之,一园有一园浑成之势;小而言之,随处充满,处处浑成。虚处就是实处,实处亦有空思。这正是以"浑一"的智慧做破碎的文章。

(二)生辣中求破碎之相

饶有兴味的是,传统艺术有一种刻意追求破碎的观念,如高凤翰(1683—1749)有诗云:"古碑爱峻嶒,不妨有断碎。"他晚年的左笔之作力追残破断碎的感觉,有萧散烟霞晚、凄清天地秋的境界。这里有深刻的思想根源。

[1] 〔清〕李修易《小蓬莱阁画鉴》,上海:商务印书馆1934年版。
[2] 〔明〕张岱《陶庵梦忆》卷一,第36页。

在浑一哲学影响下，中国艺术特别推重浑然一体的整体感，这几乎成为传统艺术的定则。诗文中的整体回荡之势，书法的笔势说，以"书写性"为基础的绘画的笔情墨趣，以及追求一笔书、一笔画的美感，都是这种整体性的体现。浑一整体，是建立在联系基础上的。强调形式内部的流动回环，重视由整体性所导致的激荡和变化，都是由联系所造成的。没有联系，就没有"势"。"浑然一体"，是对达到很高艺术水平的描述，是对一种隐在秩序的肯定。

然而，正是对整体性的追求，对联系性的痴迷，使艺术滑入一种定则和平衡之中。这不是形式动力不足的问题，而是心灵的忸怩作态所造成的。由此，传统艺术论中出现一种刻意追求破碎、通过破碎来破浑一之弊的倾向。这是一种非联系性的哲学观念。

南宋词人张炎（1248—约1320）说："词要清空，不要质实。清空则古雅峭拔，质实则凝涩晦昧。姜白石如野云孤飞，去留无迹。吴梦窗如七宝楼台，眩人眼目，拆碎下来，不成片段。此清空、质实之说。"[1]这一评论在后代传为佳谈，其中包含重要的道理。张炎所指出的，正是梦窗词过于追求整体的流弊：虽整体看来颇佳，然典实过多，用语晦涩，雕刻痕迹历历在目；看似浑成，实则细碎质实，失清空流动之韵，既陷细碎，又未达浑成。

重破碎，是对此浑一整饬秩序的回避，乃至对秩序的消解。《艺概·书概》云："孙过庭草书，在唐为善宗晋法，其所书《书谱》，用笔破而愈完，纷而愈治，飘逸愈沉着，婀娜愈刚健。"刘熙载是真懂书者，对传统书法有入木三分的理解，他对《书谱》书法之论，极为贴切：其笔多破，而气愈浑，于破碎中见周章。气韵流动不在形，而在内在的势，在贯通一气的内脉。

黄公望之画几乎就是"浑沦"二字的代名词，世人以"浑厚华滋"评之，但不能想当然认为，他的画是一片浑沦，恰恰相反，他的画往往于细碎缺断处用力，碎处就是全处，分处亦是合处，此为大痴画最难及处。如张庚评其《九峰雪

[1]〔宋〕沈义父《乐府指迷》卷上，《宝颜堂秘笈》本。

霁图》说:"分五层写,起处平坡林屋数间,略以淡墨作介字点,极稀疏有致,此为第一层。其上以一笔略穹起,横亘如大阜,竖点小山二十余笔,为第二层。又上作两小峰相并,左峰平分三笔,上点小杉五六,右峰只一笔,此为第三层。又上作大小两峰相并,小峰亦平分三笔,无杉,大峰亦只一笔,上点小杉一二,为第四层。峰皆陡峭,其收顶又有一笔穹起亘于上,以应第二层之大阜……"[1]恽南田说:"梅花庵主与一峰老人同学董、巨,然吴尚沉郁,黄贵萧散,两家神趣不同,而各尽其妙。"[2]大痴的浑成,于萧散处、细碎处、柔弱处得之,真得老子"大制若割"说的本旨。董其昌说:"黄子久画以余所见不下三十幅,要之《浮峦暖翠》为第一,恨景碎耳。"[3]南田力辩其非,他说:"子久《浮岚暖翠》,董云间犹以细碎少之。然层林叠巘,凝晖郁积,苍翠晶然,夺人目精。愈多愈细碎,愈得佳耳。小帧学子久,略得大意。细碎之讥,正未敢以解云间者自解也。"[4]南田认为董其昌没有看到黄画细碎之笔背后的脉络,没有窥见其潜在的秩序。

恽南田对细碎与浑成之关系别具心解。他给伯父恽向的书札中说:"伯父教我曰:'作画须求一笔是。'侄子不知此语。暇则又曰:'汝丘壑布置,次第颇近,惟此一笔未是耳。'临橅古人画册,既卒业,取己所橅本并观,面目不相远,而都无神明,乃于伯父所谓一笔者,欣然有入处。夫一者,什百千万之所从出也。一笔是,千万笔不离于是;千万笔者,总一笔之用也。即黄涪翁'字中有笔'也,禅家'句中有眼'之说也。凡画无所谓一笔者,虽长绡大帧,千岩万壑,谓之无画可也。"[5]南田通过自己作画鉴画的过程,谈自己对香山翁"一笔是"的理解:一笔是,笔笔是,不在于整体,不在于破碎("谓之无画可也"),而在于超越形式背后的真性勃发,在于自己独特的体验。此"一笔",如石涛的"一画",是

[1]〔清〕张庚《图画精意识》,《丛书集成续编》本。
[2]〔清〕恽寿平著,吴企明辑校《恽寿平全集》中册,第643页。
[3]〔明〕董其昌著,叶子卿点校《画禅室随笔》卷二,杭州:浙江人民美术出版社2016年版,第59页。
[4]〔清〕恽寿平著,吴企明辑校《恽寿平全集》中册,第329页。
[5]清钱大昕所辑《东园尺牍》收此札,见〔清〕恽寿平著,吴企明辑校《恽寿平全集》下册,第762页。

一花一世界

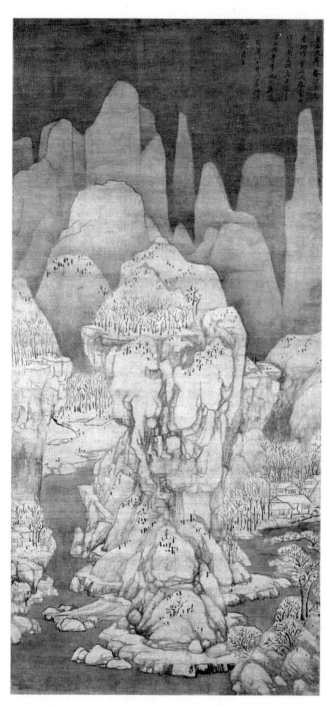

〔元〕黄公望
九峰雪霁图
故宫博物院

艺术"面目"之外的一点"神明",是形式中所灌注的"真精神"。

石涛以"生辣中求破碎之相"一语概括其中妙意。《画语录·林木章》说:"生辣中求破碎之相,此不说之说矣。"生辣者,老辣纵横,不拘成法。生与熟相对,画入熟处易俗,生处见其顿挫跌宕,见其桀骜不驯。辣与甜相对,甜软、甜腻、软绵绵地表达,终究难入艺林高境,辣处见其横行恣肆,见其痛快淋漓。石涛的艺术往往在生辣处、荒怪处、刚猛处、躁动处显其妙。他视"文则南,硬则北"(陈继儒《白三石樵真稿》)之类的文人画铁律为俗见,而要以生辣、躁动破"过于文"的绵软、忸怩和造作,在生辣中见真性,见其不一亦不异的不二法门。

"生辣中求破碎之相",破碎与整全相对。笔墨中一种完整的交代,如同章回小说本末的顺序,来龙去脉,徐徐道来。画中一笔一画,首尾相联,参差互见,细致的叙述,圆熟的交代,这样的完整可以说是艺道之大忌。石涛的艺术如大痴,追求浑然整全的境界,但此浑然的境界,绝非一完整的叙述。在他这里,流畅的线条,断其脉;层层推进的画面,乱其序;完整的构图,转而为支离,为残破;每一笔都有交代的笔墨,变得笔笔无交代,处处显突兀。这就是石涛的细碎。浑璞的境界由细碎中得来,破碎而无表面秩序可寻的画面,可显生涩而拙辣之趣。他在《画语录·境界章》中说:"分疆三叠两段,偏要突手作用,才见笔力。即入千峰万壑,俱无俗迹。为此三者入神,则于细碎有失,亦不碍矣。"分疆,即经营位置,不避细碎,方有生辣之味。

纽约一藏家藏有石涛一件八开山水册[1],是石涛的课徒记录,正乃"生辣中求破碎之相"的活现。其中一开,石涛题曰:"此一幅,向中一笔横断,次写屋,次写山下,总是一路圈到底,峰峦碎石,急须会意,始得其神理焉。"神理在破碎中得来。又一开,石涛题曰:"拈秃笔,用淡墨,半干者,向纸上直笔空钩,如虫食叶,再用焦墨重上,看阴阳点染,写树亦然,用笔以锥得透为妙。"画面极

[1] 见[日]铃木敬编《中国绘画总合图录》第一卷,东京:东京大学出版社1982年版,第175页,编号为A18-65。

残破，生冷的趣味跃然纸上。有一开画林木，石涛题曰："此幅山一法，树一法，沙一法，总以笔图去法，与势皆在。内一气滚去，此为之法外法是也。"此一法，彼一法，总在无法，总在法外之法。有一开画雪山，石涛题曰："雪山初以不钩全，次以树木竹石，总是不完为是。全在积雪得法，次用淡水墨直点，文而有冷意即是。"石涛于此说他的"不完"——残缺的哲学。

结　语

"大成若缺"，作为传统艺术哲学中的一条定则，包含着极为丰厚的理论内涵。本章从四个不同角度，讨论这一学说的理论层深。一是局促与自足。如在艺术形式构造上，尽量简化形式，压缩空间，淡去声色，有意创造一种局促、偏狭的空间，刻意渲染外在世界对人存在的威逼，从中转出一种从容回荡、优游徘徊的精神，于偏狭中见广大，由逼仄中出圆融，由此成就"万物皆备于我"的心灵境界。二是支离与大全。传统艺术以其支离的方式，撕开知识和秩序的面纱，直面生命本身。艺术创造中对支离、萧散、疏落等的强调，旨在突破整体和部分相互依存的外在计量，归复生命真性。三是残缺与圆满。超越残缺和圆满相对的妄计，从当下直接的生命体验出发，臻于"随处充满，无少欠缺"的境界。四是破碎与浑一。正因为对联系性的痴迷，使艺术滑入僵滞和平衡之中，所谓"七宝楼台，拆下不成片段"。传统艺术重破碎，要于"生辣中求破碎之相"，这是对浑一整饬秩序的超越。

四个方面，第一在破充足，第二在破整体，第三在破圆满，第四在破联系，四者都在超越外在的知识计量，臻于体验心灵的"大全"，这是"大成若缺"艺术哲学的内在逻辑。

第四章　作为"非历史"的艺术

艺术研究中，有一种观点影响深远：艺术即历史。[1]艺术，有鲜明的"时"的刻度。艺术以其微妙的形式贮藏着历史演进的信息，反映出一定历史时期的文化、社会、经济等变化的痕迹，其本身更是一种精神的历史、心灵的历史。艺术研究，在一定程度上就是有关艺术的历史研究。尤其在强调人文价值的艺术研究看来，艺术的价值就在于记录，艺术研究就是剔发这些记录，为更多的人所分享。

然而，在中国传统艺术，尤其是文人艺术中，却存在着一种极力淡化时间、超越历史、抽去人活动描述的创作倾向，力避向过往要庇护、向未来要永恒的所谓历史情结。文人艺术具有鲜明的"反人文"特性，强调超越人文历史的传统，建立一种符合存在真性的生命世界。"非历史性"是其基本思想坚持。它可以说是一种"非历史的艺术"。这在人类艺术发展史上是不多见的。中国传统艺术静寂幽深的气氛，孤迥特立的形式，如"千山鸟飞绝，万径人踪灭。孤舟蓑笠翁，独钓寒江雪"式的永恒寂寞，都与此"非历史"的观念有关。

本章接续上一章的论述，从时间角度，侧重讨论圆满俱足大全哲学的另一维度：永恒问题。

[1] 如美国普林斯顿大学方闻《中国艺术史九讲》（谈晟广编）序言即题为"艺术即历史"，上海：上海书画出版社2016年版，第1—5页。英国剑桥大学弗朗西斯·哈斯克尔《历史及其图像：艺术及对往昔的阐释》（孔令伟译）一书，详细论列了艺术与历史之间的复杂关系，北京：商务印书馆2018年版。

一、历史与历史感

唐寅《葑田行犊图》[1]，乃墨笔人物画。左侧经反复皴染，画出山体，古松由山崖侧出，老树穹隆，似经百年千年之岁月；在虬曲盘旋的老枝上，有蓊蓊郁郁的松叶绰约而上，虽是黑白画面，其嫩绿之意仍灼然在目。枯枝上有寿藤缠绕，在此高古寂历背景中，画一人骑牛，躬耕归来，轻摇牛鞭，意态悠闲，牛不疾不徐，牛首前有藤花引路。右上空白处题诗云："骑犊归来绕葑田，角端轻挂汉编年。无人解得悠悠意，行过松阴懒着鞭。"

唐寅《雪山会琴图》[2]，与上图绘农耕生涯不同，所绘为文人逸事，然其精神意趣则相通。此大立轴淡着色，画雪卧山林之景。高山邃谷中，一人于崎岖山路上骑驴前行，童子抱琴随后。山林深处，着一茅屋，屋中二人围炉煮茶，静候来者，一缕茶烟荡漾，静中驴之动，冷中茶之温，雪白一片中驴背上着一红色的坐垫，颇可见出唐寅的细腻和浪漫。左上以淡墨自题诗云："雪满空山晓会琴，耸肩驴背自长吟。乾坤千古兴亡迹，公是公非总陆沉。"[3]

这两幅画，要搁置"汉编年""千古事""是非心"。深山的千古不变，古藤的万年缠绕，画面中出现的物事，似乎都在昭示一个主题：时间的凝固。《葑田行犊图》不是农耕归来现实图景的记录，《雪山会琴图》也非文人雅事之叙述，唐寅要画的是他跳脱时间绵延、历史演进的自我生命感觉，是历史变动不居背后那不变的真实。他要让一切功名利禄随一缕茶烟漾出，种种历史缠绕（汉编年）随清溪荡去，"公是公非"的争执、兴亡荣辱的计较都消失于莽莽原畴间。两幅画执着地将时间和历史悬置起来，超越历史而建立自己清澈的生命体验世界，突出他有关人生命存在价值的清思。在他看来，时间，历史，历史中的种种人与事，

[1] 今藏上海博物馆，《石渠宝笈初编》著录。

[2] 今藏上海博物馆，未系年，当是唐寅晚年成熟时期作品。

[3] 唐寅此类作品还有1519年秋所作《会琴图》，见〔清〕陈焯《湘管斋寓赏编》卷六，清乾隆刻本。其上自题诗云："黄叶山家晓会琴，斜桥流水路阴阴。东西南北鸡豚社，气象粗疏有古心。"

第四章 作为"非历史"的艺术

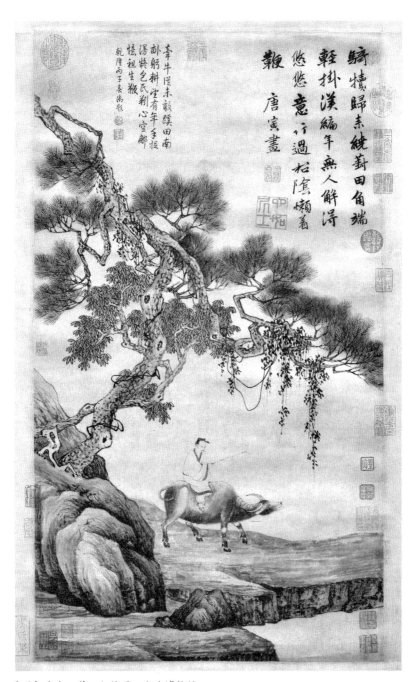

〔明〕唐寅 葑田行犊图 上海博物馆

一花一世界

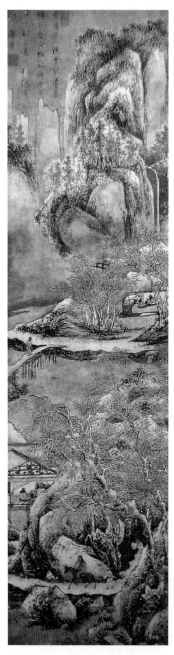

〔明〕唐寅　雪山会琴图
上海博物馆

威权、经典、英雄等所占据的乾坤舞台，都是外在"小叙述"，是虚妄不真的。他的心中有另外一种绵延，那沧海桑田、乾坤陆沉的宇宙大循环，那超越时间与历史的真实世界，是他的"大叙述"。其理论要义不是否定传统，而是对权威、经典、功名等的超越。

唐寅这两幅画所传达的思考，在唐宋以来文人艺术的发展中，具有相当普遍性。我们在文人艺术中习见这种"躲避历史"的思维。如文人艺术热衷于"空山无人之境"的创造。艺术是人所创造的，人类艺术自出现始，主要就是为了表现人的生活。在西方，人物活动乃至人体，一直占据着艺术的中心位置（在雕塑、绘画中，这种倾向最为突出），而中国艺术在长期发展中，也注意人的活动。如在绘画中，唐代之前的绘画，人物是表现中心（像顾恺之、吴道子的画），中唐五代以后绘画表现的对象才发生了改变。文人艺术的境界创造力避人的因素，这是艺术发展的重要倾向。

文人艺术立足于无人之境的创造[1]。倪瓒在这方面可谓典型，他画山水不画人，早年作品还偶见人的描写，晚年作品绝去人迹，总是水边亭子无人到，总是寂寞空山绝人迹。云林的无人之境并非出于构图上的考虑，他自题山水云："乾

[1] 本书第六章"由青山白云去说"有详细讨论。

坤何处少红尘，行遍天涯绝比邻。归来独坐茆檐下，画出空山不见人。"[1]其理想境界在"萧然不作人间梦，老鹤眠松万里心"[2]，在"鸿飞不与人间事，山自白云江自东"[3]。这显然是一种精神书写，与不善画人、不喜画人或以不画人表现对异族的愤怒等都无关涉。云林的画绝去一切活动因素的暗示，那是一个寂寞无可奈何的世界，一个非时空的存在。云林的无人之境，成为明清以来艺术史讨论的重要问题，董其昌以"无人之境"为南宗不言之秘。龚贤的山水小幅，有千古的寂寥；八大山人晚年山水，突出的特点就是"无人间相"。

这样的观念直接影响到艺术的形式构成。画家刻意创造枯木寒林，要表现不生不灭的静寂；造园家、盆景艺术家热衷于创造青苔历历的景象，要"苔封"时空的变化流动。唐人审美观念中已具此一思想。王维的诗总在强调"无人"特征，所谓"古木无人径，深山何处钟"，暮鼓晨钟不是为了记录时间变化，而是在强调朝朝暮暮如斯，一声清响，深山、世界乃至历史都遁入无时间的幽深中；古木参差也不是为了记载年轮，而是要在春花秋月、花开花落的表相背后寻觅世界的真实。"空山不见人"，是王维诗的一个喻象，也可以说是文人艺术的典型喻象。

艺术的主题、程式等的形成，也与此"非历史"的观念有关。如绘画中有一"读碑窠石"母题。北宋山水大家李成与王晓合作有《读碑窠石图》，画树木虬屈、坡石苍润，在林木之间，有一残碑，大龟驮之，碑正面微有字形，一人戴笠跨骡仰观，一童持杖旁立。据画中落款，可知人物由王晓所作，其余乃李成所画。"为读残碑剔藓苔"（陶宗仪《游天平》），是传统绘画的重要境界。碑，与墓主的身世、功名等相联，其用在显扬，在记取，意在于绵长历史中留下刻痕。夕阳残照，碑已残，文依稀，苔痕历历，墓门有棘，读碑人撕开荆棘，才可辨识残存文字。墓

[1]〔清〕金瑗辑《十百斋书画录》甲卷，《中国书画全书》编纂委员会编《中国书画全书》第七册，上海书画出版社1994年版，第524页。

[2]〔元〕倪瓒《题良夫送幽轩》，《清閟阁遗稿》卷七。

[3]〔元〕倪瓒《江渚茅屋杂兴》，《清閟阁遗稿》卷八。

一花一世界

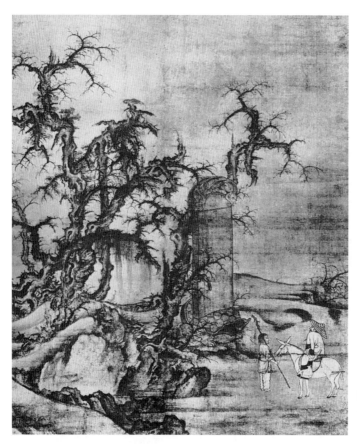

〔宋〕李成、王晓（传）
读碑窠石图
日本大阪市立博物馆

中人曾经的伟业和永恒的期许，都在西风中萧瑟。摩挲旧迹叹已生，目对残碑又夕阳，读碑窠石之类的题材，与其说是画历史，倒不如说是对历史、永恒的解构。人类是这个星球上唯一可以留下记录的动物，于是利用这方面的能力延伸自己的利益，但其实无法达就且毫无意义。

纽约大都会艺术博物馆藏龚贤十六开《山水图册》，是其晚年代表作。其中一开，画老树参差槎枒作指爪伸展状，在苍天中划出痕迹。老树下有一草庵，庵中不见人迹。稍向远则是巨石嶙峋，瀑布泻落，再向前是静默的山水。上题诗云："权枒老树护山门，门外都无碑碣存。正殿瓦崩钟入土，空余鹳鹤报黄昏。"还是

第四章 作为"非历史"的艺术

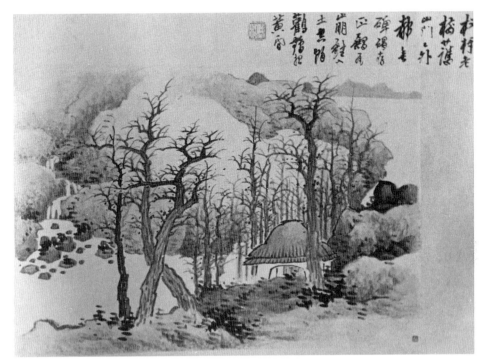

〔清〕龚贤　山水图册之一　纽约大都会艺术博物馆

那样的山，还是那样的水，曾经在这片天地中活动的人，如今安在？或许有成王败寇，或许有爱恨情仇，在这样一个黄昏，连捕捉他们的蛛丝马迹都不可能，一切都归于消歇。不要说英雄驰骋、情人缱绻不可把捉，就连曾经存在过的碑碣都被历史苍烟埋没，曾经有过的恢弘殿宇以及一切的煊赫，如今都寂然无声——半千的寂寞山水，将一切都弥灭在历史的风烟中。

人生活在历史中。历史，是由人物、事件构成的时间延续过程：活动的人，形成的制度，凝定的法则，出现的英雄，记录的功名，等等。历史也意味着角逐、争斗，成王败寇，胜利者在"昭代"写着"胜国"的往事，也将自己的好恶写入其中。历史是一个世界，也是一个舞台，一个永恒的舞台，所替换的只是演员。人来到世界，就生活在由历史经验、知识、记忆等所构成的精神空间中。

117

一花一世界

历史是人存在的必然因缘,艺术就是历史的"书记",记录着历史车轮滑过的痕迹。

中国传统艺术要跳出花开花落、云卷云舒的变化世界,去追踪不变的存在,在超越历史表象基础上,展现深层的历史逻辑和生命真实。它躲避历史,是为了更好地切入历史:从历史裹挟的人与事、法与理、名与情等的叙述中超脱开去,在孤迥特立的境界中,让生命真性裸露出来,在抖落种种系缚的前提下,书写真正的"人文性"——人之为人的特性。这种挣脱历史书写的特征,在世界艺术中是极为独特的现象。它显然不是将艺术从历史中抽去,使艺术变成一种孤立、与他者无涉的叙述,恰恰相反,是要在超越历史表相的前提下,展示人作为"历史存在物"的真正价值,表现深沉微妙的生命沉思和幽深远阔的宇宙情调。

传统文人艺术的寂寥世界,虽超越时间、躲避历史,却有强烈的"历史感"——一种超越历史表相、洞察生命真性的深沉历史感受。它在历史的高岸上来看人生,从而确立自己的生命价值依归。"历史感"其实就是生命真性的呈露。

二、在怀古中超越历史

传统艺术哲学推崇"非历史"创造,却又有一种"怀古"意识。所谓"怀古",在一定程度上,就是站在历史高岸上,洞察生命真性,在非历史中寄托深层的"历史感"。怀古,是为了抹去古今相对的时间绵延和情理缠绕,呈现亘古不变的生命真实。

怀古与超越历史,这看似矛盾的理论统一在传统艺术哲学中,所彰显的正是以"历史感"(生命真性)为中心的精神。

《二十四诗品·高古》所说的"黄唐在独",正是这一思想的表现:"畸人乘真,手把芙蓉。泛彼浩劫,窅然空踪。月出东斗,好风相从。太华夜碧,人闻清

钟。虚伫神素，脱然畦封。黄唐在独，落落玄宗。""高"和"古"分别强调空间和时间的无限性。人不可能与时逐"古"、与天比"高"，但通过精神的提升，可以达到此一境界。精神的超越可以"泛彼浩劫"（时间性超越）、"脱然畦封"（空间性挣脱），从而直达"黄唐"——中国人想象中的时间起点，至于"太华"——空间上最渺远的世界，粉碎时空的分别性见解，获得性灵的自由。

"黄唐在独，落落玄宗"，语本陶潜《时运》："黄唐莫逮，慨独在余。"淡去时间，抽去历史，茫茫太古就在当下，弥合时间界限，也缝合了人的历史忧伤。"黄唐在独"的情怀，由黄唐说起，又不在黄唐，而在"独"——生命真性无滞碍地呈现。就像《红楼梦》由大荒岭青梗峰下那一片顽石说起，在"情根"中说情，照着顽石的不可雕琢说宝玉。又像传统赏石艺术中"石为云根"的畅想，那飘渺的云，原是由质实的石腾起的，石为云之本，不能见白云变化如苍狗，就忘记那个本真存在。冯友兰先生说哲学研究要"接着讲"，不能"照着讲"，而这种"非历史"的艺术哲学却是要"照着讲"，照着本根来讲，照着真实来讲，而不能"接着讲"。

陶渊明认为，与其追求永恒（自然生命的永恒和精神生命的不朽），还不如关注当下直接的存在，这是他一生生命理想之所在。他有诗云："蔼蔼堂前林，中夏贮清阴。凯风因时来，回飙开我襟。息交游闲业，卧起弄书琴。园蔬有余滋，旧谷犹储今。营己良有极，过足非所钦。春秋作美酒，酒熟吾自斟。弱子戏我侧，学语未成音。此事真复乐，聊用忘华簪。遥遥望白云，怀古一何深。"[1]最后一句"怀古一何深"，表面上看，与全诗有矛盾，前面都是说当下的快乐，而最后一联突然发为"宇宙"之思（宇是空间，"遥遥望白云"；宙是时间，"怀古一何深"）。显然他的无限深沉（"一何"）的"怀古"之情，不是对往古的眷念和对永恒的执着，而是纵望宇宙、俯仰人生所获得的安宁。他在我、当下和茫茫远古所构成

[1]〔晋〕陶渊明《和郭主簿二首》之一，逯钦立校注《陶渊明集》，北京：中华书局1979年版，第60页。本书中凡引陶渊明诗文，除特别注明外皆出自同一版本，不另注。

的纵"深"地带徜徉,在尘壤和袅袅白云的遥遥天宇中回环,脆弱的生命、短暂的人生,汇入无边苍穹和万古幽深中,忘却"华簪"——追逐功名利禄的欲望,超越生之外在系缚,获得自由。在他看来,历史是通过自我鲜活的生命体验实现的,如《二十四诗品》所云"孰不有古"——每个人都有自己的"古",自己的生命真性。自己是历史的主人。

超越历史而表现独特的历史感(生命真性),反映出传统艺术家确定生命坐标的努力。这种站在历史高岸的"怀古"意识、"黄唐在独"的特别用思,铸造出传统中国艺术的独特气质。

我们看到王维在辋川之间,透过历史帷幕,寻觅存在的价值。他以隐晦的方式表现自己的历史感怀,《鹿柴》诗云:"空山不见人,但闻人语响。返景入深林,复照青苔上。"诗中之"不见人",意在无主无客,以一无挂碍之心,汇入世界洪流。此诗在往古与当下的对勘中下一转语:青苔历历,记录的是往古之幽深;而我来了,所见深林中光影绰绰,彰显当下之鲜活。幽深中的鲜活,说一种永恒就在当下的"实相"。在王维"不见人"的哲学中,世界恢复了鲜活,历史还原了本相,生命归复于本真。"怀古"成为其生存冥想的基石。

我们看到东坡月下泛舟,在"击空明兮溯流光"中,通过历史的叩问,来思考人的存在价值。"东坡赤壁",就是一段"怀古"的沉思。在月光如水的晚上,被贬黄州的东坡与友人夜游赤壁,一声悲歌由空阔江面传出,客有吹洞箫者,倚歌而和之,其声呜呜,如怨如慕,如泣如诉,悲伤的歌在江面回响,是历史的悲歌,也是东坡此时此刻压抑心灵的写照。"苏子"问"客",其音调为何如此悲伤?"客"回答说:"'月明星稀,乌鹊南飞',此非曹孟德之诗乎?西望夏口,东望武昌,山川相缪,郁乎苍苍,此非孟德之困于周郎者乎?方其破荆州,下江陵,顺流而东也,舳舻千里,旌旗蔽空,酾酒临江,横槊赋诗,固一世之雄也,而今安在哉?况吾与子渔樵于江渚之上,侣鱼虾而友麋鹿,驾一叶之扁舟,举匏尊以相属。寄蜉蝣于天地,渺沧海之一粟。哀吾生之须臾,羡长江之无穷。挟飞仙以遨游,抱明月而长终。知不可乎骤得,托遗响于悲风。"

第四章　作为"非历史"的艺术

"客"的悲伤，是历史的悲伤：英雄不在，江山依旧，唯留点点陈迹。东坡借来历史之剑，破历史的魔障，一句"而今安在哉"，击破夜的迷朦，也击破那古与今、有限与无限，乃至物与我的种种分别，将真实的自我生命祖呈于月光之"空明"中。东坡的水月之思，"击"出真性之"空明"。篇中所思可谓庄子齐物哲学的延续，他由历史切入，进而超越历史，在历史背后，发现生命存在的真实（历史感）。在"怀古"冥想中，呜呜的声音，渐变为平淡悠远，如滔滔大江般的宣泄，复归于无边寂寞。那不受知识、历史缠绕，任生命自由展露的寂寞，就像映照人真实生命的白色天幕。

没有这独特的"怀古"意识，就没有中国艺术高旷的格调。高古的情怀，铸造了文人艺术的灵魂。在明末陈洪绶的艺术创造中就能感受到这种独特的精神气质。天津博物馆所藏其《蕉林酌酒图》，创造出一个高古幽眇的境界，画面出现的每一件物品似乎都在说明它是多么悠远的存在。这里有千年万年的湖石，有枯而不朽的根槎，有莽莽远古时代传来的酒器，有铜锈斑斑的彝器……当然，还有那万年说不尽的幽淡菊事，以及在易坏中展现不坏之理的芭蕉。主人抚摩种种陈迹，透过巨大芭蕉，酌酒远望，他看出了古今流变背后的一个青山不老、绿水长流的故事。[1]

陈洪绶创造的高古境界，在传统艺术中颇具典范意义。传统文人艺术在一定程度上，就是在说这青山不老、绿水长流的故事，说另一种永恒，超越身、名永恒痴想的不变生命逻辑。

如清初画家龚贤有"半千"之字，就体现出此一思想。半千，即五百年。文献中不见他本人对此的解释，人们有不少猜测。有人说他立此为字，是目中无人，五百年中仅见，乃傲慢人格的表现。这样解读与半千思想不合。这可能与道教传说有关。倪瓒曾为友人金安素作《懒游窝图》，自题中有云："王方平尝与麻

[1] 请参拙著《南画十六观》中"陈洪绶的'高古'"一章的分析，北京：北京大学出版社2013年版。

姑言，比不来人间五百年，蓬莱作清浅流，海中行复扬尘耳。"[1]道教中的五百年，意味着天地大变局。葛洪《神仙传》卷三载："麻姑自说云：'接待以来，已见东海三为桑田。向到蓬莱，水又浅于往者会时略半也，岂将复还为陵陆乎？'方平笑曰：'圣人皆言，海中行复扬尘也。'"云林画《懒游窝图》，是要表达超然世相之外的思虑。联系龚贤一生艺术追求，便能读出"半千"之字的内在理路。这位抱持强烈"柴丈"（半千有"柴丈"之号）情怀的艺术家，其笔墨丘壑简直可以用石破天惊来形容，他的山林丘壑、怪石孤亭、迷离疏树等，总非人间所有。这位住在金陵清凉山的艺术家，思虑不通人寰，只在"无上清凉世界"（佛教语）中。他画中的意象世界截断历史，只表现宇宙夐绝之所在。正因如此，以下两位龚贤同时代人对"半千"之字的解读可能更接近于事实。曾灿（1622—1688）题半千画像曰："不与物竞，不随时趋。神清骨滢，貌泽形癯。心游广莫，气混太虚。将蜩翼乎？天地或瓠，落于江湖。吾不知其为北溟鱼，为即都，为橛株拘，为庄周之蝴蝶，为王乔之仙凫，抑将为蓟子摩挲铜狄，为忘乎五百年之居诸？"[2]周亮工说："半千落笔，上下五百年，纵横一万里，实是无天无地。"[3]上下五百年，纵横一万里，不与物竞，不随时趋，无天无地，无古无今，"半千"之意，乃在跳脱历史本身，站在历史的高岸看生命的真实。

三、不作"时史"

如果说艺术是历史的"书记"，那么在文人艺术观念中，流行着一种反"时史"的思想，也就是不做历史的"书记"，不直接为时代作记录。这种艺术观念反对

[1] 此为《懒游窝图》上云林自跋之文字，清陆时化《吴越所见书画录》卷二著录此图。《清閟阁遗稿》卷十二录有云林《懒游窝记》，便是此图自跋，文字略有不同。懒游窝，乃云林好友金安素斋居之名，云林还为其作有《安素斋记》。

[2]〔清〕曾灿《六松堂集》卷一，民国《豫章丛书》本。

[3]〔清〕周亮工为《梁公狄与龚半千》尺牍所作注，见《尺牍新钞》卷七，朱天曙编校整理《周亮工全集》第九册，第539页。

切近于时，追逐于时，提倡与时代、历史形成距离，从而更好地洞彻时间和历史背后的生命真实，追求"历史感"的传达。艺术成教化、美人伦的"载道"功能被弱化，人的生命真性的追寻，在此类艺术中成为主叙述。

"时史"概念由宋元"画史"发展而来。五代北宋以后，画院制度兴起，画院的职业画家一般被称为"画工"或"画史"[1]。他们是绘画一道的从业人员，作为职业画家，经过集中训练，重视形式工巧是其基本创作倾向。北宋中后期在院画之外，涌现出一批以表现自我性灵为主的画家（即Joseph Levenson所说的"业余画家"群体），他们更注重境界的创造。如李公麟画陶渊明，注重其"临清流处"，就是对境界的强调。王安石说："画史纷纷何足数，惠崇晚出吾最许。"[2]说的就是这不同流俗的风尚。

这样的艺术观念也反映在皇家所修《宣和画谱》中。这本出现于北宋末年的画史著作，对画工、画史之作颇多贬抑。此书卷二十"墨竹叙论"谈唐末五代以来出现的墨竹之作："不专于形似，而独得于象外者，往往不出于画史，而多出于词人墨卿之所作。"卷十六评宗室赵仲佺之作，"至于写难状之景，则寄兴于丹青，故其画中有诗，至其作草木禽鸟，皆诗人之思致也，非画史极巧力之所能到"。卷十又评泼墨画家王洽，"自然天成，倏若造化，已而云霞卷舒，烟雨惨淡，不见其墨污之迹，非画史之笔墨所能到也"。当时谈"画史"的弊端，主要集中在两点：一是重形似，匠气重；二是缺乏境界创造。北宋以来画坛重诗画结合，一味求形似之作，与此艺术风潮不合，故受到批评。

反"画史"之风为元人所承继。不过，元人所说的"画史"与前代有明显区别，它在超越形式、重视境界外，更突出生命真性的传达，不重视历史表相的书写，而重视"历史感"的表现。反"画史纵横气息"，成为这个时代艺术观念中的重要学说。张雨评云林画说："无画史纵横习气。"[3]这被董其昌视为对云林最

[1]"画史"的概念使用较早，《庄子·田子方》中就有"宋元君将画图，众史皆至"的说法。
[2]〔明〕李蓘编《宋艺圃集》卷七，《文津阁四库全书》本。
[3]〔明〕董其昌著，叶子卿点校《画禅室随笔》卷二引，第65页。

切合的评论，此条也被董许为文人艺术的核心精神。董其昌后来在评元人之作时多言及此。如他说："云林作画，简淡中自有一种风致，非若画史纵横习气也。"[1] 又论"元四家"之画云："元之能者虽多，然禀承宋法，稍加萧散耳。吴仲圭大有神气，黄子久特妙风格，王叔明奄有前规，而三家皆有纵横习气。独云林古淡天然，米痴后一人而已。"[2] 黄公望是云林好友，据说云林却对他略有微词，认为黄的画还没有洗尽"纵横习气"[3]。

文人艺术发展史上的"无画史纵横习气"具有重要理论价值，其中融合了文人艺术的核心精神：第一，绘画是一种生命创造，是生命真性的传达，而不在于形式描摹、事件记录、义理敷陈。超越时间、历史，是其基本特点。第二，绘画是一种心灵的吟唱，不能有"纵横气"，不能像战国纵横家那样，受目的支配，重视"宣说"。第三，正因绘画是灵魂的独白，在风格上更趋向古淡天真，独立孤迥的呈现成为画中常态。

"无画史纵横习气"，表现的正是传统艺术哲学的"非历史"思想。艺术不能迎合趣尚，受"史"之缠绕，有"时"之痕迹。像倪云林、曹云西、陆天游乃至明初的王孟端，他们的艺术都有一种迥绝尘寰的气质，是寂寞的，不入时，不合时，在时间、历史之外呈露生命真实。像云林创造了一种类似庄子"无何有之乡"的空间形式，抽去时代特点，抹去时间痕迹，唯重真实生命体验。这带来整个艺术传统的转向。白居易曾提出歌诗文章为时、为事而作，这种直接参与社会、历史的创作方式，到云林一变而为"超逸"。云林所说的"逸气"，在一定程度上就是一种"逸"出时间、历史的精神气质。反"画史"思想，直接影响到人们对艺术发展历程的看法。董其昌说："米元晖自谓墨戏，足正千古画史谬习，虽右丞

[1]〔清〕潘正炜《听帆楼书画记》（《中国书画全书》本）卷三载董其昌山水扇页，第二幅仿云林山水题跋。

[2]〔明〕董其昌著，叶子卿点校《画禅室随笔》卷二引，第63—64页。

[3]〔清〕戴熙《习苦斋画絮》卷五说："大痴画云林以为有纵横习气，盖论早年笔。"这是为大痴开脱之说。云林文集中不见对大痴绘画有纵横气的评论。

亦在诋诃,致有巨眼。余以意为之,聊与高彦敬上下,非能尽米家父子之变也。"[1]他认为米家山水甚至有过于南宗始祖王维之内涵,就在于他看到了二米之作在超越"画史"上体现出的新质。董其昌的南宗画发展观,其实就是不断被强化的"非历史"生命真性传达观。

明清以来,人们又以"时史"来代替"画史"。恽南田是反"时史"的有力提倡者,"时史"的概念较早出现在其叔父恽向的论画题跋中,为南田所承继。南田评董其昌说:"思翁善写寒林,最得灵秀劲逸之致,自言得之篆籀飞白。妙合神解,非时史所知。"[2]他赞画友唐匹士的西湖菡萏:一读其画,"若身在西湖香雾中,濯魄冰壶,遂忘炎暑之灼体也。其经营花叶,布置根茎,直以造化为师,非时史碌碌抹绿涂红者所能窥见"[3]。他仿王蒙山水,题云:"《夏山图》《丹台春晓》,皆叔明神化之迹,非时史所能拟议也。"[4]笪重光、王石谷、查士标等都是当时画坛大家,南田与诸人切磋画艺,在一则题跋中写道:"江上先生携此帧来毗陵,与虞山石谷同观,欣赏久之。大痴一派,时史谬习可憎,传语查君,吾辈当为一峰吐气。"[5]反"时史",成为清初文人相与激赏的至高艺术境界。

反"时史"观念的出现,有现实针对性。明代中期以来随着经济发展,艺术与普通人生活的密合度增强,艺道迎合时尚、沾染流俗的气息也较浓厚。文人艺术推崇"妙合神解",而不是表面叙述,不是远离时代,远离普通人,而是在超越时代、超越历史中,更好地呈现人的生命真性。"时史"与"画史"相比,"时史"的概念更强调入"时"的特性。为了使利益最大化,不少所谓艺术家迎合时尚,揣摩上方趣味,惯做表面文章。很多画者功夫虽不差,但缺少悟性,徒然呈现形

[1] 〔清〕卞永誉《式古堂书画汇考》卷三十一画卷一,第1267页。
[2] 〔清〕恽寿平著,吴企明辑校《恽寿平全集》中册,第396页。
[3] 同上书,第384页。
[4] 〔清〕金瑗辑《十百斋书画录》丁卷,《中国书画全书》编纂委员会编《中国书画全书》第七册,上海:上海书画出版社1994年版,第550页。
[5] 上海博物馆藏查士标《仿黄公望富春胜览图轴》南田跋,见任军伟《查士标》,天津:天津人民美术出版社2016年版,第83页。

式工巧，显示出甜腻气、造作气。

清中后期文人画家戴熙，乃王、恽山水的继承人，他将反"时史"思想与艺术的本质观念联系起来思考。他说："西风萧瑟，林影参差，小立篱根，使人肌骨俱爽。时史作秋树，多用疏林，余以密林写之，觉叶叶梢梢别饶秋意。"[1]"梅华庵的传出自巨师，时史一味淋漓，失其真耳。"[2]在他看来，"时史"之作与真正的艺术不类，其过于重视形式模拟，缺少真实的生命感觉，流连于形式斟酌，或玩弄"一味淋漓"的笔墨趣味，缺少艺术创造的"实诣"。他评清初三君子（王原祁、石涛、查士标）说："麓台如下帷书生，吐属淳雅，仪貌真朴。清湘如江湖豪士，闻见博洽，举止恢奇。梅壑如山林畸人，神情萧散，接对简略。三君子皆能独来独往，与时史分路扬镳。"[3]麓台的朴，石涛的狂，梅壑的冷，是真性之表现，与"时史"徒有其表的创作不类。清末山水画家秦祖永（1825—1884）还将反"时史"的思想与崇尚高古的情调联系起来。他评陈洪绶画说："陈章侯洪绶深得古法，渊雅静穆，浑然有太古之风，时史靡丽之习洗涤殆尽。"评傅山说："傅青主征君山骨格权奇，邱壑磊落，时史描头画角之习，扫除净尽，此画之以骨胜也。"[4]高古，与"时史"相反，乃在于对古今的超越，体现出"怀古一何深"的深沉历史感。

不作"时史"思想，对艺术产生深远影响。由于对艺术的功能、形式创造的不同理解，对历史和时代的不同态度，形成创作上的重大差异。这里通过比较明

[1]〔清〕戴熙《习苦斋画絮》卷二，《中国书画全书》编纂委员会编《中国书画全书》第十四册，第158页。

[2]〔清〕戴熙《习苦斋画絮》卷六，《中国书画全书》编纂委员会编《中国书画全书》第十四册，第200页。

[3]〔清〕戴熙《习苦斋画絮》卷一，《中国书画全书》编纂委员会编《中国书画全书》第十四册，第156页。该书多有反"时史"之论，如："大痴画有二种，浮岚软翠，以淹润胜，世已畅发其旨矣。《沙碛图》专取峭折，殆未许时史问津也。"（卷六）"麓台、石谷两家愈缜密，愈疏脱，此《富春大岭》精奥，未易为时史语也。"（卷六）

[4]〔清〕秦祖永《桐阴论画》卷上，清同治三年套印本。秦氏论艺，多言"时史"之弊，如其云："汤西崖右曾笔墨舒展自如，机神洒落，有超乎画家规格之外者。余见扇头小品数种，均系随意涂抹，虽着墨不多，而书卷之味流露行间，洵非时史所可拟议。""汤雨生贻汾思致疏秀，老笔纷披，脱尽时史习气。"（均见《桐阴论画》卷上）

第四章 作为"非历史"的艺术

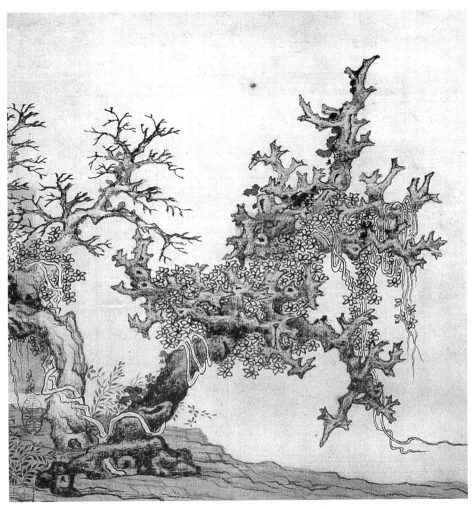

〔明〕陈洪绶 枯木茂藤图（橅古双册之十九） 美国克利夫兰美术馆

代中后期两位艺术家仇英和陈洪绶的两套册页，来看不同艺术观念在作品中所留下的痕迹。两位艺术家都有很高的修养，前者是吴门画派的中坚，着色人物有唐人之相，是一位出色的艺术家；后者是明末艺坛的天才艺术家。

　　故宫博物院藏仇英十开人物故事图册，被吴湖帆称为"天下第一仇实父画"，分别画白居易捉柳花、贵妃晓妆、吹箫引凤、高山流水、竹院品古（此为苏轼文

人集团之事)、松林六逸(李白等)、子路问津、南华秋水、浔阳琵琶、明妃出塞等,是一套历史故事图册,反映出仇英不凡的形式创造能力。他的笔墨功夫好,但悟性却有所不足。董其昌说仇英,"在昔文太史亟相推服,太史于此一家画,不能不逊仇氏,故非以赏誉增价也。实父作画时,耳不闻鼓吹骈阗之声,如隔壁钗钏,顾其术亦近苦矣。行年五十,方知此一派画殊不可习,譬之禅定,积劫方成菩萨,非如董巨米三家,可一超直入如来地也"[1],虽说得委婉,实是批评仇英作画有"画史纵横习气",缺少"一超直入如来地"的生命感悟。细读此册,发现这样的批评并非苛责。册中所画十事,都是历史流传的著名传说,但仇英画来谨守规矩,看起来很符合历史事件本身,却多是历史的表面叙述,缺少纵深把握。如《浔阳琵琶》一帧,画白居易《琵琶行》诗意,所画为"移船相近邀相见,添酒回灯重开宴"的场面,只是一个故事的交代,完全没有"同是天涯沦落人"的境界呈现;环境的表现也与诗的气氛不合,画秋天江畔,夕阳下红树一片,视野尽头是开阔的江天,符合故事发生的时间特征,但与诗意不类,"江州司马青衫湿"的诗意,在此被误为一段温软的香舟听琴故事。而《南华秋水》一帧更是令人错愕,画秋天山溪旁,一士夫装束的文士依石观水,旁有一女子侍立,松间着一案,放着书卷和酒茶之器,右上边际正书题写"南华秋水"四字。这可以说是对历史的生吞活剥,与《秋水》旨趣了无关涉。

与仇英上述图册的历史书写不同,陈洪绶的《隐居十六观》是个人生活的记录。老莲此册今藏台北故宫博物院,作于1651年中秋。他与友人沈灏(1586—1661,字朗倩,号石天)等相聚于西湖之畔,夜深醉后留下这套作品,可视为其人生纪传性书写。人醉心未醉,赠给写有《画麈》的一代艺坛高人沈朗倩,是与崇尚"太虚片云,寒塘雁迹"的朗倩灵魂交谈之作。这套作品不似临时宿构,当有腹稿。第一页书有"隐居十六观"五字,下具十六观之名:"访庄、酿桃、浇书、醒石、喷墨、味象、漱句、杖菊、浣砚、寒沽、问月、谱泉、囊幽、孤往、缥

[1]〔明〕董其昌著,叶子卿点校《画禅室随笔》卷二,第65—66页。

第四章 作为"非历史"的艺术

〔明〕仇英　浔阳琵琶（人物故事图册十开之九）　故宫博物院

一花一世界

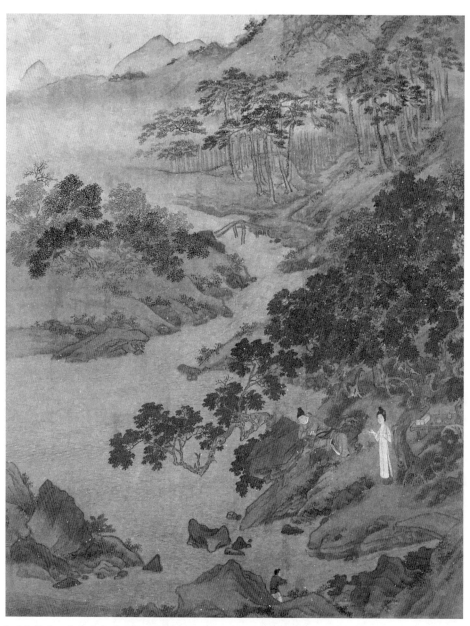

〔明〕仇英　南华秋水（人物故事图册十开之八）　故宫博物院

香、品梵"。第二、三、四页乃老莲书自作诗词,诗词是其一贯风味,幽冷中有神秘,无醉后之放肆,似有吞咽之踟蹰。明亡后诸师友自杀,老莲苟活于人世,自称"未死人""废人""弃人",有诗云:"滥托人身已五十,苟完人事只辞篇。"[1]老莲作《隐居十六观》,次年即离开人世,此作不啻为其生命之"辞篇"。故是册虽为个人生活琐记,却是一生之总结;名为"隐居",全无怡然闲适意味,满蕴沉郁顿挫格调。

每页写自己的生活旨趣,是现世的;一般会联系一个历史典故,又是历史的;而画中生发的,既非历史叙述,又非现实遭际,所关心的是"第三视角",即人这一生命体独临世界的从容与窘迫,是作为"类存在物"的人的思考。这套册页不同于"时史"的特性显露无遗。

如酿桃一页,画一老者临溪而坐,老木参差,古藤缠绕,老者就坐于虬曲轮囷的树根之上,正是老莲《时运》诗所描写的境界:"千年寿藤,覆彼草庐。其花四照,贝锦不如。有客止我,中流一壶。浣花溪人,古人先余。"[2]老者注视着膝下一盆,盆中可见若干鲜桃。以桃酿酒,古已有之,古人称美酒为"桃花春",此页画制酒之事实,然又在吟咏历史。南宋刘辰翁有《金缕曲》词云:"一笑披衣起。笑昨宵、东风似梦,韩张卢李。白发红云溪上叟,不记儿孙年齿。但回首、秦亡汉驶。苦苦渔郎留不住,约扁舟、后日重来此。吾已老,尚能俟?　少年未解留人意。恍出山、红尘吹断,落花流水。天上玉堂人间改,漫欸乃声千里。更说似、玄都君子。闻道酿桃堪为酒,待酿桃、千石成千醉。春有尽,瓮无底。"[3]超脱现实与历史,老莲由此生发出沉着痛快的生命格调。道教中有传说云,神人安期生一日大醉,墨洒于石上,于是石上便有绚烂的桃花。石

[1]〔明〕陈洪绶《失题》,《宝伦堂集》卷八,吴敢点校《陈洪绶集》,杭州:浙江古籍出版社2012年版,第243页。

[2]〔明〕陈洪绶《时运》,《宝伦堂集》卷四,吴敢点校《陈洪绶集》,第42页。此有仿陶渊明《时运》诗之意。

[3]〔宋〕刘辰翁《金缕曲·古岩取后村如韵示余和韵答之》,《须溪集》卷十,《文渊阁四库全书》本。

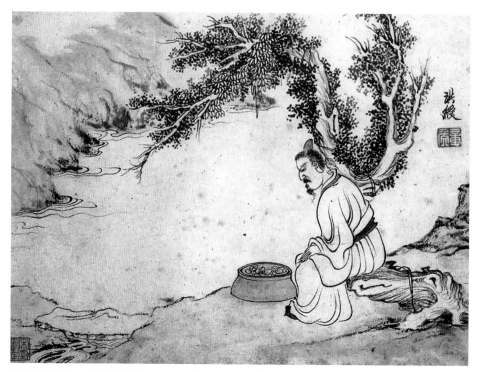

〔明〕陈洪绶　酿桃（隐居十六观之一）　台北故宫博物院

上的绚烂，是永恒的绚烂，在生命的沉醉中，无处不有桃花的灿烂。海枯石烂，桃花依然。老莲此画在突出秦亡汉驶都过去，"待酿桃，千石成千醉"的沉酣，说此生残阳如血的浪漫和忧伤。

品仇、陈二人两套册页，对文人艺术"非时史"观念的理路和价值会有更深的认识。

四、时空的截断

中国艺术哲学有个时空原点问题。据说是陶渊明后人的宋僧道璨，也是一位出色的诗人，他吟"采菊东篱下，悠然见南山"有感，有诗道："天地一东篱，

万古一重九。"[1]沈周的"千古陶潜晋征士，乾坤独在此篱中"也是言此[2]。这反映的就是时空原点问题。天地无边，时间绵延，都会归于重九东篱下这瞬间飘瞥中。境界创造，消弭心物对境关系，于当下（时）、此在（空）突然"跌入"无物无我的纯粹境界中，时空似凝聚成一个点，即禅宗所谓"无边刹境自他不隔于毫端，十世古今始终不离于当念"。

此时空原点其实是非时非空的境界，是一种"非历史"的存在，即今人所谓"瞬间永恒"。杨维桢诗云："万里乾坤秋似水，一窗灯火夜如年。"[3]灯火阑珊，我在窗前，月下一汪湖水，波光潋滟，万里乾坤、千载绵延，似就在这清浅如许的波光中闪烁。杜甫"乾坤一草亭"（《暮春题瀼西新赁草屋五首》其三）诗意，经过云林拈发，后来成为元明以来艺术家体验生命超越境界的"程式"，其中也包含微尘大千、瞬间永恒的思考。像云林、沈周、龚贤等画中那个空荡荡的小亭，就是一个时空交汇的坐标。

此时空原点所反映的"瞬间永恒"思理，有几个问题值得注意：

第一，目前便见。"岁岁有黄菊，千载一东篱"（辛弃疾《水调歌头·赋傅岩叟悠然阁》），那是外在具体的存在，而东篱重九这片刻"悠然"，则是我的体验，我在斯时斯地有斯感，它是由我真实生命溢出的。江山无限景，都聚一亭中，因我坐于此，观于此，我向远方望去，视觉在山林原畴中流眄，又将无边世界拉入此在小亭中，俯仰自得，推挽自如。无限与有限的交汇，乃是以我生命体验为原点。唯有此真实、纯粹、无物无我的直接生命体验，才挽无边刹境于当下、十世古今于一瞬。

[1]〔宋〕道璨《潜上人求菊山》："具郎号菊山，秀色已衰朽。潜郎号菊山，清香满襟袖。天地一东篱，万古一重九。绝爱陶渊明，揽之不盈手。后人不识秋，多向篱边守。璨璨万黄金，把玩岂长久！西风容易老，回首已如帚。因潜忆具郎，有泪如苦酒。"（《柳塘外集》卷一）"天地一东篱，万古一重九"这联诗曾受到现代美学家宗白华的注意，见《中国美学史论集》，第73页。

[2]〔明〕沈周《题五柳庄图》，〔清〕卞永誉《式古堂书画汇考》卷五十五画卷二十五，第2072页。

[3]〔元〕杨维桢《访倪元镇不遇》："霜满船篷月满天，飘零孤客不成眠。居山久慕陶弘景，蹈海深惭鲁仲连。万里乾坤秋似水，一窗灯火夜如年。白头未遂终焉计，犹欠苏门二顷田。"（《铁崖逸编》卷七，清乾隆刻本）

禅宗的"目前"概念，表达的就是"乾坤独在此篱中"的思想。《信心铭》云："宗非促延，一念万年。无在不在，十方目前。"[1] 牛头法融《心铭》说："灵通应物，常在目前。目前无物，无物宛然。"[2] 有僧问惟宽禅师："道在何处？"惟宽说："只在目前。"[3] "目前"，作为禅宗的重要概念，所强调的就是当下直接的生命体验。"目前无物"，解除心物相对之关系，于当下体验中，无我无物。"无物宛然"，物我冥合，一任世界依其本真呈现。"目前"，是超越时空的境界。

本书所论当下圆满的体验哲学，根本特点就是石涛所说的"在临时间定"，它是"目前"体验的结果。沈周曾为友人画《乾坤一草亭图》，有诗云："少陵老子旧茨茅，小著乾坤气自豪。作者有程吾耳耳，视之如传世劳劳。图书可托斯文在，风雨无惊地位高。坐此笑歌三百岁，江山屏障一周遭。"[4] 江山万里，千年梦幻，都在这"一周遭"——当下此在际会中。此即为"目前"。道璨于此理体会极深，他有一首《月窟》诗写道："凿开浑沌窍，豁见天地根。举瓢酌桂浆，引足蹈昆仑。湛然一精明，身外无乾坤。我欲从之游，云深入无门。"[5] "身外无乾坤"一句颇有胜义。"乾坤"是当下体验所发现的圆满俱足世界，在我一念中生成，除却当下直接体验，并无乾坤所在，一悟即是全，即是圆融无缺。"天地一东篱，万古一重九"，这个原点即是大全，不待他成。元虞集诗云："酷暑秋仍炽，幽花晚自香。谁将百年意，共付一窗凉。事业青灯旧，心期白发长。山林尽迂阔，江海正苍茫。"[6] 他的"共付一窗凉"说的也是此"目前"意。江海苍茫，山林迂阔，千年往事，都在秋花晚香清凉中。

王维那首著名的《终南别业》诗几乎囊括了"瞬间永恒"哲学的全部秘密："中岁颇好道，晚家南山陲。兴来每独往，胜事空自知。行到水穷处，坐看云起

[1]〔宋〕普济著，苏渊雷点校《五灯会元》卷一，第49页。
[2]〔清〕董诰等编《全唐文》卷九百八十引，北京：中华书局1983年影印版，第9475页。
[3]〔宋〕普济著，苏渊雷点校《五灯会元》卷三，第166页。惟宽是唐兴善寺高僧，与白居易大致同时。
[4]〔明〕沈周《乾坤一草亭为狄天章赋》，《石田诗选》卷三。
[5]〔宋〕道璨《月窟》，《柳塘外集》卷一。
[6]〔元〕虞集《道园遗稿》卷二，《文津阁四库全书》本。

时。偶然值林叟,谈笑无还期。"[1]他中年以后喜欢"道",道在何处?道就在自己的行住坐卧处,在直接体验中,在生命的"无还"境界里,没有归途,总在足下,身外并无乾坤在。这里没有穷处与起处、知与不知、胜事(美好之事)与剩事的分别,一切都在"偶然"兴会中。"行到水穷处,坐看云起时",这两句名诗所传递的正是《楞严经》"无还"的智慧。

第二,截断时空。体验具有"当下"和"目前"的特征。"当下",此顷,一个瞬间,是一个时间截止点。"目前",此在,空间的一个绝对之所。"天地一东篱,万古一重九",最容易使人误解为时空的"凝聚"。其实,悠然一瞥的体验,是时空的淡出。中国艺术的纯粹体验境界是无时无空的。"一花一世界"的圆满哲学,基本理论支点就是不以物为量,具有超越知识的"无量"特点。正因此,这里所说的时空原点、时空坐标,只是一种方便说法,并没有此物质原点的存在,一即一切,一切即一,没有一和一切的分别。瞬间永恒也是如此,它是无分别的境界,没有瞬间,没有永恒。那种以为瞬间永恒便是在一个刹那片刻领略宇宙永恒之理的说法,乃是分别见解。

沈周的《天池亭月图》题诗极有思致:"天池有此亭,万古有此月。一月照天池,万物辉光发。不特为亭来,月亦无所私。缘有佳主人,人月两相宜……"[2]诗有李白"今人不见古时月,今月曾经照古人。古人今人若流水,共看明月皆如此"的风味。人坐亭中,亭在池边,月光泻落,此时他作亘古的思考,时空绵延以至无限,最终达到时空的弥合,古与今合,人与天合,人融于月中、水里,会归于无际世界。月光如水,照古照今,照你照我,唤醒人的真性,"人月两相宜",成一体无量之宇宙。

日本诗人松尾芭蕉(1644—1694)的著名俳句"当我细细看,呵,一棵荠花,开在篱墙边",深受陶渊明等中国诗歌的影响。20世纪著名禅宗学者铃木大拙对

[1]《国秀集》"胜事空自知"作"胜事只自知",意亦可通,然不及"空"意。
[2]〔明〕汪砢玉《珊瑚网》卷三十七。

此有阐释:"当芭蕉在那偏远的乡村小路上,陈旧破损的篱笆边,发现了这一枝不显目的、几乎被人忽视的野花,他激起了这样的情感:这朵小花是这样的纯朴,这样的不矫揉造作,没有一丝想引人注意的意念。当你来看她的时候,她是如此的温柔,充满了圣洁的光华,简直比所罗门的光华还要荣耀。正是她的谦卑,她的含蓄的美,唤起人真诚的赞叹。这位诗人在每一片花瓣上,都见到了生命和存在的最深秘密。……在每一片叶子上都有着一种超乎所有贪欲的、卑下的人类情感。她将人提升到一种光华的净界中,诗人在一个微小的事物上发现了伟大,超越了所有的数和量的尺度。"[1]他对此诗精神的重视,深契东方思想的传统,然其中所言小花的含蓄等引起人的赞美,小花的每一片叶子都凝聚着圣洁的光华而使人感到其"伟大",与陶渊明以来中国艺术哲学的传统思想不合。小花的意义并不在"凝固"了意义,更不在其谦卑自律,乃在其自在开放,"任真"而无所先。

张世英先生说:"从时间的角度来看,境界这个交叉点也就是人所活动于其中的'时间性场地'('时域'),它是一个由过去与未来构成的现实的现在,也可以说,是一个融过去、现在与未来为一的整体……一个人的过去,包括他个人的经历、思想、感情、欲望、爱好以至他的环境、出身等等,都积淀在他的这种'现在'之中,构成他现在的境界,从而也可以说构成他现在的整个这样一个人;他的未来,或者说得确切一点,他对未来的种种向往、筹划、志向、志趣、盘算等等,通俗地说,也就是,他对未来想些什么,也都构成他现在的境界的内容,从而也构成他现在的整个这样一个人。从这个方面来看,未来已在现在中'先在'。"张先生将境界当作一种"历史"的凝固形式,是一种知识的沉淀物,并借用海德格尔的比喻,将每个人当前的境界称为"枪尖",它是过去与未来的交叉点和集中点,放射着一个人的过去与未来。[2]

[1] [日]铃木大拙、[美]佛洛姆《禅与心理分析》,孟祥森译,北京:中国民间文艺出版社1986年版。此段引述据英文本对个别文字进行了调整。

[2] 张世英《哲学导论》第七章"论境界",《张世英文集》第六卷,第77—78页。

张先生所论是极有价值的观点，是对传统境界学说一方面的概括。但在中国有一种理论，即本书所论体验中所显现的纯粹境界，恰恰具有超越"先在"的特点，它与海德格尔时空交叉的"枪尖"说有根本差异。传统艺术哲学中的纯粹体验境界之根本特点就是"非历史性"，"天地一东篱，万古一重九"，根本旨意在时空之截断，既是非时空的，也是非历史的，不与过去作对，不与未来作对。这一原点绝非经验、知识、记忆的累积，也非未来的一种"先在"形式。

第三，顿入。这个无时无空的纯粹体验宇宙，具有截断众流的特点，由分别境推入无分别的世界，传统艺术哲学常将此称为"突入""顿入""直入""切入"，如击破千年梦幻，突破历史表相，挤进历史深层，在超时空的寂寞中，泛起真性的涟漪。

将诗之浅语与思之深致完美结合到一起的，历史上无过白居易，《大林寺桃花》就是显例。而他的"绿蚁新醅酒，红泥小火炉。晚来天欲雪，能饮一杯无"，也是一首悟道诗，其中暗用了"红炉点雪"[1]这一本自禅门、大得于诗人之心的典实。炉火熊熊燃烧，一点白雪落上，触着便化，以此比喻顿入真实，与过去作别，与未来无涉，历史的沉疴消去，一己真性呈露，禅门所谓"寒影对空，红炉点雪，如如不动，全体相呈"是也。

第四，寂寞。寂寞，其实就是对时空的超越。中国艺术推崇寂寞境界，王维的"空山不见人，但闻人语响。返景入深林，复照青苔上""木末芙蓉花，山中发红萼。涧户寂无人，纷纷开且落"，就在敷陈这千古寂寞的境界。云林的在春风中自在微笑的兰，也是一朵寂寞的兰花。寂寞，或称寂寥。寂，非时间；寥，非空间。寂寥，无时无空之谓也。乾坤入东篱，千古唯此时，如张若虚的《春江花月夜》，就在这个春天夜晚的江畔，在我观照中，抽刀断水，长剑倚天。

元明以来文人艺术钟爱寂寞之境，一如戴熙所说，"随意作小景，作竟谛视，

[1] 或称"洪炉点雪"，但不及"红炉点雪"有韵味。

大似太虚,斜阳外,寒鸦数点,流水绕孤村"[1],总在寂寞之中。这寂寞之境,是对时空的锁定。倪瓒与王蒙合作《松石望山图》,其上倪瓒题诗云:"独坐古松下,萧条遗世心。青山列屏障,流水奏鸣琴。安得忘机士,与我息烦襟。幽情寄毫楮,跫然闻足音。"王蒙也和诗一首:"苍崖积空翠,怡我旷古心。飞泉落深谷,泠泠弦玉琴。尘销群嚣豁,松雪洒闲襟。清谣天籁发,如聆旬始音。"[2]这"旷古心""旬始音",都是遗世之音,是当下圆满的"足音"。以其为"足音",所以无所缺憾,不待他成,是一无待境界。

这里以清初画家查士标(1615—1698,字二瞻,号梅壑)为例略加讨论。梅壑生平最爱云林,推崇无住于时的境界。南京博物院藏其《云山图》,为仿倪之作,题朱熹诗:"闲云无四时,散漫此山谷。幸乏霖雨姿,何妨媚幽独。"[3]画的就是这"无四时"的感觉。天津博物馆藏其《乔柯竹石图》,题云:"老树含空碧,疏篁弄夕阴。结根太古石,长见岁寒心。"[4]太古石,永恒之石也,永恒在其无时。梅壑的《日长山静图》,画传统艺术"山静似太古,日长如小年"的永恒境界,题云:"日长山静净无尘,风下松花满葛巾。自是人间清迥处,辋川盘谷总天真。"[5]一如他在《仿倪瓒山水》(藏天津博物馆)上题诗所云:"亭子净无尘,松花落葛巾。云林遗法在,仿佛见天真。"[6]他的无时无空,是为了"见天真",使生命真性豁然呈现。其《清溪茅亭图》(藏上海博物馆)题诗云:"清溪一曲抱村流,小构茅堂傍竹幽。闲羡道人饶胜事,日长山静足优悠。"[7]故宫藏其一幅山水,上有题云:"偶忆石田先生有题画绝句云:'看云疑是青山忙,云自忙时山自闲。我看云山亦忘我,朝来洗砚写云山。'因漫续一偈,并发润师一喝:'动静无心云出山,

[1]〔清〕戴熙《习苦斋画絮》卷三,《中国书画全书》编纂委员会编《中国书画全书》第十四册,第184页。

[2]〔清〕卞永誉《式古堂书画汇考》卷五十三画卷二十二,第2016页。图今不存。

[3]任军伟《查士标》,第197页图。

[4]同上书,第205页图。

[5]同上书,第104页图。

[6]同上书,第203页图。

[7]同上书,第105页图。

第四章 作为"非历史"的艺术

〔清〕查士标
空山结屋图
故宫博物院

山云何处有忙闲。要知心住因无住,忙处看云闲看山。'"[1]无忙无闲,无所停住,成就寂寞之气象。

五、另一种永恒

中国艺术中有两种不同的永恒:一是时间界内的,是与有限时间相对的无限绵延。人们谋求肉体生命和精神生命的无限延展,就属于此。永恒是一种知识的见解,它是人目的性追求的目标。二是时间界外的,所谓青山不老,绿水长流,也就是传统哲学所说的大化流衍过程,无时间计量,是一种永续的生命延伸。超越有限与无限的知识计量是其根本特点。

这后一种永恒,乃是传统艺术的理想世界。《二十四诗品·洗练》有云:"流水今日,明月前身。"清人张埙言说:"流水今日,明月前身,予谓以禅论诗,无出此八字之妙。"[2]它也道出了传统艺术的永恒之思:不是追求永恒的欲望恣肆(如树碑立传、光耀门楣、权力永在、物质的永续占有等),而是加入永恒的生命绵延中,从而实现人的生命价值。

"流水今日,明月前身",今夜,我站在清溪边、明月下,流水中所映照的明月,还是万古之前的月,溪涧里流淌的水,还是千古以来绵延不绝的水,明月永在,清溪长流,大化流衍,生生不息。停止永恒的欲望追逐,超越短暂与永恒的知识计较,心随月光洒落,伴清溪潺湲,便能接续上那永恒的生命之流。陶渊明《自祭文》中有云:"寒暑逾迈,亡既异存。"虽然肉体离开了这个世界,生命却以另外的方式加入大化流衍之中,从而获得永续的存在,这就是其"纵浪大化中"的真实内涵。如果说不朽,此方为真正的不朽。"流水今日,明月前身",其实就是对不朽感的洞悟。

[1] 任军伟《查士标》,第118页图。
[2]〔清〕张埙《竹叶庵文集》卷九,清乾隆刻本。张埙,字商言,号瘦铜,江苏吴县人,乾隆三十四年进士。

第四章 作为"非历史"的艺术

宋元以来文人艺术的最大秘密,就是创造寂寥的世界,排除一切知识的、目的的侵扰,加入永恒的大化绵延中,从而伸展自我生命,实现生命价值。艺术不是满足永恒追求的手段,而是接续生命绵延的劳作。这才是真正的"芳龄永锡"——在寂寥中展现永在的青春。

元代胡宁有一联诗评价倪瓒——"千年石上苔痕裂,落日溪回树影深"[1],正道出此中秘意。石是永恒之物,人有须臾之生,人面对石头就像一瞬之对永恒。从物质存在状态言,人的生命只是一个微不足道的无奈过程。但在这位评论者看来,云林艺术的高妙之处,就在于脱略外在计量,以其寂寥的形式,袒露人的真性,展现内在生命的活泼,表达出人与世界相优游的永恒境界。黄昏时分,落日余晖照入山林,光影绰绰于清溪之上,水底暗绿色的苔痕经清流滑过,流光闪烁,有说不出的迷离,更突出此境的幽邃。布满青苔的石头说明时间的绵长,而诗人此时所见所感则是当下的鲜活,将一个鲜活的当下糅入历史的纵深中去,过去的千年就在此刻,万古的永在就在此境呈露。"空山不见人,但闻人语响。返景入深林,复照青苔上"等古诗中所表现的,也是此种境界。

以云林为代表的唐宋以来的文人艺术最大的价值之一,就是对永恒感的揭示。

传统艺术的种种微妙处理,往往与此一智慧有关,就是为了接续生命的绵延。如包浆(又称宝浆),乃古代家具、瓷器、青铜器等鉴赏中的术语。经年的家具,历岁月的摩挲,没有了刚做好时的躁气、火气和新气。从触觉上说,增加了光滑的感觉;从视觉上看,没有开始时的"贼新",色调更加沉稳,其幽深、暗淡的光泽,有特别的审美价值。包浆,是岁月留下的,也是人的生命浸润沉淀出的。它突出了三方面特点:一是削弱了物性。经过无数人的抚摩,一个外在的物,似乎有了人的体温,由外在于人的对象化存在,变成"人的生命相关者"。死物,成为活的存在,成为人的对话者。我见它光而不耀的色,抚摩它温润的形,

[1]〔元〕胡宁跋云林《山郭幽居图》,见〔明〕汪砢玉《珊瑚网》卷三十四。

轻触它发出微妙的声，似乎都在与之对话。人从使用的主体，变成了与木作等相与优游的存在。二是非时间性。山中采来，成为木材，放了一些年份，成为组成家具的原件。它被编入一个人所利用的形式时，便"进入了"时间，是一个"新来者"，有可计量的时间性。包浆的过程，经过岁月的磨砺，抹去了时间特征，变成一个"非时间者"，一个还归自然的存在。三是成为永恒参照物。我来看它，在一个特别的片刻，这不知何年而来的神秘存在，就在我面前，它的暗淡幽昧的色、沉静不语的形、神妙莫测的触感，都散发着迷离，似乎是永恒的使者。我穿过时间隧道，来与它照面。明末清初吴景旭（1611—1695）《忆秦娥·宋瓷》词云："圆如月，谁家好事珍藏绝。珍藏绝，宣和小字，双螭盘结。　风流帝子深宫阙，人间散出多时节。多时节，随身土古，包浆溅血。"[1]这里突显的不是时间的绵长、事件的累积，而是人精神的接续，人获得一种鼓励，一种温情，人同此心，心同此理，自古而然。

再如中国园林营建中所用的红叶，真是一种温情的叶。流水假山之侧，云墙绵延之间，突然有一点两点红叶溢出，影影绰绰，令人难忘。寺观园林和私家园林尤为多见。这不是平常的花木搭配，往往寄寓着特别的用思，即与这里讨论的时间感受、生命思考有关。红叶，意味着秋末，是时间标示物。鱼玄机的"门前红叶地，不扫待知音"，就是一种浪漫的期许。红叶的浪漫，是血色的浪漫，一如残阳如血，是衰朽前的最后绚烂，是沉寂人生的理想闪现。唐人"红叶题诗"的典故所寓示的是越出功名利禄的永恒之想，美好总会眷顾，鲜活总在人生命的枝头摇曳，此为另外一种永恒。

又如传统艺术中的松。"松下问童子，言师采药去。只在此山中，云深不知处"，取云霞为侣伴，引古松为心知。前者为变，后者为不变，变中的不变，不变中的变。"明月松间照，清泉石上流"，流出一缕生命的悠长。中国艺术的寂寞空山，往往是在松下写就的。园林艺术中，松是不可或缺之物。园林艺术家说，

[1] 饶宗颐初纂，张璋总纂《全明词》，北京：中华书局2004年版，第3072页。

"墙内有松，松欲古；松底有石，石欲怪"，这里当然有松柏后凋的比德意义，但在明清以来文人园林中，又多将其作为"对着永恒说人生"的风物。桃花盛衰有期，松树则是万年贞木，所谓"万载苍松古，不知岁月更"，以古松独立为背景，在流水潺潺、燕羽差池的变化世界中，说不变的故事。画家说，"松风涧水天然调，抱得琴来不用弹"，人们于此聆听"松风太古音"。印家刻"琴罢倚松玩鹤"，琴声悠扬，在松柏间回荡，孤鹤随之起舞，这里有沉着痛快的生命格调。寺观园林多在古松掩映中，正是"道院吹笙，松风袅袅；空门洗钵，花雨纷纷"，以松风袅袅的太古之音为背景，来看眼前的花雨纷纷。陈从周先生特别强调文人园林中白皮松的地位，这不平凡的松树，几乎就是永恒的象征物，伟岸高耸，树干上满布白色痕迹，斑驳陆离，恍若永恒之目。

结 语

传统艺术的超然时间之思，将历史感与人生感、宇宙感交融在一起，陈说生命价值理想：荡涤知识、目的的永恒迷思，加入永续的生命流衍中；将当下的鲜活糅入历史纵深中，在寂寥中展现永恒的活力，在超越历史表相的历史感（真性）中品味永恒。历史感，是生命真性的传达，这里体现了中国艺术独特的宇宙意识。此宇宙意识，就是与当下性的融合，无限的时空还归于人当下成立的生命宇宙。"怀古一何深"，是为了更好地体味当下存在的意义。

历史（绵延）与当下、宇宙（普遍）与自我之间的广阔地带，是显示中国艺术智慧的张力地带，也是传统艺术"非历史性"的着力点。

第五章　让世界敞亮

"一花一世界"的"世界"只能在此顷、当下出现,它是唯一的,不但别人无法重复,自己过去也不曾有过,未来亦不会有。如茶道所说的"一期一会"——一期(读"基"),意思是一辈子,每一次茶会都是生命中唯一的,必须以敬心待之。即使未来同样的人,在同样的处所,喝着同样的茶,也无法重复,因为人的心境变了。

这当下、此在生成的世界,传统艺术哲学称为"境"或"境界",它是真实生命的一时敞开。本章在前两章讨论纯粹体验功能的基础上,进而探讨体验境界生成的状态问题。

一、"照亮"还是"敞亮"

生命真实的显现是"敞亮",是真性的敞开。

在当代中国美学研究领域,讨论美学的基础理论,常涉及"明朗万物"问题。这一问题本由宗白华先生提出。宗先生认为,西方哲学与中国哲学有不同路径,西方重理,而中国重"象"。[1]他说:"易,日月也,象如日月,使万物睹……'象'为建树标准(范型)之力量(天则),为万物创造之原型(道),亦如指示人们认识它之原理及动力。故'象'如日,创化万物,明朗万物。"[2]《周易》的"易",

[1] 宗白华在《形上学——中西哲学之比较》中,谈及《易传》"八卦成列,象在其中矣"旁注云:"中国形而上之道,即象,非理。"见《中国美学史论集》,第244页。

[2] 同上书,第260页。

历史上有"日月为易"的说法[1]，宗先生取此说，来说明易象"刚健、笃实、辉光、日新其德"的特点[2]。在他看来，"象"的创造具有照亮世界、辉耀万有、显现真实的意思。

叶朗先生在其《美在意象》一书中，将"明朗万物"作为重要问题拈出，他认为宗先生的"'象'如日，创化万物，明朗万物"具有重要理论价值。他解释说："意象世界是人的创造，而正是这个意象世界照亮了一个充满生命的有情趣的世界，也就是照亮了世界的本来面貌（澄明，去蔽）。这是人的创造（意象世界）与'显现真实'的统一。"[3] 叶先生认为，这就像传统美学所谓"妙造自然"，通过人的创造，真实（自然）的本来面貌得到显现，由此呼应他关于"美在意象"的基本观点：审美活动是人的意象创造活动，具有解放人的精神、创化万物、显现真实的性质。叶先生所举柳宗元"美不自美，因人而彰"、王夫之"两间之固有者，自然之华，因流动生变而成其绮丽。心目之所及，文情赴之，貌其本荣，如所存而显之，即以华奕照耀，动人无际矣"等著名论述[4]，与他所强调的思想相符契。

"明朗万物"，或者叫"照亮万物"，强调人的"主体性"，美感是人心灵的感受，是人对外在世界的发现。"美不自美，因人而彰"——人通过意象创造发现了世界（或者说真实世界）的美。"明朗"（或"照亮"）万物，都有一个与物相对的主体心灵，如宗白华先生所说："一切美的光是来自于心灵的源泉：没有心灵的映射，是无所谓美的。"[5] 心与物相对而存在，包裹着情感、知识、理性的心灵，是"明朗万物"的光源，是"自然"（真实）的"妙造"者。

宗、叶二位先生强调的意象创造、显现真实的思想，是对中国传统美学思想的新发掘，这一思想传统尤其在儒家美学（包括后来受理学、心学影响的美学）

[1]《周易参同契》："日月为易，刚柔相当。"《易纬·乾坤凿度》："易名有四义，本日月相衔。"

[2]《周易》大有卦象辞。

[3] 叶朗《美在意象》，北京：北京大学出版社2010年版，第78页。

[4]〔清〕王夫之《古诗评选》卷五评谢庄《北宅秘园》，《船山全书》编辑委员会编校《船山全书》第十四册，第752页。

[5] 宗白华《中国艺术意境之诞生》，见《艺境》，北京：北京大学出版社1987年版，第151页。

递传中有重要影响。但在传统美学中，实际上还存在着一种与此不同的观念，它发端于庄子，浸润于佛学，至唐宋以后渐渐产生趋势性影响，成为后代文人艺术的重要思想资源。简言之，它不是主体通过意象创造去"明朗万物"，而是在消弭心物、主客关系的体验中，"让世界敞亮"。它不是对美的发现，而是对美的超越。

与"心目之所及，文情赴之"的照亮万物的方式不同，它要荡涤"文情"，超越"心目"。因为一有心目，就有我心与外物之分别，就有对境之关系。这一理论的核心是超越心物对境关系，荡去人情感、知识的执着（此与宗先生所言"象"的情感、理性传统完全不同），创造融通物我的生命境界，让世界真实自在兴现。如戴熙题画所云："山石荦确，村路逶迤。荒陂无人，空林自响。推篷怅望，不知身在晚烟深处也。"[1]"身在晚烟深处"，不是画所观之境，而是画一个身与之游的世界。这是一种将创造者、鉴赏者融入其中的艺术，自己走进去，与湖山天水相与绸缪，所谓共成一天。"不知身在"何处，已然忘却自己所在，人被裹入境界中。主体的"丢失"，方有境界的成立。

有关让生命真实"澄明"的哲学思考，中国古代存在两种不同的途径。王阳明那段广为人知的有关"一时明白起来"的对话，其实强调的是以心体去发现："先生游南镇，一友指岩中花树问曰：'天下无心外之物，如此花在深山中，自开自落，于我心亦何相关？'先生曰：'你未看此花时，此花与汝心同归于寂，你来看此花时，则此花颜色一时明白起来，便知此花不在你的心外。'"[2]他的重点是"致良知"，他从"心外无理"的哲学观念出发，"心"是道德理性的本体，这个本体就是良知，良知是"知善知恶"的，是知、情、意的统一。他的心即理，通天人为一体，是以心去统合天地。他在心物分别基础上谈心的统合，谈心内心外，物被他称为"意之所在"。这段论花"一时明白起来"的论述，有一个清晰的思路，

[1]〔清〕戴熙《习苦斋画絮》卷二，《中国书画全书》编纂委员会编《中国书画全书》第十四册，第156页。
[2]〔明〕王阳明《传习录》下，吴光、钱明、董平、姚延福编校《王阳明全集》，上海：上海古籍出版社1992年版，第107—108页。

就是世界因人道德理性心灵的照耀而从"寂"中走出，走入人的"心内"，显露出光明的真实。如陈白沙所说："身居万物中，心在万物上。"[1]

石涛一段画跋颇有深意："山林有最胜之境，须最胜人。境有相当，石，我石也，非我则不古；泉，我泉也，非我则不幽；山林，我山林也，非我则落寞而无色。虽然，非熏修参劫而神骨清，又何易消受此而驻吾年。"[2]表面上看，它与柳宗元"美不自美，因人而彰"、王阳明"一时明白起来"等论述意义相近，深究其里，其实大异其趣。

石涛以"一画"为其论画纲领，"一画"是不有不无的不二之法，所谓"不立一法，是吾宗也；不舍一法，是吾旨也"[3]，超越有法无法，也超越心物对境关系，森然合于一"境"。它不是由心去照亮世界，而是在不有不无的冥合自然中，让世界敞亮。石涛的"混沌里放出光明"，是在无心物之别、无法执我执的浑一境界中产生的。此与王阳明等的心内心外、以意统物的思路了不相关。他的"石，我石也""泉，我泉也"，因真性的照耀，世界由"落寞无色"一时光亮起来，是摒弃物我之别，让世界真实"敞亮"。

本书所论之"一花一世界"的生命哲学，旨在破心内心外之分别，与王阳明通过人来观花、以心照耀来证明"物不在心外"的思理全然不同。此一理论的核心，是物既不在心内，也不在心外——无心对之物，无物对之心，何来心内心外！

这一思想与禅宗有关。宋慧洪《禅林僧宝传》卷四载："（法眼文益）业已成行，琛送之，问曰：'上座寻常说三界唯心'，乃指庭下石曰：'此石在心内、在心外？'益曰：'在心内。'琛笑曰：'行脚人著甚来由，安块石在心头耶？'益无以对之。"文益（885—958）是法眼宗宗师，师地藏桂琛（867—928）。在桂琛看来，石不在心里，石自寂，心自空，心境都无，何来石，何来心？悟后不是将外物融入心，

[1]〔明〕陈献章《随笔》，孙通海点校《陈献章集》卷五，北京：中华书局1987年版，第517页。
[2] 录自四川省文物商店所藏石涛《山林胜境图》自跋。
[3] 1691年，石涛在北京作《搜尽奇峰打草稿》长卷，于卷上题此。此卷今藏故宫博物院。

而是消解其观物的心、映心的物。如北宋临济杨岐派僧人圜悟克勤（1063—1135）说："自照列孤明，自家脚跟下本有此一段光明，只是寻常用得暗。""此事不在眼上，亦不在境上。须是绝知见，忘得失，净裸裸，赤洒洒，各各当人分上究取始得。"[1] 这一段真性的光明，不在眼观中，也不在外境里，无心内心外，空诸万有，归复生命本明。

《景德传灯录》卷五载慧能事："有僧举卧轮禅师偈云：'卧轮有伎俩，能断百思想。对境心不起，菩提日日长。'六祖大师闻之曰：'此偈未明，心地若依而行之，是加系缚。'因示一偈曰：'慧能没伎俩，不断百思想。对境心数起，菩提作么长。'"此段禅门著名对话意味深长，慧能看出了卧轮的执着，而他的法偈乃在说不有不无的中道原则，不是对外境的逃脱，而是心无对境，没有内外的执着。卧轮与慧能悟道的区别，其实就是"照亮"与"敞亮"的区别。

本书所言"一朵小花的意义"之境界，其实就是慧能所张扬的没伎俩、不断想、一任世界自在兴现的境界。水自流，花自开，无所滞碍，只如溪水一样默默流淌。在一江秋雨微茫中，在隔溪修竹淡云里："前村鸡犬日已暮，黄叶秋风满山路"（柯九思《题曹云西画卷》），就是性灵的挥洒地；"云影倒窗鱼泳藻，松风吹落鸟衔花"（柯九思《赵子昂画夏景仿王摩诘次韵为袁清容学士》），使人忘却所在，与之优游。一僧问石霜禅师（807—888）："如何是佛法大意？"石霜说："落花随水去。"又问："意旨如何？"师曰："修竹引风来。"[2] 就是这样一无所滞的境界。

此思想的根源可追溯到《庄子》。庄子哲学"物物而不物于物"（《山木》）中的"物物"，就是心无对境，此为开启光明的锁钥。世界失去了明亮，是因人心灵的遮蔽，人对真性的背离。如《大宗师》谈外天下、外物、外生等的心灵渐修，走向光明的顶点（朝彻），光明来照的前提是放弃人的"主体"性，庄子将此称为"天光"的归复："宇泰定者，发乎天光。发乎天光者，人见其人，物见

[1] 〔宋〕圜悟克勤编《碧岩录》卷九，《大正藏》第四十八册。
[2] 〔宋〕普济著，苏渊雷点校《五灯会元》卷五，第288页。

其物。"(《庚桑楚》)天光者,无人我分别之光也。

需要指出的是,真性的敞亮,并非是对光明的追求。有明暗之别,还是知识的见解。老子的"明道如昧""见小曰明"就是这个意思。光明和阴暗,还是一种分别的见解。唐石头希迁(700—790)《参同契》说:"当明中有暗,勿以暗相睹;当暗中有明,勿以明相遇。若坐断明暗,且道是个什么?所以道:心花发明,照十方刹。"[1]这种"敞亮",是"心花"发明,并非是对光明境界的向往,无明无暗,不有不无,挣脱一切系缚,便有真正光明。宋僧道璨《水月轩》诗云:"江水清无底,江月明如洗。开轩挹清明,道人清若此。春风不摇江面波,春云不载江头雨。天地无尘夜未央,照影轩中惟自许。我来风雨夜漫漫,水月俱忘无表里。笑拍阑干问阿师,水在月兮月在水?"[2]心灵清净,无处不有光明。月光清澈,水面清圆时有此光明,而风雨如晦中,也可光明绰绰。

由此看来,这一让世界"敞亮"的思想,不是心照亮物,也非物照亮心,更不是心物之间的互相照亮,它是没有心物关系的自在兴现。解除人与物的对境关系,人不是"照"的发动者、"明"的创造者,而是世界的参与者,或者说是生命的优游者,从世界的对岸回到世界中,与天机鼓吹的世界相与绸缪,由此使真性敞开。这就是妙悟,这就是纯粹体验。

关于此一思想,在传统艺术哲学中,又有从物的角度来讨论的——物的逗引,使人放弃主体观照的态度,融入世界中,臻于光明境。

中国艺术史有关于桃花颖悟的话头。重门深锁无寻处,疑有碧桃千树花,桃花盛开,在古代表示彻悟的境界。禅宗中有个"灵云悟桃花"的公案。唐代福州灵云山志勤禅师,初在沩山灵祐(771—853)处学法,久不悟,一年春天,从寺院中告别老师走出,但见漫山桃花盛开,瞥然有省,因有偈云:"三十年来寻剑客,几逢落叶几抽枝。自从一见桃花后,直至如今更不疑。"[3]寻剑客,就是寻

[1]《景德传灯录》卷三、《五灯会元》卷五等均载有此文。
[2]〔宋〕道璨《柳塘外集》卷一。
[3]《祖堂集》卷十九、《景德传灯录》卷十一、《五灯会元》卷四均有记载。

求妙悟。从此,"碧桃千树花"的明朗,不仅照彻禅门,也在艺道中辉映。黄山谷诗云:"凌云一笑见桃花,三十年来始到家。从此春风春雨后,乱随流水到天涯。"[1](此中凌云,即灵云,误记也。)中国艺术真是在一树桃花照耀下,乱随流水到天涯。宋元以来画家好画桃花图,多与此公案有关。元王蒙有《天真上士像》,图今不存,据汪砢玉《珊瑚网》描述,左有大松二枝偃盖,下一头陀盘膝坐石上,石下有流泉一道。此幅纯用焦墨,而苍莽闲雅动人,叔明得意笔也。其自题诗云:"至人遗庶类,建道开鸿濛。云销纤翳尽,廓如太虚空。微笑举世人,尽为尘所蒙。高山安可仰,欲追杳无踪。千春桃花岩,宴坐谁与同?"在自性展露的天地里,桃花岩中处处春。恽南田题画云:"精思入神,独契灵异,凿鸿濛,破荒忽,游于无何有之乡,然后溪涧桃花遍于象外。"[2]"溪涧桃花遍于象外",是一个表露真性绽放的绝妙象征。

传统赏石理论中有"石令人隽"的观念。陈继儒《岩栖幽事》云:"香令人幽,酒令人远,石令人隽,琴令人寂……"[3]而《小窗幽记》论石,有数条论及此说:"形同隽石,致胜冷云""石令人隽""窗前隽石冷然,可代高人把臂"。

"隽"的意思是美,但和一般所说的美又有不同,它包含冷峭、不落凡尘、跃然而出的意思。石是无言而寂寞的,而"隽"意味着人在瞬间与永恒照面,所谓"一拳之石,而能蕴千年之秀"(《云林石谱》)。"隽"有"敞亮"的意思。它立于几案、园池间,人来"对"它,它从永恒的寂寞中跃然而出,照亮一个世界。"石令人隽",石使人的心灵明亮起来;也可以说"人使石隽",人照亮了石。人与石解除了互为对象之关系,在无遮蔽的状态下"敞亮"。

清戴熙关于寂寥中"意豁"的观点,也触及此一问题。戴熙画跋云:"崎岸

[1]〔宋〕黄庭坚《题王居士所藏王友画桃杏花二首》之一,〔宋〕任渊、史容、史季温注,刘尚荣校点《黄庭坚诗集注》卷十七,第1391页。

[2]〔清〕恽寿平著,吴企明辑校《恽寿平全集》中册,第354页。

[3]〔明〕费元禄《甲秀园集》卷四十二引,明万历刻本。

无人,长江不语,荒林古刹,独鸟盘空,薄暮峭帆,使人意豁。"[1]江岸无人,一片寂静,在幽寂中,但见得荒林古刹,兀然而立;而在渺远的天幕下,偶见一鸟盘空,片帆闪动,正如空山无人,水流花开,自在显现。他说的是画境,也是悟境。在这里,超越了空间,喧嚣的世界远去,而时间也被凝固,古木参差,古刹俨然,将人的心灵拉向荒古。通过古"榨取"人对当下的执着,创造一种永恒就在当下的心灵体验。"豁"就是敞亮,人的心灵在永恒顿悟中一时明亮起来,从"无明"走向"明",从物我了不相类的无关涉的"寂"走向天乐自呈、天机鼓吹的境界。《习苦斋画絮》有数条谈与此相近的境界:

宵分人静,风起水涌,长林萧萧,如作人语,聆之者惟一丸凉月而已,荒寒幽杳之中,大有生趣在。(卷二)

山不嶔崎水不流,竹梢短短树枝樛。人间佳境无如此,日朗风清独倚楼。(卷一)

暮江风起,沙岸浪涌,虚舟自触,木叶奋飞,寒鸟一群,随风荡漾,时出没于断霞残照之间,倚棹静观,使人神远。(卷二)

以上几段画跋,描绘的都是独立无羁的世界,人与物的对境关系全然消失,所谓"宵分人静""神远"等,都在描写心物关系的消解。在孤迥特立的境界中,但见得一丸凉月砌下清晖;水流花开的佳境里,日朗风清,光明朗照;江天渺远、木叶奋飞的萧瑟处,却有断霞残照……总之,都沐浴于一片圣洁的光明中。山水画多是黑白世界,然在淡然寂寞中,却总有明霞灭没、冷月高悬。庄子的"莫若以明"四字,正可用以点题。

[1]〔清〕戴熙《习苦斋画絮》卷二,《中国书画全书》编纂委员会编《中国书画全书》第十四册,第157页。

二、"山河大地"的发现

山水语言，是传统艺术的核心语言，它的确立和变化，受到"让世界敞亮"哲学的影响。

有一副对联这样写道："天何言哉，春雨一帘芳草润；吾无隐尔，秋风满院木犀香。"对仗精工，义理亦幽深可玩。它说的就是传统审美思想所提倡的自在澄明境界。后一句与禅宗的一个公案有关。

黄山谷才华卓绝，而心性澹泊，有向佛之志。初依圆通秀学法，久不悟，于是去参临济黄龙派的祖心晦堂（1025—1100）禅师。祖心问了一个问题："只如仲尼道：'二三子以我为隐乎？吾无隐乎尔'者，太史居常，如何理论？"山谷正准备回答，祖心制止他："不是，不是。"山谷迷惑不解。后来两人到山间散步，时值清秋，岩桂盛开，清香四溢，祖心说："你闻到木犀花香了吗？"山谷说："我闻到了。"祖心说："吾无隐乎尔。"山谷豁然大悟。[1]

祖心禅师看到了山谷不是向佛心不坚定，而是恃才好辩，知识、目的求取的欲望等使他的心灵笼上烟瘴，无法看到真实世界。当祖心问及孔子"吾无隐乎尔"问题时，山谷立即想从知识上去说解，祖心阻止了他。他后来回答祖心，说闻到木樨花香，这时他放弃了言语的辨析，与世界直接照面，罩在他与世界之间的屏障豁然解去，他优游于物我一体的生命境界中。就像王士祯诗所云："山谷大辩才，妙义皆糠秕。满院木犀香，吾无隐乎尔。"[2]

禅宗另一个公案"好雪片片，不落别处"所表达的意思也与此相似。唐代的庞蕴居士（？—808）某天去拜见药山惟俨（751—834），傍晚告别药山，走出寺院，

[1]〔宋〕普济著，苏渊雷点校《五灯会元》卷十七。《指月录》卷二十七、《教外别传》卷九等亦有记载，文字略有差异。祖心禅师所举孔子语，出自《论语·述而》："子曰：'二三子以我为隐乎？吾无隐乎尔。吾无行而不与二三子者，是丘也。'"

[2]〔清〕王士祯《黄龙晦堂禅师》，《蚕尾续集》卷四，袁世硕主编《王士祯全集》，济南：齐鲁书社2007年版，第1262页。

但见漫天大雪，山林一片白色，不禁感叹道："好雪片片，不落别处。"一位送他的僧人问"落在何处"，被他打了一掌。这个故事也在说明，放着眼前片片好雪不去领受，缠绕在何地下雪、下多大了、何时下的知识葛藤中，人也就被抛掷到世界的对岸。

这两个故事告诉人们，心灵的晦暗，原是知识、情感、目的等的遮蔽，遮蔽不是来自外在，而是由自心中的迷妄造成的。不是外在世界缺少光明，而是我们堵住了光亮的通道。拆除人与世界之间的墙壁，将人从知识、情感的迷雾中拯救出来，是光明朗照的必然途径。这就像庄子"泉涸，鱼相与处于陆，相呴以湿，相濡以沫，不如相忘于江湖"故事所昭示的，知识的岸是干涸的，站在世界的对岸看世界，去分辨它，解释它，或者消费它，怜惜它，世界是对象，自己似乎不在世界中；相忘于江湖，就是由世界的对岸回到世界中，回到生命的海洋中，与世界相与优游。满院木犀香，一片白雪意，不将世界推向自己的对面，融入香芬四溢、灵光绰绰的世界中，才有性灵的明澈。

"满院木犀香""吾无隐乎尔"，成为传统思想中去除遮蔽的代语，不仅为禅家所重，也成为中国艺术的胜境，甚而成为衡量艺术是否能荡去遮蔽、自在呈现的重要标准。戴熙的"吾隐吾无隐，空山花自开"[1]，就是对此胜境的最好刻画。

黄山谷将从禅悟中得到的启发运用到艺术领域。他有诗云："八方去求道，渺渺因多蹊。归来坐虚室，夕阳在吾西。"[2] 夕阳就在我的屋前，就在我的心里，到心灵中去发现光明，而不是徒然地流连于外在求证中。中国艺术家重视这样的境界。元张雨《琴赞》说："石上之枯，玉质粹美。徽弦粲发，乱以松水。拟操白雪，强名绿绮。大音希声，无隐乎尔。"[3] 清沈德潜诗云："连蜷丛桂小山旁，玉露初

[1]〔清〕戴熙《习苦斋画絮》卷二，《中国书画全书》编纂委员会编《中国书画全书》第十四册，第169页。其下自注："花坞禅隐小册，为释曼华。"

[2]〔宋〕黄庭坚《赠柳闳展八首》其八，〔宋〕任渊、史容、史季温注，刘尚荣校点《黄庭坚诗集注》卷五，第200页。

[3]〔元〕张雨《贞居先生诗集》卷一。

零绽早黄。悟得吾无隐乎尔，庭前处处木犀香。"[1]说的都是此中意思。

向世界敞开的思想直接影响中国艺术的发展，中国艺术"山水语言"的确立和发展，便受到这一思想的影响。

北宋末年的佛眼禅师（1067—1120）说："灵云一见桃花，便契合此事。香严击竹，便乃息心。古人道：若不契合此事，则山河大地瞒你也，灯笼露柱欺你也。"[2]前述灵云悟桃花，以及香严击竹[3]，都是禅门中传诵的彻悟公案。"山河大地"圆满俱足，自在呈现；"灯笼露柱"（灯笼乃燃灯之具，露柱是法堂或佛殿外正面的圆柱）虽是无情之物，也演示着自己的本来面目。如果不能荡却知识、情感的迷瘴，一任分别见解吞噬真性，那么山河大地就会"瞒你"、灯笼露柱就会"欺你"，将你与世界断为两截。

这里提到的"山河大地"，是一篇中国艺术的大文章。如何让"山河大地"自在兴现的思想，直接影响了中国艺术中"山水语言"的形成与发展。

我们知道，西方艺术最重要的形式，早期是雕塑，后来是绘画，所使用的语言主要是人体，即使发展到近现代，经历具象、抽象和印象等转换，人体作为表现思想的核心语言地位并未动摇。而中国艺术最重要的形式是绘画（如书法与绘画为姊妹艺术，园林的设计家是画家，这与西方园林设计者是建筑师不同），它在发展早期也以人物为主要语言，但隋唐五代以来渐渐转化为以山水为主要语言。在这一发展中，今见六朝时期的壁画，山水是作为背景而存在的。隋展子虔《游春图》、唐初大小李等作品出现，方使山水获得独立地位。发展到五代北宋，荆关董巨李郭等山水大师的相继出现，开百代之标程，而他们的山水主要还是作为"实体山水"或"全景山水"而存在的。如范宽的《溪山行旅图》，山水作为

[1]〔清〕沈德潜《王冈龄园居》，《归愚诗钞》卷二十七，清刻本。
[2]〔宋〕释清远撰，高庵善悟编《舒州佛眼和尚语录》，《卍续藏经》第一百一十八册。
[3]唐代的香严智闲禅师从沩山，久久不悟，乃泣别老师，准备作别佛门。一日因于山中芟除草本，以瓦砾击竹作声，廓然省悟，遥向老师呈一偈云："一击忘所知，而不假修知。动容扬古路，不堕悄然机。处处无踪迹，声色忘威仪。诸方达道者，咸言上上机。"《景德传灯录》卷十一、《五灯会元》卷九有载。

人物活动的实景而存在，渺小的人物与雄强博大的山水形成强烈对比，并留有气化哲学影响的痕迹。又如董源的《潇湘图》，表现南方水乡渡口发生的故事，山水迢递，为此画注入特别的气氛。

但自王维以来，有一种山水图式，我将其称为"境界式山水"，渐渐跃上历史舞台，至元代成为传统山水画发展最为耀眼的形式，从"元四家"到清代以来的龚贤、八大、石溪、石涛等，都有不凡的创造。此种山水，不是"作为风景的山水画"，而是呈现当下直接体验中所产生的生命境界，是一种"诗意山水"。一如王维《辋川集》诗，所呈现的是人与世界自在优游的生命境界。用具象、抽象、印象等都不足以表达它的内涵，因为这些说法终究还是形式上的考量。"境界式山水"的出现，影响到中国艺术几乎所有的形式，园林（园林就是"叠山理水"的艺术）等不用说，甚至广及戏剧、音乐等其他形式。这在世界艺术史上都具有重要意义。它可以说是"山河大地"意义的发现。它的内驱力，有艺术思想的内在逻辑，有材料、人的生活方式等因素，其中最为重要的，是哲学智慧的推动。

这里就从北宋惟信禅师禅悟三阶段的著名话头说起："老僧三十年前未参禅时，见山是山，见水是水。及至后来，亲见知识，有个入处，见山不是山，见水不是水。而今得个休歇处，依前见山只是山，见水只是水。"[1] 三十年前所见山水，是人的认知和情感所及的对象，处于"有"的肯定阶段。后来参禅修炼，以山水为妄见，必欲排除之，处于"无"的否定阶段。无论是"有"的肯定，还是"无"的否定，都是分别的见解，所谓"遣有没有，从空背空"[2]，在有无二分的见解中，与真山水隔着一道屏障，世界离人远去。而今得个休歇处，依前山是山水是水，超越有无之分别见，归于不有不无的"中道"，山水一时明亮起来，敞开了真实。宋元以来的"境界式山水"，就是从主体观照的实体山水超脱而出，是"敞亮的世界"的呈现。"老僧"三十年前所见之山水，是实景山水，是人在分别见

[1]〔宋〕普济著，苏渊雷点校《五灯会元》卷十八，第1135页。
[2] 传僧璨所作《信心铭》中语，《景德传灯录》卷三十、《五灯会元》卷一有载。

解影响下对山水真实意义的褫夺。

再看另一则有关山水问题的著名讨论。董其昌曾记载一段对话:"东坡先生有偈曰:'溪声便是广长舌,山色岂非清净身。'有老衲反之曰:'溪若是声山是色,无山无水好愁人。'"[1]深通禅学、一生好禅悦的董其昌录此,当然也反映出他的思想倾向,这与他对山水画的理解有关。这位主张"以蹊径之怪奇论,则画不如山水;以笔墨之精妙论,则山水决不如画"的艺术家[2],其笔墨所营造的山水,乃是心灵之图式,而非六根所对之声色世界。

事见《五灯会元》卷六所载,所言老衲,乃是北宋证悟禅师。东坡原诗云:"溪声尽是广长舌,山色无非清净身。夜来八万四千偈,他日如何举似人。"而证悟曾在护国寺此庵法师的开示后呈一法偈:"东坡居士太饶舌,声色关中欲透身。溪若是声山是色,无山无水好愁人。"

广长舌,佛三十二相之一,传说佛的舌头既宽又长,柔软红薄,能覆盖面部,直至发际。[3]清净身,乃是对法身的形容,无垢无染。董其昌所拈这段对话的核心是,山水被声色等知识的见解夺去,便无"真山水"。这里涉及三个层次的问题:声色—溪山—法身。声色,是人六根所及之对境。色之于眼,声之于耳,香之于鼻,味之于舌,触之于身,法之于意,由六根而形成六境;境者,对境也,所标示的是人对世界的认知和感受。溪之声、山之色等,是人在对境关系中产生的,是对对象的知识描述,并非清清的溪涧、郁郁的山色本身,以声、色来代替溪山,是对真实溪山的遮蔽。溪山被隐去了,所以证悟禅师感叹"无山无水"。正如佛经上说:"若以色见我,以音声求我,是人行邪道,不能见如来。"[4]宋元以来文人艺术追求的山水境界,是要追回被作为知识的声色所夺去的溪山。董其昌正是看出了证悟禅师辨析中所包含的这一重要义理,寓涵着对"真山水"

[1]〔明〕董其昌著,邵海清点校《容台集》别集卷一,第570页。《宗鉴法林》卷三十三亦有载。
[2]〔明〕董其昌著,叶子卿点校《画禅室随笔》卷四,第104页。
[3]〔印〕龙树《大智度论》卷八说:"舌相如是,语必真实。"(后秦鸠摩罗什译,《大正藏》第二十五册)
[4]《金刚般若波罗蜜经》,后秦鸠摩罗什译。

〔清〕龚贤　山水册之五　纽约大都会艺术博物馆

的发现。这样的山水——艺术家当下发现的生命境界，是山水本身，是对清净"法身"或者山水真性的归复。

清初龚贤提出的"忽有山河大地"，也与此发现真山水的理论有关。"忽有山河大地"，就是去除遮蔽，让山河大地"敞亮"。

纽约大都会艺术博物馆藏龚贤晚年十二开册页，有一开题云："一僧问古德：'何以忽有山河大地？'答云：'何以忽有山河大地？'画家能悟到此，则丘壑不穷。"他在《课徒稿》中也说："一僧问一善知云：'如何忽有山河大地？'答云：'如何忽有山河大地？'此造物之权欤？画家之无极，不可不知。"[1]

"忽有山河大地"，来自佛经。《楞严经》卷四云："佛言：'富楼那！如汝所言，清净本然，云何忽生山河大地？汝常不闻如来宣说"性觉妙明，本觉明妙"？'富楼那言：'唯然，世尊，我常闻佛宣说斯义。'佛言：'汝称觉明，为复性明，称

[1]《龚半千课徒稿》，四川省博物馆藏。参见〔清〕龚贤著，陈希仲整理《龚半千山水画课徒稿》，成都：四川人民出版社1981年版。

名为觉。为觉不明，称为明觉？'富楼那言：'若此不明，名为觉者，则无所明。'"富楼那是佛的十大弟子之一，他问佛，如果世间一切法都是清净本然的无为法，那么为何忽然生出山河大地等有为相，次第迁流，周而复始？富楼那所说的次第迁流、周而复始的山河大地，如同惟信禅师所说三十年前所见之山河大地，是人分别见解所把握之对象。而作为清净本然的无为相，是去除染着后，瞬间发现的真实之相，它是本然的、无为的。在这段话中，佛给富楼那说"性觉妙明"和"本觉明妙"不同的道理。一切众生皆有佛性，佛性不改，而人易为染着遮蔽。性觉，具有恒常觉性，不依他体而变，故以"妙"——本然的觉体，去照彻真实世界。而本觉，是心体为妄念染着，存有烦恼，经修炼，破除迷妄，还归清净本然觉性，从而在"明"——一片澄明境界中，映照实相世界。由"妙"去"明"与由"明"得"妙"，不是路径的差别，而是觉悟的浅深，最终都使如来藏清净心得以彰明。

北宋海会寺靖演和尚与弟子对话中，曾谈及此问题："僧问：'如何是极则事？'师云：'何须特地乃举？'僧请益琅琊：'清净本然，云何忽生山河大地？'琅琊云：'清净本然，云何忽生山河大地？'其僧有省。师云：'金屑虽贵，落眼成翳。'"[1]

这里谈到两种不同的"山河大地"：一是作为有为相的山河大地，是人知识见解中的山河大地，它在生成变坏时间之流中次第迁延，也就是"对境"——与人相对之世界。佛教所说的"声色"，我们通常所说的"物质世界"，都是"对境"，是对象化的世界。另一是作为无为相的清净本然的山河大地，是在人生命觉性中莹然呈现的真实宇宙，是透透落落呈现的山河大地本身，是在当下直接证悟中"忽地敞开"之世界。

龚贤所举问、答同语的对话，就来自于此。靖演弟子请教的是"清净本然，云何忽生山河大地"，而滁州琅琊山慧觉禅师以同样的话、同样的语气（也以提

[1]〔宋〕赜藏主编集《古尊宿语录》卷二十一。海会寺，在安徽省太湖县北侧的白云山麓，唐时始建，宋著名高僧靖演于此弘法。《五灯会元》卷十二亦载，文字略有差异。

问的方式）来回答他[1]，慧觉要强调的是：知识的追究，遮蔽了山河大地；荡去心灵的遮蔽，让山河大地忽地生成，是真正的开悟之道。靖演弟子眼中的"山河大地"是生成变坏的外在世界，慧觉开示的是"一时明白起来"的山河大地，荡去了心灵的遮蔽。靖演弟子归而告诉老师，靖演法师所说的"金屑虽贵，落眼成翳"，也是这个意思。

龚贤将此一对话作为悟入山水壶奥的进阶，虽未明言，却反映出他对山水画的基本认识：画中的"真山水"，非外在山水之描摹，乃在当下生命体验中"忽地"发现之世界，虽有山水面目，又不同于外在山水；它不是"声色"之山水，那是"知识之名件"，而是生命体验之宇宙，是人生命灵性光辉映照下一时敞亮的"山河大地"本身。画家甫一着笔，不能受外在表相滞碍，不能在对象化的深渊中沉沦，而是让自己当下直接生命体验中"一时敞亮"的山河大地来照面，让它来说出你要呈现的一切。龚贤乃至宋元以来的很多山水画家要表现的是与我生命相与共在的山水，而不是感官所及之世界。

其实，这一思想也是石涛"法自画生"说的基本内涵。石涛的"一画"是不有不无的生命创造之法，《画语录》有《山川章》，此章不是论如何描写山川，而是讨论如何发现山川。山川就在眼前，为何要发现？其实，石涛关心的是"真山水之面目"，而不是外在具体的山水，那是作为知识、情感对象的山水形态。自称"黄山是我师，我是黄山友"的石涛，他有关黄山的作品绝不是画他喜爱的外在风景，他说："余得黄山之性，不必指定其名。"[2]这种"性"的山水，只有在当下直接生命体验中方能发现。至于如何呈现，石涛提出"法自画生，障自画退"的观点。法不自古人而生，不自山川外在面貌而起，而自我心生，在我笔墨之下，在我当下此在的体验中，在我的创造中成立。下一笔，就是成一

[1] 慧觉禅师是北宋临济僧，滁州琅琊山住持，有《滁州琅琊山觉和尚语录》，载〔宋〕赜藏主编集《古尊宿语录》卷四十六。

[2] 此册本为樱木俊义藏，日本昭和十二年（1937）东京聚乐社出版之《石涛名画谱》影印，名为《清湘老人山水册九图》。

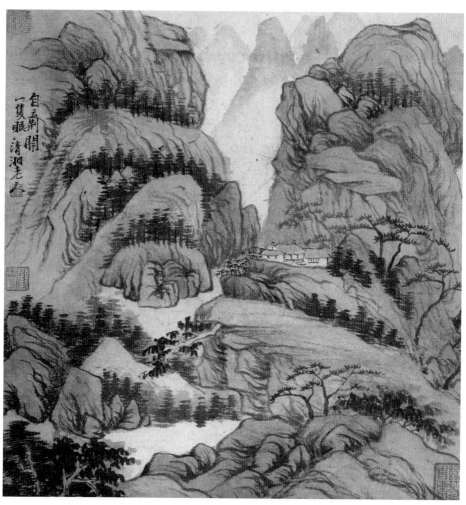

〔清〕石涛（传）　自云荆关一只眼　顾洛阜旧藏

法，法是即成的、自我的、当下的。石涛以此当下即成之法，解构"成法"——在历史中累积的、他在的法度。石涛的"混沌里放出光明"，也就是山河大地的"忽地"敞开。

禅门有云："尽大地是沙门一只眼。"山河大地，即是如来妙用；天地万物，即为法身显现。而画者作画，睁开一只大地的眼睛，而非见闻觉知之目，与世界

为一。据传石涛有一设色山水，名为《自云荆关一只眼》，所取正是此意，去除心灵的遮蔽，让山水大地，也就是让生命真性自在呈现。

正如李日华昔日作画赠一位僧人时所说："道人一喝，具三乘十二分教；吾一点墨，亦摄山河大地。"[1] 传统艺术哲学中让山河大地忽地呈现的思想，与山水画发展的内在逻辑相符契。在山水画中，山水语言，由背景到实体再到方便法门（画山水，意不在山水）的转换，当然还有其他原因，但"忽地敞开山河大地"的理论，在其中起到重要推动作用。

三、且随色走

进而论之，在无遮蔽直接体验中忽地敞开的世界，是真实的世界，传统艺术哲学称为"真境""实境"。这里有极富智慧的思路，以下讨论其中的两个问题。

（一）"真境"的发现

"真境"的发现，是宋元以来传统艺术哲学的大问题，是深刻影响此期文人艺术发展的根本理论问题之一。它可以说是文人艺术理论核心的核心。

黄山谷在评张旭书法时说："用智不分也，故能入于神，夫心能不牵于外物，则其天守全，万物森然出于一镜……"[2] "境"出于"镜"中，生命境界是在物我冥合的"镜心"——敞亮的世界中显现的。山谷诗云："虚心观万物，险易极变态。皮毛剥落尽，惟有真实在。"[3] 皮毛剥落，一无沾系，透脱自在，才可"有真实在"。山谷这里讨论的就是如何发现"真境"——生命真实的思想。

在传统艺术文献中，"真境"（或称"实境"），有时指具体的环境——人身

[1]〔明〕李日华著，叶子卿点校《味水轩日记》卷一，杭州：浙江人民美术出版社2018年版，第10页。
[2]〔宋〕黄庭坚《道臻师画墨竹序》，郑永晓整理《黄庭坚全集辑校编年》中册，第915页。
[3]〔宋〕黄庭坚《杨明叔从予学问，甚有成，当路无知音，求为泸州从事而不能得，予蒙恩东归，用"蛟龙得云雨，雕鹗在秋天"作十诗见饯，因用其韵以别》，郑永晓整理《黄庭坚全集辑校编年》中册，第907页。

体所处具体空间、人知觉所及之外在世界,意思是实际的境地。[1]而"真境"(或"实境")作为一个艺术哲学概念,具有与此不同的内涵。

清笪重光《画筌》说:"真境现时,岂关多笔;眼光收处,不在全图。合景色于草昧之中,味之无尽;擅风光于掩映之际,览而愈新。""山之厚处即深处,水之静时即动时。林间阴影,无处营心;山外清光,何从着笔?空本难图,实景清而空景现;神无可绘,真境逼而神境生。"[2]第一段中,"真境"虽来自于"景色""风光",但又不同于外在风景,是艺术家当下体验所创造的生命境界,"景色""风光"为幻,真境为实。第二段说山水的动静浅深,全由心中体出,由笔下生成,虚实形神之间,寓涵着画家独特的生命体验。此"真境",非外在具体山水,即"真境"(是山水)处即"神境"(非山水),它是艺术家生命体验中"发现"的、超越视听所及的外在山水的真实宇宙。

沈周《听泉》诗云:"若人居城市,以耳求听泉。泉不在城中,山中乃涓涓。终日未忘听,岂在耳根边?若以实境求,此泉隔天渊。要知泉在心,心远地则偏。所谓希声者,无听亦泠然。"[3]这首富有理趣的诗写道,在城中听泉当然不行,那就到山中去听,然而到山中所听之泉,也非真正的泉声,是人"耳根"边的外在事实,真正的泉声要到真性中听,听出的泉外之"希声",就是不同于"实境"(外在泉声)的"真境",它是真性的发现。所谓"听之不闻曰希",这首诗真将老子"大音希声"的哲学要义生动地阐释了出来。中国艺术家要"到泉外去听泉",去发现生命的真实,让山水大地忽地敞开。

上文谈到的董其昌"以蹊径之怪奇论,则画不如山水;以笔墨之精妙论,则山水决不如画"的著名论述,讨论的是画中山水与外在山水孰高孰低的问题。千

[1] 明王世贞说:"实境诗于实境读之,哀乐便自百倍。"(《弇州四部稿》卷一百四十六,明万历刻本)意思是要到实际地方去勘对。清王时敏说:"过沈伊,在斋头见石谷所作《雪卷》,寒林积素,江村寥落,一一皆如真境,宛然辋川笔法。"(〔清〕秦祖永《画学心印》卷三引,清光绪刻本)此"真境",指山水描写生动传神,使人如历真景。

[2] 俞剑华编著《中国画论类编》下册,北京:人民美术出版社2016年版,第809页。

[3] 〔明〕沈周《石田诗选》卷七。

岩万壑，气象万千，造化神奇，人难可与之并能，所以模山范水，必无出路，也非艺道所应取之态度。宋元以来的山水画，大都不以外在山水为表现对象，尤其在文人艺术中更是如此，即将"忽地敞开之山河大地"作为艺术表现的中心。董其昌认为，笔精墨妙，应会淋漓，浸润于灵府，夺造化之声气，表现的是人与世界共成一天的境界，此非外在自然山水所可比拟。画家作画若只是模山范水，即使神笔亦难追摹，应由生命的真性出发，化"笔追山水"为"笔夺山水"。董其昌论画曾谈到三个师法对象："画家以天地为师，其次以山川为师，其次以古人为师。"[1]最上者乃以天地为师，它不是外在的山川形势，而是创化之精神、真性之勃发，由此才能出"真境"，作"真山水"。

明李流芳（1575—1629）也有类似观点。他生平好石，其《题怪石卷》云："孟阳乞余画石，因买英石数十头，为余润笔，以余有石癖也。灯下泼墨，题一诗云：'不费一钱买，割此三十峰。何如海岳叟，袖里出玲珑？'孟阳笑曰：'以真易假，余真折阅矣。'"[2]折阅，亏本。邹之峰（字孟阳，檀园毕生知己）以好石送他，求为画石，笑谓"以真易假"。李流芳幽默应之：画中之石不费一文，却是袖里玲珑（如徐渭之"袖里青蛇"），出心灵之端绪，怎么可说是"假"！李流芳提出一有趣的问题：到底什么是"真石"？他的态度不言自明：他画中的石，是出"真境界"之石，以其为"真石"可也。

李流芳中年后在西湖边治别业，日与西湖为伴，其诗画多表现对西湖的体验。曾作西湖图册十开送友人，有题云：

> 钱塘襟江带湖，山水映发，昏旦百变，出郭数武，耳目豁然。扁舟草履，随地得胜，天下佳山水，可居可游，可以饮食寝兴其中，而朝夕不厌者，无过西湖矣。余二十年来，无岁不至湖上，或一岁再至，朝花夕月，烟

[1]〔清〕卞永誉《式古堂书画汇考》卷六十画卷三十引，第2198页。
[2]〔明〕李流芳《题怪石卷》，《檀园集》卷十一，嘉定区地方志办公室编，陶继明、王光乾校注《嘉定李流芳全集》，上海：上海古籍出版社2013年版，第295页。

> 林雨崿，徘徊吟赏，餍足而后归。湖上友人爱余画甚于爱山水，舍其真而求其似。余尝笑之。然余画无本，大都得之西湖山水为多，笔墨气韵间或肖之，但不能名之为某山某寺某溪某洞耳。今年在湖上，为李郡伯、陈司李画二册，适同年徐使君田仲见而爱之，心欲之而不言，余窥其意，归而作钱塘十图以遗之。大都常游之境，恍惚在目，执笔追之，则已逝矣。强而名之曰某山某寺某溪某洞，亦取其意可耳。似与不似，当置之勿论也。[1]

湖上友人爱画甚于爱西湖，"舍其真而求其似"，李流芳借此事来谈他对真与假、似与不似的看法。西湖美景冠绝天下，他的画不因画西湖成为湖山的替代品显其价值，而是一心独往之所得，乃常游之境，恍惚在目，彩笔追之，得之于逝与不逝之间，由当下直接生命体验所生，虽名之西湖某山某水，然意非在西湖山水之间。友人"舍其真而求其似"，实因画中有一段生命之因缘，有一种生命之寄托，经灵光照耀，是"灿烂的感性"，是艺术家心中的"真境"。解识溪山真好处，耐人寻味不嫌平，虽是寻常之景，人人眼中所见，我来看它，画它，它向我敞开，在平常中有不平，艺术家发现了溪山真好处，这正是李流芳心心念念的"真"意。

李流芳《题林峦积雪图》云："癸亥逼除，连日大雪，闭门独饮小酣，辄弄笔墨，偶得旧楚纸，喜其涩滑得中，为破墨作《林峦积雪图》。古人画雪以淡墨作树石，凡水天空处则用粉填之，以此为奇。予意此与墨填者皆求其形似者耳。下笔飒然有飘瞥掩映于纸上者，乃真雪也。愿与知者参之。"[2] 什么是"真雪"？画雪以粉填，求其形似，非真雪也。"真雪"在性灵的发现，在潇洒澄澈的意趣。他的《题花卉竹石图》说："予醉后往往喜弄笔，山水木石花竹虽不似，而气韵生动，反似能造诸种者，正不解何谓，徒供醒者一笑而已。"[3] 说的也是他对真

[1]〔明〕李流芳《题画为徐田仲》，《檀园集》卷十二，嘉定区地方志办公室编，陶继明、王光乾校注《嘉定李流芳全集》，第323页。
[2]〔明〕李流芳《题林峦积雪图》，同上书，第311页。
[3]〔清〕金瑗辑《十百斋书画录》丙卷著录李流芳《花卉竹石册》。

境的理解。

重视"山河大地忽地敞开"的龚贤,一生山水之大旨,就在追求"真境",他的黑入太阴的笔墨乃是敷衍精神意趣之形式。《辛亥山水册》是其生平重要作品,第一开小笔山水,近景画寒林几本,乱石绵延,随意点苔,更见苍茫,远处似有若无间,画一空亭,有倪家风味。他题道:"此有真境,不得自楮墨间。"[1]此"真境"不在丘壑中,在他的真实生命体验中。他在一《山水卷》自题中说:"余此卷皆从心中肇述,云物丘壑、屋宇舟船、梯磴蹊径,要不背理,使后之玩者可登可涉,可止可安;虽曰幻境,然自有道观之,同一实境也,引人着胜地,岂独酒哉!"[2]他说,作山水画实为心灵之"肇述"——肇者,始也,实由心灵之发动而产生;述者,形也,画中笔墨丘壑之谓也。唯此丘壑中有性情浸染,所以虽是"幻境"(山水只是方便法门),却为"实境"(意同"真境"),是"显现生命真实"之境。

(二)"实境"在"实际理地"中

传统艺术哲学认为,"山河大地忽地敞开"的实境发现,不在"山河大地",也不离"山河大地"。

董其昌毕竟是深领中国艺术精髓的哲人,他说:

> 知幻即离,青山白云,离幻即觉白云青山。云不可即,幻复谁名?以为幻也,侪塞太虚,游气乱清;以为非幻也,如意自在,绝膜忘形。欲会个中意,日午打三更。[3]

他提出的真幻之别极有思致:如果以具体山水为真山水,如意自在,绝膜忘形,那是妄见;若认为山水大地都是幻,都非真有,离山河大地而追真,也非真念;唯有去真幻之别,不在白云青山,又不离白云青山,方为真见。

[1] 此册今藏美国纳尔逊-艾金斯美术馆,十一开,作于1671年。
[2] 〔清〕庞元济《虚斋名画录》卷六,清宣统乌程庞氏上海刻本。
[3] 〔明〕董其昌著,邵海清点校《容台集》别集卷一,第582页。句读有改动。

佛教的最高本体实相般若，是诸法如实相。《法华经》所谓："唯佛与佛乃能究尽诸法实相，所谓诸法，如是相，如是性，如是体，如是力，如是作，如是因，如是缘，如是果，如是报，如是本末究竟等。"[1] 佛教有"实相无相，所谓一相，即如如相"的说法。真空幻有，即幻即真，不离幻而说真。佛教将即幻即真的思路，说为"开方便法门"，人们常说的文殊是实境，普贤是权境，就是即权境即实境、即幻梦即法身的意思。

此等"沤和般若"，我将其称为一朵浪花的智慧。浪花为泡影，不增不减的大海为真性，不离浪花之幻来说大海之真。这一朵浪花的智慧，在中国艺术的天国中盛开。戴熙题画诗云："实境亦幻梦，独游真闭关。江山风月外，何处不浮山。"[2] 所持就是即色即真的思想。在宋元以来的很多艺术家看来，艺术的形式创造，就是开方便法门。戴熙所说的学画"由幻境入门"[3]，也是这个意思。中国艺术强调"境生于象外"——境界（此为真境，不同于"思与境偕"之外境）产生于万象之外，又成于万象之中，真境非色而不离色。

八大山人的著名作品《河上花图》（藏于天津博物馆）上录有《河上花歌》长歌，中有"实相无相，一颗莲花子，吓嗏世界莲花里"之语。他有诗咏荷花道："一见莲子心，莲花有根柢。若耶擘莲蓬，画里郎君子。"[4] 也以莲子来比喻实相。实相无相的学说，是禅宗立宗之基础。《五灯会元》卷一云："（世尊）说法住世四十九年，后告弟子摩诃迦叶：'吾以清净法眼、涅槃妙心、实相无相、微妙正法，将付于汝，汝当护持。'"[5] 八大以"实相无相，所谓一相，即如如相"的思想来说他的莲花，说他心中的真实世界。"实相"作为万法中真实、不妄之体相，是万法意义之所在。它是"空相"，既非外在的具体存在之相，也非抽象绝对的

[1]《妙法莲花经》卷一《方便品》第二，后秦鸠摩罗什译。
[2]〔清〕戴熙《习苦斋画絮》卷三，《中国书画全书》编纂委员会编《中国书画全书》第十四册，第174页。
[3] 可参拙著《真水无香》中"从幻境入门"一章的论述。
[4]〔清〕八大山人《黄竹园题画绝句》之一。八大有九开书法册页，乃为友人吴宝崖所书，美国王方宇藏。
[5]〔宋〕普济著，苏渊雷点校《五灯会元》卷一，第10页。

精神本体，如中国传统哲学的"道"，是无所对待的，所以说是"一相"；这"一相"，就是任由世界自在显现的世界本身，所谓"即如如相"。

八大山人所言"世界莲花里"，其中的"世界"即为"实相"。"世界莲花里"，并不表示"世界就在莲花里"，或者说在一朵莲花里看出广远的世界，那是一种空间上的理解；也不表示"莲花是实相的载体"，那是现象本体二分观影响下的误解；而是"即莲花即世界"，莲花就是一个自在圆足的意义世界。此之谓"实相"。

对于这一道理，人们理解有浅深，思想根源有差异，但却是宋元以来很多艺道中人所持之观念。明李日华评王蒙《会稽书屋图》说："树石酣郁，云气蓬勃，如在千岩万壑中。忽一段开霁处，作精屋数十间，屋左右巉削之石，飞溅之流，若相映带，此叔明极得意之笔。神营心构，不必取之现境也。余尝谓古人绘事，如佛说法，纵口极谈，所拈往劫因果，奇诡出没，超然意表，而总不越实际理地。所以人天悚听，无非议者。绘事不必求奇，不必循格，要在胸中实有吐出便是矣。"[1]这段论述很有胜义。其中谈到"实境"和"实际理地"（即他所谓"现境"）的关系，画家作画要在"神营心构"，超然于物象之表，由此方有"真境"出。然此真境又不离"实际理地"，不必去"求奇"，不必对他人之法亦步亦趋，当下即成，出自胸臆即是，所谓头头是道。

王蒙也有类似观点。其题画诗写道："冲怀淡如水，万境犹虚空。忽闻还山诏，喜入衰颜红。山中何所有，手种石上松。茅屋阒无人，恒有云气封。清灯照佛龛，垆烟袅松风。砯崖喷飞泉，赴壑如撞钟。群响自起灭，闻心本无穷。尘销诸念寂，梦觉非有踪。九旬谈一妙，政尔开盲聋。孰持去来影，观作真实同。去随流水远，归与云相从。无心任玄化，泊然齐始终。秋风动江汉，波浪皆朝宗。云帆挂海月，渺渺五湖东。"[2]此诗表现的思理有两个要点：一是绘画的最高理想，

[1]〔明〕李日华《六研斋二笔》卷一，《文渊阁四库全书》本。
[2]〔元〕王蒙《泉石闲斋图》自题，见〔清〕卞永誉《式古堂书画汇考》卷五十一画卷二十一引，第1955页。

是对"实境"的追求。"实境"是无去来、无生灭的，所谓"孰持去来影，观作真实同"，超越于具体的实在世界，泊然无心，齐同物我，一无对境。借用三论宗吉藏（549—623）的话说，可谓："虚空非有非无，言语道断，心行处灭，即是实相。"[1] 二是实境不是抽象的概念，而是"去随流水远，归与云相从"的生命展开过程，是生命的活泼体验，任群响自起灭，万籁自参差。此正是李日华所说的"实境"不离"实际理地"。

董其昌曾谈到孟子的"形色即天性"哲学："吴山有一僧至云间传其师形色天性，一难曰：'形色既是天性，请问形色坏时天性坏否？若天性独存则与形色是二非一，何云形色天性？若天性随形色而俱坏，遂成断灭，难可了知。'余时会食，拈一果曰：'此是形色天性。'又拈一饼曰：'此是形色天性。'良以真如随缘不变，真如无一息不随缘，则形色无一息不天性。"[2] 语涉游戏，立意却深。现代哲学家熊十力尤其重视此一思想，他说："夫唯即现象即本体，故触目全真。宗门所谓一叶一如来、孟子所谓形色即天性，皆此义也。"[3] 他在给求学者的书札中说："将现象本体打成二片，便成死症。"[4] 其实，这也是我们在研究中国传统艺术时尤要注意的问题。

宋元以来传统艺术的发展，尤其是文人艺术中，这样的观点多有识者：不脱于日用伦常之间，显扬真实的生命体验，在山河大地之俗境，追求山河大地之实相。用禅宗的话说，叫作"且随色走"。

《赵州录》中记载，有僧问："如何是本色？"赵州说："且随色走。"且随色走，就是本色。清风明月同归，就是真性。一如马祖所言："凡所见色，皆是见心。心不自心，因色故有。"无心无色，即色即真，就是佛，就是道，此为艺术的至上之境。

[1]〔隋〕吉藏《大乘玄论》卷四，《大正藏》第四十五册。
[2]〔明〕董其昌著，邵海清点校《容台集》别集卷一，第577页。
[3] 熊十力《十力语要》（一），《新世纪万有文库》本，沈阳：辽宁教育出版社1997年版，第6页。
[4] 同上书，第4页。

第五章 让世界敞亮

〔元〕张渥
雪夜访戴图
上海博物馆

这里举一件作品为例。上海博物馆藏张渥（？—约1356）《雪夜访戴图》[1]，图画枯树，月影，一人于舟中，船子隐树后，匆匆的笔触，潇洒的意韵，几乎可于枯树之节奏窥见。墨的浓淡变化中，似可感受艺术家的情感节奏。一大树由下向上盘旋，成为此画主体。文人画重意不重形，雪夜访戴，就是要表现一种自在潇洒、会通天地的意绪。大雪初歇，月光熹微，雪溪和小舟相荡，酒意与诗情相与，还有雪月并明思友时的深挚，只是故事的叙述如何能达其万一，唯有通过特殊的笔墨节奏，传达真实的性灵体验，方能接近其"实境"。这样的山水画，与山水本身并无多大关系。

在讨论中国传统美学的自然美时，当代学界有一种"本于自然，高于自然"的理论，如园林创造，"目的在于求得一个概括、精练、典型而又不失其自然生态的山水环境"[2]，将园林的艺术空间与自然的外在空间相对而论，认为园林作为一种艺术形式，是由摹仿自然、凝练自然的一些特点创造的，是自然的"典型化、微缩化、抽象化"。这样的思想显然是由西方艺术观念（如黑格尔）而来，所得出的结论与中国艺术发展的事实迥然不类。

本书所说的"实境"，既不是典型化、微缩化，更不是抽象化。典型化，是通过凝练的形式对事物本质的反映；微缩化，是实景的缩小；而抽象化，是将山水乃至物象世界当作某种概念的载体。

四、存在即意义

一花一世界的境界，是一个"显现生命真实的价值世界"。这个意义世界，是朗照生命的光源，是赋予世界以意义的本体。它凝固在一个"真"字上。

中国艺术哲学中的"实境"，又称"真境"，二义并无分别，但角度有不同。

[1] 浙江大学中国古代书画研究中心编《元画全集》第二卷第二册，第37图。
[2] 周维权《中国古典园林史（第三版）》，第29页。周先生在此书的序言中，将本于自然、高于自然作为传统园林的四个重要特点之一，这在很大程度上是对中国园林的误解。

实，与虚相对，它是实存的，解除心物对境关系，是空诸所有的"空境"，然并非一无所有，"实境"就在"实际理地"中。真，是价值判断，与幻、假或者俗相对，它不是绝对真理或抽象之道，而是一个即幻即真的意义世界。即如方立天先生在分析天台宗哲学时所说："'一色一香'，即一草一花，意思是如花草一类平凡事物也洋溢着中道真理，中道实相之理是普遍存在的。这也就是说，世俗世界与中道世界是圆融无碍的。"[1]艺术哲学的真幻关系，颇类似佛教俗谛、真谛二谛圆融的观念。[2]

在佛教中，实境是显现"实相"的世界。印顺法师说："实相，不是客观真理，也不是绝对的主观真心。离此客观真理和绝对的真心，才能真正与实相相应。实相就是'如相'。实相，在论理的说明上，是般若所证的，所以每被想象为'所'边，同时在定慧的修持上，即心离执而契入，所以每被倒执为'能'边。其实，不落能所，更有什么'所证'与'真心'可说。"[3]理解实境，不是客观真理，不是抽象之道，对于艺术观念研究来说，极为重要。

唐宋以来的艺术观念，尤其是文人艺术中，并不认为有一个在现象之外的本体存在，而是克服将现象与本体打成二片的"死症"，主张"即俗而真""触目皆真"或"即幻即真"。唐代赵州大师是一位禅宗智者，一天一个弟子问他："什么是道？"赵州说："在墙外。"这弟子说："我不问这个。"老师说："那你问什么道？""我问的是大道。"赵州回答："大道通长安。"[4]赵州的意思是，没有一种终极价值的道，大道就在道路中，一行三昧，担水打柴、行住坐卧都是道。在艺术观念中也有类似的思想。道外无道，道在生活中，在活泼的体验中。流水澹然去，孤舟随

[1] 方立天《中国佛教哲学要义》下册，北京：中国人民大学出版社2012年版，第671页。

[2] 这一思想受到佛教中观学派的影响，龙树论中观云："众因缘生法，我说即是无。亦为是假名，亦是中道义。"（《中论》卷四，《大正藏》第三十册）中观学派有俗谛、真谛之别，由名言所获认识为俗谛，由直觉观照所证得的诸法实相是真谛。真谛和俗谛二谛圆融，真谛不离于俗谛中，中观将此称为不落有无二边。

[3] 释印顺《般若经讲记》，北京：中华书局2010年版，第6页。

[4] 〔宋〕赜藏主编集《古尊宿语录》卷十四，第235页。

意还，就是道；落花随水去，修竹引风来，就是道。这影响了宋元以来艺术哲学发展的趋势。

赵州大师说："真即实，实即真。"[1]这一概括极具启发意义。没有离开实存的真实意，没有离开真实的存在意，没有一个外在的"真"，或者"道""理""神"等终极真理、意义本体来决定存在的价值，一个澄明的生命境界的光源，就在真实的生命体验中。一句话，存在即意义。

"存在即意义"，这是唐宋以来艺术哲学的重要观念。我们说，一朵小花就是一个圆满俱足的生命，也就是确定其为一个意义世界。让生命在无遮蔽的状态下自在展张，去除知识的盲动，从自心中拯救自己，一朵在体验中出现的小花也具有不容剥夺的意义，具有"自性"，是生命价值的体现者。

禅宗中的"不用求真"观点，深刻影响着中国艺术的发展。北宋圜悟克勤云："'自照列孤明'，自家脚跟下，本有此一段光明，只是寻常用得暗，所以云门大师与尔罗列此光明在尔面前。且作么生是诸人光明？……盘山道：'心月孤圆，光吞万像。'"[2]光在自心中，在消除心物相对关系的真性呈现中。牛头法融（594—657）《心铭》云："分别凡圣，烦恼转盛。计校乖常，求真背正。双泯对治，湛然明净。不须功巧，守婴儿行。惺惺了知，见网转迷。寂寂无见，暗室不移。惺惺无妄，寂寂明亮。万物常真，森罗一相。"[3]"求真"就会"背正"，分凡分圣，分众生与佛，一心要去凡求圣，都是妄见。所以法融说"万物常真，森罗一相"，一即一切，一切即一，当下圆满，更无外在的意义赋予。黄檗希运《宛陵录》说："不用求真，唯须息见。所以内见外见俱错，佛道魔道俱恶。所以文殊暂起二见，贬向二铁围山。文殊即实智，普贤即权智。权实相对治，究竟亦无权实。唯是一心。心且不佛不众生，无有异见。才有佛见，便作众生见。有见无

[1]〔宋〕赜藏主编集《古尊宿语录》卷十四，第240页。
[2]〔宋〕圜悟克勤编《碧岩录》卷九。
[3]〔清〕董诰等编《全唐文》卷九百八十引，第9475页。

见、常见断见,便成二铁围山,被见障故。"[1]实和权为一,分出实与权,就是二见、边见。实乃实相,权乃权变,即实即权。这里所说的"二铁围山"的比喻很生动,贬向二铁围山——分别的铁网中。

在中国艺术哲学中,生命体验所发现的一朵小花的意义,就是对生命存在价值的顿悟。明李流芳《题画册为同年陈维立》云:

> 维立兄以素绫小帧索画,且戒之曰:"为我结想世外,勿作常景。"余思世外之境,则如三岛十洲、雪山鹫岭之类,不独目所未经,亦意所不设也,其何能施笔墨!窃以为景在人中,而人所不能有之者多矣,前人之所有,而后之人不得而有之者多矣。夫人所不得而有之,即谓世外之景,其可乎?俯仰古今,思其人因及其地,或目之所经,而意之所可设,是可以画。画凡十帧,如渊明之柴桑、无功之东皋、六逸之竹溪、贺监之鉴湖、摩诘之辋川、次山之浯溪、乐天之庐山、子瞻之雪堂、君复之孤山,所谓今之人不得而有之者也,如渔父之桃源,则所谓人亦不得而有之者也。[2]

朋友请他作画,为其"结世外想",也就是画蓬莱三山之类的神妙之作,他由此发了这段议论,颇有思致。他由"结世外想"转为画"世内事",画目之所经,画俗世中可以思虑之内容("意之所可设"),信仰变而为哲思,神灵转而为凡常,求之于世内,求之于自己实在的生命体验。这反映了宋元以来文人艺术的重要倾向。

李流芳题自作《白云青嶂图》云:"昔年有僧乞画,余为题一诗云:'白屋半间茆破碎,青林一带雨淋漓。宝池行树无人爱,却爱人间小景儿。'盖为此僧不

[1] 〔唐〕裴休编《黄檗断际禅师宛陵录》,〔宋〕赜藏主编集《古尊宿语录》卷三,第40页。
[2] 〔明〕李流芳《檀园集》卷十二,嘉定区地方志办公室编,陶继明、王光乾校注《嘉定李流芳全集》,第317—318页。

〔元〕朱德润　浑沦图　上海博物馆

信净土而作也。"[1]净土宗是向往往生极乐净土的宗派，创于东晋慧远，至明清时仍有很大影响。陶渊明的"寒华徒自荣"的哲学与此方向迥异，强调当下直接的体验。[2]李流芳是推崇陶渊明一脉思想的，在"人间"而不在仙国，半间破碎屋，胜过庄严莲花邦，尽是人间"小景儿"，却自有西方极乐世界中的宝池行树所不可有者。

这里通过一件作品再略加讨论。上海博物馆藏元代朱德润《浑沦图》[3]，因其表达气象浑沦的特点，每为研习传统画理论者所重。此图力图通过视觉图像来写气化氤氲的状态，涵括丰富的哲理。朱德润《浑沦图赞》题云："浑沦者，不方而圆，不圆而方。先天地生者，无形而形存；后天地生者，有形而形亡。一翕一张，是岂有绳墨之可量哉？"他是一位有浓厚理学倾向的画家[4]，重视以绘画来表达抽象概念。他的《浑沦图》，其实是以图像来阐释理学的主张。这就像宋胡次焱《山园后赋》中所说："举凡山园之内，一草一木，一花一卉，皆吾讲学之

[1]〔明〕李流芳《檀园集》卷十二，嘉定区地方志办公室编，陶继明、王光乾校注《嘉定李流芳全集》，第309页。

[2]详见本书第九章"陶渊明的'存在'之思"的论述。

[3]浙江大学中国古代书画研究中心编《元画全集》第二卷第二册，第30图。

[4]虞集说："泽民文章典雅而理致甚明，独惜以画事掩其名，然识者不厌其多能也。自兹以往，泽民当丰以文而啬于画可也。"（见〔元〕朱德润《存复斋文集》卷首引，《四部丛刊续编》本）

机括、进修之实地,显而日用常行之道,赜而尽性至命之事。"[1]他将山水园林欣赏,甚而包括艺术之鉴览,完全视为道德教科书了。

《浑沦图》有明陈继儒、归昌世等多人题跋,都在敷衍画中的浑沦之旨。如陈继儒题云:"浑沦须眉无窍,先天太极难安。谁把虚空打碎,免教人吃疑团。"归昌世有一赞题此图:"至人玄览,超然帝先。有象斯隐,无言乃全。琴不在指,月不在川。彼云云者,以无为天。三物已支,一贯则圆。匡坐乃忘,不唯亦传。兹圆何为,意在圆前。岁寒消歇,葛藤谁缠。是实语者,非玄非禅。我披此图,隐几嗒然。"这两段题跋都强调有一个先于图像世界的真实在,览此图,味其象,进而可观其理。

而吴门文震孟(1574—1636,文徵明曾孙)的题跋,与上述观点完全不同:

> 本是一幅胜国佳画,只因多个圈子,惹却后来无数是非。曰无极曰太极,曰先天曰后天,乃至以圆为元,以方为不囿于元,以解浑沦何破碎也。且于此圈子有甚交涉?幸其无交涉,故于浑沦犹存些儿影子,然终不如一松一石,光光明明,映照后代。

[1]〔宋〕胡次焱《梅岩文集》卷一,《文渊阁四库全书》本。

在这位吴门后学看来，重浑沦，不是抽象的概念，不能生吞活剥，而须超越浑沦与细碎的分别。得浑沦之境，乃在于当下直接的体验中，超越圆与缺、万与一、先天与后天等概念分别，任"一松一石，光光明明"地呈现，这才是真浑沦。如沈周诗云："鹘突溪山鹘突云，乾坤双眼坐难分。近来世界浑如此，莫把聪明持赠君。"[1] 聪明，是知识的分别；浑成，乃世界的真实。莫以知识的剖析，损伤了道的真性。

结　语

本章从四个方面谈一花一世界圆满哲学的境界问题，此略加总结：

第一，这"世界"是当下此在体验中发现的生命境界。第二，并非在现实世界之外，有一别样的世界，而是超越心物之对境关系，让被遮蔽的世界"敞亮"。传统艺术中的山水语言的发现，就深受此一理论影响。第三，生命体验发明的这个世界，是"实境"（或"真境"），然此"实境"并非外在的终极之道，而就是即幻即真的体验本身。第四，在体验中所创造的"世界"是一个意义世界，它的意义不是由外在所赋予的。

正因此，纯粹体验带有生命拯救之意味，是将被剥夺的意义还归世界本身。此乃是本书所言"一朵小花的意义"的命意所在。

[1]〔明〕沈周《云山图》题诗，见〔清〕卞永誉《式古堂书画汇考》卷五十五画卷二十五，第2074页。

第六章　由青山白云去说

八大山人笔下的水仙，是一种特别的花。从早年的丛林生活到晚年的隐居生涯，水仙一直是八大喜欢的题材，他存世的水仙之作也很多。他的水仙，无论在造型、笔墨等的处理还是风味上，都与画史上流传的此类作品有所不同，在清丽出尘之外，又多了一些神秘意味。

从造型上看，八大的水仙之作具有相对固定的形式：一般只画一枝水仙，单茎由下横空而来，姿态柔劲婉转；分而为数片花叶，常以湿墨勾出叶片的轮廓，再以干墨轻擦，以见阴阳向背之势；花叶呈盘旋之态，或短或长，微妙地展开，轻轻地托起一朵水仙花；水仙或含蕊待放，或奇花初发，优柔地伸展身姿；叶与花参差呼应，如在微风中轻舞。花叶摩挲间，如有笑意，亲切平和；参差错落中，似在为人指引通向彼岸的路，具有强烈的仙人指路的意味。

这使我想到被称为禅门"第一口实"的佛祖拈花、迦叶微笑的故事：

> 世尊在灵山会上，拈花示众。是时众皆默然，唯迦叶尊者破颜微笑。世尊曰：吾有正法眼藏，涅槃妙心，实相无相，微妙法门，不立文字，教外别传，付嘱摩诃迦叶。[1]

这则故事并不见载于佛经，或疑为禅门之"捏造"，但在禅门中却具无上之位置，禅宗"十六字心传"就来自这一故事。佛祖拈花，众人皆不解其意，唯大迦叶破颜微笑，不是外在"理"的解说，而是内在心的契会。

[1]〔宋〕普济著，苏渊雷点校《五灯会元》卷一，第10页。

一花一世界

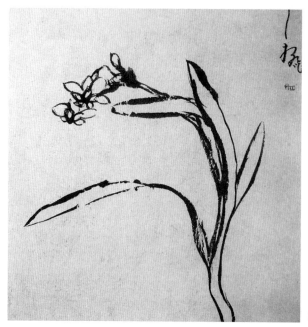

〔清〕八大山人　水仙

八大的水仙就在暗喻佛祖拈花的故事：水仙的叶片微张，成了手形，从叶片中伸出的花朵，如从指间溢出；而开放的花朵迎风微笑，灿烂艳灼，如向人示意。据说在灵山法会上，有信众向佛献花，所献为金色婆罗花，八大却出人意料地以水仙代之，来说一个深邃的艺术哲学观念——让世界自在言说。

让世界自在言说，是传统艺术哲学的大问题，它攸关唐宋以来艺术，尤其是文人艺术的呈现方式。本章集中讨论此一问题。

一、说"说"

人们说"一花一世界，一草一天国"，就包含如何呈现（或者"说"）的问题。上一章说到"溪声尽是广长舌"，其中"广长舌"也是关于"说"的问题。就艺术来说，没有呈现，也就没有艺术。

第六章　由青山白云去说

所谓如来广长舌相，口吐莲花，言无虚妄，语必真实，说世界的真实相。中国传统艺术哲学也是如此，它推崇一种"自"的学说，自己说，以自性来说，不沾一丝、不染他念从容地说。就像明李流芳所说的"松风水月皆能说"[1]的境界。

"青山自青山，白云自白云"，是禅宗中的重要话头，由临济宗师义玄（？—867）拈出。本书序言中所引唐代儒家学者李翱的悟道诗——"练得身形似鹤形，千株松下两函经。我来问道无余说，云在青天水在瓶"[2]，也表达了同样的意思。

"云在青天水在瓶""青山自青山，白云自白云"，核心皆在强调"世界依其原样呈现"的观念。五代北宋以来，这种观念在艺术领域渐渐播散开来，形成传统艺术哲学重视自在呈现的传统。这是一种独特的艺术传达观。

明末李日华在分析南宋马远十二幅水图时说：

> 凡状物者，得其形不若得其势，得其势不若得其韵，得其韵不若得其性。形者，方圆平扁之类，可以笔取者也。势者，转折趋向之态，可以笔取，不可以笔尽取，参以意象，必有笔所不到者焉。韵者，生动之趣，可以神游意会，陡然得之，不可以驻思而得也。性者，物自然之天，技艺之熟，照极而自呈，不容措意者也。马公十二水，惟得其性，故瓢分蠡勺，一掬而湖海溪沼之天具在，不徒如孙知微崩滩碎石鼓怒炫奇以取势而已。此可与静者细观之。[3]

他将艺术表现分为四个层次：形、势、韵、性。形是形似；势是动势、力度；韵是生动的韵味。传统美学的形神兼备、气韵生动、生趣等学说，均止于形、势、

[1] 〔明〕李流芳《江南卧游册》题跋，《檀园集》卷十一，嘉定区地方志办公室编，陶继明、王光乾校注《嘉定李流芳全集》，第293页。

[2] 〔宋〕道元辑，朱俊红点校《景德传灯录》卷十四，第397页。南宋马公显还据此画过《药山李翱问答图》，今藏于日本南禅寺。

[3] 〔明〕李日华《六研斋三笔》卷二，《文渊阁四库全书》本。

韵三个层次。而在此三方面外，又有"性"的最高境界。李日华此说具有很高的理论价值，对"性"的推重，是五代北宋以来艺术哲学发展的重要趋势。如荆浩推重作为"物象之原""元真气象"的真性，就属于此。性，也可称为真、天，如李日华所言"性天"之境，它是"照极而自呈"的。照极者，观物之胜，与物相容，无分彼此；自呈者，自在呈现，敞亮而无所遮蔽。

这"性天"之境，就是本章所说的"依世界原样呈现"的生命境界。世界，不是外物，不是人观照之"对象"，而是人在当下体验中所创造的生命宇宙。原样，或者叫原初、本有，既非与种种被曲解的事实相比的原有样态，也非由本有（一）孳生出一切（万）的种子，而是不被改写的真性。呈现，即无涉于理路、不为情感左右的传达方式。

真性，或者称为"自性"（有时简称为"性"），是传统艺术哲学的核心概念，它是在体验中发现的不被改写和扭曲的生命真实。世界中的一切各有其存在的必然性，然而在"人文"的知识传统中，被置于种种高下尊卑的秩序中。神性、人性、物性、野性，等等，都是这样的分别；归复真性，而不说归复"人性"，就是要超越这样的分别。

当代艺术研究讨论传达方式时，受西方影响，常常在再现和表现之间徘徊，这与中国传统艺术发展的事实常相龃龉。如在中国绘画研究中，西方有一种分期说，由美籍中国艺术史研究前驱罗樾先生提出。他认为，唐之前是中国绘画的前再现时期（pre-representation），或者说是形式准备阶段；唐宋绘画是再现期（representation），此期重形似；元画是绘画发展的"表现"（express）阶段，此期重个人情感的表达。其实，如果论表现，北宋时期的文人画也是表现，如董巨李郭之作，多注意情感的抒发，甚至表现世界的"理"。元代是个性主义崛起的时代，与唐宋都注重内在情感的表现，只有倾向性区别，没有本质区别。这样的分期说忽略了（或者说没有认识到）中国艺术哲学发展中的另外一种方式，即本章所说的呈现，或者叫"显现"（appear），强调生命的直接呈现——它不是被"见"（看）的事实，而是在体验中直接所"见"（读"现"）的生命境界。如我们看沈

周的十七开《卧游图册》（今藏故宫博物院），既不能以形的"再现"来看待，也不能以情理"表现"的思路来归纳，山水小品所构成的一个个微型单元，不是简单的情感符号，而是艺术家精心营构的独特生命境界，每一册页都是一自在完足的世界。这就是李日华所言在形、势、韵之外创造的别样生命宇宙——自在呈现的性天之境。

关于如何传达，即言说方式问题，在中国传统哲学中也有深入讨论。老子有"知者不言，言者不知"的说法，以"言无言"——超越知识的分别，来呈现世界的真实。庄子说，"天地有大美而不言"，意思是，天地有最灿烂的呈现（"美"，不是与"丑"相对的概念），是因其不言，不加分别。在艺术哲学观念中，传统理论强调"落花无言，人淡如菊"的智慧，以不言汇入世界，让世界去言说。

关于"说"，禅宗有丰富的讨论。临济宗的思想领袖黄檗希运（？—850）说："心外无法，满目青山。虚空世界皎皎地，无丝发许与汝作见解。所以一切声色，是佛之慧目。法不孤起，仗境方生。为物之故，有其多智。终日说，何曾说？终日闻，何曾闻？所以释迦四十九年说，未曾说着一字。"[1]又说："所以如来常说，未曾有不说时。如来说即是法，法即是说，法说不二故。乃至报化二身，菩萨声闻，山河大地，水鸟树林，一时说法。所以语亦说，默亦说，终日说而未尝说。"[2]

希运这里所说的有三个逻辑点：第一，佛不说。佛说法四十九年没有说一字，终日说而未尝说，不是他的嘴没有张过，而是强调不以知识去说。第二，让世界说。山是山、水是水地说，无概念无分别地说，即"无丝发许与汝作见解"，所谓"一切声色，尽是佛事""一切声色，是佛之慧目"。第三，让世界"皎皎地"说。满目青山，皎皎自在，空花自落，一时自现，是谓"性"之自现。

这里就由此三个逻辑环节入手，来讨论传统艺术中"依世界原样呈现"的自性哲学。

[1]〔唐〕裴休编《黄檗断际禅师宛陵录》，〔宋〕赜藏主编集《古尊宿语录》卷三，第42页。
[2] 同上书，第51页。

二、我不"说"

此谓归于自性,去除心灵遮蔽,任世界自在言说。

禅宗有个"青山元不动"的话头,那位因见桃花而彻悟的唐代禅僧灵云志勤说:"青山元不动,浮云任去来。"[1]船子德诚弟子夹山善会(805—881)说:"青山元不动,涧水镇长流。"[2]南宋时清凉寺法真禅师上堂说:"柳色含烟,春光迥秀。一峰孤峻,万卉争芳。白云淡泞已无心,满目青山元不动。渔翁垂钓,一溪寒雪未曾消。野渡无人,万古碧潭清似镜……"[3]白云舒卷,清溪长流,柳色含烟,万卉争芳,等等,说的是世界活泼相,而此"活泼泼的"世界,是在"青山元不动"境界中形成的。元,说的是真性,言其本也。不动,不是说不运动,而是强调不为外在因素所动(如禅门所谓不是风动,不是幡动,仁者心动),自本自根,自发自生,超越有无、是非、爱憎等拣择,一任世界自在言说。

传统艺术哲学有一种类似"青山元不动"的理论,主要关乎心灵的"悬隔"功夫。在凡常的世界里,人们站在世界的对岸看世界,成为世界的观望者、利用者,物与我相互奴役,人以知识"封住了世界的口"。在传统艺术哲学看来,人往往生活在一个不让世界自在言说的氛围里。"青山元不动",要超越物我的区隔,摒弃对象化态度,由世界对岸回到世界中,与世界缱绻往复,由青山去说,让白云去说。所谓"松风涧水天然调,抱得琴来不用弹"[4]、"迸水激幽石,细林嘘冷风。耳边具琴筑,只向是非聋"[5],人融入世界,在"青山元不动"的静寂世界里,发现一个当下圆足的宇宙。

传统艺术哲学对此有丰富论述,这里从几个微妙的"小问题"入手,予以观照:

[1]〔宋〕普济著,苏渊雷点校《五灯会元》卷四,第240页。
[2]〔宋〕普济著,苏渊雷点校《五灯会元》卷五,第294页。
[3]〔宋〕普济著,苏渊雷点校《五灯会元》卷十四,第916页。
[4]沈周《自题山水四幅》之一题跋,见〔明〕汪砢玉《珊瑚网》卷三十八。
[5]〔明〕李日华《题小景》,《竹懒画媵》卷一,《竹懒说部》本。

（一）无风萝自动

唐代天台寒山和尚有诗云："无风萝自动，不雾竹长昏。"[1] "无风萝自动"后来成为禅门重要话头，它也是潜藏于唐宋以来文人艺术中的一条原则。

宋僧惠洪（1071—1128）评北宋华光寺仲仁兰画时说："无人自芳之态，此老何从见之，岂胸次有此风叶萧散乎？"[2] 宋僧道璨有诗云："苦吟有天和，不知正无妨。譬如丛生兰，无人亦自芳。"[3] 无人自芳，因"无人"，而一任其"自芳"，世界的芬芳馥郁，唯在"无人"——没有人情干扰，没有知识束缚——的境界中才能溢出。无人，将人从被束缚、被塑造的从属世界中拯救出来，是对人生命灵觉的恢复。

元代画家曹云西（1272—1355）题《秋林亭子图》诗云：

> 天风起长林，万影弄秋色。幽人期不来，空亭倚萝薜。[4]

所题之画今不见，诗虽短，其意却莹然可玩，甚至在一定程度上代表了元人所追求的艺术境界。秋末时分，天风初起，山中万影乱乱，这一片寂寞，是为了等待她的"幽人"到来，然而，目眇眇兮愁予，心空空兮无着，幽人不来，但见得藤萝盘绕着空亭，向太虚延伸，所谓"古藤上与浮云结"[5]。无着而有着，着在无物中；有待而无待，待在寂寞里。

此小诗脍炙人口，将中国艺术追求的野意独萧瑟、无人亦自芳的境界展露无遗，后多有仿者。如：

[1]〔唐〕寒山《以我栖迟处》，项楚《寒山诗注》，第467页。
[2]〔宋〕惠洪《石门文字禅》卷二十六，《四部丛刊》本。
[3]〔宋〕道璨《和郭澹溪》，《柳塘外集》卷一。
[4]〔清〕卞永誉《式古堂书画汇考》卷五十二画卷二十二，第1969页。
[5]〔清〕恽南田《题东菜画扇》，吕凤翔点校《瓯香馆集》卷五，第108页。

倪瓒自题《秋林图》:"云开见山高,木落知风劲。亭下不逢人,夕阳澹秋影。"[1]

明初王绂《小景自题》:"云山淡含烟,疏树晴延日。亭虚寂无人,秋光自萧瑟。"[2]

明赵觐题云林《六君子图》:"天风起云林,众树动秋色。仙人招不来,空山倚晴碧。"[3]

沈周自题画云:"山木半叶落,西风方满林。无人到此地,野意自萧森。"[4]

文嘉题仿倪瓒山水云:"高天爽气澄,落日横烟冷。寂寞草玄亭,孤云乱山影。"[5]

诗境与画境相氤氲,总是野意依依,孤云乱乱,清秋季节,黄昏时分,一片深幽的景致,一个自性展张的宇宙,没有"人语"的干涉,孤意随孤云盘绕。总是这样寂寥,永恒地等待在空山中,无边的萧瑟随天地绵延。

无人之境,是中国文人艺术开拓出的独特境界。在释道哲学影响下,唐人即重此境的创造。鸟啼花落无人处,寂寞山窗掩白云,诗人多在此境流连。王维《过香积寺》云:"不知香积寺,数里入云峰。古木无人径,深山何处钟。泉声咽危石,日色冷青松。薄暮空潭曲,安禅制毒龙。"[6]《竹里馆》云:"独坐幽篁里,弹琴复长啸。深林人不知,明月来相照。"《鸟鸣涧》云:"人闲桂花落,夜静春

[1] 〔清〕卞永誉《式古堂书画汇考》卷三十一。《画禅室随笔》卷三也有著录。江兴祐点校《清閟阁集》卷三以此诗为云林所作。故宫藏云林《林亭远岫图》上录有卞同题云:"云开见山高,木落知风劲。亭下不逢人,斜阳澹秋影。"只有"斜"一字之别。

[2] 〔清〕卞永誉《式古堂书画汇考》卷五十六画卷二十六,第2094页。

[3] 〔清〕卞永誉《式古堂书画汇考》卷五十画卷二十,第1917页。图今藏上海博物馆。

[4] 〔明〕汪砢玉《珊瑚网》卷四十五著录沈周山水册十二开,其中一开题有此诗。

[5] 〔明〕汪砢玉《珊瑚网》卷四十二。

[6] 〔唐〕王维《过香积寺》,陈铁民校注《王维集校注》卷七,北京:中华书局1997年版,第594—595页。本书中凡引王维诗文,除特别注明外均出自同一版本,不另注。

山空。月出惊山鸟，时鸣春涧中。"都涉及无人之境的创造。

宋人从理论上发现了无人之境的独特艺术价值。黄山谷谈种兰蕙体会时说："山谷老人寓笔研于保安僧舍，东西窗外封植兰蕙，西蕙而东兰，名之曰清深轩。涉冬既寒，封塞窗户，久而自隙间视之，郁郁青青矣。乃知清洁邃深，自得于无人之境，有幽人之操也。"[1]山谷认为无人之境有"邃深"之妙，在呈现人生命意义追求方面有独特价值，它是"自得"的生命境界。苏轼不善画，但好为墨戏，喜作枯木怪石（如其《枯木怪石图》），山谷题其画云："东坡居士游戏于管城子、楮先生之间，作枯槎寿木、丛筱断山，笔力跌宕于风烟无人之境。"[2]在他看来，寂寥中的"风烟无人之境"，有真性在焉。北宋诗僧惠洪推重此境，当时华光墨梅有盛名[3]，惠洪认为华光墨梅是"以笔墨作佛事"，华光好作荒村篱落间的野梅，惠洪评曰："华光作此梅，如西湖篱落间烟重雨昏时见，便觉赵昌写生不足道也。"[4]他认为，此无人寂寥的淡逸境界，远胜画史上赵昌之类的秾艳之作，所谓"俯仰无人处，高流得胜场"[5]——无人之境，是艺术的胜境。

无人之境，乃虚空之境，它与道家"惟道集虚"、佛教"真空妙有"哲学有关。就像唐司空曙"闭门空有雪，看竹永无人"诗中所说的，无人之境突出色空无碍的特点，天下万物生于有，有生于无，无，不是外物不存在，而是人心无沾滞，一任"万物自生听，太空恒寂寥"（韦应物《咏声》），荡去知识、情感遮蔽，但见得竹意阑珊、雪香氤氲。明末恽香山说得好："藏经云：无人月欲下，有佛松不言。此意可会可思……每落笔，胸中辘轳此语，则笔下无而至于有，有而至于

[1]〔宋〕黄庭坚《封植兰蕙手约》，郑永晓整理《黄庭坚全集辑校编年》中册，第1188页。
[2]〔宋〕黄庭坚《东坡居士墨戏赋》，郑永晓整理《黄庭坚全集辑校编年》上册，第546页。
[3] 释仲仁，生卒年不详，北宋中后期人，号华光，僧人画家，工墨梅，著《华光梅谱》，今存。
[4]〔宋〕惠洪《石门文字禅》卷二十六。
[5]〔明〕李日华《题画》，《竹懒画媵》卷一。

无矣。"[1]无,是超越有无分别的态度,在"无言"(不说)中契合世界。

"无人之境"与"人境"相对。无人不是环境虚空,或无人出现。画中诗里,即使没有画人写人,但若是将世界对象化,就无法摆脱人的印迹,就是"人境"。元吴镇题画诗云:"清霜摇落满林秋,漠漠寒云天际流。山径无人拥黄叶,野塘有客漾轻舟。"[2]山径无人,野塘却有客,不在于人之有无,而在于超越以人目光看世界的态度,变观照者为参与者,与世界共成一天,归复世界本有秩序,而非将人的秩序强加世界。清初画家吴历(1632—1718)说:"'深山尽日无人到',唐人句也。非吾笔墨写到山之深处,则不知无人也。"[3]所言正是。

无人之境,是"自己之境"。寒山和尚在山中过着"助歌声有鸟,问法语无人。今日娑婆树,几年为一春"[4]的生活,他有诗云:"杳杳寒山道,落落冷涧滨。啾啾常有鸟,寂寂更无人。淅淅风吹面,纷纷雪积身。朝朝不见日,岁岁不知春。"[5]这真是一个寂寞的世界,不问四时,无论荣落。因此,无人之境,切断外在沾系,根本在于建立超越知识的态度,破除终极价值的迷思。他另有诗云:

> 惯居幽隐处,乍向国清中。时访丰干道,仍来看拾公。独回上寒岩,无人话合同。寻究无源水,源穷水不穷。[6]

[1] 此册藏上海博物馆,山水册页,其中第三开为仿倪之作。《中国古代书画图目》编号为沪 1-1855。所用两句"藏经"之语,查佛经中并无此言,明王思任撰《谑庵文饭小品》卷二《阿育王寺夜坐,时忆中牟张林宗、尉氏阮太冲二社友》云:"大海绕空山,高天当午夜。有佛松不言,无人月欲下。何处领深秋,此间从未夏。急愿寄相知,景语终难借。"

[2]〔清〕顾嗣立编《元诗选》二集卷十四。

[3]〔清〕吴历《墨井画跋》第五十七则,章文钦笺注《吴渔山集笺注》卷五,北京:中华书局2007年版,第442页。"深山尽日无人到",唐韦庄《幽居春思》云:"绿映红藏江上村,一声鸡犬似仙源。闭门尽日无人到,翠羽春禽满树喧。"渔山或有误记。

[4]〔唐〕寒山《吾家好隐沦》,项楚《寒山诗注》,第23页。

[5]〔唐〕寒山《杳杳寒山道》,项楚《寒山诗注》,第86页。

[6]〔唐〕寒山《惯居幽隐处》,项楚《寒山诗注》,第110页。

此诗涉及极为重要的思想：无源之水，没有外在的道、高飘的理、妙用无方的神来支配自己，更没有一种终极标准来确定自我生命意义，斩断外在的赋予，直面当下人生，便是实现生命意义之所在。所以他说，虽然是无源之水，却可绵绵无穷，永不枯竭。五代北宋以来中国艺术创造中的"无人之境"，其实就是一个"无源之境"，切断先行赋予的源头，从自己的生命之井中汲水，从而确立新的生命秩序，一种非从属的生命秩序。在很多文人艺术家看来，人们的生命之水之所以枯竭，就因为始终仰赖着有一个供给的源头，源断而水尽。无人之境，意在打破这种被给予的格局，从自己的生命源头寻活水，树立"自己"生命的独立价值。

说到无人之境，就不能不提倪瓒。他创造的艺术境界，从总体上看，就是一个寂寞无人世界，后人称为"寂寞无可奈何之境"[1]。他的画"不从人间来"（南田评语），小幅山水中的空亭，几乎就是他的标识[2]，画出空山不见人，画出空亭无人迹，是典型的云林面目。这曾引起人们热烈讨论，有论者从政治方面去解读："世称云林画不作人物，询之则曰：'世上安得有人也！'"郑思肖画兰不画土，人问原因，其云"土被金人虏去"。[3]这可能是事实，但这样看云林，则是误解，以恢复旧朝的思路去框格云林，等于否定云林艺术的独创性。云林所创造的"鸿飞不与人间事，山自白云江自东"[4]的境界，是"依世界原样呈现"理论的活标本。

（二）花径浑未扫

唐代女诗人鱼玄机《感怀寄人》诗有云："月色苔阶净，歌声竹院深。门前

[1] 今人邓实《谈艺录》引沈谦礼语。

[2] 卞同跋《林亭远岫图》云："云开见山高，木落知风劲。亭下不逢人，斜阳澹秋影。"徐贲跋此画云："远上有飞云，近山见归鸟。秋风满空亭，日落人来少。"俞贞木跋也说："寂寂小亭人不见，夕阳云影共依依。"（〔清〕卞永誉《式古堂书画汇考》卷五十画卷二十，第1912页）

[3] 孙宏《过倪云林祠》自注云："云林山水不画人，所南画兰不着土，两公宜共祀一堂。"（〔清〕沈德潜编《清诗别裁集》卷二十八，清乾隆刻本）

[4] 〔明〕倪瓒《清閟阁遗稿》卷八。

红叶地，不扫待知音。"[1]淡淡月色，轻拂台阶上的苔痕；绿筠摇曳，传出诗人隐抑的心声。深秋季节，落红满径，主人不忍去扫，她想要看到思念的人踏着红叶向她走来。不扫，是浪漫的驰思。

李商隐《落花》诗写道："高阁客竟去，小园花乱飞。参差连曲陌，迢递送斜晖。肠断未忍扫，眼穿仍欲归。芳心向春尽，所得是沾衣。"[2]再三挽留，相知的人还是离去，留下一片空荡荡的院落，和一个落寞的断肠人，落花如雨，覆满婉曲的香径，主人不忍扫去，任它在夕阳余晖下，染上无奈的金黄。不扫，是情意的依迟。

花径不扫，为诗家要境。主人的慵惰，居处的杂乱，或者对客人的懈怠，均非其意，要在将一种别样的情愫"封"起，落红不扫，落叶封径，是不忍去扫，一如护持内心绵长的眷恋，任其潜滋暗长，直至将自己的寂寞和无奈都席卷而去。杜甫"花径不曾缘客扫，蓬门今始为君开"[3]的传世名句，也是此意，通过花径不扫，表达"封"存于胸中的情意，地久天长，虽时光暗转，周而复来，落了还会长，空了终将再来，所谓兰虽可焚，香不可灰，没有什么可以夺走它。

而在艺术观念中，花径不扫，意味着另外一种"封存"，就是将真性"封存"，不让流逝的时光侵蚀它，不让外在的种种忸怩改变它，所谓"门前不与山童扫，任意松钗满路歧"（《五灯会元》卷十二），封住一个"青山元不动"的世界，一个原初的真实。如白居易诗所云："地僻门深少送迎，披衣闲坐养幽情。秋庭不扫携藤杖，闲踏梧桐黄叶行。"[4]不将不迎，任秋庭不扫，落叶自飞，葆有"性天"

[1]《感怀寄人》全诗为："恨寄朱弦上，含情意不任。早知云雨会，未起蕙兰心。灼灼桃兼李，无妨国士寻。苍苍松与桂，仍美世人钦。月色苔阶净，歌声竹院深。门前红叶地，不扫待知音。"（〔清〕彭定求等编《全唐诗》卷八百四十，北京：中华书局1960年版，第9052页）

[2]刘学锴、余恕诚《李商隐诗歌集解（增订重排本）》，北京：中华书局2004年版，第553页。"欲归"，又作"欲稀"。

[3]〔唐〕杜甫《客至喜崔明府相遇》："舍南舍北皆春水，但见群鸥日日来。花径不曾缘客扫，蓬门今始为君开。盘飧市远无兼味，樽酒家贫只旧醅。肯与邻翁相对饮，隔篱呼取尽余杯。"（仇兆鳌注《杜诗详注》卷九，北京：中华书局1979年版，第793页）

[4]〔唐〕白居易《晚秋闲居》，谢思炜《白居易诗集校注》卷十三，第1050页。

之真。苍苔不扫芙蓉老,在老辣纵横中,有一种沉着痛快的生命格调。南宋陈宓(1171—1226)诗云:"园亭不扫心长静,水竹无多镜自华。"[1]陆游诗云:"满地凌霄花不扫,我来六月听鸣蝉。"[2]不扫,都含有葆全天真的意思,在被"封存"的世界中,去丈量生命的幽深。

强调莫读经、莫静坐的南宗禅以"花径不扫"为至高妙悟境界。禅偈有云:"竹影扫阶尘不动,月穿潭底水无痕。"[3]在禅宗看来,人来到世界,心灵很容易沾上尘染,修养就是要荡去尘染。然而,若心中有垢净之分,如北宗强调"时时勤拂拭",时时有"扫"的愿望,便落入"遭有没(读mò)有"的境界,更增沾滞,所以禅家既要超越"有",又要超越"无",不有不无,无垢无净,"不扫"的观念便由此产生:所谓"三界无法,何处求心;山容雨过,松韵风吟;横眠倒卧无余事,一任莓苔满地侵"[4],超越分别的见解,高卧横眠得自由,在不扫处,得无上清凉。惠洪说:"扫径偶停帚,幽怀凝伫间。暮樵迷向背,余响答空山。"[5]暮色中见到樵夫迷了归程,扫叶人停了扫帚,两人共同将目光投向远山,这时溪回谷应,空山渺然,一片混朦。家在何处,净在何方,他们似乎找到了答案。

"茅茨闲不扫,满径松风来"[6],比况一无滞碍的心胸。艺术家于此寄寓微妙的用思。扫去的花径,就如同剥去青苔的盆景,又如修理得平整划一的湖边驳岸,风味全无。中国园林家理水,特别注意湖边的驳岸,驳岸由山石垒起,参差错落,自然天成,不加董理,风来湖上,水击其中,时有妙音传出,岸边的山石

[1]〔宋〕陈宓《和传监仓南园游船》,《复斋先生龙图陈公文集》卷五。这样的境界,宋元以来诗多有言及,如:宋韩维《南阳集》卷八《过邵先生居》:"竹坞斜开径,茅檐半卷书。幽闲入高卧,淡薄见平居。乱水随酾引,残花不扫除。因君动高兴,回首想吾庐。"宋何梦桂《潜斋集》卷三《月坡》:"宰松千尺四时青,松下丰碑马鬣平。满地松花人不扫,东风吹老杜鹃声。"宋林外《洞仙歌·垂虹桥》下半阕云:"四海谁知我,一剑横空,几番过,按玉龙嘶。未断月冷波寒。归去也,林屋洞关无锁,认云屏烟障是吾庐,但满地,苍苔年年不扫。"

[2]〔宋〕陆游《夏日杂咏》,《剑南诗钞》卷四十六,《文渊阁四库全书》本。

[3]潭州云峰志璇祖灯禅师上堂语,见〔宋〕普济著,苏渊雷点校《五灯会元》卷十六,第1079页。

[4]〔宋〕法应《禅宗颂古联珠通集》卷十二,《卍续藏经》第六十五册。

[5]〔宋〕惠洪《用空山无人水流花开为韵寄山中道友八首》其一,《石门文字禅》卷十四。

[6]〔明〕冯琦《宗伯集》卷六:"岸折水萦回,柴门对水开。茅茨闲不扫,满径松风来。"(明万历刻本)

或伸或缩，俯仰之间，盎然一片天趣。驳岸之妙在"驳"。剥蚀味，是园林天趣之所在，也有葆全生命真性的意味。但这样的造园原理却被今天不少营造者冲破，或许是由于建筑材料的方便，或许是出于经费的充足，今天在很多园林中看到的驳岸，被整齐划一的水泥围堤代替了，用这样的方法造出的水体，不像园林中的湖，倒像是蓄水池。创造者可能没有领会"花径不扫"的道理。不仅驳岸，放之于整个园林营建都是如此。

儒家哲学有"窗前草不除"的说法，虽意有他顾，也可与此理同参。北宋哲学家周茂叔不让人剪去庭院前的茵茵绿草，他说，由此观天地之生意，庭草交翠中有无边风月的意趣，可观天理流行之妙。在中国哲学看来，人的创造要符合自然的节奏。园林创造以"虽由人作，宛自天开"（计成《园冶》）为最高准则，不以人理性去"剪裁"外在世界，而要得自然之趣，任世界自在兴现。寂寂小亭，闲闲花草，曲曲细径，溶溶绿水，水中有红鱼三四尾，悠然自得，远处有烟霭腾挪，若静若动。一如不扫花径的无心，有天趣方有真美。

（三）"已遣白云封"

中国艺术不仅推重"不动""不扫"，而且极重"不通"的思想。"穷则变，变则通，通则久"（《周易·系辞下》），此"穷通"之理，强调与世界的交相往复，身与大道绸缪，心与玄理通会，这是以《易传》为代表的传统哲学的重要思想。在魏晋玄学中，还有如何"穷通"的辩论。

然而，传统艺术观念中却出现与之相反的情况，就是将"不通"作为追求的目标。陶渊明的"即理愧通识，所保讵乃浅"（《癸卯岁始春怀古田舍二首》其一），王维的"君问穷通理，渔歌入浦深"（《酬张少府》）[1]，都在回答此一问题。王维的"行到水穷处，坐看云起时"（《终南别业》），说的就是这一道理。此通，乃当下的通会。没有一种外在的、终极的道理，需要人去作理性跋涉，去求通会。

[1]〔唐〕王维撰，〔清〕赵殿成笺注《王右丞集笺注》（上海：上海古籍出版社1984年版）卷七，"君问穷通理"作"若问穷通理"。

第六章　由青山白云去说

大道的通会，就在自我生命体验中，穷处就是通处，封闭处就是往复回环处，在体验中成就的一个小小宇宙，一个浅浅的事实，也有回环裕如的腾挪。这种通会观，不是打通向外勾连的关节，而是剪除目的性的用思，折转方向，封存一片生命的真实。艺术家所谓尘封、苔封、白云封，均是此类。一如龚贤所说："此路不通京与都，此舟不入江和湖。此人但谙稼与穑，此洲但长菰与蒲。"（《题菰蒲亭子》）"一花一世界，一叶一如来"，这才叫"当下自足"。

中国艺术家作画写诗，乃是"耕云人去也"，中国画家称自己为"耕烟人""拏云手"，一以青山白云为念。白云是中国艺术的一个梦想。"山中何所有，岭上多白云。只可自怡悦，不堪持赠君。"（陶弘景《诏问山中何所有赋诗以答》）心系白云，在一无所系，见其飘渺，见其不落凡尘，更见其在一片云封世界中的自足，所谓"白云自白云"是也。元顾瑛诗云："青山与浮云，终日淡相守。山为云窟宅，云为山户牖。无心成白衣，有意变苍狗。人情亦如云，寄语看云叟。"[1]一如月印万川，处处皆圆；山林野落，无处没有白云，生命宛如一朵祥云。"行到水穷处，坐看云起时"，穷处就是通处，起时就是收时，在在圆满。王维晚岁几乎将身心化入白云中，"卑栖却得性，每与白云归"（钱起《晚归蓝田酬王维给事赠别》），与白云同归，封存生命真性。他说："与君青眼客，共有白云心。不向东山去，日暮春草深。"（《赠韦穆十八》）一朵白云罩住了驰骛的妄念，成就一完满的世界。他有诗云："吹箫凌极浦，日暮送夫君。湖上一回首，青山卷白云。"（《欹湖》，《辋川集》组诗之一）生命的自足感荡漾于字句中。

李日华对此一境界体会极深，他有题画诗写道："复岭纡回处，人家烟树重。径微樵子到，溪浅鹿麋逢。岁节占芳草，晨昏听远钟。不须寻谷口，已遣白云封。"[2] "不须寻谷口"，谷口是通往外在世界的关隘，舍此别无通道。然而，"已遣白云封"，通往外在纷扰世界的门已经关闭，白云已为之设下界限，生命就缱绻

[1]〔元〕顾瑛《赵仲穆画看云图》，杨镰整理《玉山璞稿》，北京：中华书局2008年版，第206页。
[2]〔明〕李日华《画沈白生扇》，《竹懒画媵》卷一。

于这谷中、这壶里、这微小世界处。一花一世界,中国艺术家正要于此封存的世界里,保护人与世界嬉戏的真实。没有外在意义的赋予,只有当下生命的跃迁:树啊,草啊,都成了心与之缱绻的对象;烟云雾霭,山花烂漫,溪流潺湲,成了人心灵呼吸的天地,身与之接,气与之应,音与之通。在不通中,有与世界的大通。生机鼓吹,万类往复,成就一叶自飘零水自东的境界。沈周所谓"池影心空和月见,岩扉客去倩云关"[1]是也。中国艺术家有"昨日西风凋碧树、独上高楼、望尽天涯路"(晏殊《蝶恋花·槛菊愁烟兰泣露》)的纵肆,又有"会心处不必在远"(《世说新语·言语》)的低徊,远处就是近处,浅处亦有深处,正所谓一勺水亦有深处,一片石亦有曲处,流眄万象,吞吐大荒,原在生命封存世界里。

李日华云:"野屋埋云云不动,扁舟自作荡云人。直看云尽碧峰出,唱彻渔歌到水滨。"[2]世界被云所封,屋埋在云里,人处不系舟中,小舟荡漾清溪,又在荡着一溪云,真所谓"扁舟无去住,戏荡一溪云"(李日华《为瑞中上人画扇》)。他又有诗云:"四山苍翠合,一亭贮空虚。无事此静坐,默念胸中书。幽鸟忽相唤,乱云落衣裾。万象自起伏,吾心终晏如。"[3]合起,封起,一个微小的世界,却有无尽的回旋,任万象自起伏,我心自晏如,水静云空,我心如许,加入了世界,在静中,在空里,在寂寞的回旋处,隔开外在一切,只有我与世界缱绻。

李日华乃至宋元以来艺术家创造此一封闭世界,乃为了突出当下自足的思想,悬隔外在世界,包裹一片生命真实。在这微小的宇宙中,相往来,多飘渺,意与吞吐,无短无长,无大无小。雾水,苔痕,夜色,月影,迷朦的风雨,成了中国诗人、艺术家悬隔外在世界的常设。所谓"花气熏衣午梦轻"(李日华《画扇》),所谓"泉光云影虚亭畔"(李日华《题画扇》),所谓"春江花飞恼人目,落花风来掩茅屋。沙洲有意款寂寞,一夜为我生浓绿"(李日华《画扇与高日斯》),在这封闭的世界中,去见世界的穷通之理。在一定程度上可以说,文人艺术就是

[1] 〔明〕沈周《再至虎丘松巢主僧索画用空谷山居韵》,《石田诗选》卷二。
[2] 〔明〕李日华《题小景》,《竹懒画媵》卷一。
[3] 〔明〕李日华《题画茧纸长幅与沈倩伯远》,《竹懒画媵》卷一。

第六章 由青山白云去说

〔明〕文徵明
绿荫草堂图
台北故宫博物院

一种被"包裹"起来的艺术。

　　文人艺术的故事多发生于泉光云影虚亭畔、落日气清空朦里，艺术家着意创造微茫惨淡的朦胧境界，意亦在此。树光苔色模糊处，唤雨唤晴鸠自忙，虚空的境界，飘渺的用思，非在制造模糊感，而在表达与世界无所去住的情怀。水墨世界，氤氲流荡，一泓墨汁如曹溪水，洒落秋江上，朦胧无所沾滞。

　　艺术家说，"老木苍藤古藓香"（文徵明《题画松》）、"野亭留得藓苔斑"（奚昊题倪瓒《溪亭山色图》），说到尘封、云封的妙处，就不能不说苔痕。这湿地里、深潭边、绿荫处弥散的不起眼的物，却是中国诗人、艺术家的至爱。在中国，园林、盆景，或可称为拈弄苔痕的艺术。此一风习甚至传至日本，日本的茶庭园林也深爱苔痕，"青苔日厚自无尘"（王维《与卢员外象过崔处士兴宗林亭》），是日本茶庭园林的生命[1]，甚至出现了"无苔则无园"的说法。通过苔痕的营造，创造幽迥、深邃的境界，深寓着宇宙永恒之理。

　　苍苔是中国艺术家的梦幻。龚贤与大振山水合册中有一自题云："有人家处没人行，白石苍苔万古情。"白石苍苔，是中国艺术家的万古常情。"空山不见人，但闻人语响。返景入深林，复照青苔上"（《鹿柴》），王维写青苔在微光下闪烁着梦幻般的影，突出境界的静谧和幽深。"轻阴阁小雨，深院昼慵开。坐看苍苔色，欲上人衣来。"（王维《书事》）在一个细雨霏霏的日子，一个空空的小院，一位慵懒的主人，无意中打量着窗外湿漉漉的世界，但见得无边的苍苔绿意，似要向她袭来。苍苔成了诗的主题。对于中国艺术来说，这不起眼的苔痕之所以如此重要，乃因它介入的是时间，引发的是关于生命的思考。一径苔痕，无人迹，幽深阒寂，不与俗通，外在的世界在变，而青苔包裹的这个世界不变。它包裹的秘密是不近人情，不偶世俗，不与世通，独立自在。它包裹的秘密更是天道之恒常、宇宙之至理，如呵护着燧人氏的火种，其中藏着人性本初的密码。

[1] [日] 重森三玲《茶席茶庭考》，日本晃文社昭和十八年（1943年）版，第125页。重森三玲（1896—1975）为日本现代著名造园家，一生作园二百余座。

在这夕阳西下的片刻，踏着湿漉漉的青苔路，荡去知识的迷瘴，打开内在性灵的窗，诗人在窗前省思：滚滚马头尘，滔滔声利场，带走人多少宁静，给人心空布下多少尘霾！而今，在布满青苔的幽径里，我丈量出生命的深度，这紫陌红尘没马头、人来人去几时休的生活可以休矣！青苔是静的使者，她将亘古的宁静、不灭的精神，传入我心中。

综言之，从以上对无人、不扫、不通等角度的分析，可以看出，落花无言、人淡如菊，中国艺术的诸多趣尚，都与此"拒止"的学说有关系，无言乃返本归真之路，也给传统艺术带来特别的风味。克服人知识的盲动，以不言之心融汇世界，至人无己，无物不己，会万物为己意，一任自己"丢失"在世界中。这就是"青山元不动，浮云任去来"的内在逻辑。

三、让世界"说"

归复真性，依世界原样呈现，即让世界说。让世界说，涉及"性"与"见"（现）两个概念。传统艺术哲学于此有三方面值得注意的思考：第一，性即是见。性体见用，即性即见。惠能弟子神会说，三十年所悟就在一个"见"字，他所发现的就是性见一体的智慧。第二，真性为空。在直接生命体验中创造的境界，是无我无物的非对象化世界，空是其根本特点。第三，真性的呈现。如青山自青山、白云自白云地说，境界本身就是意义本体，不需要媒介的介入。以下讨论这三个问题。

（一）性即是见

一道清流，是自性。归于真性，所谓"皮肤脱落尽，唯有贞实在"[1]，是本之立，也是用之成，圆满呈现便由此而生，此即是传统艺术哲学中所说的"性即是见"。

[1] 寒山诗云："有树先林生，计年逾一倍。根遭陵谷变，叶被风霜改。咸笑外凋零，不怜内纹彩。皮肤脱落尽，唯有贞实在。"（项楚《寒山诗注》，第388页）

禅宗有"不立文字,教外别传。直指人心,见性成佛"十六字心传,其中"见性"二字是关键。有僧问黄檗希运:"如何是见性?"希运答云:"性即是见。见即是性,不可以性更见性;闻即是性,不可以性更闻性。"[1]性为体之成,见为体之用,性见一体。本章前引希运"如来说即是法,法即是说,法说不二故",所表达的也是此思想。在中国艺术哲学中,真性不是终极之理,而是生命创造精神的归复,是当下自在呈现的始基。像陶渊明的"采菊东篱下,悠然见南山"(《饮酒》其五),在心远地偏中返归真性,南山莹然呈现于前。

归于真性,反映出传统艺术创造的基本旨趣。沈周跋《沧洲趣图卷》云:"以水墨求山水形似,董巨尚矣。董巨于山水,若仓扁之用药,盖得其性而后求其形,则无不易矣。今之人皆号曰'我学董巨',是求董巨而遗山水。"[2]他强调,艺术创造在于得其性而后求其形。不归其性,空有其形,则为画中邪路。他有诗云:"一寮峰绝处,一衲一吟身。忽尔有生内,寂然无此人。风翻破经卷,云护旧床茵。只有青山在,如如似佛真。"[3]青山"如如"——如其真实地呈现性的真实。戴熙也说:"画任笔墨耶,笔墨无定形;任手耶,手无定法;任心耶,心无定思。孰主宰是,孰纲维是?曰:不知然则任天而动者。"[4]任天而动,任天者,归于真性也;自动者,即青山自青山、白云自白云,真实的生命无所滞碍,不劳他成。

李日华认为,"士人外形骸而以性天为适"[5],此为艺道关键。他要山水画家"莫忘山林面目"[6],说:"真面目,握真镜,一照便见。若入沉吟,呵气满镜矣,何由得露纤毫。"[7]知识的、情感的"沉吟",使人的心灵蒙上阴影,山水面目便

[1] 〔唐〕裴休编《黄檗断际禅师宛陵录》,〔宋〕赜藏主编集《古尊宿语录》卷三,第50页。
[2] 此卷纸本设色,纵29.7厘米,横885厘米,藏故宫博物院。此段跋文写在另纸上。
[3] 〔明〕沈周《过简书记故寮》,《石田诗选》卷三。
[4] 〔清〕戴熙《习苦斋画絮》卷一,《中国书画全书》编纂委员会编《中国书画全书》第十四册,第153—154页。
[5] 〔明〕李日华《竹懒画媵》卷一。
[6] 〔明〕李日华《题画扇送许伯厚公车》:"看花韦曲杜曲,浩浩车尘马足。一朝霄汉神游,莫忘山林面目。"(《竹懒画媵》卷一)
[7] 〔明〕李日华《六研斋三笔》卷四。

会遁然而去。恢复"性天"之真性，真性的"面目"便莹然呈现。清初沈灏《画麈》专列"称性"一节，谈归复本真问题，他认为艺道之关键在于归性，"称性之作，直操玄化，盖缘山河大地，器类群生，皆自性现，其间卷舒取舍，如太虚片云，寒潭雁迹而已"[1]。恽南田论画，强调要"元化在手"，要将"宇宙美迹，真宰所秘"呈现于画中，他说："作画须有解衣盘礴，旁若无人意。然后化机在手，元气狼藉，不为先匠所拘，而游于法度之外矣。"[2]此即性见一体之思路。

吴历有一则画跋耐人寻味："余学画二三十年来，如溯急流，用尽气力，不离旧处，不知二三十年后为何如。笔墨如此，况学道乎？绘学有得，然后见山见水，触物生趣，胸中了了，方可下笔。"[3]苏舜卿评蔡襄书法说："予尝戏谓君谟，学书如溯急流，用尽气力，不离故处。"[4]吴历说本此典实，他要说的就是不离心源之体，万般腾越，总出于真性。以此真性，见山见水，山是山、水是水地呈现。

这也是五代北宋以来文人艺术观念发展的重要趋向。荆浩《笔法记》是一篇有关呈现山水"真面目"的论文，他在传统"画者，华也"——画为丹青，以形色而表现世界——之外，另以"画者，画也"为其论画主旨，前者"似"，后者因"独得玄门""不失元真气象"，因而"明物象之原"，得天之性，故为"真"。他的观点是，摒弃"似"的描摹，得"真"之性天，即可依世界原样呈现。

性见合一说，含有自性即圆满的观念。传统艺术哲学中的"无碍"学说，就与此有关。天堂道悟学道于石头希迁，问老师"如何是佛法大意"，石头以"长空不碍白云飞"作答。[5]青山和白云各各自在，互不妨碍，生机鼓吹，在在都是圆相自足。当药山回答李翱说"云在天，水在瓶"时，就是强调山水草木、云天

[1]〔清〕沈灏《画麈》，《中国书画全书》编纂委员会编《中国书画全书》第四册，上海：上海书画出版社1992年版，第816页。

[2]〔清〕恽寿平著，吴企明辑校《恽寿平全集》卷十一，第326页。

[3]〔清〕吴历《墨井画跋》第四十一则，章文钦笺注《吴渔山集笺注》卷五，第435页。

[4]《六艺之一编》卷二百七十三，《文渊阁四库全书》本。此为苏舜卿与蔡襄书札语。

[5]〔宋〕普济著，苏渊雷点校《五灯会元》卷五，第256页。

溪涧各依其性而自在，此即无碍之存在。希运说："如盘中散珠，大者大圆，小者小圆，各各不相知，各各不相碍。"[1]当我们将世界对象化，物皆被投入知识的网络中，物与物在确定的关系中存在，彼此扞格，互相妨碍。当我们从对象化中走出，任月印万川，处处皆圆。圆，就意味着相融无碍。无碍智是佛教的崇高智慧，《无量寿经》云："佛眼具足，觉了法性，以无碍智为人演说。"[2]

此无碍智，也是文人艺术的智慧。唐张乔《题山僧院》云："心源若无碍，何必更论空。"[3]艺术家将此视为无上之境。沈周说："浮云不碍青山路，一杖行吟任去来"（题《山水图》）、"双眼尽明无物碍，一舟故在觉天空"（沈周《题泛湖小景》），青山不碍白云飞，水自流，花自开，风自动，叶自飘，不是人退去，而是人执着的心退去，李日华所谓"云影自移山自静，由来不碍树边吟"[4]。

杨维桢为其好友杨竹西作《不碍云山楼记》，其中有云："今夫云之大也，肤寸而起，塞乎六合，不崇朝而雨天下。及其细也，退藏于密，莫得而迹焉，是云运未尝无静也。今夫山之小也，一拳石之多。及其大也，草木生焉，宝藏兴焉，是山之静未尝无运也。此非会之于心不能。竹西风日佳时，岸巾楼上，手挥五弦之余，与一二解人谈至理，既以八窗不碍者辟于目，复以八荒不碍者洞于心，云山之观尽矣，备矣。"[5]由八窗到八荒，由不碍于目到不碍于心，从容自适之谓也。其中所言即是传统艺术哲学所推崇的性天自现、不碍云山的境界。人心会通于物，无住于心，即是不碍。

在中国艺术中，有"鸟鸣山更幽"（王籍《入若耶溪》）的境界，又有"一鸟不鸣山更幽"的思维，如王安石《钟山即事》："涧水无声绕竹流，竹西花草弄春柔。茅檐相对坐终日，一鸟不鸣山更幽。"张雨《摘阮图》："长松结阴，芳草如

[1]〔唐〕裴休编《黄檗断际禅师宛陵录》，〔宋〕赜藏主编集《古尊宿语录》卷三，第50页。
[2]《无量寿经》卷下，三国魏康僧铠译，《大正藏》第十二册。
[3]〔清〕彭定求等编《全唐诗》卷六百三十八，第7314页。
[4]〔明〕李日华《写立钓图》，《竹懒画媵》卷一。
[5]〔元〕杨维桢《不碍云山楼记》，《东维子文集》卷二十。倪云林曾为杨竹西作小像。

莽，丘中微吟，有天际想。彼阮者咸，发我抚掌。一鸟不鸣，众山俱响。"[1] 鸟鸣山更幽，一鸟不鸣山更幽，其理一也：解除对象化的思维，长空无碍，此乃"性即是见"。

（二）性与空等

归复真性，物不存于心，心不挂碍于物，两相不存，故而为空，乃云"性与空等"——归性亦即归空，虚灵不昧，为艺道津梁。道家以虚为本，释家以空为性，而传统艺术理论也有从无相入门的思想。空则灵气往来，不是造型上的布白结构，而是臻于心灵的回环裕如之道。

元虞集《诗家一指》之跋对此有细致论述："清风汨汨而同流，素音于于而载往，乘碧景而诣明月，抚青春而如行舟，由之而得乎性。性之于心为空，空与性等。空非离性而有，亦不离空而性。必非空非性，而性固存矣……而于闻性，无一物分，复有欲求其所以闻之而性者，犹即旅舍而觅过客，往之久矣。"[2]

虞集所言之"性与空等"，是不有不无的。所谓"空非离性而有，亦不离空而性"，意思是，返归真性，并非以性为本；性与空等，也不是由空来解性。性与空等，就是非空非性："非空"——并非追求一个与"有"相对的"无"的世界；"非性"——并非有一个抽象绝对的精神本体存在。性与空等，就是让人的生命真性、创造特质无遮蔽地呈现。

性与空等，是传统艺术哲学的重要观念，它的理论核心，在于不将世界对象化，物我了无分隔，便不觉物之存在，便是归性，此之谓空。始知万物非物，就是悟入之时。苏轼毕生以"造物初无物"（《次荆公韵四绝》）为其思想坚持，不是物不存在，而是没有物与我的相对性关系，如同《金刚经》所说"无我相"。

[1]〔元〕张雨《贞居先生诗集》卷一。
[2]《诗家一指》之跋，据虞侍书诗法本、怀悦本校订，参拙著《二十四品讲记》（北京：中华书局2017年版）。

一花一世界

〔明〕李流芳　山水手卷

董其昌认为："《金刚经》四无相，但我相空，则人、法、寿皆尽矣。"[1]"四无"中无我是关键，有无我之建立，其他三者缘此可成。

　　归复真性，任由世界依其原样呈现，此时所呈现之世界，并非脱离人的纯然外在实在，性与空等，于心灵悟出，没有心悟，则不存在此一世界，也无所谓"依世界原样呈现"。依世界原样呈现，绝不意味着任外物客观存在。《五灯会元》载石头希迁事："师因看《肇论》，至'会万物为己者，其唯圣人乎'，师乃拊几曰：'圣人无己，靡所不己；法身无象，谁云自他？圆鉴灵照于其间，万象体玄而自现。'"[2]会万物为己，无万物之见解，所以也无"己"，与世界共成一天，不是不同因素的相加，而是"无边际""无名相"的浑成。元欧阳玄诗云："寒屋茆檐古，疏烟野树春。遥遥济川者，应是此中人。"[3]文徵明题画诗说："古松流水断飞尘，坐荫清流漱碧粼。老爱闲情翻作画，不知身是画中人。"[4]"应是此中人""身是画中人"，都强调对象化的消解。为何抱得琴来不用弹，因为有松风涧水就有此

[1]〔明〕董其昌著，邵海清点校《容台集》别集卷一，第561页。《金刚经》无四相说，是指无我相，无人相，无众生相，无寿者相。董其昌这里可能是误记。

[2]〔宋〕普济著，苏渊雷点校《五灯会元》卷五，第255页。

[3]〔元〕欧阳玄《为所性侄题小景三首》其二，《圭斋文集》卷二，《四部丛刊》本。

[4]《石渠宝笈初编》卷四著录。

第六章　由青山白云去说

调,人不用弹,松风涧瀑以其绝妙的音乐融化自己。

明李流芳《西湖卧游册》二十二开,第一开《紫阳洞》题跋云:"山水胜绝处,每恍惚不自持,强欲捉之,纵之旋去,此味不可与不知痛痒者道也。余画紫阳时,又失紫阳矣。岂独紫阳哉?凡山水皆不可画,然皆不可不画也,存其恍惚者而已矣。"[1]他画西湖紫阳洞,不在紫阳,又不离紫阳,意思是,视山水为外在对象,则不可能得山水意趣,那就是无山无水愁煞人。我来画此山水,是我与山水一时形成的境界,而不是对象化的相互奴役。李流芳言"存其恍惚"——存其无我无物之间也。

性与空等的境界,也就是我在以前讨论中所说的"忘记态度的态度",如看一棵古松的三种态度(古松如何的科学态度,有何功用的功利态度,古松很美的审美态度)之外的第四种态度,没有观的知识分解,没有利用的欲望多多,没有外在审美的品头论足,也就没有了态度;我"丢失"在物中,与物相绸缪,生成一个非有非无、非己非物的世界[2],此谓"性与空等"。

[1]〔明〕李流芳《檀园集》卷十一,嘉定区地方志办公室编,陶继明、王光乾校注《嘉定李流芳全集》,第268—269页。

[2] 见拙著《真水无香》,第143—169页。

（三）无物比伦

北宋董逌《书徐熙画牡丹图》云："世之评画者曰：'妙于生意，能不失真如此矣，是能尽其技。'尝问：'如何是当处生意？'曰：'殆谓自然。'其问自然，则曰：'能不异真者，斯得之矣。且观天地生物，特一气运化尔，其功用妙移，与物有宜，莫知为之者，故能成于自然。今画者信妙矣，方且晕形布色，求物比之，似而效之，序以成者，皆人力之后先也，岂能合于自然者哉！'"[1]

这段画评透露出传统艺术中的重要思想，即如何确立艺术形式意义的问题。一种是"与物有宜"，宜者意也，这句由《庄子》借来的话，说明画需要外在的形象描摹，由具体的形象表现意义、体现生气，那么是否意味着如徐熙的牡丹等只是表达某种先行存在之意念的符号？董逌认为，野逸的徐熙一反传统创造的淡逸牡丹，不是为了表达某种外在附加的旨意，其意义就在自身，它是艺术家当下发现的真实世界的呈现，"不能异真"，此即为自然，此即得生意。这就叫"与物有宜"。这是即世界即意义的思路。《大宗师》所说的"与物有宜而莫知其极"，这个"莫知其极"，正是此意——没有一个终极的道理来决定它的意义（由此可见广川对庄学领会之深矣）。而流行之花卉（如黄筌）"晕形布色，求物比之，似而效之"，将花卉当作某种先行存在之意念的象征物，选择物象（求物）而比况某种概念和情感，这便落入"物可以比君子之德"的窠臼之中——花卉成了观赏之对象、托付之喻体，花卉本身的意义由此被剥夺。

"与物为宜"和"求物比之"，代表两种不同的创作方式。就总体而言，传统中国艺术具有托物言志的悠久传统，《诗经》的"比兴"传统，《周易》"象者，像也"的创造方式，礼乐文化的影响，使比喻和象征成为艺术呈现的基本方法。而自唐代以来，这种固有的方式受到质疑，一种超越比兴象征传统的独特方式开始受到人们重视，广川所言之分野，正是看到了这种新的艺术发展趋势。

其实，在"依世界原样呈现"的观念中，青山自青山，白云自白云，青山的

[1]〔宋〕董逌《广川画跋》卷三，第49页。

意义就在青山本身，自身不是比喻、象征的符号，所以称为"自青山""自白云"，它由"性"起，而不是某种外在意念的附庸。正如药山所云："看破牛皮，终无是处。"并没有一个抽象绝对的意义在。它的根本特点是不被塑造，无可比伦，意义即生成于当下创造的境界中。

著名的"庭前柏树子"的公案，就与此一理论有关。《赵州录》记载：时有僧"问：'如何是祖师西来意？'师曰：'庭前柏树子！'曰：'和尚莫将境示人。'师曰：'我不将境示人。'曰：'如何是祖师西来意？'师曰：'庭前柏树子。'"[1]这段对话分三个层次，第一个层次是说道不可追问；第二个层次是不以境示人，强调道不堪比伦，不是创造一种境界，示人以道有何种意义；第三个层次是道就是自在兴现，让庭前柏树子自在地说，青山自青山，白云自白云，它们只是自在言说而已。

"说似一物即不中"，这是禅宗重要话头。道不可说，不可以"似"去比。禅宗强调"千般比不得，万般况不及"[2]，认为一切比喻都是不真实的，比喻、象征之法是对世界的锁定，一如陶渊明所说，"任真无所先"（《连雨独饮》）——归复生命真性，实际是对一种先行存在的道、理的超越。青山自青山，是让世界"说"，而比喻、象征以及比德传统，是知识的见解，是"世界为我说"，与此真性学说截然相反。

这种"无物比伦"的方式，在陶渊明那里已经显露端倪（陶爱菊，不是停留在比德上去理解，菊，是圆满俱足的实在世界，它与楚辞的香草美人传统有重大区别），唐诗中又有所发展。像王维的"木末芙蓉花，山中发红萼。涧户寂无人，纷纷开且落"（《辛夷坞》），不是景物描写，不是观念比附，而是"境的呈现"——以诗人当下此在发现的独特生命境界来呈现。而这在观念上成为自觉、形成趋势性影响，要到中唐五代之后。受禅宗以及禅宗出现所激活的老庄哲学的影响，中唐以后，传统艺术的呈现方式出现明显变化，不是原有的方式退出，而是一

[1]〔宋〕普济著，苏渊雷点校《五灯会元》卷四引，第202页。
[2] 问："如何是学人出身处？"师曰："千般比不得，万般况不及。"〔宋〕普济著，苏渊雷点校《五灯会元》卷八，第502页。

种新的呈现世界的方式跃出，之后成为文人艺术主要的呈现方式。我们看被黄公望评为"居然相对六君子"的云林《六君子图》，就不能简单以"岁寒，然后知松柏之后凋"（《论语·子罕》）这样的比德方式去理解。云林的意思并不在儒家比德模式中。方闻先生由云林赠别款待自己的年轻朋友公远的《岸南双树图》分析，"高的一株挺拔刚劲，多有枯枝，矮的一株新枝勃发，向旁敧侧，隐喻倪瓒、公远二人"[1]，这样的思路显然与云林不合。

宗白华说："世界上有两部书对后世的艺术影响很大，一部是中国的《诗经》，一部是荷马的叙事诗。"[2]《诗经》重感情，也重比兴，以此物比彼物的传统，由这部经典确定。此外，楚辞的香草美人传统，以香草美人比君子，以杂草野卉比小人。诗骚传统以及《周易》的象征学说，发展为中国艺术哲学特殊的象征传统。

在上文提到的"溪若是声山是色，无山无水好愁人"的问题中，董其昌借证悟和尚语，所破的正是这种以物比伦的象征比喻见解。禅宗有"水鸟树林，悉皆念佛念法"的说法。山水画家每以佛语比画，认为画山水，非在山水，而是"以山水为佛事"，以山水来"说法"——表达自己的思想和感情。证悟和董其昌的问题是，"溪若是声山是色，无山无水好愁人"——如果山林溪涧都是为了说佛，表达抽象概念，必然的结果是，山林溪涧是抽象概念的象征物，这样说来，山林溪涧本身的意义又何在？依这样的思路，山林溪涧本身便不具有本体意义，而成为一种工具和媒介。于是，生命的颖悟，变成概念的追踪，所在皆适的体验，变成物我了不相类——将人推向世界对岸的努力。

寒山诗云："吾心似秋月，碧潭清皎洁。无物堪比伦，教我如何说。"[3] 让比德的冲动止息，截断比方于物的思路，让世界自己言说，建立一个无源无本的宇宙，即寒山所谓"寻究无源水，源穷水不穷"（《惯居幽隐处》）。言无言的哲学作为儒、易之外的另一极，终于在唐宋以后艺术中发挥更大作用，开辟了传统艺

[1] 方闻著，谈晟广编《中国艺术史九讲》，第47页。
[2] 宗白华《中国美学史论集》，第2页。
[3] 〔唐〕寒山《吾心似秋月》，项楚《寒山诗注》，第137页。

术哲学的新章。没有这一点,也就不可能有一花一世界的圆满哲学,如果体验所得只是别的东西的凭依物,就不可能当下圆满,只能是残缺的、被给予的。所以,我心似秋月,碧潭清皎洁,只有在独立、无涉境界中才能产生。

北宋灵隐寺惠淳圆智禅师一次上堂,举寒山"吾心似秋月,碧潭清皎洁"两句诗,说道:"寒山子话堕了也。诸禅德,皎洁无尘,岂中秋之月可比?虚明绝待,非照世之珠可伦。独露乾坤,光吞万象,普天匝地,耀古腾今。且道是个甚么?良久曰:此夜一轮满,清光何处无!"[1] 他认为,寒山虽然认识到"无物堪比伦",但他却说"吾心似秋月,碧潭清皎洁",用"似"字,就是隔。禅宗是"说似一物皆不中","似"是比况,比况是判断,一落判断就是知识之论,与禅了无关系。当他说洁净无尘的心灵,就像("似")秋月映照寒潭的时候,他是对自己心理状况的一种界定;当他借用秋月寒潭来比喻心灵的时候,寒潭在他的身外,寒潭与它的关系是暂时的、偶然的,也是局部的。面对秋月,他没有"独露身";在他的览观中,秋月也没有"独露身"。二者都非自在独立的显现,都不是一种真存在。而禅宗的彻悟境界是一种"圆觉",虽然是瞬间感受,却不见时间之短;虽然是须臾之物,却无空间上的缺憾。所以禅师以"此夜一轮满,清光何处无"来形容这圆满俱足的境界。这位禅师所言的确触及禅宗思想的关键处,也是艺术哲学的关键点。

四、世界"皎皎地说"

中国艺术追求灵动的意趣,这是一以贯之的。但不同时期,在不同创作观念支配下,又有不同倾向。汉魏六朝时期,重形神兼备(如顾恺之的画论)、气韵生动(如谢赫的"六法"说)。唐代以来尤其到北宋时期,在儒学影响下,追求"生趣",通过艺术形象来"观生意",渐成主流。然而,大致也在此时期,随着文人

[1]〔宋〕普济著,苏渊雷点校《五灯会元》卷十六,第1097页。

艺术兴起,一种追求"活泼泼"生命趣味的倾向渐成规模。与"观生意"的审美追求相比,虽然都在说生动活泼,在内在旨趣上却有根本差异。文人艺术的面目多为枯木寒林,意趣常在荒寒寂历之间,难道这样的艺术能体现出活泼的意味?这里有极为复杂的理论背景,寻绎青山自青山、白云自白云的智慧渊源,或能揭开个中因缘。

让世界说,世界是"皎皎地说"。"青山元不动",是性之归;而"浮云任去来",就是皎皎地说,活泼地说。无风,是对一切妄念的悬隔;而萝自动,则是活泼泼生命精神的恢复。苏轼说:"君看古井水,万象自往还。"(《书王定国所藏王晋卿画着色山二首》其一)古井水,精澄渊净,真性之象也;而自往还,是性灵的自在优游、生命价值的实现。前文所引的灵云志勤法偈:"自从一见桃花后,直至如今更不疑。"即是让世界说,让真性敞开,一了百了,通透明澈,总是这样"皎皎",如"遂于大明之上矣,至彼至阳之原也"[1],又如《二十四诗品·纤秾》所说"采采流水,蓬蓬远春"。显然,这皎皎地说,这活泼泼的意趣,不在言象之粗,而在至精之神也,在自性之圆融处。

清如冠九《都转心庵词序》云:"'明月几时有',词而仙者也。'吹皱一池春水',词而禅者也。仙不易学,而禅可学。学矣,而非栖神幽遐,涵趣寥旷,通拈花之妙悟,穷非树之奇想,则动而为沾滞之音矣。其何以澄观一心,而腾踔万象!是故词之为境也,空潭印月,上下一澈,屏智识也。清磬出尘,妙香远闻,参净因也。鸟鸣珠箔,群花自落,超圆觉也。"[2]超圆觉境,鸟鸣珠箔,群花自落,正是皎皎地说。一位唐诗评论者说:"人闲桂花落,心上无事人。浩然太虚,一切之物皆得自适其适。见花开,则开之而已;见花落,则落之而已。人自去闲,花自去落,各有本位,互不侵犯……"[3]这空花自落的境界,也即活泼之境。

[1]《庄子·在宥》。

[2]〔清〕如冠九《都转心庵词序》,江顺诒《词学集成》卷七《词境》引,见唐圭璋编《词话丛编》,北京:中华书局1986年版,第3294页。

[3]〔清〕徐增《而庵说唐诗》卷七,《四库全书存目丛书》第三百九十六册。

第六章　由青山白云去说

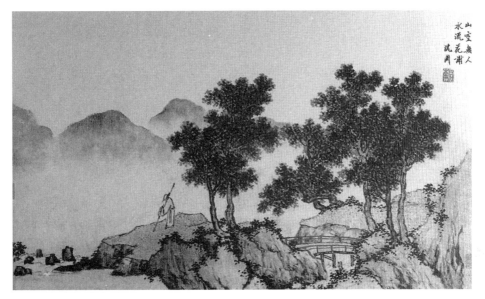

〔明〕沈周　落花诗意图　南京博物院

这里由"空山无人，水流花开"[1]这句偈语谈起。

南京博物院藏沈周《落花诗意图》，设色，画有沈周一贯的温雅细腻，远山飘渺，溪流有声，春末时分，落花缤纷，一人涉小桥，拄杖到溪边。寂静的气氛由画面溢出，似能听到落花的声音。上有题云："山空无人，水流花谢。"这两句话，几乎可以说是五代北宋以来文人艺术的纲领，是揭示文人艺术奥秘的关键之一。

"山空无人，水流花谢"，乃由苏轼"空山无人，水流花开"化来，由于浓缩了道禅哲学影响下艺术发展的精神，受到人们高度重视。禅家极重此境。禅家以"落叶满空山，何处寻行迹"（韦应物诗）为第一境，以"空山无人，水流花开"为第二境，以"万古长空，一朝风月"（北宋天柱崇慧禅师语）为第三境。元临济僧中峰明本（1263—1323）有偈语归纳南禅精神说："达摩之教，不立文字。谁

[1]〔宋〕苏轼《苏文忠公全集》之《东坡后集》卷二十《十八大罗汉颂》："饭食已毕，擩钵而坐。童子茗供，吹钥发火。我作佛事，渊乎妙哉。空山无人，水流花开。"

示众妙，法门不二。何时解脱，还我本来。山空木落，水流花开。"[1] "山空木落，水流花开"，所概括的正是此一精神。

在诗坛，清沈德潜《说诗晬语》卷下说："司空表圣云：'不着一字，尽得风流''采采流水，蓬蓬远春'；严沧浪云：'羚羊挂角，无迹可求'；苏东坡云：'空山无人，水流花开'。王阮亭本此数语，定《唐贤三昧集》。""空山无人，水流花开"，成了王士禛编纂《唐贤三昧集》的抉择标准之一。在画界，清初渐江作《画偈》，乃其一生艺术思考之总结，开篇四句即为："空山无人，水流花开。再诵斯言，作汉洞猜。"[2] "空山无人，水流花开"，成了绘画的八字真诀。

清画家戴熙对此一境界体会极为细腻，他说："空山无人，水流花开。东坡晚年乃悟此妙，所谓不着一字，尽得风流也。"[3] 在其《习苦斋画絮》中，对此境多有涉及：

重峦不着烟，密树疑有雨。空山晚无人，白云自吞吐。（卷六）

夹路吹松风，连山秘幽邃。一径杳无人，白云荡空翠。（卷七）

孤村晚无人，空烟幕碕岑。荒树俯寒流，夕阳写秋声。（卷七）

雨过岚光重，烟空林影密。山村晓无人，泉声自汩汩。（卷七）

烟岚各为容，风林若相语。空亭翼其间，飞云自来去。（卷一）

群山郁苍，群木荟蔚，空亭翼然，吐纳云气。（卷二）

空亭独摊饭，万象供心玩。雨过风萧骚，秋声落天半。（卷二）

青山不语，空谷无人，西风满林，时作吟啸，幽绝处，正恐索解人不得。（卷七）

空山无人，松语泉应。（卷三）

[1]〔清〕顾文彬《过云楼书画记》卷三著录中峰明本《传心法要》之《五大僧字语》。

[2] 汪世清、汪聪编纂《渐江资料集》，第29页。所辑《画偈》之文，据手钞本，并参以《诗观》《安徽丛书》等校订而成。

[3]〔清〕戴熙《习苦斋画絮》卷六，《中国书画全书》编纂委员会编《中国书画全书》第十四册，第195页。

第六章　由青山白云去说

苏轼所开出的"空山无人，水流花开"境界，与禅门灵云智勤所言"青山元不动，浮云任去来"意思庶几相当。空山无人是基础，也就是前文所论之寂寞无人之境；水流花开，是在寂寞无人之境中形成的。空山无人是体之立，水流花开是用之生。而文人艺术创造的寂寥、荒寒、幽邃的境界，则是相之成。体、相、用三者一体嬗联。[1]

就体上言，"空山无人"，不是说空间的具体存在特征，超越物我之间的对象性关系是其根本意旨。如黄山谷所说，"虚心万物表，寒暑自四时"[2]，荡涤外在束缚，拂去心灵灰尘，让生命真性莹然无碍地呈现，所谓"流水桃花色，春洲杜若香"（庾信《咏画屏风诗二十五首》其十），自在呈现也。"空山无人"，也不是空间的无变化，世界无一刻停息，青山、溪流、丛林，刻刻都在变，它强调的是不系心于物、以寂然之心目对世界，融世界与己为一体。前引沈周诗有云，"山木半落叶，西风方满林。无人到此地，野意自萧森"，人与世界融为一体，发现宇宙美迹、真宰所秘。

就用上言，"水流花开"，是被遮蔽真性的恢复、生命创造能力的苏醒，在上引戴熙数首诗中，都强调寂然境界中生命力的跃升。"空山无人"，是真性的归复，不能将此简化为：为了创造一个空灵的境界，为了提供一个静中观动的起点。这样理解，就抽去了此境界的核心意义。

特别值得注意的是，中国艺术家对此境界的描写，总是喜欢将"无人"和"往来"扣在一起——当万有俱寂之时，一朵浪花出现了，这是禅境，也是艺境。如红炉点雪，到此融通。万籁俱寂中，但见得白云舒卷，清气往来，溪流盘桓，独鸟盘空，生命在跌宕纵横。像上引戴熙所说的，"空山晚无人"，但见得"白云自吞吐"；"一径杳无人"的世界里，唯有那"白云荡空翠"；"山村晓无人"的阒寂中，忽地有"泉声自汩汩"；翼然空亭冷然自立，伴着"飞云自来去"；青山不语，空谷无人，却有无边的吟啸；空山无人的寂然里，松在语，泉回应……这不是我

[1] 这里借用《大乘起信论》"体相用三者一体"的学说。

[2] 〔宋〕黄庭坚《颐轩诗六首》其二，郑永晓整理《黄庭坚全集辑校编年》上册，第556页。

与物之间的交相往来,而是活泼泼的境界,不是往来激烈的动感,而是真性的无住。"喜得碧梧清荫在,共看月色上阶来"[1],只在心中存在。

就相上言,"空山无人,水流花开"这一影响中国艺术千余年的创造纲领(可以与唐张璪"外师造化,中得心源"的纲领相比肩),塑造了传统艺术的独特面目。"空山无人,水流花开",其实与"在人迹罕至的寂静空山里,清溪在流淌,山花在开放"的相状没有什么关系,它更多地将中国诗、画、园等意象创造导向寂寥、荒寒、冷幽的境界。像"空山不见人,但闻人语响。返景入深林,复照青苔上"这首小诗,表达的是人与世界优游的尺度,而不是外在的空间排列秩序。倪云林寒林枯木的冷湫湫相状,就是在"空山无人,水流花开"这样的艺术哲学滋育下产生的,这里哪有鸟鸣、花开、水流,分明是一个水不流、花不开的寂寞世界,一个寂然的空间。云林自题画卷云:"元溪王容溪先生尝赋《如梦令》云:'林上一溪春水,林下数峰岚翠。中有隐居人,茅屋数间而已。无事无事,石上坐看云起。'……余戏用其意为图。"[2]然而他的山水中,山岚轻起、云烟飘渺一无踪迹,唯余荒寒历落之相。

在道禅影响下产生的"空山无人,水流花开"的艺术哲学,促进了文人艺术在意象呈现上向荒寒寂寥方向发展的趋势:执着于一种无沾滞境界的创造,力求展示一种非运动、非关联的空间,超越时间之轴,脱略物象之间的关系,从而创造出一种"绝对"的空间形式。[3]张纬题云林《惠麓图》:"晓色凄凄凉雨过,也应草木渐飘零。水边石畔无人到,惟有长松满意清。"[4]满意清在骨,而非相。戴熙题画云:"古岸啮波,独树照水,日斜风静,虚舟自横。荒凉寂寞之味,索解人正不易得。"[5]这寂寥之地,最是无可奈何处,欲有所解,无可得解。

[1] 沈周自题《秋亭话月图》,见〔明〕汪砢玉《珊瑚网》卷三十八。
[2]〔元〕倪瓒《清閟阁遗稿》卷十一。
[3] 参本书第十四章"倪瓒绘画的'绝对空间'"的论述。
[4]〔明〕汪砢玉《珊瑚网》卷三十四。
[5]〔清〕戴熙《习苦斋画絮》卷二,《中国书画全书》编纂委员会编《中国书画全书》第十四册,第167页。

第六章 由青山白云去说

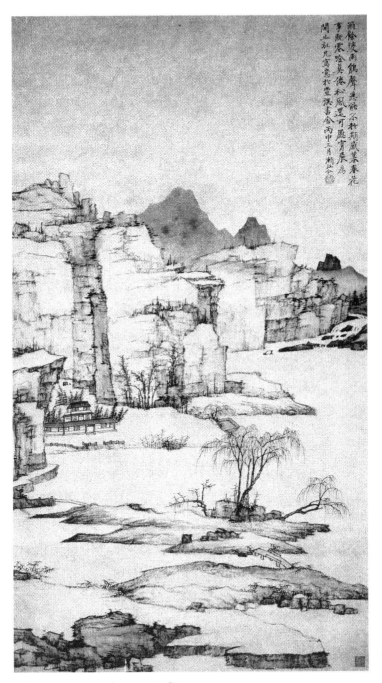

〔清〕弘仁 雨余柳色图 上海博物馆

一花一世界

吴历谈自己创作体会时说："元人择僻静之境，构层楼为盘礴所。晨起看四山烟云变幻，得一新境，即欣然握管。大都如草书法，只写胸中逸趣耳。一树一石，迥然不同。予鹿鹿尘坌，每舐笔和墨，辄作世外想，初不从故纸中觅生活，然安得买山资，结庐大痴旧隐处乎！"[1] 此与西方写生不同，也与黄筌式的外在景物描摹不同，艺术家观世界中，"作世外想"，入手处是一树一石，然出落处总如草书法，略其梗概，写其当下直接体验所得也，刊落色相，独存清真。

由此来看希运所说"皎皎地说"，其实就是让世界明澈地说，一无遮蔽。所谓"凿池寒月入，扫地白云生"（《诗人玉屑》卷四），一切都是自在兴现，依其本然面目而存在，依其固有联系而联系，人放弃将世界固定在知识和情感之中的努力，一任水自流，花自开。所以禅家所说"活泼泼地"，并非指活泼的外在表相。五代北宋以来的文人艺术创造中也是如此，万象自往还的活泼，与存在状态的活泼没有必然关系，在儒家哲学影响下产生的人与世界往复回还的哲学，在此内化为一种人与世界相融为一的印合，而不是彼此之间相互往来的流动。

正因此，我在以前的论述中，曾提出过中国美学中存在两种不同活泼方式的观点。一是"看世界活"，世界的活意是在"我"的观照中产生的，我与世界的关系是观照主体和被观照对象的关系，人的理性和情感是这一活水产生的源头。这可以说是一种"有我的生命观"。二是"让世界活"，反映的是一种"无我的生命观"，"看"的方式在此发生根本性变化，主体与客体、我心与外物的关系被彻底消解，所谓"溪云霭霭树团团，溪上幽亭六月寒。日暮看山人已去，水禽飞上石阑干"[2]，观者退出，让世界自在运动。不是"我"让世界活，而是人从世界的对岸回到世界中——让世界自活。[3] 在文人艺术中，活泼不由色相中见，而由内觉中成，绚烂的世界在此变成淡然的世界，绿树换成了疏林，山花脱略为怪石，潺潺的流水顿失清幽的声响，溪桥俨然、人来人往的世界化为一座空亭，丹青让

[1]〔清〕吴历《墨井画跋》第十七则，章文钦笺注《吴渔山集笺注》卷五，第420页。
[2]〔明〕倪敬《题画》，清官修《题画诗》卷二十五。
[3] 参拙著《真水无香》，第67—72页。

位于水墨,"骊黄牝牡"都隐去,盎然的活意变成了寂寥的空间……这时,"我让世界活","无我相",世界在"我"的"寂然"——"我"的意识淡出中"活"了,或者说世界以"寂然"的面目活了。

元代文豪柯九思好竹画,他题文同竹画说:"湖州放笔夺造化,此事世人那得知。蹬然何处见生气?仿佛空庭月落时。"[1]眼见得是一片"蹬然",尽是寂寞之象,哪里有"生气",哪里有活泼?柯九思说,生气在"空庭月落时",在潇洒寂寞中。此意说得好。正像白居易《僧院花》诗所云:"欲悟色空为佛事,故栽芳树在僧家。细看便是华严偈,方便风开智慧花。"这让世界活的境界,是活泼世界的方便法门,在虚空中铸造,在无物处称尊。要看世界的本相,必须撩开世相的面纱。

正因此,"让世界活",不必"让"出一个萧聊寂寞的世界,要在拓展出一片自由的内觉空间,一个"无住"的世界。活泼的精神,由幽冷中参取,在绚烂中也可悟得。一切声色,皆艺道之恩赐,关键在于超越声色,不以声色为声色,才能使"山河大地忽地敞开"。前面谈到王渔洋编《唐贤三昧集》,有本"采采流水,蓬蓬远春"之说,出自《二十四诗品》之第三品"纤秾"。该品云:"采采流水,蓬蓬远春。窈窕深谷,时见美人。碧桃满树,风日水滨。柳阴路曲,流莺比邻。乘之愈往,识之愈真。如将不尽,与古为新。"虞集在跋中说:"往而深者,清风泡泡而同流,素音于于而载往,乘碧景而诣明月,抚青春之如行舟,由之而得乎性。"本品追求"幽香散空谷中"的深幽境界,推崇如郎士元"重门深锁无寻处,疑有碧桃千树花"(《听邻家吹笙》)的诗境,并将其放在突出的位置,就是提醒诗人,不要畏惧声色,而应超越声色。[2]

这一理论在惯作浣花之境的黄鹤山樵王蒙那里表现最为充分,其画以密而秀著称,表面看来,与文人艺术强调的简淡并不合拍,然云林认为他笔力超迈,为五百年扛鼎之人,繁密而富丽,却有简淡之风味,正所谓风华满眼而见其淡,

[1] 〔元〕柯九思《题文与可画竹》,《丹丘生集》卷三。
[2] 参拙著《二十四品讲记》关于此品的讨论,第34—39页。

一花一世界

〔元〕王蒙　东山草堂　台北故宫博物院

千岩万壑而得其疏。他的画从董巨中来，受到其舅父子昂的影响，但又成一家风格。在笔墨上，他是中国山水画发展史上真正有气力的人，其画有"笑将青眼对沙鸥"（王蒙自题《花溪渔隐图》）的气势，有"两岸桃花绿水流"（同上）的风味。读其《萝薜山房图》题诗，真有一树桃花的感觉："绿萝蔓苍壁，花香散春云。松房孤定回，袈裟留夕曛。山高萝月白，独立霜满巾。回风振层巅，崖雪洒余芬。"有评者论其画："心空境亦忘，居安身自适。不学解空人，天花绕其席。"[1]"天花绕其席"的浪漫，正是黄鹤山樵之过人处。他一生都在追求"桃花春"。山樵的境界与云林不同，也与大痴有别，然三人都有大气局。山樵诗云："边城鼓角怨清秋，起坐遥生关塞愁。露气下垂群树白，星光乱点大江流。百年南北人空老，万古升沉世若浮。不为五湖归兴急，要登嵩华看神州。"[2]高旷的气质，浪漫的情致，让世界自活矣。[3]

结　语

文人艺术的"说"，是一篇有关中国艺术精髓的大文章。其根本特点是呈现，而不是再现、表现。荡去心灵的遮蔽，尤其是刈除知识和情感的缠绕，创造人天一体的境界，让世界自在言说，此为读入传统艺术的关键。

"无风萝自动"，心中"无风"，真性跃出，才能披着青萝去领略万山的空翠。"空山无人，水流花开"，荡去一切遮蔽，在性灵的"空山"里，无处不有水流花开。由此去看中国艺术中的寒林枯木、一湾瘦水，或可寻得一些"心解"。

[1] 王蒙《萝薜山房图》同庵易简跋，见〔明〕汪砢玉《珊瑚网》卷三十五。
[2] 王蒙《龟山萧寺图》题七律二首之二，见〔明〕汪砢玉《珊瑚网》卷三十五。
[3] 我在北京大学哲学系的同事先刚教授，为我在《南画十六观》中没有写王蒙而遗憾，他的看法是对的，我当时对王蒙的艺术价值认识不足。

第七章　德将为汝美

西方美学的发展以讨论"美"的概念为中心，而中国美学关心"真"更胜过"美"，认为只有"真"才是"美"的。在艺术的美感世界中，一个从形式上看起来美的对象可能并不美，有时一些丑陋的形式反而受人们喜爱，因为他们认为：此中有"真意"。

董其昌《咏盆菊（馆课）》诗云："众芳岂不妍，秋英自清绝。意与幽人会，标名霜下杰。容以桃李颜，艳彼茱萸节。翩翩五陵子，佳色纷相悦。积紫照朱茵，堆黄象金垤。赏韵一以乖，篱堵宁辞拙。亭亭盆中菊，偏承美人撷。香分甘谷幽，色借冰壶洁。对此读《离骚》，心魂坐莹澈。悠然见西山，孤峰正钦蘖。"[1]

此诗就一盆秋菊说美丑的道理，说世俗审美与文人审美意识的不同。一般人的审美观念，讲究绚烂的色、馥郁的香、名贵的声望等，而幽人之赏，则是另一番风景，所谓"赏韵一以乖，篱堵宁辞拙"：一盆不起眼的菊花，养在平凡盆中，置蓬门之侧，委篱墙之畔，开于萧瑟秋色里，然而她"自清绝"，自有一种芬芳，有一种难以言说的美。

这"赏韵一以乖"的情趣，在唐宋以来艺术领域渐成趋势。如水墨画的黑白世界，山水画中的枯木寒林，盆景中的老树枯槎，诗人欣赏的满池枯荷，书法中的丑拙造型，篆刻中的残破粗莽，都与通常所谓"正常"的审美观念有区别。它不匀称，不规整，无秩序，过于黯淡，过于消极，过于低调，总是和寒冷、枯萎、萧瑟、怪诞等"负面"形象联在一起。闻一多说："文中之支离疏，画中的达摩，是中国艺术里最特色的两个产品。正如达摩是画中的诗，文中也常有一种

[1]〔明〕董其昌著，邵海清点校《容台集》卷一，第2页。

'清丑入图画，视之如古铜古玉'的人物，都代表中国艺术中极高古、极纯粹的境界。"[1] 吴昌硕自题《蒲陶》说："吾本不善画，学画思换酒。学之四十年，愈老愈怪丑。草书作蒲陶，笔动蛟虬走。或拟温日观，应之曰否否。画当出己意，摹仿堕尘垢。即使能似之，已落古人后。所以自涂抹，但逞笔如寻……"[2] 他们的观点，其实反映的就是传统艺术普遍存在的趣尚，或可叫作"反审美"趣尚。

传统艺术哲学通过对生命的真确理解，来展现它独特的美感世界。

一、自性为美

对于文人艺术来说，一个看起来具有美的形式的对象，虽然符合某种美的标准，但并不能称为美；美是人本心的发明、真性的回归，可用庄子"德将为汝美"一语来概括[3]。德者，性也。归复真性，由自己生命体验中证得，才有真正的美。

佛教中讨论的很多问题与美有关。《金刚经》说："庄严佛土者，即非庄严，是名庄严。"庄严佛土（或言"庄严净土"），佛所居之处，是清净、圆满的世界，佛教信众向往的极乐之地，也是至美之所。就像《维摩诘经·香积佛品》中描绘的"上方界分"的众香界，"其国香气，比于十方诸佛世界人天之香，最为第一"，那是一个美的天国。

如何能到达这个美的天国？佛教认为，心中有垢与净、庄严与卑俗的区别，就不可能接近这个世界。"不垢不净"（《心经》语），为不二法门。《维摩诘经》说："非垢行，非净行，是菩萨行。"菩萨行是自利利他的圆满觉悟，证得此一果报，就需超越垢净分别见解。这一至美世界，与目的性追求绝缘，如揣着一颗崇敬净

[1]《闻一多全集》第二卷，北京：生活·读书·新知三联书店1982年版，第289页。
[2] 光一《吴昌硕题画诗笺评》，杭州：浙江人民出版社2003年版，第170页。
[3]《庄子·知北游》中借一位得道高人被衣的口说："若正汝形，一汝视，天和将至；摄汝知，一汝度，神将来舍。德将为汝美，道将为汝居，汝瞳焉如新生之犊而无求其故！"

土的心去追求,便无法达至。

在《楞严经》中,佛问阿难为何"舍世间深重恩爱"而出家,阿难说:"我见如来三十二相,胜妙殊绝,形体映彻,犹如琉璃",羡慕不已,所以出家。佛说,这只是因你认为有美存在而生爱恋,爱一个外在对象而去追求,并不能得到。因为并没有一个外在的"胜妙殊绝"的世界,如来就在你本心中,心净则如来在。[1] 佛教说"一念心清净,处处莲花开",清净心,就是无丑无美之心。印顺法师对此理说得清晰:"但众生的迷执,是深固的,听说庄严净土,又在取着庄严,为尊贵的七宝、如意的衣食、美妙的香华音乐、不老不死的永生所迷惑了。所以,佛告须菩提:如上所说的庄严,凡是修大乘行的菩萨,都应生清净心,离去取相贪着秽恶根源,不要为净土的庄严相——美丽的色相、宛转的音声、芬馥的香气、可口的滋味、适意的乐触、满意的想像等而迷惑!要知色、声、香、味、触、法,都如幻如化,没有真实的自性可得。"[2]

我说庄严净土,即非庄严,是为庄严,突出的是归复真性的思想。中国传统审美思想也有类似看法,可表述为:"我说美,即非美,是为美"——我们说一个东西是美的时候,就有一个相对的丑的概念(老子所谓"天下皆知美之为美,斯恶已")。美丑观念的产生,后面必然有"审"美标准,还会受情感、欲望等目的性心理支配,这样所得之美,并不是真美;它是知识见解,是情感好恶的判断,是一种歪曲见解(庄子所谓"曲士不可以语于道者,束于教也")。超越美丑分别,"不藏是非美恶"(庄子语),灭没"丑妍"念想,混腐朽与神奇为一体,臻于不分美丑的浑朴境界,这是人真性的复归,有大美藏焉。美在人本然真性的敞开,无主客之相对,无感性理性之判隔,是一种"没有美而具有美"的世界,托于外在审美认知无法达到,通往此世界唯一的路,是纯粹生命体验。

以真性为美,庄子哲学有清晰表达。《庄子·田子方》假托老聃与孔子的对话,

[1]《楞严经》卷一,《大正藏》第十九册。
[2] 释印顺《般若经讲记》,第48页。

老聃曰:"吾游心于物之初。"孔子问其故,他说他进入不生不死、"始终相反乎无端,而莫知乎其所穷"的境界,并说:"夫得是,至美至乐也,得至美而游乎至乐,谓之至人。"至人之乐,在于得至美,至美是在自然无为、与物优游的境界中获得的。庄子的意思是,归复真性,方有此美。庄子说:"天地有大美而不言,四时有明法而不议,万物有成理而不说。圣人者,原天地之美而达万物之理,是故至人无为,大圣不作,观于天地之谓也。"(《庄子·知北游》)"原天地之美",意思是:自然无为,返归真性,从而推原天地本原之美。推原,非知识推证,而是纯粹体验。[1]

推原天地之美,绝不意味着自然是最美的,人创造的东西不如自然,必须效法自然而为之。此有两层意思需辨明:其一,在这里,"天地之美"并非外在于我的感性实在,它与人是"浑一"的存在,是人生命真性所发明的宇宙,是人与万物共成一天的境界。故"原天地之美",不是认识外在自然美,而是体验真性之美,美在"天"而不在"人"。"天"是人于体验中对真性的复归。其二,一般的美丑见解,是"言说"的有为世界,而美的正思维追求本原之美,但并不意味着有一个"美本身"。美不是对外在美的本体的发现,它就在自心体验中证得。所以,庄子的"原天地之美",其实就是"以纯粹体验中所归复的自性为美"。

这一思想,以超越作为知识的美丑观念为前提,认为美是不可分析的,可以分析的对象,便失却真性之美。《庄子·天下》说:"判天地之美,析万物之理,察古人之全,寡能备于天地之美,称神明之容。"美丑见解,在"析""判"的分别中,割裂了天地的"大全"。[2] 在传统艺术哲学有关美丑观念的发展中,无论是"不辨丑与妍",还是"宁丑毋媚""化丑为美""丑到极处便是美到极处"等表达,都以超越美丑分别为基础,都将美丑的析分当作一种虚假不实的判断,当作破坏

[1] "原天地之美"之"原",一有本原意,王先谦云:"原,本也。以覆载为心,其本原与天地同,又万物各有生成之理,因而达之。"二有推原(即追溯)意,王叔岷释云:"原通作𠠑,《广雅·释诂》:'𠠑,度也。'"度(duó),审度,推原。

[2] 拙著《真水无香》第二章对传统美学的美丑问题有专门分析,请参。

生命平衡的诱因。妍媸各别是俗谛，无美无丑为真见。如苏轼所说，"是以美恶横生，而忧乐出焉，可不大哀乎"[1]。

这一观念深刻地影响到中国人的生活方式和审美观念。唐人审美世界中就已深植此一观念，如王维以真性为至美之地。其《辋川别业》诗云："不到东山向一年，归来才及种春田。雨中草色绿堪染，水上桃花红欲然。优娄比丘经论学，伛偻丈人乡里贤。披衣倒屣且相见，相欢语笑衡门前。"优娄比丘，佛弟子有优楼频螺，梵语优楼频螺，汉语译为木瓜癃，因为胸前有癃如木瓜，故名。这木瓜癃和《庄子》中承蜩的佝偻者，都是丑者，然却有真性藏焉，故倒屣而去追求。他与一位胡居士为友，胡居士卧病，王维赠以米，并写诗安慰道："徒言莲花目，岂恶杨枝肘！既饱香积饭，不醉声闻酒。有无断常见，生灭幻梦受。即病即实相，趋空定狂走。无有一法真，无有一法垢。"（《胡居士卧病遗米因赠》）这里说的是无垢无净、无丑无美的哲学。"徒言莲花目，岂恶杨枝肘"，前一句来自佛，不必说莲花之目就美；后一句来自《庄子》，也不讨厌肘上生了如杨枝一样的瘤。归于根性，自性本净，不可染污，故得本真之美。

北宋南宋之交诗人陈与义（1090—1138，号简斋）极负盛名的《墨梅》组诗，鲜明地体现出超越美丑的传统思想。文人艺术发展到北宋末年，是理论的大成期，这位写出"长沟流月去无声。杏花疏影里，吹笛到天明"的诗人，对传统艺术精神的理解，可与东坡、山谷相比。《墨梅》诗吟咏的对象是水墨梅花，以黑白世界来表现中国人审美生活中的"淡逸之主"，传达出对艺术、人生的独特理解。诗云：

巧画无盐丑不除，此花风韵更清姝。从教变白能为黑，桃李依然是仆奴。

病见昏花已数年，只应梅蕊固依然。谁教也作陈玄面，眼乱初逢未

[1]〔宋〕苏轼《超然台记》，孔凡礼点校《苏轼文集》卷十一，第351页。

第七章 德将为汝美

敢怜。

粲粲江南万玉妃,别来几度见春归。相逢京洛浑依旧,唯恨缁尘染素衣。

含章檐下春风面,造化功成秋兔毫。意足不求颜色似,前身相马九方皋。[1]

自读西湖处士诗,年年临水看幽姿。晴窗画出横斜影,绝胜前村夜雪时。

诗作于北宋政和八年(1118),传徽宗见此诗,极赏之。简斋以此组诗而名世。组诗一、四两首即关乎本章所讨论的美丑问题,余三首由咏梅发为身世之叹,深化真性为美的观念。黑白世界,老拙梅花,自成纯美世界,既非无盐,又非西施,只是依其本色——因本色固美。"巧画无盐丑不除"一句用典,出自《晋书·周𫖮传》:"庾亮尝谓𫖮曰:'诸人咸以君方乐广。'𫖮曰:'何乃刻画无盐,唐突西施也!'"[2]周𫖮(269—322,字伯仁),西晋安东将军周浚之子,有名士风裁。乐广(?—304,字彦辅),东晋名士,与王衍齐名,时人谓:"此人之水镜,见之莹然,若披云雾而睹青天也。"[3]庾亮这样说,有讨好周𫖮之意。而周𫖮自然有些得意,说何必这样美化无盐而唐突西施呢。

无盐,战国时齐宣王王后钟离春,以有德貌丑而名世。无盐与西施是丑、美的代名词。[4]传统墨梅之画,于北宋中后期蔚成风尚,华光长老、扬补之都是此中高手。画史上,或有称墨梅为"墨煤"者,色如煤炭,形貌拙老,有丑之外相,

[1] 〔宋〕陈与义《和张规臣水墨梅五绝》,白敦仁校笺《陈与义集校笺》卷四,杭州:浙江古籍出版社2014年版,第96—102页。
[2] 〔唐〕房玄龄等《晋书》卷六十九,北京:中华书局1974年版,第1851页。
[3] 〔唐〕房玄龄等《晋书》卷四十三,第1243页。
[4] 徐渭赞丑观音说:"至相无相,既有相矣,美丑冯延寿状,真体何得而状?"(《大慈赞五首》其三,《徐文长逸稿》卷十七,《徐渭集》,北京:中华书局1983年版,第981页)他又有题芭蕉牡丹合图诗云:"知道行家学不来,烂涂蕉叶倒莓苔。凭伊遮盖无盐墨,免倩胭脂抹癯腮。"(《芭蕉墨牡丹》,《徐文长三集》之十一,《徐渭集》,第405页)西施就是无盐,忘却美丑分别,方能释放创造力。

简斋"巧画无盐丑不除""从教变白能为黑"即言此。然而，简斋认为，这世俗眼光中的丑画，没有桃李之绰约，却有清姝之风韵，以丑之表相，超越世俗美丑之见，从而得本然真性之美。第四首中"意足不求颜色似，前身相马九方皋"传为名句，九方皋相马，在骊黄牝牡之外，如此墨梅之作，不画春风，而春风自在。句中的"意足"，意为当下完足，这正是当下圆满体验哲学所强调的核心内涵。诗中所说的"含章檐下春风面，造化功成秋兔毫"，含章者，天地之象；秋兔毫，笔墨之下。在简斋看来，墨梅所创造的这一黑白世界，可以原天地之美而达万物之理。

追求真性之美，是五代北宋以来文人艺术发展的重要理论支点。文人意识的形成，即是以追求真性为前引的。突出的观点如五代荆浩《笔法记》所言"度物象而取其真"，他认为，作画"须明物象之原"，水墨画得自然"元真气象"，而成艺术发展新方向。真性为美的思想，成为水墨画产生的重要理论推动力。此一思想发展到元代，又促进了文人写意画的变革。倪云林在一首回忆学画经历的诗中写道："我初学挥染，见物皆画似。郊行及城游，物物归画笥。为问方崖师，孰假孰为真？墨池挹涓滴，寓我无边春。"[1] 他提出的形貌真实与体验真实"孰假孰为真"的问题，道出了文人艺术发展的关键。类似的观点有虞集的"实相"说、徐渭的"贱相色、贵本色"的"本色"说、八大山人的"画者东西影"等。本书前引李日华所说的"凡状物者，得其形，不若得其势；得其势，不若得其韵；得其韵，不若得其性"[2]，可视为此理论发展的总结，得其性——追求真性之美，成为传统艺术发展的新路向。这就像石涛在《狂壑晴岚图轴》跋诗中所说的："非烟非墨杂逻走，吾取吾法夫何穷。骨清气爽去复来，何必拘拘论好丑。"只顾心灵的驰骋，不计较美丑好恶。他在《与吴山人论印章》诗中写道："书画图章本一体，精雄老丑贵传神。"不在于精雄老丑的分别，而在于凿开混沌，真性乍露。

[1]〔元〕倪瓒《为方崖画山就题》，《清閟阁遗稿集》卷二。
[2]〔明〕李日华《六研斋三笔》卷二评马远《水图》语。

他的不立一法，又不舍一法的"一画"，是真性展露的境界，具有至高的美。

陈师曾论文人画说："呜呼！喜工整而恶荒率，喜华丽而恶质朴，喜软美而恶瘦硬，喜细致而恶简浑，喜浓缛而恶雅澹，此常人之情也。艺术之胜境，岂仅以表相而定之哉？若夫以纤弱为娟秀，以粗犷为苍浑，以板滞为沉厚，以浅薄为淡远，又比比皆是也。舍气韵骨法之不求，而斤斤于此者，盖不达乎文人画之旨耳。"[1] 文人意识乃是超越美丑、返归真性的意识。归复真性，并非对一般审美观念中美的存在的背离，不是否定春花秋月、青山绿水的美，更不是有爱枯荷而不爱满池莲动荷香的怪癖，而是要放下美丑、高下分辨的有色眼光，将美的引领交给当下直接的体验，去发现生命的本然光明。

韦应物《咏玉》诗说："乾坤有精物，至宝无文章。雕琢为世器，真性一朝伤。"[2] 葆有真性，即存有美的世界。

二、澹然无极

传统艺术哲学的"淡"，有复杂的内涵，有外在形式创造的平淡，有审美心胸的淡然之怀，这两层意思之外，还有一重要内涵，即淡是描述本然真性存在状态的概念。庄子说："虚静、恬淡、寂漠、无为者，万物之本也。"（《庄子·天道》）在这里，淡，不是与绚烂相对的概念，而是归本。以淡为美，其实就是以本然真性为美。这是传统艺术哲学的基本观念。

这里由以下三句话来展开讨论。

第一句话是庄子的"澹然无极，而众美从之"（《庄子·刻意》）。澹，通"淡"，澹然，也即平淡。道家自然无为哲学，以平淡为真性存在状态。平淡，又称"恬

[1]《中国文人画之研究》，北京大学书法研究会会刊《绘学杂志》1921年第2期，邓锋、朱良志主编《陈师曾全集》（南昌：江西美术出版社2017年版）收有此文的语体文和文言文两种文本。

[2]《咏玉》与本章后文所引《咏声》，都属于韦应物《杂兴八十九首》中的篇章，见《韦刺史诗集》卷八，《四部丛刊》本。

淡"。老子说:"恬淡为上。"(《老子》三十一章)平淡、恬淡,都是从味觉上说,说无味之味,即他所言"道之出口,淡乎其无味"(《老子》三十五章)。归复真性,融与万象,与物无忤,即达平淡之境。

"澹然无极,而众美从之"的"极",作"封""际""涯"解;无极,即无涯际的存在,不加分别,浑成素朴。这句话的意思是,以澹然之怀,超越知识分别,归复自然本真,即能笼括万物,备有众美。"众美从之",是所在皆美,当下即是。"众美",不是说在形式上有很多不同的美,而是说放下心来,美即随之。夜夜有月,处处有竹柏影,只有在澹然真怀中,美才能呈露。如果计量美丑的程度,情感与欲望萦满于心,心不"澹然",美必逝之。"澹然无极,而众美从之",反映的是返归真性、获得至美体验的过程。

美,是庄子哲学讨论的核心问题之一。在他的"朴素而天下莫能与之争美""原天地之美而达万物之理""天地有大美而不言"等论述中,"美"都是一个专门概念。庄子哲学中有两种不同的"美":一是作为知识存在的美,它与"恶"(丑)相对,受美丑标准、情感欲望等制约,庄子以其为虚妄的知识形式;二是超越知识分别见解、"澹然"而存的美,它是本原的、自然的,如他所说的"天地之美""朴素之美""大美"等。后一种美,是人超越美丑分别所产生的生命体验。在庄子,美既不是客观存在的、供人们去审视的对象(客观美),也不是纯然主观的知识形式(主观美),而是人在体验中,超越主观与客观、超越知识、一任世界依其原样呈现的浑一素朴状态(这也不能称为主客观统一的美)。这种"大美"(或言道之美),不是抽象绝对的精神本体(这里没有"美本身",更没有什么"美的理念"),任世界依其本真状态存在,即能臻于美。

第二句话是苏轼的"绚烂之极,归于平淡"[1]。这句话自宋元以来影响甚大。从风格和表现方式上说,平淡是与绚烂、纤秾、浓艳等相对的概念。这句话极易被理解为由平淡到绚烂,再由绚烂复归于平淡的三段论,如果这样理解,平淡只

[1] 苏轼之语不见其文集所载,引见〔元〕王构《修辞鉴衡》卷一,《学海类编》本。

是用来调整绚烂、使之不过分的一种手段，美在这里成了适度的创造方式。如王士禛评诗所云："绚烂之极归于平淡，平淡之极乃为波澜。"[1]这是对苏轼此段论述的误解。其实苏轼的观点是，超越平淡与绚烂之间的斟酌，直现生命的本然状态，艺术不是外在形式的雕琢，而是心灵真实的发明。苏轼说："凡文字，少小时须令气象峥嵘，采色绚烂。渐老渐熟，乃造平淡。其实不是平淡，乃绚烂之极也。"[2]熟后之平淡，是对平淡与绚烂形式斟酌的超越，这是苏轼清晰的思路。

苏轼的"外枯而中膏，似淡而实美""发纤秾于简古，寄至味于淡泊"，也表达了相近的意思。他所言之淡，乃无味之至味，是美的最高形式。苏轼是陶渊明的发现者，他发现了陶诗的平淡之美，认为陶诗以平淡树立了至高的美的风范。平淡在他这里不是语言风格、修辞原则，而是对陶诗本色、本真状态的描述，是"性"之平淡。正如清李调元所说："渊明清远闲放，是其本色，而其中有一段深古朴茂不可及处。"[3]深古朴茂，乃真性之展现。

苏轼有诗云："如今老且懒，细事百不欲。美恶两俱忘，谁能强追逐。"[4]他是在超越美丑分别基础上谈绚烂与平淡的关系。从文人艺术的发展来看，自然而然，不在绚烂与平淡的斟酌，而在超越知识的分别，将艺术发展为一种心灵的吟唱，将创造交给生命的直接体验。若仅就形式风格上论，无论绚烂还是平淡，都是皮相之论，为真正的创造者所不取。正因此，文人艺术倡导平淡，排除追逐绚烂的目的性行为，并非对绚烂本身的否定。"无色而具五色之绚烂"，丹青妙手，以五色为画，水墨代色而起，以黑白——无色而呈现五色之妙韵。张彦远所谓"夫阴阳陶蒸，万象错布，玄化亡言，神工独运。草木敷荣，不待丹碌之采；云雪飘扬，不待铅粉而白。山不待空青而翠，凤不待五色而綷。是故运墨而五色具，

[1] 北京大学北京师范大学中文系、北京大学中文系文学史教研室编《陶渊明资料汇编》下册，北京：中华书局1962年版，第189页。
[2]〔宋〕苏轼《与任书》，〔宋〕赵令畤《侯鲭录》第八引，《知不足斋丛书》本。
[3]〔清〕李调元《雨村诗话》，《函海本》卷上收，沈德潜也曾引此语。
[4]〔宋〕苏轼《寄周安孺茶》，〔清〕王文诰辑注，孔凡礼点校《苏轼诗集》卷二十二，第1165页。

谓之得意。意在五色，则物象乖矣"[1]，墨分五色，不是由墨的晕染中分解出五色，而是在墨色氤氲的世界中，超越色相，返归真性，并非对色相本身的否定。

第三句话是董其昌的"淡然无味，乃为天人之粮"[2]。董其昌多次谈到此一问题，如他说："云林山水无纵横气，《内景经》曰：'淡然无味天人粮。'殆于此发窍。"[3]所引之言出自道教经典《黄庭内景经》，此经说："脾救七窍去不祥，日月列布设阴阳。两神相会化玉英，淡然无味天人粮。"[4]在董其昌看来，"淡"为天人之粮，天地以"淡"而得其存，艺道以"淡"而得其真。淡即本真，淡的反面就是目的性追求。淡然作为无分别的浑成境界，是天地之资粮、造化之元精，是生命之神髓，也是人生命蒙养之膏脂。艺术家须以"淡"来颐养情怀。

董其昌以云林为艺道最高典范，云林之妙，在"幽淡"中。董其昌说："石田先生于胜国诸贤名迹，无不摹写，亦绝相似，或出其上。独倪迂一种淡墨，自谓难学。盖先生老笔密思，于元镇若淡若疏者异趣耳。"[5]又说："纵横习气，即黄子久未能断；'幽淡'两言，则赵吴兴犹逊迂翁，其胸次自别也。"[6]在董其昌看来，赵子昂、沈石田都是一代大师，他们无法达到云林之境，不在于笔墨，更无关风格，乃胸次各别也——差在本色、在真性。

董其昌将"淡"作为医治"纵横习气"的良药。在董其昌看来，淡然与"纵横气"相对，"纵横气"意同古人所说的"作气""造作气"，也即非自然之气，有纵横表达的欲望，强烈的目的性左右着艺术创造。传统艺术中的平淡哲学，与禅宗的平常心内涵庶几相当。马祖所说"无造作，无是非，无取舍，无断常，无凡无圣"（《马祖录》）的不有不无之心，正是平淡哲学所强调的宗旨。平淡之怀，平常心，都非程度的斟酌，乃是无分别之心，是真性之呈露。

[1]〔唐〕张彦远《论画体工用拓写》，章宏伟编，朱和平注《历代名画记》卷二。
[2]〔明〕董其昌《吴长卿饱菜轩题词》，邵海清点校《容台集》文集卷三，第261页。
[3] 董其昌题云林《双松图》，见〔清〕卞永誉《式古堂书画汇考》卷五十画卷二十，第1918页。
[4]《上清黄庭内景经》之隐藏章第三十五，《正统道藏》本。
[5]〔明〕董其昌著，叶子卿点校《画禅室随笔》卷二，第81页。
[6] 同上书，第65页。

综上所言，这三句话，庄子之语由"万物之本"角度说对真性的复归，苏轼之语侧重在对平淡与绚烂的超越，而董其昌之论则强调平淡哲学"无营""无纵横气"的特点，是对目的性追求的超越。三句话从三个角度道出澹然真性为美的大体内涵。"虽有荣观，燕处超然"（《老子》二十六章）——面对美的形式炫惑，我超然于外，保持淡然之怀，归复生命真性，从而臻于至美之道。

淡然之怀，是真璞之境。老子说："朴散则为器。"（《老子》二十八章）老子不是反对"散"，"散"是必然的，没有"散"，也就没有人的文化创造。人来到世界，就打破了原初的混沌，文明所烙下的印迹，就是渐渐远离素朴的过程。但人的文化创造，包括艺术创造，不能放弃"朴"这个原则，要以"朴"的原则去"散"，归复本真境界，所谓"既雕既琢，复归于朴"（《庄子·山木》），大匠不斫，斫而至于无斫。

《庄子·应帝王》中有个故事，讲大道和小巫的区别。大道具平等智慧，而小巫满腹机心。郑国有个神巫叫季咸，为人看相，能预知人生死祸福，列子见后非常崇拜，回告老师壶子："我一直以为老师的道是最高深的，今天见到了比老师更高明的人。"壶子就让列子请季咸为他看相。次日列子领季咸来为壶子看相，季咸为壶子看了四次：第一次，壶子示之以"地文"，块然若土，杜绝生机，季咸以为他要死了；第二次，壶子示之以"天壤"，廓然无有涯际，季咸以为他恢复生机了；第三次，壶子示之以渊然不动的太冲平和之象，季咸以为他精神恍惚；当季咸第四次为壶子看相时，吓跑了，列子追也追不回——壶子为他所示为万象空寂的境界，季咸惊而遁之。这时列子才真正感受到大道与小巫的区别。这段故事最后写道：

> 然后列子自以为未始学而归，三年不出。为其妻爨，食豕如食人，于事无与亲，雕琢复朴，块然独以其形立，纷而封哉，一以是终。

列子觉得自己没有学到老师的真精神，就返回家中，多年不出。

这里说了他几个行为变化：一是为妻子做饭，男和女、人与人之间的地位差别在他这里没有了；二是饲养猪跟侍候人一样，人与动物没有了区别；三是对待事物无所偏私，无亲无疏，无爱无憎；四是改掉以前喜欢浮华、张皇门面的习惯，归于素朴境界；五是独立于世，块然若土，超然知识之外，若愚若拙；六是在纷纭世态中，能始终有"封"——有自己的坚守，不随波逐流，任意东西；七是"一以是"，也就是无是无非。

此七境，真如《金刚经》所说"四相"（无人相、无我相、无众生相、无寿者相），归复真性，归复生命的平常，不像小河雨后的咆哮，而像大海一样不增不减。文人艺术的平淡之道，其实就涵括此一生命境界。

三、归根曰静

文人艺术在一定程度上，可以说是"静的艺术"。静，是不生不灭的境界。崇尚静，是以生命真性为美观念的体现。

在传统艺术中，静的内涵大体有三：一是安静，它与喧嚣相对，主要指外在环境的安静。二是平静或宁静，主要指心灵的平和，与纷扰、躁乱相对。此外，还有一种静，它指人本然清静的根性，老子称之为"虚静"。《老子》十六章说："致虚极，守静笃。万物并作，吾以观其复。夫物芸芸，各复归其根。归根曰静，静曰复命。"此"虚静"，在"归根"，在"复命"——归复生命的本然状态。上引庄子"虚静、恬淡、寂漠、无为者，万物之本也"，也是就本然真性上说静。

这归根复命之静，与外在环境的安静、人心灵的宁静有关，但不能停留在安静、宁静等意去理解，它本质上是一种不生不灭的体验境界，与佛教所说的"寂"语意相当（如《维摩诘经》说"法常寂然"，智𫖮《摩诃止观》说"法性寂然"），佛教将此称为寂静门。

文人艺术所说的"静气"，就是将此寂静门视为艺术追求的至高境界。文人艺术讲求"净、静"二字。清查升（1650—1707）评吴历《仿古册》说："观吴渔山

画,静气迎人,其一种冲和之度、恬适之情悠然笔外。画家逸品,如曹云西、倪高士后无以过之。山谷论文谓'盖世聪明,除却净、静二字,俱堕短长纵横习气。'吾于评画亦然云。"[1] 恽南田评元曹云西说:"云西笔意静、净,真逸品也。山谷论文云:'盖世聪明,惊彩绝艳。离却静、净二语,便堕短长纵横习气。'涪翁论文,吾以评画。"[2]

山谷的"净、静"二字,是与"纵横气"相对的概念。纵横气乃造作之气,是目的驱使下的追逐。净,说的是无染;静,是性的宁定。文人画重视气象的呈现,气象是画家生命境界的呈露,画至于"净",即荡涤一切遮蔽,让生命真性敞开。如《楞伽经》所说"自性无垢,毕竟清净",净不是与垢相对的心灵纯净,是毕竟清净,是对净、垢亦即美丑观念的超越。人人都有清净本然之心(佛教称为如来藏清净心),这是人的真性,它是不可染的,染只是对真性的遮蔽,真性是不灭的,人人心中都有这盏不灭的明灯(如石涛所说的"一画",就是人人心中所有,所谓天生一人自有一人之用)。文人艺术说"净",乃在于驱散遮蔽,将心灵中这块美玉的光明——"静"引发出来,由"净"而臻于"静",归于一真乍露、不生不灭的永恒境界。此谓静寂幽深,此谓静水深流。查升将"净、静"二字与"冲和之度、恬适之情"的心灵境界联系起来,以此来概括吴渔山"静水深流"的艺术追求,南田将"净、静"二字与高逸之境联系起来,来诠释他至上的"逸格",其意旨都在非生非灭的真性中。

传统艺术讲求静气——静的气象,如金农诗云:"满纸枯毫冷隽诗,白云漠漠日迟迟。飞泉洗净筝琶耳,静气唯应山鬼知。"(《题画绝句》)"山鬼"所知的这"静气",是不落凡尘的冷幽之气,脱略羁绊的真元之气。清笪重光《画筌》说:"山川之气本静,笔躁动则静气不生。林泉之姿本幽,墨粗疏则幽姿顿减。"王石谷、恽南田作注道:"画至神妙处,必有静气。盖扫尽纵横余习,无斧凿痕,

[1]〔清〕张大镛《自怡悦斋书画录》卷十四,《中国书画全书》编纂委员会编《中国书画全书》第十一册,上海:上海书画出版社1997年版,第544页。

[2]〔清〕恽寿平著,吴企明辑校《恽寿平全集》中册,第336页。

方于纸墨间,静气凝结。静气,今人所不讲也。画至于静,其登峰矣乎。"[1]在二人的理解中,作为登峰造极、神妙莫测境界的"静气",显然不是指气氛的安静、心灵的平静,而如南田所说,其中裹孕着宇宙至静至深之理,是一种超越时空的绝对境界。如韦应物《咏声》诗说:"万物自生听,太空恒寂寥。还从静中起,却向静中消。"在至静至深的寂寥中,万物自生听,一切都活泼泼地呈现。前引苏轼所说的"君看古井水,万象自往还"也当作如是观,古井水,也就是不生不灭的永恒状态。

传统艺术提倡"寂",就是归复这无生灭的本真境界。明王廷相《漫兴》诗云:"一琴几上闲,数竹窗外碧。帘户阒无人,春风自吹入。"[2]在一个寂寞宁静的世界里,春风自吹入,生机皆盎然。倪云林的艺术,可谓寂的艺术,其好友张雨就以"云林之淡寂"评其画。云林诗云:"戚欣从妄起,心寂合自然。当识太虚体,勿随形影迁。"(《赋瞻云轩》)"心寂合自然",道出其根本的艺术精神。他的几近生机绝灭的江畔空亭,一切流动、联系的因素似乎都随风飘去,呈现一个"归根曰静"的寂的世界。戴熙所描绘的"崎岸无人,长江不语,荒林古刹,独鸟盘空,薄暮峭帆,使人意豁"(《题画》),也是此"寂"的艺术境界。

传统艺术中追求的"山静似太古,日长如小年"(唐庚《醉眠》),也是此一真乍露之境。艺术家通过这两句诗,体会宇宙般的寂静。沈周有题画诗说:"碧嶂遥隐现,白云自吞吐。空山不逢人,心静自太古。"(题《四景山水》之一)"山静似太古,人情亦澹如。逍遥遣世虑,泉石是安居。"(题《策杖图》)他要在静中追求的"太古意",是一种永恒寂寞的宇宙精神。

总之,宇宙充满无所不在的运动,何为静寂?依其本然之谓也。此可从"静水深流"四字参之,它是文人艺术的不言之秘。

[1] 俞剑华编著《中国画论类编》下册,第812页。
[2] 〔清〕朱彝尊《明诗综》卷三十六引,《文渊阁四库全书》本。

四、空花自落

空谷幽兰,为什么艺术家欣赏的兰花总在空山中开放?空谷足音,为什么艺术家总认为在空山邃谷中才有充满圆融的生命之音?空花自落,为什么花落花飞飞满天的空茫才是性灵的依归处?

传统艺术注目的天地,多在空中,在空中之音、相中之色、水中之月、镜中之象的不可凑泊的世界里。如一位艺术家评黄公望山水,"其声希味淡,羚羊挂角,无迹可求者也"[1],这是攸关传统艺术核心精神的大问题。

空间布白,不壅塞,是造型之空;空灵廓落,是境界趣味上的空。还有一种空,可谓"空观",它是看世界的态度:是对形式的超越,如画家画一物,则不在此物;是对境感的消除,如苏轼所言"造物初无物",无物我之别,如一渊不生不灭的古井之水,万象在其中往还;是对美丑观念的超越——兰总在空山邃谷中开放,因为兰之"妍"在其自妍,在"不以妍为妍"的空观处;等等。这种空(或称虚),如庄子所言"虚静、恬淡、寂漠、无为者,万物之本也",是人真性的归复。中国艺术以此空观,创造真性为美的无上华严。

清金农是画梅高手,他的墨梅似乎只为说"空香"之意,只为创造一个个"空香"之城。如藏于故宫博物院的十二开梅花册,第十一开画疏朗梅花,题有"空香如洒"四字[2]。上海博物馆藏其二十二开梅花册,其中有一开题"空香沾手"四字,此四字也可说是此册的主题。如册中第二十开,湿墨特写老梅枝的一个断面,满是穹隆,如怪奇之石,开张冷眼,直视世界。老梅枝上唯有二三冷朵,残蕊满地。落梅缤纷,花在空中,在地下,也在人心中飞扬,给人满世界都有梅花飘飞的感觉,正是"空香如洒""空香沾手"的意味。纯粹的,又是哀伤的;实在的,也是虚空的。

[1] 李佐贤评黄公望《富春大岭图》之语。李佐贤(1807—1876),清著名金石学家、收藏家。《富春大岭图》曾为其所藏,今藏南京博物院。

[2] 〔清〕金农《金农》下册,第192图。

一花一世界

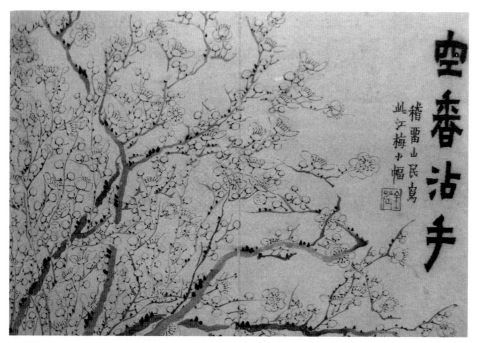

〔清〕金农　梅花三绝册之九　故宫博物院

八大山人曾多次谈到"无香"说。美籍华人收藏家翁万戈藏八大古帖册十五开，其中第五开以云林体书以下一段话：

> 太白诗"风吹柳花满店香"；温庭筠诗"香随静婉歌尘起，影伴娇娆舞袖垂"；传奇诗"郎行久不归，柳自飘香雪"。不知柳花香在何处，而诗人言之也。李贺诗"依微香雨青氤氲"；元微之诗"雨香云淡觉渐和"；卢象诗"香气云流水"。此数者有香耶？无香耶？寄谓之无香也。于诗画亦然。[1]

[1] 此段话似为八大化用杨慎之语，杨氏《柳花香》写道："李太白诗：'风吹柳花满店香。'温庭筠《咏柳》诗：'香随静婉歌尘起，影伴娇娆舞袖垂。'传奇诗：'莫唱踏春阳，令人离肠结。郎行久不归，柳自飘香雪。'其实柳花亦有微香，诗人之言非诬也。"（〔明〕杨慎《升庵集》卷五十七，《文渊阁四库全书》本）

"真源无味,真水无香"[1],这是中国艺术哲学中的重要思想,八大借此来论其空观思想。香是表,无香是本;香是幻,无香是真;香是有情世界,无香方是实相世界。

无论是"无香"还是"空香",都是传统艺术哲学尚空思想的体现。笪重光说:"虚实相生,无画处皆成妙境。"(《画筌》)周济说:"空则灵气往来。"(《介存斋论词杂著》)但我们不能据此认为,中国艺术的空,就是重视留白、重视空灵之美(今确有艺道中人持此看法)。

本书前文谈到的八大《鸡雏图》,画一只鸡立在画面中央,除此一无所有。但我们不能停留于形式上的留白看这幅画。八大借这只茸茸毛色、独立中央的小鸡,说他的人生哲学,如其题诗所云:"鸡谈虎亦谈,德大乃食牛。芥羽唤僮仆,归放南山头。"高扬一种"雌柔之境"。这只雌柔的鸡,正如旁侧小印所云,"可得神仙"也。画中空之妙,既不在结构上的空疏,又不在审美趣味上的空灵,而在说一种博大无边的空观之思:超越世事峥嵘的争执,淡去是是非非的清谈,绝灭高下尊卑的拣择,虚静无为,自然天放,此"空"之谓也。

艺林所传王维"雪中芭蕉",即与此思想有关。传王维画《袁安卧雪图》,上有雪中芭蕉,通过时序的矛盾,突出空间的颠倒,由此撕破凡常的时空秩序,说空幻的道理。此为艺道所重。

元张雨还创造了一种"蕉池积雪"的法式,虽不如"雪中芭蕉"享有盛名,却也有深意藏焉。"雪中芭蕉"侧重于空间角度,说存在之空;"蕉池积雪"则侧重于历史角度,言空幻思想。张雨作为道教中人,是一位深通中国艺术奥秘的诗人。他得到一件汉代铜洗,配以友人所赠白石,种小蕉于其上,蓄水养之,名曰"蕉池积雪",说这是"仿佛王摩诘画意",有延续"雪中芭蕉"之用思。题诗云:"洗玉之池割圆峤,上有玉苗甘露零。雪山凝寒压太白,海气正绿洒帝青。是身非坚须长物,绝境无梦遗真形。宁令严霜凋翠草,讵胜失水哀铜瓶。"(《蕉池积雪诗》)

[1] 北宋隐者、茶学家张天骥语,〔明〕陈继儒《岩栖幽事》引明《宝颜堂秘笈》本。

友人唱和颇多,裒为一卷,一时传为佳话。倪瓒有和诗云:"雪中芭蕉见图画,蕉池积雪终凋零。风翻窗里浪花白,雨压床头云叶青。诗人超轶有远思,造物变幻难逃形。尔亦林居喜幽事,晓瀄石溜携铜瓶。"[1] 时人刘师鲁有和诗云:"铜驼陌上得铜洗,曾见汉朝风露零。寒光未变劫灰黑,古色犹带宫苔青。金人堕泪漫怀古,玉女洗头真寓形。与君作池媚蕉雪,何以报之双玉瓶?"[2]

三家之诗,都在突出由幻入真之思。"蕉池积雪"的盆栽之思,突出空花自落的智慧,说一切所见幻而非实的道理,都是方便法门。如云林说"诗人超轶有远思,造物变幻难逃形",由此幻门超脱而出,呈露真性。张雨的"绝境无梦遗真形"说的也是这个意思。刘师鲁之诗重在"铜驼荆棘"的历史感叹,白石绿蕉,置于千古铜洗之上,如后来六舟和尚的古砖清供,将当下鲜活置入历史深渊中,出落时空,直视本真。

中国艺术追求空花自落的美,认为美不可以形视之,若停留于形式之上,欣欣之态亦会倏忽而过,荣就意味着不荣,开就意味着落,存就意味着不存。空花自落,不住外相,独求本真,这才是"寒华徒自荣"的真正"荣"处,"虽有荣观,燕处超然",故得其美。

空花自落,说空又不在空,如唐希运《传心法要》所说:"凡夫取境,道人取心。心境双忘,乃是真法。忘境犹易,忘心至难。人不敢忘心,恐落空无捞摸处,不知空本无空,唯一真法界耳。"[3] 空本无空,唯一真法界耳,是谓真空。说空而落于空,乃入于顽空。此真说出艺道之至理。如说八大的《鸡雏图》妙在留白,便落顽空之境。

苏轼《观妙堂记》中一段对话,对此说得最是清晰:"不忧道人谓欢喜子曰:'来,我所居室,汝知之乎?沉寂湛然,无有喧争,嗒然其中,死灰槁木,以异

[1] 〔元〕倪瓒《昔张外史有古铜洗种小蕉白石上置洗中名之曰蕉池积雪轩西圊老人追和张刘二君诗书挂轩中予亦为之次韵》,《清閟阁遗稿》卷七。

[2] 〔明〕李日华《六研斋笔记》卷四引,清乾隆刻本。

[3] 〔明〕瞿汝稷编撰,德贤、侯剑整理《指月录》卷十,第303页。

而同，我既名为观妙矣，汝其为我记之。'欢喜子曰：'是室云何而求我？况乎妙事了无可观，既无可观，亦无可说。欲求少分可以观者，如石女儿，世终无有。欲求多分可以说者，如虚空花，究竟非实。不说不观，了达无碍，超出三界，入智慧门。虽然如是置之，不可执偏，强生分别，以一味语，断之无疑。譬用筌蹄，以得鱼兔，及施灯烛，以照丘坑。获鱼兔矣，筌蹄了忘，知丘坑处，灯烛何施？今此居室，孰为妙与！萧然是非，行住坐卧，饮食语默，具足众妙，无不现前。览之不有，却之不无，倏知觉知，要妙如此。当持是言，普示来者。入此室时，作如是观。'"[1]"譬用筌蹄，以得鱼兔，及施灯烛，以照丘坑。获鱼兔矣，筌蹄了忘，知丘坑处，灯烛何施？"苏轼此一思考极有思致：筌蹄都是工具，鱼兔方是目的，然无此筌蹄则难得鱼兔，执此筌蹄则不得妙悟高方。堂亦如此，筑堂观妙，所以观妙，实非妙也。妙不在堂，而在于心，堂虽宁静萧然，只是提供一观妙之所。心何以妙？在于卒然高蹈，不落凡尘，不为象拘，以心契，而不以言宣，言宣即落筌蹄，心契则妙然了观，影像绰绰，大千妙韵，都于一时览尽。

倪云林毕生欣赏"明月写敷荣"的境界，也即此空观。其《墨梅》诗云："幽兰芳蕙相伯仲，江梅山矾难弟兄。室里上人初定起，静看明月写敷荣。"[2]《题方崖墨兰》云："萧散重居寺，春风蕙草生。幽林苍藓地，绿叶紫璃茎。早悟闻思入，终由幻化成。虚空描不尽，明月照敷荣。"[3]这位"长教明月照中庭"的艺术圣哲，所思量的多与人不同。敷荣，敷写梅兰之象，以明月来写，以香芬来写，寒气淡孤月，虚空铸香魂，一句话，以虚空来写。山谷题华光梅云，"梅蕊触人意，冒寒开雪花。遥怜水风晚，片片点汀沙"[4]，正是此意。都是冰痕雪影，澹然若无，然不在无形，不在空处，空本无空，在其实相处，在真性呈露处。

[1]〔宋〕苏轼《观妙堂记》，孔凡礼点校《苏轼文集》卷十二，第404页。
[2]〔元〕倪瓒《清闷阁遗稿》卷八。
[3]〔元〕倪瓒《清闷阁遗稿》卷三。
[4]〔宋〕黄庭坚《题花光为曾公卷作水边梅》，郑永晓整理《黄庭坚全集辑校编年》中册，第1244页。

清恽南田论艺颇切其中妙理。他评赵子昂《夜月梨花图》说:"朱栏白雪夜香浮,即赵集贤《夜月梨花》,其气韵在点缀中,工力甚微,不可学。古人之妙在笔不到处。然但于不到处求之,古人之妙又未必在是也。"[1] "朱栏白雪夜香浮",活化了"空香如洒"的境界,此"不可学"的微妙,在"笔不到处",在其虚空处。夜色朦胧里,梨花暗自绽放,无影无形的清香浮动,是其"笔不到"的微妙处。然而,如果于此虚空之处求其妙韵,则又未可得。故此微妙之境,在虚空,又不在虚空。

由此看传统艺术哲学的虚实之意,不光是虚中见实、实中见虚,更重要的是对虚实的超越,对形式的超越。无心与万物,万物未尝无,此之谓空。

五、不作妍媚

传统艺术哲学所言美的世界,是一种"不以美为美的美的境界",非目的性是其重要特征,这里再对此作一些讨论。

云林那首咏兰诗中"无人作妍暖"一句中的"作妍",意思是不被人欣赏,按照世俗的标准,它没有"妍"的外表,又没有"作妍"的功夫,只是自发自生,自本自根,不待他力而自成。然而,它照样潇洒在春风里,微笑于乾坤中。

"无人作妍暖",不因人欣赏去作妍;"寒华徒自荣",只是自荣,不求取荣于人。以自性为美,去除显露于人的欲望,消解张皇门面的算计,美的世界不是作秀之场,而是本然的生命呈露。

苏轼说:"木有瘿,石有晕,犀有通,以取妍于人,皆物之病也。"[2] 朱熹有《字铭》云:"放意则荒,取妍则惑。"[3] 李日华画一朵雨兰,题诗云:"侧身非取妍,

[1] 〔清〕恽寿平著,吴企明辑校《恽寿平全集》中册,第388页。
[2] 〔宋〕苏轼《答李端叔书》,孔凡礼点校《苏轼文集》卷四十九,第1432页。
[3] 此铭不见于《朱子全书》,见曾枣庄主编《宋代序跋全编》卷一百八十九引,济南:齐鲁书社2015年版,第5382页。

延颈欲送语。不辞展香绚，春塘夜来雨。"[1]清李方膺是这样描述古梅姿态的："欹者欹，春星皎；横者横，春月晓。拙者拙，神袅袅；枯者枯，光窈窕。形如龙，云夭矫；皮似铁，香飘渺。"[2]硬邦邦的古梅，收起了与世的亲和，挥起了拒绝的手。这里都谈到不"作"妍的问题。

文人艺术特别强调艺术是生活的延伸，是"为一己陶胸次"的，不为取悦于人而作，今人所重之艺术"市场价值"，并没有列入他们的考量中。不求人赏，格致自在，这是一条传统艺术的铁律。

金农"池上鹤窥冰"（《西方寺漫题古壁》）的艺术，于此着意特多。他说："岩坳深雪病枝蟠，骨傲天生耐得寒。得意自开花一树，不曾开与世人看。""砚水生冰墨半干，画梅须画晚来香。树无丑态香沾袖，不爱花人莫与看。"[3]美丑，这他人眼光中的存在，根本不是他考虑的问题，他的墨笔下没有美丑计量；"不曾开与世人看"，在寂寞中自开自落，不在乎人赏与不赏。自吴门以沈周、文徵明为代表的艺术强调"真赏"以来，这不取悦于人的艺术观念，深刻地影响了传统艺术的发展。这是一种与熙熙而来、攘攘而去的世相绝缘的艺术，众人如登春台，如享太牢，我孤独地自在，累累若丧家之犬，无所以归，浪游乾坤，以此成就性灵之高洁。

金农题画诗云："写竹兼写兰，欹疏墨痕吐。一花与一枝，无媚有清苦。掷纸自太息，不入画师谱。酬人分精粗，妙语吾所取。钤以小私印，署名隶书古。半幅悬空斋，色香满岩坞。隐坐整日看，冷吟独闭户。饮水张玉琴，斜阳忽飞雨。"[4]"无媚有清苦"，文人艺术是"清苦"的艺术，在"清苦"中追求"清真"。这是一批与"酬人"——来往酬酢之人，为利益而穷相往来之人——完全不同的作手，"酬

[1] 清官修《题画诗》卷七十五。

[2] 李方膺《古梅图轴》今藏上海博物馆，所引为其上长篇歌行之一段。

[3] 金农《墨梅图》（故宫博物院藏）自题，见蒋华编《扬州八怪题画录》，南京：江苏美术出版社1992年版，第108页。

[4] 〔清〕金农《画兰竹自题纸尾寄程五（鸣）江二（炳炎）》，侯辉点校《冬心先生集》卷一，杭州：西泠印社出版社2012年版。

人"只知道"精粗"（庄子"美丑"之代语），而这批人只知道让真性呈露于妙悟中，一己独特的生命体验，是他们染弄笔墨、叠山理水、雕凿铁石等的唯一目的，如果说有目的的话。

像金农这样的艺术家，知道超越美丑是最凡常的道理，不知此理则在艺道之外徘徊。无美丑感是他们的当家门风。罗聘和项均都是金农的弟子，从其学画梅，罗氏有《项贡夫画梅歌》，其中有云："笑我墨汁倾一斗，长枝大干蛟龙走。人瘦花疏合让君，相向春风我较丑。"[1]"丑"是他们从老师那里学来的真精神。丑，不是真丑，"相向春风"，我自有丑，"丑"是一堵屏障，隔开了虚与委蛇，让真性自在呈露。

论艺道不"作妍"之理，不能不说傅山的"宁丑毋媚"说[2]。他的"媚"之一字，用得极传神，也是文人艺术避之唯恐不及的对象。"媚"，就是"作妍"，是作秀，是蛊惑，是没有真本事、徒有空落落花架子，是张皇门面欲使自己欲望最大化的手段。在汉语中，"媚"有欲望、柔腻、色相等意涵，这些都与目的性相关。以"作妍"为习惯，形成"媚习"，终将与真正的艺术创造大异其趣。[3]

窦臮、窦蒙《述书赋》云："逶迤并行曰妍，意居形外曰媚。"媚，有秀出的意思。"木秀于林，风必摧之"（李康《运命论》），艺术形式也是如此，求媚求秀，乃折煞真性之花招。中国艺术重"隐秀"，绝不意味着隐藏蓄聚为了更好地秀，而是永绝为人所知的愿望，所谓"姓名但恐有人知"（倪云林语）是也。隐处就是秀出，修养蓄聚就是秀出本身，没有一个于此之外的张扬。

黄山谷的书法得欹侧之妙，颇有丑相。他说："凡书要拙多于巧，近世少年

[1]〔清〕罗聘《香叶草堂诗存》，清嘉庆刻道光十四年印本。此书不分卷。

[2] 傅山论书云："宁拙毋巧，宁丑毋媚，宁支离毋轻滑，宁真率毋安排。"据《清史稿》列传二百八十八所引。

[3] 当然，书学中"媚"有姿态秀润之意，又不可全否定。如袁宏道评徐渭书"苍劲中跃出姿媚"，即非作秀之意。

作字，如新妇子妆梳，百种点缀，终无烈妇态也。"[1]搔首弄姿，并不是真正的美。传统书学亦有姿态取妍的观念，他认为此法究竟是弄姿态，难入书之妙道。清戈守智云："俗书妍媚而意味愈浅。黄庭坚曰：如《瘞鹤铭》《中兴颂》帖，虽难为俗学者言，要归毕竟如此。如人炫时，五色无主，及神澄意定，青黄皂白亦自粲然。俗书妍媚，覆看便不佳矣。"[2]人在炫惑时，六神无主，失其真性也。

而斟酌高下、左右合度、匀称流媚的书风，每因与"媚"俗牵连，受到诟评。当代书法研究大家黄惇先生在谈到赵孟頫的书法时说："若论其书风形成的最根本特点，即是他在追取古法中不论学哪一家，都以'中和'态度学之、变之，钟繇质朴沉稳，羲之潇洒蕴藉，献之恣肆流丽，北海倔傲欹侧，汇于子昂笔下，皆取其醒目突出处，而微妙其意，融于自家笔底。他的书法并不突出哪一个方面，既非专心于骨力、笔力，也不突出表现于质重或浑朴，既不是全然恣肆佻挞，也非尽力于含蓄蕴藉，他将古人书中的一切概以'中和'之法化之。"[3]这样的斟酌受到明代以来文人书家的反对，并不奇怪。

结　语

元奎章阁思想领袖虞集乃深通艺术之人，其《诗家一指》，可谓文人艺术精神之结穴。而他关于堂前石的十首诗，深关本章所论美丑问题的本旨。其《戏作试问堂前石》五首云：

> 试问堂前石，来今几十年。衰颜空雨雪，幽致自风烟。微醉寒堪倚，孤吟静更眠。旧湖春水长，谁系钓鱼船。

[1]〔宋〕黄庭坚《李致尧乞书书卷后》，《山谷题跋》卷九，《文渊阁四库全书》本。《珊瑚网》卷二十三、《清河书画舫》卷九著录。

[2]〔清〕戈守智《汉溪书法通解》卷七。

[3] 黄惇《中国书法史·元明卷》，南京：江苏教育出版社2009年版，第26页。

 为问堂前石,何年别大湖。春风神不王,夜月影长孤。不中明堂柱,空遗艮岳图。颇思嘉种木,岁挽与相扶。

 为问堂前石,何无藤蔓缠。金莲疑可致,紫菊若为妍。旧梦遗波浪,闲情阅岁年。只缘相识久,亲为濯清泉。

 碣石久沦海,女娲曾补天。乾坤遗蕞尔,雾雨护苍然。淬剑龙随化,弯弓虎自全。昔贤多赋此,谁赋最流传。

 为问堂前石,屡逢堂上人。远来嗟最久,独立与谁邻。运载劳车马,摩挲识凤麟。銮车书吉日,追琢到嶙峋。

而《代石答五首》又云:

 幸自邻顽鄙,毋烦问岁年。当寒金作砺,向暖玉生烟。眉黛无归意,毛群有叱眠。凉州三百斛,亦未酹觥船。

 昔观一柱观,还度几重湖。雪尽身还瘦,云生势不孤。研穿邺台瓦,赋就草堂图。芝阁玄云在,危踪敢藉扶。

 牛角何堪砺,蜗涎谩自缠。沉冥辟邪古,羞涩望夫妍。神物须清鉴,灵根属小年。金舆曾共侍,千载忆甘泉。

 转徙宁论地,存留亦信天。露盘危欲折,劫火不同然。雒下残经断,岐阳数鼓全。向无文字托,寂寞竟谁传!

 去岁留诗别,嗟哉白发人。冠依子夏制,居切左丘邻。执钥充振鹭,修辞缀获麟。终须愁坎壈,勿用诮嶙峋。[1]

细品十诗,中有深味藏焉。堂前石,如那无盐女,不在于妍,不在于别人赞美,也不在于有所依怙,它没有华丽的外表,不知有汉,无论魏晋,就这样兀然独立

[1]〔元〕虞集《道园学古录》卷二,明刻本。

地存在。"幽致自风烟""羞涩望夫妍"——望夫而呈羞涩之态,那是献媚,它羞于望夫,也无夫可望,而是自饶风烟。"眉黛无归(按,嫁也)意"——不求为别人娶,无往无来,不古不今,不生不灭。这一块堂前石,因其无赏,而具真赏;无依,而依真性;德将为汝美,归复真性,装点出一个至美的世界,没有美的外表,却惹得诗人如此眷顾。

虞道园所咏叹的这块堂前石的精神,就是本章所说的"自性为美"。

第八章　无上清凉界

《老子》五章说:"天地不仁,以万物为刍狗;圣人不仁,以百姓为刍狗。"刍狗,束刍草为狗形,用以祭祀,用毕便弃之不顾,不加珍惜。[1] "以万物为刍狗",意思是与物无所亲,不是去爱它,而是任其自生自长。国家政治也是如此,反对亲亲差等。这是老子自然无为哲学的基本坚持。

"以万物为刍狗",也是中国传统艺术哲学中的一条重要原则。它强调荡去情感,归复真性,与物优游,无爱无憎。陶渊明说,"纵浪大化中,不喜亦不惧"(《形影神三首·神释》),超越爱憎之情,纵浪于万化洪流之中。米芾说,"水月虚怀,烟霞浪迹。但莫爱憎,洞然明白"[2],以水月的情怀,做人间的文章。水月者,无所沾滞也。倪瓒推崇的人格境界是"神情恰似孤山鹤,瘦身伶仃绝爱憎"[3],迥然独立,独鹤与飞。高飞远骞的鹤成为云林乃至很多艺术家的理想之物,就带有这不沾一丝、无爱无憎的情怀。

这种"无情艺术观",深刻地影响着传统艺术的创造。宋元以来的中国艺术,尤其是文人艺术的冷漠相,令人印象深刻。西方的学者也看到此一问题,如罗樾(Max Loehr,1903—1988)就指出,文人画具有明显的"排斥情感的因素"[4]。荆关董巨等留意处,似乎总在无上清凉世界。云林寂寞的枯木寒林,淡尽人间风

[1]〔元〕吴澄《道德真经注》(《正统道藏》本)卷一:"刍狗,缚草为狗之形,祷雨所用也,既祷,则弃之,无复有顾惜之意。天地无心于爱物,而任其自生自成,圣人无心于爱民,而任其自作自息,故以刍狗为喻。"

[2]〔宋〕米芾《题壁间》,辜艳红点校《米芾集》卷四,第122页。

[3]〔元〕倪瓒《江渚茅屋杂兴四首》其一,江兴祐点校《清闷阁集》卷八。

[4] 罗樾在《中国绘画的时段和内容》("Proceedings of the International Symposium on Chinese Painting", Taipei: Palace Museum, 1972, p.291)一文中讨论董其昌的绘画时,强调董的画有明显的"排斥情感"的因素,其实这是南宗画的重要思想。

第八章 无上清凉界

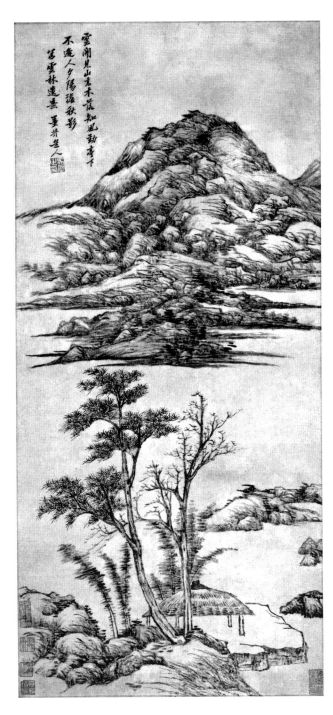

〔清〕吴历
夕阳秋影图
辽宁省博物馆

烟，没有生机，几乎不泛一丝情感的涟漪。清初渐江的画，努力创造一种僵硬冰冷的气氛，墨黑如铁，山势成块，直楞楞地立着，与柔肠绝缘。看传统园林中的假山，瘦漏透皱，孤迥特立，也无一丝温暖感觉。

文人艺术以"无喜怒感"为最高境界，这似乎是一群拒绝人间烟火的冷面人，他们都具有铁石心肠，所创造的是一种"冷风景"，其用思总在"无上清凉界"流连，所推崇的艺术理想境界是荒寒寂寞。王冕题梅诗说，"徒以铁石磨乾坤"[1]，以铁石来形容老梅枯枝，如铁石"磨"出一个新的乾坤，一个不沾一丝的无情世界。周亮工《读画录》说恽香山："尝题画贻余曰：逸品之画，笔似近而远愈甚，似无而有愈甚，其嫩处如金，秀处如铁，所以可贵。"[2] "嫩处如金，秀处如铁"，这种又硬又躁的意味，就是要形成对外在情感纷扰的拒斥。

情感是审美的风帆，这是中国艺术理论的基本原则。在审美过程中，始终伴随着情感活动，情感是审美的根本推动力。如《毛诗序》讲"情动于中而形于言"；《文赋》讲"诗缘情而绮靡"；《文心雕龙》讲"登山则情满于山，观海则意溢于海""情以物迁，辞以情发"；王夫之讲"景以情合，情以景生"的情景交融的意象创造；等等。没有情感，也就没有审美创造。

中国艺术发展中存在的拒斥情感倾向，其实是对此一观念的矫正。这里包含着一种"舍"的智慧，如苏轼所说的"以爱故坏，以舍故常在"[3]。情之染，真性坏；唯舍情，方可步入艺道正途。王维说，爱是一种染，他称为"爱染"[4]。传统文人艺术要去除这"爱染"，不是排斥情感，而是在超越得之则喜、失之则忧的欲念基础上，抒发"恒物之大情"（《庄子·大宗师》）——那种与利益得失绝缘的"天情"。

[1]〔元〕王冕《题墨梅图》，清官修《题画诗》卷八十三。

[2] 程正揆语，见〔清〕周亮工《读画录》卷一，朱天曙编校整理《周亮工全集》第五册，第52页。"尝"，原作"常"，误。

[3] 苏轼说："予以是知一切法，以爱故坏，以舍故常在。"（王松龄点校《东坡志林》卷三，北京：中华书局2002年版，第52页）

[4] 王维《偶然作六首》中有"爱染日已薄，禅寂日已固"诗句。

本章由四个问题入手,来分析此"舍"的艺术哲学,分别是一篇颇有争议的作品(陶渊明《闲情赋》)、一段《庄子》文献的理解、一个传统造型艺术中的习惯意象(枯相)、一位画家独特的风格样式(八大山人花鸟中的眼神),试图通过这几个问题的分析,来展示传统艺术哲学中超越情感思想的大致理论脉络。

一、《闲情》之"闲"意

陶渊明《闲情赋》,是其存世文字中引起争议最多的篇章。六朝以来,一直争议不断。归纳起来,主要有两种对立观点:

一认为此赋主要写情爱。萧统的观点最有代表性,他认为渊明"白璧微瑕者,唯在《闲情》一赋",认为此赋不合正统趣味,渲染情爱,没能如扬雄所说的"劝百讽一"。挚爱渊明的他感叹道:"卒无讽谏,何足摇其笔端?惜哉,亡是可也。"[1]不少论者不同意萧统的观点,如有论者为渊明辩解,认为这样的情爱书写能见出渊明的"真",但对萧统有关情爱描写的判断并无异议。东坡说:"渊明作《闲情赋》,所谓国风好色而不淫,正使不及《周南》,与屈宋所陈何异,而统大讥之,此乃小儿强作解事者!"[2]他也承认此篇大旨为情爱描写,只是强调它不过分、合度而已。

二认为此赋主要写抑止情欲,归于雅正。"闲情"者,"闲邪"也,所谓"尤物能移人情,荡则难反,故防闲之"(俞文豹《吹剑四录》)。当代研究者中多有持此说者。其中陶渊明研究大家袁行霈先生所论最为周备。他认为,渊明写作此赋主观动机是防闲爱情流荡,故"闲"其邪,而归于雅正。他由语源上释"闲"为"闲止"论起[3],说:"可见'闲'有防闲之意。《闲情赋序》曰:'始则荡以思虑,

[1]〔梁〕萧统《陶渊明集序》,《梁昭明太子集》卷四,《四部丛刊》影印宋刻本。
[2]〔宋〕苏轼《题〈文选〉》,孔凡礼点校《苏轼文集》卷六十七,第2093页。
[3] 袁行霈先生说:"《说文》:'闲,阑也,从门中有木。'注:'以木距门也。'引申为'防'、'限'、'闲'、'正'。《广韵》:'闲,阑也,防也,御也。'《广雅·释诂》:'闲,正也。'《春秋繁露·循天之道》:'故君子闲欲止恶以平意,平意以静神,静神以养气。'"(《陶渊明集笺注》,北京:中华书局2003年版,第451页)

而终归闲正。'则'闲情'犹正情也，情已流荡，而终归于正。《序》又曰：'将以抑流宕之邪心，谅有助于讽谏。''抑'者，止也，与'闲'义近。《闲情赋》末尾曰：'坦万虑以存诚，憩遥情于八遐。''憩'者，止也，与'闲'亦义近。以上内证足以说明'闲情'意谓抑憩流宕之情使归于正也，与渊明在序中所谓张衡《定情赋》、蔡邕《静情赋》之'定'、'静'意思相符。此外，'闲'之意义可参看王粲《闲邪赋》，'邪'字已指明此类'情'之性质。孔子曰：'《诗》三百，一言以蔽之，曰思无邪。'(《论语·为政》)'邪'意为不正，'闲邪'是使邪归正之义。"[1]

细绎《闲情赋》之旨，我以为，此篇非写情爱，乃托意情爱。序所称"始则荡以思虑，而终归闲正。将以抑流宕之邪心，谅有助于讽谏"，说的是张衡《定情赋》、蔡邕《静情赋》等传统思路，渊明撰此赋，独出机杼，不是抑止情感，由"邪"归"正"，而在超越情感。

"闲情"之"闲"，乃闲散、闲淡、萧闲之谓也。"闲情"，也即"无心于情"。其一篇之大旨，在申述他的"纵浪大化中，不喜亦不惧"的生存哲学，表现超越情感、委运任化的思想。闲情说，即无情说，委运任化之说。[2] 如《庄子·知北游》所谓"澹而静乎，漠而清乎，调而闲乎"之"闲"，"闲"乃虚静、恬淡、寂寞、无为之道。

此赋之命意与《形影神》组诗相契，所谓"情"，乃是《形影神》序中所说"贵贱贤愚，莫不营营以惜生"的"惜生"之情，如功名的追逐，欲望的恣肆，希冀永恒的妄念，等等。追逐这些"情"，戕害人的真性，浪费人有限的生命资源。他要以无心之"闲"，淡去种种"营营以惜生"的追逐，去除种种"惜生"之"惑"。赋中的情爱描写，如同《形影神》组诗所言"形影之苦"，每由爱起，悲亦随之。赋中"极陈"此苦，以示解脱之道。

此赋强调以淡然之怀超越"惜生"之情，并不意味着对此生情感的舍弃，更不是纠正、抑止不合理的"情"，去归于儒学所强调的雅正之情，那是在选择一个

[1] 袁行霈《陶渊明集笺注》，第451—452页。

[2] 关于陶渊明的生存哲学，本书第九章有专门讨论，此不赘述。

更合理的"情",与此篇意旨完全不合,与强调"人皆尽获宜,拙生失其方。理也可奈何,且为陶一觞"(《杂诗十二首》其八)的渊明整体思想也不合。《闲情赋》的主旨强调无心于情,以萧散情怀应世,放弃得之则喜、失之则悲的迷思,与物优游,容与绸缪。

渊明此赋以情之系恋写起,以萧散之"闲"作结,敷衍意托行云、心存流水之思想,在写作方式上,颇受屈赋影响。或许是渊明有意为之,他要通过一个人们熟悉的进路,来说自己"陌生"的用思。赋以品性高洁的美人作喻,一如《离骚》以"纷吾既有此内美兮,又重之以修能"的"好修"之人为主人公;赋中写美人灵目飘瞥,所谓"瞬美目以流眄,含言笑而不分",如同《湘君》中"帝子降兮北渚,目眇眇兮愁予;袅袅兮秋风,洞庭波兮木叶下"的玲珑微妙;那"仰睇天路"的过程,也与《离骚》九天求女的结构相类,赋中"待凤鸟以致辞,恐他人之我先",亦有模仿《离骚》"恐鹈鴂之先鸣兮,使夫百草为之不芳"之痕迹。全赋由情爱写起,所论与情爱无关,这也与屈赋相似。然而,其思想旨归却与屈赋迥然不同。屈赋写九天求女,所表达的是"虽九死其犹未悔"的理想追求;而《闲情赋》说美人之爱,述美人之愿,是为了极陈俗世"惜生"之迷妄,从而放弃俗情,归于不爱不憎、不喜不惧之"闲"情。

全赋思路秩然,可分四个部分。第一段为引子:"夫何瑰逸之令姿,独旷世以秀群。表倾城之艳色,期有德于传闻。佩鸣玉以比洁,齐幽兰以争芬。淡柔情于俗内,负雅志于高云。悲晨曦之易夕,感人生之长勤。同一尽于百年,何欢寡而愁殷。褰朱帏而正坐,泛清瑟以自欣。送纤指之余好,攘皓袖之缤纷。瞬美目以流眄,含言笑而不分。曲调将半,景落西轩。悲商叩林,白云依山。仰睇天路,俯促鸣弦。神仪妩媚,举止详妍。"一个品行高洁的人,不染世尘,有远大抱负,为此而奔波。"举俗爱其名"(《九日闲居》),此段就写"名"的冲动,写希冀永恒所带来的痛苦("同一尽于百年,何欢寡而愁殷"),意同于陶诗"身没名亦尽,念之五情热"(《形影神三首·影答形》)的描写。赋以"情"的纠结开篇。

第二段诉悲愿,以"激清音以感余,愿接膝以交言。欲自往以结誓,惧冒礼之为愆。待凤鸟以致辞,恐他人之我先。意惶惑而靡宁,魂须臾而九迁"几句为前引,后接写"十愿十悲"[1]。种种愿望,种种想象中的缱绻,所谓"愿在衣而为领""愿在裳而为带""愿在发而为泽",等等,每一情起,都有"悲"随之,如"愿在衣而为领,承华首之余芳",接而言"悲罗襟之宵离,怨秋夜之未央",情愈长,悲愈殷。这段以"考所愿而必违,徒契契以苦心"作结,落在一个"苦"字上。追逐,使人处于永远的"意惶惑而靡宁,魂须臾而九迁"的情迷意乱之中。"日月依辰至,举俗爱其名",十愿十悲,以男女情爱,写世俗中人在"爱"(欲念)推动下的盲动,由此带来性灵的无尽痛苦。

第三段写拯救。赋写道:"拥劳情而罔诉,步容与于南林。栖木兰之遗露,翳青松之余阴。倘行行之有觌,交欣惧于中襟。竟寂寞而无见,独悁想以空寻。敛轻裾以复路,瞻夕阳而流叹。步徙倚以忘趣,色惨凄而矜颜。叶燮燮以去条,气凄凄而就寒。日负影以偕没,月媚景于云端。鸟凄声以孤归,兽索偶而不还。悼当年之晚暮,恨兹岁之欲殚。思宵梦以从之,神飘飖而不安。若凭舟之失棹,譬缘崖而无攀。"

因为"拥劳情而罔诉",所以"步容与于南林",徘徊于自然之中,欲以对自然的欣赏来疗救心灵的忧伤。然而无法放下心中的羁縻,徘徊所见,或欣或惧,无法寻得真正安宁。所谓"倘行行之有觌,交欣惧于中襟",日月流淌,万物兴衰更替,无不引起人"美人迟暮"的悲思,无不刺激人产生"日月掷人去"的凄切。渊明有诗云:"壑舟无须臾,引我不得住。前涂当几许,未知止泊处。"(《杂

[1] 十愿十悲是:"愿在衣而为领,承华首之余芳。悲罗襟之宵离,怨秋夜之未央。愿在裳而为带,束窈窕之纤身。嗟温凉之异气,或脱故而服新。愿在发而为泽,刷玄鬓于颓肩。悲佳人之屡沐,从白水以枯煎。愿在眉而为黛,随瞻视以闲扬。悲脂粉之尚鲜,或取毁于华妆。愿在莞而为席,安弱体于三秋。悲文茵之代御,方经年而见求。愿在丝而为履,附素足以周旋。悲行止之有节,空委弃于床前。愿在昼而为影,常依形而西东。悲高树之多荫,慨有时而不同。愿在夜而为烛,照玉容于两楹。悲扶桑之舒光,奄灭景而藏明。愿在竹而为扇,含凄飙于柔握。悲白露之晨零,顾襟袖以缅邈。愿在木而为桐,作膝上之鸣琴。悲乐极以哀来,终推我而辍音。"

诗十二首》其五）人生就像是被强行架到一叶小舟上，完成一趟无法返回的恐惧旅行，身不由己。《闲情赋》此段结束用了两个比喻来说人生——"若凭舟之失棹，譬缘崖而无攀"：乘舟前行，忽然丢了桨，无所之之；终日攀援，忽然到了悬崖峭壁间，无所凭依。此段写拯救，然而并未解脱，反而徒增忧伤。

第四段乃全文结末，拈出"闲情"之主旨，是为序中所称"作者之意"，也是文中极陈"情苦"的解脱。"于时毕昴盈轩，北风凄凄，耿耿不寐，众念徘徊。起摄带以伺晨，繁霜粲于素阶。鸡敛翅而未鸣，笛流远以清哀。始妙密以闲和，终寥亮而藏摧"，这几句写梦初醒，起徘徊，幽夜里忽听到远方有笛声传来，开始时还清和雅宜，既而声音嘹亮，如充斥整个宇宙，最终如泣如诉，有无尽忧伤。

接下去几句"意夫人之在兹，托行云以送怀。行云逝而无语，时奄冉而就过。徒勤思以自悲，终阻山而带河。迎清风以祛累，寄弱志于归波。尤'蔓草'之为会，诵《邵南》之余歌。坦万虑以存诚，憩遥情于八遐"，是真正的篇终接混茫，也是渊明行文的习惯：篇终示其志。前四句说"归云之志"，他说："万族各有托，孤云独无依。"（《咏贫士七首》其一）他将人生的行旅，托意于行云，无所依傍，无所系念，所谓"云无心以出岫"（《归去来兮辞》）是也。无依，无心，无情，就是本赋"闲情"之落实。闲情者，无系于情也，以无情而解脱情的伤累。最后两句"坦万虑以存诚，憩遥情于八遐"，乃全文之结穴。前一句的"坦万虑"，意思是虽有万虑，"坦"然面对之，即超越之，不是放弃，而是不存斯念。"存诚"，即复归真性。后一句说自己的"情"乃是"遥情"，不粘不滞之情，如云中之鹤，八表须臾还之。

"尤'蔓草'之为会，诵《邵南》之余歌"二句，最易使人误认为渊明要返归儒家正脉，所谓归于雅正。联系《闲情赋》上下文意，再放到渊明整体思想中看，此二句表现的是渊明"清琴横床，浊酒半壶。黄唐莫逮，慨独在余"（《时运》）的思想，他要以生命的沉醉，荡去俗世的羁縻，所谓"道丧向千载，人人惜其情。有酒不肯饮，但顾世间名"（《饮酒二十首》其三）。人言渊明文章篇篇有酒，此

赋亦同[1]，不言酒而酒意自在。

《闲情赋》尽呈因情而爱、因爱而竞逐之世相，"惜生"之路，是一条漂泊无归的忧伤之路。本篇黜俗情，推其"虚舟纵逸棹"（《五月旦作和戴主簿》）的"遥情"，欲以无念之心，超越诸种爱恋，解脱"劳情"之苦。他所开出的生命存在路径，乃在"居常待其尽"（同上）。他的"憩遥情于八遐"，不在高飞远骛，挣脱尘寰，而就在生命之"常"中，无念于心，所在皆适。《归去来兮辞》结末之说，亦同于此篇之旨："已矣夫！寓形宇内复几时，曷不委心任去留，胡为乎遑遑欲何之。富贵非吾愿，帝乡不可期。怀良辰以孤往，或植杖而耘耔。登东皋以舒啸，临清流而赋诗。聊乘化以归尽，乐夫天命复奚疑！"

《闲情赋》，非但不是"白璧微瑕"，更是一篇表现陶渊明委运任化人生哲学的重要文献。袁行霈先生说："从《闲情赋》之题目、承转关系、序中自白，可以断定此赋乃模拟之作，渊明写作此赋之主观动机是防闲爱情流荡。"由"模拟之作"的判断，将其断为"少壮闲居时所作"，作于20岁之前。[2] 此说未为允当。由赋中所论并序中所言"余园间多暇，复染翰为之"等判断，当为其晚年归田园之后所作。

《闲情赋》根本意旨，可以苏轼"以爱故坏，以舍故常在"九字概括之。渊明说："惟此百年，夫人爱之。惧彼无成，愒日惜时。"（《自祭文》）生命如悲歌，因爱（系恋也）而起之。《闲情赋》，一如他的无弦琴，传递的是"无爱哲学"的微妙意旨。《闲情赋》之真正意旨，历史上虽多未拈出，然其委运任化、超越情系的思想却在后代引起广泛共鸣，它与后代艺术观念中"无住"思想会通一体，深刻影响着文人艺术观念的发展。对本篇意旨的真确理解，可以帮助我们更好把

[1] 蔓草，檃栝《诗经·郑风·野有蔓草》之内容："野有蔓草，零露漙兮。有美一人，清扬婉兮。邂逅相遇，适我愿兮。野有蔓草，零露瀼瀼。有美一人，婉如清扬。邂逅相遇，与子偕臧。"说痛快人生之观念。《邵南》余歌，或与《诗经·召南·摽有梅》等篇有关，《摽有梅》云："摽有梅，其实七兮。求我庶士，迨其吉兮。摽有梅，其实三兮。求我庶士，迨其今兮。摽有梅，顷筐塈之。求我庶士，迨其谓之。"说及时行乐思想。

[2] 袁行霈《陶渊明集笺注》，第452页。

握渊明委运任化思想的厚度。

二、不爱不应物

《庄子·知北游》云:"颜渊问乎仲尼曰:'回尝闻诸夫子曰:无有所将,无有所迎。回敢问其游?'仲尼曰:'古之人,外化而内不化;今之人,内化而外不化。与物化者,一不化者也。安化安不化,安与之相靡,必与之莫多。狶韦氏之囿,黄帝之圃,有虞氏之宫,汤武之室。君子之人,若儒墨者师,故以是非相韲也,而况今之人乎!圣人处物不伤物。不伤物者,物亦不能伤也。唯无所伤者,为能与人相将迎。山林与!皋壤与!使我欣欣然而乐与!乐未毕也,哀又继之。哀乐之来,吾不能御,其去弗能止。悲夫,世人直为物逆旅耳……'"外篇的这段话,假托颜回与孔子的对话,说"物物而不物于物"的哲学,其中"仲尼"之语,与《庄子》内篇思想一致,反映的是庄子哲学的基本思想。它关系到传统艺术哲学两个关键性问题,一是爱物,二是"应物"。

先说第一个:爱物。这段话中的"山林与,皋壤与,使我欣欣然而乐与",在历史上多有误解。《文心雕龙·物色》:"若乃山林皋壤,实文思之奥府。"杨明照注云:"杨按《庄子·知北游篇》:'山林与,皋壤与,使我欣欣然而乐与。'"[1] 刘勰引述庄子此语,就是为了说明山水物色之美激发人情感、引发心灵愉悦的问题。元好问诗云:"皋壤与山林,使我欣然欤?我身天地间,托宿真蘧庐。"[2] 也是此意。而在当代研究界,此段话常被误解为庄子重视自然美。有论者认为此体现出庄子的生态美思想:"他与天地吐纳同息,发现与自然同融的快乐,所谓'山林与,皋壤与,使我欣欣然而乐与!'"[3] 又有论者指出:"他显然已经是一位十

[1] 黄叔琳注,李详补注,杨明照校注拾遗《增订文心雕龙校注》卷十,北京:中华书局2012年版,第569页。
[2] 〔金〕元好问《看山》,周烈孙、王赋校注《元遗山文集校补》,成都:巴蜀书社2013年版,第60页。
[3] 康庄《现代生态美学意义下的文本观照——以〈庄子〉文本为例》,《求索》2010年第5期。

足的自然美的陶醉者。他认为大自然有一种'使我欣欣然而乐'的魅力，这种'魅力'是大自然最为引人之处，也就是所谓'大林山丘之善于人'的地方，即我们所说的'自然美'；这种自然美有一种无法抗拒的吸引力。"这篇文章并且指出，中国文明在处理人与自然关系时，有一种"处理方式，就是惠施提出的，被庄子肯定的'泛爱万物'论。惠施说：'泛爱万物，天地一体也'"[1]。

但是，细读《庄子》文本，会发现这样的理解与庄子文意正好相反。这段文字在山林皋壤"使我欣欣然而乐"后，接着说"乐未毕也，哀又继之。哀乐之来，吾不能御，其去弗能止。悲夫，世人直为物逆旅耳"，哀乐相继，人的心灵成了外物的旅店了。庄子的观点与"泛爱万物"论有很大距离。《天下》篇举惠子"泛爱万物，天地一体也"，正是庄子要批驳的观点。在庄子看来，"道之所以亏，爱之所以成"（《齐物论》），爱和恨，是情感的倾向，并不能带来真正的心灵安宁。爱马的人，用竹筐去盛马粪，用盛水器具去装马尿，对马好极了；有牛虻叮马背，爱马人扑之，却被发怒的马踢伤，爱马而为马所伤。[2] "爱"，并非生命颐养之道。泉水干涸，鱼被晾在地上，它们相嘘以湿，相濡以沫（讽刺儒学的仁义观念），苟延残喘，无济于事，庄子认为"不若相忘于江湖"——回到生命的海洋中，干涸的知识、情感的大地是窒息之地。庄子"物物而不物于物"的哲学，是"不系于情"的，超越情感是其基本理论坚持。庄子要以"不近人情"，返归"天情"。

苏轼毕竟是庄子的知己，他对"山林与，皋壤与，使我欣欣然而乐与"一段的读解，显示出与庄子相通的见解。这位强调"莫作往来相，而生爱见悲"（《和陶王抚军座送客再送张中》）的诗人说："天下之物，不能感人之心，而人心自感于物也。天下之事，不能移人之情，而人情自移于事也。……庄叟所谓山林欤？皋壤欤？使我忻忻然而乐欤？夫山林之茂，皋壤之盛，彼自茂盛尔，又何尝自知其茂盛而能邀人之乐乎？盖人感于情，见其茂盛而乐之也。此谓之无故之乐

[1] 顾祖钊《气韵生动与华夏审美理想》，《东方丛刊》2005年第3期。

[2] 原文为："夫爱马者，以筐盛矢，以蜄盛溺。适有蚊虻仆缘，而拊之不时，则缺衔毁首碎胸。意有所至而爱有所亡，可不慎邪！"

也。有无故之乐，必有无故之忧，故曰乐未毕也而哀又继之，信哉是言也。"[1]在中国思想史上，很少有人发现庄子这段话的要义，而苏轼触及其核心内涵。苏轼认为，物各自尔，山林不待人而茂，皋壤不因人而盛，乃是"自茂盛尔"；山林不知其茂，皋壤不知其盛，哪里知道去"邀人之乐"，人之所乐，是移情以入，乃"无故之乐"——惑于一己之情，攘夺物性之"故"。此"无故之乐"，打破人性灵平静，割裂人与世界的本有关系。情景相往来，哀乐情感继之而生，便成沾滞之相。

庄、苏所论，反映出绝去爱憎的超然情怀，而传统审美思想则以泛爱万物、同情世界之理论为中心，这尤其受到儒家思想的影响——仁者爱万物，是儒家的基本思想。[2]宋明理学将其概括为"民胞物与"，所谓"民吾同胞，物吾与也"（张载《西铭》）：人类是我的同类，同声相应，同气相求，我视同类犹"同胞"；天地万物虽非人类，但是与人一样都本之于天，是天下之理的不同表现形式。故人泛爱万物是理所当然，情所必然。传统美学且形成与之相关的"同情"说。王夫之说："君子之心，有与天地同情者，有与禽鱼草木同情者，有与女子小人同情者，有与道同情者，唯君子悉知之。"[3]他认为《诗经》包含对天地中一切对象的同情之意，一只草虫也是同情之对象，也可作为大道之象征。当代美学家宗白华将"同情"发展为美学之基础范畴。他说："艺术世界的中心是同情，同情的发生由于空想，同情的结局入于创造。于是，所谓艺术生活者，就是现实生活以外一个空想的同情的创造的生活而已。"他认为，"艺术的起源，就是由人类社会'同情心'的向外扩张到大宇宙自然里去"。[4]

[1] 孔凡礼点校《苏轼文集》之《苏轼佚文汇编》卷七，收有疑为苏轼所作的《渔樵闲话录》上下篇，这段话为其中文字。见《苏轼文集》，第2612页。

[2]《史记》卷四十三《赵世家》载，李兑对肥义说："仁者爱万物，而智者备祸于未形，不仁不智，何以为国？"

[3]〔清〕王夫之《诗广传》卷一，《船山全书》编辑委员会编校《船山全书》第三册，第310页。

[4] 宗白华《艺术生活与同情》，《美学散步》，第334页。

而我们在《庄子》中,看到的是"于事无与亲"[1];在王维那里,读到的是"性空无所亲"(《山中示弟》);而苏轼的观点则是"我心空无物"(《书王定国所藏王晋卿画着色山二首》其一);等等。这是完全不同的思维进路。文人艺术所发展出的"于物无与亲"的超越情感思想,以不爱不憎的无住观念面对世界,不是对物的排斥,而是出自人与世界一体的观念。

庄子不是否定山水之美(自然美),也不是不爱物,而是主张"不若相忘于江湖"。他认为,人站在世界对面看世界,是将自身从世界抽离;人将生命融入世界,与世界相优游,就必然要放弃施与者的意识。"爱"万物,是人的给予和垂怜,折射出人与万物的高下差等观念。庄子的与物优游思想,堪为传统艺术精神的精髓。李白说:"相看两不厌,唯有敬亭山"(《独坐敬亭山》);李清照说:"水光山色与人亲"(《怨王孙·湖上风来波浩渺》);沈周说:"鱼鸟相友于,物物无不堪"(《题南湖草堂图》)。人与草木共同组成一个世界,从欣赏者和评判者的角色退出。李白有诗云:"当其得意时,心与天壤俱。闲云随舒卷,安识身有无。"(《赠丹阳横山周处士惟长》)王维诗云:"流水如有意,暮禽相与还。"(《归嵩山作》)刘长卿诗云:"过雨看松色,随山到水源。溪花与禅意,相对亦忘言。"(《寻南溪常道士》)在世界的江湖中游弋,与物相即,无所与亲,这正是中国艺术家的理想天国。

再说第二个:应物。《知北游》这段问答,"颜回"之问是"无有所将,无有所迎",此为庄子哲学核心问题之一。《庄子·应帝王》说:"至人之用心若镜,不将不迎。"不将(读qiāng,意为送)不迎,亦即不送不迎,物来无应,人与物无所往来,犹如佛教不生不灭的"无生法忍",排斥由外在世界引起的情感变化。上引《知北游》"古之人,外化而内不化;今之人,内化而外不化",其中"今之人"犹世俗之人,"内化"就是内心与物将迎,物来我应,"外不化"乃是与物分别,世界成为人情感的控制对象。得道之人("古之人")所做与之相反,"外

[1]《庄子·应帝王》:"列子自以为未始学而归,三年不出,为其妻爨,食豕如食人,于事无与亲……"

化而内不化"。外化者,与物优游也,是非两行而休乎天钧;内不化者,不动于情,无所感应,不将不迎。如《大宗师》女偊所示心灵修炼达到"无古今,而后能入于不死不生。杀生者不死,生生者不生。其为物,无不将也,无不迎也"的至高境界。唐儒家学者李翱感动于药山禅师的思想,作有二诗,其中一首云:"选得幽居惬野情,终年无送亦无迎。有时直上孤峰顶,月下披云啸一声。"[1]这无送无迎的"野情",即庄子所谓"不将不迎"。

文人艺术所言孤独之境界,乃无关联世界,其根本特点是"无住",无住于物,如寒潭雁迹、太虚片云,去留无迹,不为所系。湛然息机,如庄子所言之呆若木鸡,以不应为特点。皎然诗云:"真性怜高鹤,无名羡野山。经寒丛竹秀,入静片云闲。"[2]李日华诗云:"江深枫叶冷,云薄晚山孤。"(《为项于蕃画》)"孤",切断人与物的往来相应,一任世界依其本性而呈现。前文论述所涉及的"青山元不动,浮云任去来""无风萝自动"的境界也是如此,以非联系性,说其无住和不应。如有僧问赵州大师:"孤月当空,光从何生?"赵州反问之:"月从何生?"[3]一花一世界之圆满俱足世界,是冷月孤圆,如"千山鸟飞绝,万径人踪灭。孤舟蓑笠翁,独钓寒江雪"(柳宗元《江雪》),是一个"不应"的孤独世界。

这里显示出与传统美学"心物感应"说的重要差异。"心物感应"说是传统美学的基本思想,《易传》有"同类相感,同气相求"的哲学,咸卦象辞说:"天地感而万物化生,圣人感人心而天下和平;观其所感,而天地万物之情可见矣。"《诗经》的比兴传统、兴观群怨的思想,都是"心物感应"说的不同表达。而《礼记·乐记》说:"凡音之起,由人心生也。人心之动,物使之然也。感于物而动,故形于声。"没有"物感",也就没有礼乐传统。而《文心雕龙·物色》就是在讲感物的思想,其开篇即说:"春秋代序,阴阳惨舒,物色之动,心亦摇焉。盖阳气萌而玄驹步,阴律凝而丹鸟羞,微虫犹或入感,四时之动物深矣。若夫珪璋挺

[1] 〔宋〕普济著,苏渊雷点校《五灯会元》卷五,第261页。
[2] 〔唐〕释皎然《昼上人集》卷三。
[3] 〔宋〕赜藏主编集《古尊宿语录》卷十三,第217页。

其惠心，英华秀其清气，物色相召，人谁获安！是以献岁发春，悦豫之情畅；滔滔孟夏，郁陶之心凝；天高气清，阴沉之志远；霰雪无垠，矜肃之虑深。岁有其物，物有其容。情以物迁，辞以情发。一叶且或迎意，虫声有足引心。况清风与明月同夜，白日与春林共朝哉！"这段渲染的文字，不啻为传统物感理论的总结。

"心物感应"说与"不将不迎"说，构成了两种不同的思想路向，不能简单理解为儒道两家之区隔，它们反映出传统艺术观念的复杂构成。正因内在理论动因的差异，在艺术意象创造方面也显示出不同，如在雍和肃穆的雅乐与独标清寂的文人音乐中，我们就可看出不同理论来源的影子。

三、幽鸟不知春

这"不将不迎"的哲学，在传统艺术中转为一种独特的境界：无春的艺术。

在庄子，"朝菌不知晦朔，蟪蛄不知春秋"（《逍遥游》），表示超越时间、齐同万物的思想；在禅宗，"野花香满路，幽鸟不知春"（《五灯会元》卷十四），是标示寂寞永恒境界的话头；而在艺术中，躲避春天，成为一种创造法式，折射出不将不迎、无爱无憎的超越情感观念。春，在这之中，成为表达超越思想的引子。

春天，是一年的开始，在盎然春意中，大地复苏，草木葱翠，从秋去冬来的沉寂转入活泼。春天意味着新生、希望、理想，上演开启模式，一切曾经的蛰伏均告消歇。春天刺激着欲望，激荡着情感，一如柳絮飘飞，迷朦了人的视野，惑乱了人的情性，所谓轻心已作沾泥絮，逐随春风上下狂。春天也意味着无限的一地鸡毛，世事春风转，人情野花熏，人宁静的心灵被打破。春天，一个生成变坏的开始，掷入春暖花开，也就意味着落入生生灭灭中。唐寅《怅怅词》吟道，"何岁逢春不惆怅，何处逢情不可怜"[1]，此之谓也。

[1]〔明〕唐寅《怅怅词》，周道振、张月尊辑校《唐寅集》卷一，上海：上海古籍出版社2013年版，第28页。

第八章　无上清凉界

躲避春天，成为传统艺术中的重要观念，深刻地影响着传统艺术的形式创造，这在世界艺术发展史上都是罕见的。故宫博物院藏徐渭《墨花图》长卷，其中第九段画芙蓉，题诗云："老子从来不逢春，未因得失苦生嗔。此中滋味难全识，故写芙蓉赠别人。""老子"指哲学家老子。《老子》二十章说："众人熙熙，如享太牢，如春登台。我独泊兮其未兆，如婴儿之未孩；儽儽兮若无所归。众人皆有余，而我独若遗。我愚人之心也哉！沌沌兮！"老子的胸中是没有"春"的，不是拒绝外在的春光春色，而是摒弃那种因欲望、情感等所引起的内心躁动。徐渭以此为水墨创造大法，并提出"拒春"的观念。他题牡丹诗云："五十八年贫贱身，何曾妄念洛阳春。不然岂少胭脂在，富贵花将墨写神。"[1] 在他看来，春是一种妄念。

清初龚贤所作《芦中泊舟》立轴[2]，今藏首都博物馆，粗笔重墨画芦苇丛丛，上有题诗道："青天无尘，明月长新，居可结邻。屋平者水，踏亦嶙峋，风止则均。不陋今世，不荣古春，惟芦中人。"不陋今世，不荣古春，无古无今，无春无秋，此谓平等法门。他生平喜欢画枯柳，在他看来，荒枯之柳，最是娉婷，无春处即有无边春意。他说："柳不可画，惟荒柳可画。凡树笔法不宜枯脆，惟荒柳宜枯脆。荒柳所附，惟浅沙、僻路、短草、寒烟、宿水而已，他不得杂其中。柳身短而枝长，丫多而节密。"为何弱柳扶风不可画，乃在其品相过于袅娜，过于飘拂，有醉人之意，无平准之心。这样的题材选择，涉及艺术家的生存哲学趣味。半千，乃至很多艺术家对春的拒斥，追求的是无所撄扰的性灵平和之路。他又说："画树惟柳最难，惟荒柳枯柳可画。最忌袅娜娉婷如太湖石畔之物。今人不知画柳，予曾谒一贵客，朝登其堂，主人尚未起，予饱看堂上荒柳图，然不知从何处下手，抑郁者久之。一日作大树意欲改为古柳，随意勾数条直下，竟俨然贵客堂者物也。始悟画柳起先勿作画柳想，只作画树，枝干已成，随勾数笔，便

[1]〔明〕徐渭《牡丹》,《徐文长三集》卷十一,《徐渭集》, 第396—397页。
[2] 图见中国古代书画鉴定组编《中国古代书画图目》第一册，编号为京5-348, 第303页。

一花一世界

［清］龚贤
山水图册之一
上海博物馆

苍老有致，非美人家之点缀也。"[1] 此为行家之论，不作美人家点缀，一团苍老暮烟中，是其相也。

说到躲避春天，金农的体会至为深刻。他可以说是传统艺术中"幽鸟不知春"趣味的代表人物。其杭州古宅有"耻春亭"，他自号"耻春翁"，他的画耻向春风展笑容，不将不迎，无爱无憎，总是以脱略凡尘的面目出现。其一首题梅画

[1] 龚贤此两段画柳之论，均见其《画诀》，《知不足斋丛书》本。

258

诗云："雪比精神略瘦些，二三冷朵尚矜夸。近来老丑无人赏，耻向春风开好花。"他喜欢画江路野梅，另一首题梅画诗云："野梅如棘满江津，别有风光不爱春。"梅花，注释着冬天的故事，说的是山高月小、水落石出的真相，与盎然的春意无涉。他谈自己作梅："每当天寒作雪，冻萼一枝，不待东风吹动而吐花也。"（《冬心先生画梅题记》）腊梅者，色淡，枝枯，味老，最是缱绻。他有一首著名的咏梅诗："横斜梅影古墙西，八九分花开已齐。偏是春风多狡狯，乱吹乱落乱沾泥。"（同上）春风澹荡，催开花朵，使她灿烂，忽遇风吹雨打，一片东来一片西，零落成泥，随水漂流。春是温暖的、新生的，但又是残酷的、毁灭的。

金农的画，追求天地间的"无情之物"。他有题《雨后修篁图》诗云："雨后修篁分外青，萧萧如在过溪亭。世间都是无情物，只有秋声最好听。"他称竹为"长春之竹"，认为竹是少数不为春天魔杖点化的特殊对象。他说，竹"无朝华夕瘁之态"，不似花"倏而敷荣，倏而挚敛，便生盛衰比兴之感焉"（《冬心先生画竹题记》），竹在他这里成了永恒的象征物。竹不以妖容和奇香去"悦人"，他说："恍若晚风搅花作颠狂，却未有落地沾泥之苦。"（同上）竹影摇动，是他生平最喜欢的美景。秋风吹拂，竹韵声声，他觉得是天地间最美的声音。

耻春，作为中国艺术的一个重要问题，注释着无情艺术哲学的内涵。与其说是躲避繁华，倒不如说是寻求性灵之安慰，砥砺生命信心。在艺术中，又有"惜春"之思，非爱惜可怜之惜，那是眷恋和沉迷，而是惜墨如金之表达。在传统文人艺术家的笔下，关涉春的信息，总是被减损，减损到微露一点信息的地步，几近啬啬，一如老子所说的"啬"道（《老子》五十九章）。如一盆古梅盆景，盆景艺术家喜欢的感觉是"百千年藓着枯树，一两点春供老枝"[1]，满目枯相，就一两点鹅黄嫩绿，点醒画面，便得一盆鲜活。此是盆中清景，也是画中主题，更是园林中置景之常设。对韶华的呈现，是这样的"惜"，这样的"啬"。

[1] 南宋萧东之《古梅二绝》中语，见刘克庄《后村集》卷一百七十四所引，《文渊阁四库全书》本。另，明杨慎《升庵集》卷五十八也引录此二绝。

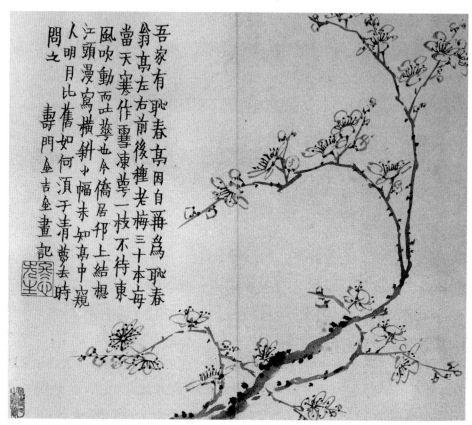

〔清〕金农　梅花图册之一

宋元以来艺术中所说的"观生意",有时表现出与气韵生动的"生机"说不同的思维路向。此"生意",不是说做得生机盎然、葱茏一片,那是外在形式上的理解;也非有的研究者所说的,通过枯朽与新生之间的对比,表现不可战胜的生命力[1],那是比喻象征的思路;此"观生意",是要品味宇宙生命之真性。人们常说生生不息,生生之所以不息,无所绝灭,不在于生命过程的连续性,而在于

[1] 班宗华(Richard Barnhart)在对中国山水画枯木寒林的研究中,也谈到了类似的观点,认为这类表现是人格的象征,以枯而象征力量,喻含新生。Richard Barnhart, *Wintry Forests, Old Trees—Some Landscape Themes in Chinese Painting*, New York: China Institute in America, 1972, p.14.

人超然于知识、情感之外，于不生不灭处求之，在不将不迎里着思。不知荣枯，没有情感波澜，不随对象起舞，此谓"野花香满路，幽鸟不知春"（《五灯会元》卷十四）。

春，不在形，而在性之真。苏轼评边鸾、赵昌花鸟之作时说："论画以形似，见与儿童邻。赋诗必此诗，定非知诗人。诗画本一律，天工与清新。边鸾雀写生，赵昌花传神。何如此两幅，疏淡含精匀。谁言一点红，解寄无边春。"[1] 不是于"一点红"中暗示无边的春意（无边春也不是春意的无限扩展），而是说边、赵花鸟能打破外在形式，在疏淡境界中，表达出独特的生命感觉。此真实的生命感觉，即为真性，即是"春"。

本书第一章中讨论"一即一切"的关系时，提到禅宗的"如春在花"思想，譬如春意（法身），藏于化身，于一草一木中涵之。春是"一"，是全体，是真如；而"花"是"一切"，是分身，是事相。如春在花，随处充满，明秀艳丽，在在即是。中国艺术家正是要追求这圆满俱足、不生不灭的"春之一"。他们画山水、做盆景、理园景等等，即欲将此"春意"洒向世界，但得一点微红，尽是满目枯相，留取一痕淡影，乃取其真性而已。所谓"谁言一点红，解寄无边春"，不可留于色相上读之。

文人艺术的发展，总与枯淡联系在一起[2]。本书所反复谈及的枯木寒林问题，其实就与无情哲学有关，是"惜春"思想的体现。张岱《题章侯枯木竹石臂阁铭》云：

[1]〔宋〕苏轼《书鄢陵王主簿所画折枝二首》其一，〔清〕王文诰辑注，孔凡礼点校《苏轼诗集》卷二十九，第1525—1526页。

[2] 清初吴历说："画之游戏、枯淡，乃士夫一脉。游戏者，不遗法度，枯淡者，一树一石，无不腴润。"（《墨井画跋》第五十五则，章文钦笺注《吴渔山集笺注》，第441页）他将"游戏"笔墨和"枯淡"追求当作文人艺术的法脉。明李开先评沈周画说："沈石田如山林老僧，枯淡之外，别无所有。"（《中麓画品》）清翁方纲评白阳《古木寒鸦图》诗云："白阳写生取大意，乃以写枯为写生。枯林淡得山气韵，飞鸦点出山性情。"（《复初斋诗集》卷四十七，《苏斋小草》三刻本）

> 枯木竹石，雪堂云林。迟笔如铁，惜墨若金。用以作字，阁臂沉吟。[1]

臂阁为文玩，老莲此臂阁以枯木竹石为相，张岱为之作铭，真意味深长，他似乎以此概括文人艺术的传统。雪堂，苏轼之别名；云林，倪瓒之字号。苏轼倪瓒，枯木寒林，萧疏淡影，是读出文人艺术精神气质的关键。由此处参取，当是正路。迟笔如铁说苏轼，惜墨如金说云林，不能仅仅从形式斟酌上去理解，它是啬道，是损道，是生生不息之道，是不生不灭之道。如清庙之瑟，朱弦疏越，一唱三叹，无急管繁弦以悦淫哇之耳，故清风自存。

读苏轼《枯木怪石图》之类的枯相之作，如听他说"道无分成，佛无灭生"（《无名和尚传赞》）的道理，他的眼光超于葱茏的色相而遁入不生不灭的真性中，或云"春"之中。看云林的《渔庄秋霁图》等惜墨如金之作，虽无郁郁之色，却有无边高华，在一片秋光之中，几株枯树挺立苍冥，撕去春去秋来的时间面纱，直视那"春之一"。张岱说，老莲用此高妙之臂阁，是为"阁臂沉吟"——掷笔而吟思，横视浩茫大荒，接续千古文脉。由此一铭，不得不钦佩张岱的艺术感受力。

文人艺术所呈之枯相，意多在超越荣枯表相。沈周《绿蕉图》诗云："老去山农白发饶，深帘晴日坐无聊。荣枯过眼无根蒂，戏写庭前一树蕉。"[2] 荣枯过眼，色色变幻，总归虚无，戏写庭中芭蕉，于其易变中说不变的故事，说倏生倏灭的虚妄，说不生不灭的智慧。万事荣枯，一尘所聚；一扫荣枯，豁然明澈。徐渭说"物情真伪聊同尔，世事荣枯如此云"[3]，苏辙说"枯木无枝不记年"[4]，王士禛说"枯木向千载，中有太古音"[5]，等等，都是此意。徐渭自题《枯木石竹图》诗云："道人写竹并枯丛，却与禅家气味同。大抵绝无花叶相，一团苍老

[1]〔明〕张岱《题章侯枯木竹石臂阁铭》，夏咸淳校点《张岱诗文集（增订本）》，上海：上海古籍出版社 2014 年版，第 399 页。
[2]〔明〕沈周《石田诗选》卷八。
[3]〔明〕徐渭《杂花图》，《徐文长三集》卷九，《徐渭集》，第 319 页。
[4]〔宋〕苏辙《次韵王定国见赠》，陈宏天、高秀芳点校《苏辙集》卷十六，第 310 页。
[5]〔清〕王士禛《张友石户部得雷氏琴》，《渔洋续诗集》卷九，袁世硕主编《王士禛全集》，第 846 页。

莫（通'暮'）烟中。"[1] 无花叶相的枯树与绿意盎然的翠竹并入画中，传递出一种诸法平等的"气味"，斩断心与色的联系。一切的妙意只在一团苍老暮烟中，在心灵境界的创造中。传统艺术对枯木寒林的推重，本质上是对迷恋视觉表象的声色之观的超越，以物无贵贱的无名哲学，荡去枯润、繁简、浓淡等的分别，苍老暮烟，使其浑然。如一首写菖蒲的小诗所言："荣枯无异态，幽寂得长生。"[2]

清康熙年间画家、诗人庄澹庵（1627—1679），是一位很有艺术品位的艺术家，生平与周亮工、程邃等为至交。他有一首题画诗颇为世人所重，乃题当时一位叫凌畹（字又惠）的画家的山水之作，收在周亮工的《读画录》卷四中，其云："性癖羞为设色工，聊将枯木写寒空。洒然落落成三径，不断青青聚一丛。人意萧条看欲雪，道心寂历悟生风。低徊留得无边在，又见归鸦夕照中。"羞为设色，尽写枯寒，在平等法门中，才有人与世界的往复回环。文人艺术的枯相，创造了一个一任自心与世界往还的世界。正像大梅法常禅师诗所云："摧残枯木倚寒林，几度逢春不变心。樵客遇之犹不顾，郢人那得苦追寻。一池荷叶衣无尽，数树松花食有余。刚被世人知住处，又移茅舍入深居。"[3] 不是"高余冠之岌岌""纫秋兰以为佩"（《离骚》），而是一池枯荷，尽为衣裳。其中选择，也可移窥传统艺术的内在理路。

关于荣枯之道，还是药山惟俨大师与弟子道吾（769—835）、云岩（782—841）两位弟子的对话所言精审：

> 道吾、云岩侍立次，师指按山上枯、荣二树，问道吾曰："枯者是，荣者是？"吾曰："荣者是。"师曰："灼然一切处，光明灿烂去。"又问云岩："枯者是，荣者是？"岩曰："枯者是。"师曰："灼然一切处，放教枯淡去。"高沙弥忽至，师曰："枯者是，荣者是？"弥曰："枯者从他枯，荣者从他荣。"师顾道吾、

[1]〔明〕徐渭《枯木石竹》，《徐文长三集》卷十一，《徐渭集》，第406页。
[2]〔宋〕陈宓《谢无碍菖蒲》，《龙图陈文公集》卷三，清钞本。
[3]〔宋〕普济著，苏渊雷点校《五灯会元》卷三，第146页。

一花一世界

云岩，曰："不是，不是。"[1]

药山所表达的意思，可以概括传统艺术这方面的思考，不在枯，不在荣，枯者从他枯，荣者从他荣，凡所有相，皆是虚妄，荣枯在四时之外，在色相之外。文人艺术重荒寒境界，多寒枯之相，不是艺术家好枯拙，而是通过这样的枯拙，使人放弃荣枯的表相，直视本真境界。说无上清凉，不在清凉世界中求之，囿于清凉，即惑于色相。如果一味"休去，歇去，冷湫湫地去，一念万年去，寒灰枯木去，古庙香炉去，一条白练去"（九峰道虔述其师语），所悟便与真性无涉。中国艺术着眼处在物外之春，那一点春意，那"春之一"，那播洒天地、使万千花朵开放的种子。这一粒种子，人人具有，时时可生，就在人的真性中。画枯木，无春中有春，这是人真性的休歇处。

绝去攀援，除却缠绕，方是万卉春深。一池蘋碎，满目枯荷，尽为生命荣景。

四、幽冷的眼神

最后谈谈八大山人绘画中不爱不憎的眼神。

八大山人的艺术有一种渊深沉静的风格。杨翰（1812—1879）《归石轩画谈》卷十录八大一幅作品，此作今不见。杨翰叙其所见："作巨石黝然突出，轮囷满纸，上立一鸟，绝无点缀，石之古峭，鸟之萧闲，反侧观之，神味不尽，此诣为山人独绝耳。"[2]这种幽深沉静的风味，乃八大所独具。

八大的静不是气氛的宁静，而在于创造一个"万物自生听，太空恒寂寥"的宇宙，是寂寞无可奈何之境。这里鸟也不飞，叶也不飘，花也不张狂，石头也没

[1]〔宋〕普济著，苏渊雷点校《五灯会元》卷五，第258页。
[2]〔清〕杨翰《归石轩画谈》，《中国书画全书》编纂委员会编《中国书画全书》第十二册，上海：上海书画出版社1998年版，第165页。

有嶙峋纵横的姿态，而在宁静幽深中，有无处不在的活泼。《华严经》云"无上清凉"，八大的画就是无上清凉世界。

八大友人曾说他"数年对人不作一语，意其得于静悟者深欤"[1]。八大服膺一种沉默的哲学，绘画是其静默的体验，他创造的是静深的宇宙。由于身体的疾患，长期不良于言，处于"哑"的状态，他曾大书一"哑"字于其门上，有暗示自己疾患之意，有愤世嫉俗之考虑，更有本自禅门的"不立文字"之用意，超然于知识、情感、欲望等之外，寻求真性的传达。前已提及，他离开佛门后，有号为"驴"，并有"驴屋""人屋""驴屋驴"等号，说他当时的处境（他当时过的生活连驴都不如），更说他的"驴屋""人屋""佛屋"一体平等观。他就在这至静至深的宇宙中，冥思着存在的价值。画，是传达他思考的方式之一，是他不生不灭、不爱不憎生命哲学的展示——当然不是观念的生吞活剥。

八大以"不涉情境"为其重要创造原则，超越"情识"是其一生艺术之特点。八大属曹洞传人，洞宗有"三渗漏"说法，洞山说："若要辨验真伪，有三种渗漏：一曰见渗漏，机不离位，堕在毒海；二曰情渗漏，滞在向背，见处偏枯；三曰语渗漏，究妙失宗，机昧终始。"[2]其中"情渗漏"，就是针对喜怒哀乐情感束缚而提出的，主张超越情感，"不滞情境"，一滞情境，就流转于情感取舍之途。流转于情感欲望之途不好，但一味向冷幽偏枯中行也不好。前者是惑于"有"，后者是惑于"无"。洞宗旨要在无喜无怒，不有不无，不受情感波动的"境"所支配。

只要对八大山人艺术有了解的人，都会注意到他画中鱼、鸟、猫等的眼神，这也是艺术史研究中一个饶有兴味的问题。如其《鱼鸟图》长卷，海岸幽深远阔，石兀然而立，鸟瞑然而卧，鱼睁着奇异的眼睛，在世界的这个角落，风也不动，水也不流，云也不飘，鱼也不游，真可谓绝对的静止。这样的作品一如云林

[1] 八大山人花鸟册十二开，册页后有吴之直题跋一页，此为跋中语。本为周怀民所藏，见《艺苑掇英》第二十三辑，上海：上海人民美术出版社1984年版。

[2]《筠州洞山悟本禅师语录》，《大正藏》第四十七册。

山水，真是不泛一丝情感涟漪，其超越"情识"思想至为明显。现藏于故宫博物院的《鱼石图》，画面仅有鱼和山：山就是涂一团黑物，形态古异；鱼也是黑黝黝的，眼神极为怪诞。空间关系也很怪诞，鱼很大，而山很小。画面中无水，无树，无云，无人。

八大花鸟中的眼神，主要有两类，一类是睡图。这样的意象呈现方式，在传统艺术中非常少见。他晚年画过很多幅猫石图，京都泉屋博古馆所藏《安晚册》中就有一幅，画一只睡猫，闭眼卧地。自题："林公不二门，出入王与许。如公法华疏，象喻者笼虎。"此类作品很多，如武汉文物商店藏其《猫石图》，高耸的山脊顶端，有一猫儿正打着盹儿，山脚下水边，也有一只猫闭着眼睛，两只猫都作静卧之状。此画大致作于1690年代。上海博物馆藏八大花鸟图四条屏，作于

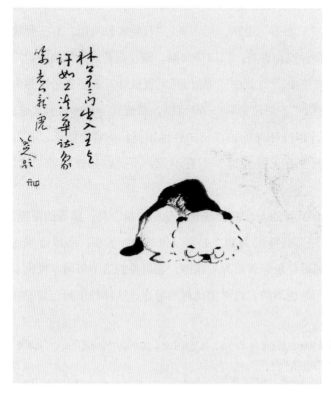

〔清〕八大山人
安晚册之九
日本京都泉屋博古馆

1692年，其中有一屏，画面向上之主体部分影影绰绰画起伏的山峦，在山脚下的怪石旁，卧着一只猫，作睡眠状，形态与怪石比类。北京故宫博物院藏八大《猫石杂卉图》，作于1696年，画杂花野卉，点缀于全卷中，中段画一荷塘，末段高岸，画一只睡去的猫。猫处于整个画面的突出位置，令人印象深刻。

在中国画的题材中，猫图比较平常，但如八大这样的处理却闻所未闻。他不画人家院落中活动的猫，如南宋纨扇小品多有此类，猫多在山崖，在水岸，在花下。在他这里，猫一无例外，均不作运动状，无嬉戏，不捕捉，只是一味睡去。

这与曹洞宗门学说有关。洞山有"牡丹花下睡猫儿"的话头，后成为曹洞宗的著名公案。《禅宗颂古联珠通集》卷二十四载良价之事："洞山果子谁无分，掇退台盘妙转机。今夜为君轻点破，牡丹花下睡猫儿。""牡丹花下睡猫儿"，代表不立文字、无心无念的禅机，这是曹洞的当家学说。八大佛门四世祖博山元来说："横拈直撞无情识，生灭场中不涉伊。识得个中何所似，牡丹花下睡猫儿。"[1] 睡猫，寓涵"无情识""生灭场中不涉伊"的思想。

八大有一首颇为玄奥的睡猫诗，点明其思想本源："水牯南泉于到尔，猫儿身毒为何人。乌云盖雪一般重，云去雪消三十春。"[2] 前两句与南泉普愿有关。"水牯南泉于到尔"，《五灯会元》记载："赵州问南泉曰：知有底人，死后向甚处去？泉云：山前檀越家作一头水牯牛去。"[3] 在南泉看来，佛与众生、牯牛并无分别。第二句诗说南泉斩猫事，这一被禅门称为"雄关"的著名公案[4]，也是强调截断

[1]《博山元来广录》卷五，《卍续藏经》第七十二册。

[2] 引自王方宇《八大山人的猫图考》，《文物》1998年第4期。王方宇认为，这首诗谈的是变化的意思："南泉死了变成了水牯牛，猫死了变成了什么呢？"后两句"云去雪消"，王先生说应从变化的思想去判断，就是"过了三十年僧人生活以后，终于变换摆脱了和尚的羁绊"。

[3]〔宋〕普济著，苏渊雷点校《五灯会元》卷四，第199页。

[4] 这段文字是："师因东西两堂各争猫儿，师遇之，白众曰：'道得即救取猫儿，道不得即斩却也。'众无对，师便斩之。赵州自外归，师举前语示之，赵州乃脱履安头上而出。师曰：'汝适来若在，即救得猫儿也。'"（〔宋〕道元辑，朱俊红点校《景德传灯录》卷八，第187页）

有无相对的分别见。第三句"乌云盖雪一般重",南方称白猫身上有黑斑,或者黑猫身上有白斑,叫"乌云盖雪",此句表达的是不分黑白、不加思量的思想。第四句"云去雪消三十春",暗用灵云悟桃花的典故,说一旦妙悟的道理。四句诗融摄禅家公案,说非有非无的不语禅的道理,与画面中的睡猫相呼应。

另外一类,就是被艺术史界称为"冷眼"的形式,多表现在鱼、鸟眼神上。八大很多画中鱼、鸟的眼神常常是冷冰冰的,无视一切。大约以1684年开始,一直到离开这个世界(1705),八大画中几乎所有的鱼、鸟眼神都作不视之状,与人们通常所见的状况完全不同。

阮籍愤世嫉俗,然隐而不发,能为青白眼:对情志相合之人,乃青眼相加;而见一些功利心很重的俗士,以白眼对之。历史上常有文士效之。故很长时间以来,人们把八大鱼鸟的眼神,解释成"青白其眼",从而与其遗民身份联系起来,认为这冷冰冰的眼神,是八大愤怒情感的表达,表达的是对清人的蔑视和憎恨。其实,这是对八大艺术的误解。如果依此思路,八大大量花鸟画(其存世绘画的主体)都可以称为讽刺画,因为他画中的家禽、鹧鸪、海鸟、寒鸦、老鹰等,大多有怪异的神情,尤其是那冷眼向人的形状,更是其典型的绘画造型特征。

他画中一双(或一只)不同凡俗的冷眼,其实表达的是无喜无怒的思想内涵,这是曹洞当家门风,也是八大由文人艺术所承继的法脉。枯树上小鸟之目并无恐惧之色,山林中悠闲的鹧鸪眼中也无快乐神情。细看他的画面处理,也可发现这一点。这种古怪的眼神并非作愤怒科,而是呈"不视"之态:白眼多,黑眼少,空空落落,既不欢欣,也不愤怒。如布袋和尚那首著名诗偈所说:"一钵千家饭,孤身万里游。青目睹人少,问路白云头。"[1]青目者,青眼有加,然而却"睹人少",看世间之事少,意思乃是超越喜怒哀乐,一任真性流淌。江西洪州光寂禅师说:"眼似木突,口如扁担,无问精粗,不知咸淡。"[2]八大就有

[1] 〔宋〕普济著,苏渊雷点校《五灯会元》卷二,第122页。
[2] 〔宋〕普济著,苏渊雷点校《五灯会元》卷十六,第1053页。

一枚"口如扁担"的印章。他画中鱼鸟眼神,乃似木突——像木头一样突出,无情识意度也。

结　语

本章选取几个突出例证,勾勒传统文人艺术"无情"观念的大致轮廓,审视传统艺术的"冰冷"特质——不同于载道艺术的"暖色调",意在强调:对于传统艺术观念的研究,在重视以情发动、情景交融、心物感应理论的同时,不能忽略另外一种理论形态的存在,它是唐宋以来重视真性传达艺术观念的体现。

下篇

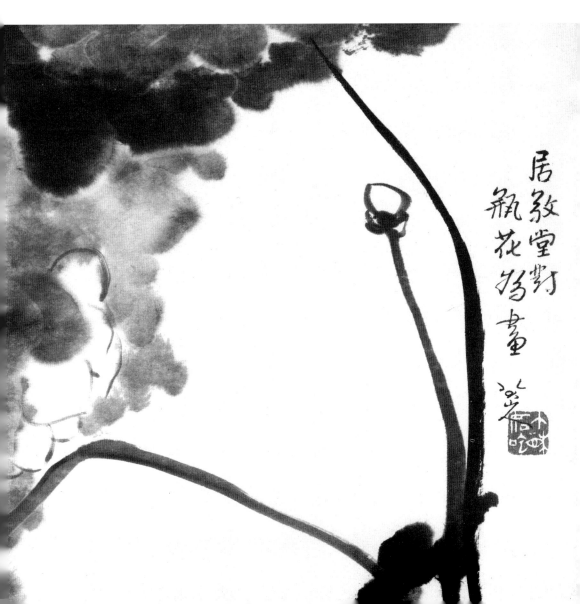

下篇述要

下篇主要依时间顺序，选择一些代表性人物的代表性观点，讨论传统艺术中当下圆满体验哲学的发生发展。

（一）陶渊明对永恒的思考。他这方面的思考，是中国传统艺术中当下圆满体验哲学的先声。永恒，是陶渊明思想的中心概念，他认为，与其追求肉体和精神生命的不朽，还不如关心自我当下的直接感受。如果说永恒是人生价值意义的实现，那么永恒就在当下，意义就在直接的生命体验中。唐宋以后，陶渊明的存在哲学经白居易、苏轼等的阐扬，在文学艺术领域流布，成为当下圆满体验哲学发展的直接推动力。本书在一定程度上是以唐代以来艺术的发展，来演绎陶渊明的思想。

（二）王维有关声色的思想。这位深受佛学影响的诗人艺术家，对色空问题有深入思考。他流连于色空之间，因色说空，即色即空，以尽"不二法门"之内蕴。他的不离声色、不在声色的思维路径，即幻（方便法门）即真的体验道路，立处即真的意义追寻，对后代文人艺术发展有重要启发。

（三）白居易关于"生命世界"的理论。这是一位将生命意义的讨论引入到具体生活中的智者。庄子知之濠上，白居易是知之池上。白居易一生喜欢园林营建，园林是他"别造"的"一世界"。在他看来，意义世界是当下即成的，胜地本来无定主，只要会之以心，人人都是山林的主人。小庭亦有月，小院亦有花，我生本无乡，心安是归处，传统艺术哲学的"小中现大"思想，在白居易的"池上"之知中写下辉煌篇章。

（四）苏轼的"无还"学说。"无还"概念出自《楞严经》，苏轼将其发展为一个重要的艺术概念。他提出"无还"，是要超越个体生命种种"还"的拘牵。他的"大还"之道，在还归自性，发现性灵中的"庐山真面目"，重视当下直接的

生命体验，由此成就生命的圆满。他关于"无一物中无尽藏"的无物哲学，对后代影响尤大。

（五）虞集的"实境"学说。《二十四诗品》，这部不长的作品不啻为中国传统艺术精神的一个概论文本。它本是《诗家一指》的组成部分，《诗家一指》为元代文坛领袖虞集所作。"实境"学说便由《诗家一指》提出，它指当下纯粹体验中所发现的真实生命境界，是人的内在觉性和智慧所照亮的生命世界。此实境学说，丰富了传统艺术哲学的境界理论。

（六）倪瓒绘画的"绝对空间"。这位影响数百年中国艺术精神的人物，其传世绘画有一种独特的面貌。本书将其称为"绝对空间"形式，它是绝于对待的，是生命空间，而非物理空间；虽托迹于形式（如物态特征、存在位置、相互关系），又超越于形式。此空间具有非对境、截断联系、消解动力、非时间和非计量等特点。这一空间模式的影响明清以来溢出绘画领域，成为中国艺术哲学中以小见大、当下圆满思想的代表性语言。

（七）石涛的"兼字"学说。石涛的"一画"，高扬发自生命真性的创造精神，凝练了传统艺术哲学一即一切、一切即一的智慧。"兼字"作为体现"一画"精神的重要概念，由绘画到书法，由书法到汉字，由汉字而泛观天地万象的"文"的呈现，观照人在大地上书写"字"的创造，强调人向内在世界发掘生命创造精神的逻辑。石涛认为，人能兼于字，从发掘内在生命创造精神出发，就能小中现大，放之无外，收之无内。"兼字"之道，是他呈现生命体验的"大全"之道。

（八）黄宾虹的"浑厚华滋"说。选择一位近现代人物加入讨论，是我在初构思本书时就想努力的方向。黄宾虹身上具有这样特别的气质。在艺术领域，他是一位由传统向现代转换的关键人物。他一生的艺术思考，凝练在"浑厚华滋"这一概念上，"浑厚"是体，"华滋"是用。"浑厚"是充满圆融的精神气象，"华滋"是生机活泼的外在显现，"乐意相关禽对语，生香不断树交花"（石延年《金乡张氏园亭》），是黄宾虹毕生追求的境界。黄宾虹画学中强调的浑全阔大、光而不耀等思想，是"一花一世界"传统生命体验哲学在现代的延续。

八章的论述各有侧重，都围绕本书讨论的"小中现大"理论而进行，羽翼上篇的横向结构分析，试图展示传统艺术哲学中这一思想的逻辑展开。当然，思想史发展有它的内在规律，并不一定必然依时间流动而呈现渐次推进的逻辑，这里的讨论只是略述其梗概而已。

第九章　陶渊明的"存在"之思

本章不是以西方存在主义哲学来研究陶渊明的思想，而是基于对陶渊明存世文本的分析，集中讨论他关于人生命存在意义方面的省思。这是一种由中国传统哲学滋育出，又具有独特发明的生命哲学。白居易说："常爱陶彭泽，文思何高玄。"[1] 渊明平淡的文字中，深寓着传统生命哲学的智慧。他的思想是本书讨论的所谓"一朵小花的意义"直接的理论源头。

陶渊明（365—427），东晋伟大诗人，一生平淡无奇，没有成就大功名，短暂而间断的从政生涯，平凡而艰辛的田园生活，纵然诗称高妙，留下的诗也就百余首，但却以睿智的思考、独特的生命境界，影响着后世文人乃至普通人的生命状态，对唐宋以来传统艺术哲学的影响尤为突出。在一定程度上可以说，没有陶渊明的影响，中国艺术在中唐五代后可能会朝别的方向发展。他是决定千余年来中国艺术精神气质的关键人物之一。[2]

渊明的生命哲学，极重在短暂脆弱人生中，让真实的心灵敞开，让炽热的生命之火燃烧起来。其诗文唯一立意，就是让人生更好地"在"。他的一生，似乎都在濯炼生命的亮色。他欣赏的世界，木欣欣而向荣，泉涓涓而始流，闪烁着迷离璀璨的光芒。在他看来，"人生无根蒂，飘如陌上尘"（《杂诗十二首》其一），

[1]〔唐〕白居易《题浔阳楼》，谢思炜《白居易诗集校注》卷七，第593页。

[2] 唐宋以来，有关于渊明是否见道的讨论。杜甫曾说："陶潜避俗翁，未必能达道。"（《遣兴五首》其三）此说在后代影响颇大，然多有人不同意。东坡说："人言靖节不知道，吾不信也。"（〔宋〕魏庆之著，王仲闻点校《诗人玉屑》卷十三引，北京：中华书局2007年版，第408页）辛弃疾云："身似枯株心似水，此非闻道更谁闻？"（《书渊明诗后》，辛更儒笺注《辛弃疾集编年笺注》卷一，北京：中华书局2015年版，第58页）赵秉文："千载渊明翁，谁谓不知道？"（《和渊明饮酒》，〔金〕赵秉文《滏水文集》卷五，《四部丛刊》本）宋葛立方将渊明称为"第一达摩"，认为其出语超诣，不立文字，不涉理路，尽得言外之意（《韵语阳秋》）。这样的判断是客观的。

生命卑微如一粒尘土，倏然而来，倏然而去，"日月有环周，我去不再阳"（《杂诗十二首》其三），所以要追求此生的亮色。他的诗，几乎声声在呼唤，此生是唯一的，当以全部之力珍惜之；生命虽卑微，但不能以卑贱之心视之，应起一种生命的高贵，树一种生命的尊严。他以急迫的声音，试图唤醒沉睡于名利中的人们，撤下遮蔽光亮的帷幕，将真实生命请到台前，从容于斯，洒脱于斯，啸傲于斯。他向往"晞发向阳"的气度，所开出的生命境界，"气澈天象明"（《九日闲居》），清澈、高逸。渊明就是朗畅生命的代名词。明陆时雍说："素而绚，卑而未始不高者，渊明也。"[1] 诚为的评。后世以"临清流而赋诗"代表渊明开拓出的独特生命境界[2]，良有以也。

一、存之有尽

承认生命的有限性，是陶渊明生命哲学的起点。他要荡去追求永恒的迷思，顺应自然的节奏，超越生生的纠缠和痛苦，归复人本然的真实。这是有限存在具有无限意义的根本。

陶渊明哲学的大旨，用他的话说，可以概括为"委运乘化"四字。"运""化"意同，均指自然生生变化之节奏。"委"者，委顺也。[3] 而"乘"者，趁也，与"委"一样，均有顺应意。[4] "委运乘化"，简言之，就是顺应自然。

[1]〔明〕陆时雍《诗镜总论》，见丁福保辑《历代诗话续编》，北京：中华书局1983年版，第1405页。
[2] 如《宣和画谱》卷七云，李公麟"画陶潜《归去来兮图》，不在于田园松菊，乃在于临清流处"。
[3] 陶渊明《自祭文》云："乐天委分，以至百年。"《神释》云："甚念伤吾生，正宜委运去。"《归去来兮辞》云："寓形宇内复几时，曷不委心任去留？"此数句中的"委"，均有顺应意。"委分"，顺其性，守其分，也就是"委运"。"委心"，意同"委性"。
[4] 陶渊明《归去来兮辞》云："聊乘化以归尽，乐夫天命复奚疑。"《悲从弟仲德》云："翳然乘化去，终天不复形。"

第九章 陶渊明的"存在"之思

渊明的"化",是一特别概念,与庄子哲学有关[1],并融入他自己的思考。他认为,宇宙生命是一自然而然的运化过程。他说:"万化相寻绎,人生岂不劳"(《己酉岁九月九日》);"目送回舟远,情随万化遗"(《于王抚军座送客》);"形迹凭化往,灵府长独闲"(《戊申岁六月中遇火》)。这也意味着,一切生物的荣衰兴替乃自然运化之常理,生生运化,不依人意志而转移,人无法抗拒,故不可执着。他说:"人生似幻化,终当归空无。"(《归园田居五首》其四)人生命中种种痛苦,都是由对"幻化"世界的眷恋所造成的。

渊明特别以"化"为切入点,来谈个体生命存在的有限性。他存世不多的诗文大量内容是对人存在有限性的铺展。这与那个时代特殊的思想背景有关。东汉末年以来,人的存在空间被压缩,社会中弥漫着一种追慕生命恒在、灵魂不朽、功名永续的狂热风气,权力在利用各种工具强化自己威势的绵延,哲学在千方百计为永恒存在寻求解释,道教和传入不久的佛教又对此一思潮推波助澜,令生灵涂炭的频繁战争更刺激人们考虑此一问题的急迫。渊明说:"世短意恒多,斯人乐久生。"(《九日闲居》)虚妄的臆想支配着人的性灵,人的现实存在被严重扭曲。

似乎渊明一生所有努力,主要目的就是将人们关注的重点由来生、不朽等虚幻世界拉回现实存在中,由宏阔的"大叙述"拉回到自我、当下、直接的生命体验中。渊明说得好:"皎皎云间月,灼灼叶中华。岂无一时好,不久当如何!"(《拟古九首》其七)与其关心那种永恒不朽的驰骋,倒不如关心自己"一时"的美好,自己脚下坚实的存在,比永恒的悬望要重要得多。如果说永恒是人生价值意义的实现,那么永恒就在当下,意义就在自己的体验中。

当然,渊明并不讳言永恒,相反,他将此直面生命的哲学放在永恒的大框架

[1] 如在内篇中,《齐物论》云:"一受其成形,不忘以待尽,与物相刃相靡,其行尽如驰,而莫之能止,不亦悲乎!终身役役,而不见其成功,苶然疲役,而不知其所归,可不哀邪!人谓之不死,奚益?其形化,其心与之然,可不谓大哀乎!""不知周之梦为胡蝶与,胡蝶之梦为周与?周与胡蝶,则必有分矣。此之谓物化。"《大宗师》云:"泉涸,鱼相与处于陆,相呴以湿,相濡以沫,不如相忘于江湖。与其誉尧而非桀也,不如两忘而化其道。"

下来考量。他常用"大化"一语。《还旧居》云:"流幻百年中,寒暑日相推。常恐大化尽,气力不及衰。"《神释》云:"纵浪大化中,不喜亦不惧。"大化,不是对那股将人拉向永远消失力量的赞叹,而是强调自然生生不绝的特性,它是由造化伟力所控制的永不消歇的变化过程。[1] 大化流衍,万物生命亦随之而化。宇宙乃无限之世界,个体生命只是其中一个环节,虽暂生暂灭,却是绵延生命之河的组成部分。他有诗云:"天地长不没,山川无改时。草木得常理,霜露荣悴之。"(《形影神三首·形赠影》)"天地长不没",说天地永恒。"山川无改时",说山川并不因时间流动、世事变迁而改其容颜。自其变者视之,世界无一刻不在移易;自其不变者言之,青山不老,绿水长流。他看草木的荣悴乃至人的肉体存在也是如此,生之有尽,是宇宙"常理",人又何能脱之!《自祭文》说:"余今斯化,可以无恨。寿涉百龄,身慕肥遁,从老得终,奚所复恋。寒暑逾迈,亡既异存……"其中"亡既异存"一句值得注意。"亡",指身已化。"异存",即另一种存在。此身已化,作为一独立生命,化代表其走向生的尽头。但化不等于彻底的消失,而是"异存"——以另一种方式存在,所谓"化作春泥更护花"(龚自珍《己亥杂诗》其五),加入另一种生命形式、另一种荣悴交替中。

"如何蓬庐士,空视时运倾!尘爵耻虚罍,寒华徒自荣。敛襟独闲谣,缅焉起深情。栖迟固多娱,淹留岂无成?"(《九日闲居》)我虽然居于衡门蓬户间,但以清澈之心,忘记万化迁移,就像一朵清逸的菊花在萧瑟秋意中开放,不在乎短长,不在乎有无人欣赏,人生的"栖迟"像金子般灿烂(多娱),能度过饱满"一生",怎可说没有意义,怎可说一无所成!将息自我生命,就是一个微弱生命短暂一生的最大成就。他所持的这一生命态度,是为了享受此生,饮领大化馈赠。不是看着生命急速向衰落方向行进,徒增悲伤,那是一种"自尽"的存在方式。典雅而温润的渊明,其实是金翅擘海、香象渡河般的人物,他的"猛志固常

[1] 陶渊明之前,"大化"一语就用为天地生生化化之意。如曹植《九愁赋》:"嗟大化之移易,悲性命之攸遭。"

在"(《读山海经十三首》其十），并非一种颠覆力量，而正体现于此。

渊明的乘化思想，以"居常"和"待尽"为两翼，所谓"居常待其尽，曲肱岂伤冲"（《五月旦作和戴主簿》）。"居常"，即顺化，保持冲淡之心，颐养真常之性，依附绵延生命之流而及时展开。"待尽"，不是等待生命终结，而是自然无为，顺其化流。无谓的挣扎，会耗尽生命资源；渴望不朽的心灵驰骛，只能见笑大方。"居常"与"待尽"二者又有内在逻辑关系，以居常之心，去将息人生。不求形（肉体）上之久生，放弃种种"惜生"之营构；不去作永续握有的狂想，从情滞江山的迷惘中走出，以不粘不滞之心直面世界。唯有如此，才能虽顺化，却不为大化所吞；虽有尽，却可超越无尽之痛。直面人生，融于世界，超然万物之表，此谓真确存在。

"乾坤万里眼，时序百年心"[1]，渊明的思想具有旷观宇宙的气质，他似乎要跳出红尘外，悬视人的生命，性灵在旷野中奔驰，无所羁縻。他说，"相见无杂言，但道桑麻长"（《归园田居五首》其二）——虽然如此，渊明绝非埋头田园生活的混沌者，而是一个透脱自在人。入于他心目的，大都是凡常小事；他由此思考的，却是攸关人这个类存在物生命的大问题。他的心意常有"云鹤有奇翼，八表须臾还"（《连雨独饮》）的回旋，总被超迈的情愫所充满，"长吟掩柴门"（《癸卯岁始春怀古田舍二首》其二）——透过东篱的狭窄空间，透过知识的雾霭，透过历史的迷朦，他要追踪本初的生命真实。他读《山海经》，写道："泛览周王传，流观山海图。俯仰终宇宙，不乐复何如？（《读山海经十三首》其一）"[2] "周王传"，说的是历史，那写满无尽悲欢离合和"你方唱罢我登场"的大书。"山海图"（《山海经》所描绘的宇宙图式），说的是空间，是现实的，又是传说的，是人间的，又是仙国的。渊明的思绪就在无限时空中伸展，"瞻望邈难逮"（《癸卯岁始

[1]〔唐〕杜甫《春日江村五首》其一，〔清〕仇兆鳌注《杜诗详注》卷十四，第1205页。
[2] 陈寅恪说："盖穆天子传、山海经俱属道家秘籍，而为东晋初期人郭璞所注解，景纯不是道家方士，故笃好之如此，渊明于斯亦习气未除，不觉形之吟咏，不可视同偶尔兴怀。"（《陶渊明之思想与清谈之关系》，《金明馆丛稿初编》，北京：生活·读书·新知三联书店2001年版，第228页）这样的判断与诗意不符。

春怀古田舍二首》其二),据此校正生命坐标。他一生以直接生命体验得出的结论,可概括成一句话:永恒在当下。

《形影神》三首,就是围绕"生"——人的存在意义而展开的。序言说:"贵贱贤愚,莫不营营以惜生,斯甚惑焉。故极陈形影之苦,言神辨自然以释之。好事君子,共取其心焉。"炼丹食药,期望不朽;树碑立传,希冀功名永续;信神信鬼,渴求超自然力量保护;放弃此生,愿去往生净土……如此等等,都是"营营以惜生"的手段。其共同特点,都是否认人生命存在有限性的事实,都是欲以"另一种方式存在"去延续现实存在的狂想,都是在永恒理想的驱动下,对人有限生命资源的攫取。渊明认为,这是造成人生痛苦的根本原因。

缘此,渊明极陈"形影之苦",突出人生命"存之有尽"的特点。一个"尽"字,是切入渊明思想的关键。渊明说人生命存在的有限,主要包括形、名两端:一是形有生灭,从物性方面谈存在的有限性,属于生命存在基础的范畴;一是名为虚妄,就精神存在方面谈人的有限性,属于生命价值意义方面的内容。

(一)形之尽

"一形似有制"(《乙巳岁三月为建威参军使都经钱溪》),人生而有肉体生命,有形就有制约,就有生灭。《形赠影》诗云:"谓人最灵智,独复不如兹。适见在世中,奄去靡归期。奚觉无一人,亲识岂相思?但余平生物,举目情凄洏。我无腾化术,必尔不复疑。愿君取吾言,得酒莫苟辞。"造化生物,物有其形,人在其中。人的肉体生命,一如万物,必有生灭。世界是人客居之所,人是世界的"短旅客"。人生是不可逆的("靡归期")、迅速向终点移动的过程,一切物质的握有终将变为虚无(所谓"人生似幻化,终当归空无"),对自我肉体生命的执着了无意义。存在就意味着不在,成形也意味着形灭。

陶诗大量的咏叹围绕着人生"缺场"而展开。"宇宙一何悠,人生少至百"(《饮酒二十首》其十五),千余年后读此诗,似能听到诗人当时的深长叹息("一何"二字应长读)。宇宙的缅邈无限,与人生命的短暂,构成强烈反差,压迫着人的性灵。诗人写道:"遥遥从羁役,一心处两端。掩泪泛东逝,顺流追时迁……"

(《杂诗十二首》其九)"羁役"一词极富象征意义。在他看来,人生即是一次"羁役"——被强行征发至某种艰难旅程的过程。前不巴村,后不着店,空空落落,总在旅途,身处"绝音"之中,天地不应,断肠人在天涯踟蹰。人欲觅归处,而无归处,总是急迫匆匆,似被"押"向生命的终点,那不知所之的地方。谈到"家"——一个止定之所,诗人忍不住动情:"家为逆旅舍,我如当去客。去去欲何之,南山有旧宅。"(《杂诗十二首》其七)人并没有"家",这是残酷现实。没有"家"的目的地,何谈"归"的可能!生生化化,让我出场,也就决定我必然缺场,人是一个"当去"之"客"。如果真要说有"宅",那千古以来人人必去的旧宅,就是归程。"日月掷人去"(《杂诗十二首》其二)——人被岁月抛弃,被他万般留恋的世界抛弃,以彼弱质,独临寒风("弱质与运颓"),思量起来,怎不令人潸然!其诗云:"日月不肯迟,四时相催迫。寒风拂枯条,落叶掩长陌。"(《杂诗十二首》其七)一句"日月不肯迟",最令人心酸,岁月将人悲壮的企慕撕得粉碎,没有一丝怜惜。

(二) 名之尽

《形影神》组诗其二《影答形》云:"存生不可言,卫生每苦拙。诚愿游昆华,邈然兹道绝。与子相遇来,未尝异悲悦。憩荫若暂乖,止日终不别。此同既难常,黯尔俱时灭。身没名亦尽,念之五情热。立善有遗爱,胡可不自竭。酒云能消忧,方此讵不劣!"

渊明的形、影之喻,当受到《庄子》影响,《齐物论》云:"罔两问景曰:'曩子行,今子止;曩子坐,今子起。何其无特操与?'景曰:'吾有待而然者邪?吾所待又有待而然者邪?吾待蛇蚹蜩翼邪?恶识所以然?恶识所以不然?'"渊明的形、影之苦,与庄子批评惠子所言"形与影竞走"(《天下》)含义庶几相当。影答形,化为人精神与外在形体的对话,极言人精神存在有限的痛苦。人的功名追求、情感缠绕,都"有待"于形而产生,形之不存,影将何附?一旦形不在,善可竭,名将无,魂魄亦无所得系。

对永恒的期冀,是人类根本的冲动之一。在渊明看来,在追求永恒上,人类

大体存在三种迷妄见解：第一，追求声名不朽，期望声名传之后世，发挥持续影响。"日月依辰至，举俗爱其名。"（《九日闲居》）渊明认为，人为名利而存，目的性行为支配着世俗中人的存在。"惟此百年，夫人爱之。惧彼无成，愒日惜时。存为世珍，殁亦见思"，《自祭文》这几句话以生动的语言，描绘人类这方面的迷思。但他认为，"身没名亦尽"——当身之形不存于世，功名便丧失了意义。在渊明看来，欲望的恣肆，是人类痛苦和疲敝的主要根源。因有"爱"（欲念）故，得之则喜，失之则忧，存当为人上之人（"存为世珍"），殁亦要高人一等（"殁亦见思"），期望将声名镌刻在永恒的时间秩序中（如树碑、豪奢的墓葬等），这是人类的沉疴。"得失不复知，是非安能觉。千秋万岁后，谁知荣与辱"（《拟挽歌辞三首》其一），"立善有遗爱，胡可不自竭"（《形影神三首·影答形》）；"立善常所欣，谁当为汝誉"（《形影神三首·神释》），人们应该放弃对功名的求索。他的态度是："去去百年外，身名同翳如"（《和刘柴桑》），"吁嗟身后名，于我若浮烟"（《怨诗楚调示庞主簿邓治中》）。

第二，从终极价值上说不朽。人常常将自我慷慨地交给外在的一种不确定的东西，个体存在本身似乎是微不足道的，甚至没有意义，意义是外在的神、道、理等所给予的，因而错误地认为人生命本身无光，因外在终极价值的照耀，生命才有光芒。而渊明指出，人的生命并不是"反光"，生命的光源就在自我深心中。

渊明躲避"道"这类"大叙述"的思想，在其作品中清晰可辨。其诗云："先师有遗训，忧道不忧贫。瞻望邈难逮，转欲患长勤。秉耒欢时务，解颜劝农人。平畴交远风，良苗亦怀新。虽未量岁功，即事多所欣。耕种有时息，行者无问津。日入相与归，壶浆劳近邻。长吟掩柴门，聊为陇亩民。"（《癸卯岁始春怀古田舍二首》其二）诗虽写得隐晦，道理却可窥知。孔子说："君子忧道不忧贫。"[1] 渊明说自己早就有弘道的愿望，但这一愿望太高渺，远而弗逮，与其整日里眷恋此虚空之想，还不如转入山林，志在农耕，在自己亲力亲为的生活中，去体

[1]《论语·卫灵公》。

会"平畴交远风,良苗亦怀新"的鲜活。虽是小叙述,却是切已的功夫。如果说要奉行大道,这就是他的"道"。他又有诗说:"安贫守贱者,自古有黔娄。好爵吾不萦,厚馈吾不酬。一旦寿命尽,蔽覆仍不周。岂不知其极,非道故无忧。从来将千载,未复见斯俦。朝与仁义生,夕死复何求?"(《咏贫士七首》其四)这首诗长期以来被当作渊明奉行儒学的铁证,诗句中所涉"朝闻道,夕死可矣""君子忧道不忧贫"、求仁求义等,确与儒家哲学有关,但此"道"非名教中所言之"道",它在具体人生道路中,在当下直接生活中,在自我的体验中。如黔娄之妻说他的先生"求仁得仁,求义得义"[1],渊明说"非道故无忧"——不追求外在道,只有现实生命的落实,故而无忧。此与"孔颜之乐"正好相反。远离大道而得道,渊明是也。

渊明反对"理"的辨析,他不认为有一个绝对的真理在[2],所谓"行止千万端,谁知非与是"(《饮酒二十首》其六)[3]。他说:"春秋多佳日,登高赋新诗。过门更相呼,有酒斟酌之。农务各自归,闲暇辄相思;相思则披衣,言笑无厌时。此理将不胜,无为忽去兹。衣食当须纪,力耕不吾欺。"(《移居二首》其二)他的"此中有真意,欲辨已忘言"(《饮酒二十首》其五),也是如此,其"理"就在凡常生命体验中。没有一个超出于直接体验本身的外在玄理值得去

[1] 宋末元初李公焕《笺注陶渊明集》云:"刘向《列女传》:鲁黔娄妻者,鲁黔娄先生之妻也。先生死,曾子哭之,毕,曰:'何以为谥?'其妻曰:'以康为谥。'曾子曰:'先生在时,食不充口,衣不盖形,死则手足不敛,何乐于此而谥为康乎?'其妻曰:'先生,君尝欲授之政,以为国相,辞而不受,是有余贵也。君尝赐之粟三十钟,辞而不受,是有余富也。彼先生者,甘天下之淡味,安天下之卑位,不戚戚于贫贱,不忻忻于富贵,求仁得仁,求义得义,谥之曰康,不亦宜乎?'"(元刻本)

[2] 但在陶渊明的时代,肯定这个"极",是普遍的看法。如宗炳论画,以"圣人含道应(《历代名画记》作'映')物,贤者澄怀味像。至于山水,质有而趣灵……山水以形媚道,而仁者乐"为论,一个抽象的、绝对的终极真理(道、神)是核心,画只是外形,其存在意义是外在确定的。他在《答何衡阳书》中云:"佛经所谓本无者,非谓众缘和合者皆空也,垂荫轮奂处,物自可有耳,故谓之有谛。性本无矣,故谓之无谛。"([南朝梁]僧祐《弘明集》卷三引,《四部丛刊》本)

[3] 此诗颇有庄子于《齐物论》中所表达的思路,反对是非非的分别见解。

追求，所谓"此理将不胜"[1]。直接体验才有最胜之理，酒中才有真正"斟酌"。"理也可奈何，且为陶一觞"（《杂诗十二首》其八），此真可视为他的生命宣言。就像《神释》开始所云，"大钧无私力，万理自森著"，天地轮转，无往不复，大道如常，在一草一木中，在凡常生活中，森然现出，不必置真实生活于不顾，躲进终极价值世界中去寻求意义。他的"即理愧通识"（《癸卯岁始春怀古田舍二首》其一）、"欲辨已忘言"等表达，与当时流行的清谈之风划然有别。

第三，从灵魂永续上说不朽。肉体与精神分离论者常持此说，认为精神（魂）游离于肉体之外，获得持续性存在。渊明所持观点与此截然不同。《影答形》说，"诚愿游昆华，邈然兹道绝"，海上三山的悬望，昆仑悬圃的神往，不知搅动多少善男信女的心灵，但渊明认为，这样去求不朽，只是徒然耗费生命。他有诗云："即事如已高，何必升华嵩。"（《五月旦作和戴主簿》）"即事"，指当下之存在；"升华嵩"者，成仙之狂想。躬耕南亩，陶然一觞中，就有华山嵩山之高，就有圆满俱足的生命意义，不必旁求。《形赠影》中所说的"我无腾化术，必尔不复疑"，"腾化"指超越造化的腾空之术，也即不死之术，他要断去此一臆想。其《游斜川》诗别具深意，诗作于414年，时渊明年五十，游斜川时在正月初五，可谓五十抒怀。诗中描写观曾城（或称层城）之景的感受。曾城在庐山之北，与传说中的神山昆仑山最高峰同名。他写道："迥泽散游目，缅然睇曾丘。虽微九重秀，顾瞻无匹俦……中觞纵遥情，忘彼千载忧。且极今朝乐，明日非所求。"（《游斜川》）在遨游中，偶然一瞥曾城，虽然没有昆仑神山之高耸，但在我当下的游目中，它照样是无与伦比的。我只兴一时之乐，哪里管得了凡圣、高下、尊卑、今日明日的计量。"神"不在神山，就在自心中。

渊明反对当时流行的"形尽神不灭"的观念。《拟古九首》其四云："迢迢百尺楼，分明望四荒。暮作归云宅，朝为飞鸟堂。山河满目中，平原独茫茫。古时

[1] 此句别有所指，可能针对当时的清谈之风而言，清谈中人求理之所胜。《世说新语·文学》："何晏为吏部尚书，有位望，时谈客盈坐。王弼未弱冠，往见之。晏闻弼名，因条向者胜理语弼曰：'此理仆以为极，可得复难不？'弼便作难，一坐人便以为屈。"（徐震锷《世说新语校笺》，第231页）

功名士，慷慨争此场；一旦百岁后，相与还北邙。松柏为人伐，高坟互低昂；颓基无遗主，游魂在何方？荣华诚足贵，亦复可怜伤！"面对中原逐鹿的古战场，古往今来多少英雄豪杰峥嵘于斯，也彻底消失于斯，有言人去魂还在，渊明问：他们的游魂在何方？《连雨独饮》云："运生会归尽，终古谓之然。世间有松乔，于今定何间……自我抱兹独，俛俛四十年。形骸久已化，心在复何言。"有生就有灭，有始就有终，生命有穷尽，灵魂无法脱离形而存在。形骸不在，灵魂不复有存。他又说："应尽便须尽，何复独多虑"（《形影神三首·神释》）；"魂气散何之？枯形寄空木"（《拟挽歌辞三首》其一）。世间并无神仙在，真正的神仙就在自己心灵中，陶然沉醉处，就是蓬莱仙国。

要言之，渊明认为生之有尽，形尽神灭，没有一个超然物质之外的永恒精神存在，没有一种外在终极价值标准赋予此在以意义，生命的意义就在短暂此生中，掌握生命的枢机在自我，而不在"化外玄路"的别样追求中。[1]

形不可止，神不可止，渊明将可以"止泊"之处指向一个独特的地方。《止酒》诗写得意味深长："居止次城邑，逍遥自闲止。坐止高荫下，步止荜门里。好味止园葵，大欢止稚子。平生不止酒，止酒情无喜。暮止不安寝，晨止不能起。日日欲止之，营卫止不理。徒知止不乐，未知止利己。始觉止为善，今朝真止矣。从此一止去，将止扶桑涘。清颜止宿容，奚止千万祀。"一篇关于"止"的联想，深动人情怀。人生要寻觅绝对的"止"之所，其实并无此所。与其奔走驰骛，不如"止"（停）下；若能心情宁静，处处都是"止"（栖息）地，都是安顿性灵之乡。说到"止"（戒）酒，那几乎要抽去人生命的乐国，在醉乡（渊明常以酒来说畅然生命）荡去外在遮蔽，凡常生活中处处都是扶桑国，溪流清澈，桃花灿烂，照映永恒的青春。正像清初画家吴历所说："渊明篇篇有酒，摩诘句句有画。欲

[1] 邓小军说："依渊明，生死是自然的事，应当委运任化，随顺自然，与自然合一，无须多虑。易言之，人生应该注重的是生的意义，而不是死的烦恼。"（《陶渊明与庐山佛教之关系》，《中国文化》第17、18期合刊，第149—150页）此说颇有义理。

追拟辋川，先饮彭泽酒以发兴。"[1]渊明说酒，一在悬隔外在干扰，二在发动生命真机。

由此看《形影神》组诗中"神辨自然以释之""神释"两处"神"的含义，"神"显然不是宗教信仰的崇拜对象，它没有"神性"。《神释》开始所说的"大钧无私力，万物自森著。人为三才中，岂不以我故"，天地自然，包括人，都因"我"（神）而存在，神就是任运自然的创化本身，它与超然于造化之外的种种神秘力量毫无关涉。对于人之存在而言，不需要去挣脱大化，作无谓臆想，契合世界、委运任化是唯一出路。"试酌百情远，重觞忽忘天。天岂去此哉！任真无所先"（《连雨独饮》），"天"就在人心中，此"天"，就是他的"神"。"神辨自然以释之"："辨"，不是知识的辨析；"释"也非言辞的解释。"辨"，是神融以会；"释"，是畅然大化。"神"说："与君虽异物，生而相依附。"君，指形和影，"神"虽说与二者为"异物"，但其绝不是形、影之外的另一存在，而就是形（肉体存在）、影（精神活动）之所以存在的自然而然之理，如庄子所言在地籁、人籁中存在的天籁。

陈寅恪先生认为，陶渊明所主张的是"新自然主义"，与嵇康等所持的融合养生吃药的"旧自然主义"相区别。他说《神释》诗："此首之意谓形所代表之旧自然说与影所代表之名教说之两非，且互相冲突，不能合一，但己身别有发明之新自然说，实可以皈依，遂托于神之言，两破旧义，独申创解……"[2]进一步，他认为渊明所皈依的"神"，实是其家传的天师道。他说："既无旧自然说形骸物质之滞累，自不致与周孔入世之名教说有所触碍，故渊明之为人实外儒而内道，舍释迦而宗天师者也。"[3]陈先生的观点在学界影响较大，他的"新自然主义"一说几成定评。其实此说大可商榷，如此看，渊明是在崇拜的对象中作选择，选择一个更合理的"神"，乃一个"化外玄路"的别样追求，这与渊明的真实思想

[1]〔清〕吴历《墨井画跋》第四十三则，章文钦笺注《吴渔山集笺注》卷五，第436页。

[2]陈寅恪《陶渊明之思想与清谈之关系》，《金明馆丛稿初编》，第223页。

[3]同上书，第229页。

第九章 陶渊明的"存在"之思

〔元〕钱选 扶醉图

大相龃龉。[1]

学界在讨论渊明此方面观点时,多将其与慧远哲学相比较,由此突出渊明反释教思想倾向,敷衍历史上传说渊明不入莲社的原因。[2] 渊明思想与慧远确有差异,他认为解脱此生痛苦的途径,在凡常生活中,在与一草一木的相与优游中,是内在的、自我的、非给予的;而慧远认为,摆脱生生纠缠的根本途径在"化表玄路",在归宗,在泥洹(涅槃)。渊明以不归为归,田园农耕中,处处都是安宅;而慧远却说"泥洹不变,以化尽为宅"。二人思想立基都在生生之痛苦,然慧远说:"夫生以形为桎梏,而生由化有。化以情感,则神滞其本,而智昏其

[1] 詹石窗等《陶渊明道教信仰及其相关诗文思想内涵考论》一文指出:"判定陶渊明宗天师道教,实在缺乏充足依据,在逻辑上无法成立。"(《湖北大学学报(哲学社会科学版)》2017年第1期)

[2] 慧远(334—416)结白莲社教,可能并非实有其事,而"虎溪三笑"更是后人之附会。然慧远在庐山前后三十余年,陶渊明可能与其有交往,陶集中有他与慧远弟子刘遗民、周续之等的交往记录。陶与慧远思想旨趣大异,但并不意味着陶集中一些观点是针对慧远而发的。

照,介然有封,则所存唯己,所涉唯动。于是灵辔失御,生涂日开,方随贪爱于长流,岂一受而已哉!是故反本求宗者,不以生累其神;超落尘封者,不以情累其生。不以情累其生,则生可灭;不以生累其神,则神可冥。"[1]要人们放弃生的乐趣,灭当下之生,而那个不生者、无极者,是不可灭的,是永恒的,那是归宗,是人生命意义实现之所在。在渊明看来,这是本末倒置。但即便如此,并不能证明陈先生"舍释迦而宗天师"之推论,甚至都很难说渊明是一位反佛教的思想者。唐代以来禅宗史上,有将陶渊明当作真禅者,如董其昌说:"渊明入白社,闻钟便归,是深于禅者。古德有云:'若是陶渊明,攒眉便归去。'后千载,惟东坡近之。"[2]渊明入慧远白莲社,乃后世附会,然思翁所表达的意思倒值得重视,渊明反对一切言辩之说,也反对思想派别的拣择。

将渊明思想归宗于儒学,这是古今说陶者最有影响的观点。有论者直接将渊明归于"儒隐",认为他之所以归隐农耕,是儒学"时行则行,时止则止"(《周易·艮卦·象传》)思想使然。隐于山林,是为了避祸,是一种权宜之计,他的思想基础在"六经"中。其实,渊明的思想与传统儒学有重要差异。他有诗云:"少年罕人事,游好在六经。行行向不惑,淹留遂无成。竟抱固穷节,饥寒饱所更。弊庐交悲风,荒草没前庭。披褐守长夜,晨鸡不肯鸣。孟公不在兹,终以翳吾情。"(《饮酒二十首》其十六)其实这里暗含的意思是,游好在"六经",至于不惑之年,却一事无成(《荣木》中所谓"总角闻道,白首无成"也是言此),圣人之学并没有给他提供生命拯救的方法,因此他改弦易辙。

渊明的"神",是一种自然而然的态度,而不是那神圣的、外在于我的、具有先行合法性的决定者。他所推崇之"神",是将那种神圣性的"神"拉下神坛,依他的思想逻辑可以推知,他不是在古往今来的种种学派中选择,他的探究不是比较权衡哪一家更合适他,而是纵浪于大化之中,游弋于生命之海,倾泻自己对

[1]《沙门不敬王者论·求宗不顺化之三》,〔南朝梁〕僧祐《弘明集》卷十四。
[2]〔明〕董其昌著,邵海清点校《容台集》别集卷一,第569页。

生命直接的体会。他的思想可以说非儒非道亦非释，没有任何一种既成"智慧"适合于他，所谓"万族各有托，孤云独无依"（《咏贫士七首》其一）。

二、无遁而存

陶渊明生命哲学的要旨不在"隐"，而在敞亮。

历史上，渊明被视为一位隐逸诗人，读其诗文，常使人感到，他一生都在做遁逃的功课，从官场、从世俗中超拔而出，逃到一个理想世界去：他的东篱下、蓬庐旁，是一个绝俗的世界；他的桃花源，就是一个非世俗的乌托邦。这样理解，是对渊明思想的绝大误解。

他说，"误落尘网中，一去三十年"（《归园田居五首》其一），尘网，不仅是官场。表面看来，他是扬山林，贬庙堂，但其思考并非确立官场是泯灭人性的场所，要远离之，只能说当时官场的生活不适合他，官场并不一定都是压抑人的场所，而山林之中、农耕生涯也不一定必然演绎着自由野逸的本分事。不是职业的选择，他的尘网，包括一切与人的生命自由相对的因素，如知识的辨析，是非的拣择，言辩的争锋，尊卑的秩序，学派的依附，功名利欲的追逐，乃至习惯势力，等等。他的"性本爱丘山"是一种生命态度，不必然就在"开荒南野际，守拙归园田"的农耕生涯中展开。

渊明身后，品陶者，罕有不重其隐逸之趣的。然也有特别之人，清锺秀即是一位。其《陶靖节记事诗品》品陶，着语不多，却颇具识见。他说："谓陶公为仕宦中人固非，谓陶公为山林中人尤非。"山林中人，乃隐逸者流，在他看来，以隐逸读陶，几失陶矣。他解释说："隐逸者流，多以绝物为高，如巢父、许由诸人，心如槁木，毫无生机，吾何取焉。又如老子知我者希，则亦视己太重，视人太轻，以为天壤间竟无一人能与己匹，是诚何心。今观靖节以上诸诗，情致缠绵，词语委婉，不侪俗，亦不绝俗，不徇人，亦不亵人……"他认为，渊明"不以隐为高雅，有无可无不可本领，即其临流赋诗，见山忘言，旨趣高旷，未尝拘

于境地",他"有时慨想羲皇,而非狃于羲皇;寄托仙释,而非惑于仙释"。[1]他所说的"无可无不可",是一种从容洒落的人生态度;"未尝拘于境地",强调渊明不是通过外在空间的调整,来达到超越之境的。锺秀所言,洞见幽微。陶之妙,不以隐逸为高雅[2],不以复古为标的("不狃于羲皇"),不以仙灵为理想依托,不以弘道为远离现实之托词。在俗中,又不偶于俗;不向一人,又不背一人。他不是要逃进意念中的理想国,他的理想国,就在临流赋诗处,在见山忘言的生机世界里。其诗语不离柴桑间、稼穑里、农耕中,并非说明他重视农务,只在与其应而不藏的存在哲学相关涉。

庄子有"至藏者无藏"的哲学,此或为渊明思想之所本。《庄子·大宗师》云:"夫大块载我以形,劳我以生,佚我以老,息我以死。故善吾生者,乃所以善吾死也。夫藏舟于壑,藏山于泽,谓之固矣。然而夜半有力者负之而走,昧者不知也。藏小大有宜,犹有所遁。若夫藏天下于天下而不得所遁,是恒物之大情也。特犯人之形而犹喜之。若人之形者,万化而未始有极也,其为乐可胜计邪!故圣人将游于物之所不得遁而皆存。"《应帝王》也说:"至人之用心若镜,不将不迎,应而不藏,故能胜物而不伤。"《达生》说:"圣人藏于天,故莫之能伤也。"

面对变化无息之世界,人是无法藏匿的;执着空间遁逃获得存在的可能,是昧者的妄念。庄子开出的路径是"无遁而存"。他的"藏天下于天下",就是无藏,直面世界本身。"善吾生死",要超越生死;"不得所遁"(此"遁"与"葆有"意相对,指失落),乃在于不遁不逃。在隐匿、逃遁中寻求苟且的存在,终究不是真存在。无所逃遁,才是真正的生命葆有之道。庄子的"用心若镜,不将不迎,应而不藏",一如老子的"和光同尘"、佛家的"一切烦恼乃如来所赐",都在强调心无挂碍、直面世界的存在智慧。渊明"委运乘化"思想的要旨也在直面生命、

[1] 以上几条评论见北京大学北京师范大学中文系、北京大学中文系文学史教研室编《陶渊明资料汇编》上册,第238—245页。锺秀之论,有清刻本。

[2] 陶渊明有诗云:"蓝缕茅檐下,未足为高栖。"(《饮酒二十首》其九)他反对那种作秀式的高栖,如晋人所谓"翛然有林下一种风流"。

不隐不藏中。

渊明《时运》四言,写暮春之际,春服既成,景物斯和,独自冶游之事,隐括孔子"吾与点也"之内容,呈露自己的人生选择。所谓"欣慨交心",乃与历史对话,与万物对话,也与自己深心对话。诗云:"迈迈时运,穆穆良朝。袭我春服,薄言东郊。山涤余霭,宇暧微霄。有风自南,翼彼新苗。洋洋平泽,乃漱乃濯。邈邈遐景,载欣载瞩。称心而言,人亦易足。挥兹一觞,陶然自乐。延目中流,悠想清沂。童冠齐业,闲咏以归。我爱其静,寤寐交挥。但恨殊世,邈不可追。斯晨斯夕,言息其庐。花药分列,林竹翳如。清琴横床,浊酒半壶。黄唐莫逮,慨独在余。"如被初夏的南风吹过一般,此诗以怡然格调写生命的欣喜,珍惜自我的体验,当然也有淡淡的忧伤。过去不可求,未来不可追,唯有当下属于自己。渊明有诗云:"千载非所知,聊以永今朝。"(《己酉岁九月九日》)永,或同"咏",咏叹今朝,享受今朝;也可释为永恒。或许后一种解释更合渊明的思想。"永今朝"——如果有永恒的话,那么永恒就在今朝,在当下自我生命体验中。

当下即永恒,存在即意义,这是陶渊明对中国传统艺术哲学思想的重要贡献。如"采菊东篱下,悠然见南山"(《饮酒二十首》其五),人与世界共成一天,在瞬间体验中,物从对象化中解脱出来,获得"实存"意义。渊明爱菊,所谓"菊为制颓龄"(《九日闲居》),乃爱她于清逸中的超越之意。渊明所说"此中有真意"的"真意",也即上文所说的道在道中的"道",它无法通过知识究诘分别("辨"),不能诉诸概念。宋僧道璨云:"天地一东篱,万古一重九。"(《潜上人求菊山》)南山,还是平素所见之山,然在重九的这个片刻,在东墙之外的篱笆边上,通过渊明的直接生命体验,凝固成一个永恒的生命宇宙。此时的"南山",是当下的,也是直接的;是唯一的,也是全部的;是即成的,更是绝对的。无垠的天地(空),缅邈的万古(时),都在东篱下重阳片刻的飘瞥中,凝固成一"时空合一体",这就是渊明所说的"聊以永今朝"。

《时运》诗中"斯晨斯夕,言息其庐"一句,可谓陶一生理想之总结。在这个清晨,在这个黄昏,在我的村前,在菊花满地处,我歇息,我安顿。用渊明

的话说，就是"怀良辰以孤往"（《归去来兮辞》）；用今人之语云，即"当下直接的生命体验"。"存在"二字，正可概括渊明这方面的思想，唯"在"，方可"存"，存在是一种当下生命的敞开。以下便以这两句诗为引子，来讨论渊明无所遁逃、直面生命的生存观。

（一）时

渊明说，"遥遥望白云，怀古一何深"（《和郭主簿二首》其一）[1]，一如他的"俯仰终宇宙，不乐复何如"（《读山海经十三首》其一），都是纵望宇宙，俯仰人生，将自我放在缅邈时空中，一种深深的安宁由内心渐渐弥散开来。他是极有历史感的人，在他看来，人活在历史中，不，是活在以历史星空为背景的当下中。此在，即历史本身，它是幽深的历史，在我，在当下的跃出。渊明常将思维拉向茫茫远古，其云："常言：五六月中，北窗下卧，遇凉风暂至，自谓是羲皇上人。"他要做一个羲皇上人，此绝非对上古生活的向往，毋宁视为对质朴观念的推重。"悠悠上古，厥初生民，傲然自足，抱朴含真"，上古，在他来说，不是遥远的时间段落，或一种理想社会模式的载体，而是淳朴精神的集合。桃花源中人的"不知有汉，无论魏晋"（《桃花源记》），就在于超越时间，荡去复古的迷思。他与唐宋以来的复古派是这样的不同，后者多半是对当下残酷现实的逃遁，而在渊明看来，一代有一代之生活，一人有一人之价值，不必以他时他人之范式为自己之生活样态。如辛弃疾咏陶词所云："都无晋宋之间事，自是羲皇以上人。"[2]

斯晨，零露溥兮；斯夕，月光皎洁。自然每时每刻的律动，都映于目，会于心，端为我所有。每一个清晨都会如约来到我面前，每一个黄昏也不会与我爽失。生活是我时刻展开的行为和体验之序列，存在正在我脚下延伸，此便有意

[1] 朱自清先生说此怀古，也许"怀的是这种乘白云望帝乡的人"（《陶诗的深度：评古直〈陶靖节诗笺定本〉》，《启冰堂五种》之三），这样的判断不符合陶的思想情况，陶的怀古，其实是在深沉的历史感中寻求自我的位置，而不是对往古某种人或生命状态的向往。

[2] 辛弃疾《鹧鸪天》："晚岁躬耕不怨贫。支鸡斗酒聚比邻。都无晋宋之间事，自是羲皇以上人。千载后，百篇存。更无一字不清真。若教王谢诸郎在，未抵柴桑陌上尘。"（唐圭璋编《全宋词》，北京：中华书局1965年版，第1963页）

义，便有价值，便是道，便是神。他吟咏道，"木欣欣以向荣，泉涓涓而始流。善万物之得时，感吾生之行休"，万物皆在得时，而人不可错过其时，契合其时，契合世界的节奏，顺应大化腾迁，不必他求。心安宁，处处都是桃花源，他的理想既不在淳朴的陶唐之世，也不在渺远的天国，更不在"不知有汉，无论魏晋"的乌托邦中，意义就在他足下延伸。他的《桃花源记》，是一篇"脱俗"的悬想，而不是某种社会模式的营构。

要得时，在"行休"。所谓行休，乃使"行"——孜孜的利益追逐，离人远去。渊明说："我实幽居士，无复东西缘。"（《答庞参军》）追逐，是人类痛苦的根源，逆大化节奏而动，是生命意义遁而失落的动因。得时，是得其所哉，适其所存，安其所遇。万物善不失其时故有，人也因契合万物之时而生。渊明由此提出"及时"之观念，所谓"盛年不重来，一日难再晨；及时当勉励，岁月不待人"（《杂诗十二首》其一），"感物愿及时，每恨靡所挥"（《和胡西曹示顾贼曹》）。

"及时"之"及"，是抓住，是契合。眼前韶华尽现，转眼一片愁城，人的生命短暂，万物存之有尽，故要及时。渊明说"且极今朝乐，明日非所求"（《游斜川》），"未知明日事，余襟良已殚"（《诸人共游周家墓柏下》）。他一反儒家哲学"藏器待时"的观念，认为无时可待，离开此时，无再好之时。"当"时，就是最好之时，当（读去声）其时，便有最好之位（如《易传》所言"当位"说）。时，不是过去、现在、未来无限延伸的序列，而是自我生命存在于此、体验于此的宇宙（时空合一体）。渊明诗云："虽无纪历志，四时自成岁。"（《桃花源记》）又云："穷居寡人用，时忘四运周。"（《酬刘柴桑》）忘记四时，就是及时，一如北宋唐庚所言："山静似太古，日长如小年。"[1] 在无时的生命体验中，自入永恒。瞬间永恒，其实就是没有瞬间，没有永恒，是对时间的超越。渊明提倡一种与时间回旋的观念。其诗云："虚舟纵逸棹，回复遂无穷。"（《五月旦作和戴主簿》）又云："纵浪大化中，不喜亦不惧。"（《形影神三首·神释》）往复回环，浮沉于天地

[1]〔宋〕张邦基《墨庄漫录》卷九《唐子西诗多新意》条引，孔凡礼点校《墨庄漫录·过庭录·可书》，北京：中华书局2002年版，第250页。

变化、阴惨阳舒之表,顺化以尽,即得无限之意也[1]。唐庚云:"唐人有诗云:'山僧不解数甲子,一叶落知天下秋。'及观元亮诗云:'虽无纪历志,四时自成岁。'便觉唐人费力。"[2] 不是语词的精简,而是一语道破瞬间即永恒的要义。

渊明之"及时"思想,与楚辞大异其趣。"及时"是楚辞的重要观念。屈原美政愿望的急迫,是奠定在"往者余弗及兮,来者吾不闻"(《远游》)的时间之轴上,时间的步步进逼与人对时间延长的渴望,构成强大的张力,形成屈赋独特的节奏:"惟草木之零落兮,恐美人之迟暮""老冉冉其将至兮,恐修名之不立"(《离骚》)。在楚辞中,以"朝……夕……"构成的句式多见。[3] 这一句式,动态性很强,紧迫如鼓点阵阵。而在渊明看来,这应属一种追逐的时间观,时间与理想之间的紧张,挤压着人的性灵。

(二)庐

"斯晨斯夕,言息其庐",渊明一生,念念在生命的止息。其诗云:"壑舟无须臾,引我不得住。前涂当几许?未知止泊处。"(《杂诗十二首》其五)壑舟,显然来自庄子"藏舟于壑"之喻,变化之意也。面对密密移动之世界,人总要有所托付。如鸟栖枝,如舟泊岸,人也要寻求自己性灵"止泊"处。然在渊明看来,从外在空间上说,永无止泊之所,此生为暂时生涯,天地为暂息之地,人生是注定漂泊的过程,一如飘蓬在天涯。

渊明所言之"庐",乃一个宁定的止息之所,一个可以托付的生命斋宇,它由当下直接体验营造,为安顿生命而存,非外在物质之空间。他要"结根于兹"——于兹世,于兹时,灌溉生命止息之大树。《归去来兮辞》言及生命之庐的创造时说:"三径就荒,松菊犹存。携幼入室,有酒盈樽。引壶觞以自酌,眄庭柯以怡颜。倚南窗以寄傲,审容膝之易安。园日涉以成趣,门虽设而常关……"真是"灵

[1] 无限,无所限际,即超越瞬间、永恒,循顺大化。如果此无限为永恒,那是超越瞬间永恒时间性、目的性的非计量的永恒。参本书第四章的"两种永恒"说。

[2] 〔宋〕唐庚《文录》,见〔清〕何文焕辑《历代诗话》下册,北京:中华书局1981年版,第442页。

[3] 如"朝饮木兰之坠露兮,夕餐秋菊之落英""朝搴阰之木兰兮,夕揽洲之宿莽"等。

光满大千,半在小楼里"(释有中《八咏诗》)。虽仅容膝之所,以从容之意待之,便可作无限之腾挪。庐在心体之创造,"禀兹固陋"(《荣木》),安于此,乐于此,固于此。荣亦随之,枯亦随之。不必置远念,不必羡千里。"众鸟欣有托,吾亦爱吾庐"(《读山海经十三首》其一),渊明以如此轻松愉悦的语气谈他的爱庐,是身心之"息"者,是性灵之"托"者。这是一种与秦汉以来威权所释放者完全不同的存在观,那种由物质控制滋生的霸凌之势和永续狂想,与渊明无丝毫瓜葛处。

陶诗中谈所居者,为弊庐,为衡门,为蓬庐,极言其简陋;所腾挪处,总在俯仰终宇宙、八表须臾还的纵肆逍遥。虽一弊庐,却是他的圆满宇宙、无上净土。他说:"傲然自足,抱朴含真"(《劝农》);又云:"衡门之下,有琴有书,载弹载咏,爰得我娱。岂无他好,乐是幽居,朝为灌园,夕偃蓬庐"(《答庞参军》)。"乐是幽居",这一植根兹土、傲岸自足的存在观,体现出传统哲学"万物皆备于我"思想的精神要义。

渊明对传统哲学中"归"的思想,又有了新的回答。此庐,是其性灵止息处,也是其归所。除此之外,再无其他理想目标需要达至。"天岂去此哉!任真无所先"(《连雨独饮》),他反对任何先行存在的终极道理决定人存在命运的主张:为"道"而存,为"神"而存,或为某种权力的合法性而存,在他看来,实是非存在。人短暂的行旅,似乎被预约了,被先行确定了,被某种外在因素绑架了。人生沦落为一种负债的人生,人只是为践约而存在。如此,则何谈生命的真实价值!渊明于瞬间体验中搭就的性灵衡庐,是其终极理想世界。其诗中说,"山气日夕佳,飞鸟相与还"(《饮酒二十首》其五),黄昏里,清气氤氲中,我与那寻觅归程的鸟儿一起盘旋,没有目的地,就在远离俗韵的超脱境界中。所以,他的"庐",不是一处固定的物质化的居所[1],如鸟儿盘旋于天际,归所就在心灵飞

[1] 如其《归鸟》诗云:"翼翼归鸟,晨去于林。远之八表,近憩云岑。和风不洽,翻翮求心。顾俦相鸣,景庇清阴。翼翼归鸟,载翔载飞。虽不怀游,见林情依。遇云颉颃,相鸣而归。遐路诚悠,性爱无遗。翼翼归鸟,驯林徘徊。岂思天路,欣反旧栖。虽无昔侣,众声每谐。日夕气清,悠然其怀。翼翼归鸟,戢羽寒条。游不旷林,宿则森标。晨风清兴,好音时交。矰缴奚施,已卷安劳?"

翔中，逢岭即可暂息，遇林即有所依。不怀远游，不思天路，培着清风，沐着山岚，听清泉之为声，欣好音之款会，到处江山即为家，是是处处皆归所。

庄子中有"蓬庐"之说，渊明开"蓬庐"之论，与后代文人艺术所说的"韵人纵目，云客宅心"（祁彪佳《寓山注》序），为一脉之理想，宋元以来艺术在一定程度上就是"造庐"之作业，为心灵造一处止息的空间。如倪云林的《容膝斋图》、金农的《荷风四面图》，极言心性之腾挪，此皆为庄陶思想之遗绪。

（三）人境

渊明的"庐"在"人境"中，所谓"人境庐"[1]。人境，是渊明思想的重要概念。他说，"结庐在人境，而无车马喧"（《饮酒二十首》其五），于人语喧哗之声利地，结自我性灵之清洁所，即人境即净土。

"人境"有两层意义：一是与"物境"相对之概念。人与人交，构成活动之世界（社会）；人与物交，欣赏物，利用物，为欲望控制而起争执，认为人高于万物，人与物处于分离状态，分人分物，分我分他，世事峥嵘便由此起。此人境，便是通常所说的"俗境"，它是人痛苦之根源，也是畏惧之深渊。二是人的性分之境，如万物一样，是人境，也是物境，唯与万物无分，所以最得人之性分。人守其分，安其心，即成止息之庐。

渊明的思想显然是要去除作为俗境之"人境"，回归性分之本初境界，亦即万物一体之"人境"。他所选择的道路，不是超拔而去，而是于俗境里，在人间纷杂中，成就心灵之超脱。正所谓：于喧哗声利处寻清洁，到迷离浑浊地立精神。

渊明"人境"思想中最重要的一条，是放弃"人"的身份，才能真正做"人"。超越以"人"（大人主义）的视角去看世界的方式，回到世界中，回到"云无心

[1] 清人黄遵宪名其斋为"人境庐"。明画家项圣谟曾作隐居诗三十首，以题其画，其中有一首云："隐居何所居？居此人境庐。非独行自洁，即方舟而渔。吾惟不失我，又谁毁谁誉！"（〔清〕陆心源《穰梨馆过眼录》卷三十一，清光绪吴兴陆氏家塾刻本）此中"人境庐"，正取渊明于世俗而出世俗之意。

以出岫,鸟倦飞而知还。景翳翳以将入,抚孤松而盘桓"(《归去来兮辞》)的物我相与境界中。渊明对自然观察之细腻,描绘之传神,非出于爱自然、爱万物之情愫,而是放下人的身份,与万物一体之观。《自祭文》开篇即云:"茫茫大块,悠悠高旻,是生万物,余得为人。"我与万物一样,并不因造化为人而高于物,我是万物中一分子,如寒来暑往、春生夏长一样自然而然。庄子曾说,天地为炉,造化为冶,阴阳为炭,大化造物,造出树啊,草啊,虫啊,鱼啊,皆无所说,唯造出人,"而曰'人耳人耳',夫造化者必以为不祥之人"[1],此乃人这一生物之浅薄,人生命之悲哀也由是而生。自春秋战国以来,"三才"之说流传广泛,"天人合一"思想,在一定程度上发展为"以人律天"之观念,人为五行之秀、天地之心,高于万物,天地无心,而人代之为心[2],这是儒家哲学的基本看法,在渊明的时代也比较流行。渊明的思想与之完全不同,他说:"草木得常理,霜露荣悴之。谓人最灵智,独复不如兹。"(《形影神三首·形赠影》)人与自然是一体的,都有兴衰荣悴。他的"结庐人境"说,实则人物一体、持守自然性分之说,他任一山黄菊说平生,说人与万物相与相洽的本分哲学。

沈德潜说:"晋人多尚放达,独渊明有忧勤语,有自任语,有知足语,有悲愤语,有乐天安命语,有物我同得语。"[3]清钟秀云:"陶公所以异于晋人者,全在有人我一体之量。"[4]刘熙载说:"陶诗'吾亦爱吾庐',我亦具物之情也;'良苗亦怀新',物亦具我之情有也。"[5]三人都谈到渊明"人我一体"的思想,这的确是理解渊明思想的关捩点。如渊明诗中所说:"不觉知有我,安知物为贵。"(《饮

[1]《庄子·大宗师》。
[2] 如秉持儒家宗经思想的刘勰在《文心雕龙·原道》中写道:"仰观吐曜,俯察含章,高卑定位,故两仪既生矣。惟人参之,性灵所钟,是谓三才。为五行之秀,实天地之心。心生而言立,言立而文明,自然之道也。"
[3]〔清〕沈德潜《说诗晬语》卷上,清乾隆刻本。
[4]〔清〕钟秀《陶靖节记事诗品》,见北京大学北京师范大学中文系、北京大学中文系文学史教研室编《陶渊明资料汇编》上册,第244—245页。据清刻本。
[5]〔清〕刘熙载《艺概》卷二《诗概》,清同治刻本。

酒二十首》其十四）也可以说，不觉知有物，安知人为贵？不是站在世界的对岸看世界，与物相与为一，相与优游。"采菊东篱下，悠然见南山"，所呈现的就是人与万物一体为量的境界，南山"见"（现）于前，超越主客相对之关系，南山与渊明共同组成一意义世界，是诗人当下直接体验中所发现的"真实世界"。

钟秀曾就渊明境界，谈到隐者之乐和真性之乐的区别，对我深有启发："景象无他，其能合万物之乐，以为一己之乐者，在于能通万物之情，以为一己之情也。若后世所称，不过如宋景濂所云，竹溪逸民，戴青霞冠，披白鹿裘，不复与尘事接；所居近大溪，篁竹翛翛然；当明月高照，水光潋滟，共月争清辉，辄腰短箫，乘小舫，荡漾空明中；箫声挟秋气为豪，直入无际，宛转若龙吟深泓，绝可听。此得隐之皮貌，未得隐之精神，得隐之地位，未得隐之情性。"[1]

这一区分极为重要，隐者隐于山林溪涧之间，远离尘嚣，怡然与外在世界相优游，虽是乐境，然与渊明相比，尚有两点不同：一是外在世界是隐者所处之空间、欣赏之对象，因宁静优美，为主人所把玩赏鉴，它仍是"外境"，是对象化存在；二是"不复与尘事接"，隐者屏蔽与外在世界之联系，获得心灵宁静。而渊明所乐之境，就在尘事中，在当下直接的生活里，通万物之情为一己之情，会世界之乐为自身之乐。宋濂所描绘的竹溪逸民之乐，绝迹人境，而渊明是于"人境"，又出"人境"，变尘境为空灵之世界，不必晴雪满溪，不必月弄青竹，心中陶然，立地即为净土，处处皆是须弥。《时运》诗所谓"我爱其静，寤寐交挥"，交挥者，与物交相往复、相与为一之乐也。渊明与宋濂等所论根本差异在于：他是"性中有"，而非"目所接"。

八大山人有书作题云："静几明窗，焚香掩卷，每当会心处，欣然独笑。客

[1]〔清〕钟秀《陶靖节记事诗品》，见北京大学北京师范大学中文系、北京大学中文系文学史教研室编《陶渊明资料汇编》上册，第245页。〔明〕宋濂《竹溪逸民传》云："乃戴青霞冠，披白鹿裘，不复与尘事接。所居近大溪，篁竹翛翛然生。当明月高照，水光潋滟，共月争清辉。逸民辄腰短箫，乘小舫，荡漾空明中；箫声挟秋气为豪，直入无际，宛转若龙鸣深泓，绝可听！"（《宋学士文集》卷九，《文渊阁四库全书》本）

来相与，脱去形迹，烹苦茗，赏奇文。久之，霞光零乱，月在高梧，而客至前溪矣。随呼童闭户，收蒲团，坐片时，更觉悠然神远。"[1] 这段画跋改明屠隆书札而来，所描绘的境界与罗大经一段文字相似。罗大经写道："唐子西云：'山静似太古，日长如小年。'余家深山之中，每春夏之交，苍藓盈阶，落花满径，门无剥啄，松影参差，禽声上下。午睡初足，旋汲山泉，拾松枝，煮苦茗啜之。……出步溪边，邂逅园翁溪友，问桑麻，说粳稻，量晴校雨，探节数时，相与剧谈一饷。归而倚杖柴门之下，则夕阳在山，紫绿万状，变幻顷刻，恍可入目。牛背笛声，两两来归，而月印前溪矣。味子西此句，可谓妙绝。然此句妙矣，识其妙者盖少。彼牵黄臂苍，驰猎于声利之场者，但见衮衮马头尘、匆匆驹隙影耳，乌知此句之妙哉！"[2] 罗大经、屠隆所描绘的境界，在宋元以来多见，实是隐者之生活，主人是尘世生活的"间离者"、山林清幽境界的欣赏者，所得山林者之乐，与渊明的"人境"之欢，迥然不类。陶的妙处，在世俗中，在躬耕里，不是邂逅园翁溪友，问桑麻，说粳稻，量晴校雨，而自己就是生活的亲历亲为者；并非苍藓盈阶、落花满径、松影参差、禽声上下的环境让自己忘记尘世烦恼。而是心中本无此烦恼，渊明说，"见树木交荫，时鸟变声，亦复欢然有喜"（《与子俨等疏》），此为"性上明"，而非观者乐，境易赏而性难至。

渊明《自祭文》说："自余为人，逢运之贫，箪瓢屡罄，绤绤冬陈。含欢谷汲，行歌负薪，翳翳柴门，事我宵晨。春秋代谢，有务中园，载耘载籽，乃育乃繁。欣以素牍，和以七弦。冬曝其日，夏濯其泉。勤靡余劳，心有常闲。乐天委分，以至百年。"此一段说自己生平历程，如草木之性，自然而然展开，趁自然之势，乐天委分，以至百年。天者，性也。分者，别也。因其性，有其分。守其

[1] 八大山人这段著名的语录，与其文风有差异，显然受到明屠隆的影响，屠在《与陈立甫司理》书札中谈其人生境界，其中有云："不巾不履，坐北窗，披凉风，焚好香，烹苦茗，忽见异鸟来鸣树间。小倦即竹床藤枕，一觉美睡，萧然无梦，即梦亦不离竹坪花坞之旁。醒而起，徐行数十步，则霞光零乱，月在高梧。妻孥来告，诘朝厨中无米。笑而答之：'明日之事，有明日在，且无负梧桐月色也。'"（《白榆集》文集卷十三，明万历龚尧惠刻本）

[2]〔宋〕罗大经撰，王瑞来点校《鹤林玉露》丙编卷四，第304页。

分,得其性,性分自然,故而纵浪大化,无喜无惧。冬曝其日,夏濯其泉,有无限欢欣、无限闲适。欣以素牍,和以七弦,去除礼乐的忸怩作态,和着天地的节奏,最是骋怀。这是"人境"本应有的特点,也是"忽而为人"应守之本分。

我曾在《生命的态度》一文中谈到,朱光潜先生曾说,看一棵古松有三种态度(衡量古松年轮、尺寸的科学态度,考虑古松有何用的功利态度以及欣赏古松的审美态度),其实肇端于庄子,大成于陶渊明、白居易、苏轼等的另外一种思想,则是"无态度的态度",我将其称为"第四种态度",是与世界共成一天的态度。[1]就渊明而言,他挣脱官场,官场是利欲挣扎之所,然从物质利益方面考虑,即使淳朴的农耕生涯也有利益较量,也有生的迷朦。他的"性"所爱之"丘山",是一种无所沾染、无所牵系的真性存在,并不意味着空间变化、生活方式变化可以促成。渊明作为一个田园诗人,其妙并不在说田园的高妙,而在说一种亲身细体、人物一量的生命展开过程,从人与世界撕裂的状态,归复于世界本身,所谓"称心而言,人亦易足"(《时运》),也就是逯钦立论陶时所推崇的"心物冥合"境界[2]。"园田""丘山"在他这里,是一种理想生命世界的说辞,而非具体的存在空间。

(四)浅

渊明"斯晨斯夕,言息其庐"一语,可与禅宗"春有百花秋有月,夏有凉风冬有雪。若无闲事挂心头,便是人间好时节"(《禅宗颂古联珠通集》卷五)同参。性中平和,每一个早晨都有晨曦微露,每一个夜晚都有月在高枝,日日是好日,时时是好时。所以,在渊明,特别强调这一感会的真处、浅处,他在至平至浅处求"真意"。不像左思那样"振衣千仞冈,濯足万里流"[3],飘飘然有凌云之志,他的哲学是"山涧清且浅,遇以濯吾足"(《归园田居五首》其五),在凡常生活中,在一草一木的相与优游中,体味圆满生命。

[1] 参见拙著《真水无香》的论述。
[2] 逯钦立《读陶管见》,《逯钦立文存》,北京:中华书局2010年版,第336页。
[3] 〔晋〕左思《咏史诗八首》其五,逯钦立辑校《先秦汉魏晋南北朝诗》,第733页。

第九章 陶渊明的"存在"之思

生当晋宋之交,那是一个好言辩、炫名理的时代,渊明年轻时也爱读书,"开卷有得,便欣然忘食"(《与子俨等疏》),然而他却说自己"好读书,不求甚解"(《五柳先生传》),又说"此中有真意,欲辨已忘言"(《饮酒二十首》其五)——似乎把握住了,想以言去表达,不知怎么又忘记了,无非是强调超越知识、物我两忘的生命境界。他归来之后,常见"清琴横床,浊酒半壶"(《时运》),然而这是一张无弦琴,"荏染柔木,言缗之丝"(诗经·大雅·抑),方为琴,无弦琴何能听妙音?无非是强调在意不在琴(后真有痴者说无弦琴之妙)。

渊明总是说志趣不在深,在浅。《与子俨等疏》说:"常言:五六月中,北窗下卧,遇凉风暂至,自谓是羲皇上人。意浅识罕,谓斯言可保;日月遂往,机巧好疏。缅求在昔,眇然如何。"这"意浅识罕"四字颇关键,日月往矣,盛衰兴替,种种庆赏爵禄,渺然不萦我心,我便在无思无虑中过活,夏日的凉风吹过,这也是存在,山间浅浅的绿草冒出,也有生之乐趣。云无心以出岫,人得意而且安。他有诗云:"在昔闻南亩,当年竟未践。屡空既有人,春兴岂自免?夙晨装吾驾,启涂情已缅。鸟哢欢新节,泠风送余善。寒草被荒蹊,地为罕人远,是以植杖翁,悠然不复返。即理愧通识,所保讵乃浅。"(《癸卯岁始春怀古田舍二首》其一)他哪里需要追求玄深之理,凡常的生活,浅浅的感受,就是通达之境,即合于存在之理。

王维诗云:"晚年惟好静,万事不关心。自顾无长策,空知返旧林。松风吹解带,山月照弹琴。君问穷通理,渔歌入浦深。"(《酬张少府》)最后两句即由渊明"即理愧通识,所保讵乃浅"化来。《易传》说"穷则变,变则通,通则久",斟酌阴阳之道,权衡通变之方,从而把握永恒之道。魏晋清谈中,穷通之理常是辩题。而在陶渊明、王维看来,"即理愧通识""渔歌入浦深"的心灵自适,比那生命永续的高调更加重要。渊明所谓"穷通靡攸虑,憔悴由化迁"(《岁暮和张常侍》),"介焉安其业,所乐非穷通"(《咏贫士七首》其六),也是言此。王维对渊明之"浅"别有心会,他有诗云:"清川兴悠悠,空林对偃蹇。青苔石上净,细草松下软。窗外鸟声闲,阶前虎心善。徒然万象多,澹尔太虚缅。一知与物

平,自顾为人浅。"(《戏赠张五弟諲三首》其一)王维的"自顾为人浅",大得陶意。浅者,近也,当下所见所历,在直接体验中,荡起心灵轻漪,这是一种浅近的"真实"。它是中国艺术哲学在渊明之后出现的重要转向,是一种与传统价值观念不同的倾向,非从属,而是其根本特点。"大乐与天地同和"(《乐记》)、"盖文章经国之大业,不朽之盛事"(曹丕《典论·论文》)的沉重负载,在这里被稀释。北宋以后文人艺术发展的理论清流,其源盖出于此。

至渊明出现,平淡一格(用今人所称"审美范畴"亦可)才有落实,东坡所言"绚烂之极归于平淡",也脱胎于渊明。读渊明诗,见他常说深、说远、说缅,所谓"试酌百情远,重觞忽忘天"(《连雨独饮》)。不过此远,与晋人翛然有玄远之趣的追求不同。《世说新语》载,"王右军与谢太傅共登冶城。谢悠然远想,有高世之志"[1],"郭景纯诗云:'林无静树,川无停流。'阮孚云:'泓峥萧瑟,实不可言。每读此文,辄觉神超形越。'"[2]晋人乐在存高世之想,有远蹇之思。而在渊明,"远"在近中,在浅里,不是陶唐时之远,不在蓬莱路之遥,非功名之追求,乃当下之自足。

渊明的浅,当然不是浅陋、浅薄。他以"浅"走上脱略世俗的道路。他推崇"寒华徒自荣"(《九日闲居》)的境界,一朵在凄冷、萧瑟的气氛中,独自开放的花(主要指秋菊,亦可指冬梅),自开自落,不慕世之荣名,不需别人欣赏,自有其"荣",自有其生命的完足充满。所谓"徒"者,徒然而无所获得,无所领取,高名没有她,羡慕的眼光跳过她,爱怜的情愫远离她,但她还是这样独自开放,所谓"山空花自落,林静鸟还飞"(苗君稷《立秋前二日怀剩公》)。他的"万物自森著"(《形影神三首·神释》),一如禅家"青山自青山,白云自白云"的境界,去除知识情感的纠缠,一任世界自在显现。南宋方回咏陶诗

[1]《世说新语·言语》,徐震堮《世说新语校笺》,第112页。
[2]《世说新语·文学》,徐震堮《世说新语校笺》,第140页。

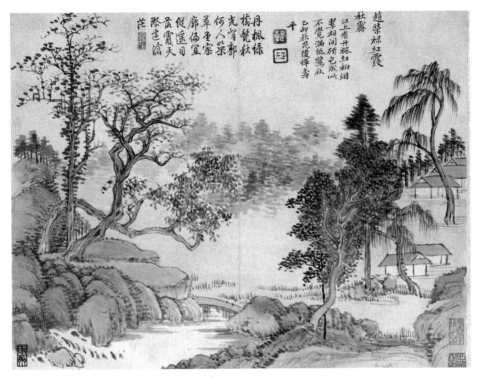

〔清〕恽寿平　山水花鸟图册之一　故宫博物院

云:"想见此翁不憔悴,天寒犹自有荣花。"[1] 渊明洞开天目,看出了一个与常人好恶弃取不同的世界。

渊明常用"素""常"两个概念,表现他的浅浅怀抱。如云:"居常待其尽,曲肱岂伤冲"(《五月旦作和戴主簿》);"若不委穷达,素抱深可惜"(《饮酒二十首》其十五);"闻多素心人,乐与数晨夕"(《移居二首》其一);"一形似有制,素襟不可易"(《乙巳岁三月为建威参军使都经钱溪》);等等。素抱,就像"平常心即道",不受外在影响,无穷无达,无起无伏,保持深心中的宁静。人

[1]〔元〕方回《读陶集爱其致意于菊者八因作八首》其四,《桐江续集》卷二十二,《文渊阁四库全书》本。

生有限，不是思量无穷，心与之驰骛，而就在此寂寂行迹中，实现自己的素抱。素抱者，无抱也，庄子所言"虚室生白"，即此也。

综合以上四方面论述可见，渊明对庄子的"无遁而存"哲学又有新的推展，他围绕此方面的思考，有两点值得注意：一是无所遁逃，直面当下而自存；一是无所失落的饱满生命状态。二者又有内在逻辑关系，唯不寻归处，自结衡庐，归于当下直接的生命体验，其生命存在的状态才能得到滋育而不坠落。若以一语统摄之，即：唯在，故存。

三、不存之存

上一节说渊明当下敞亮的"在"的思想，此节则论其"唯不在，故能在"的思考，重点讨论其"野"的哲学。

渊明云："秋菊有佳色，裛露掇其英。泛此忘忧物，远我遗世情。一觞虽独进，杯尽壶自倾。日入群动息，归鸟趋林鸣；啸傲东轩下，聊复得此生。"(《饮酒二十首》其七）东坡读此诗最后两句，反问道："靖节以无事自适为得此生，则凡役于物者，非失此生耶？"[1]

这一提问触及渊明的重要思想，它有几个逻辑点：其一，安顿此生，颐养生命，达到"自适"境界，是存在获得价值意义的根本；其二，世俗之生存，为名而生，为欲而生，为控制外在世界、与物相磨相戛而生，此非其生也，是人的真实生命（性）的坠落，是对"此生"的漠视；其三，荡涤世俗生存的迷思，超越物我相互奴役的关系，返归生命的自由，便得其所生。

在渊明看来，世俗所谓"生"，是"生"的坠落，必须超越这种"生"的方式，获得真正"生"的安顿。所以，他的存在观，包含以不存为存、以不生为生、在无意义中追求意义、在朴素平常中显现真性的重要内涵。

[1]〔宋〕苏轼《东坡志林》卷七，孔凡礼点校《苏轼文集》卷六十七，第 2091 页。

第九章 陶渊明的"存在"之思

渊明"生"的概念，不光指人活着，它涉及三层内容：一是肉体生命，这是人之有生的基础；二是生命之过程，包括存在方式、存在目的（如追求功名、情爱等）等；三是存在之意义。渊明将人的肉体存在、精神存在和价值意义裹为一体，凝聚在对"生"的讨论中。

渊明多次提出卫生、存生的问题。《形影神》组诗，讨论的核心问题就是"生"的问题，在世俗的"存生"之道外，提出另一种"存生"哲学，对世俗"莫不营营以惜生"的方式提出质疑。所谓"惜生"，指太看重自己肉体生命，太眷恋世俗荣名，更期望精神永恒不朽，等等。渊明认为这样的"惜生"，是不明生命道理之迷思（所谓"斯甚惑焉"），对人的生命造成极大伤害。《影答形》云："存生不可言，卫生每苦拙。"很多人对生命的认识茫然无着，都愿意很好地"存"、永恒地"存"，用尽心机，刻意谋划，以便出人头地地"存"，最终却走向它的反面，加速"生"的衰落，导致不"存"。众人都知"卫生"，每每感叹自己"拙"而未能周全，于物质上养生，在精神上养生，但生命却在坠落，渐渐褪去光芒。渊明认为，"甚念伤吾生"——太重视生、厚待生，乃伤生之道，是遮蔽存在进而绝灭存在的根源；"世短意常多"，生命短暂，人们扭曲真性的非分想法却很多，欲望竞逐的情感很炽热，最终耗干生命资源；"崩浪聒天响，长风无息时。久游恋所生，如何淹在兹"（《庚子岁五月中从都还阻风于规林二首》其二），他将人的荣名等利益追逐，比喻为无止息的长风，这样的恋生，便是葬送生命。

人生一世，草木一秋，渊明的"一生"概念别有内涵。《饮酒二十首》其三云："道丧向千载，人人惜其情。有酒不肯饮，但顾世间名。所以贵我身，岂不在一生。一生复能几，倏如流电惊。鼎鼎百年内，持此欲何成！"其十一又云："虽留身后名，一生亦枯槁。""一生"者，言其唯一也，不可重复，无法延续。正因其是唯一的，必须"贵"之，所以"一生"又含有"圆满生命"的意思。在渊明看来，真正的贵生，是让生命完满、独立地展开，使其价值得到真正释放，不扭曲它、压制它。一个从属性的生命，是枯槁的生命，没有力量，没有光芒。生为别人生，是对人之"一生"——一个完满生命的荼毒。"一生"之概念，包含他的生

命理想，乃实现此一理想的内在理由，他也将其视为丈量此生是否虚度之标尺。

渊明认为，过好"一生"，实现圆满生命理想，就应该"不伴生"。明潘玉评陶云："靖节先生，孤士也。篇中曰孤松，曰孤云，皆自况语……颜延年曰：'物尚孤生。'先生真孤生也。"[1] 渊明喜欢用飞鸟栖孤松的意象。松，寓不随时而变。孤松者，非偶也。一个放弃归程的鸟，落在一株不随时而变的古松上。诗云："栖栖失群鸟，日暮犹独飞……因值孤生松，敛翮遥来归。"孤生之松，独飞之鸟，飘渺无着，不计东西。又有诗云："青松在东园，众草没其姿。凝霜殄异类，卓然见高枝。连林人不觉，独树众乃奇。提壶抚寒柯，远望时复为，吾生梦幻间，何事继尘羁！"（《饮酒二十首》其八）青松郁郁，因其不伴生，故能卓然立于世。抚孤松而盘桓，成为渊明无所羁縻哲学的象征。[2] 他的思想在不儒、不道、不佛间，在非古非今、非人非我间，在超越世相纠缠、返归完满"一生"中。不伴生，才是圆满俱足生命境界的落实。

渊明喜欢用"舟"的喻象，来深化他的不伴生思想。他以"舟"比喻迷茫人生，被驾驭的、向着彼岸苦渡的人生，虽然拼尽全力，历尽惊涛骇浪，仍然摆脱不了迷途的命运，被先行预约的、为目的征服的、向着一个恐怖目标前行的小舟，必将颠覆。其诗云："壑舟无须臾，引我不得住。前途当几许？未知止泊处。"（《杂诗十二首》其五）生命如被强行拉入大壑之舟，没有须臾停息，被利欲的恶浪裹挟，时而抛向空中，时而跌入谷底，这样的旅行，无往不在恐怖中。其《闲情赋》说："悼当年之晚暮，恨兹岁之欲殚。思宵梦以从之，神飘飘而不安。若凭舟之失棹，譬缘崖而无攀。"为情所惑的人生，总有目的性求取，总受欲望驱使，见危崖总想登攀，无法登临又空留惆怅，欲凭舟而远渡，追逐所得，但丢失了船桨，被抛入激流中。正因此，渊明不愿做凭舟之客，而要"虚舟纵逸棹，回复遂无穷"（《五月旦作和戴主簿》）——虚舟，逸棹，皆言其脱略目的、欲望的自

[1]〔清〕陶澍集注《靖节先生集》之《诸本评陶汇集》，见北京大学北京师范大学中文系、北京大学中文系文学史教研室编《陶渊明研究资料汇编》上册，第174页。

[2] 抚孤松而盘桓，也成为后代重要画题，文徵明、石涛、张大千等都画过此题。

由空幻之心，不是凭舟苦渡，而是在天水空明、水月一体中，放浪自己，既无所得之喜，又无时历艰难之虞，不以存为存，不以生为生，泛泛江海，与天同游，此得其生也。

渊明更通过"不以生为生"的思考，来回应自先秦以来人们重视的"乐生"思想。"俯仰终宇宙，不乐复何如"（《读山海经十三首》其一），仰观俯察，性灵翻飞于八极之中，无所遮蔽，自在自适，此时正如庄子所谓"朝彻"——生命的朝阳初启，感到从未有的愉适感。渊明就儒家哲学的快乐观，提出了自己的看法。在他看来，"孔颜之乐"，实是悲途；而"与点之乐"，方有真乐。

《饮酒二十首》其十一云："颜生称为仁，荣公言有道，屡空不获年，长饥至于老。虽留身后名，一生亦枯槁；死去何所知，称心固为好。客养千金躯，临化消其宝。裸葬何必恶，人当解意表。"颜回于孔门，最称仁德，箪食瓢饮，居于陋巷，瓮中屡空，人不堪其忧，他不改其乐。荣启期独守空山，鹿裘带索，常常饥肠辘辘，但自得其乐。[1] 其乐何为？颜子以守仁、闻道而乐，饭疏食饮水便不在话下；荣子以自己生为高于万物之人、生为高于女子之男人、生为长寿之人而快乐，腹中常饥也晏然。渊明认为，"虽留身后名，一生亦枯槁"，二人是以身殉名、漠视生命的典型。虽有其浮名，实令人可悲。精神上的"营营卫生"，将自己导入偏狭的生命之道。枯槁的人生，是残缺的人生，没有生的怡然，只有生的呻吟。

渊明对孔门"与点之乐"[2]深有心会，他说："恂恂舞雩，莫曰匪贤。俱映日月，共餐至言。恸由才难，感为情牵。回也早夭，赐独长年。"（《读史述九章》之《七十二弟子》）又云："童冠齐业，闲咏以归。我爱其静，寤寐交挥。但恨殊世，

[1]《列子·天瑞》："孔子游于太山，见荣启期，行乎郕之野，鹿裘带索，鼓琴而歌。孔子问曰：'先生所以乐，何也？'对曰：'吾乐甚多。天生万物，唯人为贵，而吾得为人，是一乐也。男女之别，男尊女卑，故以男为贵，吾既得为男矣，是二乐也。人生有不见日月、不免襁褓者，吾既已行年九十矣，是三乐也。贫者，士之常也；死者，人之终也。处常得终，当何忧哉？'孔子曰：'善乎！能自宽者也。'"

[2] 孔子对曾参父亲曾点（皙）"各言尔志"时所言"莫（暮）春者，春服既成，冠者五六人，童子六七人，浴乎沂，风乎舞雩，咏而归"的话，喟然而叹，发出了"吾与点也"的向往之语，事见《论语·先进》。

邈不可追。"(《时运》)这种"风乎舞雩,咏而归"的境界,实是无所羁縻、纵肆潇洒的快意人生。倪瓒曾有诗云:"喟然点也宜吾与,不利虞兮奈若何。"[1]前者说的是与点之乐,在宽裕,在从容;后者说的是项羽兵败垓下之事,在局促,在偏狭,在为名为利所累。与点之乐,与渊明委运乘化的至乐观深相符契。

东坡曾说:"'客养千金躯,临化消其宝。'宝不过躯,躯化则宝亡矣。人言靖节不知道,吾不信也。"[2]东坡所言渊明"知道",乃是对生命深邃之理解。秦汉以来,养生之学盛行,炼丹吃药,以求长生,蔚为风尚,道教的方术中多有此论。然在渊明看来,世俗中的生之厚养、没之厚葬,如此护持外在肉体之考虑,实是了无意义的愚昧之举。如东坡所说"长恨此身非我有"(《临江仙·夜归临皋》),明末祁彪佳日记中所云"此身是天地间一物,勿认作自己"[3],肉体上的营营卫生,何足谬也!就像《庄子·达生》中讽刺的那位好隐的单豹:"鲁有单豹者,岩居而水饮,不与民共利,行年七十而犹有婴儿之色;不幸遇饿虎,饿虎杀而食之……豹养其内而虎食其外……皆不鞭其后者也。"虽养得白白胖胖,有婴儿之色,乃是为他者准备餐食而已。自己只是肉体生命暂时的看管者,当有"勿认作自己"之心,任其"托体同山阿"(《拟挽歌辞三首》其三)方是正道,方是真正的"卫生"。

渊明的"卫生"哲学,具有清晰的理路。在他看来,真正的"卫生",不是"恋生",而是对"生"的超越。唯超越"生",才可"存生",才是"乐生"。此与道家哲学密切相关,其"卫生"一语就来自《庄子》。《庄子·庚桑楚》云:"行不知所之,居不知所为,与物委蛇,而同其波:是卫生之经已。"这正是渊明乐天委分哲学之所本。

道家有"生生者不生"的思想,认为太把"生"当"生",是不能久"生"的,

[1] 〔元〕倪瓒《王季野示予米元章诗卷因次韵》:"喟然点也宜吾与,不利虞兮奈若何。鸿雁不来风袅袅,庭前树子落桫椤。"(《清閟阁遗稿》卷八)

[2] 〔宋〕魏庆之著,王仲闻点校《诗人玉屑》卷十三引,北京:中华书局2007年版,第408页。

[3] 〔明〕祁彪佳《祁忠敏公日记》之《山居拙录》(1637),杭州:杭州古旧书店1982年影印版。

而"不生"（不以生为生）者反而能长生。道家由人颐养生命推至宇宙万物，反对"生生之厚"。《老子》五十章说："出生入死。生之徒，十有三；死之徒，十有三；人之生，动之于死地，亦十有三。夫何故？以其生生之厚。盖闻善摄生者，陆行不遇兕虎，入军不被甲兵；兕无所投其角，虎无所措其爪，兵无所容其刃。夫何故？以其无死地。"人过分"摄生"（意同"养生"），其实是在为自己积累一片"死地"，为满足己欲而欣喜，殊不知是在加速死亡进程。善于"摄生"的人，要"出生入死"，超越生死，超越物我之分，淡然而处，寂然而生，不去累积"死地"，这才是生之大道。由"外天下"到"外物""外生"，最终臻于"朝彻""见独"的悟道境界，赢得性灵的清明。而见独，乃是不生不死之境，所谓"无古今，而后能入于不死不生。杀生者不死，生生者不生。其为物，无不将也，无不迎也；无不毁也，无不成也"（《庄子·大宗师》）。渊明的思想当与此有极深因缘。

从老庄的"生生者不生"，到渊明的"不存之存"，再到禅宗由大乘佛学转出的"无生法忍"，构成了中国哲学超越生命的重要内涵，它在中国思想发展史上具有重要价值。中国艺术哲学在此影响下也有新的发明，尚疏野的审美理想便由此生存哲学滋生出来。

《诗家一旨》之《二十四品》中有"疏野"一品[1]，其云："惟性所宅，真取弗羁。拾物自富，与率为期。筑室松下，脱帽看诗。但知旦暮，不辨何时。倘然适意，岂必有为。若其天放，如是得之。"在中国艺术哲学中，荒野，不是西方环境伦理学家罗尔斯顿（Holmes Rolston）的"走向荒野的哲学"[2]，其所涉非生态伦理，而是一种情性疏野、超越秩序的自由哲学，彰显的是与传统礼乐文明不同的精神境界。

梅尧臣诗云："宁从陶令野，不取孟郊新。"[3] 陶渊明是疏野审美风尚的开创者。他的审美理想世界，是以荒村篱落为背景而写就的。松尾芭蕉那首俳句："当

[1]《诗家一指》，当为元虞集所撰，详见拙著《二十四诗品讲记》之考析。
[2]〔美〕罗尔斯顿《哲学走向荒野》，刘耳、叶平译，长春：吉林人民出版社2000年版。
[3]〔宋〕梅尧臣《宛陵集》卷二十八。

我细细看,啊,一朵荠花,开在篱墙边。"写的是一朵荠花,一朵开在篱墙边的荠花,这其中就有渊明的影子。

《五柳先生传》,是渊明的自传,一篇阐述自己"活得像柳树一样"观念的宣言,也是一篇疏野哲学的写作纲要:"先生不知何许人也,亦不详其姓字。宅边有五柳树,因以为号焉。闲静少言,不慕荣利。好读书,不求甚解;每有会意,便欣然忘食。性嗜酒,家贫不能常得。亲旧知其如此,或置酒而招之。造饮辄尽,期在必醉;既醉而退,曾不吝情去留。环堵萧然,不蔽风日。短褐穿结,箪瓢屡空。晏如也。常著文章自娱,颇示己志。忘怀得失,以此自终。"

此传,如禅家宣扬的平等法门,通篇在写朴拙疏野的趣尚,可分五层来把握:名姓可有可无,来历一片迷朦,脱略宗法制度,放弃功名追求。如有的论者所说,"透露出作者对于郡望、阀阅、族姓等决定士人身份高下的种种因素的蔑视"[1]。没有追逐,就没有得失之叹,就不会起忿怒之念,就有无惧的情怀。这是第一层意思。第二层引出五株柳,柳者,最平凡之物也,普通人家院落中的常物,没有高贵的名声,春来叶自婆娑,老去满目轮囷,主人平凡之命运一如其相,故以为号。第三层写好读书,不求甚解,意在对知识的超越,不是废弃书本,而是以知识之事为过眼之云,荡去它的遮蔽,只求会意者,合生命之情趣也,所谓"怡然有余乐,于何劳智慧"(《桃花源诗》)。第四层写此先生好酒,在陶然沉醉之中,忘却纷争,逃离峥嵘世态,逃避功利碾压。第五层写心灵的"晏如",处于物质的贫困之中,却有深心的平宁。

活得像柳树一样,就是以"不生"——超脱世俗的种种纠缠而为生,成就畅然此生,以此自终,如花开花落,超越时间的分际,须臾即永恒。五柳先生的胸中装着非秩序、非名言、非从属、非庙堂的执着念头,醉心独自的轻吟。他谈酒,意在陶然沉醉;说贫,袒呈不伴生的性情;言农耕,为了过另外一种生活。这篇传记,意在表露自己在追求功名、爵望、尊贵、秩序之外,朝向另外人生方

[1] 莫砺锋《隐逸诗人陶渊明(上)》,《古典文学知识》2014年第2期。

向前行的决心。渊明不想做外在之光的影子,坚信光芒就在自性中。自己不是历史、知识、功名的奴隶,他要做自己的主人。他说,"养真衡茅下,庶以善自名"(《辛丑岁七月赴假还江陵夜行涂口》),善疏野之名,善如平凡柳树一样的疏野之名。渊明的这首诗深具寓意:"有客常同止,趣舍邈异境。一士长独醉,一夫终年醒。醒醉还相笑,发言各不领。规规一何愚,兀傲差若颖。寄言酣中客,日没烛当炳。"(《饮酒二十首》其十三)一人终日清醒,知道分辨,知道斟酌利益,知道追逐,一人终日沉醉,两人趣味无交集。在渊明看来,到底谁醉谁醒,还真很难说呢!

渊明崇尚疏野朴质的人生哲学,带有强烈的"反人文"色彩,他的思想,是对"观乎天文,以察时变;观乎人文,以化成天下"(《周易·贲卦·象传》)人文构架的质疑,对传统礼乐文明基本思路的质疑。"野",与"文"相对。渊明所倡"野"的基本特点,就是对"文"的超越,或者说对具有先天合法性的既有秩序的超越。它所带有的反"人文"、反"文明"的色彩,不是对人存在大道的背离,而是要在"反人文"中建立一种他所崇尚的人文,或者说是回归人真性、回归人所应有的世界秩序之人文。一句话,他要在反虚与委蛇的假性"人文"中建立新的人文大厦。

渊明的疏野,与典正的儒家有迥然不同的思路。其《责子》诗写得饶有兴味:"白发被两鬓,肌肤不复实。虽有五男儿,总不好纸笔。阿舒已二八,懒惰故无匹。阿宣行志学,而不爱文术。雍端年十三,不识六与七。通子垂九龄,但觅梨与栗。天运苟如此,且进杯中物。"渊明有五子,长子俨(阿舒),次子俟(阿宣),三子份(阿雍),四子佚(阿端),五子佟(阿通),五子都不走"六经"的路,表面上是责子,实际上砥砺人生,坚信自己的人生方向。五子多顽拙,在顽拙中走向真性的路;父亲是个醉客,在醉中与世俗秩序划然中分。他说:"人皆尽获宜,拙生失其方。理也可奈何,且为陶一觞。"(《杂诗十二首》其八)渊明的思想并非停留在学派的选择上,而意在超越知识。他有诗云:"世路廓悠悠,杨朱所以止。虽无挥金事,浊酒聊可恃。"(《饮酒二十首》其十九)《淮南子·说林训》云:"杨

子见逵路而哭之,为其可以南可以北。墨子见练丝而泣之,为其可以黄可以黑。"世事如此,浑浊无已。他要"止"此步,转回真性的路:"吾驾不可回"(《饮酒二十首》其九),他坚信自己的人生选择。

结　语

陶渊明的存在之思,是一篇至性文章。他以自己的生平行为和文字,为唐代以来"一花一世界"的圆满俱足生命哲学确定了纲目。王维、白居易、苏轼等的体验哲学,即是陶的续篇。

苏轼说得好:

> 玄学、义学,一也。世有达者,义学皆玄;如其不达,玄学皆义。近世学者以玄相高,习其径庭,了其度数,问答纷然,应诺无穷。至于死生之际,一大事因缘,鲜有不败绩者。孔子曰:"有鄙夫问于我,空空如也,我叩其两端而竭焉。"世无孔子,莫或叩之,故使鄙夫得挟其"空空"以欺世取名,此可笑也。[1]

所谓玄学,则关乎形上学的讨论,乃天人宇宙之学;义学,则关乎生命价值方面的学问,是人生之学。陶渊明这种存在哲学,既非玄学,又非义学,乃玄义一体之学。他在普通的生活中说最高飘的玄,在切身的体会中言最深挚的义——他在"化"内追求"玄路"(不同于慧远的"化外玄路"),他的哲学是博大精深的存在智慧。

[1]〔宋〕苏轼著,〔明〕毛晋编,白石校注《东坡题跋》卷一,第17页。

第十章　王维的"声色"世界

王维（701—761，一说699—761）于诗之外，是一位兼擅多能的艺术家。他是出色的音乐家，祖父曾是朝廷的乐官。他妙通音律，十几岁就以琵琶见赏于岐王，公主听过这位"风姿都美"的少年一曲琵琶，惊为天人。在绘画方面，他是一位与吴道子齐名的画手，尤擅壁画佛像，当时长安清源寺、慈恩寺、云间寺等都有他的大型壁画。他是水墨山水的实际创始人，被誉为文人画之祖。他还是一位园林艺术家，曾得宋之问蓝田旧居，略加改造，成辋川二十景。钱起说王维"几年家绝壑，满径种芳兰。带石买松贵，通溪涨水宽"，其实说的就是园林创造。王维就在这"片云隔苍翠，春雨半林湍。藤长穿松盖，花繁压药栏"的氛围中[1]，吟咏篇什，穷究生命智慧。他喜好盆景艺术，据唐冯贽一则材料记载："王维以黄磁斗贮兰蕙，养以绮石，累年弥盛。"[2]其独特的艺术眼光已开宋元以来盆景艺术之目。

王维的艺术有一种特别的声色之美，其诗虽与同时代韦庄、孟浩然等同以平淡天然称世，然气质又有不同。苏轼说，"摩诘本诗老，佩芷袭芳荪"[3]；明王世懋以"秀色若可餐"评其诗[4]；清田雯说，"摩诘恬洁精微，如天女散花，幽香万片，落人巾帻间"[5]；朱熹素不喜王维诗，认为王诗过于藻饰，他说，"韦苏州诗高于王维、孟浩然诸人，以其无声色臭味也"[6]。王维的画也是如此，他的佛像壁画

[1]〔唐〕钱起《中书王舍人辋川旧居》，〔清〕彭定求等编《全唐诗》卷二百三十八，第2665页。
[2]〔后唐〕冯贽编《云仙杂记》卷三引《汗漫录》语，《文渊阁四库全书》本。
[3]〔宋〕苏轼《王维吴道子画》，〔清〕王文诰辑注，孔凡礼点校《苏轼诗集》卷三，第109页。
[4]〔明〕王世懋《王奉常集》卷五十三，明万历刻本。
[5]〔清〕田雯《古欢堂集》卷十七，《文渊阁四库全书》本。
[6]〔宋〕黎靖德编，王星贤点校《朱子语类》卷一百四十，北京：中华书局1986年版，第3327页。

今不存，据所见者描绘，其繁复幽深、清丽出尘之致，甚至有过于吴道子。其水墨画虽称幽淡，但也气韵高华，荆浩说他"笔墨宛丽"（《笔法记》），诗人张祜看了他的小幅山水，以"山光全在掌，云气欲生衣"评之[1]，似乎要被这声色世界裹挟而去。

王维艺术的声色之美，与其个人趣味有关，但更重要的是内在思想使然。他由佛学转出的"色声即法身"思想，是这一风格形成的内在动因。其艺术超越声色，又不离声色，在色空无碍中，展现一个任声色自现的世界，从一个角度丰富了传统艺术哲学当下即成、圆满俱足的理论。

王维的"色声"观念与禅宗有深刻因缘。他生活在神秀、惠能后禅宗发展的分化期，与同属东山法门的这两派传人都有联系。王维母亲从神秀传人大照普寂（651—739）学法，弟王缙（？—781）乃北宗学人。王维至晚年仍与北宗有频密交往。乾元元年（758），他作有《为舜阇黎谢御题大通大照和尚塔额表》（大通即神秀之号，大照为普寂之号），后又作《为幹和尚进注仁王经表》（惠幹乃普寂法嗣）。王维与北宗一系的璪上人有关于禅学的深刻讨论，璪上人乃普寂法嗣。璪上人法嗣元崇曾至辋川与王维谈佛论诗[2]。王维还为东山法门传人玄赜弟子净觉作碑铭。然而，这一切并不表明王维思想属于北宗一脉，他与南宗一系也有密切关系。他与神会之间交往甚深[3]。因神会之请，还为惠能作《能禅师碑》（大致作于天宝五年到六年间，746—747），这成为南禅发展史上的重要文献。

王维在南北宗争论中，并无明显轩轾。综观他四十余年习佛经历，有一条线索是清晰的，那就是：越来越靠近强调定慧一体、直心即道场的南宗禅法，甚至某些地方接近当时正在成长中的强调即心即佛、立处成真、平常心即道的洪州

[1]〔唐〕张祜《题王维山水障二首》，《张承吉文集》卷一，宋刻本。

[2]〔宋〕释赞宁《宋高僧传》卷十七《唐金陵钟山元崇传》云："栖心闲境，罕交俗流。遂入终南，经卫藏，至白鹿，下蓝田，于辋川得右丞王公维之别业。松生石上，水流松下，王公焚香静室，与崇相遇，神交中断。"（《文渊阁四库全书》本）

[3]见杨曾文编校《神会和尚禅话录》，北京：中华书局1996年版。其中多载神会与王维之对话。

禅，而与"凝心入定，住心看净，起心外照，摄心内证"（《神会语录》）的早期北宗禅法渐生距离。王维将禅宗的平等觉慧与庄子的齐物哲学结合，生发出一种融摄内外、当下即成的理论。王维的时代，正是佛教大乘般若学流行的时期，王维接受般若空观的哲学，歆慕"空性无羁靽"（《谒璿上人》）的境界，推崇缘起性空、不有不无、无断无常的中道说，主张色空无碍、当体即空、不执有无。他在所作惠能碑铭中说"众生倒计，不知正受"，这个"正受"，不是守着经典静修坐禅的操持，而是不有不无的般若空观，以此与世俗乃至佛门中流行的颠倒见解犁然异域。

一、色声即法身

王维有关声色的观点，可以概括为"色声即法身"。"色声"概指六尘，佛教以眼耳鼻舌身意为六根，与之相对，色声香味触法等为六尘。法身，指一切佛法所依止的真如、实相。王维认为"色相体清净"[1]，色相即真如、法身，本身并非"尘"，"尘"见由人妄念而起。在他看来，大千世界，万物万象，都是与人生命相关的存在。我说色声，即非色声，是谓色声，他要融入"色声"的真实世界，一任生命真性呈露。

这里以王维写赠胡居士三首诗为引子，来讨论此一问题。王维是一位在家修行的居士，胡居士不详其人，与王维为志趣相投的修行者。这三首诗分别是《与胡居士皆病寄此诗兼示学人二首》和《胡居士卧病遗米因赠》，模仿《维摩诘经》探视维摩诘病况模式，讨论与生命存在相关之问题，涉及大乘般若学的重要思想。据陈铁民先生考证，此三首诗作于王维晚年，大约在其60岁前后。[2]

《与胡居士皆病寄此诗兼示学人二首》云：

[1] 王维《西方变画赞》云："我今深达真实空，知此色相体清净……"
[2] 〔唐〕王维撰，陈铁民校注《王维集校注》，第525—537页。

一兴微尘念,横有朝露身;如是睹阴界,何方置我人?碍有固为主,趣空宁舍宾!洗心诅悬解?悟道正迷津。因爱果生病,从贪始觉贫。色声非彼妄,浮幻即吾真。四达竟何遣,万殊安可尘?胡生但高枕,寂寞与谁邻?战胜不谋食,理齐甘负薪。子若未始异,讵论疏与亲!

浮空徒漫漫,泛有定悠悠。无乘及乘者,所谓智人舟。讵舍贫病域,不疲生死流,无烦君喻马,任以我为牛。植福祠迦叶,求仁笑孔丘。何津不鼓棹,何路不摧辀?念此闻思者,胡为多阻修?空虚花聚散,烦恼树稀稠。灭想成无记,生心坐有求,降吴复归蜀,不到莫相尤。

《胡居士卧病遗米因赠》云:

了观四大因,根性何所有?妄计苟不生,是身孰休咎?色声何谓客,阴界复谁守?徒言莲花目,岂恶杨枝肘?既饱香积饭,不醉声闻酒。有无断常见,生灭幻梦受,即病即实相,趋空定狂走。无有一法真,无有一法垢。居士素通达,随宜善抖擞。床上无毡卧,锅中有粥否?斋时不乞食,定应空漱口。聊持数斗米,且救浮生取。

诗中涉及王维关于色声思想的看法,其中有三个逻辑环节:

第一,色空一如。王维以"缘起性空""不二法门"为理论切入点,强调一切法本性空寂,既不碍于有,又不趋于无,由此证成其不滞色而惑有、不离色而沉空的色空一如思想。般若学的空慧,似如来藏清净心,具有"空中不空"之特点,王维诗中所言"浮空徒漫漫,泛有定悠悠"正是本此原则。他认为,执着于有,"悠悠"无归;沾滞于空,照样是"漫漫"无得。他说,"灭想成无记,生心坐有求",一念心起,是因为有观念存在,而要去除妄想,将一切色声都"无"去、"空"去、"灭"去,又陷入"无记"——浮沉于新的妄想中,去空而"碍于空"。诗中所言"有无断常见,生灭幻梦受"意思是,执有者起常见(指凡夫),执空者起断见(指

声闻），挣扎在有无生灭的变幻中，不能解脱。这就像托名禅宗三祖僧璨《信心铭》所说的，"遣有没有，从空背空"——追求空，最终背离了空的智慧；排除有，最终却"没"（读mò）入有无的挣扎中。

这有无双遣、超越边见的思想，是中年以后王维在佛学方面的思想底色，也是王维艺术观念的思想基石。"有"病易知，"空"病则常被忽视，所以王维对世俗的"空"病极为警惕：他为惠能作碑铭，将"舍于空门"现象说成"妄系空花之狂"（《能禅师碑》）；在《绣如意轮像赞》中又主张"实无所住，常遍群生，不舍有为，悬超万行"；在《西方变画赞》中说："于己不色等无碍，不住有无亦不舍。我今深达真实空，知此色相体清净"。在色空无碍中，直达清净本体。

第二，色声非尘。王维由不有不无的空慧，悟入色声问题，纠正世俗有关六尘的妄见。王维谈色声，有四个概念：一是尘。人们之所以以色声为尘，是人在"对境"观念下形成的。当人超越有无分别见，以般若空慧来照见世界，荡尽遮蔽，尘便扫除。二是客。王维反问："色声何谓客？"色声等六尘为客，其实是人的分别见解所致，将自己当作"主"，将色相世界当作"客"，物我判为两截，故有客尘之见。王维与胡居士诗中说："一兴微尘念，横有朝露身。如是睹阴界，何方置我人？碍有固为主，趣空宁舍宾！"一念心起，就有"微尘"之想，就有生如朝露、命运多艰的感受，求福求仁，分牛分马，都是分别见。其实四大本空，何以有有无之别，何以有我见、人见、众生见、寿者见？故修行者不碍于有无，便无客尘。三是妄。他说，"色声非彼妄"，妄见不在色声，而在人的妄想。四是垢。色声世界并非给人带来"垢"（丑）的根源，王维说"无有一法垢"——色相世界并非尘垢秕糠，万法之垢是执着于有无观念所造成的，他要超越美丑分别，入于非我非物境界中。

第三，色声为方便。王维在赠胡居士诗中说："四达竟何遣，万殊安可尘？"佛教以盐、水、器、马为四达，又称四实，这里代指具体物象世界。"四达竟何遣"意为不排斥外在物象；"万殊安可尘"，意为万殊皆非客，也无须排除。王维主张，于万殊万象中，成就实相，任世界依其本然如如显现，不起一念，不存边见。万

殊是一切，在一切中显现圆满真实的一。"空虚花聚散，烦恼树稀稠"，王维这两句诗，意同禅宗所说的青山自青山、白云自白云，任世界自在显现。当人不以色声看世界，便切入真实境，色声世界与我相与相即，我优游于世界中，山河大地都是性灵的安居，一花一草都是智慧之目。王维于艺术生涯中，直面色声世界，创造天女散花般的境界，与山林花鸟共优游，将般若智慧的追求落实于"行相"中，就根源于此理论。

王维于此开启"色声为方便"之慧门。龙树说："若不依俗谛，不得第一义。"[1]第一义是胜义谛，而色声是世俗谛，于世俗谛中见第一义，胜义谛和世俗谛二谛相即相融，这正是王维的基本坚持。他的《夏日过青龙寺谒操禅师》诗中写道："欲问义心义，遥知空病空。山河天眼里，世界法身中。"诗作于天宝末年。"义心义"，这第一义谛的真义，不是对世俗谛的排除。沉空滞寂，并未了知第一义谛之义。真正的觉悟者，是了知"空病"之"空"，即俗谛即义谛。俗谛为假名，义谛为毕竟空，于假名之方便中见毕竟空。"山河天眼里，世界法身中"，是王维对般若性空思想的概括。法身就在世界中，在诸法中，并无独立之法身在。山河大地都是佛法，诸法皆是实相，当我以真实生命融入世界时，山河大地都是天眼[2]，一草一木都是慧目。王维借胡居士病情所说的"即病即实相，趋空定狂走"，不是要去追求空、追求净，而是要在生灭变化中体验实相般若，即方便即实相。

综合以上三点，可以看出王维声色观的大致思路。他的"色声即法身"思想，为其艺术中声色大开奠定了基础，他的诗、画乃至山林优游等，在一定程度上都是通向此智慧之门的途径。正因此，王维的思想在坐禅与行禅之间，更重视"行禅"。《坛经》说："一行三昧者，于一切时中，行、住、坐、卧，常行直心是。"

[1]〔印〕龙树《中论》卷四。
[2]〔唐〕道世《法苑珠林》卷四十八说：昔佛在世时，诸弟子德各不同，其中"阿那律天眼第一，能见三千大千世界，乃至微细，无幽不睹"。(《文渊阁四库全书》本)

惠能禅法对王维深具影响。当代有关王维的佛学渊源研究，多注意其与北宗之关系，将其思想定在北宗一脉，这就必然会得出如王维禅法"主要是坐禅而非行禅"的结论[1]，这与王维的思想状况并不相符。

王维说，"山河天眼里，世界法身中"，他要到"山河"中、"世界"里去体悟他所瓣香的般若智慧；所谓"万殊安可尘"，要到一花一草的万殊中，去证验他的清净法身。王维并非不重视佛经的诵读，他也重视家居中的修禅。《旧唐书·王维传》说他"斋中无所有，唯茶铛、药臼、经案、绳床而已。退朝之后，焚香独坐，以禅诵为事"，但又说他"得宋之问蓝田别墅，在辋口，辋水周于舍下，别涨竹洲花坞，与道友裴迪浮舟往来，弹琴赋诗，啸咏终日"。其实，在王维，坐亦禅，行亦禅，这位深知"空病空"的在家修行者，早已超越禅门的字句、行仪，他要在声色世界中，直接如来之地。

王维受《维摩诘经》影响甚深，此经《弟子品》谈到"宴坐"问题。维摩诘病了，佛派舍利弗去探视，舍利弗说："世尊，我不堪任诣彼问疾，所以者何？忆念我昔曾于林中宴坐树下，时维摩诘来谓我言：'唯舍利弗不必是坐为宴坐也。夫宴坐者，不于三界现身意，是为宴坐；不起灭定而现诸威仪，是为宴坐；不舍道法而现凡夫事，是为宴坐；心不住内，亦不在外，是为宴坐；于诸见不动，而修行三十七道品，是为宴坐；不断烦恼，而入涅槃，是为宴坐。'"[2]"宴坐"不是身不动而坐，而是不起念，心不住内亦不住外。王维的行禅，也是"宴坐"，正得南禅"一行三昧"之要义。

王维有诗云："我家南山下，动息自遗身。入鸟不相乱，见兽皆相亲。云霞成伴侣，虚白侍衣巾。何事须夫子，邀予谷口真？"（《戏赠张五弟諲三首》其二）他抱持"动息自遗身"（自遗身，遗其身而有身，此本《老子》）的观念，与物无忤，以云霞为伴侣，共长天为一体，这正是他即色即为真的思想实质。

[1] 萧驰《佛法与诗境》，北京：中华书局2005年版，第92页。
[2] 此经有三种译本，此据鸠摩罗什译本。

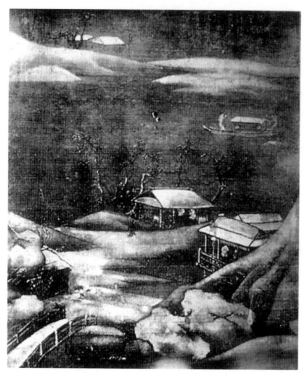

〔唐〕王维（传）
雪溪图
台北故宫博物院

以下让我们进入王维"山河天眼里，世界法身中"的声色世界，去领会其天女散花的绚烂。

二、色空无碍的辋川组诗

王维《辋川集》是一组能体现其"色声即法身"思想的诗章。胡应麟说此组诗"名言两忘，色相俱泯"，王士禛以"世尊拈花，迦叶微笑"评之。[1]它有几个特点：其一是直面色声本身。其二是对色声的超越，诗中的色声等不是主体观照中的"风景"，而是物我泯合所共成的境界。其三是此境界是当下此在纯粹体验

[1] 两处引文均见张进、侯雅文、董就雄编《王维资料汇编》，北京：中华书局2014年版。

中呈现的意义世界，反映人深层的生命律动和价值追求。

王维《谒璿上人》诗序说："舍法而渊泊，无心而云动。色空无碍，不物物也；默语无际，不言言也……"[1]这段话可用来概括《辋川集》诗的特点："舍法"，是超越色声；"不物物也"（不被物所"物"，与物融为一体），对境消除，故即色即空，色空无碍；"不言言也"（不起分别见，以万殊为言），任世界"如如"呈现。由此达到"无心而云动"的境界，如空山无人，任水流花开。这段话几乎可为王维"色空无碍"说作注脚。

王维于天宝三年到天宝十五年（744—756）安史之乱前，常在公务之暇，回到自己在蓝田的辋川别业，徜徉山林，吟诗弄琴。此组诗共二十首，裴迪一一和之[2]。王维在《山中与裴秀才迪书》中，谈到自己在辋川的生活："近腊月下，景气和畅，故山殊可过，足下方温经，猥不敢相烦，辄便独往山中，憩感配寺，与山僧饭讫而去。北涉玄灞，清月映郭，夜登华子冈，辋水沦涟，与月上下。寒山远火，明灭林外，深巷寒犬，吠声如豹，村墟夜舂，复与疏钟相间。此时独坐，僮仆静默，多思曩昔，携手赋诗，步仄径，临清流也。当待春中，草木蔓发，春山可望，轻鲦出水，白鸥矫翼，露湿青皋，麦陇朝雊，斯之不远，倘能从我游乎？非子天机清妙者，岂能以此不急之务相邀！然是中有深趣矣，无忽。"此中的"深趣"当然不光在景色，而在生命的感悟。

王维此二十绝篇什短小，内涵丰富。[3]其"色空无碍"思想深藏在随意咏叹中，精心营造的声色世界，成了他开般若空观的方便法门。

其一《孟城坳》："新家孟城口，古木余衰柳。来者复为谁？空悲昔人有。"

此诗着意描绘人存在的有限性：宋之问别业，辗转到我手；而我之后，又复

[1] "碍"，陈铁民校注本作"得"，《全唐诗》本作"碍"，是，从之。

[2] 裴迪（生卒年不详），盛唐时期诗人，官蜀州刺史、尚书省郎，与王维相善，辋川杂咏是其生平重要作品。然而比较王、裴二人诗可看出，裴诗更多带有山水小品的性质，而王诗却有更丰富的内涵。

[3] 集前王维有序云："余别业在辋川山谷，其游止有孟城坳、华子冈、文杏馆、斤竹岭、鹿柴、木兰柴、茱萸沜、宫槐陌、临湖亭、南垞、欹湖、柳浪、栾家濑、金屑泉、白石滩、北垞、竹里馆、辛夷坞、漆园、椒园等，与裴迪闲暇各赋绝句云尔。"二十首诗正依此顺序而列。

归于谁？"人事有代谢，往来成古今"（孟浩然《与诸子登岘山》），就像古木参差，衰柳在目，缘起生灭，诸行无常。《辋川集》中王维的前几首诗，都由这生命感叹、存在忧伤以及当世所历的忧患写起，山林独步，如此静寂的气氛，却触发人深层生命悸动，如月出惊飞山鸟。辋川闲咏由"悲"而起，成为此组诗的底色，也为他从缘起性空的"空慧"中转出超越生灭的境界提供了基础。说声色，不为声色所滞，超越声色，便得色空无碍。

其二《华子冈》："飞鸟去不穷，连山复秋色。上下华子冈，惆怅情何极！"

首绝从时间维度泻其"悲"怀，此诗则从空间角度再申此意。登高，是中国传统中兴怀的重要方式，所兴多为忧伤之怀。华子冈是园中一块高地，登此冈，放眼望去，山川无极，秋色浓重，飞鸟疾逝，给人一切都是流光逸影的感觉。广远的空间，缅邈的世界，目光在华子冈、在天地中俯仰（"上下"），突然感觉一个茕然的我的凄寒。"惆怅"二字似突然跳出！这惆怅是有关生成变坏世界的惆怅。王维诗曾屡及于此："俯仰天地间，能为几时客？怅惘故山云，徘徊空日夕"（《叹白发》）；"菱蔓弱难定，杨花轻易飞。东皋春草色，惆怅掩柴扉"（《归辋川作》）。春色盎然，他却满蕴忧伤：存在的残缺，历世的冲突，命运摆弄中的一个脆弱生命，一盏微弱的灯光，一段焦虑的旅程，一种不知来自何方的外在命运的策动。他惆怅掩柴扉，要以宁静的心淡去焦灼，以明慧的目环视古今。

其三《文杏馆》："文杏裁为梁，香茅结为宇。不知栋里云，去作人间雨。"

由前二首时空感叹接踵而来，写沐"人间雨"的悲思。前二句写香物为宇。司马相如《长门赋》："刻木兰以为椽兮，饰文杏以为梁。"裁文杏之木而为梁柱，文杏馆由此得名。香茅，左思《吴都赋》有"食葛香茅"句。文杏、香茅都是香物，喻人清洁之性。以文杏馆为名，又有暗喻世俗纷扰、世态炎凉之意。《长门赋》是一篇著名的"怨文"，通篇写一位失宠的女子兰台眺望、不见君来的"愁闷悲思"。其实，人人都有此"长门怨"，西风萧瑟中，何人没有过绝望的等待；浑浊尘氛中，人人皆有过窒息的时刻！

后二句由此声色势利，转而为"空"的性灵腾踔。郭璞《游仙诗》说："云

生梁栋间,风出窗户里。"处于高地中的这小小馆舍,却可幕雨席风,此于世俗谛中彻悟胜义谛。"人间雨"三字值得注意,辋川虽是避居之地,但王维却写它的人间性,无处不是烦恼地。他要在人间的血雨腥风中,起一段飘飞的云。一切烦恼为如来所赐,幻处即为真。

《辋川集》二十首诗,看起来写飘渺的云,其实都是人间的雨。

其四《斤竹岭》:"檀栾映空曲,青翠漾涟漪。暗入商山路,樵人不可知。"

此首又转写历史的感伤。空阔偏僻的处所(空曲),一如陶潜的篱墙边,不为人所注意,然却有檀栾之秀轻舞慢回。竹林掩映于绿水之上,婆娑多致。诗人就在这静寂世界中优游。杜甫说王维"何为西庄王给事,柴门空闭锁松筠"[1],司空曙以"闭门空有雪,看竹永无人"来形容王维生涯之境[2],正与此相合。

密密的竹林一直通到商山之路,通到渺不可及之所。商山在渭水以南,这里曾有避秦之乱隐居的四皓。历史的沉疴压迫着人,但樵夫却一无所知。一如王维诗中所言"隔水问樵夫"(《终南山》)、"渔歌入浦深"(《酬张少府》),超越历史、知识的纠缠,荡去功名的追逐,感受当下此在的圆满。斤竹,谢灵运有《从斤竹涧越岭溪行》诗,描写"猿鸣诚知曙,谷幽光未显。岩下云方合,花上露犹泫"的景致。而这里已不是风景的描绘,成为一种历史感怀中的超脱。

其五《鹿柴》:"空山不见人,但闻人语响。返景入深林,复照青苔上。"

此绝作为组诗中最负盛名的篇章,意在突出"对境"的消除,"法身无对"(王维语)也。清张谦宜(号山农、山民)云:"悟通微妙,笔足以达之。'不见人'之人,即主人也。故能见返照青苔。"[3]此说未核。因为他只看到一个人来山林游历的事实。而诗中之"不见人",非但不是为了突出"主人"的观照,而意在无主无客,以一无挂碍之心,汇入世界洪流。此诗还以往古与当下的对勘下一转语,青苔历历,记录的是往古之幽深;而我来所见深林中的光影绰绰,彰显当下之鲜活。幽

[1]〔唐〕杜甫《崔氏东山草堂》,〔清〕仇兆鳌注《杜诗详注》卷六,第492页。
[2]〔唐〕司空曙《过胡居士睹王右丞遗文》,〔清〕彭定求等编《全唐诗》卷二十九,第3315页。
[3]〔清〕张谦宜《絸斋诗谈》卷五,〔唐〕王维撰,陈铁民校注《王维集校注》卷五引,第418页。

深中的鲜活,说一种永恒就在当下的"实相"。清人徐增评此诗云:"右丞笔下,直是大光明藏,无有一字在也。"[1]意思是显现了"裸露"的生命真实,倒是切中此意。

其六《木兰柴》:"秋山敛余照,飞鸟逐前侣。彩翠时分明,夕岚无处所。"

正如陈允吉先生所说,《辋川集》中王维的飞鸟意象,喻空幻之意。[2]佛经中多有此论,如《维摩诘经·众生品》以"空中鸟迹"比喻空幻,《华严经·离世间品》也说"一切法如空中鸟迹"。后来禅宗所说的"鸟迹点高空",就来自于佛经。中国艺术家将此作为一种重要的意象[3]。前二句写秋空暮色里,飞鸟灭没于长天。后二句写夕阳余晖中,山气暧曃,明灭的山峰也飘渺不定。这也在写不可质实的空幻感。

此诗意在即空幻即实在。幽深山林中的薄暮时分,如此绚烂,落日余晖下的山峰,更是斑斓夺目。夕岚无处所,我心也无所滞碍,随之缱绻往复,真是一种烂漫的徘徊。无定之所,置入无住之心;飘渺世界,会以卷舒之怀。不要忆念什么光影转瞬即逝接下去就是绵长黑暗的恐怖。

其七《茱萸沜》:"结实红且绿,复如花更开。山中倘留客,置此茱萸杯。"

漫山遍野的山茱萸,在水边绵延。秋来的山茱萸(嫩时微黄,成熟时红中带紫),果成熟,圆润而透亮,红中带绿。山茱萸沿水际延伸,将山与水染成一片红色,远远望去,像是春天的花儿在盛开。诗着意于时间的错位,是春啊,还是秋?春花秋实,花开花落,一切都是虚幻。人世也是如此(王维《九月九日忆山东兄弟》所谓"遥知兄弟登高处,遍插茱萸少一人"),聚散依依,飘零是人生命的本色。执着于声色(象),总是残缺;滞空沉寂,置满园殷红圆润的秋色于不见,何尝不是另一种残缺!

诗中写道,在这绚烂的当下,我就吮吸这命运的甘醇,不再去感叹什么春花

[1]〔清〕徐增《而庵说唐诗》卷七。
[2] 陈允吉《王维辋川华子冈诗与佛家"飞鸟喻"》,《文学遗产》1998年第2期。
[3] 如清画家方士庶《天慵庵随笔》所云:"鸟迹点高空,人影落烟树。"

秋月何时了，不再去思虑什么人生聚散两依依。此诗使我想到宋代钧窑宛如泪痕的紫色色晕，想到后世官窑豇豆红带血的绚烂，想到徐渭那首题荷花图的著名七绝："若个荷花不有香，若条荷柄不堪觞！百年不饮将何为？况直双槽琥珀黄。"[1] 王维的"茱萸杯"正是此意[2]，此中有如血的殷红。

其八《宫槐陌》："仄径荫宫槐，幽阴多绿苔。应门但迎扫，畏有山僧来。"

宫槐，槐的一种；陌，小路也。宫槐陌即洒满槐花的小路。宫槐又叫守宫槐。《尔雅·释木》："守宫槐，叶昼聂宵炕。"郭璞注："槐叶昼日聂合而夜炕布者，名为守宫槐。"

这首诗写开合之道，这样一种奇特的槐，成为辋川一处园景的名称。白天叶闭，晚上叶开，翕辟中有道，开合中有真。诗人在这落满槐花的香径徘徊，深幽的处所，闪烁的千古绿苔，裹着此顷倏然落下的或黄或白的小花，说着古今、动静和开合。他由此洞悟无生法：开合生灭皆如此，古来万事东流水。这里写荫、暗、合，写一种静而闭的境界，然而立意不在收敛和屏除（顽空），而在开合动静中的超越（毕竟空）。静夜的使者（应门人），等待着山僧——空空道人的到来，一如这暗绿色的青苔，等待着高树上白色的小花飘落。裴迪和诗中说到"秋来山雨多，落叶无人扫"也颇有意，但没有理会到王维诗中深置的人生感叹。

其九《临湖亭》："轻舸迎上客，悠悠湖上来。当轩对樽酒，四面芙蓉开。"

绿树掩映的辋川上，忽而飘来一叶轻舟，带来性灵相契的"上客"[3]。我在临湖的亭子里款待客人，品茗相对，逍遥永日。空廊的亭子四面荷花盛开，我们伴着一缕茶烟，氤氲满湖香气，身心也飘拂起来。这真是消受白莲花世界，风来四面卧当中。

[1] 八大山人有大幅荷花立轴，上书有青藤此诗。此轴今藏美国波士顿美术馆。琥珀黄，这里指珍贵酒杯的颜色。

[2] 王维又有《山茱萸》诗："朱实山下开，清香寒更发。幸与丛桂花，窗前向秋月。"写月光下的茱萸丛桂，空灵绰约，圆满俱足。

[3] 上客：志趣相投之人。王维《晚春严少尹与诸公见过》诗云："松菊荒三径，图书共五车。烹葵邀上客，看竹到贫家。鹊乳先春草，莺啼过落花。自怜黄发暮，一倍惜年华。"

《维摩诘经·香积佛品》说:"过四十二恒河沙佛土,有国名众香,佛号香积。今现在其国香气,比于十方诸佛世界人天之香,最为第一……其界一切皆以香作,楼阁经行香地苑园皆香,其食香气,周流十方无量世界。"王维此诗写他关于净土的观念,净土其实就在心灵中,即他所说的"净土无所,目前便是""众生为净土"。迎来客,以达胸中的不将亦不迎;沐香氛,以成就当下即净土。

其十《南垞》:"轻舟南垞去,北垞淼难即。隔浦望人家,遥遥不相识。"

垞(chá),坡地。南垞是临湖的小丘,别业中有南垞、北垞。一舟南去,一湖空茫,南北弥望,顿觉海天茫茫。渺渺烟水人家,也在一片寥落中。忽然间,凌波而登仙,不至蓬莱而自有仙地。李白有"乃知蓬莱水,复作清浅流"之句[1],所言蓬莱水清浅,后来成为艺术中的胜境。人间、人家、俗世,有温情,又有角杀,有清净,也有污秽,重要的是一念心不起,即世间即须弥。王维此诗就写飘渺的天国与"人家"的叠合,突出西方就在目前的思想。

其十一《欹湖》:"吹箫凌极浦,日暮送夫君。湖上一回首,山青卷白云。"

欹湖,不规则的湖面。欹者,斜也。裴迪《宫槐陌》诗云:"门前宫槐陌,是向欹湖道。"沿着落花满径的小路,向前就是汪洋一片的湖。诗写人生飘零之惆怅,一叶小舟被置于莽远空间,前无可见,后无踪影,暮色将至,心中系念的人将向何方!在这令人心碎的湖边,吹着幽咽的洞箫,忧伤和着洸漾的湖水与可怖的暮色。前二句由《楚辞·九歌·湘君》中化来。该篇中有"望涔阳兮极浦"句,王逸注:"极,远也。浦,水涯也。"[2]篇中又有"望夫君兮未来,吹参差兮谁思"句,也是《欹湖》诗所本。

忽而,幽咽的箫声,转出悠扬的旋律。舟中人于湖上一回首,但见得青山卷

[1] 李白《古风五十九首》其九:"庄周梦胡蝶,胡蝶为庄周。一体更变易,万事良悠悠。乃知蓬莱水,复作清浅流。青门种瓜人,旧日东陵侯。富贵故如此,营营何所求。"(〔唐〕李白著,〔清〕王琦注《李太白全集》卷五,第121页)

[2] 王维《和使君五郎西楼望远思归》云:"悠悠长路人,暧暧远郊日。惆怅极浦外,逶迤孤烟出。"也从《湘君》中化来。

白云。此诗境,一如"行到水穷处,坐看云起时"(《终南别业》),写即色即悟的感觉。裴迪和诗中所言"舣舟一长啸,四面来清风",也有此风味。

其十二《柳浪》:"分行接绮树,倒影入清漪。不学御沟上,春风伤别离。"

骆宾王诗云:"落花泛泛浮灵沼,垂柳长长拂御沟。御沟大道多奇赏,侠客妖容递来往。"[1]长安的御沟,是送别的地方[2],杨柳飘拂,摘柳相赠,是为风习。那里记录了无数人的送别情,承载着沉重的离愁别绪。"绮树",形容色相的繁缛和对人情的诱惑。

此诗写对"色之苦"的超越。杨柳依依,远远望去,形成一波波绿浪,岸边的柳浪与水中的漪纹汇为一体,有一种飘拂和舒卷。这与上诗所言"湖上一回首,山青卷白云"同一机杼。若拘于声色,即为声色所淹没;若超越声色,便可色空无碍。

其十三《栾家濑》:"飒飒秋雨中,浅浅石溜泻。跳波自相溅,白鹭惊复下。"

前二句化《楚辞·九歌·湘君》"石濑兮浅浅,飞龙兮翩翩"的诗境。"濑",湍急的流水。"石溜泻",水滑石上,苔痕隐约,语出谢朓"霍靡青莎被,潺湲石溜泻"(《和何议曹郊游诗》)。栾家濑为辋川一景,在一个秋日雨中时刻,诗人来此。但见得,近景处,大石当立,清泉滑落,溅起珠玉般的水点;向前推,湖上小舟来往,秋雨迷濛,白沫时隐时现;向上天空里,白鹭为白浪所"惊",上下天水之间,与白浪相追逐。水溅石,鸟拍浪,此动也。再从静中看,白浪轻卷,白色的水雾,白色的鹭鸟,真是天水相融,心物合一。王维所说的"色空无碍,不物物也",正是此境。后来元好问有诗云"寒波淡淡起,白鸟悠悠下"(《颍亭留别》,王国维以其为"无我之境"之例句),或化用了摩诘诗。

其十四《金屑泉》:"日饮金屑泉,少当千余岁。翠凤翔文螭,羽节朝玉帝。"

水光潋滟,阳光照耀下,闪烁如碎金般的光芒,故称金屑泉。前二句写波光

[1] 〔唐〕骆宾王《代女道士王灵妃赠道士李荣》,《骆宾王文集》卷二,《四部丛刊》本。
[2] 王维诗中多次写到御沟,如《资圣寺送甘二》:"柳色蔼春余,槐阴清夏首。不觉御沟上,衔悲执杯酒。"

闪烁，如金如银，或有谓饮此水可长生。后二句写道教中的仙术，也是一个华丽的场面。《拾遗记》卷三记载："西王母乘翠凤之辇而来，前导以文虎文豹，后列雕麟紫麇。"《桓真人升仙记》："五色霞内见霓旌羽节，仙童灵官百余人。"[1]"羽节"，羽盖毛节，仙人的佩带。

二景均在突出空幻不实，如水之波澜，纵然是波光潋滟，也是倏生倏灭，幻而不真。那华丽的成仙场面，也是虚幻。此诗或与佛经有关。《华严经·入法界品》载，善财童子想让弥勒菩萨给他看华丽的楼观，弥勒轻弹右指，门自然开，善财进去后，看到广大无量的楼观。其中有一段描绘："又雨无量宝华鬘云，诸妙香云，雨阿僧祇细末金屑，放阿僧祇胜妙光明，普照一切。有阿僧祇异类众鸟，出和雅音。雨阿僧祇优钵罗钵昙摩分陀利华，出阿僧祇摩尼宝光，普照一切。"[2]《金刚经》所谓"庄严佛土者，即非庄严，是名庄严"。菩萨成就的事业有二，一为庄严净土，一为普度众生。佛说，我说庄严净土，即非庄严净土，是谓庄严净土。王维的色声观也当作如是观。

其十五《白石滩》："清浅白石滩，绿蒲向堪把。家住水东西，浣纱明月下。"

清浅的白石沙滩，绿蒲点缀其间，一丛丛、一簇簇。[3]居于辋水之畔，水日夜不停地东西流淌，我时常在这白石沙滩上，沐浴着明月，浣洗轻纱。色清幽，微妙玲珑。月色沙滩，色相俱泯，如羚羊挂角，无迹可求。由此写即色即空的本旨。日本松尾芭蕉有俳句云"雪融艳一点，当归淡紫芽"（雪間より薄紫の芽独活哉），微妙的色彩表达，与王维此诗有相似之处。

其十六《北垞》："北垞湖水北，杂树映朱栏。逶迤南川水，明灭青林端。"

北垞与南垞是环绕欹湖的南北坡地，北垞结有屋宇，朱栏玉砌，又有杂花野卉点缀，岸边菰蒲点点，绚烂而明丽。深林里光影下探，明灭闪烁，似有还无。诗突出迷离中的绚烂，强调即幻即真的思想。

[1] 见《道藏》卷一。

[2]《大方广佛华严经》卷五十九，东晋佛驮跋陀罗译，《大正藏》第九册。"阿僧祇"，意为无量。

[3] "向"，靠近，这里指靠近白沙滩边。"堪把"，是一丛丛、一簇簇的意思。

其十七《竹里馆》:"独坐幽篁里,弹琴复长啸。深林人不知,明月来相照。"

诗突出清幽神秘的气氛。山林里,冷风轻过,荡漾起漫天的绿[1],一人独坐弹琴,时而发出长啸,声音划过竹林,没有人声的回应,却有明月如约而来,明月砌下的清晖与人相依偎。这"人不知"——寂寞无人之野,正在演绎那亘古不变的故事。

其十八《辛夷坞》:"木末芙蓉花,山中发红萼。涧户寂无人,纷纷开且落。"

这处生长着辛夷树的山坞,经王维描写,唐代以后不知引发多少人的向往之情。《楚辞·九歌·湘君》云:"桂棹兮兰枻,斫冰兮积雪。采薜荔兮水中,搴芙蓉兮木末。"王维"木末芙蓉花",由此化出,其珍摄性灵的思想也本于此。辛夷,又称木芙蓉,先开花后长叶,诗中所写"发红萼"的木芙蓉,是紫芙蓉,厚厚的紫色花瓣,安着于光洁的枝干上,在早春稀疏的山林里,在寂寥的渺无人迹的世界中,越发给人沐浴神晖、清新绝尘的感觉。此花初发如笔,北人呼为木笔花。王维特别写此"木末"之花,向天伸展。这一枝枝笔花要写什么呢?什么也没有写,一任世界自在开放。无人的山中,无言的境界,所谓"色空无碍,不物物也;默语无际,不言言也"。我不说,任世界说,世界皎皎地说。

其十九《漆园》:"古人非傲吏,自阙经世务。偶寄一微官,婆娑数株树。"

最后两处园景,一植漆树,寓在庄子;一植椒树,撷取楚骚精神。"傲吏",史载庄子曾做蒙地漆园的小吏。郭璞《游仙诗》有"漆园有傲吏"之句。"婆娑",《晋书·殷仲文传》:"仲文因月朔与众至大司马府,府中有老槐树,顾之良久,而叹曰:'此树婆娑,无复生意!'"王维用此典,说散木之意。《庄子》中的散木,以不材而得其终年。《辋川集》组诗写于王维任官长安、时来辋川之际,与他的现实处境有关。

其二十《椒园》:"桂尊迎帝子,杜若赠佳人。椒浆奠瑶席,欲下云中君。"

漆园喻散木之趣,椒园寄清净之思。椒,唐陆玑《毛诗草木鸟兽虫鱼疏》卷

[1] "幽篁",《楚辞·九歌·山鬼》:"余处幽篁兮终不见天。"

上:"椒树似茱萸,有针刺,茎叶坚而滑泽,味亦辛香。蜀人作茶,吴人作茗,皆以其叶合煮为香。""桂尊",《汉书·礼乐志》:"尊桂酒,宾八乡。"注引李元记云:"以水渍桂为大尊酒。""帝子"指湘夫人,《楚辞·九歌·湘夫人》曰:"帝子降兮北渚,目眇眇兮愁予。袅袅兮秋风,洞庭波兮木叶下。""杜若",《离骚》曰:"采芳洲兮杜若,将以遗兮下女。""椒浆",《楚辞·九歌·东皇太一》曰:"奠桂酒兮椒浆。"王逸注:"椒浆,以椒置浆中也。""云中君",乃《楚辞·九歌》篇名。

诗中描绘以香料渍美酒,手捧杜若香草,迎接我的佳人;设置满溢香气的酒席,邀请那云中的仙人。叙写清净的情怀和飘渺的用思。

由以上对二十首诗的分析,稍作小结:

辋川别业,是从宋之问那里传来的旧园,以自然风光为主,王维入主显然有人工整理。这里有亭台(如临湖亭)、馆舍(如文杏馆、竹里馆),花木也经精心布置(如鹿柴、木兰柴、茱萸汴、柳浪、辛夷坞等),甚至有以一种植物为主的园景(如漆园、椒园)。景点命名也经过王维特别的考虑。辋川别业是唐时流行的山庄式园景,风光绮丽,融合了山泉、湖泊、溪岸、坡地、竹林等,是一名副其实的风景名胜,风景是王维此组诗情感文思的基础。

然而,此组诗又不能简单名之为山水诗、风景诗或田园诗,它从根本上带有一种"非风景"的特性:不在于写一片风景,而在于生命境界之创造,在于当下直接生命体验之展露;出现于诗中的山林、清泉、绿苔、月色等,都不是供主体观照的物,而是在诗人当下此在体验中所凝结成的"生命共同体";诗所展示的是一种"生命存在的感受",而不是对外在风景的"审美"。

这组诗大开声色之门。深染佛慧的王维,并非通过组诗来表现隐士情怀,其风格也不是老僧入定式的枯寂,人们所看到的是一个楚辞式的满蕴生命忧伤的诗国,一个色彩斑斓、生机活泼的生命世界。香氛四溢,一遍读罢,直觉芙蓉四面开,如明漪绝底,似云中舞鹤。狭小的空间,却是高蹈的天国;无声的山林,又是弹琴长啸的灵囿。它使我们看到,中国艺术的"一草一天国",不是乏味的世界;"一叶一如来",也不是教化的如来。即色即空,由幻得真,诗人的"空慧",

没有导向对现世生活的消极逃避，倒是倾泻出对真实生命的深挚眷爱之情。似乎每首诗都在写倏生倏灭的消歇，而其用意却在不生不灭的永恒。

这组诗诠释了色空无碍思想的精髓，与其说王维重视声色的描绘，倒不如说他在写对声色的超越。他极力将此山野之地出落为空山无人之处、寂寞无奈之所，强调它的"非人间性"（并非为了突出隐居和环境的阒寂），将作为"有"的声色悬置起来，将排除声色的心念"无"也悬置起来。组诗流连于色空之间，因色说空，即色即空。

这组诗的主旨，只在让世界自在兴现。这"空"不是绝对的寂寞，深林人不知的"非人间性"，传达的是对人本然觉性的关怀。诗中对历史遁逃的描写，也在写一种深沉的"历史感"。胡应麟说，与王维的《辋川集》相比，柳宗元的"千山鸟飞绝"都显得有些"闹"。[1] "春风动百草，兰蕙生我篱"（《赠裴十迪》），在我的篱笆下，在幽僻的处所里，没有人注意她，她兀自开放。"野花丛发好，谷鸟一声幽。夜坐空林寂，松风直似秋"（《过感化寺昙兴上人》），"谷静惟松响，山深无鸟声"（《游感化寺》），他的诗就是这样，有一种发自深心的宁静和安定，以"应无所住"的无念心，让世界的莲花自在开放，这就是王维的色空无碍。

三、一行三昧的体验法门

如果说王维开始进入佛门，是受家庭影响，更多地出于一种对佛的信仰的话，那么在历尽人间艰辛以及对大乘般若学的深入领会后，他越来越坚信两点：一是佛在心中，佛其实就是一己真实的生命体验，净土就在目前；二是佛在行中，在生命的过程中展开，不在坐禅里，不在经典中。若用一句话概括王维声色世界之妙义，就是：佛在心中，佛在行中。

[1]〔明〕胡应麟《诗薮》内编卷六："'千山鸟飞绝'二十字，骨力豪上，句格天成，然律以《辋川》诸作，便觉太闹。"（《文渊阁四库全书》本）

正因如此，在王维看来，体悟的最高目标"真"（或者"真性""实相般若"等），既非外在于我的"客观真理"，又非于觉悟中发现的"主观真心"，更不是通过次第探究最终达到的"终极价值真理"。

他将"真"导向活泼的世界。前引"浮幻即吾真"，是影响王维艺术生涯的一个重要观点。僧肇曾说："然则道远乎哉？触事而真。圣远乎哉？体之即神。"（《不真空论》）后来禅宗所说的"立处即真""真即实，实即真"，也是这个道理。王维即幻（方便法门）即真的体验道路，就是立处即真、当下即成。"真"不是终极真理和绝对价值标准，故王维说："无有一法真。"正因此，王维在赠胡居士诗中说："洗心讵悬解？悟道正迷津。"不需要去求什么"悬解"，不需要觉悟什么大"道"，也即禅宗所说的"不用求道""无须时节"。

王维要以"众生为净土"，推"世事是度门"（《能禅师碑》）。在赠胡居士诗中也说，"何津不鼓棹，何路不摧辀"（辀为车辕之意）——哪一片水不可放舟闲荡，哪一条路不可乘车遨游？"道"就在道（路）中，悟就在脚下。他在《能禅师碑》中说："离寂非动，乘化用常，在百法而无得，周万物而不殆。"此一表述，深得南禅智慧。"离寂非动"，意即不滞顽空，不碍众有。"乘化用常"，这句带有庄子哲学意味的表述，意思是顺应大化，与物同行，周流于万殊之中，与"百法"相得无碍。王维将这样的"行禅"称为"菩提行"，也就是庄子所说的"寓诸庸"（《齐物论》）。

王维延续南禅的观点，强调色定一如。他说："色即是定非空有。"[1] "非空有"，意思是非空非有，不落两边。"色即是定"，亦即南禅所言"一行三昧"，行住坐卧，即色即是三昧。色即是定，将禅的修悟从读经静坐引向"色"中，于色而不色，于相而非相，一念不起，就是三昧，而由戒入定、由定发慧的坐破蒲团之事，并不为王维所提倡。王维"以众花为佛事"，其实是要在对世界的亲证中，

[1]〔唐〕王维《绣如意轮像赞》，〔清〕赵殿成笺注《王右丞集笺注》卷二十。而宋蜀本《王右丞文集》此句作"色即是空非空有"，意亦可通。陈铁民校注《王维集校注》从赵说。

达到空观的领悟。

王维的艺术和生活实践，是这"行禅"的展开。

王维将这样的"行禅"叫作"安禅"——去内心之迷妄，达性灵之悦适。其《过香积寺》云："不知香积寺，数里入云峰。古木无人径，深山何处钟？泉声咽危石，日色冷青松。薄暮空潭曲，安禅制毒龙。"《投道一师兰若宿》说："迹为无心隐，名因立教传。鸟来还语法，客去更安禅。昼涉松路尽，暮投兰若边。洞房隐深竹，清夜闻遥泉。向是云霞里，今成枕席前……"鸟来语佛法，心中自安禅，松风滴露下的盘桓就是禅法，云霞里的缱绻就是禅门关，薄暮时分的黛色裹着山岚，便是制服心中"毒龙"的上上之物。王维几乎像一位行吟诗人，在辋川山间落满微花的小径，实现他的修行。

王维的《蓝田山石门精舍》也谈到这一点："落日山水好，漾舟信归风。玩奇不觉远，因以缘源穷。遥爱云木秀，初疑路不同。安知清流转，偶与前山通。舍舟理轻策，果然惬所适。老僧四五人，逍遥荫松柏。朝梵林未曙，夜禅山更寂。道心及牧童，世事问樵客。瞑宿长林下，焚香卧瑶席。涧芳袭人衣，山月映石壁。再寻畏迷误，明发更登历。笑谢桃源人，花红复来觌。"诗作于他居辋川时[1]，描写的境界堪比《桃花源记》。"道心及牧童，世事问樵客"一联中"牧童"来自《庄子·徐无鬼》中的一个故事：黄帝某天驾车远行，随从都是学富五车的智者（七圣），却在途中迷了路。黄帝问众人，众人面面相觑，都不知道。问一个路过的牧童，牧童却知道。所谓"七圣不知，牧童知之"。这牧童，以及王维"渔歌入浦深"的渔父、"隔水问樵夫"的樵者、"寂寞于陵子，桔槔（按指用来浇灌取水的木桶）方灌园"（《辋川闲居》）的灌园叟等，都在强调，"穷通理"，并非外在的客观真理和内在的主观真心，一如禅宗所言，打柴担水，无非是道。

王维《愚公谷三首》其一说到牧童之所以"知之"的因缘："愚谷与谁去？唯

[1] 见陈铁民先生的考证，《王维集校注》卷五，第460—461页。

将黎子同。非须一处住,不那两心空。宁问春将夏,谁论西复东。不知吾与子,若个是愚公?"没有分别,不论东西,没有求,没有问,没有一个宏大的叙述,没有绝对的真理和神圣的表达,只有一颗与物优游的心和当下体验的真实。王维在"闲花满岩谷,瀑水映杉松"(《韦侍郎山居》)中体验"道",在"松风吹解带,山月照弹琴"(《酬张少府》)中得到"理",在"落花寂寂啼山鸟,杨柳青青渡水人"(《寒食汜上作》)中臻于"真"的境界。他对人在自然中状态的鲜活描绘,不是出于爱闲居,爱自然,所重视的是人与世界相与往还的境界。这对后代的文学乃至艺术产生了至关重要的影响。

《辋川集》二十首最后一首《椒园》最后两句"椒浆奠瑶席,欲下云中君",可以说是全组诗的总结:诗中说要招来"云中君"。这云中君,是王维精神世界真正的君主,或者说是他眷恋的情人。他是一位修行者,又是一位诗人,他以诗的方式修行。他将诗与禅统一在自己心里的"云"中。"云"是一种与物优游的心灵视象,是色空无碍状态的语言,是人与世界共成一"天"的天然陈述者。"行到水穷处,坐看云起时",与其将之理解为在生命低潮时渴望转机,倒不如说是强调色空无碍状态下的腾挪。王维《送别》诗写道:"下马饮君酒,问君何所之?君言不得意,归卧南山陲。但去莫复问,白云无尽时。"莫要问,莫要求,并无道,并无真,白云无尽优游处,佛就会自现。他又有诗道:

 淼淼寒流广,苍苍秋雨晦。君问终南山,心知白云外。(《答裴迪辋口遇雨忆终南山之作》)

 与君青眼客,共有白云心。不向东山去,日令春草深。(《赠韦穆十八》)

 山中多法侣,禅诵自为群。城郭遥相望,惟应见白云。(《山中寄诸弟妹》)

 贫居依谷口,乔木带荒村。石路枉回驾,山家谁候门?渔舟胶冻浦,猎犬绕寒原。惟有白云外,疏钟闻夜猿。(《酬虞部苏员外过蓝田别业不见留

之作》）

　　草间虫响临秋急，山里蝉声薄暮悲。寂寞柴门人不到，空林独与白云期。（《早秋山中作》）

心往白云深处，白云飘渺，无迹可求，正是无住无相禅心的象征。白云是无碍的，所谓青山不碍白云飞，在"云中君"的掌控下，色空一如。白云更带着我心"夷犹"[1]，徘徊优游，从容适意。所以，诗人王维的境界似乎总在暮色里，在空林中，独自往还，只是期待白云的眷顾。云，就是他的道，他的理，他的圣，他的佛。苏轼说，他所见到的王维画，"作浮云杳霭，与孤鸿落照，灭没于江天之外"[2]，这是王维艺术的大境界。

很少有像王维这样的诗人，总是恣肆地释放着对"闲""无心""静""寂"境界的渴求，其诗似乎只为这样的境界而设。他说"法本不生，因心起见，见无可取，法则常如"（《能禅师碑》），重视一念心不起、任世界自"如"的境界。其《答张五弟》诗写道："终南有茅屋，前对终南山。终年无客长闭关，终日无心长自闲。不妨饮酒复垂钓，君但能来相往还？"人居终南山，山中空自闲，他呼唤着友人，来与他一同体会这世界的"闲"。他著名的《归嵩山作》写道："清川带长薄，车马去闲闲。流水如有意，暮禽相与还。荒城临古渡，落日满秋山。迢递嵩高下，归来且闭关。"王维生命哲学的所有秘密似乎就凝结在"流水如有意，暮禽相与还"中。

宋陈师道说："右丞、苏州皆学于陶，王得其自在。"[3]这个"得其自在"，可谓的评。自在，优游不迫也，王维在色空无碍、不粘不滞、无迹可求的"自在"境界中，将陶渊明的境界向前推进了一步。

元方回评王维《辋川集》说："右丞唱，裴迪酬，虽各不过五言八句，穷幽入

[1] 王维《泛前陂》云："此夜任孤棹，夷犹殊未还。""夷犹"，即与物优游回环，相款相合。语出《楚辞》"君不行兮夷犹"，本指徘徊迟疑。
[2] 〔宋〕苏轼《又跋汉杰画山》，孔凡礼点校《苏轼文集》卷七十，第2216页。
[3] 〔宋〕陈师道《后山诗话》（不分卷），《津逮秘书》本。

玄。学者当自细参,则得之。"[1]明胡应麟说"摩诘五言绝穷幽极玄""五言绝二途:摩诘之幽玄,太白之超逸"[2],并认为王维之所以高出孟浩然,就在于孟诗"淡而不幽"[3]。对此"幽玄",需要细细体会。从一个角度言之,王维诗中的确寄寓着深邃的生命智慧,体现出他对"真性""实相"的追求。其诗虽淡,淡而有深韵在;其画平远,远而有近思存。但从另外一方面看,正如王维所说,"无有一法真",他的诗、画中并无"幽玄",并无抽象的玄奥的理可求。追寻柏拉图式的"理念"、黑格尔式的"绝对真理"以及朱熹式的"理"的方式,完全不适用于这样的生命哲学。英籍东方哲学教授瓦兹曾说:"禅家以日常生活中的简单事实来回答深奥的问题。"[4]其实,王维这里并没有"深奥"的道理,他的纯粹生命体验,就是对终极价值追问的超越。如果说王维的艺术有"幽玄"在,它与日本美学的"幽玄"(在很大程度上是追求概念的)也有根本差异。

研究界有学者认为受到佛学影响的王维,其重体验的艺术,表现的是一种"神学体验"。陈允吉先生对王维画"雪中芭蕉"问题有过深入研究,他认为,雪中芭蕉来自佛学影响,这一判断是没有问题的,但他说:"王维'雪中芭蕉'这幅作品,寄托着'人身空虚'的佛教神学思想",体现出一种"阴冷消沉的宗教观念"。[5]其实,王维的诗、画,并非为诠释"神学"的道理而存在,他只是从大乘般若学中转出一种重视纯粹生命体验的思想,是一种"凡常的纯粹的生命体验"。其体验的根本目的不在确认神秘的"道",而是确认人内在的生命真实。

正因此,王维这类写景之作不能称为山水诗、田园诗,也不同于"道通天地有形外,思入风云变态中"(程颢《秋日》)之类的哲理诗。总之,以《辋川集》

[1]〔元〕方回《瀛奎律髓》卷二十三,《文渊阁四库全书》本。
[2]上引二处均见〔明〕胡应麟《诗薮》内编卷六。
[3]〔明〕胡应麟《诗薮》内编卷四。
[4]〔英〕瓦兹《禅与艺术》,刘大悲等译,台北:天华出版有限公司1983年版,第144页。瓦兹(Alan W. Watts,1915—1973)是出身于英国、长期在美国大学从事哲学研究的教授,以研究佛教、禅宗和东方哲学而名世。西方哲学研究中关于禅的误解,最突出的就是关于"理"的问题。
[5]陈允吉《古典文学佛教溯源十论》,上海:复旦大学出版社2002年版,第79—80页。

为代表的王维大部分与写景相关的诗，不是写景，不是说理，而是呈现纯粹的体验生命境界。

四、作为非风景的山水

"色声非彼妄，浮幻即吾真"，王维的"色声"，不是作为"客""彼"而存在，故出现于其诗画中的山川风物，从总体上看，具有一种"非风景"的特性（当然不排除他的一些作品具有写景的特征）。前文讨论《辋川集》时，对此有涉及，以下结合他的画，予以申说。

上文提到的胡居士，是王维晚年契会甚深的友人。王维最负盛名的雪诗《冬晚对雪忆胡居士家》就是怀念他的："寒更传晓箭，清镜览衰颜。隔牖风惊竹，开门雪满山。洒空深巷静，积素广庭闲。借问袁安舍，翛然尚闭关。"此诗受到后人很高评价。王维过世后不久，诗人司空曙（生卒年未详，约720—790）在胡居士居所见过王维赠诗，并作《过胡居士睹王右丞遗文》诗："旧日相知尽，深居独一身。闭门空有雪，看竹永无人。每许前山隐，曾怜陋巷贫。题诗今尚在，暂为拂流尘。"

司空曙所睹王维"遗文"，当有这首赠胡居士的雪诗。王维传世著名作品《袁安卧雪图》，或可能就是为胡居士而作，司空曙也许看到过此画。王维《冬晚对雪忆胡居士家》诗写冬夜独对大雪飘飞，忆念胡居士，诗中有"借问袁安舍，翛然尚闭关"之句，由此句推测，此诗所作时间与本章第一节所举三首赠胡居士诗可能相距不远，三诗中曾谈到二人"皆病"、胡居士贫而无食、王维赠米之事。此对雪忆胡居士诗所言袁安事[1]，正与当时他们的处境有关。

沈括（1031—1095）曾谈到他收藏过这幅作品："予家所藏摩诘画《袁安卧雪

[1] 〔南朝宋〕范晔《后汉书》卷四十五《袁安传》注引《汝南先贤传》曰："时大雪，积地丈余，洛阳令身出案行，见人家皆除雪出，有乞食者至袁安门，无有行路，谓安已死。令人除雪入户，见安僵卧，问何以不出，安曰：'大雪，人皆饿，不宜干人。'令以为贤，举为孝廉也。"（《文渊阁四库全书》本）

图》,有雪中芭蕉,此乃得心应手,意到便成,故造理入神,迥得天意,此难可与俗人论也。"[1]陈继儒《妮古录》卷一记载:"王维《雪蕉》,曾在清閟阁,杨廉夫题以短歌。"[2]杨维桢《题清閟堂雪蕉图》诗就提到此画,其中有"辋川画得洛阳亭,千载好事图方屏。寒林脱叶风寥泠,胡见为此芭蕉青?花房倒抽玉胆瓶,槛花乱点青鸾翎。阶前老石如秃丁,银瘤玉瘿鲔星星"之句[3]。此图入明后失传。虽然不能断定此图为王维真迹,但其保存王维原作若干特点是有可能的。由铁崖的描绘,《袁安卧雪图》大致面目可知,原图气氛幽清,寒林参差,雪意茫茫中,有青青芭蕉,间有假山杂花点缀,与王维诗中"隔牖风惊竹,开门雪满山。洒空深巷静,积素广庭闲。借问袁安舍,翛然尚闭关"的内容相契合。

宋元以来,围绕这幅作品产生激烈讨论,除了少数批评图中时令错误外[4],多注意其超然物表、打破时空秩序、表达深层精神内涵的特点。"雪中芭蕉"成为一种艺术模式,一份不可忽视的精神遗产,对宋元以来中国艺术产生持续影响。其核心就是:淡化风景色彩,超越时空秩序,创造生命境界。

研味徐渭的艺术,就能读出这种精神影响。其《题水仙兰花》云:"水仙开最晚,

[1]〔宋〕沈括著,金良年点校《梦溪笔谈》卷十七,北京:中华书局2015年版,第160页。

[2]云林所藏此画可能非王维真迹,此图名声太大,伪迹甚多,宋时就有多本。洪迈《容斋三笔》卷六《李卫公辋川图跋》载:"《辋川图》一轴,李赵公题其末云:'蓝田县鹿苑寺主僧子良赞于予,且曰鹿苑即王右丞辋川之第也。右丞笃志奉佛,妻死不再娶,洁居逾三十载。母夫人卒,表宅为寺。今冢墓在寺之西南隅。其图实右丞之亲笔,予阅玩,珍重永为家藏。'"(北京:中华书局2015年版,第497页)但洪迈通过详细考证,认为此图为后人伪托,非王维真迹。

[3]杨维桢《题清閟堂雪蕉图》全诗为:"洛阳城中雪冥冥,袁家竹屋如笋簦。老人僵卧木偶形,不知太守来扣戽。辋川画得洛阳亭,千载好事图方屏。寒林脱叶风寥泠,胡见为此芭蕉青?花房倒抽玉胆瓶,槛华乱点青鸾翎。阶前老石如秃丁,银瘤玉瘿鲔星星。呜呼妙笔王右丞,陨霜不杀讥麟经。右丞执政身形庭,变理无乃迷天刑。胡笳一声吹羯腥,血沥劲草啼精灵。呜呼,尔身如蕉不如蓁,凝碧沱上先秋零。"(《东维子文集》卷三十)

[4]其中多有批评王维犯常识错误者,朱熹说:"雪里芭蕉,他是会画雪,只是雪中无芭蕉,他自不合画了芭蕉。人却道他会画芭蕉,不知他是误画了芭蕉。"(《朱子语类》卷一百三十八)谢肇淛《文海披沙》卷三说:"作画如作诗文,少不检点,便有纰缪。如王摩诘雪中芭蕉,虽闽广有之,然右丞关中极寒之地,岂容有此耶?"钱锺书认为此说乃"最为持平之论"(《谈艺录》附说二十四)。而在近现代的画学研究中,也有持类似之论者,如俞剑华谈到此画时说:"画家偶一为之,究非正规。"(《中国画论类编》上册,第44页)

何事伴兰苕？亦如摩诘叟，雪里画芭蕉。"[1]又题芭蕉图说："牡丹雪里开亲见，芭蕉雪里王维擅。"[2]故宫博物院藏其《梅花蕉叶图》，淡墨染出雪景，左侧雪中着怪石，有大片芭蕉叶铺天盖地向上，几乎遮却画面的中段，芭蕉叶中伸出一段梅枝，上有淡逸梅花数点。右上题云："芭蕉伴梅花，此是王维画。"王维的"荒诞"不仅赋予其形式上的大开大合，更使他坚信：画，非图写物象之具，而是精神的呈现者。金农也是如此，他有题画跋云："王右丞雪中芭蕉，为画苑奇构。芭蕉乃商飙速朽之物，岂能凌冬不凋乎？右丞深于禅理，故有是画，以喻沙门不坏之身，四时保其坚固也。余之所作，正同此意，观者切莫认作真个耳。掷笔一笑。"[3]

"切莫认作真个耳"，正抓住了王维绘画的特点。宋叶梦得说："诗下双字极难，须使七言五言之间，除去五字三字外，精神兴致全见于两言，方为工妙。唐人记'水田飞白鹭，夏木啭黄鹂'为李嘉祐诗，摩诘窃取之，非也。此两句好处，正在添'漠漠''阴阴'四字，此乃摩诘为嘉祐点化以自见其妙……不然，嘉祐本句但是咏景耳，人皆可到。"[4]李嘉祐，盛唐诗人，生卒年不详，天宝七年(748)进士。或以为其成名在王维之后，王维不当拾其言而为诗。此不论，叶梦得的讨论很有价值，由"水田飞白鹭，夏木啭黄鹂"，到"漠漠水田飞白鹭，阴阴夏木啭黄鹂"，两处增加叠字，超越景色的描绘，强化了作为心灵境界的特点。

王维存世的大量诗作和流传绘画，包括以上所论《辋川集》二十首诗，一般都不能以"咏景"（写景）视之。如并不属于《辋川集》的《鸟鸣涧》："人闲桂花落，夜静春山空。月出惊山鸟，时鸣春涧中。"夜静了，尘氛不到，山中更觉空灵。空灵到没有了我、物，没有了时间的限隔，没有了花开花落的展开过程。因为人"闲"（"人闲"，或作"人间"，显然是误置，与诗意不合），世界——这山

[1]〔明〕徐渭《徐渭集》卷七，第840页。
[2]〔明〕徐渭《徐渭集》补编，第1303页。
[3]〔清〕金农《花果图册》之二，北京瀚海2002年秋拍拍品。此册作于1768年。
[4]〔宋〕叶梦得《石林诗话》卷上，《文渊阁四库全书》本。〔唐〕李肇《国史补》卷上云："维有诗名，然好取人文章嘉句。'行到水穷处，坐看云起时'，《英华集》中诗也。'漠漠水田飞白鹭，阴阴夏木啭黄鹂'，李嘉祐诗也。"

林、溪涧、微花细草等，便从被观者的角色中解脱出来。如清王尧衢所说："'人闲桂花落'，人心无事，湛然清虚之中，见物性之自然，自开自落而已。"[1] 此时，我也成了世界的一部分，而不是世界的观者，无知识之撕裂，无情感之恣肆，无欲望之吞噬，世界涵容了我，我"让"世界依其真性而显现。须臾中，月亮出来了，逗起栖息的鸟，高飞间留下一声清幽的啼鸣，丈量出这世界的"分际"——一个无量的世界。这样的诗，如何能以"写景"二字涵括之！

王维《山中》云："荆溪白石出，天寒红叶稀。山路元无雨，空翠湿人衣。"[2] 明陆时雍《诗镜总论》所言"诗中之洁，独推摩诘……如仙姬天女，冰雪为魂，纵复璎珞华鬘，都非人间"，于此诗可见。任何一个对中国传统诗歌有阅读经验的读者，读这样的诗作，都不可能将其当作简单的写景诗。山高月小，水落石出，褪去了咆哮和夸张，世界又返归其本相，殷红的灿烂的秋叶，闪烁着天际的微妙。诗人在山间细径前行，山中并无雨，那漫山的空翠，打湿了衣服，也打湿人的心。诗人一阵惊喜，融汇于山岚、雾霭和迷离的浪漫中。

王维的"诗中有画，画中有诗"，就其主导倾向而言，诗非写景，画非摹物。

风景（landscape）的定义，主要有三条：一是它的客观性。它是人视听等感觉中存在的世界，是人主观所投射的对象。二是它的形式感。风景是一种"物"，作用于人们视听等感官，形成景感。三是它的审美特性。风景与一般自然风物不同，指符合人一定审美标准和习惯、供人观赏的存在。在中国，"风景"的概念，魏晋以来已广泛使用，如《文心雕龙·物色》云："窥情风景之上，钻貌草木之中。"《世说新语·言语》云："风景不殊，正自有山河之异。"其含义与今人使用此词

[1]〔清〕王尧衢《古唐诗合解》卷四，转引自刘学锴《唐诗选注评鉴》上册，郑州：中州古籍出版社2013年版，第366页。

[2]〔宋〕苏轼《书摩诘蓝田烟雨图》："味摩诘之诗，诗中有画；观摩诘之画，画中有诗。诗曰：'蓝溪白石出，玉川红叶稀。山路元无雨，空翠湿人衣。'此摩诘之诗也。或曰：'非也，好事者以补摩诘之遗。'"宋释惠洪《冷斋夜话》录此诗，题名《山中》，以其为王维诗。《全唐诗》以其为王维诗，题《阙题二首》，此为第一首。陈铁民校注《王维集校注》云："断此诗为王维所作。又荆溪在蓝田，此诗当即作于维居辋川期间。"（第463页）

第十章 王维的"声色"世界

并无多大差异。

王维《西方变画赞序》云:"法身无对,非东西也;净土无所,离空有也。"前一句说无能无所,能所一如。后一句说超越边见,不有不无,西方就在当下,目前即可成佛。正因此,面对世界,则不以"对境"观之;修持内心,却不会导入内在的冥思。他说"以众花为佛事",并非在"众花"上去追求佛理,"众花"并非佛的象征,正如禅宗所言"青青翠竹总是法身,郁郁黄花无非般若",并非由翠竹、黄花去追求法身般若。王维超越对境的思想,便使上述有关风景定义的前两条无支撑处。他又说:"无有一法真,无有一法垢。"美丑分别也是一种知识的见解,超越美丑,是纯粹体验的基础。这一思想,又不合于上述风景定义的第三条。总之,从理论上看,王维的"声色"世界是与"风景"不同的概念,所说声色,即非声色,是对"风景"的超越。

王维的画今无一存世真迹可见,但他却是唐代以来中国绘画史上最具影响的人物。宋时他的画还有不少流传,《宣和画谱》著录其作品达126幅之多(当然这其中大量并非真迹)。苏辙曾谈到王维画的流传说,"百年流落存一二"[1]。从史料记载可以看出,王维的画主要有两方面:一是壁画,多为寺院和宫中的佛像画。他此类画水平很高,论者以为可与吴道子并论。二是山水画。他被许为水墨的创始人,其平远构图、水墨渲淡、超越形似、不务细巧等创造,开一代画风。距其时代不远的张彦远予其山水以极高评价。五代时山水大家荆浩论水墨之源,极推其草创之功,以"笔墨宛丽,气韵高清"(《笔法记》)评之。《旧唐书·王维传》说他"书画特臻其妙,笔踪措思,参于造化……山水平远,云峰石色,绝迹天机,非绘者之所及也"。人评其画"云峰石迹,迥出天机,笔意纵横,参乎造化"[2],正强调其境界呈现的特点。

这中间以苏轼《王维吴道子画》诗中关于王维的评价最能触及其境界创造的

[1] 〔宋〕苏辙《题王诜都尉画山水横卷三首》,清官修《题画诗》卷十一。
[2] 董其昌说:"右丞山水入神品。昔人所评'云峰石色,迥出天机,笔意纵横,参乎造化',李唐一人而已。"(〔明〕董其昌著,邵海清点校《容台集》别集卷四,第693—694页)

特点。他说吴道子与王维是唐代两位最伟大的画家,吴画重气势,所谓"道子实雄放,浩如海波翻。当其下手风雨快,笔所未到气已吞";而王画重气氛、重诗意,所谓"摩诘本诗老,佩芷袭芳荪。今观此壁画,亦若其诗清且敦……门前两丛竹,雪节贯霜根。交柯乱叶动无数,一一皆可寻其源"。他认为王维之妙,在"得之于象外",故他在吴王之间,更喜欢王:"于维也敛衽无间言"。[1]

王维的画重境界创造,《宣和画谱》所著录其作中有二十多幅为雪景,今流传于日本的《雪溪图》(上有宋徽宗题画名),乃北宋人摹本,尚可见其"气韵高清"的本色。王维深领"一花一世界,一叶一如来"的道理,善画小景。晚唐张祜观王维山水小品,作有《题王右丞山水障二首》,其一云:"精华在笔端,咫尺匠心难。日月中堂见,江湖满座看。夜凝岚气湿,秋浸碧光寒。料得昔人意,平生诗思残。"其二云:"右丞今已殁,遗画世间稀。咫尺江湖尽,寻常鸿雁飞。山光全在掌,云气欲生衣。以此常为玩,平生沧海机。"[2]"山光全在掌,云气欲生衣",作为王维的独特境界,对后代中国艺术产生了深远的影响。北宋董逌说:"世言摩诘笔踪措思,参于造化,而创意经图,即有所缺,如山水平远,云峰石色,绝迹天机,非绘者所及……余见世以画名者,无复生动气象,不过聚石为山,分画写水,又岂可以与论'山光全在掌,云气欲生衣'者邪?"[3]

王维名作《辋川图》——秦观说观此图治好了他的病——虽然是二十幅小景[4],却是重视境界的大制作。王维谢世后,据说此图曾为深通艺术、爱石如命

[1]〔清〕王文诰辑注,孔凡礼点校《苏轼诗集》卷八,第108页。
[2]《张承吉文集》卷一。又见清官修《题画诗》卷二十二。
[3]〔宋〕董逌《书王摩诘山水后》,《广川画跋》卷五,第70页。
[4]〔宋〕秦观《书辋川图后》:"元祐丁卯,余为汝南郡学官,夏得肠癖之疾,卧直舍中。所善高符仲携摩诘辋川图示余曰:'阅此可以愈疾。'余本江海人,得图喜甚,即使二儿从旁引之,阅于枕上。恍然若与摩诘入辋川,度华子冈,经孟城坳,憩辋口庄,泊文杏馆,上斤竹岭并木兰柴,绝茱萸沜,蹑宫槐陌,窥鹿柴,返于南、北垞,航欹湖,戏柳浪,濯栾家濑,酌金屑泉,过白石滩,停竹里馆,转辛夷坞,抵漆园,幅巾杖屦,棋奕茗饮,或赋诗自娱,忘其身之匏系于汝南也。数日疾良愈。而符仲亦为夏侯太冲来取图,遂题其末而归诸高氏。"(《淮海集》卷三十四,《文渊阁四库全书》本)秦观所述顺序,与王维《辋川集》诗顺序基本相同,由此可以看出其辋川诗、画相伴的特点。

的平泉主人李德裕所藏,后辗转递藏,至宋时曾有郭忠恕的摹本,后真迹不为世知。但通过模本或模本的模本,此图的大致构图和气氛仍为人所知。元代黄公望、吴镇等都曾深受《辋川图》的影响,对其重要境界、满蕴诗意的表达感叹不已。黄公望云:"右丞胸中伎俩未易测识,而千奇万变,时露于指腕间,无穷播弄,岂非千载一人哉!"[1]吴镇诗云:"潇洒开元士,神图绘辋川。树深疑垞小,溪静见沙圆。径竹分青霭,庭槐敛莫烟。此中有高卧,敧枕听飞泉。"[2]在吴镇看来,王维的"神图"正以境胜。

宋人以"辋川二十境"称《辋川图》[3],将"辋川图"作为境界的代名词。周紫芝诗云:"千岩万壑无人处,便是辋川图画间。"[4]韩淲诗云:"今古经营几人物,辋川图画玉川茶。"[5]居简说:"杨木阴阴,人在辋川图上;浦云冉冉,僧归清泰城中。"[6]都可以看出这一特点。

五、色声世界中的"尘"

王维赠胡居士诗中"万殊安可尘"的"尘",既有"染"义,又有"小"义。王维认为,山河大地,微花细草,各各自足,一尘就是三千大千世界,就是圆满天国。他在惠能碑铭中说,"世界一花",一花就是一个圆满世界。

印顺法师在《般若经讲记》中,谈到实相般若时说,"实相即诸法如实相,不可以以'有'、'无'等去叙述他,也不可以'彼此'、'大小'等去想象他"[7]。

[1] 清官修《题画诗》卷十九。
[2] 〔元〕吴镇《右丞辋川图》,清官修《题画诗》卷十一。
[3] 〔宋〕谢薖《跋辋川图后》,见〔宋〕陈思辑,〔元〕陈世隆补《两宋名贤小集》卷三十四引谢薖《竹友集》。
[4] 〔宋〕周紫芝《环翠亭》,见〔宋〕陈思辑,〔元〕陈世隆补《两宋名贤小集》卷一百七十四引周紫芝《太仓稊米集》。
[5] 〔宋〕韩淲《次韵昌甫并帖斯远》,《涧泉集》卷十七,《文渊阁四库全书》本。
[6] 〔宋〕居简《华亭杨木浦朱寺法堂上梁文》,《北磵文集》卷九,《文渊阁四库全书》本。
[7] 释印顺《般若经讲记》,第5页。

王维的"智人之舟"比喻，正触及实相般若的内核。他在给胡居士诗中说："无乘及乘者，所谓智人舟。"佛教以声闻、缘觉和菩萨为三乘，声闻乘是通过听闻佛教诲而修行，缘觉乘是通过自己内在灵性而觉悟（又称辟支佛），而菩萨乘是自觉觉他的大乘佛（又称佛乘），三者有渐次向上的差异。王维认为，在他的体验境界中，并没有这三乘的分别，即凡即圣，即烦恼即如来，这样的"无乘"之"乘"，才是智慧之人所应乘之舟。他所奉"缘起性空"的"空慧"，是一种不作见解的不二法门，任何高下、大小、彼此、美丑等的解释，都是误诠。

正像王维《东溪玩月》诗中所云："月从断山口，遥吐柴门端。万木分空霁，流阴中夜攒。光连虚象白，气与风露寒。谷静秋泉响，岩深青霭残。清澄入幽梦，破影抱空峦。恍惚琴窗里，松溪晓思难。"人在东溪上，月出断山口，此时万殊都"分"有月的光影，所谓月印东溪，处处皆圆，柴门一角，也自在圆成。

王维从色空一如思想出发，导出一种超越美丑的观念。因为美丑是知识见解。龙树《大智度论》（鸠摩罗什译本）卷七十五云："诸法实性，无生无灭，无垢无净。"王维思想中的这一观念是根深蒂固的。他说："得无法者，即六尘为净域。"[1] 在般若空慧中，因为无尘土与净域之区分，所以即尘土即净域。他的"净土无所，离空有也""众生为净土"，正体现此一思想，强调即污染即净土，清净的莲花与污泥浊水不二。在惠能碑铭中，他说："莲花承足，杨枝生肘，苟离身心，孰为休咎？"所提出的就是超越美丑的问题。他在赠胡居士诗中也涉及此思想："徒言莲花目，岂恶杨枝肘？"莲花目为美，杨枝肘为丑，美者人好之，丑者人恶之。王维说，假如超越"身心"，无美无丑，也就无欣赏与厌恶之情。王维诗在华丽葱翠中不忘平淡之意，其画也由佩芷袭芳转入黑白世界，《辋川图》中小品惜墨如金，虽然有声色之美，其节制的表达令人印象深刻——没有一丝声色的铺排，都与他这种超越美丑的观念有关。

在中国艺术史上，王维以其对"小"的重视而对后代产生了重要影响。他重

[1]〔唐〕王维《书西方阿弥陀赞序》，《王右丞文集》卷二，宋蜀本。

视"小",不是欣赏"小"的体量,而是对大小分别见的破除。

从中国绘画史的发展看,王维绘画的一个重要变化,是尺幅小景的增多。后人评王维画,多注意其"咫尺"之妙,如前引唐张祜《题王右丞山水障二首》诗中云:"精华在笔端,咫尺匠心难。""咫尺江湖尽,寻常鸿雁飞。"宋谢薖《王摩诘四时山水图》诗云:"欲观摩诘画中诗,小幅短短作四时。"[1] 元丁鹤年诗云:"辋川已入王维画,韦曲仍传杜甫诗。咫尺相望成万里,卧游心事许谁知。"[2] 明商辂诗云:"天下几人画山水,王维之画世无比。生绡一幅垂中堂,咫尺应须论万里。"[3] 明项元汴云:"余于三十年前获观右丞此幅,仅盈尺有咫,设色高古,位置幽远……"[4] 王维的画通过微小的对象,传达瞬间的体验,开宋人"小品画"之目。

王维不从"量"的角度来推重小,只要出自当下此在的真实体验,将其生动表现出来,"常境"也是佛境,"浅境"也有深诣。

唐殷璠《河岳英灵集》卷上评王维诗说:"维诗词秀调雅,意新理惬,在泉为珠,着壁成绘。一句一字,皆出常境。至如'落日山水好,漾舟信归风',又'涧芳袭人衣,山月映石壁',又'天寒远山静,日暮长河急',又'贱日岂殊众,贵来方悟稀',又'日暮沙漠陲,战声烟尘里',讵肯惭于古人也?""常境",寻常之观,所在皆适,山红涧绿,森罗万象,"万殊"中在在有道,行住坐卧,应机接物,尽是如来。这一"常境",一如洪州禅所说的"平常心即道",无造作,无是非,无取舍,无断常,无凡无圣,任世界自在兴现,涧芳自袭人,山花自绰约。

王维不是对狭小、局部、片刻、一角、一瞬感兴趣,并非给予微不足道的世界以特别的注意,在他的"无量""非计较"体验态度下,没有大小美丑,他的艺术透出的是心量广大,自在腾挪:"行到水穷处,坐看云起时",是他的性灵腾

[1] 〔宋〕陈思辑,〔元〕陈世隆补《两宋名贤小集》卷三十四引谢薖《竹友集》。
[2] 〔元〕丁鹤年《九灵山房图》,清官修《题画诗》卷一百一十五。
[3] 〔明〕商辂《山水画四首》其三,清官修《题画诗》卷八。
[4] 〔明〕汪砢玉《珊瑚网》卷二十五。

踔;"松风吹解带,山月照弹琴",是他与世界的潇洒印合;"山路元无雨,空翠湿人衣",超越对待之关系,与世界相与往还;他的心量是"颓然居一室,覆载纷万象",以一室之微,含万象于中;他的"江流天地外,山色有无中",以一双宇宙之目,洞观世界的流变。王维诗中有一种内在的腾挪,他在内向收敛中,也有李白的大开大合。

王维善创造"浅境",前人评王维诗,言其浅语有深致,与陶诗同一机杼。王维赠张諲诗中有云:"一知与物平,自顾为人浅。"(《戏赠张五弟諲三首》其一)[1] "浅"是他的一种人生哲学,即世俗即佛境。王维劝一位僧人说,"思归何必深,身世犹空虚"(《饭覆釜山僧》),劝他不要急于归山林深处,就在尘寰中、世俗里,也可成就清净之心。

明顾可久评王维"依迟动车马,惆怅出松萝。忍别青山去,其如绿水何"(《别辋川别业》)曰:"青山绿水谁是可别去者?浅语情深。"[2] 明王鏊说:"摩诘以淳古淡泊之音,写山林闲适之趣,如辋川诸诗,真一片水墨不着色画。"[3] 平淡而幽深,如兰生幽谷,浅浅的景致,有深深的韵味。

结　语

王维既是水墨山水的创始人,又是天女散花式艺术境界的创造者,他的"即色即空"的思想告诉人们,重要的不在于对声色的渲染或抑制,而在于有一片空明的心灵境界。有了这样的体验,处处都是香界天国。

[1]《历代名画记》卷十:"张諲,官至刑部员外郎,明易象,善草书,工丹青,与王维、李颀等为诗酒丹青之友,尤善画山水。"

[2]〔唐〕王维撰,陈铁民校注《王维集校注》,第467页引。

[3]〔明〕王鏊《震泽长语》卷下,《指海》本。

第十一章　白居易的"池上"之知

好园林营建的白居易（字乐天，772—846），一生都在营造自己的精神之"园"，或者说"生命世界"。他天生就是一位造园家，以自己的诗心来造园。所居止地，好利用山水林木之势，整理出一片精神栖息之所。其《草堂记》云："矧予自思，从幼迨老，若白屋，若朱门，凡所止，虽一日二日，辄覆篑土为台，聚拳石为山，环斗水为池，其喜山水病癖如此。"[1] 西安、洛阳、杭州、苏州等地官舍都留下他营造的小景，他曾亲自设计建造南园、庐山草堂、东坡园和履道里园池等自家宅园[2]。"砌水亲开决，池荷手自栽"（《题别遗爱草堂兼呈李十使君［李亦庐山人，常隐白鹿洞］》），创造的过程，是他书写人生理想的过程；他将情性寄托于林泉风月中，在此安顿精神，思考生命价值。

清华大学园林史家周维权先生在他广有影响的《中国古典园林史》中提出"文人园林"的概念，他说："文人园林乃是士流园林之更侧重于以赏心悦目而寄托理想、陶冶性情、表现隐逸者。推而广之，则不仅是文人经营的或者文人所有的园林，也泛指那些受到文人趣味浸润而'文人化'的园林。"[3] 文人园林的发展可以追溯到六朝末期的庾信，唐宋以来规模日具，而大成于元至明代中后期。乐天的园林思想对宋元以来文人园林发展有至关重要的影响，没有乐天的园林思想，

[1]〔唐〕白居易著，谢思炜校注《白居易文集校注》卷六，北京：中华书局2011年版，第255页。本书中凡引白居易文，除特别注明外皆出自同一版本，不另注。

[2] 元和六年（811），因母丧退居陕西下邽的紫兰村，造南园。元和十二年（817）被贬江州司马，建庐山草堂。元和十四年（819），迁忠州刺史，又营造东坡园。长庆四年（824）由杭归洛，在洛阳香山营建履道里园池。观其一生，规模较大的园林营建当数庐山草堂和履道里园池，其园林营建方面的智慧于此二园中体现最充分。

[3] 周维权《中国古典园林史（第三版）》，第169页。

中国文人园林的发展或许会是另外一种样态。文人园林思想的基本原则,如重视心灵寄托,以小见大,超越外在形式,遵循自然,巧于因借,崇尚素朴等,在乐天那里奠定了基础。他是中国文人园林史上第一位真正的理论家。

在庄惠论辩中,庄子说他知之濠上,而乐天则是知之"池上","池上"是他心灵营构的生命世界。池上之知,一标示融入世界之方式,他以生命体验为不二法;一标示所得之智慧,他以人天一体为最高生命蕲向。

本章由"池上"之知,来讨论乐天的"生命世界"理论。

一、池上

乐天在他的"池上",建立一个"生命世界"。

"园池"一语,唐之前已有使用[1],至唐时使用更广泛,意与"园林""园亭""园庭"等相近,指有山有水的园景,如后世以"叠山理水"指代园林营造一样,山水相依是"园池"的基本特征,这与六朝前服务于狩猎、游戏等宫廷园囿式的园景有明显差异。这一发展与唐代山水画的勃兴有关,是中国艺术心灵化、境界化的标志之一。

乐天赋予"园池"以特别意义。他的论园之作,以《草堂记》和《池上篇》两篇为代表,后者涉及白氏园林思想中的重要概念:"池上"。《池上篇》序交代履道里小园营建之因缘:

> 都城风土水木之胜在东南偏,东南之胜在履道里,里之胜在西北隅,西闾北垣第一第即白氏叟乐天退老之地。地方十七亩,屋室三之一,水五之一,竹九之一,而岛、树、桥、道间之。初,乐天既为主,喜且曰:虽有台

[1] 如《晋书·纪瞻传》:"立宅于乌衣巷,馆宇崇丽,园池竹木,有足赏玩也。"(〔唐〕房玄龄等《晋书》卷六十八)鲍照《野鹤赋》:"空秽君之园池,徒惭君之稻粱。"(〔南朝宋〕鲍照《鲍明远集》卷二,《文渊阁四库全书》本)

池，无粟不能守也。乃作池东粟廪。又曰：虽有子弟，无书不能训也。乃作池北书库。又曰：虽有宾朋，无琴酒不能娱也。乃作池西琴亭，加石樽焉。乐天罢杭州刺史时，得天竺石一、华亭鹤二以归，始作西平桥，开环池路。罢苏州刺史时，得太湖石、白莲、折腰菱、青板舫以归，又作中高桥，通三岛径。罢刑部侍郎时，有粟千斛，书一车，泊臧获之习觱篥弦歌者指百以归。先是颖川陈孝山与酿法，酒味甚佳。博陵崔晦叔与琴，韵甚清。蜀客姜发授《秋思》，声甚淡。弘农杨贞一与青石三，方长平滑，可以坐卧。大和三年夏，乐天始得请为太子宾客，分秩于洛下，息躬于池上。凡三任所得，四人所与，泊吾不才身，今率为池中物矣。每至池风春，池月秋，水香莲开之旦，露清鹤唳之夕，拂杨石，举陈酒，援崔琴，弹姜《秋思》，颓然自适，不知其他……

长庆四年（824），乐天自杭州刺史任上北归，即有归隐之心，在洛阳香山履道里得故散骑常侍杨凭旧居，便以此作为晚年安宅。其后曾有一段时间出任苏州刺史，至大和三年（829），近花甲之年始定居于此。

唐人并不称园池、园亭为"池上"，今研究者言及乐天造园之事时，每称东坡园、南园、庐山草堂等，然谈及这座被改建的杨氏旧园时，多称"履道里宅园"[1]。其实，乐天这座占地近20亩的宅园，当称为"池上"园。他谈及此园时，一般以"池上"称之，如《白氏长庆集》卷五十二有《葺池上旧亭》《池上夜境》，卷五十三有《池上竹下作》，卷五十四有《池上早秋》，卷五十五有《池上》，卷五十七有《池上即事》，卷五十八有《池上赠韦山人》《履道池上作》，卷六十三有《池上作》，卷六十四有《池上闲咏》《池上闲吟二首》，卷六十六有《池上二绝》《池上即事》，卷六十九有《池上幽境》，等等。此中所言"池上"，意思并非"池

[1] 如王铎《中国古代苑园与文化》(武汉：湖北教育出版社2003年版)、李昌九《隋唐洛阳里坊制度考述》(《郑州大学学报(哲学社会科学版)》2008年第1期)等论作，均称白氏此园为"履道里宅园"，赵孟林等《洛阳唐东都履道坊白居易故居发掘简报》(《考古》1994年第8期)一文也有此称。

水之上"，乃特指这座私家宅园。

乐天虽未像王维那样以诗画来描写自家园林幽境，但这处旧宅园的改建，充分展现其生命智慧。"池上"二字经过他细心斟酌，有特别的考虑，应与庄子哲学有关。

《庄子·秋水》云："庄子与惠子游于濠梁之上。庄子曰：'鯈鱼出游从容，是鱼之乐也。'惠子曰：'子非鱼，安知鱼之乐？'庄子曰：'子非我，安知我不知鱼之乐？'惠子曰：'我非子，固不知子矣；子固非鱼也，子之不知鱼之乐，全矣！'庄子曰：'请循其本。子曰"汝安知鱼乐"云者，既已知吾知之而问我。我知之濠上也。'"庄、惠于濠水桥上这段关于鱼乐的对话，反映出二人对待"知"的不同态度。惠子是逻辑学家，他对"知"持分析的态度。而庄子是诗人，他的"知"，是人与世界融通一体、相与优游的纯粹体验境界。庄子说"我知之濠上"——我是在濠水桥上体验到鱼的快乐的，而不是从知识的角度对鱼的快乐进行描述，也不是通过观鱼之乐获得自己的快乐，他强调从世界对岸回到世界中，感受与世界相与优游的生命悦适。

庄子是知之"濠上"，白居易是知之"池上"。他名其园为"池上"，用意或正在于此[1]。他的"池上"之思，毋宁看作对庄禅哲学的承继。综合他关于"池上"乃至其一生由园林引发的思考，其中包含深邃的生命智慧。

首先，就"池上"形成的关系言，既言"池上"——人在园池之上，园景就不是纯然外在之物，我（拥有者、观照者）与池中诸物，共同组成一个世界，我也成了"池中物"，园池是我优游的世界。庄子的"濠上"之"上"，意为人来到濠水之上，人加入世界中，一个生命宇宙和体验境界才能形成。乐天的"池上"之思也包含这一点。在凡常思维中，园林是外在于我的存在，乃身体所居之处

[1] 西汉河上公作《老子注》，世所流传。《史记·乐毅列传》曰："乐臣公学黄帝、老子，其本师号曰河上丈人，不知其所出。"据今本《神仙传》卷八，"河上公者，莫知其姓名也。汉孝文帝时结草为庵于河之滨，常读老子《道德经》"，因以为名。白居易"池上"一说，或也与此有关。另外，南朝谢灵运诗集中屡言"谢家池"，谢诗"池塘生春草，园柳变禽鸣"的活色生香，或也对乐天有影响，其池上风情，依然"谢家物"。

所、情感投射之对象,人似乎不在世界中。乐天名之曰"池上",是要超越对象性,将其出落为一"共存之世界"(此就存在空间言),一个人与万物"对话之世界"(此就生命的相互关联言)。《池上篇》序言说,"今率为池中物矣",数十年中四方收藏,朋友相赠,今均归于池中,我也成"池中物",我在"池上","行行何所爱,遇物自成趣"(《池上幽境》)。我来了,池风春,池月秋,才盎然演为一生命世界;我的清思汇入水香莲开之晨曦、露清鹤唳之冷月,与几片石、数朵莲、一张琴等"物"成为共生之存在。

乐天《池上闲吟二首》其二云:"非庄非宅非兰若,竹树池亭十亩余。非道非僧非俗吏,褐裘乌帽闭门居。梦游信意宁殊蝶?心乐身闲便是鱼。虽未定知生与死,其间胜负两何如?"诗中以细腻笔触描写他在池上之独特"身份":履道里的这座竹木林馆,不是显示财富的庄园,不是修行人的道院,甚至也不是一处纯然的宅居,而是"池上"主人心灵的宅宇,池上清吟,如庄子,人成了一条优游在池上——这世界河流中的鱼。

其次,就"池上"之功能言,池上是一"幻化"世界,是示现"实相"之方便法门。《池上吟》中的"梦游信意宁殊蝶"意即此,此即著名的《大林寺桃花》诗中表达的意思。

元和十二年(817)四月初九,一个暮春时分,被贬江州的乐天,与僧俗同游庐山香炉峰上的大林寺。其《游大林寺序》记云:"自遗爱草堂历东西二林,抵化城,憩峰顶,登香炉峰,宿大林寺。大林穷远,人迹罕到。环寺多清流、苍石、短松、瘦竹,寺中唯板屋木器,其僧皆海东人。山高地深,时节绝晚。于时孟夏月,如正二月天。梨桃始华,涧草犹短。人物风候与平地聚落不同,初到恍然若别造一世界者。因口号绝句云:'人间四月芳菲尽,山寺桃花始盛开。长恨春归无觅处,不知转入此中来。'"

山下桃花已落,山上桃花始放。乐天绝不是写气候、空间差异所导致的花期变化,而意在"恍然若别造一世界"。在他这里,存在着两个世界:一是世俗世界,花开花落,成住坏空,无有止息;一是真实世界,它是人在纯粹体验中"别

造"的永恒世界，这里的桃花永不落。乐天通过两个世界的丛错，来敷衍即幻即真的哲学，以性空思想照彻世界，透过诸行无常、变动不居的表象，观照永恒不变的真实——真常就在无常中。

乐天和王维一样，都是佛家学说的坚定服膺者。乐天早岁受信佛的母亲影响，即有向佛之心，在经历很多人生波折后，更笃信佛教，自称"弟子居易"[1]、"西方社内人"[2]。"栖心释氏"成了乐天艺术思想的底色[3]。他将佛教从宗教活动天地引入世俗生活中。以佛教哲学为主，融会老庄而形成的"空门法"，成为其一生思想基础。

乐天《闲吟》诗写道："自从苦学空门法，销尽平生种种心。"如龙树所说："以有空义故，一切法得成；若无空义者，一切则不成。"[4]乐天深受南禅思想影响[5]，以无相为心地，以不二为法门，将表象世界看作空幻存在。其《花非花》云："花非花，雾非雾。夜半来，天明去。来如春梦几多时，去似朝云无觅处。"《僧院花》云："欲悟色空为佛事，故栽芳树在僧家。细看便是华严偈，方便风开智慧花。"

[1] 白居易《画水月菩萨赞》云："净渌水上，虚白光中。一睹其相，万缘皆空。弟子居易，誓心归依。生生劫劫，长为我师。"

[2] 白居易《临水坐》诗云："昔为东掖垣中客，今作西方社内人。手把杨枝临水坐，闲思往事似前身。"

[3] 白居易晚年所撰《醉吟先生传》云："性嗜酒、耽琴、淫诗。凡酒徒、琴侣、诗客，多与之游。游之外，栖心释氏。"(《白氏长庆集》卷六十一，《文渊阁四库全书》本) 关于白居易的思想基础，陈寅恪的说法影响较大，他以为白氏思想以老子为基础，晚年依托禅宗思想，只是"装点门面"。他甚至认为白居易本来信奉道教的炼丹吃药，因不灵验而改信佛教："乐天易蓬莱之仙山为兜率之佛土者，不过为绝望以后之归宿，殊非夙所蕲求者也。"(《元白诗笺证稿》，北京：生活·读书·新知三联书店2009年版，第331—341页) 此说与白居易生平事实相差太大。孙昌武的看法与陈寅恪相似，认为白居易"是按他自己对佛教的理解，来确立一种理想的人生态度和生活方式。他对佛教没有什么坚定的信仰，对佛教教义的理解也很肤浅。他礼佛、敬僧、读经、参禅，但又始终热衷世事，耽于生活享受"(《佛教与中国文学》，上海：上海人民出版社1988年版，第128页)。

[4] [印] 龙树《中论》卷四。

[5] 白居易早年受北宗禅法影响，作于804年的《八渐偈》讲"实无生忍，观之渐门"的哲学，显然与北宗的渐教有关。中年以后渐靠近南宗禅法。唐贞元年间，马祖弟子惟宽在南方传法，名望日尊，唐宪宗将其招至长安，白居易于是顷在京中兴善寺从惟宽学法，作为南宗一脉最为兴盛的洪州禅法对他有明显影响。白居易后来作《传法堂碑》，其中记载在南宗发展史上具有著名意义的"四问"，反映出他研习南禅的心得。

所谓花非花,鸟非鸟,山非山,水非水,山水花鸟之幻相都是实相的示现。

第三,就空间言之,既然说是"池上",就意味着人处于此一空间的事实。空间是人视觉观照中的形式,必然涉及"观"的视角。乐天之所以名之为"池上",其中有一命意,就是为了突出"观"。他的"池上之观",由外在空间的有形把握,上升为心灵之眼的通观,"池上"乃显现生命真实之所。在乐天看来,"池上"就是一个宇宙,于此可观天地之无穷,揽世事之崇替,穷四时之盈虚,觑存在之真谛。

乐天念念之"池上",是一个江湖。其《池畔二首》其二云:"持刀间密竹,竹少风来多。此意人不会,欲令池有波。"一汪池水,也是一个江湖。他曾于池上观鱼,作有《池上寓兴二绝》,其一云:"濠梁庄惠谩相争,未必人情知物情。獭捕鱼来鱼跃出,此非鱼乐是鱼惊。"其二云:"水浅鱼稀白鹭饥,劳心瞪目待鱼时。外容闲暇中心苦,似是而非谁得知。"他还有另一首池上观鱼诗:"绕池闲步看鱼游,正值儿童弄钓舟。一种爱鱼心各异,我来施食尔垂钩。"(《观游鱼》)乐天再现的是池上的争斗和天下的看客,他观于"池上",要荡去格杀之惨烈,去除逐利之争锋,复原人与世界同生同乐之"池上"。

乐天要在此观生命之消息盈虚。乐天可以说是发现衰荷美感的诗人,他在池上观衰荷,发现微妙的生命意旨。其《衰荷》诗云:"白露凋花花不残,凉风吹叶叶初干。无人解爱萧条境,更绕衰丛一匝看。"他"解"此萧条的真意,也"爱"此凄清的美感。寒风萧瑟中,白露重重时,茕立的残破的叶,映着脉脉的寒水,这是生命的最后灿烂。他绕着池边的衰花偃草,以怜爱的目执着地一遍一遍看:分明是生成变坏,只是如斯;总归于诸行无常,一切如幻。面对鲜艳夺目的芍药花,他写道:"今日阶前红芍药,几花欲老几花新?开时不解比色相,落后始知如幻身。"(《感芍药花寄正一上人》)实相世界,不在起处,也不在落处。红叶树飘风起后,白须人立月明中,乐天要取一种历尽风烟后的淡定、瞬间觉悟后的平宁。

第四,就物质言之,乐天不说"园囿""园庭""园池""山庄""庄园""别业"等,而说"池上",如一勺水的浅浅之所,其中无天香国色,也无华楼丽阁,他要于

此寄托超越物质之想。池上是素朴之地、淡然之地、虚白之地，是归复生命本然的世界。其《池窗》诗云："池晚莲芳谢，窗秋竹意深。更无人作伴，唯对一张琴。"他透过池窗的眼，看出一天的寂寞，肯定淡定的人生。《池上》诗云："袅袅凉风动，凄凄寒露零。兰衰花始白，荷破叶犹青。独立栖沙鹤，双飞照水萤。若为寥落境，仍值酒初醒。"诗中的兰白荷破，可谓乐天欣赏的大境界。他名其斋为"虚白"，饰其宇以素屏等，与此同一机杼。"秋声依树色，月影在蒲根"（《南池》），那种宁静的、平淡的、幽深的、处于低潮中的存在，是他关心的重点。他追求空灵的美感，其《春题湖上》云："松排山面千重翠，月点波心一颗珠。"后来禅宗所说的"无云生岭上，有月落波心"（释道璨《偈颂十八首》其一）之悟境，就来自乐天诗的影响。

乐天自苏州归来，曾带来白莲花种，种在履道里的宅园中。他作有《感白莲花》："白白芙蓉花，本生吴江濆。不与红者杂，色类自区分。谁移尔至此，姑苏白使君。初来苦憔悴，久乃芳氛氲。月月叶换叶，年年根生根。陈根与故叶，销化成泥尘。化者日已远，来者日复新。一为池中物，永别江南春……"所引末二句别有寓意：江南春，是欲望之所，是利益争斗地；淡然白莲，为池中之物，一如人在江湖中波澜不惊。"水能性淡为吾友，竹解心虚即我师"（《池上竹下作》），由此成就惨淡人生。他在这萧散的池上，石上一素琴，树下双草履，水中几白莲，空中几片云，日日充满，时时圆成。他被贬江州，在庐山草堂夜雨中，赠友人云："终身胶漆心应在，半路云泥迹不同。唯有无生三昧观，荣枯一照两成空。"（《庐山夜雨独宿寄牛二李七庾三十二员外》）他以无生三昧，看荣枯，看木槿（朝开时还灿烂，至暮时即零落），看枯荷。

总之，乐天的"池上"之知，不仅包括他晚年退隐履道里这所宅宇中的思考，也包括他一生通过园池创造和品鉴所生发的深邃生命感悟。他虽然不是一位职业造园者，却是给后代中国文人园林提供方向、铸造灵魂的人。后文所涉他有关园林的其他一些概念，其实也在伸展其观于"池上"的智慧。

拙政园蕉石

二、主人

在"池上"生命世界的形成方面,乐天的"主人"说独出机杼,颇有理论价值。

晚明计成《园冶》云:"世之兴造,专主鸠匠,独不闻三分匠、七分主人之谚乎?非主人也,能主之人也。古公输巧,陆云精艺,其人岂执斧斤者哉?若匠惟雕镂是巧,排架是精,一架一柱,定不可移,俗以'无窍之人'呼之,甚确也。"[1]这段话讨论"主人"的重要性。"非主人也,能主之人"的意思是,"主人"不是指园林的拥有者,而是园林设计者。园林营造由设计和匠作共同完成,所谓三分

[1]〔明〕计成《园冶》卷一。

匠人、七分主人，说明意匠经营在其中的决定性作用。中国艺术重视意在笔先，设计者必须有"窍"——有智慧，有胸罗万象、经天纬地的锦绣文章，方可在一片虚空中书写灿烂。

在计成之前数百年前的唐代，作为中国文人园林的开创者，乐天论园也谈到"主人"问题，他对"主人"角色有深刻的思考，包含一些计成"主人"说所未及之内涵。

乐天"主人"一语，涵意颇丰。主人者，主有其物者，此就园林拥有而言；主有其事者，此就园林实体的创造设计而言（此同于计成"主人"之论）；园中本是待客处，饮茶、吟诗、会琴、观石等，园中待客时，我为主，客为宾，此就园中活动言；一园水竹我为主，园中风物为我品鉴之对象，此又就观照者角色而言；而我来了，时间的移动，风物的变化，各各自在的物，因为我的体验而会通为一，我成了这瞬间生成的意义世界的主人，此又就园池生命意义的创造者而言（此与园物设计创造者不同，那只是提供一个引子，一个引入生命创造的引子）；如此等等。

乐天的"主人"之思在这丰富的意涵中腾挪，他特别重视设计者的创造性贡献，他本人就是一个园林设计者，常常做"雇人栽菖蒲，买石造潺湲"（《西街渠中种莲叠石颇有幽致偶题小楼》）之事，平生爱斋居之清雅高洁，凡为所居，时间或短或长，一般都要经过他的改造。庐山草堂是其意匠经营的结果。晚年所居履道里，虽是买来的旧园，又可以说是一座新创之园。他有诗云："江州司马日，忠州刺史时。栽松满后院，种柳阴前墀。彼皆非吾土，栽种尚忘疲。况兹是我宅，葺艺固其宜。平旦领仆使，乘春亲指挥。移花夹暖室，徙竹覆寒池。池水变绿色，池芳动清辉。寻芳弄水坐，尽日心熙熙。一物苟可适，万缘都若遗。设如宅门外，有事吾不知。"（《春葺新居》）诗作于改建履道里宅园之时，写到自己的双重主人身份：既是园林的拥有者（"况兹是我宅"），又是园林的设计者（"乘春亲指挥"），从命意到施工，均在尽自己"主人"之职。这里的"葺艺固其宜"一语，乃是《园冶》"因地制宜"说的先声。"宜"者，适宜也，适意也。"固"者，

因其地势而为之，因"主人"心中之趣尚而为之。

乐天的"主人"思考，有两点发明：第一，"主人"是瞬间体验中生成的；第二，真正的"主人"必须超越"主人"之角色。以下就这两点略加讨论。

（一）"主人"是瞬间生成的

乐天《自题小园》云："不斗门馆华，不斗林园大。但斗为主人，一坐十余载。回看甲乙第，列在都城内。素垣夹朱门，蔼蔼遥相对。主人安在哉，富贵去不回。池乃为鱼凿，林乃为禽栽。何如小园主，拄杖闲即来。""但斗为主人"的"主人"不是物质的拥有者，想那些旧园之"主"，如今何在？人世荒忽，主人频易，曾经的"主人"，随历史风烟飘渺无影，总是见断墙残垣，总是见园池易主。其《商山路有感》诗云："万里路长在，六年身始归。所经多旧馆，太半主人非。"追求物质的握有，终归空茫。而着意生命的当下体验，才可能成为园林的真正主人。

乐天《草堂记》说，庐山草堂成，"乐天既来为主，仰观山，俯听泉，傍睨竹树云石，自辰及酉，应接不暇。俄而物诱气随，外适内和，一宿体宁，再宿心恬，三宿后颓然嗒然，不知其然而然"，又说："凡人丰一屋、华一簟，而起居其间，尚不免有骄矜之态。今我为是物主，物至致知，各以类至，又安得不外适内和，体宁心恬哉？"庄子将"适"分为适人所适（追求欲望的悦适）、自适其适（尚有喜悦之感觉）和忘适之适（最高的适意，也即物我融为一体）三个层次[1]，乐天的"主人"之思，即追求忘适之适的"物化"境界。《池上篇》序中所说的"初，乐天既为主"，我为园之主，此园属我，非外在世界属于我，我与园无所分别，园成为心灵依附、生命对话之世界，此即忘适之适。

乐天在友人园中游时，曾感叹道："使君何在在江东，池柳初黄杏欲红。有兴即来闲便宿，不知谁是主人翁。"（《宿窦使君妆水亭》）园池的主人翁，在心灵，

[1] 白居易《隐几》诗写三"适"之意："身适忘四支，心适忘是非。既适又忘适，不知吾是谁。百体如槁木，兀然无所知。方寸如死灰，寂然无所思。今日复明日，身心忽两遗……"

而不在握有。我来了,这一天的月、一溪的水,都与我相与优游,像苏轼《前赤壁赋》所说的"惟江上之清风,与山间之明月,耳得之而为声,目遇之而成色,取之无禁,用之不竭,是造物者之无尽藏也"。

元稹外出为官,他来到元家故宅,感叹道:"今日元家宅,樱桃发几枝?稀稠与颜色,一似去年时。失却东园主,春风可得知?"(《元家花》)没有"主人"的照面,园是一个寂寞世界。"主人"来了,才有我与物关系的形成,世界才有了意义,一时敞亮起来,月为之明,泉为之清,浮云为之轻起,山风为之缱绻。此时园既不在心内,也不在心外。乐天怡然地说:"所以雀罗门,不能寂寞我。"(《闲坐看书贻诸少年》)

不要着意于园池的拥有,而应着意于无住无念心灵的培植,有了这样的心灵,山河大地都是你的庭前。乐天《吾土》诗云:"身心安处为吾土,岂限长安与洛阳。水竹花前谋活计,琴诗酒里到家乡。荣先生老何妨乐,楚接舆歌未必狂。不用将金买庄宅,城东无主是春光。"春光不择人而与之,关键是人的心,有了通会的心灵,城东无主我为主,处处都是"吾土"。他又有诗写道:"乱峰深处云居路,共踏花行独惜春。胜地本来无定主,大都山属爱山人。"(《游云居寺赠穆三十六地主》)意义世界的生成,是当下即在的,瞬间即逝,胜地本来无定主,只要会之以心,出之以悟,人人都是山林的主人,山林虽非我之山林,但当下此在,它就是我的世界,我与山林共生共成,相与对答。

这样的境界("吾土")是新颖的。既然是瞬间生成,就必然是常观常新的。传统哲学的生生不已、新新不绝,其妙意正在于此。乐天《喜小楼西新柳抽条》诗写道:"一行弱柳前年种,数尺柔条今日新。"今日新,不光指春来换柔枝,也指我此时此刻使世界焕发了新意,就像《二十四诗品》中所说的"如将不尽,与古为新",这是境界之新,月还是以前的月,山还是以前的山,人人眼中所见,是熟悉的"旧"风景,此刻突然陌生化,焕发为一个新的生命宇宙,我突然切入世界,产生从未有过的体验。

（二）去除主客对待方有真"主人"

真正的主人，不以主人为主人，超越主宰于物的心灵，拆除人与世界的屏障，以山水为性情，共色声为一体，营造出一种没有园主的"园"。主客之别，心物之分，均为对待之关系，是以人为量；而融通一体，以物为量，方有真主人。

吾将以天下为宾乎？乐天非常重视道家哲学的这个问题。在乐天看来，我与物，皆为天下之宾客，皆是一时之寄，都是已化而生，又化而死，何必面对万物时，忽然高自标置，以为天下之物尽为己有？庄子《齐物论》说，人人内在世界都有一个"真宰"——自己生命的主宰，但这个"真宰"是对主宰的超越："非彼无我，非我无所取。是亦近矣，而不知其所为使。若有真宰，而特不得其眹。可行已信，而不见其形，有情而无形。百骸、九窍、六藏，赅而存焉，吾谁与为亲？汝皆说之乎？其有私焉？如是皆有为臣妾乎？其臣妾不足以相治乎？其递相为君臣乎？其有真君存焉。"生命为一体，无所为主，故有生命之存在，人的肉体存在，非互为臣妾，很难说谁重要谁不重要，百骸、九窍、六藏，少了一件，生命便告消歇。中国美学中的"是有真宰，与之沉浮"（《二十四诗品》）理论强调，心物没有主宰者，心物一体方有境界生。

乐天《引泉》诗记其归洛阳香山后，在履道里园中引水之事："归来嵩洛下，闭户何翛然。静扫林下地，闲疏池畔泉。伊流狭似带，洛石大如拳。谁教明月下，为我声溅溅。竟夕舟中坐，有时桥上眠。何用施屏障，水竹绕床前。""何用施屏障"一语，在乐天，具有象征意义。屏、障，是宅居中隔分空间单元的设施：屏，主要是室内的分隔；障，多置于窗，是窗的装饰物，是与室外的分隔。他的"池上"之思，要义就在拆除物与我之间的屏、障；屏、障打开了，水竹到了身边，月光就在床前，瀑水为我溅，落叶为我吟，宾主之隔划然松脱！他的素屏之设，既有简洁素朴的意思，又有不愿以图满山水林木的假世界隔开他与世界真联系的意思。他说："二屏倚在东西墙。夜如明月入我室……亦欲与尔表里相辉光"，这个了无一象的素屏风，一个虽隔而无隔的陈设，引来了世界的光。

乐天不愧为文人园林的思想领袖，他还将这道禅的玄思，用于具体的园林营

建。他提出的"不排行"观点值得重视。宋元以来文人园林以"散漫为之"为准则。明谢肇淛论园林之制,认为"整齐近俗"[1]。明末计成说,掇山之关键,在"散漫理之,可得佳境";言叠山峦之妙,"不可齐,亦不可笔架式,或高或低,随致乱掇,不排比为妙"。[2]张南垣、戈裕良等造园大家,也以散漫之道为叠山理水、莳花种木的重要法则。而这一思想在乐天已有清晰的认知。

乐天有诗说:"问君移竹意如何,慎勿排行但间窠。多种少栽皆有意,大都少校不如多。"(《问移竹》)"慎勿排行""少校",意在规避人工秩序。"皆有意",即自然而然之通会也。直来横去,对称排列,花木修理得齐齐整整,透露出人的机心,机心一存,纯白不备。以人的知识、理性、标准去权衡物、裁削物,便是以人为量,违背以物为量的原则。

他的很多诗涉及此一问题:

远处尘埃少,闲中日月长。青山为外屏,绿野是前堂。引水多随势,栽松不趁行。(《奉和裴令公新成午桥庄绿野堂即事》)

堂下何所有?十松当我阶。乱立无行次,高下亦不齐。高者三丈长,下者十尺低。有如野生物,不知何人栽。(《庭松》)

朝上东坡步,夕上东坡步。东坡何所爱,爱此新成树。种植当岁初,滋荣及春暮。信意取次栽,无行亦无数。(《步东坡》)

开窗不糊纸,种竹不依行。意取北檐下,窗与竹相当。绕屋声浙浙,逼人色苍苍。烟通杳霭气,月透玲珑光。(《竹窗》)

排行,是人工的,是人对自然的裁度,所突出的是人的标准。人将自然作为对象,视自己为观照的主体,为世界的主宰者,就不合于道家哲学"无主宰的主

[1]〔明〕谢肇淛《五杂俎》卷三:"人工之中,不失天然。逼侧之地,又含野意。勿琐碎而可厌,勿整齐而近俗,勿夸多斗丽,勿太巧丧真,令人终岁游息而不厌,斯得之矣。"(《文渊阁四库全书》本)

[2]均见〔明〕计成《园冶》卷三。

宰者（真宰）"的道理。这样的理性渲染结果，即如图满屏风的山水林木，隔断了与真实世界的联系。若如此，那"烟通杳霭气，月透玲珑光"——中国艺术极重视此联诗表露的境界——便无由得生。

不排行，荡去人工意，突出了"野"意。文人艺术发展有尚野的传统，它要洞穿文明的繁文缛节，超越既定的成法定式，归复人的真性，重造人的生存空间。乐天《东涧种柳》诗写道："野性爱栽植，植柳水中坻。乘春持斧斫，裁截而树之。长短既不一，高下随所宜。倚岸埋大干，临流插小枝。"因地制宜，因时制宜，循顺自然节奏，不露人工痕迹。我是园池的主人，只在放下主人的裁度时，才可能实现。木不成行，乱立而致，信意而行，野意恣肆，自然而然。

三、逍遥

这池上的生命世界，是为了安顿生命的。乐天引来庄子哲学的核心概念"逍遥"，通过自己的亲身体验，伸展此一学说的内在意义。

在乐天看来，逍遥是挣脱束缚、当下自适的境界，所谓"谁知不离簪缨内，长得逍遥自在心"（《菩提寺上方晚眺》）。但逍遥绝不等于无所羁绊的自由，也不能简单以愉悦来涵盖。《庄子》开篇即论逍遥游，两汉以来有关"逍遥义"的辩论多矣，乐天并未着力于概念上的推阐，他是通过自己鲜活的生活体验和生命价值反思来伸展庄子之思考。

乐天有诗云："帝乡远于日，美人高在天。谁谓万里别，常若在目前。泥泉乐者鱼，云路游者鸾。勿言云泥异，同在逍遥间。"（《答崔侍郎钱舍人书问因继以诗》）鱼潜于渊，鸾飞于天，虽然有云泥之别，但都各张其性，各得其逍遥。大鹏南飞九万里，斥鹦翱翔蓬蒿间，都是自然而然。这样的思想直接得之于《庄子》，但诗中的"帝乡远于日，美人高在天。谁谓万里别，常若在目前"，又分明融入禅家西方就在目前、自心即可成佛的思想。乐天《逍遥咏》云："亦莫恋此身，亦莫厌此身。此身何足恋，万劫烦恼根。此身何足厌，一聚虚空尘。无恋亦

无厌,始是逍遥人。"此逍遥论,类同于禅宗所推崇的空空慧,以无住无念无相为特点,达至色空无碍之境界。

陈寅恪说:"乐天之思想,一言以蔽之曰'知足'。'知足'之旨,由老子'知足不辱'而来。盖求'不辱',必知足而始可也。此纯属消极,与佛家之'忍辱'主旨富有积极之意,如六度之忍辱波罗蜜者,大不相侔。"[1]他从社会学角度,将此知足,视为逡巡人伦、苟且偷生的手段,是为了不见辱于社会。此不符合乐天的思想实际。

乐天的完整表述是"识分知足",《池上篇》所谓"识分知足,外无求焉"。识其分,方能知其足;知其足,方不受辱。相对于避免受辱来讲,乐天更重视"识分"的重要性[2]。所谓"分",庄子说,天下之物,"量无穷,时无止,分无常,终始无故"(《秋水》),又解释"分无常":"察乎盈虚,故得而不喜,失而不忧,知分之无常也。"(同上)天下无不变之物,万物消息盈虚,故不能从得失盈虚上去考量;识其分,分为无常,无常中有恒常,识之方知人在天地中之位置,如沧海一粟,如大千一尘。乐天说:"不分物黑白,但与时沉浮。"(《咏意》)颇能概括"识分"的思想精髓。

乐天在识分知足的基础上,论他的逍遥,其中有其独特理解。

(一)从超越大小上论逍遥

《池上篇》不啻为一篇以小见大、识分知足的理论宣示,在中国美学发展史上尤具意义:"十亩之宅,五亩之园,有水一池,有竹千竿。勿谓土狭,勿谓地偏。足以容膝,足以息肩。有堂有庭,有桥有船。有书有酒,有歌有弦。有叟在中,白须飘然。识分知足,外无求焉。如鸟择木,姑务巢安。如龟居坎,不知海

[1] 陈寅恪《元白诗笺证稿》,第337页。他由上引之语得出结论:"由是言之,乐天之思想乃纯粹苦县之学,所谓禅学者,不过装饰门面之语。"这是对白居易思想的误解。

[2] 清官修《唐宋诗醇》编者论白居易《池上篇》云:"池上佳境,详于序中。诗更不馈缕。淡淡写来,自见老洁。'识分知足'四字,是乐天一生得力处,真实受用。"

宽。灵鹤怪石，紫菱白莲。皆吾所好，尽在我前。时引一杯，或吟一篇。妻孥熙熙，鸡犬闲闲。优哉游哉，吾将终老乎其间。"

池上，意为一汪水、一勺水。言池上，不言湖上、河边，也有突出小的意思。履道里这座园池，论地无多，论物也凡常，又是人迹罕至偏狭之地，然而就在这狭小处所，却"足以容膝，足以息肩"[1]，这里"有堂有庭，有桥有船。有书有酒，有歌有弦。有叟在中，白须飘然……"，诗人连用排比，如数家珍。在当下觉悟中，脱略大小多少的相对性，超越知识考量，平灭有限与无限的界限，由此达到充满圆融的境界。《池上篇》中说"优哉游哉"，这人与世界的优游，就是逍遥。乐天的观点是："但问有意无，勿论池大小。"（《过骆山人野居小池》）

大小之辨，是乐天整个园林思想的核心。从传统园林思想的发展史看，他的论述具有重要理论价值，在他之前，虽有庾信《小园赋》等涉及此意，但像他这样的系统论述前所未有。这不是对空间尺度的判断问题，而涉及对园林本质的理解。他的大小之辨，开启了中国文人园林的历史进程。

乐天曾在官舍内凿一小池，其诗云："帘下开小池，盈盈水方积。中底铺白沙，四隅甃青石。勿言不深广，但取幽人适。泛滟微雨朝，泓澄明月夕。岂无大江水，波浪连天白？未如床席前，方丈深盈尺……"（《官舍内新凿小池》）心中自适，一切充满，一汪小池自有万里波浪，盈尺回旋如在宇宙中转圜。在这小池小园间，明月的夜，照样澄明诗人的心；细雨的晨，也可打湿诗人缱绻的意。有何缺憾！他说："闲意不在远，小亭方丈间。西檐竹梢上，坐见太白山。"（《病假中南亭闲望》）小园绿筠下的眺望，有融入太白山的腾挪。他又说："何如小园主，拄杖闲即来。亲宾有时会，琴酒连夜开。以此聊自足，不羡大池台。"（《自题小园》）

[1] "容膝"，出自陶渊明《归去来兮辞》"倚南窗以寄傲，审容膝之易安"，极言斋居之小。

乐天视野中的园，不一定是亭台楼阁、叠山理水齐备的空间存在，意中的林泉风月才是评价标准，所谓"林泉风月是家资"（《吾庐》）。山野中的一座孤亭也可视作园林，一片石亦有深处，一勺水亦有曲处，所谓"人有心匠，得物而后开。境心相遇，固有时耶"（《白蘋洲五亭记》）。一峰则太华千寻，一勺即江湖万里，乐天的以小见大，不是对狭小空间的欣赏，如果这样，那真像庄子讽刺的斥鷃，局限于小大之辨的认识，讥笑南飞的大鹏："彼且奚适也？我腾跃而上，不过数仞而下，翱翔蓬蒿之间，此亦飞之至也。而彼且奚适也？"会用小而不会用大，它才是真正应该讥笑的。同时，以小见大也不是无法握有多、只好顺应的屈就，如鸵鸟心态，或如今人所说之阿Q主义，这都是量上之计较。这样的思想，与乐天的以小见大、当下圆满观了无关涉。

（二）从生物习性上论"逍遥"

乐天的《闲园独赏》诗，就是一篇逍遥之论：

午后郊园静，晴来景物新。雨添山气色，风借水精神。永日若为度，独游何所亲？仙禽狎君子，芳树倚佳人。蚁斗王争肉，蜗移舍逐身。蝶双知伉俪，蜂分见君臣。蠢蠕形虽小，逍遥性即均。不知鹏与鷃，相去几微尘？

他由蠢动之微虫，发为心灵腾迁之想。大鹏与斥鷃，身有微巨之别，行有咫尺万里之分，然均有其自在逍遥，有发于自性之乐处。在这"雨添山气色，风借水精神"（此联诗可谓乐天的神来之笔）的境界中，诗人也自适于造化中，同样有其逍遥。他看秋日的蝴蝶，兴发超越之叹息："秋花紫蒙蒙，秋蝶黄茸茸。花低蝶新小，飞戏丛西东。日暮凉风来，纷纷花落丛。夜深白露冷，蝶已死丛中。朝生夕俱死，气类各相从。不见千年鹤，多栖百丈松？"（《秋蝶》）绚烂的秋花纷纷落下，白天飞舞的秋蝶夜死花丛，又见千年鹤长在，百丈松不老，所谓小年不及大年、小知不及大知，超越量的迷思，方有心灵超越。

乐天的《禽虫十二章》[1]，颇有庄子之风。第二章云："水中科斗长成蛙，林下桑虫老作蛾。蛙跳蛾舞仰头笑，焉用鲲鹏鳞羽多？"大化如流，无稍暂息，一切都在变，鲲变成了鹏，虫蜕成了蛾。鲲有鲲之妙，鹏有鹏之能，虫有虫存在之因缘，蛾有蛾活动之方式。一物有一物之性，各张其性，各称自然。蛾不应能飞而笑虫之迟滞，鹏不应有羽御风而笑鲲鳞游于水。一花一世界，一物一自然，随运任化，超越种种拘牵，便可自适逍遥。第七章云："蟭螟杀敌蚊巢上，蛮触交争蜗角中。应似诸天观下界，一微尘内斗英雄。"人在"下尘"中，在弱肉强食的丛林中，为蜗角功名、蝇头小利争执，致使下界血流成河。"上界"是一片天光，云霓绰绰，只有暧䨒与飘渺，哪有腥风与血雨！"上界"就在人心灵的超越中，挣脱量的角逐，就是逍遥。

庄子的逍遥是无待中的有待：有待者，就存在之自性而言，大鹏培风而飞，小舟顺水而行，万物皆有其存在之关系，皆有其生生之性；无待者，是就人消解知识的相对（待）的态度而言，顺物自然，各张其性，万物为一，无小大高下之别。乐天的池上之思、闲园独赏，正是本着此一思路而展延的。

（三）从解除目的性求取上论逍遥

得而不喜，失而不忧，知分之无常，乐天又从超越得失荣辱角度谈逍遥，也即《庄子·逍遥游》中所说的至人无己、神人无功、圣人无名。

读乐天的《小庭亦有月》，有一种莫名的喜欢和感动。诗云：

> 小庭亦有月，小院亦有花。可怜好风景，不解嫌贫家。菱角执笙簧，谷儿抹琵琶。红绡信手舞，紫绡随意歌。村歌与社舞，客哂主人夸。但问乐不乐，岂在钟鼓多。客告暮将归，主称日未斜。请客稍深酌，愿见朱颜酡。客知主意厚，分数随口加。堂上烛未秉，座中冠已峨。左顾短红袖，右命小青娥。长跪谢贵客，蓬门劳见过。客散有余兴，醉卧独吟哦。幕天而席地，谁奈刘伶何。

[1] 此组诗作于会昌三年（843）之后，是白居易七十岁以后的作品。

一花一世界

身虽历贫穷，位也稍低微，又临挫折时，偏有病躯伴，然而就在这境域中，天没有薄待我，花还是向我开，月还是向我明，身居这偏僻的、不为人知的、狭小的蓬门里，徘徊在小院香径中，忽然觉得怡然自乐、再无所求，忽然觉得月是这样的明，花是这样的艳，此时此刻，竟然有幕天席地之感。春日中，他曾登上高峰，独坐危亭，吟道："危亭绝顶四无邻，见尽三千世界春。但觉虚空无障碍，不知高下几由旬。"（《春日题乾元寺上方最高峰亭》）前两句写无相对性，后两句写虚空无碍的境界，大小高下、盈虚消长等荡然而去，只有一飘渺的逍遥自适心。乐天的诗，也像这"小庭亦有月，小院亦有花"一样，家常话、平实语，写人们熟知的事，却有内在盘旋，有绝美的周章，岂在钟鼓多，岂在斋居华，三千大千世界，处处都有春，就在青山不碍白云中。

个园一角

乐天的《四月池水满》，意象玲珑，却是一首含义深邃的哲理诗，深化他的逍遥意："四月池水满，龟游鱼跃出。吾亦爱吾池，池边开一室。人鱼虽异族，其乐归于一。且与尔为徒，逍遥同过日。尔无羡沧海，蒲藻可委质。吾亦忘青云，衡茅足容膝。况吾与尔辈，本非蛟龙匹。假如云雨来，只是池中物。"人和鱼虽类非一族，却都是世界的"池中物"，鱼在水中优游，人在池旁闲观，各自逍遥，各张其性。池小且浅，自有蒲苇可以托身，并不羡沧海的博大；人忘青云腾达之意，解除目的性求取，虽处衡茅容膝之宅，也可自安。大海之大、池水之小、蛟龙之高名、池鱼之卑微，都是知识之见解，吾亦爱吾庐，解脱束缚，池水即是汪洋，放心即为大海。

综此可见，乐天的逍遥，与其说是追求心灵的愉悦，倒不如说是灵魂的拯救。他筑起心灵的"园"，就是给心灵造一个安顿的生命世界。

四、无隐

池上的生命世界，是共成一天的世界，于此乐天提出了"无隐"学说。

乐天生平曾作过一首《中隐》诗，所言"中隐"概念为后世所重。诗云："大隐住朝市，小隐入丘樊。丘樊太冷落，朝市太嚣喧。不如作中隐，隐在留司官。似出复似处，非忙亦非闲。不劳心与力，又免饥与寒。终岁无公事，随月有俸钱。君若好登临，城南有秋山。君若爱游荡，城东有春园。君若欲一醉，时出赴宾筵。洛中多君子，可以恣欢言。君若欲高卧，但自深掩关。亦无车马客，造次到门前。人生处一世，其道难两全。贱即苦冻馁，贵则多忧患。唯此中隐士，致身吉且安。穷通与丰约，正在四者间。"

诗作于大和三年（829），与《池上篇》序作于同年，此时乐天从苏州刺史任上还，以太子宾客分司东都洛阳，卜居龙门香山，于履道里置池上园。诗中表现了他尚在官列衣食无忧，又居闲职不复撄牵的自得心情，也反映出池上园初成，他开始新的人生后的鲜活感受。

"中隐"的概念,并非乐天深思熟虑而凝定的出处准则,毋宁视为其一时适意感受之记录。这是因为,其一,在白氏文集中,"中隐"只出现于此诗,不见于其他诗文中。其二,他说"不如作中隐,隐在留司官",是就其当时的特定身份(分司东都之闲官)而作的权宜之论,若将"中隐"上升到关于"小隐"(隐于山林)与"大隐"(隐于朝市)之间的一种斟酌[1],上升到唐代以来文人士大夫一种新的选择方向,并不符合其思想实际。其三,诗中之"中隐"意为"隐在官"——即使在官任上也有隐者之心,无非表达他随宜所适的思想。如苏辙所说:"乐天少年知读佛书,习禅定,既涉世履忧患,胸中了然,照诸幻之空也。故其还朝为从官,小不合,即舍去,分司东洛,优游终老。盖唐世士大夫,达者如乐天寡矣。"[2]其"中隐"说,是对官场欲望的一种消解。所谓"随缘逐处便安闲,不住朝廷不入山。心似虚舟浮水上,身同宿鸟寄林间"(《咏怀》),心灵的安闲,就是他的中隐。当今一些研究认为,中隐思想是乐天在利益最大化目的驱动下的选择,是一种虚伪人生价值观的体现,是其人生的根本选择,这些观点并不客观。[3]

真正能够反映乐天文行出处观念的,不是"中隐",而是他的"无隐"说。他曾提出"真隐"的概念。其云:"度春足芳色,入夜多鸣禽。偶得幽闲境,遂忘尘俗心。始知真隐者,不必在山林。"(《玩新庭树因咏所怀》)又云:"年光忽冉冉,世事本悠悠。何必待衰老,然后悟浮休?真隐岂长远,至道在冥搜。身虽世界住,心与虚无游。"(《永崇里观居》)真隐,就是无隐。

[1]〔晋〕王康琚《反招隐诗》:"小隐隐陵薮,大隐隐朝市。"(〔南朝梁〕萧统编《文选》卷二十二,《文渊阁四库全书》本)

[2]〔宋〕苏辙《书白乐天集后二首》,陈宏天、高秀芳点校《苏辙集》卷二十一,第1114—1115页。

[3] 有的研究从白居易爱好园林谈起,认为白居易的"中隐",既可在仕途上有所作为,又可避去生活之劳苦,营造园林作为安身之居,既可观赏美景,怡养性情,又无生活之忧,其"中隐"是一种利益上的斟酌。有的研究认为,"中隐"是白居易市侩哲学的体现,可见出他精明算计之心,利用儒道释资源,以实现自我利益的最大化:以外服之儒行保障禄体,从而维持较为宽裕的物质生活;以道家"知足"思想来保障既得利益,不贪心冒进;学道教求仙炼药,以乞长生;通过投机的佞佛行为,追求一种时髦的生活方式;佞佛是求仙心死之后,转投净土,以图往生西天(崔海东《白居易的"中隐"》,《理论界》2015年第7期)。

"无隐"说是道禅哲学的精髓。庄子推崇一种"无遁而存"的生命存在观,顺应大化,虚己应物。《大宗师》说藏舟于壑、藏山于泽的故事,说"藏天下于天下而不得所遁"的道理。空间的遁逃,环境的背离,并不能获得长久存在的可能性,天网恢恢,无所逃也。藏天下于天下,就是无藏无隐。庄子的思想,不是有些论者所说的隐者哲学,而是至藏者无藏。禅宗强调平常心即道,即心即佛,在日用凡常之间体验道。药山惟俨弟子德诚禅师于水中船上悟道,被称为船子和尚。船子说其毕生所悟,在一个"藏"字。《船子和尚歌》中有一首说:"一任孤舟正又斜,乾坤何路指津涯。抛岁月,卧烟霞,在处江山便是家。""津涯"乃江湖,"在处江山即为家",与庄子所说的"藏天下于天下"意思相通,即至隐者无隐,就在江湖中。

乐天的思想深受此二家学说影响。他说:"无论海角与天涯,大抵心安即是家。路远谁能念乡曲,年深兼欲忘京华。"(《种桃杏》)乐天的"大抵心安即是家",就像船子说的"在处江山便是家",只要心"闲""安""适",就可营造出一个生命存在的空间。"家"是一种内在宁定的、可将生命托付的意绪世界。没有挣扎,没有无谓的冲突,没有知识葛藤的缠绕,放下心来与万物一例看,如此,"家"就建立起来了。

乐天还谈到了"归"的问题,其诗云:"我生本无乡,心安是归处。"[1]就外在庇护的空间而言,人的生命过程中其实并无"乡",没有家园,人生就是一个短暂的寄托,没有归处。庄子说:"人生天地之间,若白驹之过隙,忽然而已。"(《知北游》)由生而死,只是一个倏生倏灭的过程,世界对人来说,只是短暂的栖居,家乡、故国、故园,只是一个曾经存在其间的幻化世界,如果总是沉溺于"望乡"的痛苦中,徒然耗费生命的资源。庄子说:"解其天弢,堕其天袠,纷乎宛乎,魂魄将往,乃身从之,乃大归乎!"(同上)大归,就是不归,解除套在真实生命

[1] 白居易《初出城留别》:"朝从紫禁归,暮出青门去。勿言城东陌,便是江南路。扬鞭簇车马,挥手辞亲故。我生本无乡,心安是归处。"(《白氏长庆集》卷八)诗乃他在京中被任命为杭州刺史时写下,虽有抑郁的格调,大抵意在"别无归处是归处"之用思。

之上的重重枷锁（殁、衰），纷然与物宛转，处处都是归处。这正是乐天"无隐"说所强调的思想。他的《睡起晏坐》诗云："后亭昼眠足，起坐春景暮。新觉眼犹昏，无思心正住。淡寂归一性，虚闲遗万虑。了然此时心，无物可譬喻。本是无有乡，亦名不用处。行禅与坐忘，同归无异路。""本是无有乡"，就是对家园的解构。在乐天看来，庄子的无何有之乡，禅宗的西方、须弥，这些高渺的"归处"，其实就在自己当下一念中，并无异处。

乐天被贬斥，漂泊在外，在所谓"心泰身宁是归处，故乡何独在长安"（《香炉峰下新卜山居草堂初成偶题东壁》）的念想中获得心灵平宁。他被贬江州时，一日，对着长江痛饮，忽有生命醒觉："酒助疏顽性，琴资缓慢情。有慵将送老，无智可劳生。忽忽忘机坐，伥伥任运行。家乡安处是，那独在神京。"（《江上对酒二首》其一）前引《吾土》诗也说："身心安处为吾土，岂限长安与洛阳？"每个人都是"家"带来的，人在漂泊中，在江湖里，在危险中，谁不希望有一个安定的外在空间，谁不希望在"家"中得到庇护！乐天在道禅思想的影响下，要超越这种"家"的渴望，变外在空间的远望为内在心灵的平宁。就外在空间而言，没有真正的庇护者——"家"在心中，心灵的平宁，就是落实处。

人们喜欢逃避凡俗，隐居深山，乐天反问道："人间有闲地，何必隐林丘？"（《赠吴丹》）"不住朝廷不入山"，他既不追求处庙堂之上，又不追求退隐山林，而是心安处处都是归处。在文行出处上，与"中隐"论相比，"无隐"更能反映出他的思想实质。

乐天《闲居》诗云："鸡栖篱落晚，雪映林木疏。幽独已云极，何必山中居？"《禁中》诗云："门严九重静，窗幽一室闲。好是修心处，何必在深山？"他说深山就在人的心里，如果心灵清净，"何言中门前，便是深山里"（《雨歇池上》）。他赠一位道士诗说："有石白磷磷，有水清潺潺。有叟头似雪，婆娑乎其间。进不趋要路，退不入深山。深山太濩落，要路多险艰。不如家池上，乐逸无忧患。有食适吾口，有酒酡吾颜。恍惚游醉乡，希夷造玄关。五千言下悟，十二年来闲。"（《闲题家池寄王屋张道士》）此诗作于开成五年（840），他晚年不炼丹，不吃

药[1]，不读经书，认为经书的妙意，就在随意而往的徜徉中。"家池上"，池为家，在人间，不攀缘，享天爵，便可怡然而得其终年。

乐天信奉佛教，向往须弥净土的理想世界，然其诗却云："吾学空门非学仙，恐君此说是虚传。海山不是吾归处，归即应归兜率天。"（《答客说》）[2] 兜率天，意译为知足天、妙足天，佛教欲界第四层天之名，此天一昼夜，人间四百年，为弥勒菩萨净土。诗有自注："予晚年结弥勒上生业，故云。"这首诗的意思是，归于心灵中的知足常乐天、弥勒快活天，也即他的仙灵处。他又有诗云："静得亭上境，远谐尘外踪。凭轩东望好，鸟灭山重重。竹露冷烦襟，杉风清病容。旷然宜真趣，道与心相逢。即此可遗世，何必蓬壶峰？"（《题杨颖士西亭》）心中放下，才是真放下；心中平宁，处处都是海上三山成仙处。正如其《自诲》最后说："而今而后，汝宜饥而食，渴而饮，昼而兴，夜而寝。无浪喜，无妄忧。病则卧，死则休。此中是汝家，此中是汝乡。汝何舍此而去，自取其遑遑？遑遑兮欲安往哉？乐天乐天归去来！"

总之，乐天的"无隐"观，是当下即在的自适。"松下行为伴，溪头坐有期"（《山中问月》）——并非期望故乡的夜月，并非要寻一个最终的归处，江州也好，庐山也好，忠州也好，洛阳也好，香山也好，是是处处都是家。庐山草堂也好，履道里的池上也好，乃至西湖的梦寻，灵隐的夜月，甚至不知名的山林中的每一处细景，溪涧中的每一片顽石，都是他心灵的落实处。在他的思想中，很少看到那种挣脱当下的烦恼、"不如归去"的急切，很少看到他急急背离当下的生活而渴望曾经有过的事实。他不是活在追忆中，而是活在具体的生活中，超越人生如寄的幻妄，将生命依托于坚实的大地。

他确认自己的每一步、每一处；他从每一朵浪花、每一处山林中，获得家园感（这正是陶渊明思想的精髓）；他在每一个平凡的地方，获得神圣义。他的生

[1] 白居易中年前后的确有炼丹吃药之事，其诗文中多有描述，但晚岁思想却有转变。

[2] 诗作于会昌二年（842），乃为一道教中人所作。此诗显示白居易明确告别炼丹吃药等追求成仙的长生不老之术，归于当下充满的哲学。

命的"胜义谛",于"世俗谛"中成就。作为一位在家的修行者,禅宗乃至佛教,只是帮助他寻觅可以托身、可以乐心的方法。虽然他深通佛慧,但并不以诠释经典义理为职志,这或许是近世以来诸研究者(如陈寅恪、孙昌武)认为他对佛教义理知之甚浅的原因。

五、虚白

乐天以"虚白"的审美趣味,营造他生命中的池上世界。

乐天崇尚虚白恬淡的审美趣味,爱白莲,蓄顽石,立素屏。所谓"苍然古苔石,清浅平水流"(《雨歇池上》),自有高妙。其庐山草堂的装饰,"木,斫而已,不加丹;墙,圬而已,不加白。砌阶用石,羃窗用纸,竹帘纻帏,率称是焉。堂中设木榻四,素屏二,漆琴一张"(《草堂记》),唯此绚烂之极归于平淡之道,方是其所爱。

关于庐山草堂这两扇素屏,乐天多有吟咏,曾在《素屏谣》中表达他的思考:"素屏素屏,胡为乎不文不饰、不丹不青?当世岂无李阳冰之篆字,张旭之笔迹,边鸾之花鸟,张藻之松石?吾不令加一点一画于其上,欲尔保真而全白。吾于香炉峰下置草堂,二屏倚在东西墙。夜如明月入我室,晓如白云围我床。我心久养浩然气,亦欲与尔表里相辉光。尔不见当今甲第与王宫,织成步障银屏风。缀珠陷钿帖云母,五金七宝相玲珑。贵豪待此方悦目,然肯寝卧乎其中。素屏素屏,物各有所宜,用各有所施,尔今木为骨兮纸为面,舍吾草堂欲何之?"不加雕饰,与俗尚相别,俗尚在悦目,而乐天在悦心,素屏为墙,朝夕相伴,是为葆其全真,夜有月光徘徊其上,日有卿云淡荡其中,与一己之心表里俱澄澈。这突出了乐天素朴方能全其真的思想。

庄子说:"虚室生白,吉祥止止。"(《人间世》)此八字,照彻唐代以来中国人的审美历程,白居易、苏轼、董其昌等一代大家,均将其作为终身持守的信条。虚静的心灵——不来不去、不将不迎、不爱不憎,与物一体,就会生

"白"——光明朗照，这时吉祥的鸟儿就会落在你生命的枝头。乐天的素屏，是他的期云、待月处[1]，他的"生白"处。他六十八岁时所作《初病风》诗说："恬然不动处，虚白在胸中。"其《画水月菩萨赞》云："净渌水上，虚白光中。一睹其相，万缘皆空。"又有诗云："澹然无他念，虚静是吾师。"(《夏日独直寄萧侍御》)乐天在凝聚道家虚己物化与佛教不二空慧为一体的"虚白"概念中，铸造他独特的审美情趣。

乐天向马祖弟子兴善惟宽提出的四问[2]中，有这样的问题：

　　第二问云："既无分别，何以修心？"师曰："心本无损伤，云何要修理？无论垢与净，一切勿起念。"

　　第三问云："垢即不可念，净无念可乎？"师曰："如人眼睛上，一物不可住。金屑虽珍宝，在眼亦为病。"(《传法堂碑》)

惟宽回答这两问的核心，就是"无垢无净"。去除心灵的污染，并不意味着追求清净，存有垢净之想，就有分别心，就落入边见。惟宽所举的例子非常生动：眼睛里存有灰尘不好，杂入闪光宝贝的金屑同样会影响看世界。

乐天独葆全真、一任虚白的思想，其核心就是荡涤高下、贵贱、凡圣、美丑等知识的分别。它有两个要点：一是无凡无圣；一是至誉无誉。前者从心灵发动的动机讲，反对存有尊卑之见；后者从行为的目的讲，不能报有"求赏"之心。二者相互关联。

（一）无凡无圣

庄子说："以道观之，物无贵贱。"(《秋水》)所以他要"以隶相尊"(《齐

[1] 白居易《池畔二首》其一云："结构池西廊，疏理池东树。此意人不知，欲为待月处。"他做一处因，是创造一个待月处：一湾活泼的水，几缕清幽的风，忽然而至的月，水下倏然而游的锦鳞，就是天机自动处。

[2]《景德传灯录》卷七、《五灯会元》卷三有载，文字略有不同。白居易晚岁于京中兴善寺从惟宽学法。

物论》)。而佛教说"无凡无圣"。这也在乐天对"菩萨行"的理解中。乐天与圭峰宗密为友,其《赠草堂宗密上人》诗云:"吾师道与佛相应,念念无为法法能。口藏传宣十二部,心台照耀百千灯。尽离文字非中道,长住虚空是小乘。少有人知菩萨行,世间只是重高僧。"[1]

"菩萨行",出自《维摩诘经》:"非凡夫行,非贤圣行,是菩萨行;非垢行,非净行,是菩萨行……"[2] "菩萨行"的核心是对高下尊卑凡圣观念的超越。洪州禅以此为"平常心是道"的核心内涵。马祖道一上堂示众云:"平常心是道。何谓平常心?无造作,无是非,无取舍,无断常,无凡圣。故经云:非凡夫行,非圣贤行,是菩萨行。只如今行住坐卧,应机接物,尽是道。"[3] 平常心,就是菩萨行,超越凡圣,应机接物,打柴担水,无非是道。洪州禅法其实就是建立在此基础上的。后来黄龙慧开禅师所言"春有百花秋有月,夏有凉风冬有雪。若无闲事挂心头,便是人间好时节",是此一法门的最好体现。作为佛教信徒的乐天深受洪州禅法影响,"平常心是道"是其基本理论坚持。他说:"禅心不合生分别,莫爱余霞嫌碧云。"(《答次休上人》)余霞满天,灿烂无比;而碧云飘渺,也有妙处。

这无凡无圣的菩萨行,贯穿于乐天的生命追求中。洛阳牡丹,天下闻名。乐天有不少关于牡丹的诗。其中一首《白牡丹和钱学士作》云:"城中看花客,旦暮走营营。素华人不顾,亦占牡丹名……怜此皓然质,无人自芳馨。众嫌我独赏,移植在中庭。留景夜不暝,迎光曙先明。对之心亦静,虚白相向生。唐昌玉蕊花,攀玩众所争。折来比颜色,一种如瑶琼。彼因稀见贵,此以多为轻。始知无正色,爱恶随人情。岂惟花独尔,理与人事并。君看入时者,紫艳与红英。"白花冷澹无人爱,而乐天与白花相缱绻。在他看来,一城所赏在"紫艳与红英",

[1] 圭峰宗密(780—841),华严宗师,被称为"华严五祖",又兼融禅宗思想,得荷泽神会一系禅法。著有《禅源诸诠集》一百卷,是中晚唐著名的佛教学者。穆宗长庆元年(821),住终南山草堂寺。太和年中,文宗曾邀其入内殿问佛。

[2] 《维摩诘经·文殊师利问疾品》,后秦鸠摩罗什译。

[3] 此据《指月录》卷五所引。这段话《景德传灯录》卷十、《祖庭事苑》卷七、《无门关》第十九则、《五灯会元》卷四等均有引录,文字有差异。

在那些入时者,白牡丹虽无人欣赏,但她在偏僻处所照样自在开放,其幽芳打动着诗人的心。白牡丹、素屏、白莲、漆琴、怪石,无一有炫惑于人的外表,却有虚白之真性。

乐天有一首写山石榴的诗:"晔晔复煌煌,花中无比方。艳天宜小院,条短称低廊。本是山头物,今为砌下芳。千丛相向背,万朵互低昂……此时逢国色,何处觅天香?恐合栽金阙,思将献玉皇。好差青鸟使,封作百花王。"(《山石榴花十二韵》)石榴系家常之花、平常之花,绝非国色天香,凡常到无法以世上形容花的词汇来描绘("花中无比方")。然在短墙篱落间,兀自开放,风来散出粉红醉态,日下焕出霓红光芒,她也有可赏处,在观者心目中,照样可以誉为"百花之王"。

(二)至誉无誉

《老子》三十九章说:"故至誉无誉。是故不欲琭琭如玉,珞珞如石。"最高的荣誉,不求为人所赏。不愿做为人赏玩的玲珑剔透的玉,而愿做一拳顽石,不求有用、有名于世。此一思想,也为乐天所崇奉。

"苍然二片石,厥状怪且丑"(《双石》),竟成乐天的宝物,正受到这无名无用思想的影响。他评太湖石云:"石无文无声,无臭无味"(《太湖石记》),最具虚白之意。其《太湖石记》又写道:"常与公迫视熟察,相顾而言,岂造物者有意于其间乎?将胚浑凝结,偶然而成功乎?然而自一成不变已来,不知几千万年,或委海隅,或沦湖底,高者仅数仞,重者殆千钧,一旦不鞭而来,无胫而至,争奇骋怪,为公眼中之物,公又待之如宾友,视之如贤哲,重之如宝玉,爱之如儿孙,不知精意有所召也。"石为默然之物,带着苍古的气息,与人相对,不名一状,无所为用,黝黑而不入时人之目,就是这样的顽拙之物,成为人性灵的映照者,人与之相与优游。"莫轻两片青苔石,一夜潺湲直万金"(《南侍御以石相赠助成水声因以绝句谢之》),乐天认为此中有至理藏焉,顽拙中有生命的温润,彰显出老子"至誉无誉"、庄子"圣人无名"的思想实质。

素屏、顽石、白莲,还有一张漆琴,所谓"更无人作伴,唯对一张琴"(《池

窗》)。陶渊明有一张无弦琴,声在心而不在弦;乐天的这张琴虽有弦有声,却是轻拨独自听。"月出鸟栖尽,寂然坐空林"(《清夜琴兴》),心境两闲,便是弹素琴之时。乐天《夜琴》云:"蜀桐木性实,楚丝音韵清。调慢弹且缓,夜深十数声。入耳淡无味,惬心潜有情。自弄还自罢,亦不要人听。"(《亭西墙下伊渠水中置石激流潺湲成韵颇有幽趣以诗记之》)琴声淡如素屏,只在自听,不求人赏,在夜深人静时,抚慰自己孤独的心。

结 语

乐天《偶眠》诗云:"放杯书案上,枕臂火炉前。老爱寻思事,慵多取次眠。妻教卸乌帽,婢与展青毡。便是屏风样,何劳画古贤。"

诗作于唐大和元年(827),时乐天在长安,对官场之事兴意阑珊,一次在家中偶眠之后,醒来作此小诗。诗并无特别之处,只是叙说自己的生活态度,甚至传递出一些慵懒的格调。不过联系乐天人生历程看,此诗毋宁可视作他一生文行出处的写照。唐人室内喜作屏风为装饰,形制多样,所绘图案以人物、山水为主,兼有花鸟。屏风除实用和欣赏功用外,亦突出宣喻教化功能,常画一些重大主题,隐喻人们功名求取的愿望。乐天这首小诗所表达的意思是,不朽之盛事,千古之功名,经国之大业,古贤之勋德,让屏风中这一切外在的宏阔叙述都随风飘去,他的"屏风样"是自己的"小叙述",只图写人的真实生活,个体生命的切己体验,当下此在的直接感受。

乐天的"池上"之知,所知者,正是这具有独立价值的"屏风样",这是他的"别造一世界"(《游大林寺序》),他安顿于斯的生命世界。

第十二章　苏轼的"无还"之道

苏轼（号东坡居士，1037—1101）的艺术哲学思想广博而深邃，其中有关"无还"的思考，在其整体艺术思想中占有重要位置。本章以此概念为中心，梳理他的艺术哲学思想理路，并对其中一些关键性问题尝试作一新的诠释。

在东坡有关这方面的论述中，"还"大体有四义：第一，"还"，即有所依，此就绝对的终极价值（道、神、理等）而言，依附于一个意义的决定者；第二，"还"，即归，此就生命的安顿而言，像神的净界、道的殿堂、美的天国，都是漂泊性灵的容留之所；第三，"还"，生生灭灭之接续，此就时空变化之次第言，"还"意味着纠缠于变动不居的生灭过程；第四，"还"者，往也，与物往还，此就人心与外境相对而生的结构而言。

但在东坡看来，期望一个绝对的终极价值标准来衡量，人独立存在的意义何在？要在虚妄的屋檐下寻一膝容身地，是对当下此在人生的漠视；而随生成变坏的世界流转，最终必被表相世界所拘牵；物我相对，只能使二者处于彼此奴役的状态中。

东坡提出的"无还"之道，从"性"上言，要变外在"道"的追求为内在妙明本心的发现；从"见"上言，由渺然归程的寻觅转向对当下直接生命体验的强调；从"变"上言，要超越生成变坏的表相而直呈随处充满的生命真实；从"物"上言，化"留意"于物的物我相互奴役为齐同物我的契合如如境界。

东坡提出"无还"，是要扭转生命的飘移状态，还归自性，重视当下直接的生命体验，由此成就生命的圆满。不从外在的追求中获取，发明生命本然的力量，故称"无还"。这一思想直接影响他关于艺术创造、赏鉴等相关问题的看法，也可以说是深埋在他纷纭复杂艺术哲学思想内部的一条主脉。

一、"无还"的概念

东坡的"无还"概念来自于佛经。《楞严经》有"八还辨见"说,它通过八种"可还之境"的辨析,来谈"能见之性"(自性)的不可还。八还,即明还日轮、暗还黑月、通还户牖、壅还墙宇、缘还分别、顽虚还空、郁𡸸还尘、清明还霁。以八还概括世间一切所有之间的关系。还者,往还也,因缘也,相互对待、彼摄互生之关系也。可还之境,是生灭之境。如明还日轮,有日则明,无日则暗,明暗在变灭中,它是因缘中的显现,是虚妄的存在。此经卷二说:"诸可还者,自然非汝。不汝还者,非汝而谁?"人内在那个常住不坏的灵明、那个真实自在的"能见之性"是不可还的,它是非因缘的、永恒的存在。此经提出"无还"说,是要将众生从生灭轮转的漂溺中拯救出来,因为"一切众生从无始来,生死相续,皆由不知常住真心、性净明体,用诸妄想"(卷二),故陷轮转中。

《楞严经》之"无还"说,对中唐以来文人艺术的发展有重要启发[1]。此经在唐代中期译出之后,以其圆融的义理、雅驯的文辞和极富机智的机锋,迅速在道俗中流传,北宋以还尤为文人所宝爱,其影响可与《维摩诘经》对文人艺术的影响相比[2]。"无还"的核心思想,与文人艺术追求的境界有密合之处:一是它强调灵明真心的"常住"性,成住坏空的世界中,有一种"常住"之心是永恒不灭的。而文人艺术在一定程度上说,是追求"真性"的艺术,二者有深层的契合。二是它的自性平等观,"无还"哲学,强调一切众生都具有清净本然的生命觉体(如来藏清净心),故众生平等。文人艺术强调一朵小花也是一个圆满俱足世界的思

[1] 如明末董其昌《画禅室随笔》卷二说:"盖书家妙在能合,神在能离。所以离者,非欧、虞、褚、薛名家伎俩,直要脱去右军老子习气,所以难耳。那吒拆骨还父,拆肉还母,若别无骨肉,说甚虚空粉碎,始露全身!晋、唐以后,惟杨凝式解此窍耳,赵吴兴未梦见在。余此语悟之《楞严》八还义:'明还日月,暗还虚空,不汝还者,非汝而谁?'然余解此意,笔不与意随也。"

[2] 其影响一直延续至清代,如浙江四言《画偈》十首(汪世清、汪聪编纂《渐江资料集》,合肥:安徽人民出版社1984年版,第29页)中,有"连朝清恚,未近《楞严》。我爱伊人,枯毫忽拈"一首,置于"我思元瓒"之后,说自己的艺术理想世界。《楞严》的山河大地说,是其山水画的皈依。

想,正与此相合。三是它的"能见"性,众生本有的清明,因客尘所染而遭遮蔽,修行过程即是通过瞬间直觉,直呈内在生命的本明。这里包含的让世界自在呈现的思想,也与文人艺术追求的境界相通。

东坡一生虽未入佛门,却是在家的佛教修行者,于佛学有极深修养。在佛教诸经中,《楞严经》对他影响最深。他认为,"大乘诸经,至《楞严》则委曲精尽、胜妙独出"[1]。他说:"《楞严》者,房融笔受,其文雅丽,于书生学佛者为宜。"[2] 并有诗云:"《楞严》在床头,妙偈时仰读。返流归照性,独立遗所瞩。"[3]他从《楞严经》中受到的最大启发,就是归复自性、独立而无所还的思想。他给友人书札说:"老拙慕道,空能诵《楞严》言语……"[4]他一生多在贬谪之途中,伴着他漫长而艰苦的旅行,常有此经。

东坡的"无还"概念,即从《楞严经》中转出。其《病中独游净慈谒本长老周长官以诗见寄仍邀游灵隐因次韵答之》诗云:"卧闻禅老入南山,净扫清风五百间。我与世疏宜独往,君缘诗好不容攀。自知乐事年年减,难得高人日日闲。欲问云公觅心地,要知何处是无还。"自注云:"《楞严经》云:'我今示汝无所还地。'"《次韵道潜留别》诗云:"为闻庐岳多真隐,故就高人断宿攀。已喜禅心无别语,尚嫌剃发有诗斑。异同更莫疑三语,物我终当付八还。到后与君开北户,举头三十六青山。"[5]"物我终当付八还",由《楞严经》"八还",说超越物我分别、返归真性的道理。他还以醉酒来说"无还"之意:"偶见此物真,遂超天地先。醉醒可还酒,此觉无所还。"(《和陶连雨独饮二首》其二)

东坡将"无还"铸成其艺术哲学的核心观念,也受到《庄子》影响。《庄子》哲学有"大归"和"无遁"两个重要概念。《知北游》说:"人生天地之间,若白

[1] 〔宋〕苏轼著,〔明〕毛晋编,白石点校《东坡题跋》卷一,第40页。
[2] 同上书,第21页。
[3] 〔宋〕苏轼《次韵子由浴罢》,〔清〕王文诰辑注,孔凡礼点校《苏轼诗集》卷四十二,第2302页。
[4] 〔宋〕苏轼《与程天侔》,孔凡礼点校《苏轼文集》卷五十五,第1624页。
[5] 道潜,号参寥子。1074年苏轼在杭州时就与其有交往,1080年苏轼被贬黄州,道潜曾来黄州陪他一年有余。苏轼《参寥泉铭》说:"余谪居黄,参寥子不远数千里从余于东城,留期年。"

驹之过隙,忽然而已。注然勃然,莫不出焉;油然漻然,莫不入焉。已化而生,又化而死,生物哀之,人类悲之。解其天弢,堕其天袠,纷乎宛乎,魂魄将往,乃身从之,乃大归乎!"大归,就是无所归去,以无还为大还之道。别无归处,才是生命最终归处。庄子将生命的安顿,诉诸对"天弢""天袠"的解除,由此返归生命的真性:"天"。大归,不是归向一个外在的理想目标,而是于内在生命体悟中获得。庄子有无所逃逸的哲学思考,在"无动不变"的世界中,没有什么是可以藏住的,唯一可以"藏"的方式,就是"藏天下于天下"。

正因此,东坡论述他的"无还"思想,有融通佛道的倾向。其《送蹇道士归庐山》云:"法师逃人入庐山,山中无人自往还。往者一空还者失,此身正在无还间。"将庄子"与物往还"观念与佛教之"无还"融为一体。他的《大还丹诀》,是一篇妙文,由道教的大还丹诀,敷衍当下妙悟的思想:"凡物皆有英华,轶于形器之外。为人所喜者,皆其华也,形自若也。而不见可喜,其华亡也。故凡作而为声,发而为光,流而为味,蓄而为力,浮而为膏者,皆其华也。吾有了然常知者存乎其内,而不物于物,则此六华者,苟与吾接,必为吾所取。非取之也,此了然常知者与是六华者盖尝合而生我矣。"此文无关炼丹吃药之术,通过英华的"形自若",说人不为外物所迁、妙然契会于英华之中的"无还"之理。无还者,大还也。

东坡将"无还"哲学作为其艺术的核心思想,是因他看出"还"(或"归")是个体生命面对的根本问题,就像"君子于役,不知其期"(《诗经·国风·王风》)的古诗中所抒发的"家"的召唤,这是人的"乡关之恋"。"还"(或"归"),更是人生命价值思考的核心,委身于某种道德、审美标准的屋檐下,颤栗地凭依一个终极的价值标准——抽象绝对的精神本体,于是觉得生命有了落实,有了安顿,这是一种依附性的存在观。在这里,人存在于一个更大的存在的庇护和证明之中,人的存在本身并不具有独立意义,是所谓"真理"阴影下的存在,是为了证明某种东西的合法性而获得存在的存在。东坡以"还"为他的艺术哲学的核心,就是要扭转这样的"颠倒见解"。他感叹,以光为无,以影为有,此风弥漫于世

久矣,他要以一朵小花的圆足生命,来确定生命存在的价值;以当下直接的生命体验,来重新搭就安顿自我的衡庐。驻足于自己的生命真性,无所还也。他在送别弟弟苏辙时说:"平时种种心,次第去莫留。但余无所还,永与夫子游……便为齐安民,何必归故丘。"(《子由自南都来陈三日而别》)他的理想境界就在无所归处的当下。

由服务于群体、服务于一个外在的标准,到还归自身、还归个体活泼的生命证验,无还之道,是东坡生命价值标准的重置。"浩然天地间,惟我独也正"(《过大庾岭》),他要建立自己独立的"正思维",这是关乎其艺术哲学基础的价值标准的转向。

东坡要超越爱憎的拣择,所谓"莫作往来相,而生爱见悲"(《和王抚军座送客》)。美丑的预设,在他看来也不成立,他说:"是以美恶横生,而忧乐出焉。可不大哀乎。"(《超然台记》)他更要抛弃渴望仙灵拯救的迷思,其《赠梁道人》诗云:"寒尽山中无历日,雨斜江上一渔蓑。神仙护短多官府,未厌人间醉踏歌。"相比成仙成佛的眺望,还是当下的江上踏歌更可靠。蓬莱水清浅——日日向往的蓬莱仙山,就在我的眼前清浅如许。西方就在目前,即心即佛。所谓"佛既强名,法亦非真。神而明之,存乎其人"(《水陆法象赞》)。"无还"是"均一"之方。其《南都妙峰亭》诗写望仙之事:"俯仰尽法界,逍遥寄人寰。亭亭妙高峰,了了蓬艾间。五老压彭蠡,三峰照潼关。均为拳石小,配此一掬悭。"妙高与蓬艾,均一无分别。他以无还,来说明当下体验、圆满俱足的平等觉慧。当然,"无还"概念由《楞严经》转出,也并不意味着他要"还"于经典,其《赠惠山僧惠表》诗云:"行遍天涯意未阑,将心到处遣人安。山中老宿依然在,案上《楞严经》已不看。欹枕落花余几片,闭门新竹自千竿。客来茶罢空无有,卢橘杨梅尚带酸。""无还",不是对所"还"目标的选择,而是彻底的超越,也包括《楞严经》本身。

东坡是中国传统文人艺术的思想领袖,以他为首的文人集团的形成,标志着传统文人艺术真正成为与重载道、顺秩序一脉思想相抗衡的一种思潮,对南宋以

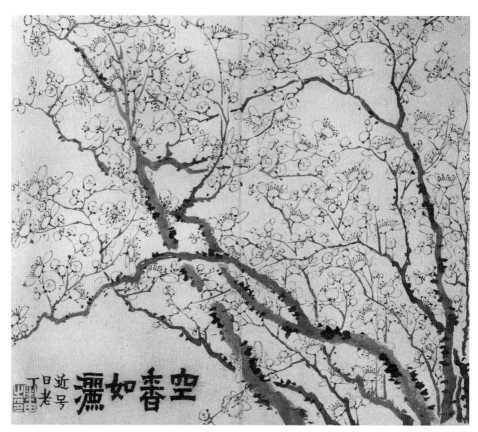

〔清〕金农　梅花图册之一

来文人艺术的发展产生根本性的影响。"无还"思想是其艺术哲学思想体系的核心。以下从几方面讨论其内在理论构成。

二、庐山真面目

首先从"性"上来说东坡的"无还"之道，这里由《题西林壁》小诗谈起。

诗为东坡在庐山时所写，元丰七年（1084），他与朋友游西林寺，瞥然有悟，题此诗于西林寺之壁。诗云：

横看成岭侧成峰,远近高低无一同[1]。不识庐山真面目,只缘身在此山中。

这首脍炙人口的小诗,表达的内容很丰富,易造成误诠,极易解释为:跳出庐山来看,站得更高,看得更远;换个角度看,不同的角度,会看到不同的美景。这样的理解,与此诗意了无关涉。小诗的关键不在"看"——无论如何变换角度、选择视点,还是"看",而在让"庐山真面目"——世界的真实相、人的生命真性呈现出来,即"能见之性"的呈露。

"身在此山中","横看竖看",是视点的变化;"远近高低无一同"是人在对境关系中形成的对外在世界的印象。此时庐山是对象化的存在,受人知识的约束,服从于人审美标准的判断,又是人情感投射的处所。"只缘身在此山中"一句,就是针对人与外在世界在物质上的纠缠和裹挟而言,二者处于相互关系的制约中、因果链条的束缚中、生生灭灭的流荡中,一句话,人处于与物的"往还"中。而"庐山真面目",是一"无所还去"的世界,是人真性的呈现。所谓"真面目",不在看出庐山的真相——庐山并无概念化的真相,而在不依人分别见的基础上,让生命真性无碍地呈现。若将庐山推到人的对面,审视它,解释它,或者是爱它,庐山真实的光不在,剩下的是一个知识审美等映照下的幻影。

东坡另有一诗云:"朝见吴山横,暮见吴山纵。吴山故多态,转折为君容。幽人起朱阁,空洞更无物。"(《法惠寺横翠阁》)可与《题西林壁》同参。不是庐山、吴山之"容"幻而不实,而是观者要有"空洞更无物"的态度。由知识的见解识之,高山低山、有名无名、美与不美等区别就会出现;归于"空洞更无物"的态度,就像他在《无相庵偈》中说的,"出庵见庵,入庵见圆",跳脱人与世界的对象性关系,一任世界自在兴现。其《元华子真赞》云:"方口而髯,秀眉覆颧。示我其华,我识其元。"通过友人元华子小像,辨析"华"和"元"的关系:流

[1]《四部丛刊》影印宋刻王十朋《东坡诗集注》、成化刻《宋文忠公全集》本均作"无一同",而《文渊阁四库全书》本作"各不同",今通行本作"各不同"。

连于"华",得其表相;持守其"元",得其真相。华是其表,元是其根。谬华而失元,实是乖离本根;由华而识元,方能得其真。东坡所说的"庐山真面目"即是"元",不能停留在远近高低的"华"上,忽视了这个本根的把握。

祝枝山《书东坡记游卷》记载东坡一段轶闻:"仆初入庐山,山谷奇秀,平生所未见,殆应接不暇,遂发意不欲作诗。已而见山中僧俗,皆云:'苏子瞻来矣!'不觉作一绝云:'芒鞋青竹杖,自挂百钱游。可怪深山里,人人识故侯。'既自哂前言之谬,又复作两绝云:'青山若无素,偃蹇不相亲。要识庐山面,他年是故人。'又云:'自昔忆清赏,初游杳霭间。如今不是梦,真个是庐山。'"[1]后二绝可帮助对《题西林壁》的理解,所谓"要识庐山面""真个是庐山",还是在回答"庐山真面目"的问题,所强调的也是真性的归复,而不是外在的辨识、亲和与审美。

《题西林壁》"远近高低无一同"句的"无一同",指的是分别知识见解的差异相,是"二"而非"一"。而"一"是世界如其真性的显现,此即东坡所说的"同"。在东坡的存世文献中,多见其对"同"的强调,这当然不是否定世界的差异性存在,而是强调"不二法门",超越分别见解。这是发明"庐山真面目"的根本途径。如上引《次韵道潜留别》诗中所说的"异同更莫疑三语,物我终当付八还",前一句出自晋人之典故,东坡多次引用[2],说明"将无同"的道理[3]。"将无同",意即大概差不多吧("将无",莫非,晋人婉转的语言表达)。或重名教,或重自然,都是知识的见解,东坡不是说二者思想倾向相近,而是借此强调超

[1] 〔清〕卞永誉《式古堂书画汇考》卷二十五书卷二十五,第1006页。

[2] 此语苏轼多次言及,如其《虔州景德寺荣师湛然堂》云:"卓然精明念不起,兀然灰槁照不灭。方定之时慧在定,定慧寂照非两法。妙湛总持不动尊,默然真入不二门。语息则默非对语,此话要将周易论。诸方人人把雷电,不容细看真头面。欲知妙湛与总持,更问江东三语掾。"(〔宋〕王十朋《东坡诗集注》卷三)

[3] 《晋书·阮瞻传》载:"(阮瞻)见司徒王戎,戎问曰:'圣人贵名教,老庄明自然,其旨同异?'瞻曰:'将无同。'戎咨嗟良久,即命辟之。时人谓之'三语掾'。"(〔唐〕房玄龄等《晋书》卷四十九,第1363页)而《世说新语》有不同记载:"阮宣子有令闻。太尉王夷甫见而问曰:'老庄与圣教同异?'对曰:'将无同?'太尉善其言,辟之为掾。世谓'三语掾'。"(《世说新语·文学》,徐震堮《世说新语校笺》,第112页)一般认为,《晋书》所记比较合理。

越知识分别的观念。他在庐山时,有赠法芝上人(即昙秀)写竹诗:"洞外复空中,千千万万同。劳师向竹颂,清是阿谁风?"[1] 由竹中看出"同",也在说超越分别的思想。

而作为真性显现的"庐山真面目",并非绝对的精神本体,或是抽象的美本身。东坡的思想与北宋理学的"理一分殊"观有根本差异。其《观妙堂记》一文对此有很好的讨论。妙在何处?此文落实在"并无妙道",没有一个外在于我的抽象绝对精神本体,没有一个外在于我的终极价值标准,妙不在"道"的概念,而在人当下直接的生命体验,"萧然是非,行住坐卧,饮食语默"中,也"具足众妙,无不现前"。这个不有不无的"实相"世界,是人"能见之性"畅然无滞地呈现,人人胸中有一个"庐山真面目"。由他律归于自律,由群体归于自身,由渺远的"道"的追求,归于真实的"自性"显现,这是东坡"无还"之道的根本。东坡"具足众妙,无不现前"的思想,解构了对于绝对精神本体的追求,突出了中国艺术哲学"当下圆成"思想的精髓。

东坡不仅将"无还"视为无所滞碍的生命存在境界,也将其视为至高的艺术理想境界。他一生工诗,精书,好画,喜谈琴,以下通过他论琴和论画的一些著名观点来看这个问题。其《琴诗》表达了与《题西林壁》相似的思考:

若言琴上有琴声,放在匣中何不鸣?若言声在指头上,何不于君指上听?

东坡在《与彦正判官》札中曾谈到此诗背景[2]。说声,说指,是知识见解,是技

[1] 〔宋〕苏轼《和庐山芝上人竹轩》,〔宋〕王十朋《东坡诗集注》卷九。
[2] 苏轼《与彦正判官》云:"古琴当与响泉韵磬,并为当世之宝,而铿金瑟瑟,遂蒙辍惠,拜赐之间,报汗不已。又不敢远逆来意,谨当传示子孙,永以为好也。然某素不解弹,适纪老枉道过,令其侍者快作数曲,拂历铿然,正如若人之语也。试以一偈问之:'若言琴上有琴声,放在匣中何不鸣?若言声在指头上,何不于君指上听?'录以奉呈,以发千里一笑也。"苏轼《琴诗》可能受到《楞严经》影响,该经卷四云:"如何世间三有众生,及出世间声闻缘觉,以所知心,测度如来无上菩提。用世语言,入佛知见,譬如琴瑟箜篌琵琶,虽有妙音,若无妙指,终不能发。汝与众生,亦复如是。宝觉真心,各各圆满。如我按指,海印发光。汝暂举心,尘劳先起。由不勤求无上觉道,爱念小乘,得少为足。"

巧功夫，以及与此技巧相得之物质手段，然而声妙，既不在琴，又不在指，在那琅然清圆的心性之上，在人的活泼真性中，由人真心浚发。他说："譬用筌蹄，以得鱼兔，及施灯烛，以照丘坑。获鱼兔矣，筌蹄了忘，知丘坑处，灯烛何施。"（《观妙堂记》）禅宗所谓"得月忘指"是也。

东坡在《听僧昭素琴》中也谈到声从何出的问题，诗云："至和无攫醳，至平无按抑。不知微妙声，究竟从何出。散我不平气，洗我不知心。此心知有在，尚复此微吟。""至平""至和"说的是无分别的不二门，意思是"真琴声"由真性而出，不能停留在外在技法和声音来说琴之妙。他的《破琴诗》写道："破琴虽未修，中有琴意足。谁云十三弦，音节如佩玉。新琴空高张，丝声不附木。宛然七弦筝，动与世好逐。陋矣房次律，因循堕流俗。悬知董庭兰，不识无弦曲。""丝声不附木"，此"破琴"之思，与陶渊明的"无弦"相似，也是在强调真性为声音之本。

东坡《醉翁操》词云："琅然，清圆，谁弹？响空山，无言，惟翁醉中知其天。月明风露娟娟，人未眠。荷蒉过山前，曰有心也哉此贤。　醉翁啸咏，声和流泉。醉翁去后，空有朝吟夜怨。山有时而童巅，水有时而回川，思翁无岁年。翁今为飞仙，此意在人间，试听徽外三两弦。"[1] 此词说欧阳修之事，讨论琴声何来，强调当下直接的体验，不在琴，不在指，在"徽外"，在瞬间的际会，在那个不可重复的当顷，在"一期一会"中。当下，目前，际会，真实的生命体验，就是"庐山真面目"。人人心中有个"琅然清圆"，将自己的"衷曲"奏出，不必遵从圣典，不必仰慕飞仙，不必重复别人的智慧，不必鄙视自己的陋颠。没有尺度，就是尺度；没有价值，就是价值。

[1] 以上三则资料均见〔明〕张大命辑《太古正音琴经》卷十，明万历刻本。《醉翁操》前有一引云："琅琊幽谷，山水奇丽，泉鸣空涧，若中音会。醉翁喜之，把酒临听，辄欣然忘归。既去十余年，而好奇之士沈遵闻之往游，以琴写其声，曰《醉翁操》，节奏疏宕，而音指华畅，知琴者以为绝伦。然有其声而无其辞。翁虽为作歌，而与琴声不合。又依楚词作《醉翁引》，好事者亦倚其词以制曲。虽粗合韵度，而琴声为词所绳约，非天成也。后三十余年，翁既捐馆舍，遵亦没久矣。有庐山玉涧道人崔闲，特妙于琴。恨此曲之无词，乃谱其声，而请于东坡居士以补之云。"

第十二章 苏轼的"无还"之道

再说画，这里由画中的"孤鸿灭没"境界谈起。东坡讨论绘画，认为吴道子、王维都是成大境界者，而尤为倾心王维所达到的境界（《题王维吴道子画》云"于维也敛衽无间言"），何以有此评价？他论王维画说："作浮云杳霭与孤鸿落照，灭没于江天之外，举世宗之，而唐人之典形尽矣。"（《又跋宋汉杰画山》）这句话正是他的"无还"境界的典型征象。

此被后代艺道中人概括为"孤鸿灭没"四个字（文人画中所说的"天际冥鸿""寒塘雁迹"也是此意），陈白阳、董其昌等以此为崇高的艺术境界。怎样理解"孤鸿灭没"的境界呢？东坡一生重视的"孤鸿"意识，与其说是对无可奈何之命运的感伤，倒不如说是对"真面目"持守的信心。自两汉以来，文献中谈孤鸿者甚多，但多在说"惊鸿"一瞥的逡巡，说"宾鸿"急急的归意（如李商隐"欲问孤鸿向何处，不知身世自悠悠"[1]），而东坡说的"孤鸿"，其要义则落在超越"归"而返归真性的呈露上，落在"无还"之思上。

"缺月挂疏桐，漏断人初静。时见幽人独往来，缥缈孤鸿影。惊起却回头，有恨无人省。拣尽寒枝不肯栖，寂寞沙洲冷。"[2]一首《卜算子》，将东坡的"孤鸿"理想和盘托出。所谓孤鸿意识，在无所系而振翮，无所归而自怜，更是一种常住灵明之真性的发现。它说孤独，说凄凉，说冷逸而无人解省，但并不渴望理解，而是认此孤独。东坡说，"鸿飞那复计东西"（《和子由渑池怀旧》）！虽然无定，但并不期望有一个止定处，甘于飘渺而无归——永远在"无还"中。

唯孤鸿，才能无还。在《后赤壁赋》中，东坡夜游赤壁，在四顾寂寥的恐惧中，有横江而来的孤鹤飞过，归而有梦，与羽衣道士对话，它正是"飞鸣过我"的孤鹤的化身。这为两篇《赤壁赋》作结，也是写他的人生理想。其意旨与上举《卜算子》词颇相似，即突出他的飞鸿（飞鹤，即飞鸿之喻）意识：飘渺孤鸿之影，空幻不实，与天同游，孤独而无所羁绊，飘渺而不可把捉，于世界中，出世

[1]〔唐〕李商隐：《夕阳楼》，刘学锴、余恕诚《李商隐诗歌集解（增订重排本）》，第82页。
[2]〔宋〕苏轼《卜算子》，唐圭璋编《全宋词》，第295页。

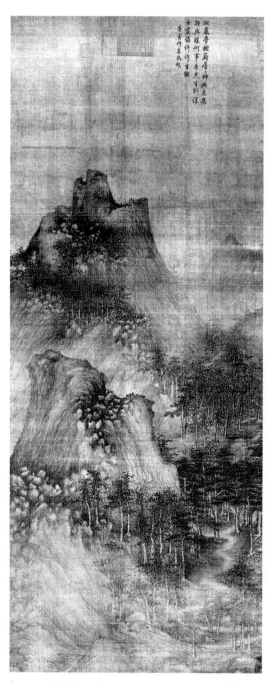

〔五代至北宋〕巨然　层岩丛树图　台北故宫博物院

界外，彰显出一种超然的生命态度。这样的态度，出生死，等巨细，平尊卑，舍爱憎，超越历史与现实，所谓当下圆成是也。这是其人生的目标，也是其艺术至高境界的标准。

由此看东坡评王维的"孤鸿灭没"，便豁然可解。他既不是说王维画有迷朦之美，又非强调王维艺术象外之妙——具有多重意蕴，而认为王维画中有一种发明真性的境界，呈现出无所系缚的存在状态。如果停留在外在"审美"角度看，作为职业画家的吴道子显然高于"业余"画者王维。但在他看来，吴道子的画是从属性的，而王维的画则是孤独心灵的吟唱。

三、庐山烟雨浙江潮

以下再由"见"，来谈东坡"无还"之道所寓有的让真性"敞亮"的思想。

所见之境为尘境，是由知识的目光去"看"，而"庐山真面

第十二章 苏轼的"无还"之道

目"——人的真性,是当下成立的,诉诸直接的生命体验。故此,它是直呈而非"还"的。这里也由东坡一首《观潮》诗说起:

> 庐山烟雨浙江潮,未到千般恨未消。到得原来无别事,庐山烟雨浙江潮。

诗近于佛教的法偈,所涵思想,深可玩味。

前后两句"庐山烟雨浙江潮",虽用语重复,境则殊异。开始的"庐山烟雨浙江潮",指代天下好风景,这是东坡要超越的境界,可以通过三方面来看:一是未见之时"恨未消",何以有此遗憾之情?原出于对风景的"爱"。《楞严经》卷一中说,佛问阿难,你当初为何"舍世间深重恩爱"而出家,阿难说,"我见如来三十二相,胜妙殊绝,形体映彻,犹如琉璃",羡慕不已,所以出家。佛说你这只是"爱"的抉择,并非发明本心。受佛道思想影响,"永离爱恶",是东坡的基本思想坚持。得之则喜,失之则忧,合之则爱,反之则憎,人的心灵永在情欲泛滥中,以这样的心境去面对世界,与世界必然在在隔阂。所以他说:"予以是知一切法,以爱故坏,以舍故常在……"[1] 二是因认为风景"美"而去追求。东坡认为,美与丑,是知识的见解。他说:"天下之物,不能感人之心,而人心自感于物也。天下之事,不能移人之情,而人情自移于事也。……庄叟所谓山林欤?皋壤欤?使我欣欣然而乐欤?夫山林之茂,皋壤之盛,彼自茂盛尔,又何尝自知其茂盛而能邀人之乐乎?"[2] 其中一句山林"何尝自知其茂盛而能邀人之乐",直击其"自性论"的本质。三是奠定在"爱""美"基础上的追逐本身,千里迢迢去追求胜境,乃为满足自己内在欲望。东坡认为此殊不可取。他受到父亲苏洵"风行水上,自然成文"学说影响,推崇本无心于相求、不期然相会的无目的性哲学观,一如禅

[1] 〔宋〕王十朋《东坡诗集注》卷十一。
[2] 孔凡礼点校《苏轼文集》之《苏轼佚文汇编》卷七,收有疑为苏轼所作的《渔樵闲话录》上下篇,这段话为其中文字。

家所谓道不在求、过在觅处。综此可见,在东坡看来,"庐山烟雨浙江潮,未到千般恨未消",是迷妄不悟的境界。

后一句"庐山烟雨浙江潮",当然表达的不是见到实景后有"不过尔尔"的悔意,而是意在超越一切目的性的追求,超越美丑分别和爱憎欲望,一任世界自在显现,山林不自知茂盛,更不知邀人之乐,只是自在显现而已。若依《楞严经》之表述,前一境为"所见之尘境",此境为"能见之性"澄明显现之境,二境有霄壤之别。这首七绝小诗,攸关东坡"见"的思想。

《楞严经》提出"八还"之说,是为了辨析"见"的问题。其"八还辨见",要在辨析"能见之性"与"所见之境"的区别。"能见之性"是一切众生本来具有的清净圆明的觉性,与"所见之境"截然不同,并非所"见"方式的不同,它不是"见"(读jiàn,看的意思),而是"见"(读xiàn,显现),是当下直接的呈现,与外在对象化的观照完全不同。《楞严经》卷二说:"吾不见时,何不见吾不见之处?若见不见,自然非彼不见之相。若不见吾不见之地,自然非物,云何非汝?"它的意思是,当"能见之性"受到遮蔽时,就无法呈现。如果以外在"看"的方式显现"能见之性",当然无法显现那个常住灵明的自性本相;如果超越外在"看"的方式呈现"能见之性",不从物质表相上去追逐,这自性就彰显出来。

东坡这首悟道诗几乎可视为《楞严经》此段论"见"之语的印证。你把外在世界当"风景"(庐山烟雨浙江潮),当作观赏的对象,以符合某种审美的标准,契会心中情感的欲求,也能获得某种知识谱系的认可。就像本书反复言及的云林"兰生幽谷中,倒影还自照。无人作妍暖,春风发微笑"兰诗所说的,你迷恋它的妍丽,给它高评,爱它,追逐它,那是将此"风景"当作对象,你是在"看"它,不是让它自现,所见为"尘境",而非"实境",因为其"能见之性"被遮蔽了。而"及至到来无一事,庐山烟雨浙江潮",是"自然非物,云何非汝"?物我之间的对象感消除了,"无一事"——没有了高下尊卑平险美丑之别,没有了爱的搔首踟躇,没有了"我"与世界的界限,山水林木和"我"共同组成一个"意义相关的世界",于是"庐山烟雨浙江潮"一时明亮起来,此时起潜龙于大壑,那个

常住的"能见之性"一时圆明起来、彰显出来。

东坡由《楞严经》的"八还辨见"中析出的让真性"敞亮"的思想,成为其艺术哲学的重要发现,他将此贯彻到艺术评论中。他对陶诗"采菊东篱下,悠然见南山"有段辨析,即透出端倪:"因采菊而见山,境与意会,此句最有妙处。近岁俗本皆作'望南山',则此一篇神气都索然矣。"(《题渊明饮酒诗后》)[1] 他为什么对"望南山"很反感,是因为"见"(读 xiàn)和"望"是两种截然不同的观照态度。他认为"见(现)南山"之妙,正在一种非对象化的呈现。他有一段文字谈自己所作诗:"仆游吴兴,有《游飞英寺》诗云:'微雨止还作,小窗幽更妍。盆山不见日,草木自苍然。'非至吴越,不见此景也。"(《自记吴兴诗》)小诗正表现出一种自在兴现的境界。

围绕此一思想,东坡有不少著名表述,有些几乎被奉为宋元以来艺术哲学中表现澄明之境的圭臬,如:

(一)空山无人,水流花开

这两句话,是东坡在《十八大阿罗汉颂》中提出的[2],所体现的就是任世界自在兴现的思想,宋元以来成为中国艺术追求的境界。袁中道《天池》说:"诵苏子瞻'空山无人,水流花开'之偈,宛然如画。"[3]

东坡对此"空山无人,水流花开"的境界体会极深。有一则传说谈到,一年夏天的傍晚,东坡与山谷、佛印禅师游湖纳凉,当时正是荷花盛开季节,清风吹来,香气四溢,几人心情可谓极好。东坡出联云:"浮云拨开,明月出来,天何言哉?天何言哉?"山谷见湖中游鱼,对曰:"莲萍拨开,游鱼出来,得其所哉!得

[1] 〔宋〕苏轼撰,王松龄点校《东坡志林》卷五也载此,所述略有区别:"陶潜诗:'采菊东篱下,悠然见南山。'采菊之次,偶然见山,初不用意,而境与意会,故可喜也。今皆作'望南山'。"

[2] 如第九尊者颂云:"饭食已毕,襆钵而坐。童子茗供,吹篝发火。我作佛事,渊乎妙哉。空山无人,水流花开。"第十六尊者颂云:"盆花浮红,篆烟缭青。无问无答,如意自横。点瑟既希,昭琴不鼓。此间有曲,可歌可舞。"(〔宋〕苏轼著,〔明〕徐长孺编《东坡禅喜集》,合肥:黄山书社 2010 年影印首都图书馆藏明天启刻本)

[3] 〔明〕袁宏道《袁中郎全集》卷八,明崇祯刻本。参本书第六章"由青山白云去说"的论述。

其所哉!"[1]二人对联中所露出的机锋,就是"空山无人,水流花开"的境界。东坡《澹轩铭》说:"以船撑船船不行,以鼓打鼓鼓不鸣。子欲察味而辨色,何不坐于澹轩之上,出澹语以问澹叟,则味自味,而色自形。"味自味,色自形,正是自在兴现的境界。

空山无人,才能水流花开。这并不意味着"主观"放弃了对世界的控制,让"客观"世界自在显现。此时并无主观,也无主观相对之客观;同时也不是以人常住灵明照亮外在世界,使寂寞世界一时明亮起来。它是一个瞬间生成的生命境界,我回到世界中,与世界共同组成一个有意义的宇宙。是这一瞬间生成的生命宇宙,从寂寞的深渊中跳出,圆满俱足,智周法界。

(二)何夜无月,何处无竹柏影

东坡在《记承天寺夜游》中记载一次夜间游乐:"元丰六年十月十二日夜,解衣欲睡,月色入户,欣然起行。念无与为乐者,遂至承天寺,寻张怀民。怀民亦未寝,相与步于中庭。庭下如积水空明,水中藻荇交横,盖竹柏影也。何夜无月,何处无竹柏,但少闲人如吾两人者耳。"

"何夜无月,何处无竹柏影",后来也成为传统艺术观念中影响深远的观点。夜夜有月,处处有竹柏影,时空嘉会,人人都有,因人没有心之"闲"——心灵被葛藤纠缠,被欲望吞噬,一点灵明在幽昧中,好月好影每被爽失。而当人解除了外在束缚,在一时的"闲"心中,世界"敞开"了,瞬间恢复了光亮,我的灵明沐浴在智慧的光明中。因敞开,而有光亮;互为奴役,哪里会有光明?

南京博物院藏有文徵明《中庭步月图》,画诸友人夜间庭中漫话之场面。画上自题云:"人千年,月犹昔,赏心且对樽前客。但得长闲似此时,不愁明月无今夕。……时碧桐萧疏,流影在地,人境俱寂,顾视欣然。因命僮子烹苦茗啜之,还坐风檐,不觉至丙夜。东坡云:何夕无月,何处无竹柏影,但无我辈闲适耳。"

[1] 这是一则传说,记载东坡与黄山谷、佛印禅师三人游湖中联对的故事。究竟是否属实,尚难考定,然而其中所言,比较符合他们的思想状况。

在知识、爱憎、目的的拣择中，人们变得迟钝和麻木，真性如被乌云遮蔽。在那夜的明月清晖下，在朋友相见的热烈气氛中，在淡淡酒意的氤氲里，文徵明和朋友们突然发现一个久已爽失的"陌生宇宙"。

（三）闲者便是主人

东坡曾说，"江山风月，本无常主，闲者便是主人"[1]。其《赤壁赋》也谈到"主人"问题："且夫天地之间，物各有主。苟非吾之所有，虽一毫而莫取。惟江上之清风，与山间之明月。耳得之而为声，目遇之而成色。取之无禁，用之不竭。是造物者之无尽藏也，而吾与子之所共适。"

东坡所说的"主人"，是传统美学中的一个重要概念。乐天对此有系统论述，所谓"不斗门馆华，不斗林园大。但斗为主人，一坐十余载"（《自题小园》）。主人，不是园林物质财产的拥有者，想那些旧园之"主"，如今何在？人世荒忽，主人频易。曾经的"主人"，随历史的风烟飘渺无影，总是见断墙残垣，总是见园池易主。真正的"主人"，是与物优游之人；意义世界的生成，是当下即在的。"胜地本来无定主"，只要会之以心，出之以悟，人人都是山林的主人。

东坡的"主人"说，承乐天之说，指的是"能见之性"莹然呈现之人，强调的是瞬间妙悟，当下即成。因为我来了，世界向我敞开，寂寞的世界一时明亮起来，一个价值宇宙豁然生成。沈周《天池亭月图》题诗也受到乐天、东坡此说的影响："天池有此亭，万古有此月。一月照天池，万物辉光发。不特为亭来，月亦无所私。缘有佳主人，人月两相宜。"[2]万古的明月，当下的此夜，因为有了"佳主人"，一时敞亮开来。

（四）一点空明在何处

东坡一生好园池奇石，他曾在扬州发现两块奇石，以盆水盛之，置几案间，取杜甫"万古仇池穴，潜通小有天"[3]诗意，名其为"仇池石"，并有诗记其观望

[1]〔宋〕苏轼撰，王松龄点校《东坡志林》卷四，第79页。
[2]〔明〕汪砢玉《珊瑚网》卷三十七名画题跋卷十三。
[3]〔唐〕杜甫《秦州杂诗》，《杜工部集》卷十，汲古阁刻本。

所感:"梦时良是觉时非,汲水埋盆故自痴。但见玉峰横太白,便从鸟道绝峨眉。秋风与作烟云意,晓日令涵草木姿。一点空明是何处,老人真欲住仇池。"(《双石》)日日相对的双石,时有烟云流荡其间,如历草木华滋之象,他忽然觉得"一点空明"朗照内外,洞彻灵府,荟蔚草木,潜通天地,虽是"小"石,却别有洞天。

东坡还有一块"壶中九华"石,他为石命名,并有诗云:"清溪电转失云峰,梦里犹惊翠扫空。五岭莫愁千嶂外,九华今在一壶中。天池水落层层见,玉女窗虚处处通。念我仇池太孤绝,百金归买碧玲珑。"(《壶中九华诗》)[1]芥子纳须弥,九华一壶中,天地的万种风华,凝聚于眼前的光明之中。

东坡玩石,非为爱石,乃在"时时一开眼,见此云月眼自明"(《轼近以月石砚屏献子功中书公……并求纯父数句》),乃在"一点空明"中的发现,由此潜通天地,会归宇宙。这里表达的思想,与古代赏石理论中所说的"石令人隽"正相合[2]。中国人欣赏石的十二字诀中(瘦漏透皱、清丑顽拙、苍雄秀深)有一"秀"字,"秀",是秀出的意思,但"隽"比"秀"则更进一层,它不仅强调这是一个美的世界,更强调豁然洞悟中的"敞开","隽"是妙悟中的发现。石令人"隽",我与石无所遮蔽,故跃然而"隽"。东坡说"九华今在一壶中",所谓"今",就是当下此在的生命发现,是我与石的敞开。如他在《大别方丈铭》中所说:"我观大别,三门之外,大江东东。东西万里,千溪百谷,为江所同。我观大别,方丈之内,一灯常红。门闭不开,光出于隙,睟如长虹。"

一灯常红,真是东坡"敞亮"说的绝妙象征。

[1] 东坡认为,此石体现出"小中现大"的思想。这本于《楞严经》,该经卷四云:"我以妙明不灭不生合如来藏,而如来藏唯妙觉明圆照法界,是故于中一为无量,无量为一,小中现大,大中现小,不动道场遍十方界,身含十方无尽虚空,于一毛端现宝王刹,坐微尘里转大法轮,灭尘合觉,故发真如妙觉明性。"

[2] 如《小窗幽记》云:"形同隽石,致胜冷云""石令人隽""窗前隽石冷然,可代高人把臂"。

四、何必论荣枯

以下再由"变"来说东坡的"无还"之道。

《楞严经》卷二载有一段佛与波斯匿王关于变化的对话,这位大王对佛说,"我观现前,念念迁谢,新新不住",就像自己的容颜,少年时春泽丰美,而今形色枯衰,发白面皱,世界有一种"密移"的流转,有一种"刹那刹那,念念之间,不得停住"的变灭,他为此而感伤。佛告诉他,就像你眼前的恒河水,三岁时看,十年后看,如今你六十二岁看并无变化:"汝面虽皱,而此见精性未曾皱。皱者为变,不皱非变;变者受灭,彼不变者元无生灭。"此经强调,有一种不变的东西,就是无生灭的世界。像中国人所说的"青山不老,绿水长流""人生代代无穷已,江月年年望相似"(张若虚《春江花月夜》)。《楞严经》论"能见之性"不可还,核心就是超越生灭之境,作为自性本明的如来藏清净心是常住真心,它是不变的,故"无还"。

东坡的艺术哲学显然受到《楞严经》的影响。"变"是他一生思考的纽结之一。在他看来,"道无分成,佛无灭生"(《无名和尚传赞》),艺道也应在变中追求不变,在方便法门中彰显实相世界。东坡将自己的审美理想,凝定在"不变"性(或称永恒),也就是"无还"之中。

东坡《鱼枕冠颂》,可谓一篇变化颂:"莹净鱼枕冠,细观初何物。形气偶相值,忽然而为鱼。不幸遭网罟,剖鱼而得枕。方其得枕时,是枕非复鱼。汤火就模范,巉然冠五岳。方其为冠时,是冠非复枕。成坏无穷已,究竟亦非冠。假使未变坏,送与无发人。簪导无所施,是名为何物。我观此幻身,已作露电观。而况身外物,露电亦无有。佛子慈悯故,愿受我此冠。若见冠非冠,即知我非我。五浊烦恼中,清净常欢喜。"面对一个鱼冠枕头,他看出生物间生生灭灭的故事,看出"冠者非冠"的空幻思想,变化的哲学、真幻的观点,成为此文立论之要。世界在生成变坏中,以物观之,无处不在变化。悟者需要超越变化,在"清净常欢喜"中,让真性兴现。

东坡的两篇《赤壁赋》，其实是有关变与不变的哲学论文。二赋作于1082年，时东坡被贬黄州，处于生平低潮期。前篇作于当年初秋，后篇作于是年冬初，后文是对前篇思想的承续和总结，必须将二文连起来看，才能理解苏轼的思想脉络。前篇隐括了《庄子》的"秋水"故事：秋水时至，百川灌河，河神（河伯）欣然自喜，咆哮着顺流东行，至于大海，于是有了与海神的对话。河神本来"以天下之美为尽在己"，然在大海面前乃见其丑。《前赤壁赋》也由七月水的泛滥膨胀写起，夜泛赤壁的诗朋酒侣，在万顷波涛中行进，"白露横江，水光接天。纵一苇之所如，凌万顷之茫然"，浩浩乎如行太空，飘飘乎如登仙府。似得解脱，似觉畅然，然而那悲伤的调子从江面、从天茕、从游者的心中涌起，"客"在洞箫声中感叹历史、诉说英雄，说滔滔历史的哀伤，说大小相较的压抑，所谓"驾一叶之扁舟，举匏尊以相属。寄蜉蝣于天地，渺沧海之一粟。哀吾生之须臾，羡长江之无穷。挟飞仙以遨游，抱明月而长终"。短暂此生，何可依托？仙不可依，月不可托，价值的终极标准并不存在，量的计较毫无意义，功名索取的意义也荡然消弭于历史的时空。一切终极价值的追寻，一切可以安顿的说辞，尽皆拆去，只剩下一个孤独的我徘徊于历史与当下、有限与无限中。

"苏子"的回答以"变"而立论。其实从二赋时间过程看，也隐藏着"变"的节律：初秋长江的饱满和喧嚣，到了《后赤壁赋》的秋末冬初，复归于水净沙平，所谓"江流有声，断岸千尺。山高月小，水落石出"，诗人感叹道："曾日月之几何，而江山不可复识矣。"这正是时空变化节律使然，《楞严经》所谓"水之皱"。而"苏子"则道出其"不皱"之理："逝者如斯，而未尝往也，盈虚者如彼，而卒莫消长也。盖将自其变者而观之，则天地曾不能以一瞬。自其不变者而观之，则物与我皆无尽也，而又何羡乎？"这里不是说变与不变是一对矛盾，更不是说变中有不变、不变中有变的辩证思维（当今此一误解极深），而是要超越密密移动的变，超越生成变坏的节奏，超越由变所带来的利欲荣名、大小多少等的考量，追求"卒莫消长"的永恒。其所谓"惟江上之清风，与山间之明月。耳得之而为声，目遇之而成色。取之无禁，用之不竭。是造物者之无尽藏也，而吾与

子之所共适",正是"瞬间永恒"的冥思、当下妙悟的宽慰。天地之间,物各有主,我做了这世界的"主人",自适于其间,获得了永恒。

东坡的《百步洪二首》其一,是两篇《赤壁赋》思想的另一种表达:"我生乘化日夜逝,坐觉一念逾新罗。纷纷争夺醉梦里,岂信荆棘埋铜驼。觉来俯仰失千劫,回视此水殊委蛇。君看岸边苍石上,古来篙眼如蜂窠。但应此心无所住,造物虽驶如吾何。"岁月如流,如禅师们所说,一念之间,鹞子已过海外新罗国。在密密移动的世界中,去追逐,去迷恋,终如铜驼荆棘[1],留下一片惘然。"君看岸边苍石上,古来篙眼如蜂窠",极言自古以来人追逐利欲的迷妄征程。诗中强调的"但应此心无所住","无住"即"无还"。无所还,便无所哀伤;造物虽趋进不已,我心不与之竞逐,便有永恒的平宁。

以下通过东坡论画的"荣枯"、论书的"三反"来申说此论。

(一)荣枯

东坡论艺术,特别瞩目"荣枯"(即生、成、变、坏)二字,并将"超越荣枯"发展为一种独特的艺术创造原则。他有诗云:"过眼荣枯电与风,久长那得似花红。"(《吉祥寺僧求阁名》)荣枯变化,如电如风,无有止息,花无百日之好,故人必须超越生灭表相来体验世界。他给龟山辩才禅师的诗中说:"羡师游戏浮沤间,笑我荣枯弹指内。"(《龟山辩才师》)他认为,不能以浪花的生灭来看大海之性,不能以荣枯生灭的沉浮来观世界真实。他见一寺院春来枯柏发新芽,作赞词云:"堂去柏枯,其留复生。此柏无我,谁为枯荣。方其枯时,不枯者存。一枯一荣,皆方便门。人皆不闻,瓦砾说法。今闻此柏,炽然常说。"(《东莞资福堂老柏再生赞》)他将枯荣生灭、浮沤乍现,视为观照实相世界的方便法门,不限于枯,不避于荣,荣枯乃世俗之流观,以法眼观之,无枯无荣。其诗云:"出处荣枯一笑空,十年社燕与秋鸿。谁知白首长河路,还卧当时送客风。"

[1] 传说西晋索靖有先见之明,身值繁盛之时,觉得天下将有大乱,指着洛阳宫门铜驼,叹曰"会见汝在荆棘中"(〔唐〕房玄龄等《晋书》卷六十《索靖传》,第1648页),后果然如此。

〔宋〕苏轼　枯木竹石图　日本私人收藏

（《游宝云寺……》）正像唐人刘希夷的那首《白头吟》所咏叹的："古人无复洛城东，今人还对落花风。年年岁岁花相似，岁岁年年人不同。"东坡在荣枯中寄寓深邃的生命感叹，他有《虞美人》词云："持杯遥劝天边月。愿月圆无缺。持杯复更劝花枝。且愿花枝长在、莫离披。　　持杯月下花前醉。休问荣枯事。此欢能有几人知。对酒逢花不饮、待何时。"并没有圆月，并没有久花，不问荣枯事，方是解脱时。

这样的思想，直接影响东坡的创作。他并不以画名世，但受王诜、李公麟、米芾等友人影响，也偶为墨戏。画史上流传、今存世少量画作，多为枯木竹石（如传世作品《枯木怪石图》），这是意味深长的。世态风华，为何他独对这老朽之木有兴趣？是他的审美能力出问题了吗？当然不是，这与他的整体生命态度有关。

画枯木怪石的传统并不始于东坡，五代以来贯休、李成、郭熙等都有这方面的作品，他同时代的吴传正等也善枯木寒林，但真正从思想上认识此一形式价值的，首推东坡。他的枯木竹石图等，是一种典型的由哲学思考推动的艺术创造，他画枯木寒林，在超越荣枯，不是以枯来表达生命的绝望，更不是通过枯来隐喻新生。他在《次韵吴传正枯木歌》中说："天公水墨自奇绝，瘦竹枯松写残月。

梦回疏影在东窗，惊怪霜枝连夜发。生成变坏一弹指，乃知造物初无物。"他将枯木的创造，当作超越荣枯、呈露生命真性的方式。其中表达的思想，一如《楞严经》卷五所说："我观世间六尘变坏，惟以空寂修于灭尽，身心乃能度百千劫，犹如弹指。"其子苏过也喜画枯木竹石，苏轼有三绝题之，其中有云："散木支离得自全，交柯蚴蟉欲相缠。不须更说能鸣雁，要以空中得尽年。"（《题过所画枯木竹石三首》其二）散木并无"全"，然而他画散木枯木，是为了观空，破追求形式的"全"，由此体现生命的意。

东坡的这一创作倾向，甚至带来了中国艺术风味的变化。如赵子昂晚年得东坡之法，喜作枯木怪石，时人评云："坡仙戏墨是信手，松雪晚年深得之。两竿瘦竹一片石，中有古今无尽诗。"[1]

（二）三反

东坡在评黄山谷书法时，曾提出"三反"之说。山谷书法以欹侧为重要特点。如传世名迹《范滂传》，以欹侧取势，笔致横溢，风姿跌宕，有飘洒回环之趣。东坡评之云："鲁直以平等观作欹侧字，以真实相出游戏法，以磊落人书细碎事，可谓三反。"（《跋鲁直为王晋卿小书尔雅》）其实这"反"的特点，也体现在他自己的书法中。山谷说："或云东坡作'戈'多成病笔，又腕着而笔卧，故左秀而右枯，此又见其管中窥豹，不识大体，殊不知西施捧心而颦，虽其病处乃自成妍。"[2]山谷点出东坡欹侧病枯中所隐涵的追求，联系东坡对美丑、枯妍等的整体观念看，这样的评价是符合东坡书法理论追求的。

三反之"反"，乃"无返"也，亦即"无还"，通过端庄流丽、枯妍美丑的"相反"的运作，达到超越技术、知识的斟酌，超越变与不变的盘桓，复返真性的境界。"反"，首先引进的是一种反常规的动力，破除世俗的作气、甜腻气、圆熟气，在枯妍、美丑等变化形式之外，追求沉静深稳的境界——返归正道、正脉、正

[1]〔元〕许有壬《至正集》卷二十九，《文渊阁四库全书》本。
[2]〔宋〕黄庭坚《豫章黄先生文集》卷二十九，《四部丛刊》本。

见。无论书道、书风如何变化,无论外在的法度如何盘旋,或二王,或汉风,或颜柳,或欧褚,我唯从自己的"真性"出发,从书家直接的生命体验出发。

在老子、庄子之后,东坡是对美丑问题有重要贡献的理论家。他将道家哲学的思考落实到具体的审美活动中。在他看来,形态本身的细腻柔美,并不一定能带来绘画之美,而粗处、恶处、丑处、枯槁之处,或有大美藏焉。超越美丑,方得大美。他在《次韵子由论书》诗中说:"吾虽不善书,晓书莫如我。苟能通其意,常谓不学可。貌妍容有矉,璧美何妨椭。端庄杂流丽,刚健含婀娜。好之每自讥,不独子亦颇。书成辄弃去,谬被旁人裹。体势本阔落,结束入细么。子诗亦见推,语重未敢荷。尔来又学射,力薄愁官笴。多好竟无成,不精安用夥。何当尽屏去,万事付懒惰。吾闻古书法,守骏莫如跛。世俗笔苦骄,众中强嵬騀。钟、张忽已远,此语与时左。"诗中谈到"貌妍容有矉,璧美何妨椭""端庄杂流丽,刚健含婀娜""守骏莫如跛"等,表面上看,都属形式上的考虑,但绝非形式上的均衡术,如太圆熟而救之以缺,过于直立僵硬而医之以跛侧。东坡的意思是要超越一切形式上的斟酌,返归生命真性,由自己的真实体验出发。也就是他所说的"苟能通其意,常谓不学可",一如后来董其昌反复强调的"气韵不可学",因其在于心,在于自己的心灵发明中,那"一点灵明",不是通过知识的积累就可以达到的。不要拘拘于笔法上的圆满,不要斤斤于由某家法出,某家有何长处,某家有何短处。他说自己的观点"与时左",但也无妨,其"晓书莫如我"的自信,正来源于此。

"吾闻古书法,守骏莫如跛",这个"跛"字,正是其所谓"三反"之道也。

五、造物初无物

本章前引东坡《次韵道潜留别》诗中有"物我终当付八还"一句,《楞严经》以"八还"来概括"诸世间一切所有"因缘和合、相互迁系的关系,认为明和暗、清和浊、通和塞、虚和实等一切变化,都有其"本因处",人们对世界的认识,是在种种

"还"——相互关系中产生的。东坡这句诗的意思是,正因为有种种因缘,也形成了物我之间的相对关系,物我处于相互对立的状态中,人们对世界的把握,是在知识、情感等作用下形成的,是"有所去"的产物。

在东坡的"无还"思想中,物,是其所重视的关节点之一。他要超越物我之间的相对性存在,建立一种"无所去"的物我关系。《楞严经》卷六说:"若真汝心,则无所去。"此经还举例说:"譬如有客,寄宿旅亭,暂止便去,终不常住。而掌亭人,都无所去,名为亭主。"东坡要做世界旅亭的主人,还归于人的常住真性,复归于至静至虚的本真状态,如他在《广心斋铭》中所说,"君子广心,物无不可……天下为量,万物一家"。东坡这方面的思考,有一些人所未及之处。

(一) 物本无物

东坡《涵虚亭》诗云:"水轩花榭两争妍,秋月春风各自偏。惟有此亭无一物,坐观万景得天全。"不同的景物有不同的特点,在不同的时空中又形成不同的样态,物的形式作用于人的心目,是差别的、变化的。诗中所言涵虚亭的"虚",不是视觉中的虚空,乃在说一种超越分别之上的空观哲学,说一种"无所去"的真性印可。心中一无挂碍,故而能小中现大,膺有当下此在的圆满。此中之"坐观",也不是坐亭中远视的意思。目光所及,怎能得天下万全之景!立足于视觉之观照,物总是差别、杂多的;而由人的灵明空性去印认,则是"无殊"的。"坐观"乃虚静之观。其《望云楼》诗云:"阴晴朝暮几回新,已向虚空付此身。出本无心归亦好,白云还似望云人。"心中无物,故而能泛观万物,得天地之大全。其著名的诗句"欲令诗语妙,无厌空且静。静故了群动,空故纳万境"(《送参寥师》),表达的也是这个意思。

东坡有一首高妙的《白纸赞》:"素纨不画意高哉,倘着丹青堕二来。无一物中无尽藏,有花有月有楼台。"[1] 渊明有无弦琴之说,乐天有素屏之好,而东坡有白纸之思,物虽有异,其意一也!它与早期画论中"绘事后素"的思想不同,那

[1] 〔宋〕苏轼著,〔明〕徐长孺编《东坡禅喜集》。

是对人德性修养的强调,而陶、白、苏三家之虚白论,乃在虚空之思,要荡涤一切外在的尘埃,归复虚静灵素的本真状态,由此去与世界相优游。"是身如虚空,万物皆我储"(《赠袁陟》),秉虚白之心,才能万物皆备于我。

东坡上引白纸诗的后二句,攸关传统文人艺术的哲学追求。超越于物,才能拥有万物,春花秋月、华楼丽阁才能随性而起。《东坡志林》卷十一载:"昙秀来惠州见坡。将去,坡曰:'山中见公还,必求土物,何以与之?'秀曰:'鹅城清风,鹤岭明月,人人送与,只恐他无着处。'坡曰:'不如将几纸字去,每人与一纸,但向道:此是言《法华》,书里头有灾福。'"廉泉昙秀乃黄龙慧南法嗣,与苏轼交谊深厚。东坡的戏言,可以说是白纸论的另一种表达,"无一物中无尽藏",不是无中生有,而是突破表相世界的"往还",归于真性。

世论文人画,有"无色而具五色之绚烂"的说法,东坡评友人所作墨花图,也言及此中道理。其诗序云:"世多以墨画山水竹石人物者,未有以画花者也。汴人尹白能之,为赋一首。"诗中有云:"造物本无物,忽然非所难。花心起墨晕,春色散毫端。飘渺形才具,扶疏态自完。"(《墨花》)所言"造物本无物"一语,在东坡存世文献中多次出现。如《次荆公韵四绝》其二有云:"细看造物初无物,春到江南花自开。"《次韵吴传正枯木歌》中也说:"生成变坏一弹指,乃知造物初无物。""造物本无物",不是说物无由而生,而是说生成变坏乃瞬间之事,执着于物毫无意义,也即他在《怪石供》中对佛印禅师所说:"禅师尝以道眼观一切,世间混沦空洞,了无一物,虽夜光尺璧与瓦砾等,而况此石……"

"造物初无物",不是否定物的存在,也不是对物视而不见,而是超越物我的对境关系。没有物我之区别,何来有我,又何以见物?即东坡诗中所说:"人言眼睛上,一物不可住。我谓如虚空,何物住不得。"(《送寿圣聪长老偈》)其《谷庵铭》说得好:"孔公之堂名虚白,苏子堂后作圆屋。堂虽白矣庵自黑,知白守黑名曰谷。谷庵之中空无物,非独无应亦无答,洞然神光照毫发。"

(二)寓意于物

寓意于物,而不留意于物,是东坡重要的美学观念。其《宝绘堂记》对此有

充分阐述:"君子可以寓意于物,而不可以留意于物。寓意于物,虽微物足以为乐,虽尤物不足以为病。留意于物,虽微物足以为病,虽尤物不足以为乐。老子曰:'五色令人目盲,五音令人耳聋,五味令人口爽,驰骋田猎令人心发狂。'然圣人未尝废此四者,亦聊以寓意焉耳。"其诗文中也多及于此,如《寄吴德仁兼简陈季常》云:"平生寓物不留物,在家学得忘家禅。"《书李伯时山庄图后》说:"居士之在山也,不留于一物,故其神与万物交,其智与百工通。"

不留意于物,是超越于万物之上,不为物所系缚。物不可留,意思是不能让对物的迷恋淹没了自己的真性。东坡《超然台记》云:"物非有大小也,自其内而观之,未有不高且大者也。彼挟其高大以临我,则我常眩乱反覆,如隙中之观斗,又乌知胜负之所在。是以美恶横生,而忧乐出焉。可不大哀乎。"此文主体思想出自《庄子》,强调以物为量,物无贵贱,认为留于物,必然会美恶横生,引起忧乐感受,此乃灾祸本源。东坡思想中有一种超越"长物"的观念,他要"念当扫长物"(《次韵李端叔谢送牛戬鸳鸯竹石图》)[1],认为"长物扰天真"(《送竹几与谢秀才》),使人失落生命本性。

相对于"留意于物","寓意于物"则稍难于理解。学界多有将"寓意"释为以物为象征、比喻、寄托,这是对东坡思想的误解。东坡奉行的"无还"之道,是无所寄托的。造物初无物,物何可寄托?寓意于物,是他所说的"游心寓意",与物同游,与万物共成一个独特的体验世界,没有物我相对之境界,给人带来怡然自适之体验。

同时,寓意于物,还包含契合天地生生节律的意思。东坡影响后世的"常形常理"说就与此有关。倪云林曾说:"道园歌咏誉丹丘,坡晓画法难为语。常形常理要玄解,品藻固已英灵聚。"[2]东坡在《净因院画记》中有详细论述:"余尝论画,以为人禽宫室器用皆有常形。至于山石竹木,水波烟云,虽无常形,而有常

[1] 〔清〕查慎行补注,王友胜校点《苏诗补注》卷三十七,南京:凤凰出版社2013年版,第1138页。
[2] 〔元〕倪瓒《画竹》,《清閟阁全集》卷二,《四部丛刊》本。

理。常形之失,人皆知之。常理之不当,虽晓画者有不知……"他曾有诗道:"平生师卫玠,非意常理遭。"(《次韵李端叔谢送牛戬鸳鸯竹石图》)[1]中国哲学强调,万物是一个联系的生命统一体,物与物之间是相联的,生命之间彼摄共存,交光互网,东坡的"常形常理"说也和此密切相关。物不是孤立的存在,物与物是相通的,这相通的根源就是"理",所以东坡说:"物一理也,通其意,则无适而不可。"(《跋君谟飞白》)因此把握这个"常理"也就把握了通向生命整体的枢纽。而这个"理"只有通过澄明的心去照耀,才能发现。他的"寓意"说正涵有契合天地之节律——"常理"的意思。此与理学的"理一分殊"说有根本不同,"常理"之"理",并非一个抽象的绝对的精神本体。

(三)大还

东坡的"无还"之道,力戒与物"有所去"的往还。此往还,其实是物我之间的互为奴役,以物我相对性为基础,以知识、情感等把握为特点。

东坡要建立另外一种形式的物我往还之关系。其诗云:"我心空无物,斯文何足关。君看古井水,万象自往还。"(《书王定国所藏王晋卿画着色山二首》其一)此中之"往还",与"有所去"的沾滞不同,强调脱略一切束缚,在虚静状态中,与万物相优游。因其非我非物,此"往还"是东坡"无还"之道所达到的最高境界,主旨在与物优游、共成一天,是"无所去"之往还,这也就是东坡借道教语所说的"大还之道",禅家所谓"别无归处是归处"。他在黄州所作《临江仙》结末处的"小舟从此逝,江海寄余生",一任性灵优游于世界,就是"万象自往还"的境界,此为无还之还、无归之归。他用饮酒来谈这方面的证验:"顾引一杯酒,谁谓无往还。寄语海北人,今日为何年。醉里有独觉,梦中无杂言。"(《和陶连雨独饮二首》其一)这是一种"独觉"式的往还。

东坡特别推重这随物宛转的境界,其《曲槛》诗写道:"流水照朱栏,浮萍乱明鉴。谁见槛上人,无言观物泛。""无言观物泛",此"观"非外在之观,乃

[1]〔清〕查慎行补注,王友胜校点《苏诗补注》卷三十七,第1138页。

是庄子式的"游鱼之乐"。东坡《迁居临皋亭》诗写道:"我生天地间,一蚁寄大磨。区区欲右行,不救风轮左。"人的微弱生命如蝼蚁,然虽为一蝼蚁,附着在天地的大轮上,来回转动,往复回还,优游中度,总在契合中。即一卑微之物,也因同于造化轮转而自致永恒。

东坡引《楞严经》来说明此一境界:"身如芭蕉,心如莲花。百节疏通,万窍玲珑。来时一,去时八万四千。此义出《楞严》,世未有知之者也。"(《书赠邵道士》)"身如芭蕉",空观也;"心如莲花",与世界优游,活泼自现也。臻于此往还中,玲珑宛转,无所滞碍,正所谓"一念心清净,处处莲花开"。

(四)妙用恒沙

东坡论花鸟画诗云:"谁言一点红,解寄无边春。"(《书鄢陵王主簿所画折枝二首》其一)一点花红,竟然可囊括无边春色,此乃中国艺术哲学中当下圆满思想最为灵动的表达之一。他说:"物有畛而理无方,穷天下之辩,不足以尽一物之理。达者寓物以发其辩,则一物之变,可以尽南山之竹。"(《书黄道辅品茶要录后》)他的寓意于物的思想,是妙用恒沙的智慧。

东坡的"无还"之道中,有一种"反"的思想,他多次言及。他曾至虔州崇庆院拜访僧友清隐惟湜禅师,以所乞数珠来说佛的道理,所作诗中就说到"反"的道理,所谓"和我弹丸诗,百发亦百反"(《再用数珠韵赠湜老》)。他另有一说数珠的诗:"自从一生二,巧历莫能衍。不如袖手坐,六用都怀卷。风雷生謦欬,万窍自号喘。诗人思无邪,孟子内自反。大珠分一月,细绠合两茧。累然挂禅床,妙用夫岂浅。"(《明日南禅和诗不到故重赋数珠篇以督之二首》其一)

上引所言之"反"道,乃复返也,也即东坡毕生学术所倚重的"圆"的精神。"反",乃是他的"大圆觉"的体验境界。他说:"佛以大圆觉,充满河沙界。"(《阿弥陁佛颂》)如转丸珠,廓然圆明,此时可以使"身心河岳尽圆融"(《代黄檗答子由颂》)。东坡评山谷书法的"三反"也有此意。

东坡以佛教的"妙用恒沙"来释"圆"的精神。恒河沙数,一粒微尘,就是浩瀚海洋。他说:"净名毘耶中,妙喜恒沙外。初无往来相,二士同一

一花一世界

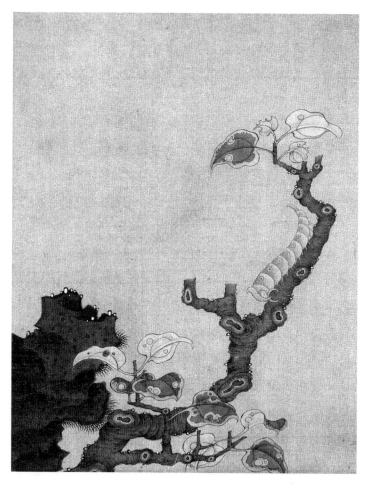

〔明〕陈洪绶
花鸟册之一
美国克利夫兰美术馆

在。"[1]"百千灯作一灯光,尽是恒沙妙法王。"(《戏答佛印偈》)《楞严经》之"一为无量,无量为一。小中现大,大中现小",其意也在此。

东坡在颍州为官时,朋友来札谈到是杭州好还是颍州好的问题,东坡作诗覆之云:"太山秋毫两无穷,巨细本出相形中。大千起灭一尘里,未觉杭颍谁雌雄。"其中最后一句自注云:"来诗云,与杭争雄。"(《轼在颍州与赵德麟同治

[1]〔宋〕苏轼《赠苏州定慧长老》,〔清〕查慎行补注,王友胜校点《苏诗补注》卷三十九,第1191页。

西湖未成改扬州三月十六日湖成德麟有诗见怀次其韵》)等泰山与微尘,以微尘见大千。

结　语

东坡的"无还"之道是平宁的,这平宁来自一生的颠簸。他的性情看起来如此达观,但平生所历却总在坎坷中。晚年在海南儋耳的寂寞中,他写道:"寂寂东坡一病翁,白须萧散满霜风。小儿误喜朱颜在,一笑那知是酒红。"(《纵笔三首》其一)[1]此诗不啻为他满蕴生命忧伤的自画像。他盘桓在此"无还"之道中,强调自性的归复,其实是在砥砺生命的信心。春来了,海棠花开了,他带着眼泪把赏:"东风袅袅泛崇光,香雾空濛月转廊。只恐夜深花睡去,故烧高烛照红妆。"(《海棠》)他一遍遍地拨亮生命的灯芯,照彻无边世界,就是怕花儿睡去、谢去,他希望心中的花儿永远鲜妍地绽放。

[1] 徐渭题画葡萄诗:"半生落魄已成翁,独立书斋啸晚风。笔底明珠无处卖,闲抛闲掷野藤中。"乃是和东坡此诗。

第十三章 虞集的"实境"说

近年来,随着相关文献的发现,一个事实越来越清晰:《二十四诗品》乃元代诗人、学者虞集(1272—1348)《诗家一指》的组成部分[1]。《二十四诗品》晚明以来托名为晚唐诗人司空图(837—908)所作,三百多年来关于其诗学思想、审美理论乃至哲学坚持的讨论都是围绕这位晚唐诗人展开的。这一新结论的出现,不仅是著作权的重新确认,更是对原有阐释方式和结论的彻底颠覆。将这部流传广泛、卓有影响的论诗之作还原到距晚唐数百年后的元代哲学、审美和诗学思想氛围中,还原到一部具有严密理论体系,包括《三造》《十科》《四则》和《二十四品》的诗法著作,还原到元代思想文化的杰出代表、奎章阁的实际思想领袖虞集的整体思想结构中,有很多课题等待研究者去完成。

本章正是由《二十四诗品》作者问题讨论所引发的思考。这里以《二十四诗品》中的"实境"品为切入点,将其放到《诗家一指》的整体理论系统中,放到虞集的整体思想背景中,来重新讨论其中所包含的内涵,力求展示晚唐五代以来境界理论发展的过程中,这一概念所具有的独特理论价值,由此观照当下圆满体验哲学在元代的展开。

[1] 这里所说的《诗家一指》,是指一部包含《三造》《十科》《四则》《二十四品》的论诗之作(元末明初以来还有一种在原《诗家一指》内容中附着他人论诗之语的诗法作品,亦称《诗家一指》,是广义的《诗家一指》)。本章讨论的《诗家一指》指狭义意义上的论诗之作,其作者为元代诗坛领袖虞集。属于《诗家一指》中的《二十四品》,在明代末年托名为唐司空图所作。1994年,陈尚君、汪涌豪二先生撰文对《二十四诗品》的作者问题提出质疑(二位先生1994年秋在中国唐代文学学会第七届年会上提出此一质疑,其《司空图〈二十四诗品〉辨伪》一文发表于1996年出版的《中国古籍研究》创刊号上)。1995年,张健先生发表《〈诗家一指〉的产生时代与作者——兼论〈二十四诗品〉的作者问题》(《北京大学学报》1995年第4期)一文,进一步论证包括二十四品的《诗家一指》"可能"出自元代虞集之手。拙著《二十四诗品讲记》对此有详细论述,从相关材料的发现和《诗家一指》文本的内在关联出发,论证狭义的《诗家一指》即为虞集所撰。

一、"实境"的概念

"实境"属《诗家一指》中《二十四品》之第十九品[1],讨论的是境界呈现的问题。其云:"取语甚直,计思匪深。忽逢幽人,如见道心。晴涧之曲,碧松之阴。一客荷樵,一客听琴。情性所至,妙不自寻。遇之似天,泠然希音。"[2]

关于此品的解读,不少论者从实际描写方面来看,如晚清文学家许印芳(1832—1901)《二十四诗品跋》说:"然品格必成家而后定,如雄浑、高古之类,其目凡十有二……至若实境、精神之类,乃诗家功用,其目亦十有二。佗兴而言,无容作伪。其作用有八:先从实境下手,次加洗炼功夫,叙事要精神,写情要形容,意要委曲,法要缜密,而总归于气机流动,出语自然……"[3]他分二十四品为体、用两端,视"实境"为诗家之功用,所言"先从实境下手",将"实境"等同于具体事理物象。

正是这一理解思路,使得"实境"品在有的论者那里,成为证明《二十四诗品》为司空图所作的重要证据之一。司空图在《与李生论诗书》中说:"诗贯六义,则讽谕、抑扬、渟蓄、温雅皆在其间矣。然直致所得,以格自奇……"在《与王驾评诗书》中说:"今王生者寓居其间,沉渍益久,五言所得,长于思与境偕……"[4] "直致所得"和"思与境偕"说是司空图重要诗学主张,呼应着南

[1] 自明末毛晋《津逮秘书》刻本托名为空图所作以来,通行的二十四品排列,均将"实境"品列在第十八品,元末以来的相关文献显示,此品当在第十九品,详见拙文《二十四品品目研究》,收入《二十四诗品讲记》。

[2] "晴涧之曲",《古今小说》本、郭绍虞《诗品集解》本作"清涧之曲",而《虞侍书诗法》本、怀悦《诗家一指》"清"作"晴",意思较胜。此有雨后初霁、山泉滑落之意。"似天",《古今小说》本、《说郛》本、《津逮秘书》本、郭绍虞《诗品集解》本、祖保泉《〈二十四诗品〉校正》本作"自天",而怀悦《诗家一指》、杨成《诗法》本等作"似天",意思较胜。意为偶然遇之,如有天成。明计成"虽由人作,宛自天开"之"宛"也有此意。"泠然",怀悦本、杨成本作"永然",误。《庄子·逍遥游》:"夫列子御风而行,泠然善也。"

[3]〔唐〕司空图著、郭绍虞集解,〔清〕袁枚著、郭绍虞辑注《诗品集解·续诗品注》,北京:人民文学出版社1981年版,第73页引。

[4] 二文分别见〔唐〕司空图《司空表圣文集》卷二、卷一,《四部丛刊》本。

朝钟嵘《诗品》的"直寻"说[1]。在有的研究者看来,《二十四诗品》之"实境"品,就是论述重视直致、直寻的学说。如许印芳评司空图《与王驾评诗书》说:"书末谓王驾五言,长于思与境偕,乃诗家所尚,此语足为后学模楷。诗家题目,各有实境。诗人构思,必按切实境,始能扫除陈言,独抒妙义。"[2] 20 世纪以来的文学批评、文学思想、传统美学等著作,谈及"实境"品的,大都持此观点。

但是,联系《二十四品》乃至《诗家一指》的整体思路来看,"实境"的"实"并非指外在具体的事象,从"忽逢幽人,如见道心。晴涧之曲,碧松之阴。一客荷樵,一客听琴"几句描述中,也看不出重视外在事实的内涵。《二十四品》乃至《诗家一指》的"实境"概念,指的是在当下纯粹体验中所发现的真实生命境界,是人的内在觉性和智慧所照亮的生命世界,而非外在存在本身。

这一概念与佛教哲学有密切关系。在汉译佛经中,"实境"是"真实境界"的简称。如《华严经》卷五说"成就实境界,是彼净妙业",卷七说"住于三昧实境中,一切国土微尘劫"。《楞伽经》卷四说:"随顺世间虚妄言说,不如于义不称于理,不能证入真实境界,不能觉了一切诸法。"[3]《成唯实论》卷七说:"愚夫智若得实境,彼应自然成无颠倒。"隋唐以来中国佛教诸宗也将"实境"(或"真实境""真实境界")作为最高追求。如五代延寿《宗镜录》卷四十一说:"一向唯转虚妄境中,不能通达真实境界。"

在佛教哲学中,境有两种:一为六根所对之眼境、耳境等,幻而非真;一为去除遮蔽、任慧日自现的真实境界,是显现"实相般若"的境界,所以是"真实境"。实境,就是当下直接的妙悟中所呈现的真实境界。晚唐五代以来诗书画理论中,"实境"概念罕被言及,也没有作为一个专门的理论概念来使用,皎然等的"取境"说并未触及"实境"说的基本内涵。是虞集将其上升为一个独立的诗

[1] 钟嵘《诗品》说:"至乎吟咏情性,亦何贵于用事?'思君如流水',既是即目;'高台多悲风',亦惟所见;'清晨登陇首',羌无故实;'明月照积雪',讵出经史?观古今胜语,多非补假,皆由直寻。"

[2]〔唐〕司空图著、郭绍虞集解,〔清〕袁枚著、郭绍虞辑注《诗品集解·续诗品注》,第 51 页引。

[3]《大乘入楞伽经》(七卷本),〔唐〕实叉难陀译,《大正藏》第十六册。

第十三章　虞集的"实境"说

学概念，并赋予其丰富意义。在《诗家一指》中，《二十四品》之"实境"品专论此一概念，《诗家一指》其他部分在一定程度上也是围绕"实境"而展开的。"实境"的学说是《诗家一指》的理论核心，反映出虞集对中国传统境界说的重要理论贡献。

《诗家一指》成书于虞集晚年退隐临川之时。虞集是一位思想家，儒家哲学是其思想底色。他自幼从吴澄（1249—1333）为学，是草庐学派的核心成员。吴澄论学和合朱陆又偏重陆学的倾向，对虞集深有影响。虞集于儒业之外，深明内典。他说："方外之学，虽设教不同，而其所致力者，亦唯心而已矣。"[1]他的"实境"说是在以禅宗为核心的佛教哲学影响下产生的，其中也融合了象山心性思想。

《诗家一指》中《十科》之"境"科，就触及"实境"说的基本内涵："耳闻目击，神遇意接，凡于形似声响，皆境也。然达其幽深玄虚，发而为佳言；遇其浅深陈腐，积而为俗意。不能复有心之境、境之心[2]。心之于境，如镜之取象；境之于心，如灯之取影。亦因其虚明净妙，而实悟自然，故于情想经营，如在图画。不著一字，窅然神生。"[3]这里涉及心对之境和真实之境两种"境"。人心所对外境，是相对的、有待的，受人情识、意度等束缚，故幻而非真。他提出"实境"说，是要超越这种相对、有待之关系，进入当下纯粹体验中。虞集所说的"不能复有心之境、境之心"，即是对相对性的突破。境由心生，万法心造，无心则无境。然而此"心"须是"虚明净妙"，与外境妙然契合，无境无我，是谓"真实境界"。所言"灯之取影"，正是就此而言。

《二十四品》之"实境"品表达的思想与此相类。它由诗境来复原纯粹体验中所呈现的真实生命境界："忽逢幽人，如见道心。"幽人，藏之深也；道心直"见"（xiàn），呈之明也。幽人空山中，"空"了那些知识的葛藤和欲望的缠绕，故可

[1]〔元〕虞集《可庭记》，《道园学古录》卷八。
[2]"境之心"，《虞侍书诗法》本作"境之于心"，"于"字系多植。
[3]此科之文字，据明正统年间史潜刊《虞侍书诗法》本，怀悦《诗家一指》、杨成《诗法》本此科内容混乱。

以让"道心"——真实的生命感觉和生命智慧呈现出来。雨后初霁，在那清澈的溪涧旁，娟娟的碧松下，有打柴的人路过，有人弹琴，有人听琴，一切都清新自然。正所谓打柴担水无非是道，在无所遮蔽中呈现出一个"真"的"实境"。这样的"实境"之"妙"是无法"寻"的，因为"寻"是目的性活动，必然有知识的分别，必然有"心之境，境之心"的区割，这样真实生命就会遁然隐形。

"实境"品突出三个问题：首先，实境是"真性"显现的境界，其云"情性所至，妙不自寻。遇之似天，泠然希音"，此"情性"与传统诗学中主要指情感的概念不同，是"情"由"性"出，情性一体，亦即品中引述庄学所说的"遇之似天"的"天"。其次，实境中显现的"真理"，不是别有一个抽象的绝对的精神本体在，它需要超越现象本体二分观，超越道、理甚至性、真的追求，从而显现生命的真境，所谓"取语甚直，计思匪深。忽逢幽人，如见道心"。最后，实境是一"真实"境界，是"实存的"，依其本然而存在，由人当下纯粹体验（妙悟）中所发现（或创造）的一个价值世界。

以下就以"实境"品所涵括的真性、真理、真实三个理论层面为切入点，联系虞集整体思想，对《诗家一指》"实境"说作进一步阐释。

二、真性

"实境"品说："情性所致，妙不自寻。"实境的创造，是返归于"情性"而达致的，实境以"情性"为本。然"情性"二字，在虞集却有特别内涵，不能当作一般所说的情感内容来对待。

《诗家一指》在《三造》《十科》《四则》《二十四品》之后有一段文字，实是《诗家一指》后序[1]。后序开头即突出"情性"问题："世皆知诗之为，而莫知其所以

[1] 史潜刊《虞侍书诗法》本此段前题为"道统"，而怀悦《诗家一指》、杨成《诗法》本则题为"普说"，其实，当为《诗家一指》之后序。

为；知所以为者情性，而莫知所以情性。夫如是，而诗远矣。远之，几不失乎！"这里说了两层意思：第一，人们了解诗的形式，欣赏诗的美感，却不了解诗具有特别的趣味和格调，需要特别的"诗心"去创造。所以他作《诗家一指》，如同禅宗以指指月，得月忘指，是要探讨形式背后的诗道根本。第二，他谈"情性"问题，是针对传统诗学理论而言的。人们知道诗言志、诗缘情之类的定义，但对到底有什么样的情和志，人的情感理智活动在诗中如何体现，常常感到迷茫，他的《诗家一指》就是要探讨这"情性"的大旨。

虞集是一位高明的诗人，又是一位内行的理论家，这段议论很有针对性。晚唐五代以来，以文字为诗、以议论为诗风气日炽，诗成了理之合韵者，往往所打的旗号就是"言志"。以叫嚣为诗，以怒骂为诗，或者诗沦为恣肆欲望的工具，也常常顶着"缘情"之目。正因此，他感叹诗离正道"远矣"！他论"情性"，是要回到诗道之本，拯救颓靡的诗风。

他的《诗家一指》要去除妄想，根绝戏论，返归正见，引出生命真源。从理论上说，他要返归"比兴"之正源。"一指"所指，在立一颗"诗心"。在他看来，培养诗意的心灵，是诗道之根本，也是返归诗道正途的必由之径。何为诗心？远离卑凡（为欲望、名声等所控制者不可能成为真诗人），告别从属（正统、道统、为某某服务之类的劳作其实与诗无关），超越追问（诗场不是说理之所），让"诗的感觉"做主，将创造的主宰（真宰）交给当下直接的体验，让生命的真实直接呈现，就能有一颗莹然的诗心。诗心是一种清澈透明的意绪，一种空阔超迈的情怀，一种与世界优游回环的选择。从世界的对岸回到世界中，不是去观照世界、欣赏世界、消费世界，而是放下接触世界的种种态度，与世界"共成一天"，任生命依其本然而呈现，在纯粹生命体验中创造一个体现"实相"的"实境"世界。

后序接下来一段文字，谈与"真性"相关的问题。其云：

> 心之于色为情。天地、日月、星辰、江山、烟云、人物、草树，响答动

悟,履遇形接,皆情也。拾而得之为自然,抚而出之为几造。自然者,厚而安;几造者,往而深。厚而安者,独鹤之心、大龟之息、旷古之世、君子之仁;往而深者,清风混混而同流,素音于于而载往,乘碧景而诣明月,抚青春而如行舟,由之而得乎性。

性之于心为空,空与性等。空非离性而有,亦不离空而性。必非空非性,而性固存矣。夫今有人行绿阴风日间,飞泉之清,鸣禽之异,松竹之韵,樵牧之音,互遇递接,知别区宇,省揖备至,畅然无遗,是有闻性者焉。自是而尽世之所谓音者,无不得之。

而于闻性,无一物分。复有欲求其所以闻之而性者,犹即旅舍而觅过客,往之久矣。故取之非有其方,得之非睹其窍。惟翛然万物之外,云翠之深,茂林青山,扫石酌泉,荡涤神宇,独还冲真,犹春花初胎,假之时雨,夫复不有一日性悟之分耶?

这段思理绵密的论述,突出色、情、性三个概念。色指外在物象世界(包括物与事),情指内在情感世界,性指在纯粹体验中显现的真实世界,三者相互关联。由于诗的独特性,离开色、情、性,则无以谈诗。虞集在《十科》之"情"科中说:"于诗为色为染,情染在心,色染在境,一时心境会至而情生焉。其于条达为清明,滞着为昏浊。"诗缘情而生,情由色而起。情与色,乃诗之根本。情有爱着,有倾向,必然有所"染"。染有清浊净垢之分,入于垢境为滞浊,入于净境为清明;滞浊则使真性遮蔽,净境则使真性豁然显现。由此,虞集强调,情必由性出,情性一体。所以诗家之根本,不是根于情,而是归于性。起于色,兴于情,归于性,即色即情即性,这是虞集在这段论述中表达的核心思想。

"接色"是这段论述突出的重要观点。情向外而接色,因色起情。唐宋以来的审美观念,在道禅哲学影响下,有一种对"色"的恐惧(这其实是对道禅哲学的误解)。而《诗家一指》谈性谈情,并不排斥色。它深领禅宗"心不自心,因

色故有"(马祖)、"法不孤起,仗境方生"(希运)的妙谛,认为离色则无以谈心,更看到"色"可谓诗家第一等事,无色即无诗,诗人不能躲在心中暗自扪摸,在文字、典故、义理上打圈圈,必须与"色"相接相遇。故《诗家一指》将"心之于色"作为其论述起点。后序中所说的"心之于色为情。天地、日月、星辰、江山、烟云、人物、草树,响答动悟,履遇形接,皆情也","夫今有人,行绿阴风日间,飞泉之清,鸣禽之异,松竹之韵,樵牧之音,互遇递接,知别区宇,省揖备至,畅然无遗,是有闻性者焉",等等,都是就"接色"而论。

临济宗师希运曾说:"一切声色是佛之惠。"[1]也可以套用此语说,"一切声色乃诗之惠"。外在的色相世界,是对诗家的恩惠。以前读《二十四诗品》,总觉得将"纤秾"放到"雄浑""冲淡"这两品后、居于第三颇为不解。为何有强烈道禅倾向的《二十四诗品》,给予浓丽的美人、碧桃之类的意象和境界这么高的地位?[2]当我们将本品放到《诗家一指》的整体思想中看,便豁然可解。"纤秾"实际上就是讨论"以性见色"的问题。乾坤两卦,为易之门户。《二十四品》品目之序依傍《周易》而立,以"雄浑""冲淡"分阴阳,在此二品之后,谈"接色"的问题,正暗合其思想的内在逻辑。

"闻性",是这段论述所突出的另一概念。此一概念来自禅宗。禅宗有声闻和性闻之别,声闻是闻佛之声教而得悟,性闻乃由人的内在独觉而妙悟。在佛教声闻、缘觉和菩萨三乘中,性闻属于缘觉乘(或谓辟之佛乘)。五代延寿《宗镜录》卷四十四云:"不认自体恒常之闻性,却徇声尘生灭之闻相,遂乃闻赞而生喜,闻毁而起瞋,以迷本闻,故随声流转。"唐宗密也说:"闻心为浅,闻性谓深。"[3]虞集借用佛教的"性闻"谈诗之妙悟,将性的返归看作一种源自内在觉悟的心理

[1] 〔唐〕裴休编《黄檗断际禅师宛陵录》,〔宋〕赜藏主编集《古尊宿语录》卷三,第42页。
[2] "纤秾"品云:"采采流水,蓬蓬远春。窈窕深谷,时见美人。碧桃满树,风日水滨。柳阴路曲,流莺比邻。乘之愈往,识之愈真。如将不尽,与古为新。"
[3] 〔唐〕宗密《禅源诸诠集都序》卷一,《大正藏》第四十八册。

形式，解除人与世界的判隔，"无一物分"——与物融为一体，没有物我之分，没有意象之别。"性闻"正在突出于"性"上当体直呈的内涵。《诗家一指》之后序几乎是用与《二十四品》相同的笔法写道："惟翛然万物之外，云翠之深，茂林青山，扫石酌泉，荡涤神宇，独还冲真，犹春花初胎，假之时雨，夫复不有一日性悟之分耶？"

《诗家一指》所论，不是简单的涵养论、工夫论，非由道德的参取入手，而是于纯粹体验之真实境界上着力。这里受到大乘佛学的影响。就像《大乘起信论》所说，人心本清净，这个真"性"是不可染的，却因为不觉悟而起无明，于是被烦恼所蒙蔽。觉悟就是荡涤无明，去除烦恼。如《坛经》所说，将乌云荡去，使慧日自现。如上引《诗家一指》后序所云"清风泡泡而同流，素音于于而载往，乘碧景而诣明月，抚青春之如行舟，由之而得乎性"，正是在这个意义上说，《诗家一指》中所反复言及的"返""复"才有可能，它是假设有一个清净本心（性）的存在，审美妙悟的过程就是"复明"、发明真性的过程，也是荡去一切染着的过程。

《二十四品》将这一性的本体称为"性之宅"。"疏野"品说："惟性所宅，真取弗羁。"以"性"为宅，为精神安居。所以实境的创造，不在于扩展知识、增广阅历，而在于"返"归生命真宅。所谓"返虚入浑，积健为雄"（"雄浑"）、"欲返不尽，相期与来"（"精神"），等等。此与传统诗学中的心物感应、发乎真情的理论不同，"返"是即色即性中的呈现，就像"自然"品所说的"俯拾即是，不取诸邻。俱道适往，着手成春"。

三、真理

元代审美意识发展有个大背景，其一，就诗学本身来说，两宋以来以文字为诗、以议论为诗乃至以叫嚣怒骂为诗的倾向愈加浓厚，诗成了说理的天地。作为元代最负盛名的诗人，也是元代最重要思想家之一的虞集，对此持坚决的批评态

度，并思考从理论上有所突破。[1]其二是理学的影响。虞集是象山心学的崇尚者，他说："盖先生（按，此指吴澄）尝为学者言：朱子道问学工夫多，陆子静却以尊德性为主。问学不本于德性，则其弊偏于言语训释之末。"[2]虞集论学重视返归真性的思考与象山尊德性之学有密切关系。与理学家的理本说不同，他论学主张性即理，理从性出，他说："性之有义，惟理之宜。"[3]这一思想也成了支撑《诗家一指》的基本观点之一。虞集论诗，还吸收了理学"理在气中"的思想。吴澄说："理者，非别有一物在气中，只是为气之主宰者即是。"[4]虞集受此影响，论诗重气，所谓"贵乎流通，灵运无碍，盛大等乎空量，熹微蔼如春和"[5]，理正寓于此灵运无碍的气中。《诗家一指》中《十科》之"情"云："于诗为色为染。情染在心，色染在境，一时心境会至而情生焉。其于条达为清明，滞着为昏浊。"此条达清明之境，正是理在气中，理由性出。[6]

虞集的思路朝着超越理、道、真甚至性的本体追求方向发展。他论诗重视归真，但这个"真"不是抽象的本体概念，用他的诗说："借问如何参禅学，破除妄想不求真。"[7]他论学以"道"为本，然其有诗云："度世未闻道，咀嚼空茎枝。湛一保冲气，执御正不奇。"[8]由一枝兰花而展开玄思，"未闻道"成为虞集思想

[1] 虞集说："近世学诗者，好言长吉，言长吉者，造语多不可解。又言山谷，言山谷者，即必故为不谐。又言简斋，言简斋者，意浅气短。又言诚斋，言诚斋者，率易卤莽，文类俳优。好言道理者，最似近之矣。然乏咏叹之性情，则直有韵之讲义、山僧悟道偈颂耳。此殆乌曼比兴之余风矣。"（《庐陵谢坚白诗集序》，《道园类稿》卷十九，《文渊阁四库全书》本）

[2]〔元〕虞集《故翰林学士资善大夫知制诰同修国史临川先生吴公行状》，《道园类稿》卷五十。

[3]〔元〕虞集《义斋铭》，《道园类稿》卷十四。

[4]〔元〕吴澄《答人问性理》，《吴文正集》卷二，《文渊阁四库全书》本。

[5] 此据《诗家一指》中《十科》之"气"科。灵运，史潜刊《虞侍书诗法》作"灵远"，"远"为"运"之误。

[6] 虞集论学，认为理在气中，他所强调的"条达清明""通达条畅""委曲条畅"等，就是理气相融的境界。他说："无时无处，莫不通达条畅，无所滞碍，然后快于其心。"（《御风亭记》，《道园类稿》卷二十八）又说："澹然冲和，而不至乎寂寞；郁乎忧思，而不堕乎凄断；发扬蹈励，而无所陵犯；委曲条畅，而无所流佚。"（《琅然亭记》，《道园类稿》卷二十八）

[7]〔元〕虞集《与陈维新》，《道园遗稿》卷三。

[8]〔元〕虞集《次韵陈溪山送兰花》，《道园类稿》卷三。

的一个关节点。他论诗强调返归真性，然而又说"性与空等"，认为非性非空，没有一个超越于诗心之外的"性"可以追求。道不外求，不用求真，性与空等，这是虞集"实境"说的重要思路。

"超诣"品就展现他在这方面的思考："匪神之灵，匪几之微。如将白云，清风与归。远引莫至，迹之已非。少有道气，终与俗违。乱山乔木，碧苔芳晖。诵之思之，其声愈希。"

本品开始连用神、灵、几、微四个玄妙词汇，在老庄、《周易》哲学乃至两宋理学中，这都是表示玄道的术语。但本品开篇谈"超诣"，似乎连这些玄妙的对象、绝对的精神都要超越。明末以来对《二十四诗品》的注解，多取此一思路。杨廷芝《诗品浅解》说："神者，阳之灵；神之精明者称灵。机者，动之微。灵莫灵于神，微莫微于机，而超诣则高远精深，神不得以擅其灵，机不得以显其微也。"[1] 无名氏《诗品注释》说："神，心之神也。机，天机也。匪神匪机，言超诣之境并不关神之灵、机之微也。"[2] 而谈到下两句（"如将白云，清风与归"）之解释，孙联奎《诗品臆说》说："清风将白云而与归，更超妙矣。归者，归太空也。太空冥冥，不可得而名，岂不更超妙乎？"[3]

但仔细揣摩此品大旨，发现这样的理解是有问题的。首四句联系起来的意思应该是，超诣不代表去追求神、灵、几、微的抽象玄道，而旨在与清风白云同归，所呈现的如同禅宗"孤峰迥秀，不挂烟萝。片月行空，白云自在""青山自青山，白云自白云"的境界，无主客之分别，也无物我之相对（如虞集所说无复心之境、境之心），任一颗古淡的心与清风白云缱绻，没有几微，没有神妙，没有抽象的道的问诘。

[1]〔清〕孙联奎、杨廷芝著，孙昌熙、刘淦校点《司空图〈诗品〉解说二种》之《二十四诗品浅解》，济南：齐鲁书社1980年版，第117页。

[2]〔唐〕司空图著，郭绍虞集解，〔清〕袁枚著、郭绍虞辑注《诗品集解·续诗品注》，第38页引。

[3]〔清〕孙联奎、杨廷芝著，孙昌熙、刘淦校点《司空图〈诗品〉解说二种》之《诗品臆说》，济南：齐鲁书社1980年版，第41页。

第十三章　虞集的"实境"说

本品抛弃那些"超诣,就是超越俗世、根绝俗念、依附大道"的陈词滥调,在寥寥十二句四言诗中,包含丰富的内容。本品否弃的内容有三:一是那些追求神灵几微之类抽象的终极价值的迷思(对道本身的否定);二是长期以来诗坛艺界高蹈远引的玄远之风(诗成了语录之合韵者,学诗如学参禅,就是此风);三是那些匍匐于经书、神灵下膜拜的做派、仪式。字里行间可以发现,超诣的远俗,其实不是身体的抽离,不是思虑的洗涤,是"于俗中去俗",一如《坛经》所谓"于念而不念"。本品中清风明月同归、乱山乔木碧苔芳菲中的优游,是"当下妙悟""目前便见"的方便说辞,绝不意味着强调超诣之境只有在与自然风物相接中才能得到,或者是对外在自然的欣赏。虞集《虚斋》诗写道:"谁识空中有至真,一庭芳草自生春。风云变化闲来往,日月挥持在主宾。宝剑有神凝鉴水,金丹无质现窗尘。忘言本是吾斋事,莫负空同问道人。"[1]诗中阐述性空的思想,强调道不可问,思路与"超诣"品相近。

"超诣"品接下去两句"远引莫至",说的是超诣之境不是去追求抽象的道。道不外求,过在觅处,这是南宗禅的基本观点。[2]而"迹之已非",说的是超诣之境又不能由相上去把握。就像禅家说,青青翠竹总是法身,郁郁黄花无非般若,我们不能从翠竹、菊花的形迹上去把握般若、法身。本品强调,"少有道气,终与俗违"。对于此句之理解,多有误诠。郭绍虞《诗品集解》说:"少有道气,言出于本性,终与俗违,亦正言是自然结果。"将"少"说成年幼了。"少",当为减少的意思。超诣之境不是外在仙道气,不是仪态上的仙风道骨,外在的做派不能代表内在的领悟,坐破蒲团,满腹经纶,也不代表就具超然之心。只有放弃外

[1]〔元〕虞集《虚斋》,《道园遗稿》卷三。
[2] 如唐代禅宗马祖说:"即今问我者,是汝宝藏,一切具足,更无欠少,使用自在,何假向外求觅!"(《马祖道一禅师语录》,又称《大寂禅师语录》,收于《卍续藏》第一百一十八册。《古尊宿语录》卷一内容稍异)

在的作派，从"性闻"上做起，才能真正避免俗念的沾滞。[1]

《诗家一指》后序中谈到"性空"的问题。其中有言："性之于心为空，空与性等。空非离性而有，亦不离空而性。必非空非性，而性固存矣。"这个空，是不有不无的，是对分别见的超越，用佛教的话说，它是毕竟空，而非顽空。所谓"空非离性而有，亦不离空而性"，意思是，返归真性，并非以性为本；性与空等，也不是由空来解性。这就是序中所说的"必非空非性，而性固存矣"。它明确标示，其所谓真性，是人的生命真性、创造特质的无遮蔽呈现，是"非空"——并非追求一个与"有"相对的"无"的世界，也是"非性"——并非有一个抽象绝对的精神本体的存在。

这一性空思想，受到大乘般若实相学说的影响。大乘般若学有三种般若的说法，本由龙树提出，即实相般若、观照般若、文字般若。其中以实相般若为本。般若学中的性空，强调实相般若不可破，不可坏，也不可分别，必须离一切文字相、心缘相。实相般若另一个特点是"如"，一如《法华经》所说："唯佛与佛乃能究尽诸法实相，所谓诸法如是相，如是性，如是体，如是力，如是作，如是因，如是缘，如是果，如是报，如是本末究竟等。"[2]

正是在这个意义上可以说，虞集由性空来说他的"实境"，其实是以"实相"为体，他的"实境"，其实就是"实相"所显示的境界。作为"显现实相的境界"，实境有两个特点：一是对分别见的超越；二是"如其真实而显现"。《诗家一指》后序之"性之于心为空"云云，以及"飞泉之清，鸣禽之异，松竹之韵，樵牧之音，互遇递接"云云，分别包含这两层意思。关于性空的论述在说不有不无的道理。而所谓"今之人"面对自然的"互遇递接""畅然无遗"，即是强调"如"，如其真实而显现，依生命照亮的世界而显现。此二义层次相互关联，正因以实相为

[1]《景德传灯录》卷九记载福州古灵禅师早年投师，老师天天让他读经，后去百丈处开悟，回来看望他的老师，这时老师正在窗下看经，有一只蜂投窗纸求出，古灵睹之曰："世界如许广阔，不肯出，钻他故纸，驴年去！"说的也是这个意思。

[2]《妙法莲花经》卷一，〔后秦〕鸠摩罗什译，《大正藏》第九册。

本，性与空等，不有不无，故而能使生命如其本然而显现。这里就这两个层次再予申说。

其一，就显现实相而言，虞集对当时禅宗"万法归一，一归何处"的话头极为重视。这本是元禅宗临济宗师高峰原妙的著名话头，虞集曾作《断崖和尚塔铭》谈到此一问题。断崖号"从一"，就是从与老师高峰讨论"万法归一，一归何处"的话头中得来。[1]万法皆归于一，这个"一"又归于何处？一，无所归也。僧璨（传）《信心铭》说："二由一有，一亦莫守。一心不生，万法无咎。"[2]大乘佛学"不二法门"有两个要点，一是超越"二"——生灭是非等等分别见；二是超越"一"——终极价值追寻的思想。所以说"一心不生"。不二法门，不是超越分别见的"二"而归于抽象的绝对的精神本体"一"，它是"一亦莫守"。

虞集是一位对佛教有精深研究的学者，他生活在一个禅宗复兴的时代，生平与当时的临济宗禅师如中峰明本（1263—1323）、大䜣笑隐（1284—1344）等交往频密，大乘中观学派的思想对他影响最深。他论诗引入般若性空的观点，以不有不无的不二法门为其宗旨，推重非色非空的无住观念。他曾说："集尝闻之，众生自无始以来，执着诸有，以受苦极。诸佛悲悯，示以空法。又惧滞于空寂，中道出焉。是故无有亦有，无有亦空，则妙有真空，无间然矣。"[3]又说："如墙壁木石，不着亦不碍。专一如虚空，亦无虚空相……如师之可见，净如雪中月。无有山河体，宇宙可包括。刹刹见法身，佛说众生说。"[4]"吾尝宴坐寂默，心境浑融。纷然而作，不沦于有。泯然而消，不沦于无。"[5]中观思想直接影响他诗学思

[1]〔元〕虞集《断崖和尚塔铭》，《道园学古录》卷四十九。
[2]〔隋〕僧璨（传）《信心铭》，见〔宋〕道元辑，朱俊红点校《景德传灯录》卷三十。敦煌写本伯4638、斯4037也收有此篇。《百丈广录》言此书为三祖之作，然多有疑点，可能为唐人所托，但符合南宗禅的基本精神。
[3]〔元〕虞集《方山重修定林寺记》，见〔明〕葛寅亮《金陵梵刹志》卷十，《大藏经补编》第二十九册。又见〔清〕严观辑《江宁金石记》卷七，清宣统刻本。
[4]〔元〕虞集《铁牛禅师塔铭》，《道园学古录》卷四十九。
[5]〔元〕虞集《护法论后序》，《道园学古录》卷三十四。

考的方法论。他反对滞于空寂,反对绝对精神本体的追求,将真空妙有思想作为其诗论中纯粹体验理论的支持。他有诗云:"融结各有方,不息在无二。"[1]又说:"圣具大慈者,手执妙莲华。清净无垢轮,威照虚空界。华与持华者,无二亦无别。我于不二门,得见见在等。"[2]他由莲花之性,说不二之理,莲花与持莲花之人无别,所见之莲花与观莲花者亦无别。

其二,就如其本然显现而言,《二十四品》几乎通篇都在强化这一思想。《实境》品所谓"忽逢幽人,如见道心。晴涧之曲,碧松之阴。一客荷樵,一客听琴。情性所至,妙不自寻",其核心意思就是打柴担水,无非是道。诗心乃平常心,无断常,无造作,无是非之求索("妙不自寻"),无物我之相对。犹如《诗家一指》中所说,"故取之非有其方,得之非睹其窍。惟翛然万物之外,云翠之深,茂林青山,扫石酌泉,荡涤神宇,独还冲真,犹春花初胎,假之时雨",正所谓"落花无言,人淡如菊"。诗人放弃了目的、知识、欲望的追求,如落花般无言,如秋菊般恬淡,于无言中独会,于恬淡中饮领自然之和气,随意所适,洒洒脱脱,一切过去相、现在相、未来相,一切正确因、错误因等都随风荡去,以一颗平常心去印认。"我来问道无余说,云在青天水在瓶",此之谓也。

总之,虞集"实境"说中所包含的超越终极价值的追寻、超越本体现象分别的思想,在中国美学发展史上尤具价值。诗必由内在生命的觉悟中转出,不依傍他人门户,不沾滞于文字名相,不偃卧于传统之榻中难以自起;去除一切知识、权威、目的的遮蔽,直呈澄明的心性,让生命的"木樨花"在"无隐"的状态下开放,将诗的创造交给当下纯粹的体验,其中自有光明。联系元代"文人艺术"(体现出"文人意识"的艺术)兴盛的大背景(如"元四家"的审美趋向),虞集的"实境"说,真可谓文人趣味在理论上的凝结。

[1] 〔元〕虞集《题雪泉斋》,《道园类稿》卷三。

[2] 〔元〕虞集《辛澄莲花菩萨像》,《道园学古录》卷四十五。

四、真实

"实境"(真实的境界)中"真""实"二概念具有深层联系。虞集《诗家一指》的相关论述,触及唐代赵州"真即实,实即真"的理论精髓。《赵州录》中记载一段关于花的对话:"问:'觉花未发时,如何辨得真实?'师云:'已发也。'云:'未审是真是实?'师云:'真即实,实即真。'"

在赵州"真即实,实即真"的论断中,"真"与"假""妄"相对,它是一个意义世界,是价值判断。"实"指实存的世界,是在当下纯粹体验中发现的生命真实,是被人的生命所照耀的世界。"真即实,实即真"有两个理论要点:一是存在的意义(真)不待"给予"。涉及存在的意义何在,是存在本身呢,还是存在背后那个抽象的道?它强调,没有离开实存的真实意,没有离开真实的存在意。存在即是真实,存在的意义只在其自身,没有一个决定其意义的"无"和"道"。二是存在的意义(真)不在索求。"立处"即是,当下即成,不待思议,不待时节,只是让"显现生命真实的世界"呈现,或者说直接敞开生命世界。

《诗家一指》正是围绕这两个要点来呈现它关于"真实"的见解:返归真境和触处成真。

唯性所宅,正因"性"真而不妄,故而以其为"宅"。《诗家一指》要通过返归真境,建立一种显现生命真实的价值世界。其后序云:

> 抑真人而后知诗之真,知诗之真而后知《一指》之非真,而非真之真,备是《一指》矣。

作诗者,关键是做一个"真人",有清真之怀,契合真宰之运,合大道之真。"《一指》之非真",是说此三造、四则等都是方便法门,幻而非真。禅宗中说,佛经三千卷,尽为止小儿啼的黄叶。然而,虽非真,却是通向真实之门的必然门

径。[1]作诗者通过培植心性，在纯粹体验中归于生命之"真"；能够从彰显生命真性出发，即知诗道之根本原在理想境界的呈现；能够领会这样的思想，即知包括《诗家一指》在内的一切说诗之语，都是方便法门，是为了领会生命真实境界而设，不能留连于言相之"指"而忘记真性之"月"。《诗家一指》的言相世界，乃是呈现生命真实境界的方便之辞。

"惟性所宅，真取弗羁""情性所至，妙不自寻"——情由性出，故此情性为真，以此"真""情性"为诗，便成佳绪。《二十四品》这两句话，包含情、性、真三者一体的思想。"真"是价值判断。以生命的觉性自在呈现，便与妄念妄想绝缘，成就诗美世界，所谓"书之岁华，其曰可读"。正因此，《诗家一指》将返归心源的路向，定义为一种呈现生命真实的途径。审美体验的根本之道，就是将此真实境界呈现出来。真，是贯通宇宙生命和个体生命的意义世界，审美体验就是要去除蒙蔽在真实境界之外的烟雾——妄念。

《二十四品》以"真"为显现生命的价值世界，又称之为"真宰""真力""真迹"等。如"含蓄"云："是有真宰，与之沉浮。""豪放"云："真力弥满，万象在旁。""缜密"云："是有真迹，如不可知。"《诗家一指》之《三造》《十科》中也多有相关论述。如《十科》之"神"云："其所以变化诗道，濯炼性情，含秀储真，超源达本，皆其神也。是由真心静想中生，不必尽谕，不必不谕，犹月于水，触处自然。""事"云："凡引古证今，当如己造，无为彼夺，缘妄失真。"外物不接，内欲不起，如碧空澄潭，明月秋水。

虞集有时又将此称为"清真"。如《三造》之"学"云："故学者欲疏瀹神情，淘汰气质，遣其迷妄，而反其清真。""形容"品又说："绝伫灵素，少回清真。""清真"多用于道教中，后援为诗家修身之重要概念。虞集的"清真"概念反映出这

[1] 虞集在《断崖禅师塔铭》中说："我见其人，断崖千尺。茎草金身，说法炽然。"在《铁牛禅师塔铭》中说："拈草作梵刹，帝释之所赞。"所谓"茎草金身""拈草作梵刹"之草，就是佛门所说的止小儿啼的黄叶。

位"青城道士"的思想倾向——他是一位道教的服膺者[1],《二十四品》中的"饮之太和,独鹤与飞""手把芙蓉"等论述,都可以看出这方面的痕迹[2]。

触处成真——只要是返归于"实存的世界",在在处处都是真的。

《诗家一指》前有简短序言:

> 诗,乾坤之清气,性情之流至也。由气而有物,由事而有理,必先养其浩然,存其真宰,弥纶六合,圆摄太虚,触处成真,而道生矣。

语虽短,逻辑却很严密。远而言者,诗乃因得天地宇宙之清气而生;近而言之,诗缘人之性情以发。所谓通乎天地,本乎人心。天地间二气相参,气化氤氲,而万物生焉。气有清浊,清明澄澈的好诗由清刚之气流出,而滞碍之语则因气之染着所造成。故善为诗者,虽发之于情,必本之于性,性情合一,诗便由清刚之气转出,便由真性真源而发。由此便"触处成真",这是诗之正道。

"触处成真",是禅宗的重要观点,唐代以来成为禅家讨论的中心问题之一。语本于东晋僧肇,僧肇曾提出"触事而真""觌目皆真"的观点。其《不真空论》说:"然则道远乎哉?触事而真。圣远乎哉?体之即神。"此一学说影响深远。隋唐以来,三论宗提出"触事即真",天台宗提出"当位即妙,本有不改",华严宗强调"当相即道",都与之有密切关系。禅宗的马祖有"立处即真"的著名表述:"尽是妙用,妙用尽是自家。非离真而有立处,立处即真,尽是自家体。若不然者,更是何人?一切法皆是佛法,诸法即解脱,解脱者即真如。诸法不出于真如,行

[1] 虞集曾至庐山白鹤观,作有《白鹤观》诗,前有自序云:"三月一日青城山道士虞伯生同临川江朝宗、鄱阳柴景实、颍川陈升可、彭城张允道游白鹤。"(明刊本《庐山纪事》卷六。又见〔清〕毛德琦编《庐山志》卷七)此诗写道:"白鹤山人如鹤白,自抱山樽留过客。要看修竹万琅玕,更对名花春雪色。山樽本出山下泉,过客醉去山人眠。客亦是鹤君莫笑,重来更待三千年。"

[2] "清真"本是佛家使用之概念,如《杂阿含经》卷五:"取其清真,去诸邪说。"《宋高僧传》卷五说竺法乘"依竺法护为沙弥,清真有志气"。后成为道教的核心概念。

住坐卧，悉是不思议用，不待时节。经云：'在在处处，则为有佛。'"[1]一切烦恼皆为佛所赐，行住坐卧都是佛法，所以立处即真，即事即真如。马祖的再传弟子赵州对这一学说有所发展。

《诗家一指》的"触处成真"说，正是在此一思想背景中展开的。"实境"的"实"，虽然不是具体的世界，却是从实在的世界中超升而出，是纯粹体验中发现的世界，是人"性"的觉体所照亮的生命世界。由"形容"品，可看出虞集的思维理路。

"形容"品云："绝伫灵素，少回清真。如觅水影，如写阳春。风云变态，花草精神。海之波澜，山之嶙峋。俱似大道，妙契同尘。离形得似，庶几斯人。"这里的"俱似大道，妙契同尘"，由《老子》"和其光，同其尘"化来，却又深契"一切烦恼皆佛之惠"的佛学思想。"道"在"尘"中，即"尘"即"道"，也就是"触事而真"。由情性中自然流出，所谓"天地、日月、星辰、江山、烟云、人物、草树，响答动悟，履遇形接，皆情也。拾而得之为自然，抚而出之为几造"，一切由性而出，所在皆是道，皆是真。

"形容"品讨论的不是似与不似，也不是如何使诗之意象生动的问题，更不是对虚幻的"影"的重视，其要在如何发现一个真实世界。形容，其实就是当下直接呈现的纯粹体验本身。形容即"真"——纯粹体验中发现的生命真实。此品与"实境"品的内涵非常接近。形容，本指人的面容、精神状态，与"真"的意思相同，唐代之前"写真"多指人像[2]，至中唐五代之后，渐渐扩而指山川草木之神采。就诗的呈现而言，真，也就是形容，并非外在客观的真实，不是画一物即一物，而是当下发现的世界；是境界，并非外在物象，更非由形似所获得的对外在对象的感知，而是人照亮的世界。正像大慧宗杲所说："立处即真，所谓胸

[1]〔宋〕道元辑，朱俊红点校《景德传灯录》卷二十八。
[2] 如北宋董逌《广川画跋》卷四云："谢赫言，画者写真最难，而顾恺之则以为都在点睛处。"白居易之《题旧写真图》《赠写真者》《自题写真》等诗，"写真"都指人像。后为花木山水写图也叫"写真"，其中"真"指外物神采。

襟流出，盖天盖地者，如是而已。"[1]

此品以"如觅水影，如写阳春。风云变态，花草精神。海之波澜，山之嶙峋"的连譬方式，来说明"实"的问题。不是写出水的样态，而是追寻水的影子；不是描绘春天的诸般样态，而是显现春意盎然的意态；不是写出风啊、云啊的具体物象，而是表现出风云变幻的精神……这里非常容易误解为"形容"品就是强调重视物象的虚幻形式，其实它的根本意思是超越具体的物象形式，写出人心接物的真实感觉，让人之真性澄明地呈现。一句话，写出大海的外在形象并不是"实"，在生命证悟中发现大海之"性"，才是实。此品所说的"离形得似，庶几斯人"，与"似与不似"之外在形象的斟酌了无关涉，它强调通过生命证悟去发现一个真实世界。

《二十四品》认为，实境不关知识，必由"直取"（妙悟）获得。它将知识和妙悟对立起来，认为知识在探索诗境的过程中只能充当障碍者的角色。作者写道："是有真迹，如不可知"（"缜密"）；"俯拾即是，不取诸邻"（"自然"）；"取语甚直，计思匪深"（"实境"）。知识的活动是逻辑的、理智的，诗悟却是非知非思非言的，它如无言的落花、无虑的清风、无思的明月，只是自然而然地呈现。诗家只是"俯拾"，只是"直取"。诗悟无须"取诸邻"——在时间上为过去、现在、未来所缠绕，在空间上为相互对待所裹挟。作者强调，就将一片芳心寄于当下直接的感悟。因为一涉知识，即是伪。平常心即道是禅道，也是诗道，诗之实境，就是一片平常，一腔自然，清风自清风，白云自白云。乔木森森，就是我的性灵；青苔历历，就是我的心衷。在这样的氛围中，没有我和外物的隔阂，我"诵之思之"，而归于"希"——不思不虑之中，归于一片庄严的静寂。

[1]〔明〕瞿汝稷编撰，德贤、侯剑整理《指月录》卷三十一。

结　语

　　虞集的"实境"学说,是《二十四品》乃至《诗家一指》的核心理论。这一理论重视人的真实生命感受,强调回归人的"真性",推重直接面对鲜活世界的创造方式,由色起情,情性一体,于色不离不染,在当下纯粹体验中,发现一个真实生命世界。"实境"是人的内在觉性和智慧所照亮的世界,作为彰显生命真实的价值世界,其价值意义并非来自对外在抽象绝对精神本体的追求,而是荡涤一切心灵的遮蔽,任由生命依其"性"而呈现。

　　"实境"的提出,在诗学和审美理论发展史上有鲜明的针对性,在传统审美境界学说的历史发展中,也具有重要理论价值。它在晚唐五代以来"取境""思与境偕"和"境生于象外"等理论之外,开辟了一个新的理论天地,其中包含的理论思考,反映出传统艺术哲学后期发展中的若干新质。

　　虞集的理论,将本书讨论的当下圆满体验哲学所关涉的最重要概念之一——实境,作了细密并富有创造性的阐释,尤其在对于色、情、性三位一体及性与空等学说的推阐上有独特的理论贡献。

第十四章　倪瓒绘画的"绝对空间"

本章探讨元代艺术家倪瓒（号云林，1301—1374）的绘画空间问题。云林创造了一种"绝对空间"，此空间具有非对境、截断联系、消解动力、非时间和非计量等特点。这一空间模式创造，明清以来影响所及溢出绘画领域，成为中国艺术哲学中小中现大、当下圆满思想的重要语言形式。

一、"绝对空间"的概念

中国历史上名画家多矣，但像云林这样的画家十分罕见，李日华感叹道："此君真绘事中仙品也。"[1] 这是一位极具创造力的艺术家，影响了六百余年来中国画乃至中国艺术的进程。戴熙说："云林无法不备，一法不立。"[2] 探讨云林艺术的规律，必须别具只眼。

云林绘画创造出一种独特的空间形式，其虽出于晚唐五代以来大家之脉（如荆浩、关仝、李成），但终究成其一家之法。其绘画面目主要有二：一是山水画，多于寒山瘦水中着萧疏林木；二是枯木竹石图（其墨竹图也可归入此类），由文同、苏轼一脉开出，往往只是一拳怪石、几枝绿竹，略其意趣而已。作品造型简单，甚至画面有重复之嫌。但就是这样一种空间形式，后世无数人临仿，沈周、文徵明、董其昌等一代大师都感叹难以穷其奥妙[3]。对其空间的解释，如从母题、

[1]〔明〕李日华《六研斋二笔》卷一。
[2]〔清〕戴熙《习苦斋画絮》卷一，《中国书画全书》编纂委员会编《中国书画全书》第十四册，第152页。
[3] 如沈周自题《古木幽篁图》云："倪迂妙处不可学，古木幽篁满意清。我在后尘聊试笔，水痕何涩墨何生？"（〔明〕汪珂玉《珊瑚网》卷三十八）

画面结构等寻找图像形成的历史脉络和时代特征,进而上升到表意的分析,这种风格学的研究思路,虽不无价值,但也常有不相凿枘之处。[1]云林的空间,是一个独特的生命宇宙,受制于他的生存哲学和艺术观念,从思想深层分析其形成的原因,是一不可忽视的角度。

云林画具有突出的"非空间"特点。他的画当然是视觉中形成的"造型空间",具有物态形式、空间位置和运动倾向等视觉艺术的基本特点,然而他却视这一空间为幻而非实的形式。他为朋友画竹,题跋却写道,说它竹子可以,说是芦苇、桑麻也无妨,外在的物象形式并不重要,他的意趣在"骊黄牝牡之外"[2],他作画的目的是要传达胸中之"逸气"[3]。他为好友陈惟寅作画,题诗云:"爱此枫林意,更起丘壑情。写图以闲咏,不在象与声。"[4]"不在象与声",是云林一生绘画之蕲向。如他画一片空阔的江岸,并非为呈现江岸之貌,也不在叙述江岸所发生的事,画中树木、江水、远山、孤亭等虽是寻常之物,经其纯化处理,"都非向来面目"[5],成为展现其生命体验的形式。

空间在人视觉中形成,通过视觉将诸物联系起来。而云林创造的这一世界,显然不能仅从视觉角度去把握。视觉空间强调视觉源点(观察者位置),强调在视线中构成的四维关系(长宽高及时间变量关系)。而云林之空间不是依视觉源点位置来确定,其源点是飘移的;空间序列也不依视觉而展开,心灵的秩序代替

[1] 美国学者迈耶·夏皮罗(Meyer Schapio)说:"描述一种风格涉及艺术的三个方面:一为图式因子或母题,二为造型结构关系,三为一种特殊个性的'表现'。"(Meyer Schapiro, "Style", 1953, in *The Art of Art History: A Critical Anthplogy*, Doneld Preziosi ed., p. 145)

[2] 倪瓒《跋画竹》云:"以中每爱余画竹,余之竹,聊以写胸中逸气耳!岂复较其似与非、叶之繁与疏、枝之斜与直哉?或涂抹久之,它人视以为麻为芦,仆亦不能强辨为竹,真没奈览者何。但不知以中视为何物耳?"(《清閟阁遗稿》卷十一)《答张藻仲书》又说:"虽不能规摹形似,亦颇得之骊黄牝牡之外也。"(《清閟阁遗稿》卷十三)

[3] 逸气,当然不是画史上所说的愤懑不平之气(表现对异族统治的不满),与五代北宋以来的"四格"说也没有多大关系,此"逸"大要在逸出规矩,超越表相,落在直接的生命觉悟和对生命真性的觉知上。

[4] 〔元〕倪瓒《清閟阁遗稿》卷二。

[5] 〔清〕吴升《大观录》卷十七云:"迂翁画大抵平远,山峰不多作树。似此高崖峭壁,具太华削成之势;大小树点叶纷披,都非向来面目。乃知此翁绘妙中扫空蹊径,有如许大手笔也。"(武进李氏圣译楼1920年铅印本)

第十四章 倪瓒绘画的"绝对空间"

了外在观察的秩序。不是焦点或散点的问题，那终究还是透视问题，云林的空间创造是通过一个虚设的意度去整合空间序列。如果说这是造型空间，那应该是意度空间。超越视觉逻辑、尊重生命感觉是其根本特点。

如《渔庄秋霁图》，董其昌认为，此为云林晚岁极品[1]；安岐认为，此画为云林"绝调"[2]。此乃云林晚年代表作。画面中央近景处，焦墨画平峦上枯树五株（高启所谓"孤桐只合在高冈"），向天空中伸展，体势昂扬。中段空景，以示水体。向前乃是沙岸淑浦，以横皴画远山两重，约略黄昏之景。这当与他在太湖边生活的视觉经验有关，站在近岸，朝暮看太湖远山，就有这样的感觉。而又非视觉经验的直接呈现。"悲歌何慨慷"（云林题此画语）——江城暮色中，风雨初歇，秋意已凉，正所谓"袅袅兮秋风，洞庭波兮木叶下"（《九歌·湘夫人》），云林于此画一种悲切，一种高旷，一种乾坤了望眼、幽意自彷徨的精神，突出"凤凰鸣矣，于彼高冈；梧桐生矣，于彼朝阳"（《诗经·小雅·卷阿》）的潇洒。意度主宰着画面空间的选择，不是由江岸视觉源点远望所及，只是突出树、石等符号，略去种种（包括小舟、行人、暮色中的鸟），虚化种种（陂陀中的沙水，也非目击下存之样态）。一切皆出于意度衡量之需要，需要在苍天中昂藏得法的高树，需要一痕山影的空茫，就尽意为之，而题诗中所说的"翠冉冉""玉汪汪"等，一无踪迹。[3]画与王云浦的渔庄实景并无多大关系，系一种精神书写。

普林斯顿大学教授牟复礼（Frederick W. Mote）说："中国文明不是将其历史寄托于建筑中……真正的历史……是心灵的历史；其不朽的元素是人类经验的瞬间。只有文艺是永存的人类瞬间唯一真正不朽的体现。"[4]记录瞬间直接的生命体

[1] 董其昌说："……真所谓逸品，在神妙之上者。此《渔庄秋霁图》，尤其晚年合作者也。"（[清]李佐贤《书画鉴影》卷二十著录，清同治刻本）

[2] [清]安岐《墨缘汇观》卷三，《粤雅堂丛书》本。

[3] 此画云林自题云："江城风雨歇，笔砚晚生凉。囊楮未埋没，悲歌何慨慷！秋山翠冉冉，湖水玉汪汪。珍重张高士，闲披对石床。此图余乙未岁戏写为王云浦渔庄，忽已十八年矣。不意子宜友契藏而不忍弃捐，感怀畴昔，因成五言。壬子七月廿日。瓒。"

[4] 方闻《为什么中国绘画是历史》，方闻著，谈晟广编《中国艺术史九讲》，第86页。

433

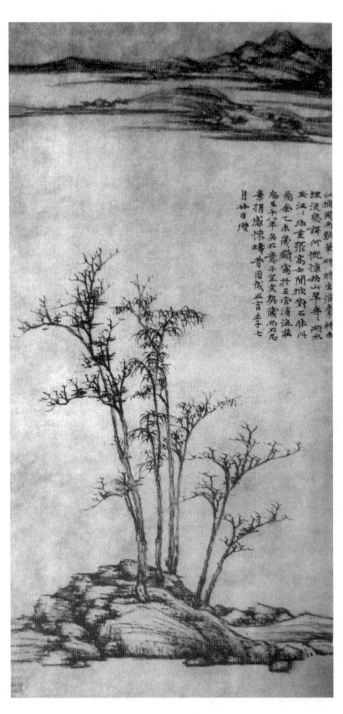

〔元〕倪瓚
漁庄秋霽圖
上海博物館

第十四章　倪瓒绘画的"绝对空间"

验，是云林艺术的基本特点。如他在夏末秋初送别时所画《幽涧寒松图》（藏故宫博物院），于萧瑟中注入了冷逸和狷介的情怀；为家乡一位医生所画《容膝斋图》（藏台北故宫博物院），将对故乡的思念和对生命存在的体察融入其中，通过瞬间而成的"书法性用笔"（笔迹）和空间组织形式，将当下的体验记下，创造出独一无二的空间形式。沈周等叹息云林之画难以接近，正在于其形式本身所载动的瞬间生命体验是不可重复的，纵然你是绘画圣手，也难以临仿。

云林这种记录瞬间体验的纯化空间可称为"绝对空间"，不是物理学中与相对空间区别的绝对空间，那究竟还是一种物理空间形式。这里所言"绝对空间"，依中国哲学的概念（如《庄子》的"无待"、唯识宗所说的"无依"），强调其"绝

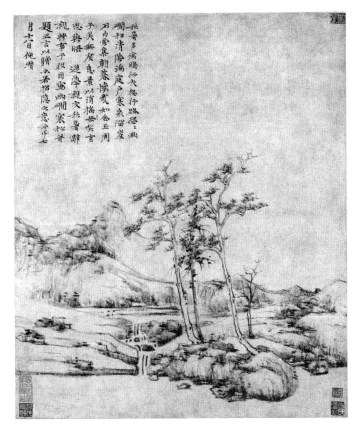

〔元〕倪瓒
幽涧寒松图
故宫博物院

于对待"的特性,超越视听等感官与外境的相对性;更强调它是瞬间生命体验的记录,是"独一无二"的,是无对的。它是生命空间,而非物理空间;虽托迹于形式(如物态特征、存在位置、相互关系),又超越于形式。一朵开在幽谷中的兰花,也是一个圆满俱足的生命宇宙,就因其"绝对性"。正因它是"绝对"的,所以并无残缺,不需要其他因素来充满;也因其"绝对",其意象总是孤迥特立,不可重复,无法模仿。

此"绝对空间"类似于《庄子》的"无何有之乡"。《逍遥游》谈到惠子讽刺庄子的大而无当,不中规矩,无所为用。庄子说:"今子有大树,患其无用,何不树之于无何有之乡,广莫之野,彷徨乎无为其侧,逍遥乎寝卧其下。不夭斤斧,物无害者,无所可用,安所困苦哉?"[1]"无何有之乡"有四个特点:其一,就存在本质而言,这是人生命寄托之所——"乡"即有生命故园意,也即本章所言之"生命空间"。其二,就存在状态而言,此为非物质之存在,它是"无何有"的,如成玄英疏所云:"无何有,犹无有也。莫,无也,谓宽旷无人之处,不问何物,悉皆无有。故曰无何有之乡也。"[2]其三,就视觉感知而言,此为无空间方位的存在,纵目一望,不知何居。其四,就与人的关系而言,这是一种不与人作对境的存在,它是"绝于对待"的,如苏轼所言,乃是"无可之乡"(《择胜亭铭》)。这四个方面恰是云林"绝对空间"创造的核心内涵。

云林艺术在后代获"冰痕雪影"之评,他的艺术一如华林散清月、寒水淡无波,在飘渺无痕中说世界的真实意。云林的画,就是创造一个"无何有之乡"——非具体物象、不在独特的时空中存在、不是人观之对境,而是人的生命里居。

至正十年(1350)云林作《画偈》,此不啻为其一生绘画之纲领:"我行域中,求理胜最。遗其爱憎,出乎内外。去来作止,夫岂有碍?依桑或宿,御风亦

[1]《庄子》一书对"无何有之乡"多有论及。如《应帝王》:"予方将与造物者为人,厌,则又乘夫莽眇之鸟,以出六极之外,而游无何有之乡,以处圹埌之野。"《列御寇》:"彼至人者,归精神乎无始,而甘暝乎无何有之乡。水流乎无形,发泄乎太清。"

[2]〔晋〕郭象注,〔唐〕成玄英疏《南华真经注疏》卷一,第18页。

迈。云行水流，游戏自在。乃幻岩居，现于室内。照胸中山，历历不昧。如波底月，光烛昈睐。如镜中灯，是火非缁。根尘未净，自相翳晦。耳目所移，有若盲聩。心想之微，蚁穴堤坏。輾然一笑，了此幻界。"[1]"乃幻岩居，现于室内"，说的是卧游之乐，此就绘画功能言。"照胸中山，历历不昧"，说山河大地为胸中之发明，乃"一时明亮之闪现"，非外在之山水，此就绘画创造过程言。"如波底月，光烛昈睐。如镜中灯，是火非缁"，又说山水画是一种非物质存在，方便法门而已，此就绘画存在特点言。云林简直视绘画为"无何有之乡"的呈现。他有诗云："戚欣从妄起，心寂合自然。当识太虚体，勿随形影迁。"（《瞻云轩》）[2]他的画，就是"太虚体"。

云林的画超越物质（欲望）、形式（知识）、身累（情感），有飞鸿灭没之韵，膺淡月清风之志。他以洞破历史的眼看世界。他有诗云："笑拂岩前石，行看海底尘。"（《次陶蓬韵送叶参谋归金华》）海枯石烂，沧海桑田，追求永恒永不可得，世界变化不已，沾滞于物象，斤斤于利益，终究为世所戏。他将强烈的历史感，寄托于超越历史表象的努力中。似乎他的艺术就是为了"勘破"的，勘破世相，勘破红尘，勘破流光逸影。他带着这份超越意，"弹琴送落月，濯缨弄潺湲"（《徐伯枢归耘轩作》）；他满负一腔凌云志，任"波光浮草阁，苔色上春衣"（《赠沈文举》）。

云林通过一系列方式来创造他的"绝对空间"，下面谈几个主要方面。

二、泛泛：超越对境关系

超越对境关系，指出现于画面空间的，不是外在于我的物象（心对之物），不是我欣赏的审美对象（情对之景），也不是象征或隐喻某种情感概念的符号（意对

[1]〔元〕倪瓒《清閟阁遗稿》卷一。
[2]〔元〕倪瓒《清閟阁遗稿》卷二。

之象），而是在生命体验中构造出的生命图式。在纯粹体验中，将人的知识、情感、欲望等悬隔起来，一任世界依其"性"而自在呈现。就像云林在自题《南渚图》诗中所说："南渚无来辙，穷冬更寂寥。水宽山隐隐，野旷月迢迢。"在寂寥之中，远离外在喧嚣和内在躁动，如在冬日寂然的天地中，水落石出，世界依其本相而呈现，让感觉中的"山光月色"活络起来，虽然画面中并无山光月色。它的重要特点就是"对象感"的解除，亦即"境"的超越。

云林艺术中存在两种不同的"境"。一是心对之境，如物、象、景等，可称为"外境"。此"境"是在对象化中存在的。云林说他的画"不在象与声"，此声色之境是他要超越的对象。一是自在兴现之境，可称为"实境"。心物一体，既无心对之境，又无境对之心。

"外境"与"实境"的区别，是由人的观照态度不同所造成的。因此，不存在对外在世界的背离，诸法即实相；也不存在改造"外境"使其合于"实境"的问题，而在于人的观照态度的变化。超越对象化，从世界的对岸回到世界中，在纯粹生命体验中，方可达于冥合物我的境界。

云林认为，要超越外境，就必须存有"无住""不系"的觉悟之心。他画中萧散疏落、简淡冷漠的气氛，他的寂然不动、似要荡尽一切人间风烟的形式，都与此思想有关。"无住""不系"的思想来自道禅，又融入他特别的生命体验，成为体现云林空间创造的思想支撑点。云林推崇道禅的"无滞境"思想[1]，他有诗咏叹孤云："烟浦寒汀雨，吴山楚水春。绝无凝滞迹，本是不羁人。鹳鹤同栖息，蛟龙任屈伸。自嗟犹有累，斯世有吾身。"（《孤云用王叔明韵》）[2]心中有累，因吾有身；及其无身，便无所累。无身，不是外在身体的消失，而是超越身心的沾系，与物同流，目无留形，心无滞境，与世浮沉，所谓"身同孤飞鹤，心若不系

[1]〔宋〕计有功辑《唐诗纪事》卷七十二："吕温在道州戏赠云：'僧家亦有芳春兴，自是禅心无滞境。君看池水湛然时，何曾不受花枝影？'"（《文渊阁四库全书》本）

[2]〔元〕倪瓒《清閟阁遗稿》卷三。

第十四章 倪瓚绘画的"绝对空间"

舟"(《答徐良夫》)[1]。如前引《画偈》所说:"根尘未净,自相翳晦。耳目所移,有若盲聩。心想之微,蚁穴堤坏。"耳目所移,对境心起,人为外境所束缚,便如"盲聩"。若去除沾系,便有离朱之目,可洞穿世界的表象;有千里之耳,可谛听世界微妙的音声。后人以"思入长空动杳冥"(金诚之跋云林《双树雨竹图》)来评云林画,都是强调其心无所系、心境冥合的特征。

云林绘画的空间创造,一如庄子所说的"寓诸无竟"("无竟",即无境,亦即"无何有之乡")[2],一片无来由的空间,上不巴天,下不着地,无所从来,无所从去。如他画中的亭子,是人居所的纯化符号[3],也即他所谓"蘧庐"。其在空间方位上,被置于无何有之地,如他自题《林亭山色图》所说:"亭子清溪上,疏林落照中。怀人隔秋水,无复问幽踪。"[4]秋水缅邈,江天空阔,一亭翼然于清溪之上,夕阳余晖在萧疏林木里洒落,空空落落,一无所系。沈周式的亭中清话在这里不见,人活动的具体空间被抽去,空亭寂寞于天地之间,所谓"乾坤一草亭",成为一种艺术哲学的宣说。

宋元以来以云林为代表的绘画空间创造,循着物象——声色——境界的渐次超越模式。物象显现声色,声色表现意义。物象是具体的存在;声色是与人意识相接(所谓耳之于声、目之于色)而产生的,是人情感和知识投射的产物;而境界是在瞬间体悟中,脱略声色,还归世界(不是还归于外在物象,那还是被人的意识等剥夺的声色世界)所创造的生命宇宙,也就是龚贤所说的"忽地山河大地"的敞开。云林画萧疏寒林,不是要彰显树的名、形、用,表现声色的存在,如《金刚经》所说,"若以色见我,以音声求我,是人行邪道,不能见如来"。云林通过体验创造一个生命宇宙,呈现意之清、之独、之洒脱、之脱略凡尘(不是概念和情感的"表现")。云林的树,没有光,如有光在;不在招引,却引人腾踔。

[1] 〔元〕倪瓚《清閟阁遗稿》卷二。
[2] 《庄子·齐物论》说:"和之以天倪,因之以曼衍,所以穷年也。忘年忘义,振于无竟,故寓诸无竟。"
[3] 参见拙著《南画十六观》中"云林幽绝处"一章有关亭子的论述。
[4] 〔明〕汪砢玉《珊瑚网》卷三十。

元虞堪所谓"因君写出三株树,忽起孤云野鹤情"(题云林《惠麓图》)[1],正是言此。萧疏林木立在高地,四面空阔,没有遮挡,下有棐石,是在说"立"意,更在说"风"意,说从容,说潇洒,说长天中的飞舞,说空阔中的腾挪。他的竹,忽依在石边,或一枝跃出,不随风披靡,抖落一身清气,李日华所谓"其外刚,其中空,可以立,可以风,吾与尔从容"(《题画竹》)是也。其画要聊抒胸中逸气,此"逸气"非压抑不平之气,乃是纵逸于天地、高蹈于古今之气,不为"连环"世相缠绕之气。与韩愈"不平之气"迥然相别,它恰恰是至平之气、不生不灭之气、不爱不憎之气。

禅宗强调,"心不自心,因色故有"(马祖语)、"法不孤起,仗境方生"(希运)。希运甚至说:"一切声色,是佛之慧目。"[2]不离声色,不落声色,缘境而生,于境中超越境。惠能的"三无"(无念、无住、无相)之学,不是对相、念、法的排除,而是"于相而离相""于念而不念""于一切法上,念念不住"[3]。云林的无对境艺术哲学,不是对"境"的否弃,而是于具体的"境"中成就其绝对的生命境界,不在境,又不离于境,所谓"即外境即实境"。

云林绘画的空间创造,不系于境,又不离于境。他奉行一种"泛泛"哲学,"泛泛"如江上之鸥,无碍于世,随境宛转,不住一念,外相无系于心,所谓水自漂流山自东。其《恻恻行》诗云:"人生宁无别,所悲岁时易。坐叹辛夷紫,还伤蕙草碧。仆夫窃相告,怪我悲愤塞。山中梁鸿栖,江上陆机宅。井臼今芜秽,

[1] 〔明〕郁逢庆《书画题跋记》卷一,《文渊阁四库全书》本。

[2] 〔明〕瞿汝稷编撰,德贤、侯剑整理《指月录》卷十引。

[3] 此说在历史上颇有一些误解。章太炎说:"境缘心生,心仗境起。若无境在,心亦不生。譬如生盲,素未见有黑白,则黑白之想亦无。"(《太炎文录》别录卷三,《章氏丛书》本)他的误解很有代表性,在唐宋以来哲学史上,不系于境,常被理解成对外境的逃脱。董其昌一段有关禅学的讨论也颇有意味:"三昧犹言正思惟,圭峰解云:'非正不正,非思不思。'今人以不起一念为禅定者,非宗旨也,作有义事是惺悟心,作无义事是散乱心,心不散乱,非枯木谓也。故石霜语云:'休去歇去,冷湫湫去,寒崖枯木去,古庙香炉去,一念万年去。'侍者指为一色边事,虽舍利八斗,不契石霜意,去六祖对境心数起,菩提作么长,皆正思惟之解也。"(〔明〕董其昌著,邵海清点校《容台集》别集卷一,第570页)

第十四章 倪瓒绘画的"绝对空间"

鹤唳亦寂寞。余往经其墟，徘徊但陈迹。天地真旅舍，身世等行客。泛泛何所损，皎皎奚自益。修短谅同归，数面聊欢怿。"[1]伯鸾离世之高名，华亭鹤唳之清越，虽得其荣名，虽曾经"皎皎"，也在瞬息万变的世界中消遁不存，历史的陈迹所昭示于人的，不是对荣名的仰慕，而是放下利名的追逐，"泛泛"而与世优游。"坐叹辛夷紫，还伤蕙草碧"，那如笔的辛夷涛涛地说，宣泄着自己的欲望（皎皎），而路边无人注意的兰蕙小草没有声音，没有宣说，自在地存在，无言而足堪人怜，云林所重正是这自在呈现之境。"不知人事剧，但见青山好"（《双寺精舍新秋追和戎昱长安秋夕》），他强调不以人的欲望去征服世界，不将世界"对象化"，让一切既定的法则、等级的序列、高下尊卑的预设，都在西风萧瑟中落去，唯余人真实的性灵面向世界。

云林反对"皎皎"的叙述性、记录性表达，其画中无人之境就与此有关。云林绘画不画人，所谓"归来独坐茆檐下，画出空山不见人"（云林语），这在画史上曾引起热烈讨论。金农有诗云："朱阳馆主荆蛮民，远岫疏林无点尘。也曾着个龙门衲，此老何尝不画人。"[2]云林最喜欢"荒村寂寥人稀到"（上海博物馆藏云林《溪山图》自题）的境界，其画中的空间是无人活动的世界，主体消失了，故事讲述者消失了，对象也消失了。张雨评云林画为"无画史纵横气息"，不像历史上纵横家那样，有滔滔的诉说（即云林所言"皎皎"），就是突出其画的"非叙述性"特点。

[1]〔元〕倪瓒《清閟阁遗稿》卷二。
[2]〔清〕金农《论画杂诗二十四首》其一，侯辉点校《冬心先生集》，第100页。云林号朱阳馆主、荆蛮民。云林画此一特点多有人指出，如故宫博物院藏云林《树石幽篁图》（浙江大学中国古代书画研究中心编《元画全集》第一卷第三册，第73图），其上卞荣题云："倪迂醉吸湘江渌，吐出胸中芒角来。风馆无声人迹断，山空岁晏老长村。"故宫博物院藏云林《古木竹石图》（同上书，第74图），其上唐肃题云："木客夜吟秋露翻，山空无人石榻寒。不似君家子午谷，云棋昼下玄都坛。"

三、萧散：淡化联系纽带

朱熹曾说："两物相对待故有文，若相离去，则不成文矣。"[1] 从天文到人文，一切创造都是在对待与流行中完成的。中国哲学这方面的思想有三个要点：一是相互对待；二是在对待中形成联系；三是在联系中有流动。这一思想深深影响着中国艺术的发展，如人们所说"一阴一阳之谓道"是书法的根本法则，就是强调流行与对待之关系。

但云林的绘画（包括其书法）的根本特点却是"散"，似乎云林一生艺术的努力，就在截断这种关联。"寒池蕉雪诗人画，午榻茶烟病叟禅"（《寄倪隐君元镇》）[2]，这是元末明初诗人高启（1336—1374）心目中的云林形象。云林的艺术也像他的为人，以萧散历落著称。熊秉明在研究李叔同书法时说："弘一法师的字不飘逸，相反，带有一种迟重，好像没有什么牵挂。他的字可说是'疏'。"[3] 熊先生所说"好像没有什么牵挂"的"散"的特点，正是云林书画艺术的根本特点。

"散"（或称"萧散""散淡""萧疏"等），是五代北宋以来中国艺术创造出现的新倾向，它是与联系、秩序、整饬感相对的一种审美倾向，与传统士人追求孤迥特立、截断众流的思想有关。明初松江顾禄感慨地说："萧散云林子，诗工画亦清。"[4] 云林的艺术将"散"的审美倾向推向极致。他有"云林散人"之号[5]，元

[1] 这样的观点朱熹多次谈及，语略有异，但意思是明晰的。如《朱子语类》卷七十六："两物相对待，在这里故有文；若相离去，不相干，便不成文矣。"刘熙载《艺概》卷一概括云："朱子语录：两物相对待，故有文；若相离去，便不成文矣。"

[2] 高启诗云："名落人间四十年，绿蓑细雨自江天。寒池蕉雪诗人画，午榻茶烟病叟禅。四面荒山高阁外，两林疏柳旧庄前。相思不及鸥飞去，空恨风波滞酒船。"（《高太史大全集》卷十五，《四部丛刊》本）

[3] 熊秉明《弘一法师的写经书风》，叶朗、陆丙安主编《熊秉明文集》第五卷，第192页。

[4] 〔明〕李日华著，叶子卿点校《味水轩日记》卷二，第156页。这是顾禄在云林《南渚图》上的题跋。

[5] 〔明〕张丑《清河书画舫》卷十一："大痴《松亭秋爽》小轴，为元初真士作，在相城，沈氏启南翁故物也。"上有题云："山木苍苍飞瀑流，白云深处卧青牛。大痴胸次有丘壑，貌得松亭一片秋。云林散人。"（《文渊阁四库全书》本）

第十四章　倪瓒绘画的"绝对空间"

末以来艺道中人也多注意到其艺术的萧散特点[1]，甚至有人将他称为"散仙"[2]。

李日华平生好云林之作，读过云林之作数十本，认为云林由李成（营丘）家法中传出，"萧散"二字是其所得真诠。但他说："古人林木窠石，本与山水别行，大抵山水意高深回环，备有一时气象，而林石则草草逸笔中，见偃仰亏蔽与聚散历落之致而已。李营丘特妙山水，而林石更造微。倪迂源本营丘，故所作萧散简逸，盖林木窠石之派也。"[3] 他认为山水与林木"别行"，如果画山水，必追求高深回环之势，故不脱整饬、联系和流动，而画窠石林木就不同了，可以在萧散历落中出高致。云林多画林木窠石，所以画风萧散。这样的看法并不确切，其实云林的画无论山水还是林木窠石，都以萧散为崇高境界追求[4]。

正像戴熙所说，云林"涉笔萧散，取境闲旷"[5]。其萧散贯彻在笔墨之迹中，贯彻在空间组织乃至境界追求等整个过程中。王蒙乃云林密友，他们一起切磋艺道，引为知己，二家并臻高致，然取向却有不同：王蒙密而紧，云林散而逸。王蒙说："五株烟树空陂上，便是云林春霁图。"（《题云林春霁图》）[6] 极赞这散中的深韵。一生崇尚云林的沈周，常常为自己学云林不得而苦恼。故宫博物院藏沈周十七开《卧游图册》，有一开为仿倪作品，上有自题诗："苦忆云林子，风流

[1]〔明〕杨士奇《东里集》东里诗集卷三《题倪元镇画》："琴床书几一尘无，散发云林不受呼。"〔明〕张大复《梅花草堂集》卷十五《倪伯远克葬作此诗以美二张》："萧散倪元镇，高山在上头。前冈松桧合，曲涧水云浮。"

[2]〔明〕王汝玉题云林《清远图》："清闷高人一散仙，常留遗墨世间传。"（《石渠宝笈》卷三十八引）

[3]〔明〕汪砢玉《珊瑚网》卷三十四。

[4] 李日华倒是对云林之萧散有较深体会，《味水轩日记》卷三载："倪云林《安处斋图》，下层作冈麓漫坡，树三，一枯柳，一皂桔，一枯杞，意极萧散。屋二，在树根麓趾，石法俱用勾勒取势，淡墨晕其棱，复处浓墨点苔，如遗粒可数，此倪画作法之极异者。余平日见迂翁不下三四十幅，如此幅画法仅一见耳。元人目云林绘事谓之减笔，李成营丘本李思训，句勒，思训法也。迂翁神明其道，故以点墨代丹绿，而气晕益飞动如此。古人胸次可轻测哉。"（第200—201页）卷四又载："六日阅倪云林画，有荆蛮民一幅，乃赫烜有声者，一亭空虚，五树离立，碎石荦确，平坡坦然，上作连岫，在出没远近之间。秀冶幽澹，妙不可喻。"（第264—265页）

[5]〔清〕戴熙《习苦斋画絮》卷四云："王廉州仿云林小页，涉笔萧散，取境闲旷。"（《中国书画全书》编纂委员会编《中国书画全书》第十四册，第201页）

[6]《春霁图》是一件流传很广的作品，今不见。《清河书画舫》《式古堂书画汇考》以及吴其贞《书画记》等均有载。

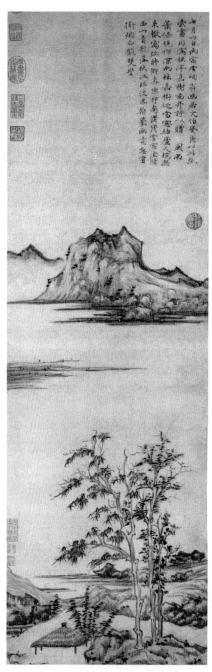

〔元〕倪瓒　秋亭嘉树图　故宫博物院

不可追。时时一把笔，草树各天涯。"他极力追摩云林萧散历落的风神，画面也疏朗，不拍塞，一湾瘦水，几片云山，几棵萧瑟老树当立，云林的这些当家面目都具备了，然而画成之后，远远一观，却是"草树各天涯"——云林的萧散没有得到，却落得个松散的结果。

云林的萧散，不是松散。"莺啼寂寂看将晚，花落纷纷稍觉多"[1]，其中有妙韵藏焉。明王行题其《林亭远岫图》说："乱鸿沙渚烟中夕，黄叶江村雨外秋。"乱鸿灭没，在夕阳余影里，在长河无波处，散中有深韵。文徵明说："平生最爱云林子，能写江南雨后山。我亦雨中聊点染，隔江山色有无间。"山色有无间，似有而非有，云林萧散的形式，成为他的"最爱"。

云林的画尽力避免牵扯系联，像故宫博物院藏其《秋亭嘉树图》立轴，远山以折带皴画出，圭角毕露（与传统艺术论所言不露圭角颇异），有棱棱风骨，更有斩截之势，似乎要切断山的绵延，切断湖面的环抱之势。他的山水林木之作，没有藤萝的缠绕，没有江流的盘桓，没有山水相依，总是脉脉寒流、迢迢远山、

[1] 云林自题《南渚春晚图》，见《石渠宝笈》卷八。

孤独的小亭、互不相关的疏树,没有人的活动,没有江中的舟楫,没有岸边的待渡,没有亭中的絮语,没有空山间的对弈,没有瀑布前人的流连。《秋亭嘉树图》自题诗说"忽有冲烟白鹤双",画面中全无踪迹。纽约大都会艺术博物馆藏云林《江渚风林图》,自题云:"江渚暮潮初落,风林霜叶浑稀。倚杖柴门闃寂,怀人山色依微。"树是稀的,潮是落的,山色在依微间,光影在暮色里,人在寂寥中。

云林精心营构的世界,往往是你所想到应该出现的东西似乎都飘走了。他作《林亭远岫图》,自题云:"十月江南未陨霜,青枫欲赤碧梧黄。停桡坐对西山晚,新雁题诗已着行。"但这里无鸟亦无船,更无人在观看。题画者赵觐说:"山中茅屋是谁家,兀坐闲吟到日斜。俗客不来山鸟散,呼童汲水煮新茶。"远山中野亭,主客相会之所,客亦未来,鸟已散去,就是这样寂然地自在。云林的画,花落下了,云飘去了,水流至远处,溆浦荡出了岸,远山在暧睱中踪迹难寻,萧瑟的林木独对苍穹,草啊树啊,各各一天涯,互相不粘附。与王蒙不同,云林的画不做收束的功夫,一任世界从他的手中、眼中、心中,云散风吹去。在云林看来,当人无可把握世界之时,一切的执着,一切的沉溺,一切的计较和思量,等同愚蒙。《云林画谱》谈及画藤蔓:"树上藤萝,不必写藤,只用重点,即似有藤,一写藤便有俗工气也。如树梢垂萝,不是垂萝,余里中有梓树,至秋冬叶落后,惟存余荚下垂,余喜之,故写梓树,每以笔下直数条,似萝倒挂耳。若要茅屋,任意于空隙处写一椽,不可多写,多则不见清逸耳。"[1]存世之作可能非出云林手,但所言之语,符合云林整体思路。他从书法中取来"万岁枯藤"的古法,自天垂地,萧瑟地倒挂,苍莽中似要斩断千年的牵挂。屋宇多多,便有世俗风烟相,他早年画中还有零落点缀,晚年之作中基本省略,空落落的世界里,让清气流荡。缠绕、裹胁、覆冒、回抱、映衬、避就、顶戴、排叠、疏密、向背、朝揖、撑拄

[1]《石渠宝笈·重华宫》录《云林画谱》,今藏台北故宫博物院。容庚以此为伪,黄苗子认为可能是真。我以为伪作的可能性较大。

等形式法则建立起的关联[1]，那种在所谓"书法性用笔"中外延所形成的空间张力，在此都被颠覆，只是一任空落落地。

云林的艺术世界，极力突破"某地存在某物"的空间序列。落于何方、处于何位之"方位"，在云林这里，都化入恍惚幽眇间，"方位"只在"方寸"间。研究界常说他的构图，延续传统一河两岸格局，天在上，地在下，中间一亭，似为人居之所。但又不能过于执实看待，因他与董巨李郭等前代山水大家的习惯构图方式迥异，"不确定的方位"才是他构图的基本准则。一河两岸，远近分列，平远展开，那是视觉中的延展，云林的空间是超视觉的心灵空间。

"疏林落日草玄亭"（自题《疏林亭子图》）是云林艺术的一个象征。暮色里，疏林下，总有一个阒寂的小亭，向上是缅邈的江面，向远为伸展的远山。像"秋亭嘉树""江亭山色""疏林亭子""江亭望山""溪亭山色"等画名所显示的那样，似乎云林只在突出江边、林下的这个小小的亭子。其实，云林的小亭，是一无定的所在，是疏林落日中飘渺的存在，是一幻化形式。它是人现实居所的抽象符号，被置于江边林下，与其说是借以确定人的位置，倒不如说为了超越世相、会同玄冥的特别安排。正像苏轼所说的"此身已是一长亭"（《和人见赠》）。云林的画山色在有无间，亭子也在有无间。这亭，如老子的"谷神"——空谷之神，是"无何有之乡"的一个典型符号。

云林题画诗多有"苔石幽篁依古木""素树幽篁涧石隈""古木幽篁偎石根"之类的句子，似乎他要突出形式之间的"依""偎"关系，但实际上他所强化的是一种"无赖"——无所依着的关系，这几乎成为他空间布陈的"文法"。这一"文法"就像"枯藤老树昏鸦，小桥流水人家，古道西风瘦马"那样的名词叠进，没有（或少有）介词或连词的提领。文徵明仿云林笔，感叹道："遥山过雨翠微茫，

[1] 传唐欧阳询率更三十六法，在北宋以来书学中影响甚大。其多为形式关系性原则，这一原则在绘画中也广泛存在，即指形式之间的相互关系之存在。据〔清〕孙岳颁、王原祁等纂辑《佩文斋书画谱》卷三所引，《文渊阁四库全书》本。

疏树离离挂夕阳。飞尽晚霞人寂寂，虚亭无赖领秋光。"[1]一间寂寞的小亭，在"无赖"中寂寞地存在。云林诗云："岸柳浑无赖，孤云相与还。持杯竟须饮，春物易阑珊。"[2]无赖方是其所赖。

云林的艺术追求孤云出岫之美。他说："慎勿与时竞，心境似虚舟。"（《答张链师》）[3]如坐上一叶小舟，孤行天下。"处世若过客，踽踽行道孤"（《次韵酬友人》）[4]，他时常将自己想象为一缕孤云，在天际飘渺。张雨赠云林诗说"孤云岂无托"（《次韵谢别元镇》）——这真道出云林乃至中国文人艺术萧散孤行的实质，孤云就是他们的最终依托，他们"托于无托"中。在云林、张雨乃至很多文人艺术家看来，"深泥没老象，自拔须勇志。连环将谁解，旦暮迭兴废"[5]，人世间相互依托，互相牵扯，利益的连环、无所不在的联系和盘桓，遮蔽了真性的光芒。云林着力于"无赖"境界的创造，总是孤云、孤馆、孤石，即使是几棵疏树并立，也呈疏离之态，独立而无所沾系。长水无波，长天无云，老树无栖息之鸟，溪岸无暂放之花。这种种形式语言，都在表现他欲从世界的"连环"中拔出的志趣。

"一痕山影淡若无"，这是李日华评云林的诗句[6]，也道出了云林形式创造的一个秘密，就是边际的模糊。"物物者与物无际"（《庄子·知北游》），与物浑成，没有边际，人与世界共有一天，这是云林绘画形式创造的重要原则之一。在知识的视域中，物与物有了的界限，人与世界有了判隔。云林"冥冥漠漠"的绘画空间创造，是"道未始有封"（《庄子·齐物论》）哲学的直接衍生形式。他往往在诸物之间的联系处作若有若无、影影绰绰的处理。如台北故宫藏云林《安处斋

[1] 〔清〕卞永誉《式古堂书画汇考》卷五十八画卷二十八，第2148页。
[2] 〔清〕卞永誉《式古堂书画汇考》卷五十画卷二十，第1916—1917页。云林生写小山竹树为蘖轩老友。台北故宫藏有云林《小山竹树图》，款："云林子写小山竹树，辛亥春。"作于1371年。此图的真伪还须考订。
[3] 〔元〕倪瓒《清閟阁遗稿》卷二。
[4] 同上。
[5] 〔元〕张雨《赠元镇》，《贞居先生诗集》卷二。
[6] 〔清〕周亮工《读画录》卷一引，朱天曙编校整理《周亮工全集》第五册。

图》，采用李成棄植法，坡冈上画枯树三株，萧散历落，淡墨勾出石之轮廓，复以淡墨晕染棱角，漫漶其边际，再以浓墨点苔，苔痕历历之态跃现，以见浑沦之势。这样的处理方式是云林的常态。

云林着意创造的"微茫"意境，就与此无边际哲学有关。南田说云林画"总在"微茫惨淡处"。云林说，其取境在"微茫野径望中无"（《次韵答郯九成见寄》），在"源上桃花无处无"，缥缈闪烁，无从把捉。他要在一片空无的世界中，让"梨花檠夜月，柳絮入虚舟"（《赋雪蓬》）。他对僧人画家方崖说，他画中的物，似幻非真，他的追求只在"虚空描不尽，明月照敷荣"（《题方崖墨兰》）——微茫的光穿过生命的窗影。他以微茫之思，寄出尘之想，融进天地寥廓之中。其画关心树影、云影、花影、月影，热衷描写苔痕、藓斑、鸟迹、鹿迒。其诗心敏感脆弱，"风林惊宿雨，涧户落残花"（《暮春期潘微君不至》），油然心动；"芳气初袭蕙，圞文复散池"（《对雨怀张贞居》），忽起惊魂。其《悼项山清上人》云："幽旷山中乐，飘飘物外踪。梵余闲憩石，定起独哦松。花落春衣静，云垂涧户重。依依种莲处，林暝只闻钟。"[1]这是一首少见的悼亡诗，着意烘托微茫空渺的世界，空花自落，静水深流，松风自吟哦，莲花出清芬，悠远的钟声，一如梵教的深深教诲。云林的缥缈，不是笔墨的缥缈，也不是用思的不可捉摸，而是深邃的空茫的智慧，表现的是对人生的透彻觉悟。之所以重微茫，是因他需要一双迷朦的眼，淡化这世界对他的钩牵。他需要一种无分别的形式，来敷衍他去留无系、不有不无的纯思。

四、寂寞：消解动力模式

淡化关系性，与之相应的是，作为空间构成因素之一的运动趋向也随之消解。云林创造的寂寞空间，与中国传统艺术追求的动力模式迥然不同。

[1]〔元〕倪瓒《清閟阁遗稿》卷二。

第十四章 倪瓒绘画的"绝对空间"

康有为说:"古人论书,以势为先。"[1]我国在东汉时就已形成比较成熟的"书势学",此可谓书学第一法则。书论中讲"书法如兵法",讲"一笔书"。绘画也讲"一笔画",在形式内部造势。书家像制造矛盾的高手,将欲顺之,必故逆之;将欲落之,必欲起之;将欲转之,必故折之[2],都是为了造就这"势"——内部的动能。

在西方艺术理论中,动能被视为视觉艺术的基本特性。阿恩海姆认为,造型艺术的视觉空间,弥漫着无所不在的动力因素。他指出,空间不是一种物理存在,而是一种心理形式,在人的心理作用之下,视觉空间孕育着动能。在建筑艺术中,"土石与毗邻的水体及天空构成的一处景观,在这个范围内不同物质之间可以测量的距离就是物理空间的显现。除此之外,物质之间的相互影响也决定它们之间的空间,距离可以通过从一个光源达到一个物体的光能的数量,或者一个物体对另一个物体产生的吸引力的强度,或者一物体运动到另一物体的时间来描述"[3]。

然而,云林一生的艺术似乎都在努力消解这一动力。他执意创造一个寂寞的世界,让萧散形式间失去互相关联、彼摄互动的吸引,阴阳摩荡的"势"随着相互关系的缺位而无着落,咆哮的激流消逝于静静的浅滩,喧嚣的浪花归于不增不减的静水,各各一天涯的形式构成因素冷然相对,一任水自漂流云自东。其绘画的空间,可以说是"无动能的视觉空间"。

"戚欣从妄起,心寂合自然"(《瞻云轩》),"寂",是云林绘画最重要的特点之一[4]。董其昌题云林《六君子图》(藏上海博物馆)说:"云林画虽寂寥小景,

[1]〔清〕康有为《广艺舟双楫》卷五,上海:商务印书馆1937年版。
[2]〔清〕笪重光《书筏》说:"将欲顺之,必故逆之;将欲落之,必故起之;将欲转之,必故折之;将欲掣之,必故顿之;将欲伸之,必故屈之;将欲拔之,必故擪之;将欲束之,必故拓之;将欲行之,必故停之。书亦逆数焉。"(《昭代丛书》本)
[3][美]鲁道夫·阿恩海姆著,宁海林译《建筑形式的视觉动力》,北京:中国建筑工业出版社2006年版,第1—2页。
[4]参拙著《南画十六观》第二观"云林幽绝处"对此的论述。

一花一世界

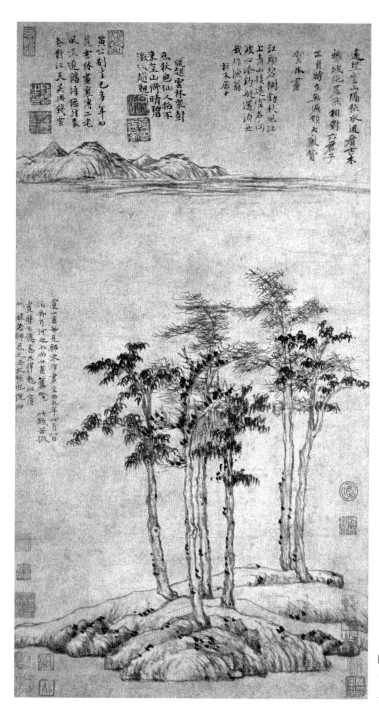

〔元〕倪瓚
六君子图
上海博物馆

第十四章 倪瓒绘画的"绝对空间"

自有烟霞之色,非画家者流纵横俗状也。"恽南田认为"寂寞"二字是云林画的命脉[1]。云林的画通过苍莽简淡、秀润天成的笔墨,运用一些程式化的形式符号(如疏树、远山、空亭),创造带有强烈云林色彩的独特空间图式,体现出寂寞、萧瑟、冷逸的气象特点。从存世的《五株烟树图》(藏故宫博物院)、《六君子图》《溪山图》(藏上海博物馆)、《枫落吴江图》《江亭山色图》《紫芝山房图》(藏台北故宫博物院)等图中可以看出,云林在戮力营造寂寞的精神氛围,表达生命的忧伤和超脱的情怀。在他这里,"寂"大体有四层意思:

第一,寂,是世界的本相。云林说:"山意寂寥知者少,匣藏无使世人闻。"(《十六日夜听甘白弹琴》)他从本真角度来理解寂寞。他画中萧瑟的林木,漠漠的寒流,近乎绝望而无所之之的流连,其实就是要归于这本真。其"寂"与佛道二家哲学有关。《维摩经》卷三(鸠摩罗什译本)说:"法常寂然,灭诸相故。"《华严经》卷二(实叉难陀译本)也说:"佛观世法如光影,入彼甚深幽奥处。说诸法性常寂然,善种思惟能见此。"[2]像云林的《秋庭嘉树图》《林亭远岫图》《溪山图》等,几乎就是这"常寂"的形式语言。他的画是"静"的。他说:"寂寥非世欣,自足怡静者。"(《寄穹窿主者》)此寂静不是环境的安静和心情的平静,而是于非时非空的静寂中显露本真,即老子说的"归根曰静"(《老子》十六章)。

第二,在"寂"中息念,"息",就是动力的消解。"息"也是云林艺术的关键词之一。其诗云"息景毋狂驰"(《周逊学辞亲……茗招隐之意云》)、"息景穷幽玄"(《黄本中书斋为写寄傲窗图》)、"聊此息跻攀"(《对酒》),"息"是他画中的"制动"因素。漠然相对,各各自在,抖落一切尘染。像《容膝斋图》等在近乎绝望的形式空间中,表达不爱不憎、不有不无、不增不减的"息"的思想。他的道园是息

[1]《南田画跋》云:"云林通乎南宫,此真寂寞之境也,再着一点便俗。""寂寞无可奈何之境,最宜入想,亟宜着笔。"

[2] 中国佛学也秉持此寂然为本的思想。天台智𫖮《摩诃止观》卷一上说:"法性寂然。"卷七上说:"法性不动而寂然精进。"在佛教,寂然乃不染于法,不起念。延寿《宗镜录》卷八十二解释止观学说云:"夫云何一心而成止观? 答: 法性寂然名止,寂而常照名观。"

一花一世界

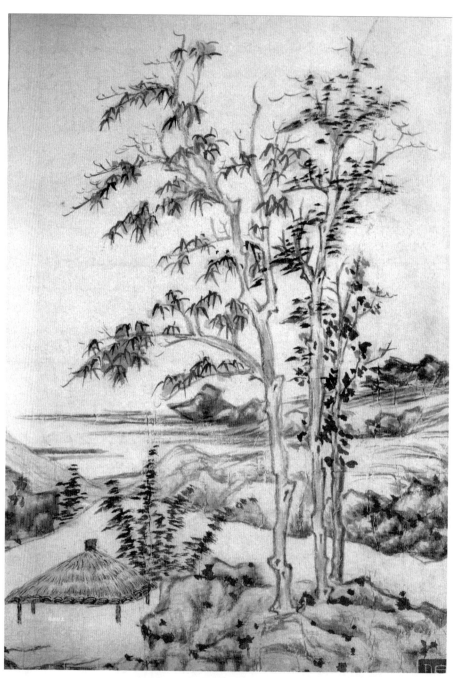

〔元〕倪瓒　秋亭嘉树图（局部）　故宫博物院

兵之地,将狂澜止息于静所,所谓"萧然不作人间梦"(《题良夫逸幽轩》)、"幽栖不作红尘客"(《题安处斋》)。人内在幽暗的冲动,在此化为静静的沙岸、若隐若现的云天。他的画是泠然风涛之静所、鼓枻银河之天区,渺无人迹,心可寄之。

云林推宗一种"不应"的哲学。心物感应说是中国哲学乃至美学的基础理论之一,云林的思虑与此完全不同。张羽题其《林亭远岫图》说:"洒扫空斋住,浑忘应世情。身闲成道性,家散剩诗名。"他的艺术是"不应"的,决绝于"应世"之情,如庄子所谓"不将不迎"。

第三,寂有"空"意,是谓"空寂"。云林追摩的画中高致"寂寥"一语,本《老子》,二十五章云:"寂兮寥兮,独立而不改,周行而不殆。"王弼注:"寂寥,无形体也,无物匹之,故曰独立也。"寂,无声也;寥,无形也。寂寥,即无声无形的空灵境界。云林的画总给人云去亭空的感觉,空荡荡的江面,空无一人的孤亭,缅邈而空阔的远山,真是"别无长物"。他的画将"简"的境界推到极致。画梧石秀竹,就是一两株疏桐、几片竹筠,傍着孤立的湖石。山水面目更是如此。颇值玩味的是,明初以来著录云林之画者多矣,但说到云林的画面,像张丑、李日华、董其昌、卞永誉、吴其贞、恽南田等,往往所述仅只言片语,因为可以描述的画面布局实在太简单了,不像描述黄公望、王蒙等的作品要费很多笔力才能说清。云林空间创造中的空寂,不是追求画面的疏朗和留白,而涉及云林的整体艺术哲学观念,本质上是即幻即真哲学的体现,也就是前引他所说的"乃幻岩居,现于室内"。

第四,在"寂"中追求活泼。这也是云林寂寞艺术的突出特点。虽然他的画尽皆寒山枯木,但并不是为了表现前引所谓"休去,歇去,冷湫湫地去,一念万年去",其空间创造仍然落实在对活泼的追求,是一种没有"生香活态"的活泼。

"天风起长林,万影弄秋色。幽人期不来,空亭倚萝薜。"(《题秋林亭子》)这是元代画家曹云西的一首小诗。曹知白(1272—1355),字贞素,号云西,是元代三大雅集主人之一(松江之曹云西、昆山之顾瑛、无锡之倪云林),与云林关系密切,二人艺术观念相近。据乾隆《青浦县志》载,云林晚年"寓曹知白家最

久"。云林艺术深受其影响。

这首小诗反映出的趣味,与云林最是接近,几乎可视为云林一生艺术追求的凝聚。董其昌说:"云林画,江东人以有无论清俗。余所藏《秋林图》有诗云:'云开见山高,木落知风劲。亭下不逢人,夕阳澹秋影。'其韵致超绝,当在子久、山樵之上。"[1]云林萧散古木、空亭翼然的境界,与云西异曲同工。高启《题云林小景》诗说:"归人渡水少,空林掩烟舍。独立望秋山,钟鸣夕阳下。"[2]明赵覲题云林画云:"天风起云林,众树动秋色。仙人招不来,空山倚晴碧。"[3]只是稍微改动了云西之诗。石涛《题郑慕倩仿倪高士拜柳亭图》亦云:"天风起云林,众树动秋色。仙人招不来,空山倚青碧。"[4]

以上所举云西、云林及后人评云林画的几首诗,反映出元代以云林为代表的艺术的一个重要特点,就是在静寂中追求生命的活络。就像明俞贞木《题倪云林画》诗中所说:"寂寂小亭人不见,夕阳云影共依依。"[5]静绝尘氛的空间,像《渔庄秋霁图》(藏上海博物馆)、《松林亭子图》《容膝斋图》(藏台北故宫博物院)等,几乎将一切"活趣"荡去,"寂然"了一切,没有飞鸟,没有云霓,水中没有渔舟,亭中没有人迹,甚至没有一片落叶在飘飞,画面似乎被"凝固"了,真是:"当万有俱寂之时,有些事情发生了——一个浪花出现了"[6]。这正是禅语"无风萝自动"所表现的境界。云林自题《良常草堂图》云:"一室良常洞,幽深太古茅。风飘元自寂,畦瓮不知劳。""风飘元自寂",意同于禅家"无风萝自动",寂寞的世界里,照样有飞花入座香。

汪砢玉说:"水墨不难于苍古,而难于稚秀。故春之始阳,花之犹含;女之

[1]〔明〕董其昌著,邵海清点校《容台集》别集卷四,第701页。
[2]〔明〕高启《题云林小景》,〔清〕金檀辑注,徐澄宇、沈北宗校点《高青丘集》下册,上海:上海古籍出版社1985年版,第681页。
[3]〔明〕李日华《六研斋随笔》卷一著录云林《耕云图卷》之题跋。
[4]〔清〕汪绎辰辑《大涤子题画诗跋》卷四,神州国光本。
[5]〔明〕俞贞木《题倪云林画》,〔清〕陈田辑撰《明诗纪事》甲签卷二十七,上海:上海古籍出版社1993年版,第533页。
[6]《铃木大拙博士访问记》,[日]铃木大拙、[美]弗洛姆著,孟祥森译《禅与心理分析》,第261页。

早娇,香色态趣,冲然媚人。请以此观云林笔。"[1] 他认为云林以寂寞的空间创造,追求无边的春意。云林说:"尸坐以默观,静极自春回。"(《冬日窗上水影》)他的空寂的追求,不是寂然而灭,风林的高旷、汀渚的涵玩、远浦的收放等,均是意趣之宇宙。他的寂寞是"花落庭前树,风吹溪上舟"(《送李徵君游荆溪因寄王司丞》),画中虽无舟,却见虚舟天河竞渡;他的画是"源上桃花无处无"(《云林春霁图》),虽无桃花,却有万般馥郁。其画的绝对空间,是心灵腾挪的世界。在凝滞之中,意度在流;在长天无物中,身云在飞。是为无托中的有托,不动中的自动。他的画诠释了禅家"飞鸟不动"的真义。

"无风萝自动",是理解宋元以来中国艺术的一个重要原则,它由道禅哲学影响而产生,深刻地影响着文人艺术发展的进程。我在以前的研究中,将此称为"让世界活",以区别于"看世界活"的艺术创造方式。云林是其中极具代表性的艺术家。

正是在这个意义上可以说,云林的绘画空间,是一种"无动能的动力空间"。

五、苔影:抹去时间痕迹

元郑元祐(1292—1364)评云林画说,"倪郎作画如斫冰"[2],云林作画,就像造一个无上清凉世界,清净无尘,又冷逸清寒。看他的画有一种扑面而来的凉意。初接触他的存世之作,你会觉得这些作品可能都作于秋冬,因为画中分明都有或浓或淡的冷寒气氛;但细究会发现,存世云林画迹很多作于春夏以及江南还笼罩在暑气余威的初秋时节,真正作于秋末和寒冬的作品很少。面对葱绿的太湖两岸风光,处于温热的气氛之中,云林只是纵横淡写秋声,一味突出荒寒寂历的境界,力图抹去时间的痕迹。前人评其画云"写得云林一段秋"[3],这不是出于

[1] 〔清〕卞永誉《式古堂书画汇考》卷五十,第1918页。
[2] 〔元〕郑元祐《侨吴集》卷五,《文渊阁四库全书》本。
[3] 云林《南渚图》钱仲益之跋,〔明〕李日华著,叶子卿点校《味水轩日记》卷二引,第156页。

画家表现能力的单调，而与他深邃的存在思考有关。

云林的《岸南双树图》（又作《古木竹石图》）[1]，题作于至正十三年（1353）二月晦日（即农历二月末），是一早春时节。1352年，云林因避乱离开无锡，至吴淞甫里住友人家，次年早春告别友人，作画并题诗以赠，诗云："甫里宅边曾系舟，沧江白鸟思悠悠。忆得岸南双树子，雨余青竹上牵牛。"画唯作疏树两株，挺拔有力，后有数片寒竹，勾染后点苔，气氛清逸。整个画面给人萧疏清冷老辣的感觉，完全没有江南春来之时的葱绿和柔嫩。

故宫博物院藏云林《林亭远岫图》，题作于癸卯（1363）夏五月初十。虽是盛夏，画中却是枯槎当立，学营丘法，以湿笔画出碎枝，更见冷寒之状，远目遥岑，也是气象萧森，颇有他评李成画所言"林木苍古，山石浑然，径岸萦回，自然趣多"（题《茂林远岫图》）的特点。图上有元末明初高启、顾敬、吕敏（字志学，藏此画者）、王璲（汝玉）、王行、张羽、顾弘、卞同、陈则、金震、徐贲、俞允等多人题跋，几乎都将此视为秋景。高启云："归人渡水少，空林掩烟舍。独立望秋山，钟鸣夕阳下。"认为此中画的是"秋山"。汝玉有两题："云开见山高，木落知风劲。亭下不逢人，斜阳澹秋影。""群树叶初下，千山云半收。空亭门不掩，禁得几多秋。"几多秋意，淡然本色，给他深刻印象。所言"木落风劲"绝非虚语，画中就是如此表现。王行题诗中有句云："乱鸿沙渚烟中夕，黄叶江村雨外秋。"他眼中的此画，满是黄叶秋风的萧瑟。徐贲云："远山有飞云，近山有归鸟。秋风满空亭，日落人来少。"俞允云："青山隔横塘，疏林蔽幽径。山中人未归，闲亭秋色暝。"这些题跋，似也非有意的误读，乃对云林画中萧瑟清逸境界的恰当感受。题画者不可能不知道作画具体的时间地点，但他们没有觉得有任何不恰当的地方，因为不仅云林深知，一般倾向文人艺术观念的论者也知道，文人画妙在骊黄牝牡之外，而不是表面的形式。

[1] 今藏普林斯顿大学艺术博物馆，上有陈仁涛和张大千收藏印，画塘有文徵明题跋。曾经〔清〕缪日藻《寓意录》著录，清道光刻本。

第十四章 倪瓒绘画的"绝对空间"

藏于上海博物馆的云林《溪山图》，题作于"至正甲辰四月一日"，为阳羡名士周伯昂所画，时在1364年暮春。构图略似《容膝斋图》，近景坡陀上画老木三本，树干以渴笔勾出轮廓，复经皴擦点染，枯淡中出秀润。江面空阔，淡水无波，以侧笔勾出远山轮廓，似立而非立，飘渺而无着。山石画法干湿互进，间用积墨，体现出云林晚岁墨法精微的特点。云林题诗云："荆溪周隐士，邀我画溪山。流水初无竟，归云意自闲。风花春烂熳，雨藓石斓班。书画终为友，轻舟数往还。"诗中描绘春意阑珊，群花自落，画面气氛却使人生时空错位之感，分明是冷寒历历。四年之后（至正戊申，1368）的六月，云林养病静轩时，曾两题此画，其一作于是月初一："汀烟冉冉覆湖波，六月寒生浅翠蛾。独爱窗前蕉叶大，绿罗高扇受风多。是日阴寒袭人。"其二作于初五："点点青苔欲上衣，一池春水鹤雏飞。荒村阒寂人稀到，只有书舟傍竹扉。"一池春水，六月寒生，以及风花春烂漫，在时间的流转中，他感受着这世界的气息变化，徜徉在生成变坏的时空河流中。画面空间依然是冰一样的冷，时间永远凝固在秋意萧瑟中，不让风起，不许波动，斥退一切喧嚣，鸟不曾飞入，舟未曾驶进，品茗清话的人也未到来，绝灭一切人境中出没的符号，天地就是一个如月宫般冷寒的四野。

至于云林的传世名作《幽涧寒松图》（藏故宫博物院）也是如此，"秋暑"中送一位远行的朋友，天气燥热的初秋，他却将其处理得寒气瑟瑟。他的另一代表作《渔庄秋霁图》（藏上海博物馆）画秋天之景，自题诗有句云"秋山翠冉冉，湖水玉汪汪"，画面完全没有成熟灿烂的秋意，唯有疏树五株（木叶几乎脱尽）、一湾瘦水、一痕远山，灿烂翻为萧瑟，躁动归于静寂。

云林画中的题识往往喜欢作清晰的时间交代，甚至详细注明在何地、因何事、为何人画，交代自己当时的处境，或离别，或追忆，或席间信笔，时、空都是具体的。而他的画面空间却极力荡去一切时间印记的刻痕，除去某人在某个时刻出现于某地的叙述，往往是一片石、几株竹，枯木参差，寒水淡淡，远山隐隐，全无某地存在某物的具体，没有某个特定时刻的际会。在他的"无人之境"中，似乎一切叙述都交给了冷逸。

一花一世界

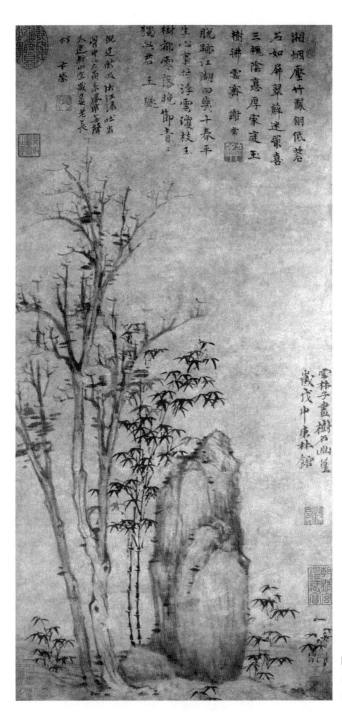

[元] 倪瓚
树石幽篁图
故宫博物院

第十四章　倪瓚绘画的"绝对空间"

云林的艺术，是在作"时间的遁逃"。其一，他的绘画空间极力抹去时代痕迹，其画是非叙述性的，超越记录一般事件的特性，以一种"普遍性的符号"表达他的纯思。荒野之中的茅亭（云林将早年画中的屋宇简化为野外空亭，就与时间超越有关），不泛一丝涟漪的水面，若隐若现的远山，可以出现在任何时代。人们评其画，常言其于暮色之中、秋风之时，其实云林的努力在没有朝暮、没有春秋，脱略景物随时间变化的节奏，呈现不来不去、无生无灭的生命本相。其二，他的画无瞬间性，也即没有任何标识活动性的符号出现。造型艺术的特点是捕捉一个最具张力的片刻，将其表现出来，德国美学家莱辛在《拉奥孔》中通过希腊雕塑对此有详细分析。而云林的艺术却是非叙述性的，荡去化静为动的瞬间性特点，一任其寂寞。没有人在亭中，没有鸟在天上，没有舟在水里，没有远山泻落的瀑布（这是中国山水画最喜欢使用的符号），一切表示特定瞬间的图像因素尽皆弃去。其三，他的画无变化特征。其画中的空间，是一个非变化、无生灭的世界，既不枯朽，也不葱翠，既不繁茂，也不凋零（如云林画萧瑟寒林，地上没有落叶）。他尽可能删汰可能造成过程性表述的语义暗示。其画中的几个主要符号——古拙无用的散木，永不凋零的竹（竹为长春之花，他画竹赠人，《画竹寄友人》诗谓"此君真可久"），亘古不动的假山，以及永恒的远山（其《淡室诗》所谓"世情对面九疑山"，世情瞬息万变，而山永远端然不动），都以其"不老"、不随时间流动而成为程式化符号。在他看来，"千载事还同"，成住坏空都是表相，他要表达一种不变的真实。[1]

云林绘画的非时间性思想受到庄子"不将不迎"、佛教"无生法忍"哲学的影响，但根源还是来自他直接的生命感觉。其生平绝唱《江南春》诗前半部分写道：

[1] 李日华题云林诗云："寒沙细细插江流，木老陂荒菼荻秋。书卷不离黄犊背，钓竿只在白蘋洲。千秋战垒孤烟没，三楚精灵落日留。自笑平生臂鹰手，尽将雄思写砚头。"（叶子卿点校《味水轩日记》卷四，第266页）"木老陂荒菼荻秋"，一种枯朽的、凝定的存在，一个不在时间维度中展开的不变之物，成为云林笔下永恒的"砚头"（此指山水面目）。云林透过历史风烟的帷幕，追求当下的生命真实。

> 汀洲夜雨生芦笋，日出曈昽帘幕静。惊禽蹴破杏花烟，陌上东风吹鬓影。远江摇曙剑光冷，辘轳水咽青苔井。落红飞燕触衣巾，沉香火微紫绿尘。

在一个微茫的春天，春花落满衣襟，春风扑面，杏花春雨江南的温润将人拥抱。为何这温柔的梦幻，转眼间归于空无？人的生命如此美好，感受生命的触觉如此敏感，追求无限性延伸的动力如此强烈，然而就像这倏忽飘去的春，一切都无可挽回地逝去。人徒然地将种种眷恋、一腔柔情，付与落花点点。那历史上的种种兴衰崇替，也如这春风荡然。那不世的英雄，如今安在？即使有累世的功名，还不是飘渺无痕。云林坐在清晨的静室，一缕茶烟，漾着他如雪的鬓丝；几朵浮云，飘来几许缱绻，将他推向寂寞的深渊。在熹微的晨曦中，忽听到取水的辘轳声声凝噎，布满苔痕的古井里暗影绰绰，似丈量出历史的纵深。云林的《江南春》——这一引发后来吴门艺术家深沉阔大咏叹的轻歌[1]，不是破灭之歌，而是人生命价值的反思之歌。

苔痕是最能体现云林这方面思考的一个符号。云林是中国艺术史上最重视苔痕的艺术家之一。他的艺术大要在弭灭时间的界限，将当下的鲜活糅入历史的幽深中。明奚昊题其《溪亭山色图》云："朝看云往暮云还，大抵幽人好住山。倪老风流无处问，野亭留得藓苔斑。"[2]在他看来，云林的"风流"，在"野亭留得藓苔斑"中。苔痕是一个与时间相关的符号，它寓示时间的绵长，而人却要在当下此在"出场"，时间的有限与无限构成张力，云林的艺术于此作时间的遁逃。

苔痕如一种覆盖物，有所谓"苔封"——封存了时间，封存了人与世界的种种沾系。"苔封"突出不变性，任凭世态风云变化，我只在亘古不变中葆有初心，

[1] 吴门沈周、文徵明、唐寅、文嘉等在云林《江南春》诗的影响下，创作了大量的江南春诗，并有多种形式的《江南春图》出现。云林《江南春》诗万历刻本所录不全。详细考辨见谷红岩博士论文《江南春》（北京大学，2013年）。

[2] 〔明〕汪砢玉《珊瑚网》卷三十四。

第十四章 倪瓒绘画的"绝对空间"

封着真实,封着永恒,封着春花秋月。"苔封"更强化其画中寂寞无可奈何的气氛,云林诗所谓"斋居幽阒无人到,屐齿经行破藓封"(《同里怀元用》),在苔封中听天地的声音。他题《春林远岫图》云:"我别故人无十日,冲烟艇子又重来。门前积雨生幽草,墙上春云覆绿苔。"不去掀起苔痕封起的世界,因为其中掩藏的幽暗冲动,会给人带来绝望。苔痕更泯灭了知识的纠缠,长满苔花的老屋,是这样生动地呈现出人生命的无奈和清澈。

苔痕强化了云林绘画的高古情怀。中国艺术中的"高古",不是对往古的追逐,而是无古无今的超越情怀。云林以他萧疏的笔致、荒寒的境界、寂寞的气氛,复演了一个高古纯粹的真实世界。所谓"苔生不碍山人屐(《春日试笔》)","点点青苔欲上衣"(自题《溪山图》)、"黄昏蹑屐到苍苔"(郯韶《题倪元镇春林远岫图四首》其一)、"苔石幽篁依古木"(自题《竹石图》),等等,他要到地老天荒的超越境界中寻找生命真实。青苔历历,潜滋暗长,人在与时间悬隔的世界中拾步,所谓"积雨琴丝缓,沿阶藓碧滋"(《己酉八月廿三日雨至廿六日乃开霁赋五言呈德常》)、"阶前生绿苔,郁郁松阴晚"(《邀张彦高》)、"鹿饮荒池水,蜗耕石径苔"(《用韵重寄》),一如他晚岁避居的蜗牛居,总是迟迟、舒缓地打开生命的细径,一如蜗牛在布满苔痕的小径中耕种,这与"竞""疾""逐"的蝇营狗苟世相迥然不同,无声无息,自在圆满。

云林将这苔痕梦影都归于历史沉思:"余适偶入城,本是山中客。舟经二王宅,吊古览陈迹。松阴始亭午,岚气忽敛夕。欲去仍徘徊,题诗满苔石。"(《己卯正月十八日与申屠彦德游虎丘得客字》)心意落在苔石上,言其恒定,不为世移。无争斗之欲,无竞进之思,不让朝三暮四的世界污染。他的"辇路苔花碧,御沟菰叶生"(《次韵陈维允姑苏钱塘怀古四首》其四)诗句,意味深长,王朝和威势,那样的喧腾,也随雨打风吹去。他又有诗云:"石间有题字,苔蚀已难辨。"(《贞松白雪轩分韵》)立碑而纪功扬名,经历世变,连碑文本身也为苔痕剥蚀,真是"铜驼荆棘"(西晋索靖语),曾经的喧闹,曾经的名声,曾经的情仇爱恨,都在历史的风烟中消逝。他过一位友人旧居,曾与友人雅聚的追忆萦然在

目,而主人已逝,旧宅没于苔痕中,于是写道:"女萝垂绿翳衡门,野水通池没旧痕。有道忘情观物化,清言如在想人存。凄凉江海空茅宇,惨淡烟埃委石尊。一奠山泉荐芹藻,古心寂寞竟谁论。"(《次韵通书记同过郑先生旧宅》)凄凉江海,是无边的永恒;而曾经的一灯如豆已熄灭,曾经的居所茅宇已空落,只留下石上的几缕烟痕。人生如雪泥鸿爪,如芭蕉雪影,都无执实,无可留驻。诗中漫溢着抚慰人生之意。

王蒙题《云林春霁图》(藏故宫博物院)云:"云林弃田宅,携妻子,系舟汾湖之滨,日与游者,皆烟波钓艇、江海不羁之士也。回视乡里,昔日之纷扰,如脱敝屣,真有见之士也。"云林这试图抹去时间之痕的绘画空间,与他的生命感悟密切相关,具有深沉的历史感。

六、蓬庐:重置无量空间

云林绘画的艺术空间,似专为"一花一世界,一草一天国"的哲学思想而创造的。如本书开篇所引云林那首题画兰花诗:"兰生幽谷中,倒影还自照。无人作妍暖,春风发微笑。"他通过一朵兰花,演绎了传统思想中自性圆满的哲学。云林虽然少有专门的理论论述,但其思想极富穿透力,他通过自己的艺术表达,将这一艺术哲学思想的精要突显出来。

云林绘画"绝对空间"的基本特点之一是不可计量,它是"无量"的,不"以人为量",而"以物为量"。以物为量,指脱略人的知识、理性,让世界纯然呈现。元顾瑛不无幽默地说,云林的画是"作小山水,如高房山"[1]——高房山指当时极负盛名的前辈画家高克恭(1248—1310)。这位玉山园主的意思是,云林的画虽

[1]〔元〕顾瑛辑,杨镰、祁学明、张颐青整理《草堂雅集》卷六。

第十四章　倪瓒绘画的"绝对空间"

然多为小幅（传云林生平不作大画，传世之作的确可以印证）[1]，没有多为大幅巨障的高房山乃至中国山水画史上的大叙述，没有那种千里江山的气势，但照样有磊落不可一世的风神。浪漫的杨铁崖（维桢）评云林说得好："万里乾坤秋似水，一窗灯火夜如年"（《访倪元镇不遇》）——万里乾坤，无限之空间；夜如年，绵延之时间。一窗灯火者，当下存在之短暂；秋水者（"乃见尔丑"，此用《齐物论》意），存在空间之渺小。云林绘画的微小空间有吞吐大荒的高致，瞬间体验中有涵括千古的情怀。

"云林小景"已然成为画史上的熟用语。这是一种特别的图像语言，他的画常常是老树一株，疏叶凋零，丛筱石坡，各有幽致。老杜诗曰"乾坤一草亭"（《暮春题瀼西新赁草屋五首》其三），云林有云"天地一蘧庐"（《蘧庐诗并序》），二者意即一也。有人评云林的疏林空亭之作为"万里乾坤一草亭"[2]。在老杜和云林看来，正如庄子所言，人生如寄客，世界只是人短暂的栖所，是一"蘧庐"（云林画的亭子，就寓有此意），世界留给人的是有限的此生和无限的寂寞。云林的寂寞艺术，指出一条超越的道路，不是选择远离尘俗，而是要在胸中起一种超越之志。像他的《容膝斋图》，画陶潜《归去来兮辞》文意，容膝者，极言人的有限性，人在世界上占有的时间短暂、空间渺小，即使有华屋万间，也只是"容膝"；即使有百年之寿，也等同朝菌，一如这江边的空亭，寂寞而可怜。但在妙悟的心灵中，一亭，则是缅邈历史和无限空间的交汇点，一粒微小生命也可同于荒穹碧落，作傲岸之游。他有诗云"古井汲修绠，空斋緪素弦"（《黄本中书斋为写寄傲窗图》）——古井，无风波之谓也；空斋，亦如其画中空亭，无人可与语，无所沾系也。緪（gēng，意为维系）以素弦，素琴（所谓无弦琴）淡然，无声无息；空亭萧瑟，寂寥无形。云林修来妙悟之长绳，来汲此无波之井水；置一

[1]〔明〕李日华《味水轩日记》卷一："沈石田仿倪云林小景，上作嵯峨高岭，层叠而下，林树劲挺，笔笔露刷丝蟹爪，真杰作也。有题句云：'迂倪戏于画，简到更清癯。名家百余祀，所惜继者无。况有冲淡篇，数语弁小图。吴人助清苑，重价争请沽。后虽多学人，纷纷堕繁芜……'"（第60页）

[2]〔元〕华幼武《为吴子道题云林画》，《黄杨集》卷下，明万历四十六年华五伦刻本。

空亭,听天地之音声;由此而成就圆满俱足之生命。

云林赠陈惟寅诗云:"无家随地客,小阁看云眠。涉夏雨寒甚,似秋风飒然。舞鸾悲镜影,飞雁落筝弦。好转船头去,江湖万里天。"(《六月六日卢氏客楼对雨一首呈惟寅》)[1] 此诗寓意深幽。他和惟寅一样,都是无家随地之客,被"掷"入世界中;超越有限,具"无滞之身",才有江湖万里之天。云林的画——枯木竹石和山水小幅,虽也可追溯到晚唐五代大家笔墨和题材的踪迹,但其载负的内涵则是出自其一己的生命体悟,无论是江亭望山、林亭远岫、秀石梧桐,还是懒游窝、容膝斋、蓬庐、安处斋等,几乎都是为生命超越而作,带有坚决的生命信心,几乎有一种"准宗教性"内涵,寂寞的、神圣的、清澈的、高迥特立的情志寓于其中。赠惟寅诗中所说的"好转船头去"一句,是云林生命的醒悟,他要换一种思路,换一种活法,他的绘画空间形式,就是这一新思路、新活法的标识。

"小阁看云眠"的审美心胸,是云林艺术哲学的精髓,也体现出中国传统艺术"以小见大"思想的精髓。"小阁"者,容膝也,言人之处境。云眠者,一如云林诗所说,"因同白云出,更与白云归。白云无定处,岂只山中住"(《走笔次陶蓬韵送叶参谋归金华》),所谓身同白云与尘远是也。优游不迫,从容东西,虽处小阁中,可披览江湖之事,可驰骋天下之怀。这里的"看",非外在之览观,乃是与世界优游,也即前文所言对境的解除。云林转过的"船头",关键在改变一种"看"法。

李日华曾见到云林《西神山图》(今不存),作于早年。李日华录其题诗云:"谁言黄虞远,泊然天地初。回首抚八荒,纷攘蚍蜉如。愿从逍遥游,何许昆仑墟。"[2] 他早年于兄长倪文光的道观玄文馆学习,就深谙"蓬莱水清浅"的道理,就知道

[1] 南朝宋范泰《鸾鸟诗序》云:"昔罽宾王结罝峻祁之山,获一鸾鸟。王甚爱之,欲其鸣而不能致也。乃饰以金樊,飨以珍羞,对之愈戚,三年不鸣。其夫人曰:'尝闻鸟见其类而后鸣,何不悬镜以映之?'王从其言,鸾睹形感契,慨然悲鸣,哀响中宵,一奋而绝。"(〔明〕梅鼎祚辑《宋文纪》卷十二引,《文渊阁四库全书》本)

[2] 〔明〕李日华《六研斋二笔》卷二。

飘渺的神灵其实就在当下直接的体悟中，在生命的践履中。他一生好名物，精鉴赏，但点滴推崇的是平凡的生命、清洁的精神，一碗茶，几卷书，清洁所，几高人，就可逍遥终日。他尽散家中之物，如佛道之"苦行"，也是如此。他画中出现之物，无华楼丽阁，无宝船香室，只是一片萧瑟的景，寄托翛然的意。

身为江南三大雅集主人、世有家财的云林，深领"小阁"的妙韵，欣赏小花的缱绻。看他的画，如仅知其寂寞、萧疏、冷逸，似显不够，其中更有充满圆融、放旷高蹈和从容潇洒。他的《容膝斋图》，不是展现居所狭小的难堪和渴望垂怜的环顾，主题就落在优游和从容，没有凄然可怜的情愫，洋溢着生命的欣喜。他的画真可谓"无一物中无尽藏，有花有月有楼台"（《东坡禅喜诗·白纸赞》），未出现于画中，即在此画中，也就是云林念兹在兹的"源上桃花无处无"。他的画，如佛教因明学的"遮诠"，是佛教逻辑上的否定命题，通过其特别的空间布陈，表达类似于"遮诠"——说一物不是一物——的思想，所谓花非花、鸟非鸟是也。

云林为好友张以中画《良常草堂图》（今不存），题诗云："身世萧萧一羽轻，白螺杯里酌沧瀛。逍遥自足忘鹏鷃，漫浪何须寄姓名……"（《寄张德常》）[1] 一个偏僻的处所，一个简单的世界，只要心灵通透，白螺杯里，自有沧瀛之广大，逍遥而自得圆满。他为一位姓孙的朋友画《雪林小隐》，题诗云："天地飘摇一短篷，小窗虚白地炉红。翛然忽起梨云梦，不定仍因柳絮风。鹤影褵褷檐上下，鹿迒散漫屋西东。杜门我自无干请，闲写芭蕉入画中。"（《题孙氏雪林小隐》）读这样的诗，似乎能读出其江亭望山、林亭远岫、清溪亭子之类作品的用意，他写萧瑟的境，其实是"闲写芭蕉"——生命短暂，如"中空"的芭蕉，权作短暂寄托的"绿天庵"。他在此幻景中，粉碎柳絮纷飞的牵扰，直入红炉点雪的彻悟。

[1] 此画为以中作，以中之祖父为张监（鹤溪），有二子张经（德常）、张纬（德机），云林《水竹居图》上就有张纬之题跋。张以中与云林为友。

云林常以至简之法表达至深之思。明张丑《真迹日录》载云林于1361年所作《优钵昙花图》，题云："十竹已安居，忍穷如铁石。写赠一枝花，清供无人摘。"上有多人题跋，其中杏村主人题云："云林刻画称神手，不写人间万卉花。窃得一枝天上种，懒涂红白自清华。"由"万卉"压为"一枝"，不是量上的减损，而是当下圆满哲学使然。北宋林逋诗云"山水未深鱼鸟少"（《孤山隐居书壁》），云林也追求这样的境界，林逋节制的表现方法对他有很大影响。世俗喜欢宣泄，喜欢滔滔地宣说，而他则提倡节制、收敛、迟滞。他的笔意迟迟，有一种欲语还休的效果。如秋末冬初时节，天地在敛收，云林将此称为"啬"道（此来自老子哲学），他将可有可无的符号删去，删出一个清晰的、雅净的、不使人目迷五色的空间，如清秋中的高天、雪后的溪涧。

云林的小画图中，有着大腾挪。李流芳评之曰"稚边取老"[1]。安岐评其画说："晚年一变，遂有关家小景古宕之致。尝自谓合作处，非王蒙辈所能梦见。"[2]张雨说他："居然缩地法，挈入壶公壶。"[3]云林有诗云："霞餐非腥腐，物化自修短。"（《癸丑八月访耕云高士于西岩因为耕云轩图又为之诗》）短长之别、大小之辨，都是溺于外物、溺于尘俗之想，人与世界的沟壑，是心灵所造成的。去除这一计量，一朵小花，就是一个"圆满的世界"。他又有诗云："吹笙缑岭月，理咏舞雩风。"（《为唐景玉画丘壑图并赋》）前一句说道教境界，后一句说儒家气象，所谓"喟然点也宜吾与，不利虞兮奈若何"（《王季野示余米元章诗卷因次韵》），都是说人的性灵优游。另有诗云："手攀月窟蹑天根，已识乾坤即此身。安乐窝中方寸地，浩然三十六宫春。"（《题周逊学天根月窟轩》）关键是于方寸之地中腾挪，心安即满足，乾坤即已身。

[1]〔明〕李流芳《佚诗文辑录》，嘉定区地方志办公室编，陶继明、王光乾校注《嘉定李流芳全集》，第363页。

[2]〔清〕安岐《墨缘汇观》卷三。

[3]〔元〕张雨《题元镇为作天池石壁图》，《贞居先生诗集》卷二。

第十五章　石涛的"兼字"说

石涛（1642—1707）不一亦不二的"一画"说，道出了中国传统艺术哲学当下圆满体验理论的精髓。他以"一画"为核心的艺术哲学体系，其实就是围绕此体验哲学而展开的。我曾在《石涛研究》等作中对此有颇多讨论[1]。

本书选择他的一个不大引人注意的概念——"兼字"，来讨论他对一即一切、一切即一的充满圆融哲学的独特理解。

《石涛画语录》第十七章《兼字章》说：

> 墨能栽培山川之形，笔能倾覆山川之势，未可以一丘一壑而限量之也。古今人物，无不细悉，必使墨海抱负，笔山驾驭，然后广其用。所以八极之表，九土之变，五岳之尊，四海之广，放之无外，收之无内。
>
> 世不执法，天不执能。不但其显于画，而又显于字。字与画者，其具两端，其功一体。
>
> 一画者，字画先有之根本也；字画者，一画后天之经权也。能知经权而忘一画之本者，是由子孙而失其宗支也；能知古今不泯而忘其功之不在人者，亦由百物而失其天之授也。
>
> 天能授人以法，不能授人以功；天能授人以画，不能授人以变。人或弃法以伐功，人或离画以务变。是天之不在于人，虽有字画，亦不传焉。
>
> 天之授人也，因其可授而授之，亦有大知而大授，小知而小授也。所以古今字画，本之天而全之人也。自天之有所授而人之大知小知者，皆莫不有

[1]《石涛研究》第一版由北京大学出版社于2005年出版，该社2017年又推出了第二版。

字画之法存焉，而又得偏广者也。我故有兼字之论也。

此章在整个石涛画学思想体系中占有重要位置，它所提出的"兼字"的概念，在中国艺术理论史上具有很高的价值。但其文字晦涩，至今真实意思犹未被揭明。

兼者，兼有、兼融、兼通也。兼字，即"兼有字的功夫"。"兼字"这一概念，"字"是中心词。石涛通过"字"含义的内在转换，谈了几层意思：

首先，字，指书法。绘画和书法，都通过笔墨来实现，在本质上相通。"书画相通"这一古老命题，成为石涛艺术哲学意义提升的基础。

其次，石涛不说"兼书"，而说"兼字"，目的是由书法追溯到汉字，在两汉以来"字画一体"学说基础上，探讨绘画一道不能忘记"字"的功夫，不能忘记"仰则观象于天、俯则观法于地"（《周易·系辞下》）的滋生、滋化、滋育的创造精神。

再次，字，泛指人的文化创造。人的生命价值的实现，就是在大地上书写意义的过程，即石涛所说的"种字"。三国曹魏书家钟繇（151—230）说："用笔者天也，流美者地也。"[1]也是此意。石涛提出"兼字"，强调人要汇入大化洪流之中，融摄天地的创造精神，驰骋自己的情志。

由此看来，石涛的"兼字"说，本质上是在字画一体、书画相通学说基础上，来申说他"融通天地创造精神"的"一画"思想。"兼字"，就是"天人相兼"——由绘画到书法，由书法到汉字，由汉字而泛观天地万象的"文"的呈现，观照人在大地上书写"字"的创造，强调人向内在世界发掘生命创造精神的逻辑。

[1] 关于此说，有不同表述：北宋朱长文《墨池编》卷一："繇曰：笔迹者界也，流美者人也。非凡庸所知。"（《文渊阁四库全书》本）南宋陈思辑《书苑菁华》卷一引钟繇说："故用笔者天也，流美者地也。"清刘熙载《艺概·书概》云："钟繇笔法曰：笔迹者界也，流美者人也。右军兰亭序言：因寄所托，取诸怀抱，似亦隐寓书旨。"

第十五章 石涛的"兼字"说

石涛认为，人能兼于字，从发掘内在生命创造精神出发，就能小中现大，放之无外，收之无内。"兼字"之道，是他呈现生命的"大全"之道。所以，兼字，即全于"字"者也。

一、画与字

《兼字章》开篇即由笔墨谈绘画和书法的相通为一，石涛论画就是论书法，书法中潜藏着绘画一道产生发展的内在逻辑。

书画都离不开笔墨。然而从总体上看，绘画主要是块面结构，通过水墨的晕染来创造。水墨画产生之初，就有"水晕墨章，兴吾唐代"（荆浩《笔法记》）的说法，以水入墨，水墨互渗，化而为灿烂文章，故画更重于墨。书法总体来说是线条的艺术，虽然墨法在其中也有不可忽视的作用，但其更重于笔。此章开篇由绘画中的笔墨谈起，谈"墨海抱负，笔山驾驭"：运墨如海，滋蔓化育；行笔如山，骨梗在立。笔墨相融，犹画之"兼"书。就绘画来说，"墨能栽培山川之形，笔能倾覆山川之势"，融摄山川形势于尺素之中，但不能停留在外形上来看笔墨的表现力，所谓"未可以一丘一壑而限量之"。笔墨摄天地精神于笔端，出心灵气象于纸上，它与书法所共同铸造的中国艺术基础语言，具有无限的表现力。中国艺术重视生命体验之道，而笔墨就是为适应这一需要所发明出的语言，它是东方民族的伟大创造。石涛几乎将凝固在书画中的笔墨，视为"天地的语言""宇宙的语言"。

由笔墨，而谈及书画之融合，本章涉及三个传统书画结合的命题，如江西诗派的"夺胎换骨"，石涛从旧问题中开拓出新意义，敷说他发自生命创造根性的思想。

一是书画同源，从发生角度看书画关系。在中国早期文字系统中，字画不分，河出图、洛出书的神话就着眼其同源性。书和画，是标示我们这个民族文明发生的两大创造，都具有对后世文化影响的"权威性"（字与画也意味着一种价

值系统）[1]。《兼字章》说："世不执法，天不执能。不但其显于画，而又显于字。"这里不是说时间上的同源，也不是从神性角度追溯二者的同源性，而是由此转出一种本根的思想。字与画，都是"天""世"的自然显现，既是逻辑（天）的，又是历史（世）的。"法"是就字、画的名称和形式而言，"能"是就创造的功能而言。"不执于"，不拘限于一方，既显于画，又显于书。石涛借此表达：字画都是天地之创造，都因天地而得其形、名。他由此为书画抽绎出一种本于自然根性、又受自然支配的思想。

二是书画一体，从功能上看书画相通。本章说："字与画者，其具两端，其功一体。"具，指形象。"其具两端"，言其呈现的方式有差异；"其功一体"，具有相通为一的功能。表面看来，这与传统书画理论并没有多大区别。张彦远就说过"书画异名而同体"（《历代名画记》）。南朝颜延之三种符号论也触及书画符号的功能问题[2]。但石涛的"其功一体"说，显然不同于书学史上的这种论说。他的"功"，有两层意思：一指一己的生命创造功能。本章接下来说："一画者，字画先有之根本也；字画者，一画后天之经权也。""先有"，从逻辑上说，笔墨的运用，字画的存在，是为了敷说人生命创造的体验而存在的。二指具体的笔墨表现功能。"后天"，是书画创造者本于表达生命体验斟酌笔墨、脱略形式的功夫。石涛"功"的两个层次（生命创造体验、笔墨形式表达）是联通一体的。

三是一笔书、一笔画的观念。石涛有题画跋说："吴道玄有笔有象，皆一笔而成。曾犹张颠、知章，学书不成，因工于画，画精而书亦妙，可知书之可通神于画也。知笔知墨者，请进余一画之门，再问一笔之旨。"[3]所言"一笔""一画"，

[1] 如《宣和画谱》叙："河出图，洛出书，而龟龙之画始著见于时；后世乃有虫鸟之作，而龟龙之大体，犹未凿也。逮至有虞，彰施五色而作绘宗彝，以是制象，因之而渐分。至《周官》教国子以六书，而其三曰象形，则书画之所谓同体者，尚或有存焉。"

[2] 颜延之说："图载之意有三：一曰图理，卦象是也；二曰图识，字学是也；三曰图形，绘画是也。"（见《历代名画记》卷一《叙画之源流》）他将《周易》卦爻、汉字和图画三者都称为"图"——图像系统，三者有不同的"图载之意"，也即不同的功能：卦爻符号侧重以图表理（图理），绘画是以图造型（图形），文字则以象形为基础的汉字作为标记意义的符号（图识）。

[3] 石涛《山亭独坐图》自题。此图今藏广西壮族自治区博物馆，为其晚年定居大涤堂后所作。

与传统的"一笔书""一笔画"理论有关。传统的"一笔书""一笔画",主要谈书画的笔势问题[1],强调形式内部血脉贯通[2]。但石涛的观点与之有明显不同,他将"一笔书""一笔画"当作进入"一画之门"的关键。[3]传统的"一笔书""一笔画",主要侧重于形式的动感,如当代研究中所说的"书法性"[4],而石涛的"一画"强调,任何形式上的活泼飞动之势,都受人的精神气度控制,左右书画笔墨的关键在"一画"——发自内心的独特生命体验,而非形式上的斟酌。

石涛所谈书画同源、书画一体和"一笔书""一笔画"三个问题,都是为了引出他有关"一画"的生命创造之法。他认为,作为一个书画家,重要的是有一颗艺术的心灵,有来自生命深层的真实冲动和创造力,他将人的知解力、情感性因素、历史因缘、生命智慧等,都凝结在直接的生命体验中。他自题《题秋冈远望图》云:"公孙之剑器,可通于草书;大地之河山,不出于意想。枯颖尺楮,能发其奇趣者,只此久不烟火之虚灵耳!必曰:如何是笔?如何是墨?与其呕血十斗,不如啮雪一团。"[5]如何是笔?如何是墨,如何是山川之象,如何是草书绵延,这些当然重要,但更重要的则是人胸中那如被雪洗涤的澄明高朗境界;没有这样的境界,就不可能有真正的创造。它不光是一个人的修养问题,修养是平素的积累(知识的、人生境界的),而"一画"是以此修养为"底力",出之于当下直接的创造,击破知识的、情感的、德性的厚厚躯壳,一任真性流淌。

[1]〔唐〕张彦远《历代名画记》:"书之体势,一笔而成,气脉通连,隔行不断。唯王子敬明其深旨,故行首之字往往继其前行,世上谓之一笔书。其后陆探微亦作一笔画,连绵不断。故知书画用笔同法。"〔宋〕郭若虚《图画见闻志》:"无适一篇之文,一物之像,而能一笔可就也。乃是自始至终,笔有朝揖,连绵相属,气脉不断。"

[2]〔唐〕张怀瓘《书断》:"字之体势,一笔而成,偶有不连,而血脉不断,及其连者,气候通而隔行,唯王子敬能明其深旨。"(《文渊阁四库全书》本)

[3]石涛生平曾与友人深入讨论过"一笔书""一笔画"的问题。1691年,天津友人张霆有诗赠石涛:"书有一笔书,画有一笔画。一气行人机,少滞身则懈。画理虽高妙,与书或同派。临摹泥形迹,心手两扭械。师也挺挏笔,扫墨如风快。明明古狂草,化为丘壑怪。种纸庵中人,岂曰非针芥。"(〔清〕张霆《绿艳亭集》卷十四,清康熙钞本,藏中国国家图书馆)

[4]此观点美籍中国艺术史著名学者方闻先生论述最详,见其《超越再现:8世纪至14世纪中国书画》(杭州:浙江大学出版社2014年版)、《中国艺术史九讲》等作。

[5]郑为编《石涛》,上海:上海人民美术出版社1990年版,第38页。

石涛是一位伟大的画家,他一生对书法的探讨丝毫不逊于绘画,没有书法上的精湛功力,不可能成就这一绘画不世之才。他理解书画相通,很少停留在外在形式上,而多从内在生命的呈现上着眼。

1680年左右,石涛题浙江山水册说:"董太史云:'画与字各有门庭。字可生,画不可熟。字须熟后生,画须熟外熟。'余曰:书与画亦等。但书时用画法,画时用书法,生与熟各有时节因缘也。学者自悟自证,不必向外寻取也。"[1]这里谈到的"书时用画法,画时用书法",意思是重在心灵中的解会,作画如作书,书画在悟性和创造力上相通。

1687年前后,石涛有一则题诗说:"画法关通书法律,苍苍莽莽率天真。不然试问张颠老,能处何观舞剑人?"[2]他从艺术史上的"三绝"(张旭草书、裴旻舞剑和吴道子绘画)中,提取出一种"苍苍莽莽率天真"的精神,也就是他所说的"一画"。同样的思想,在他的《郊行图》自题中也有涉及:"吴道子画西方变相,观者如堵。作佛圆光,风落雷转,一挥而成。窃疑其不然。坡公云:'当其下笔风雨快,笔所未到气已吞。'个中人许道只字?"[3]在石涛看来,一挥而就,岂是寻常功夫,它源于饱满的生命之"气",所谓"笔所未到气已吞",这也就是他所说的"一画"。

居扬州的徽人收藏家汪兆璋,精书法,尤长于小楷。石涛生平多与其切磋书艺。他有一扇面赠之,有题诗云:"我以分书通作画,公书早已入《黄庭》。两间合为一家旨,江南江北何惺惺?"[4]扇面作于1701年。《黄庭》,王羲之小楷法帖《黄庭经》,用以誉称汪氏的书法已达很高水平。"我以分书通作画",意思是,我以八分书(古隶)的笔法来作画——这是石涛晚年绘画中的重要现象,不仅八分,隶书(指今隶)、篆书、魏碑等都被他融入画法中。他认为书画"合为一家旨",没有分际,不仅形式上共通,更在于都由作者胸臆流出。

[1] 见〔清〕金瑗辑《十百斋书画录》丑卷。此跋作于1680年左右,时石涛至金陵不久。

[2] 诗见洛杉矶美术馆所藏鸣六八开山水册之一图。〔清〕汪鋆(研山)辑《清湘老人题记》著录此诗,《十二砚斋三种》本。

[3] 此图今藏沈阳故宫博物院。

[4] 邓实辑《风雨楼扇粹》第六集,上海:神州国光社1917年影印版。

第十五章 石涛的"兼字"说

〔清〕石涛 扇面 承训堂旧藏

〔清〕石涛 书法扇面 美国纽约大都会艺术博物馆

所以石涛说:"古人以八法合六法以成画法,故余之用笔钩勒,有时如行如楷如篆如草如隶等法写成,悬之中堂,一观上下体势,不出乎古人之相形取意。无论有法无法,亦随乎机动,则情生矣。"[1]书有"永字八法",画有谢赫"六法",合书之"八

[1]《大涤子山水花卉扇册》第十幅《柴门徒倚》自题,见〔清〕潘正炜《听帆楼书画记》卷四。

法"和画之"六法",为我之画法,我之画法即"一画"之法。"一画"之法,即是无法,不在"体势"上,而在"随乎机动"中,在我的悟性中,在生命的创造中。

二、"一字"与"一画"

石涛的"一画"概念,也可以说是"一字"。《兼字章》所说"世不执法,天不执能。不但其显于画,而又显于字",就包含这样的意思。其实,石涛还真提出过"一字"的概念。

1696年后,石涛离佛入道,他有一别号:"一字钝根"。对于此号,至今研究界并未多加注意,其实它记载着石涛思想的一些变化之迹。

中国国家博物馆藏有石涛《兰石牡丹图》,墨笔画牡丹,颇见潇洒。款云:"紫老年道翁属余写画,余口诵东坡牡丹四首,放笔立就,颇有意兴,故书之。清湘大涤子一字钝根。"作于1700年左右。上款之"紫老年翁",当是石涛至友、忆雪楼主王紫诠[1],一位酷爱书法的诗人,曾在1702年与石涛一道到江中发掘《瘗鹤》的大字碑铭。款题中的"一字钝根",别有所指。

1700年初冬,石涛在大涤堂中题笔墨知己查士标(1615—1698)山水卷,作有二诗,抒发对这位离世不久的老友的忆念。款云:"庚辰十月病起,客携梅壑此卷观于大涤草堂,索题,戏为之也。清湘石涛一字钝根。"[2]这里也出现了"一字钝根"。

上海博物馆藏有石涛一扇面[3],款云:"癸未冬暖作画,为汐庵老年台先生博教。清湘朽弟大涤子一字钝根。"时在1703年。汐庵不详其人。石涛至此年仍在使用"一字钝根"之号。

[1] 即王煐(1651—1726),字子千,号南村、紫诠(亦作紫铨),直隶宝坻(今属天津市)人,乐文事,好远游、善书法。

[2] 张大千《清湘老人书画编年》(香港:高氏东方艺术公司1978年版)中《跋查士标山水卷》著录。

[3] 《中国古代书画图目》编号为沪1-3129。《南画大成》亦有著录。

第十五章 石涛的"兼字"说

石涛晚年有"钝根"之号,其存世作品时见"清湘钝根老人""大涤子钝根""大涤子阿长钝根生""钝根生阿长"等款署。

石涛的"一字钝根",很容易使人理解为"石涛另有一字号为钝根"。如上举"清湘大涤子一字钝根"之款,意似为"清湘大涤子,另有一字号曰'钝根'"。我认为这是误解。石涛这一表达方法,是艺术家的狡狯,所谓"大涤道人术狡狯"[1]是也,利用人们可能的误解,来突出他的意思。古代书画款印中,的确有以"一字"来表示"另外的字号"的意思[2]。但石涛字号很多,除此之外,从未见他以"一字"来表达"另一字号"的意思。我的判断是,"一字"和"钝根"都是独立的,二者意思可以互诠。

"钝根",乃佛教用语,与"利根"相对,指根机迟钝的人,又称"下根"。在佛教修证中,人们"根器"有不同,所证佛果也有异。石涛的"钝根"之号,与其在佛门中一直使用的"小乘客"号一样,并非谦辞,更非表达以小乘之道为追求的目的[3],而是下一反语,以与俗道中的不良风气相别。其时人们动辄号称大乘根器,追求不二法门,得最上乘法。石涛的方法,有如当今文学艺术中所说的"反讽"。"钝根",就是老子所言"大智若愚""大巧若拙"的愚拙,是本然根性,不为人的知识、欲望、情感所改制的人的自性,是一切众生本然具有的清澈圆明的觉性。石涛晚年并有"钝""根"连珠印,此连珠印就有"以钝为根"的意思,这也透露出他以"钝根"为号的本义。

石涛的"一字",就是"钝根"。此"一字",是无字,亦即禅门所说的"佛法无多子"。人生识字忧患始,字者,由书写符号,进而指代知识、秩序、法度等,如庄子所说凿破混沌的契刻、老子"天下之始"的"有名"、石涛所谓"太朴一散"

[1] 〔清〕鲍泉《题谢大涤子万松山径独行卷》,见汪研山《清湘老人题记》附录。
[2] 如上海博物馆藏石涛赠张景蔚十二开花卉册中,张景蔚所钤印就有"少文一字借亭"。
[3] 佛教中有三乘之说,即声闻乘、缘觉乘、菩萨乘。声闻乘又名小乘,通过听闻觉知而觉悟,可证阿罗汉果;缘觉乘是缘内在觉性而觉悟,是自觉,可证辟支佛果;菩萨乘又名大乘,乃最高之乘法,可证无上佛果。在禅宗中,小乘为低等之禅,《坛经》上说:"见闻转诵是小乘,悟法解义是中乘,依法修行是大乘。"

一花一世界

所立之"法"。石涛重视"一字",也就是以不二法门为旨归,超越知识见解,脱略秩序法度,以无法为法,护持其大全的混沌世界。一字,是由"二"归"一"。"一",不是抽象绝对的精神本体,而是当下直接的妙悟。

石涛师祖玉林通琇曾有"一字不加画"的机锋[1],出于《五灯全书》有关石涛老师旅庵本月(?—1676)的传记,此传中称:"一日琇问:'一字不加画,是甚么字?'师曰:'文彩已彰。'琇颔之。"[2]"一字"不加画,就是无画,即玉林通琇所说的"不通文彩,不通意解,直下剿绝窠臼,断人命根"的妙悟之意。此与石涛"一字""钝根"意正相合。正是在这个意义上说,石涛研究界长期以来所言《画语录》"一画"说来自于其师祖玉琳禅师的"一字不加画"才可以落实。"一字不加画",不是在一字上不加文饰,保持拙朴的面貌,它的意思一如苏轼所说的"无一物中无尽藏,有花有月有楼台",是"不二法门"的另外一种表达方法,所突出的是禅宗"一心不生"(传僧璨所作《信心铭》语)的思想:由"二"(分别见)归"一","一"者何在?"一"也没有。石涛缘此表达无所遮蔽的生命创造精神。

石涛的"一字",是一种不为任何先行法度所支配的自由创造本身。他提出"一字"说,强调以这样的思想,在大地上书写"字"——创造有价值的人生。

前引天津诗人张霆赠石涛诗中说:"种纸庵中人,岂曰非针芥。"将石涛称为"种纸庵中人",在此做宇宙的文章,于此字画中,一尘知大千,芥子纳须弥。这个"种",的确道出了石涛"一字"说的精髓,一如汉字的滋生、化育之功。石涛晚年在扬州,其很多朋友有"种"之斋号:查士标有斋号"种书堂",并号"种书堂主";吴绮有种字林。吴绮(1619—1694),号薗次,清初著名诗人,与石

[1] 玉林通琇(1614—1675),明末清初僧人,江苏江阴人,俗姓杨,字玉林(或作玉琳),世称玉琳国师。初拜磬山圆修为师,住浙江武康报恩寺,后奉清世祖之召入京,于万善殿举扬大法,受大觉禅师之封号。顺治十七年(1660),受封大觉普济能仁国师。晚年在浙江西天目山建禅源寺。

[2]〔清〕超永编《五灯全书》卷七十三《燕京善果旅庵本月传》,《卍续藏经》第一百四十至一百四十二册。曾有学者指出,石涛的"一画"说受到玉琳此一说法的影响,见韩林德《石涛评传》,南京:南京大学出版社1998年版。

涛过从甚密。吴绮晚年退隐，"贫无田宅，钩废圃而居，有求诗文者，为种一梅，久之梅成林，因名之曰种字林"[1]。石涛的年轻友人顾友星（或作友惺），号种纸，意在纸上耕种。石涛在真州客居之时，友星与先著、田林等来看望他，石涛有诗画相赠。石涛还有一位友人号石亭主人，此人有斋名种闲亭。石涛作《种闲亭梅花下赠石亭主人》赠之，诗中说："种闲亭上花如字，种闲主人日多事。多事如花日渐多，如字之花太游戏。客来恰是种闲时，雨雪春寒花放迟。满空晴雪不经意，砌根朵朵谁为之。主人学书爱种花，花意知人字字嘉。我向花间敲一字，众花齐笑日西斜。"[2]学书学画如"种字""种书""种闲""种纸"，无非是强调死于法度之下终难有真创造，诗书画艺是"生命的游戏"，需要生命的亲证，需要发自生命根性的创造。

"我向花间敲一字"——生命创造犹如花开花落一样，自然而然，无所遮蔽。石涛作画，写字，作诗，乃至一切文化行为，都是"向花间敲一字"。

三、经权与画变

在《兼字章》中，石涛讨论"一画"乃全体艺术之大法，由书画融合说起，其中"字画"概念多次使用，如："一画者，字画先有之根本也；字画者，一画后天之经权也"；"虽有字画，亦不传焉"；"古今字画，本之天而全之人也"；"莫不有字画之法存焉"；等等。《画语录》的《运腕章》也谈到此一概念（"一画者，字画下手之浅近功夫也"）。

石涛讨论书画关系，为什么不直接说"书画"，而说"字画"？自唐代以来，讨论书法与绘画关系，一般所用概念为"书画"（如张彦远、张怀瓘等的论述）。

[1] 嘉庆年间修《扬州府志》卷三十二《古迹》二。
[2] 承训堂旧藏一扇面（今藏美国纽约大都会艺术博物馆），录三诗，其中第二首为《种闲亭梅花下赠石亭主人》。

这应该是石涛的有意选择，是为了由"字画"概念中抽绎出"由本源而孳生"的思想。汉字本来有文、字、书三个主要称谓，三者意有微别："文"侧重本源性，"字"侧重孳生力，"书"侧重书写性。东汉许慎《说文解字·叙》云："仓颉之初作书，盖依类象形，故谓之文。其后形声相益，即谓之字。文者，物象之本；字者，言孳乳而浸多也。"汉字称为"字"，有两重意思：一是言其出于"文"之本——此不仅言其象形基础，更强调是在对"天之文"仰观俯察中创造出的，"文"所重在以天地为本。二是标明其孳生演化之特点——字者，生生不已之谓也。善于在"文辞的陌生性"（在人们习以为常的观念中发现新意）中发掘理论要义的石涛，所重视的正是此一内涵。在石涛看来，"字画"者，由文之本所孳生之画也。这个文之本，本之于天，本之于自然而然的创化之道。这也就是他的"一画"，或"一字"。一字一画为体，万字万画为用。故言书画者（涵盖一切艺术），不能失落这个本，失落这个发自根性、本源于创造的生生之源。

由此我们看《兼字章》的一段论述："一画者，字画先有之根本也；字画者，一画后天之经权也。能知经权而忘一画之本者，是由子孙而失其宗支也；能知古今不泯而忘其功之不在人者，亦由百物而失其天之授也。"一画为经，万画为权。经为本，权为变，万变不离其宗；一画为祖，万画为子孙，字画犹子孙出于宗祖，不能失离这个根系。

经权，是佛学中的一对概念。经与权相对。经是诸法实相，是自性。而权者，"方便"之谓也，所谓方便法门。权，就是变。僧肇说："见变动乃谓之权。"[1]般若学将经称为"实相般若"，将权称为"沤和般若"。沤，浪花。此以大海与浪花作喻。性为大海，沤和则言其浪花般示现。权根源于经，权乃经之用。说权，说沤和，就是言其无自性、变动不居的特点，说其必根源于自性的道理。僧肇又说："沤和般若者，大慧之称也。诸法实相，谓之般若；能不形证，沤和功也。适化众生，谓之沤和；不染尘累，般若力也。然则般若之门观空，沤和之门涉

[1]〔晋〕僧肇《注维摩诘经序》，《注维摩诘经》，《大正藏》第三十八册。

有。涉有未始迷虚，故常处有而不染；不厌有而观空，故观空而不证。是谓一念之力，权慧具矣。"[1]正道出了两种般若之关系。

经权，是石涛由佛学中借来论述他的"一画"学说的重要概念。《画语录》第三章《变化章》也说："凡事有经必有权，有法必有化。一知其经，即变其权；一知其法，即功于化。"其中表达的思想，与《兼字章》"一画者，字画先有之根本也；字画者，一画后天之经权也"一段内涵相似。《笔墨章》云："故山川万物之荐灵于人，因人操此蒙养生活之权。"《山川章》云："高明者，天之权也；博厚者，地之衡也。"其中的"权"（或"衡"），都是指权变、运用、创造。经为性智，智为本；权为用慧，慧乃功能之释放。智本慧用，智慧相照，体用一如。在石涛的画学概念中，"权""变""化"三个概念具有相近的内涵，但又有细微区别。与"权"来源于佛学不同，"变""化"两个概念来自儒、道两家（"变"，主要出自《易传》；"化"，主要来自《庄子》）。石涛融会三家，敷衍其由性而示现、以变来创造、创造必化归于天之道的思想。

就像僧肇所说的"涉有未始迷虚，故常处有而不染；不厌有而观空，故观空而不证"，石涛的经智权慧思想，包括两方面内容：一方面，权慧之用不忘其本，不忘它是创造性根脉中的支系；另一方面，归本并不代表创造，权慧之用之在我，在活泼泼的真性呈露。石涛于此有细致的辨析，体现出这位艺术家卓越的思辨能力。

《兼字章》说："天能授人以法，不能授人以功；天能授人以画，不能授人以变。人或弃法以伐功，人或离画以务变。是天之不在于人，虽有字画，亦不传焉。"没有规矩不能成方圆，没有法度无由谈字画。这里的"天"，意为必然性，天予人以法，如你画画，必有法存焉，"无法则于世无限焉"（《了法章》）。出一笔，则法必存。法固存之，而必有形，字画都有形，都有具体的法式。无具体的法式，何以称为书、画！或山水、或花鸟、或隶书、或正书，都有具体的法度。这

[1]〔晋〕僧肇《肇论·宗本义》，张春波校释《肇论校释》，北京：中华书局2010年版，第6页。

就是石涛所说的"天"之"授人以法""授人以画"(此中"法""画"意同)。石涛的观点是,要将既有的规定性和当下的创造力融合为一体,超越我法、他法的区隔,一任创造灵泉流出。

艺术创造不能匍匐在原有法度之上,《兼字章》认为,"功"在于我,"变"在笔下。作为一个艺术家,要有独特的创造,要出自真性,发挥"天"赋予我的创造力——人在独特的生命体验中所获得的创造灵性。它是唯一的、不可重复的,是自然而然的"赋予",不可剥夺,所谓"天生一人,自有一人之用"。

石涛强调,"功"在于我,不能自伐其"功";"变"在我手,又不能以追逐变化代替创造。而这两点常常使书家画者陷入迷惘之途,争相竞逐,丧失艺术的品位。人自矜于创造,陶醉于权变,自恃其功,割裂自己与传统的关系,欲以己法代他法,石涛认为,这是忘记那个"本""真性",也即忘记"一画""一字"所造成的。这样的字画,是没有生命力的,不可"传"于后。联系他在其他画跋中的论述,他对这两点体会极深,涉及他对书画艺术价值的系统看法。

第一,弃法以伐功。《兼字章》说:"能知古今不泯而忘其功之不在人者,亦由百物而失其天之授也。""古今不泯"的意思是,古往今来有很多大师,他们的艺术跨越时代,成为后人步武之法式。但不少书家画者研味他们的作品,看到他们的成功,也想出人头地,也想创造百代不朽之作品,身虽谢世,名扬千古,何其美哉!石涛认为,他们知道别人之成功,不知别人何以会成功;羡慕别人的不朽,便在名扬千古欲望驱动下策动自己的创造,这是极端目的性的行为。这些人只看到"功",看到"古今不泯",但没有看到,二王颜柳、荆关董巨等等流芳百世的大师之所以不朽,乃是"不求其功而得其功"。"烈士殉名"——若追求名声,必为名声所碾压。石涛打了一个比喻说"亦由百物而失其天之授",天何言哉,四时行焉,百物兴焉,大自然无声无息,无名无利,却溥化天地万物。在他看来,艺术非目的之场,一切目的性的追求,终将是忘记"天之授",忘记"一画"之本,必在历史的帷幕上遁然无踪影。

石涛受到传统美学观念的深刻影响,无为独造,是其基本观点;非目的性,

是其论艺的基本前提。石涛的"一画"论，是建立在深厚的传统哲学大厦之上的。石涛关于"功"的思想，如老子所说的"生而不有，为而不恃，功成而弗居"（《老子》二章）、庄子所说的"至人无己，神人无功，圣人无名"（《庄子·逍遥游》），是中国哲学的基本坚持。这也是《画语录》贵无为思想的体现之一。归于一画一字，所重只在发自根性的创造力的释放，而不是目的性追求。对此，石涛有切身体会。他说："此道有彼时不合众意而后世赏鉴不已者，有彼时轰雷震耳而后世绝不闻问者，皆不逢解人耳。"[1] 曲学阿世，满腹机心，整天营造声势，蝇营狗苟，心中有逐鹿之场，画室如鲍鱼之肆，虽得当时之浮名，终究与真正的艺术无涉。而那些寂寞无为者，心有千古衷肠，笔有出尘之韵，其作品往往能自传于后世。

"不求其名，而自得其名""不求其好，而自有其好"，这是石涛画跋中常常表达的观点。其晚年杰构《江天山色图》自跋云："古人片纸只字，价重拱璧，求之不易，然则其临笔时亦不易也。故有真精神，真命脉，一时发现，直透纸背，此皆是以大手眼，用大气力，摧锋陷刃，不可禁当，遂令百世后晶莹不灭。"[2] 不求其名，而名自在。这"真精神""真命脉"，就是得于"一画""一字"之真性。他将拥有这样精神的人称为"透关手"——扭转乾坤之手。曾为任伯年家藏的《山溪独坐图》，是石涛晚年一个夜晚醉后的作品，极为感人，其上以参差的行书题下自己为艺的感受："今时画有宾有主，住目一观，绝无滋味。余此纸看去，无主无宾。百味具足者，在无可无不可。本不要好而自好者，出乎法度之外。世人才一拈管，即欲求好，早落下乘矣，极至头角具全，堪作底用？"[3] 此作非赠与之作，醉来随意涂抹，没有赠与者和所赠者之区别，没有今之所谓赞助人和被赞助人之分野，醉后的狂野，突破一切外在的仪式化，卸下了一切"头角"，一任真心之流淌。此时可谓"天之在于人"。

[1] 美国纳尔逊 - 艾金斯美术馆所藏石涛款十二开山水册中一开之题跋。
[2] 《江天山色图》是石涛代表作之一，今藏四川省博物馆。画作于1699年春。
[3] 《山溪独坐图》，香港佳士得2002秋拍中出现，为任伯年旧藏。

石涛的"本不要好而自好",以及他对自己的画常常表达出的令人印象深刻的自信,使人怀疑他是否有些傲慢自大,也有其同代人质疑过。如果真是这样,石涛也未脱为功为名去作画的窠臼。仔细体验石涛的论述,此当为误解。他说:"余画当代未必十分足重,而余自重之。性懒多病得者少,非相知之深者,不得得者。余性不使易,有一二件即止,如再索者,必迟之又迟。此中与者受者皆妙。因常见收藏家皆自己鉴赏,有真心实意,存之案头,一茗一香,消受此中三昧。从耳根得来,又从耳根失去,故余自重之也。身后想必知己更多,似此时亦未可知也。知我者见之必发笑。"[1]这里透出几点信息:其一,石涛并不是说自己的画有多高的品位,而是认为知音难得;其二,他作画只是为了自己的适意,顾不得其他;其三,他认为,一些鉴藏家只为金钱和装点门面,并不懂艺术,更不珍惜艺术。所以他自我叮嘱,为艺者当自重。由此看来,他的"自重",与他的无功无名说并不矛盾。

石涛所标榜"一画""一字"之真性,通过他1705年的一段画跋亦可窥出:

> 唐人有言:"指挥如意天花落,坐卧闲房春草深。"今老人之所栖大涤耳,而高台压檐,大江无际,不胜其闲。而好为多事,每于风清露下时,墨汁淋漓,掀翻烟雾,不自觉其磅礴解衣,而脱帽大叫,惊奇绝也。噫嘻!子猷何在,渊明未返,春遗佩于骚人,溯凌波之帝子,踌躇四顾,望与怀长。谁其问我,闲房而信手拈来,起微笑者,虽然今日,从君以往矣,天下一时未必无解人。若云"只可自怡悦,不堪持赠君",陶真逸得微无隘?[2]

狂涛大卷的石涛,其实是至为细腻的,这段题跋,是他的"一画""一字"说活生生的解说,表达出他的"至人无法,非无法也,无法而法,乃为至法"(《变

[1] 这段话为石涛《设色山水图》的题识,款"清湘陈人石涛写并识大涤堂下"。
[2] 见《竹石图》,今藏广西壮族自治区博物馆,作于1705年前后,是石涛晚年杰作。

化章》）的真实内涵。

第二，离画而务变。为追求新奇，追求变化，为求一家之名，发挥一派之长，片面追求与古人之法的不同，显露自己不同凡响的卓异，在石涛看来，这是"离画"——背离了"一画"的本旨，也是为目的性驱使的一种表现形式。"一画"之法，是变化之法，但不是为追求变化而变化。在《变化章》中，石涛主要谈反对模古、反对死于古人画下的倾向，所谓"某家皴点，可以立脚""某家博我也，某家约我也"，激励人要"出一头地"。而《兼字章》则在说另外一种倾向，就是"自矜"之风。他于此体会多多。

石涛在1691年所作《搜尽奇峰打草稿》长卷题跋中说："今之游于笔墨者，总是名山大川，未览幽岩，独屋何居，出郭何曾百里，入室那容半年，交泛滥之酒杯，货簇新之古董，道眼未明，纵横习气，安可辨焉。白之曰：'此某家笔墨，此某家法派。'犹盲人之示盲人，丑妇之评丑妇尔，赏鉴云乎哉！"他对时人热衷于立门派的观念深为不许。大致在1700年前后，他有一段论画题语说："今天下画师，三吴有三吴习气，两浙有两浙习气，江楚两广中间、南都秦淮徽宣淮海一带，事久则各成习气。古人真面目实是不曾见，所见者皆赝本也。真者在前，则又看不入。此中过关者得知没滋味中，正是他古人得力处。悟了还同未悟时，岂易言哉。"[1] 没滋味中，正是古人画中有滋味处；真正悟入的人，是不以花样文章显赫于人的人。石涛反对弄花样、玩噱头的倾向，他说："画家不能高古，病在举笔只求花样。"[2] 他有题画诗云："书画从来许自知，休云泼墨意迟迟。描头画角增多少，花样人传花样诗。"[3] 自己不知，但求人知，必无可知处。

石涛认为，艺道不是逞强争胜之所，"意求过人而究无过人处"。他说："唐画神品也，宋元之画逸品也。神品者多，而逸品者少。后世学者千般，各投所识。

[1]《跋汪秋涧摹黄大痴〈江山无尽图卷〉》，〔清〕汪绎辰《大涤子题画诗跋》著录，藏南京图书馆。
[2] 张大千所藏石涛十开《渴笔人物山水梅花册》其中一开之自跋，见《大风堂书画集》清湘老人专辑，台北：联经出版事业公司1978年版。
[3] 见《松窗读易图》自题。图今藏沈阳故宫博物院，作于1701年。

古人从神品中悟得逸品，今人从逸品中转出时品，意求过人而究无过人处。吾不知此理何故，岂非文章翰墨一代有一代之神理？"[1]带着创家立派的目的，终究还是一种功利的行为，与"一画"观所包涵的"无为"说不类。

这里所说的"文章翰墨一代有一代之神理"，是石涛一生秉持的观点。他另外一句著名表述是："笔墨当随时代。"[2]他有诗云："悟后运神草稿，钩勒篆隶相形。一代一夫执掌，羚羊挂角门庭。"[3]

石涛此类论述至今仍有很大影响，常常成为人们强调时代新变的说辞。但如果只看到石涛强调变化的一面，很容易导入片面之途。他所谓一代有一代之艺术，笔墨当随时代，是要发挥人的创造力，不死于古人章句之下，但并不等于抛弃成法，自立我法，彰显自己独特的存在。他强调自性创造，但并不代表突出晚明以来风行的"我心即宇宙"的主体性。如果这样，又滑向另外一种浅陋倾向。石涛一方面是"不立一法"（不以成法为我法），另一方面又是"不舍一法"（不是为超越古人之法而求变），所谓"不立一法，是吾宗也；不舍一法，是吾旨也"（《搜尽奇峰打草稿》跋）。石涛的完整表述是"一代一夫执掌"，"一代"只在"一夫"（自我的创造）之掌握中，而不是每一个时代都要换一种法；"笔墨当随时代"，当"随"在此时代中那创造者的自性。

石涛有题跋说："此道见地欲稳，只须放笔随意钩去，纵目一览，望之如惊电奔云，屯屯自起。荆关耶，董巨耶，倪黄耶，沈赵耶，谁与安名。予尝见诸名家，动云此某家法，此某家笔意，余论则不然，书与画天生来，自有一职掌，自是不同，一代之事，从何处说起？"[4]书画重要的是求"一夫"之"职掌"（前诗作"执掌"，意同），出自自性之创造，而不在为一代争名，也不在为自家立派。

[1] 见广西壮族自治区博物馆所藏石涛书画卷书法部分所书之语。
[2] 见美国波士顿美术馆所藏石涛十二开《山水大册》中一开题识。
[3] 见王季迁旧藏、今藏斯德哥尔摩远东文物博物馆的石涛两开山水图册。此为石涛真迹。
[4] 见石涛赠丁长源之画。神州国光社1929年刊《释青溪释石涛山水卷》中影印此山水，上题有这段论画语，时在1691年。此画今不存。

由此我们看《画语录》之《运腕章》一段议论："一画者，字画下手之浅近功夫也。变画者，用笔用墨之浅近法度也。"其中涉及"一画"，多被解释为"一笔一画"，其实这里深寓的就是"画"与"变"的关系。天能授人以画，不能授人以变，变之在我。同时，也不能"离画而务变"，而要超越法与变之间的斟酌，归于"一画"中。"浅近"，如同禅宗所说的打柴担水无非是道：浅，言其平常心，不造作，不忸怩，非目的，自然而然；近，言其在自身，勿求之于远，道无觅处，就在自己直接的体验中，如石涛所说，"学者自悟自证，不必向外寻取也"。重视自己下手处的功夫，控制住自己的笔墨，笔墨的变化是由"浅近法度"中转出；这个"浅近法度"，不是无法度，而是不以法度为法度，超越法度，就是最大的"功夫"。所以，他的变化法度说，其实是"不以法度为变"的变化观。

四、本之天与全之人

《兼字章》的"兼"，由书画相兼，进而论兼通诸艺，其纵深层次乃是论"天人相兼"。其"一画""一字"之说，为创造之法、变化之法，但并不是由人——人的主观能动性（或主体性）去改造天，而是"本乎天而全乎人"，在于天人之间的"迹化"，在于创造"天之在于人"的境界。此中之"天"，是"无为自然之理""自发自生之性"，并非外在自然之天地，更不是一套体现天地律令的规则。"天"是非外在的，是人自性之宇宙，是人的生命与世界契合的根本逻辑。正是在这个意义上说，石涛这里使用的"天"，就是"一画"。人之合于天，即由"一画"中转出一种创造动能，就会有圆满之创造。这样才能真正实现石涛所说的"全之人"。

故《兼字章》之"兼"，本质上是在说如何达到"全"——圆满俱足、无稍欠缺的生命圆融之理。

这样的观念，石涛在宣城时期（1666—1678）就已经初露端倪了。其《赠新安友人》诗云："文章与绘事，近代宛称雄。最爱半山者，泼墨上诗简。拟以羲

之画,一字一万同。独立兼老健,解脱瞿硎翁。又爱雪坪子,落笔如清风。晓原黄山来,神参鬼斧工。吾友产天都,啸傲惊群公。向我谈笔墨,谁是称江东?山固不可测,水亦不可穷。欲求山水源,岂在有无中。"[1]其中谈到四位宣城画友(宣城近黄山,诗中有"吾友产天都"句):徐在柯(半山)、梅清、梅庚和蔡晓原。其中说亦佛亦道的画家徐半山"泼墨上诗笺,拟以羲之画,一字一万同":半山为诗人,又兼工书画,所谓"羲之画",言其书画相融;"泼墨上诗笺",以诗融合书画,诗书画一体;"一字一万同",一即是一切,一字一画,都是当下圆满的。石涛认为,以梅清为代表的宣城画人,虽出黄山,并非模仿黄山,而是脱胎于黄山,在"山色有无中"发明真性。他们的成就证明,得益于山川之助,出自于自我真性,归之于笔墨之妙,本乎天全之人,以成"一字一万同"之大境界,是字画一道成功的铁门限。

石涛所说的"全",是当下圆成,不可作部分见整体、以小见大之量上观。石涛的"一画"说,是发自根性的妙悟之道,那就必然是一种"大全"之道。《画语录》之《一画章》说:"行远登高,悉起肤寸,此一画收尽鸿濛之外,即亿万万笔墨,未有不始于此而终于此。"又说:"一画之法立而万物著矣。"《氤氲章》说:"自一以分万,自万以治一。化一而成氤氲,天下之能事毕矣。"《资任章》说:"以一治万,以万治一。"都是在说"一画"乃是大全之法。一就是一切,一画就是万画,正所谓"一花一世界,一草一天国",每一幅有真精神、真命脉的画,都是"大全"。大,言其量之无限;全,言其靡所不包。

"一画"超越一切知识计量,万法归一,以"一"而生万有。"一画"有体用两端,《氤氲章》所说"氤氲不分,是为混沌。辟混沌者,舍一画而谁耶"就包括体用两方面。就体上说,它是氤氲未分的混沌,膺有本原的"自性",也可以说是创造的本体(creative itself)。就用上说,"一画"具有创造的动能,也就是他所说的

[1] 此诗见中国嘉德 2013 年春拍之石涛《自书诗二十一首》第八开。此为石涛真迹,作于晚年,所书诗为其宣城时期所作。

"辟混沌者,舍一画而谁耶",处于将发未发的状态,秉承着"自性"去创造。这两端若以佛学的词汇来表达,就是上文所说的"智本慧用"。石涛的"一画",或者"一字",是秉承自性创造的原则去创造,但尚未创造,这就是我反对将石涛的"一画"解为"一笔一画"的根本原因。一笔一画是具体的创作开始,是"一画"原则在创作上的落实,而非"一画"本身。正因为它不是一笔一画的具体行为,我们说"一画"(或"一字")是大全之道方有可能。

"一画"既不是一个具体的起点,也不是一个终然的归结。石涛提出"一画",不是要归于某个抽象的"道",某个更合理的、具有决定性的真理。如果说"一画"是一种抽象的绝对的终极真理,以此取代那些偏狭的、残缺的、片面的道理,那是程度的变化,这是对石涛的绝大误解。"一画"是将一切创造的起点交给生命真性,交给艺术家集纳于平素、浚发于当下的直接体悟。他的大全之道,即如其《题卓然庐图》诗中所说:"四边水色茫无际,别有寻思不在鱼。莫谓此中天地小,卷舒收放卓然庐。"[1] 小中现大 [2],当下圆满,在性灵的飘卷中,无小无大,一切知识的、计量的盘算烟消云散,"量"之不存,何有大小多寡!"一画"是当下圆满、目前便见。当下,就时间而言,即此顷。目前,就空间而言,即此在。在当下目前的妙悟中,挣脱时空的铁网,在无分别的境界中,一任真性发出。由此方可臻于以一治万、以万治一的境界。以一治万、以万治一,本质是无万无一。无万无一,是谓超越。

《兼字章》谈兼通诸艺之道,将理论的重心放在"大全"之上。揆本章"大全"之旨,一为无极:从"时之极"角度言之,它是无始的,并非发自某个时间源点,并非为此源点所生发出的既定法度所决定;从"理之极"角度言之,它又是无终的,并非导向一个外在的道、理,一个外在决定者。而是两头共截断,任由"一心"自潆洄。一为无量,不可以知识分别,不可以多寡计量。大全论不是以有限

[1]《卓然庐图》今藏上海博物馆,款题:"己卯四月奉赠尧臣年世翁博教,清湘大涤子写。"作于1699年。
[2] 此用《楞严经》中语,参见该经卷四的论述:"一为无量,无量为一,小中现大,大中现小。"

去追求无限,而是挫去人有限无限区隔的迷思。

《兼字章》开始一段说:"墨能栽培山川之形,笔能倾覆山川之势,未可以一丘一壑而限量之也。古今人物,无不细悉,必使墨海抱负,笔山驾驭,然后广其用。所以八极之表,九土之变,五岳之尊,四海之广,放之无外,收之无内。"

这段话由笔墨来谈石涛的"大全"论,表面看来,是论笔墨表现力的丰富(量的广延),其实是从本质上来谈笔墨"至大无外,至小无内"(无量)的道理。石涛谈山水画,主张不能为山川之外在表象所障目,山川乃由笔墨创造而成,而书法也是运笔墨而出,于是由笔墨论书法、绘画两种艺术之共通。而笔墨,并非以笔蘸墨染于纸上这么简单,在石涛看来,笔墨是山川大地融汇于性灵、出之于毫端的动力形式,是蒙养生命之所得,是"氤氲"天地之所成。它向外而融摄山川大地、汇聚自己鲜活的生命体验;向内而形成画中丘壑,由此创造出一个独特的生命宇宙。笔墨是连接人——这一创造主体与天地宇宙、画中意象的关键环节。所以一丘一壑,表现的是画者胸中的气象。他由笔墨基础,转出其"兼字"之主旨,说书画都根源于天地宇宙的创造特性。正是在这个意义上说,笔墨是自我的、独特的,是性灵的呈露,是摄世界为书画之影迹。性灵无极(非为某种法度控制,亦非为证明某种终极价值标准而存在),笔墨之功用亦无极也。这就是他所说的"广其用"——无所用为用,是为大用。人发自于真实性灵,会通于天地万物,以这样的精神去创造,虽是自我的、个别的、瞬间完成的,却可以"八极之表,九土之变,五岳之尊,四海之广,放之无外,收之无内"。无外者,言其至大无限之量;无内者,言其至细无遗之能。

本章的最后一段为全篇作结,就在谈"一画"兼而全之的"大全"意:"天之授人也,因其可授而授之,亦有大知而大授,小知而小授也。所以古今字画,本之天而全之人也。自天之有所授而人之大知小知者,皆莫不有字画之法存焉,而又得偏广者也。我故有兼字之论也。"

这里由对知识的分析,来谈"本之天而全之人"的问题。"天之授人",讲人的禀赋问题。人的气质不同,禀赋有异,习染也有不同,如同《笔墨章》所说的

"人之赋受不齐",所以对诗书画印的理解也有深浅之别,因而造成艺术品质差殊的现象。然而,虽然人受到禀赋、习染、理解力等外在因素的影响,但关键还是在于自己的态度、自己生命体验的深度,在于性灵的独特创造,在于自己超越种种外在因素的可能性。这就是石涛所说的"本之天而全之人"——成之在我。"全",是一种超越之道。

"大知""小知"的概念来自《庄子》。《庄子·齐物论》说:"大知闲闲,小知间间。"知者,知之也,此"知"为动词;所知者,此"知"为名词。"闲闲",郭象注云:"此盖知之不同。"《经典释文》:"简文云:'广博之貌。'""大知闲闲",指求知的深、得知的广。"间间",郭注:"有所间别也。"意为区别。"小知间间",形容知识偏狭,善于钻牛角尖。此二句以形象的语言,描述知识的差异性以及人陶醉于知识分别中的现象。《逍遥游》云:"小知不及大知,小年不及大年。奚以知其然也?朝菌不知晦朔,蟪蛄不知春秋,此小年也……"小知大知,是知识的分别见,是人的计量观,是"以人为量",而非"以物为量"。此段论述也在说人在知识阴影下挣扎所带来的对世界非真实的认识。[1]

石涛说:"自天之有所授而人之大知小知者,皆莫不有字画之法存焉,而又得偏广者也。我故有兼字之论也。"此中偏、广之说,也即庄子所说的"小知""大知",是一种知识的分别见解。人们因为禀赋、习染以及知识获取上的深浅多寡有别,所以对待"字画"的理解也有不同,在创作中便有种种不同的"法"的限制,自性创造不彰,常常沦为某种知识、法度、目的的奴隶。

石涛说,正是鉴于这样的状况,他才提出"兼字"之说(此章最后一句话:"我故有兼字之论也")。他提出的"全之人"的创造方式,不仅强调创造在我,天生一人自有一人之用的"创造权柄",更强调以"全"——非知识、无计量的自

[1]《庄子·外物》云"去小知而大知明",郭象注:"小知自私,大知任物。"这里的"大知",不是与"小知"相对的知识见解,而是超越一切大知、小知的无量之见解。其与《齐物论》《逍遥游》中所论之"大知"又有不同,但整体思路是一致的,只是概念使用的差异。

性妙悟，超越法度限制。天之有所授以法，"无法则于世无限也"，无法则无规定性，所谓不离一法；同时，创造在我，又要超越法度，所谓不立一法。由此方是大全之道。

第十六章　黄宾虹的"浑厚华滋"说

黄宾虹（1865—1955）是近现代文人画传统的接续者，这位气象浑厚、知识渊博的学问型画家，深通中国艺术的内在精神，在理论上阐释和发掘文人画的价值，并在创作上予以实践。[1]他的出现，将千年来的文人画传统推向一个新境界。

黄宾虹的艺术理想，在"浑厚华滋"一语。虽然此语并非黄宾虹独创，但黄宾虹将其发展成一个独立的绘画概念，并作为绘画的最高境界。从五十多岁论画拈出此语，一直到晚年仍奉行不殆（如《九十自述》中仍将其作为绘画不二宗旨），其几十年的艺术道路在不断丰富此一学说。

《二十四诗品》之"豪放"品说："真力弥满，万象在旁。"黄宾虹的"浑厚华滋"说，其实就是讲一种真力弥漫的哲学，是传统艺术的浑全体验哲学在现代的延续。由于受到西方艺术理论影响，并处于由传统到现代艺术转换的特殊时期，这一理论也因此染上一些卓异的色彩。

一、"浑厚华滋"说的提出

黄宾虹将"浑厚华滋"作为他的绘画理想，多得自董其昌的启发。董对元人张雨以"峰峦浑厚，草木华滋"评黄公望非常重视[2]，并曾以"川原浑厚，草木华滋"

[1] "多文晓画"，黄宾虹推崇此一古语，其书画艺术上的独创性，与其理论的独创性密切相关。

[2] 董其昌云："此幅（按，指黄公望《陡壑密林图》）为庶常时见之长安邸中，已归义间，复见之顾中含仲方所，仲方诸所藏大痴画尽归于余，独存此耳。观大痴老人自题，亦是平生合作，张伯雨评云：'峰峦浑厚，草木华滋，以画法论，大痴非痴。'岂精进头陀，而以释巨然为师者耶？不虚也。"（〔明〕董其昌著，邵海清点校《容台集》卷四，第700页）

来论董源、黄公望等南宗墨法之妙[1]。清初以来，在董其昌影响下，不少论者以此语评文人画境。其中王原祁是一位推阐者。他评黄公望，言其平淡天真，傅彩灿烂，高华流丽，"达其浑厚之意、华滋之气也"，自有一种"天机活泼，隐现出没于其间"。[2]他追溯黄家浑厚华滋之根源："高房山传米家笔法，而浑厚华滋又开大痴生面，兼宋元三昧者。"[3]梁章钜有诗评吴历画云："浑厚华滋气独全，密林陡壑有真传。不教墨井输乌目，论画司农见未偏。"[4]而为黄宾虹所重视的画家戴熙也以"拟大痴浑厚华滋气象"[5]为自己的追求。

黄宾虹在此基础上，将"浑厚华滋"发展成一独立的画学概念。

其一，他以此语为宋画精神之概括。黄宾虹论画以宋画为最高范式，荆浩、范宽之深厚，董源、巨然之苍润以及二米之自然天成，是他宗法宋画的三个支撑点。而在他看来，诸家均以"浑厚华滋"为要旨。言及董巨，黄宾虹说："笔苍墨润，浑厚华滋，是董巨之正传，为学者之矩矱。"[6]他有题画诗云："唐画刻画如缂丝，宋画黝黑如椎碑。力挽万牛要健笔，所以浑厚能华滋。"[7]这是概括荆浩、范宽等的厚拙之境的。他以一语尽此之论："画宗北宋，浑厚华滋，不蹈浮薄习气。""浑厚华滋"是他从宋画正脉中引出的一泓清泉。

其二，他以此语为士夫画之根本特点。其论画有士夫、大家、名家三家画之分，以士夫画为最高[8]，他说："士夫之画，华滋浑厚，秀润天成，是为正宗。"

[1]〔清〕沈宗骞《芥舟学画编》卷一："北苑、大痴皆有《浮岚暖翠图》，曰浮曰暖，皆墨为之主。思翁尝题其自作画云：'川原浑厚，草木华滋。'亦言墨法之妙。"（清乾隆刻本）

[2]〔清〕王原祁《麓台题画稿》，《昭代丛书》本。

[3]〔清〕李佐贤《书画鉴影》卷十八著录王原祁仿古山水册十二开，其中第十开《云气浮岚》题跋。

[4]〔清〕梁章钜《退庵诗存》卷二十三，清道光刻本。

[5]〔清〕戴熙《习苦斋画絮》卷八，《中国书画全书》编纂委员会编《中国书画全书》第十四册，第222页。

[6]黄宾虹84岁所作《翠峰溪桥图》题跋。画今藏浙江省博物馆。

[7]南羽编著《黄宾虹谈艺录》，郑州：河南美术出版社1998年版。下引黄宾虹谈艺文字，未特别注明者皆出自此一版本。

[8]黄宾虹所言士夫画，即董其昌、龚贤等所云之"文人画"；而他所言"文人画"，则在士夫与匠画之间。今人所言"文人画"概念与董其昌同。

他认为，元代画家之所以能发展"士夫画"的传统，就在于不忘宋人"浑厚华滋"的精神。他说："元季倪黄俱从董北苑、巨然筑基，故能浑厚华滋。"

其三，他以此语为笔墨表现之最高法则。在当时中西绘画交融的大背景下，这位极富智慧的绘画理论家认为笔墨是中国画的特点，舍笔墨则无以言中国画。他认为，唯有奉行浑厚华滋之道，才能深原笔墨趣味。他说："笔墨重在'变'字，只有变才能达到浑厚华滋……"

其四，他以此语为艺术最高境界。他85岁所作《太湖风景图》（赠林散之）之跋云："太湖三万六千顷，蒨峭广博，浑厚华滋，以范宽笔意写。"此中"浑厚华滋"则是从境界上言之。他的"浑厚华滋"，是一种大境界、大气局，具有包括宇宙、横绝太空的气势。他说："画当以浑厚华滋为宗，一落轻薄促弱，便不足观。"（85岁所作《山溪泛舟图》题跋）他将"浑厚华滋"的境界创造，当作医治明季以来画中柔靡枯硬之病的良药。

其五，他甚至将"浑厚华滋"作为文明真精神。他说："山川浑厚，有民族性。"1953年，他有题画诗云："和合乾坤春不老，平分昼夜日初长。写将浑厚华滋意，民物欣欣见阜康。"[1] 又说："董北苑从唐王维、李思训、吴道玄诸家筑基，以浑厚华滋为功。发扬中国民族精神，为文化最高学术，世无比伦。"认为画宗"浑厚华滋"，是弘扬文明精神、拯救国民性之需要。

"浑厚华滋"在元明艺术家那里，是一般性的论画术语，山川浑厚，草木华滋，是对山水画意象特征的一般描述。而在黄宾虹这里，将其熔冶为一个绘画核心概念，一个昭示其审美理想、生命追求和最高艺术境界的概念，甚至是展示他人生理想抱负、以艺术来拯救人心、恢复文明真精神的关键概念。尤其在欧风美雨席卷之时，此一理想具有明显的针对性。

黄宾虹的"浑厚华滋"包括"浑厚"和"华滋"两方面内容。他常将"浑厚""华滋"二者分别作为墨和笔的要求，墨要浑厚，笔要华滋，如同石涛所说的墨有蒙

[1] 黄宾虹《和合乾坤》立轴题跋。此画今藏浙江省博物馆，作于1953年。

养之功、笔出生活之趣。在这个意义上，"浑厚华滋"就是他有时所说的"苍润"。他说："画重苍润，苍是笔力，润是墨彩……""元人极意于苍润，幽深淡远，超出唐宋。"

但在更多的情况下，黄宾虹从体用关系来理解此语："浑厚"言其体，"华滋"言其用。唯浑厚，方能华滋。从体上言，他认为宋元画得其浑厚，具有突出的力感。他说："浑厚华滋，画生气韵，然非真力弥满不易至。"[1] 浑厚是一种充满圆融的精神气象，是"真力"——生命真性弥满的体现。但黄宾虹并不认为表现刚猛就是有力，他对明中期以来浙派等表现出的枯硬之风，始终持批评态度。他所提倡的力，非"子路事夫子时气象"——那是逞强斗狠、外露伸张，而是"笔底金刚杵"、平中"锥画沙"，是内隐之力，故而以"浑"隐括之。浑厚，是一种浑涵内蕴、潜气内转的力的形式。浑厚不是表面的笔力雄放、墨采纵逸，而是精神的含弘广大、虚静浑脱、洁净幽微。

从用上言，"华滋"是虚浑的精神颐养和浑涵的笔墨所呈现的意象世界。"华滋"——如花一样的滋蔓，如王原祁所言之"天机活泼"、石涛所言之"开生面"，具有生机活泼的韵味。"华滋"就是黄宾虹所说的"秀"，是潜气内转中的"秀出"，是"刚健"中所含之"婀娜"，是浑厚之体中所释放出的大用，与明末清初以来画学中所推崇之"苍古之中寓以秀好"[2] 的境界庶几相近。他说："论书者曰苍雄深秀，画宜浑厚华滋，至理相通。"[3] 他的"华滋"之境，不是忸怩作态的甜腻，而是苍雄深厚中的秀润，润从苍处得，秀自拙中取。

钢琴家傅敏自幼随父研味黄宾虹艺术，数十年徜徉于此一艺术世界中，他说："黄宾虹超过古人，就是他的'内美'和'乐意'。"[4] 所言极是。黄宾虹从体用上谈"浑厚华滋"，"浑厚"为体，"华滋"为用，体用一如，亦即"内美"与"乐

[1] 黄宾虹88岁所作《临安山色图》题跋。画今藏浙江省博物馆。
[2]〔清〕周亮工《读画录》卷一引桐城方育盛（与三）评当时僧人画家七处和尚之语："须极苍古之中寓以秀好，极点染处见其清空。"
[3] 黄宾虹水墨山水册题跋。此册今藏浙江省博物馆。
[4] 寒碧《傅雷、黄宾虹与道艺人生——傅聪访谈录》，《诗书画》2011年第2期。

意"的统一。唯达潜藏深孕之"内美",才有这生机活络的"乐意"。所谓"乐意相关禽对语,生香不断树交花"(石延年《金乡张氏园亭》),绰约灵动的"乐意"是由"内美"之花传递而出的。

黄宾虹的"浑厚华滋"说,触及三方面内涵:一是生命真性之归复,二是笔墨操运之准则,三是艺术意象之呈现。在文人画发展历史上,绘画从来就不是一种满足人们视觉享受的空间艺术,而是心灵修养的进阶,一片山水就是一片心灵的境界。黄宾虹以"浑厚华滋"为文人画之旗帜,追溯文人画发展之正脉,并从中抽绎出真性精神之内涵,以雄厚苍润拯救流于荒怪萎弱的绘画传统,以浑全扩大去振刷清末以来萎靡的精神气质。

在有些论者看来,黄宾虹的画学思想是保守的。这是对黄的误解。黄宾虹并不以画为图解政治之物。他在谈画史时说,最早的画以宗教画居多,乃神话图画;后来画为宗庙朝廷服务,如院体画。他认为画乃一己心性之作,这是士夫画的重要特点。以笔墨出己心的士夫画,具有光明澄澈的逸士情怀、深沉厚重的生命关怀、骨清气爽的精神气质。它不是唯重外表、取悦于人的"君学",而是一种"民学"——一种有气格、有内美、求"骨子里的精神"的艺术,一种脱略高下尊卑差别的平等之学。其"浑厚华滋"画学纲领的提出,正是服务于这样的追求。

黄宾虹的"浑厚华滋"说是对传统艺术哲学小中现大、当下圆满体验哲学的发展,这里既有对传统思想的继承,又有来自他鲜活生命体验和理论发明的新见。以下从三个方面,谈谈我对这一画学概念所寓涵的内在精神的理解。

二、浑全的法则

黄宾虹的"浑厚华滋"说,首先在一个"全"字,浑全的全,大全的全,浑璞而圆融无碍的"全"。

《老子》"大制不割"说,是"浑厚华滋"说的直接理论基础。道家强调"朴"与"璞"。所谓"朴",乃反对有为,强调不作,认为淡然无极而众美从之,提倡

"虚静、恬淡、寂漠、无为"(《庄子·天道》)的创造方式;璞,强调归于"完璞"未雕、"浑"然未分的境界。浑全无碍的思想,成为唐宋以来艺术创造的根本原则。黄宾虹有时以"沉雄浑厚"一语来代替"浑厚华滋"[1],它与传统美学中"雄浑"概念的意思正相契。

正如梁章钜所云"浑厚华滋气独全",黄宾虹的"浑厚华滋",其旨趣多在"浑全"中得。他重视"全",其实是对充满圆融体验境界的推重。这是黄宾虹论画的基本立足点。他视绘画为精神之游戏,而非刻画形迹。他认为,这在唐代王维雪中芭蕉、李思训烟霞飘渺中即有存焉。宋人之所以超出唐人之作,乃在于超越形式"刻划",这是非常重要的见解。他说:"昔人语:画能使人远。非会心人,乌能辨此?"所谓"使人远",就是有超出笔墨意象的境界。他甚至担心人们将"浑厚华滋"停留在笔墨技巧之上,他说:"画之妙处,不在华滋,而在雅健;不在精细,而在清逸。盖华滋精细可以力为,雅健清逸则关乎神韵骨格,不可勉强也。"[2]堆砌笔墨,不是深厚;拈弄香草,亦非华滋。浑厚华滋,不是花样翻新的模样,而是浑沦气象的创造。浑沦气象奠定于无所沾系的透脱心灵境界中。

故此,黄宾虹反对技巧的算计,强调艺术的"不可分析"特点。他说:"如董巨全体浑沦,元气磅礴,令人莫可端倪。"所谓"全体浑沦",就是强调其浑然整全的特点。董巨乃至宋画的高妙之处,虽赖笔墨而成,但又不能停留在斤斤计较中;虽然依一定的规制结构而成,又不可条分缕析。它具有一种"全体浑沦"之妙,妙在气象的氤氲,妙在赖于笔墨又超越笔墨的努力。他论米家浑成法云:"观米字画者,止知其融成一片,而不知条分缕析中,在在皆有灵机。"[3]书画观气象,气象浑沦方为佳构。董其昌曾说,"字如算子,便不是书"(《画禅室随笔》)。黄宾虹也曾言及此:"唐人奴书,字画平匀,直如算子,院体作气,士

[1] 黄宾虹题画语。此图今藏浙江省博物馆。
[2] 黄宾虹《画学散记》,上海书画出版社、浙江省博物馆编《黄宾虹文集》之《书画编》(上),上海:上海书画出版社1999年版,第28页。
[3] 同上书,第27页。

习轻之。"[1]所谓艺道中"算子"之习,实是重技巧、轻气象的倾向。

读黄宾虹的画,确实能感到有这一"大全"思想在。自古以画成家者,必有其特点。就文人画而言,云林之萧疏,渐江之清冷,石溪之乱密,石涛之狂躁,八大之幽阒,一一有其不可及之处。而黄宾虹也有其独特处,其作之厚密、暗滞、艰涩、幽寂和深秀,虽在他人之作中偶有所见,但黄宾虹却将之冶为一炉,成一家气象。他说:"画有纵横万里,上下千年,全师造化,自成一家。"其画可当此评。

苍莽雄放之势,是黄宾虹绘画之特点。他的画,相比明人之僵硬,多了些许柔性,画得更润;又力避云间、娄东之柔靡,出之以雄放。虽饶文气,却伴有力感。墨浓,笔重,草草之笔,也不流于浮薄,墨色淋漓,沉着痛快。他的书风和文风均斩截有力,不枝不蔓,画亦如此。他说:"画有气,方有韵,气由力生。"他的画多清刚之气,晚年之作更有雕塑感,积点成块,山石密黑突出,密点累积,层层加深,显示出重拙的体量,其黝黑的意味和块面的特征,似有罗丹青铜雕刻的凝重和幽深。

黄宾虹的画有钗股屈铁之意。篆的遒圆流畅,隶的奇崛方整,在他的画中均有显现。篆隶之味,波磔分明,抑扬顿挫,恣肆中有浑莽之象。又喜中锋用笔,笔势浑圆,骨梗在立,凛然有古风。他论画推重明末邹衣白、恽向山之法。向山曾云:"古人用笔如弹琴,然断弦入木,差可耳。"[2]得金石趣味的黄宾虹,用笔如刀之铦利,又有印刻之味,老辣恣肆,如印刻之冲切自如,古拙苍莽,老而弥笃。他的画有欲语还吞的妙韵,总在顿挫上用力,欲前先退,欲上先下,逆势而入,得鲁公之法,又葆有苏黄的恣肆。他的画以点砸出,如农夫舂米,点点坐实,又如春蚕吐丝,丝丝吐出。他晚年对笔墨内在节奏的把握,如有神助。他说,"缓处不妨愈缓,快处不妨愈快",此精警之论,非一般弄笔者所可言。他的

[1] 黄宾虹 1953 年所作山水立轴题跋。画今藏浙江省博物馆。
[2] 〔清〕陈撰《玉几山房画外录》卷下引,黄宾虹、邓实编《美术丛书》初集第八辑,第 464 页。

画,妙在酣畅处,独行醉墨,是沉醉的酣畅,是放旷的酣畅。

黄宾虹的画重笔墨,轻位置,并非位置不重要。黄宾虹作画,非常重视这"大局"的斟酌,于无位置中得位置。他认为,拘拘于位置,为自己定个框架,设一个定局,画如算子,难免成为法度之奴隶。他的位置在"阴阳向背,纵横起伏,开合锁结,回抱勾托,过接映带"中,在"跌宕欹侧,舒卷自如"处。[1] 所以他说:"奇者不在位置,而在气韵。不在有形,而在无形。"[2] 他说位置之道,不以安排景物为职志,不以创造可视空间为目的,而如围棋,在做一种大气局,多活眼,做得活。他的位置是一种宇宙流,上下流动,或厚密,或空疏,或一边重一边轻,有倾斜之势,或上重下轻,有黑云压迫之感,但总在他的点化中,注入活络,变沉重为宁定,转粗放于细柔。他的画虽不刻意经营,其位置之趣可得,远视之则崇山峻岭、平畴远陌、溪桥柳意,层层推进,历历可辨。

黄宾虹的画多取庭院深深之势,墨与水交,分出层次,色与墨融,变出烂漫,不以表面物象布置显示出空间之纵深,而以笔墨氤氲显出深厚。他作画重"气色",色正气浑墨正苍,便是他的至爱。色不碍墨,墨不碍色,色墨浑融一体,别无判隔,所谓"丹青隐墨墨隐水"(沈周《题子昂重江叠嶂卷》)。他的画忌南宗末流常犯的"松懈"之病,多画得紧,黑密深厚,似乎气都难以透出,然而他却于此中得性灵回旋之自在境界,寓灵动活络于紧劲连绵中。

如浙江省博物馆藏其山水横幅,笔酣墨饱,清雅可观。初视之乱乱之景,细辨处脉络分明。高天云物,水中扁舟,山居小径,老树烟柳,一一得其所宜。有飞旋的气势,山岚云霓、丛林驳岸,融为一体。淡淡的设色,又给此画以神秘而古朴的韵味。

黄宾虹的画还有墨色晕染一种,不是满纸短促的枯笔线条,而是水气重,墨淋漓,给人湿湿的感觉。色墨浑融一片,多用破墨法,层层晕染,边际微妙。

[1] 黄宾虹《画学散记》,上海书画出版社、浙江省博物馆编《黄宾虹文集》之《书画编》(上),第22页。
[2] 同上书,第30页。

又用他特别拿手的渍墨法，以融墨之笔蘸水，快速戳于纸上，水墨旁沁，并非一味漫漶，那样会出现他所说的云间、娄东柔靡之病，而有行笔之迹，既给人烟雨空濛的感觉，又有清爽自立的骨骼在。如其90岁所作《烟雨溪桥图》，似画迷濛中的西湖之景，是其存世的上乘之作，放到宋元大师之作中看，亦不逊色。

黄宾虹绘画的浑全之方多矣，其要有三：

其一，他的"浑厚华滋"的浑全之法，是一种人与世界"共成一天"的创造之法。浑全、浑璞，是对天地之性的复归，反映人与万物相融相契的境界。

与世界"共成一天"之方，用他的话说，是"和合乾坤"之法、"非人非天"之法。前引《和合乾坤图》题诗中"和合乾坤"一语，强调阴阳二气的冲淡、天地两仪的和融。得浑全之方，须将生命融于世界，不是站在世界的对面看世界，不是欣赏物之美，而是去除主体和客体的判隔，挣脱物和我互为奴隶的窘境，人与世界融为一体。《和合乾坤图》写一欣和条畅的境界，墨与色合，人与景合，山与水合，一团和气氤氲其间。

黄宾虹说："须一一透过，然后青山白云，得大自在，一种苍秀，非人非天。"他的"浑厚华滋"（苍秀）之妙在"非人非天"之境。所谓"非人非天"，既不在人，亦不在天，无天人之分别，是为"具备万物"。如果物是对象，山水是人观照之外在形式，如何能"备于我"——为我所握有？人只有融入世界，才能真正地拥有。如他所说，"当解衣盘礴时，奇峰怪石，异境幽情，一时幻现，而荣枯消息之机，阴阳显晦之象，即挟之而出"，人从遮蔽状态跃出，与物相融。

其二，他的"浑厚华滋"的浑全之法，是笔与墨会的氤氲之道。

石涛在《画语录》之《氤氲章》中说"笔与墨会，是为氤氲"，此"氤氲"之法，就是浑成之法。如龚半千云："然画家亦有以模糊而谓之浑沦者，非浑沦也。惟笔墨俱妙，而无笔法墨气之分，此真浑沦矣。"[1] 笔与墨会，有笔有墨。有笔而无墨，有墨而无笔，均失浑全之旨。黄宾虹说："分明在笔，融洽在墨。笔酣墨饱，

[1]〔清〕周亮工辑《尺牍新钞》卷十引，朱天曙编校整理《周亮工全集》第八册。

浑厚华滋。"[1]他认为，笔在轮廓，在痕迹，在骨之立；而墨在浑成，在流荡，在风之成。二者相融，方是浑厚华滋。

黄宾虹的最大贡献之一，是对中国画基本语言笔墨的研究和总结，并以具体的创作而证验之。在笔墨受到重视的明代中期以来，还没有哪位艺术家像他那样，对笔墨研究投入如此精力，有如此丰富的著述，并取得如此大的成就。他说："画中三昧，舍笔墨无由参悟。"笔墨是中国画的基本语言，是显现中国画根本特性的基本因素。又说："我国绘画，贵乎笔墨，如书法然。"他以此区别中西绘画："唯一从机器摄影而入，偏拘理法，得于物质文明居多。一从诗文书法而来，专重笔墨，得于精神文明尤备。此科学、哲学之攸分，即士习、作家之各判。"[2]脱离笔墨，即非中国画；不讲笔墨，则无法谈中国画。他说："六十岁之前画山水是先有丘壑再有笔墨，六十岁之后先有笔墨再有丘壑。"在其绘画的成熟期，将笔墨提升到山水画的核心位置。他的这种判断，是符合文人画的内在规律的。

就传统文人画而言，笔墨可分三层，一是作为物质存在的笔墨，二是作为中国画形式语言的笔墨，三是作为一幅画整体生命的笔墨，可以分别称之为物质之笔墨、技法之笔墨、生命之笔墨。黄宾虹的"浑厚华滋"说，正是融三种笔墨为一体，他对笔墨这一微妙特性的理解，实为卓见。如他推重的宿墨，是经宿而成的干浓之墨，此是物质之笔墨。画家以蘸水之笔融宿墨而为画，水或多或少，触纸或疾或徐，用腕或轻或重，此为技法之笔墨。而以极少之水融宿墨而为画，着笔迟迟，惜墨如金，入纸力轻，出孤鸿灭没之痕迹，图成丘壑，从而显现出独特的气象（或云境界），此谓生命之笔墨。

在文人画中，以笔墨画成丘壑（代指花卉中的意象世界），通过丘壑表现出气象（境界），没有脱离丘壑的气象，也没有脱离笔墨的丘壑。当画家作画，运之

[1] 黄宾虹1953年所作山水立轴题跋。画今藏浙江省博物馆，浅绛设色。
[2] 黄宾虹《论中国艺术之将来》，发表于《华北新报》，1944年6月，收入上海书画出版社、浙江省博物馆编《黄宾虹文集》之《书画编》（下），第381页。

第十六章 黄宾虹的"浑厚华滋"说

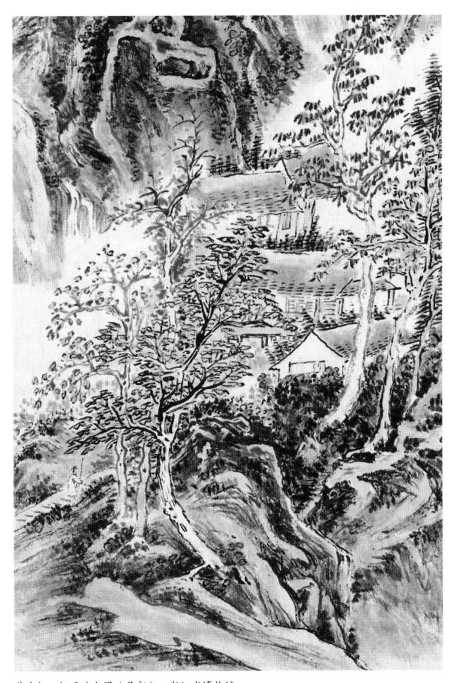

黄宾虹　松风流水图（局部）　浙江省博物馆

于笔墨，形之以丘壑，表之以气象，此中之笔墨，既非物质之笔墨，又非技法之笔墨，而是构成一幅画整体生命的不可分割的部分。黄宾虹以"浑厚华滋"理解笔墨之性，正是抓住了这种生命整体感。他的笔墨论，紧紧扣住这个"浑沦"意、"整全"意，其要义也正在于此。他将笔墨生命真性的传达融为一体，说："世之欲明真宰者，舍笔法、墨法、章法求之，奚可哉乎！"[1]

其三，他的"浑全"之法，是收拾"破碎"的位置之方。他常在"破碎"与"浑全"的相对性上来谈他的"浑厚华滋"。在生命的最后一年，他有一则山水题跋云："云间画派蹈于凄迷细碎，笔力逊耳。"[2] 黄宾虹晚年山水不避破碎，利用细碎与浑全的张力，来创造内在之势，在破碎中得大全。他说："古人运大幅只三四大分合，所以成章，虽其中细碎处，多要以势为主，一树一石，必分正背，无一笔苟下，全幅之中有活络处、残剩处、嫩率处、不紧不要处，皆具深致。"这个"势"正是浑全之落脚处。

浙江博物馆藏《松风流水图》是黄宾虹晚年的大制作，其上自题云："半壑松风，一滩流水，此画家寻常境界，天游、云西，寥寥数笔，与墨华相掩映，斯境须从极能盘礴中得来，方不浮弱。"此画境界老苍，有荒阒寂寞之感，得于陆天游、曹云西者多矣。画用渴笔焦墨，多短皴疾点，所谓枪笔攒簇，积点而成。构图上密处极密，疏处尤疏，疏密间有吞吐。初视极破碎，细观极浑成。

三、生生的机趣

似乎黄宾虹一生追求的活络，都从微妙中觅得。其于艺道，极尽盘桓，梦寐求之：夜月中参悟，晨课中拾得，远游中体味，古迹中摩挲。他留下的文字和图像是其参悟后的很小一部分，可以略见其一生探索之痕迹。他的斟酌，总在点与

[1] 黄宾虹《怎样才是一张好画》，上海书画出版社、浙江省博物馆编《黄宾虹文集》之《书画编》（下），第31页。

[2] 此画今藏上海博物馆。

线、笔与墨、色与水、枯与润、明与暗、强力与细柔、生辣与温存之间。他不是重视艺术辩证法，首鼠两端而得其正，而是以一心去体验，得到深邃的生命启迪。浙江博物馆所藏其91岁作《宿雨初收图》，就是这样一件微妙的作品。图画宿雨初收、晓烟未泮之景，立于西子湖畔，目见南北高峰一带，朦朦胧胧，似幻非真。他以自己轻巧之笔，快乐而轻松地记下当时的感受，此顷他手中似乎没有了笔，没有了墨，没有一切物的存在，画只是其谈心的对象，他的心都付与晨雾轻烟中。[1] 黄宾虹的画至为可贵之处，在于以从传统中淬炼之笔，画自己直接的活泼的生命体验。

正如傅雷评其画所说："笔致凝练如金石，活泼如龙蛇。"（《观画答客问》）黄宾虹的画看起来很"重"，落脚点却在"秀"。他说："作画须楮墨之外别有生趣，趣非狐媚取悦，须于苍古之中寓以秀好，极点染处见其清空。"他的"秀"是于无秀中出秀，于无春处见花。其"浑厚华滋"之道，允为出秀之法："偏于苍者易枯，偏于润者易弱；积秀成浑，不弱不枯。"[2] "干裂秋风，润含春雨，垢道人从元季王黄鹤、梅花庵一变其法，卓跞今古。"干裂秋风与润泽春雨截然不同，在画家妙笔点化中，盎然春意从萧瑟枯朽中溢出。又说："有明沈石田、董玄宰俱自子久出，秀韵天成，每于深远中见潇洒……"[3] 其浑厚华滋之创造，即于深远中见潇洒。

从形式上看，黄宾虹的画厚密、沉重、迟滞、粗莽，他却要追求空灵、韶秀、清澈、高华流丽和燕舞飞花。他主张："要生，要拙，要涩，要茅，要晦暗，要嫩稚"[4]，却于此超越俗尚，自臻高格。他的画虽无山红涧绿，却也见天香阵阵、芳菲十里。其画风姿绰约处，如金石中的烂铜，如老树中的新花，如千年古潭中暗绿的苔痕梦影，又如温润细腻的翡翠绿玉。其画之至境，或可以晋人"幽夜之

[1] 黄宾虹84岁时所作《临流结茆图》构图似之，此又有新变。
[2] 以上两段文字引自黄宾虹《画学散记》，上海书画出版社、浙江省博物馆编《黄宾虹文集》之《书画编》（上），第26页。
[3] 同上书，第27页。
[4] 黄宾虹《论画鳞爪》，上海书画出版社、浙江省博物馆编《黄宾虹文集》之《书画编》（下），第367页。

逸光"[1]一语来比拟。其枯而见秀之方甚多,以下通过几个方面来略述其意。

(一)节节呼吸

黄宾虹在论米家山水时说:"惟米家于虚中取气。然虚中之实,节节有呼吸,有照应,灵机活泼,全要于笔墨之外,有余不尽,方无挂碍。"[2]他论画重虚实,在疏密变化中极尽斟酌,抟实即虚,蹈光蹑影,主张使画中笔墨尽有"呼吸",使线与点都活起来,山与水都动起来。他作画,如围棋中的"做气",要做活一片天地。他所奉行的不在取色而在取气的艺术哲学思想,就是要"做活"画面,使山与水通,天与地通,人与画通,色与墨通,尽为周流不殆之世界。

黄宾虹的画追求"血脉贯通"。血脉贯通乃精神焕发,一个生命体被创造出来,否则寒山瘦水尽为枯木死灰。他说:"欲知自然之妙,须断续联绵,处处有情,节节回顾,若隐若现,不即不离,隔者可使之连,远者可使之近。其法有层次,有布置,然不可误入于工匠之流,墨守规矩准绳,而不能变化。"[3]

黄宾虹的画墨象飘逸,远离墨潴之象。如其晚年所作《设色山水图》[4],是一幅渍墨之作,墨色淋漓,中有笔痕,虽有旁沁,终得收拢。构图不是习见的向一边偏去的惯例,而是以中峰为主,山峦向两边散开,色墨相融,由下向上抖去,焕若神明,若空林散花一般。山下林间点以赭色,极具烂漫之象。此图诚为其晚年佳作。

黄宾虹的传世佳品常有这"节节呼吸"之妙境。他晚年所作《江山渔舟图》[5],乃一墨色浑融之作,以秃笔画成,笔中水分极少,线条短促,构图简劲,下笔有凝滞之感。这是春天即兴而成,写西湖春来的欣喜,以墨为主,略施浅绛和青

[1]《世说新语·赏誉》:"张威伯,岁寒之茂松,幽夜之逸光。"(徐震堮《世说新语校笺》,第382页)
[2] 黄宾虹《中国画史馨香录》,上海书画出版社、浙江省博物馆编《黄宾虹文集》之《书画编》(上),第181页。
[3] 黄宾虹《梁元帝松石格诠解》,上海书画出版社、浙江省博物馆编《黄宾虹文集》之《书画编》(下),第413页。
[4] 今藏浙江省博物馆。见莞城美术馆、浙江省博物馆编《传无尽灯:黄宾虹·艺术大展作品集》,南宁:广西美术出版社2010年版,第164页。
[5] 作于1953年,今藏浙江省博物馆。

绿,富有逸气,在粗莽的笔墨之下,一切物象似乎都虚化了,似物又非物,而老树新芽,春波初荡,溪桥下的春水荡漾也依稀可辨。云如冻,山似蕉,老木新柳在舞,一叶渔舟隐没,似乎映出水的澄明。如此之作,允为文人山水的杰构。他曾说"不为枝节之学",于此画可辨矣,画中可谓节节呼吸,通体活络。

(二)光而不耀

黄宾虹的画追求"一片天光",然而光明却于"无明"意象中得来。这一思想深受董其昌、龚贤等影响,又如石涛所言"墨海里立定精神……混沌里放出光明",虽无光,而无量光明却从黝黑中、晦暗中绰绰而出。那种高华流丽、一片灵光、奕然动人的境界,乃是其山水的浪漫之处。

光而不耀,是黄宾虹数十年侍弄笔墨所悟出的大旨。光明的追求,不是对光亮感的描绘。老子说"明道若昧"——光明的道看起来是晦暗的,寓明于无明之中。庄子说"光而不耀"——光明不是从耀眼的光芒中得到,也同此意。黄宾虹深谙此理,他的画深藏这一传统哲学的精神密码。如他的"亮墨"之论即如此,他说:"墨为黑色,故呼之为墨黑。用之得当,变黑为亮,可称之为亮墨。"他引苏轼论墨之语,要使"光清而不浮,精湛如小儿目睛"[1]。如在宿墨上反复积染,干后墨凝结,若有光亮存焉,墨花散放,凝练而沉着,非炫人目,而沁人心。黄宾虹的"亮墨"一说,颇见创意,这一墨法探讨之成功,为他的造境提供了可能。

黄宾虹山水前后期有笔墨差异,但并非"白宾虹""黑宾虹"之别。早年其画清新雅淡,晚年其画一片黝黑,并非由白转黑,好黑云压城之势,而是要从黑白中跳脱,在最重浊的黝黑世界中,打破黑与白的对立见解,超越黑白的知识分别,在"大白若黑"——无光明中追求光明。当代学者丁羲元曾说:"他的画有一种浓重的氛围,有一种哲理的神秘,在黑与白的朦胧之中透出人生的历练和回眸。"[2]诚为笃论。

[1] 黄宾虹《画法要旨》,上海书画出版社、浙江省博物馆编《黄宾虹文集》之《书画编》(上),第495页。
[2] 丁羲元《从艺术史看黄宾虹》,中国艺术研究院美术研究所编《黄宾虹研究文集》,杭州:浙江人民美术出版社、济南:山东美术出版社2008年版,第39页。

一花一世界

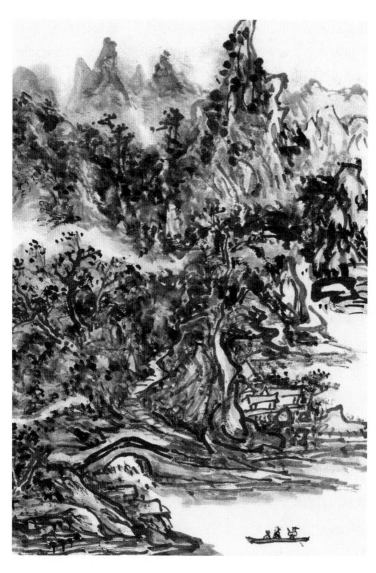

黄宾虹
山水
浙江省博物馆

　　黄宾虹提出的"五笔七墨"中的重墨法,便是黑入太阴之法,其中所潜藏的正是大白若黑的道理。黑与白是相互对待的,他的透黑之法,画夜行山,画黑密景,画月移壁,都在这脱略:脱今者以古,去近者以远,出白(清晰、具体、明白)者入黑,光而不耀,清而不浮。不在黑白疏密之对比,而在超越具象之努力。

（三）烂铜味

黑中可以有光，墨中也可出彩，"高墨犹绿，下墨犹赪"[1]，此为梁元帝论画语，南北朝时，画者就注意到墨可代色的道理。黄宾虹对此古法极为重视，在注解《山水松石格》时拈出此理。他重视墨色互融，更重视墨中取色。如他从焦墨、宿墨中探出"绿"来，诚为其微妙之创造。为墨一道，焦墨为难，非学力深者难降其笔，而黄宾虹善焦墨，其至于妙者，真可艳若绿云。他说："要使用焦墨如使用重青绿，无不入化。遥遥数百年，惟明季垢道人程穆倩（邃）山水，深明斯理……"经夜的宿墨，水少而凝固，也是造境之不可多得者，他说："宿墨之妙，如用青绿。"[2] 他每以此墨绿来创造他独特的境界。

墨中取色，实为造境。黄宾虹在90岁所作《江村图》题跋中说："山川浑厚，草木华滋，董巨二米，为一家法。宋元名贤，实中有虚，虚中有实，笔力是气，墨采是韵。"[3] 空林散花，原是由黑墨中转出。他说："黄子久之用赭石，王叔明之用花青……不在取色，而在取气。墨中有色，色中有墨……"墨色是形，墨气是神，以形写神，方能精光四射。他晚年常有浅绛山水，多有朴拙沉醉的意味，色墨一体，墨中裹孕着浅绛，沉着凝重，又有纵肆之味，笔意荒率而有细谨之处，饶有文气；又有以墨为主略施青绿的山水。他的浅绛或青绿，都形貌古朴，神采焕发。

黄宾虹的画缘此创造一种"烂铜味"。熟稔金石之道的他，将这种印章中的审美趣味带入山水中。如《松壑飞泉图》（藏浙江省博物馆），是其晚年笔，在构图上取北宋范宽等全景之势，靠左画高莽的山体，老松盘旋，山脚下细路上有人盘桓前行。墨法精微，以松绿间以染之，如青铜器上的锈迹，古朴幽淡，神秘万端，最是深邃中的活泼。松瀑烟树，在飞旋中裹为一体，作腾踔之势。又如其《夜读图》（藏浙江省博物馆），画夜行山，也有锈迹斑斑的烂铜味，高

[1] 此语本出南朝梁元帝萧绎《山水松石格》，后演为墨色互融、以墨代色之古法，对水墨画的发展卓具影响。

[2] 黄宾虹《宾虹画语录》，上海书画出版社、浙江省博物馆编《黄宾虹文集》之《书画编》（下），第43页。

[3] 图见中国美术馆编《黄宾虹精品集》，北京：人民美术出版社1991年版，第64页。

一花一世界

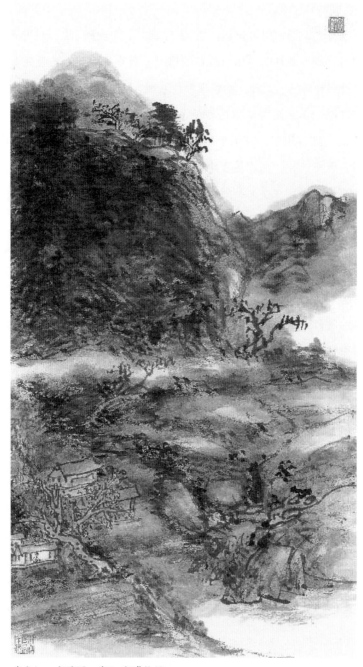

黄宾虹　夜读图　浙江省博物馆

古而幽眇。

（四）欲吐还吞

黄宾虹的笔酣墨饱中蕴回旋之势，烟树朦胧中有出尘之志。不似石涛的躁动，也不像垢道人的苍莽、石溪的乱柴堆积，他这里有幽深的烟雾，有沉醉中的迷离，有放纵中的优雅。他的画少有大开合，却有真激荡。画不以奇迥为要，多是平常之景，在他的妙笔处理下，却有幽阒寂寞，似尘中所有，非尘中所见。

黄宾虹的画有一种顿挫感。他承继中国传统书画思想，"一阴一阳之谓道"（《周易·系辞上》）的"势"的创造，是他奉行的准则。他的画常画得很大气，如晚年所作设色山水轴（藏浙江省博物馆），硬朗拙实中有灵动，使人印象深刻。图写山居生活，村落掩映在丛树之中，一人从桥上过，上有飞泉、远山，凡常之景，画得声色俱佳。近视乱乱，远观层次分明、杳然深远，大气衔山，空林廓落，成吞吐往还之势。

黄宾虹的画多有腾踔之势，读其画，或有飞旋之想。如其《山居水车图》（藏浙江省博物馆），画泉由高山两峰间滑出，斗折宛转，下部靠中有一圆形水车，是山家常有之观，似乎带动整个画面作飞旋，山在飞，树在飞，桥在飞，泉也在飞，在飞旋中有宁定的村落，有悠然前行的隐者。[1]总是这半壑松风、一滩流水，画来则有万般机趣。

（五）松秀感

黄宾虹的画受清中期以来金石风影响，然旨趣却不像金农、赵之谦等的作品，很少有连续性的长线条，也少有一视可知的块面。零星的、松散的、不着形象的造型，随意婉转的节奏，短促的轮廓线，枯淡的粗点皴，拖泥带水，边际不清，凡此，使其画饶有"松秀"之韵。

碧苔芳晖，轻云叆叇，如梦如幻，边际漫漶，不着实处，似是非是，黄宾虹常在这样的模糊中追求松秀，这是浑然中的秀出。他八十多岁后所画越发模糊，

[1] 莞城美术馆、浙江省博物馆编《传无尽灯：黄宾虹·艺术大展作品集》，第107页。

一花一世界

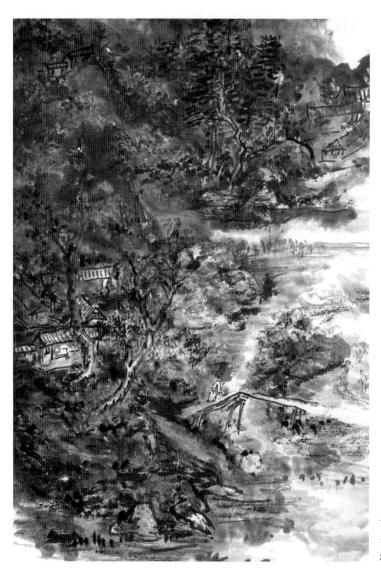

黄宾虹
山水
浙江省博物馆

这与其白内障眼疾有关，又非全因，最相关处乃在他的境界创造，他要于此取一种意合之法，随意婉转，老辣纵横。如他极晚之年的《游归棹图》（藏浙江省博物馆），皴染兼带，墨色浑然，树若有若无，山若隐若现，虽受米家山之影响，又有不同风致。轻舟来归，沉重中有轻松，粗莽中有机趣，一种松秀，犹可掬玩。

又如其《扁舟一叶看飞泉图》（藏浙江省博物馆），整体结构谨严，左重右轻、上重下轻，虽有压迫之势，但更见画的张力，边际的模糊令人印象深刻。

要言之，黄宾虹画作之活泼机趣，源自于中国传统的生生哲学。生生不已，新新不停，追求鸢飞鱼跃的"活泼泼地"真精神，此为黄宾虹"华滋"论的要诠。

四、纯化的语言

黄宾虹是传统文人画的接续者，超越形式是文人画的宗旨，也是其论画要则。他说："取象于笔墨之外，脱衔勒而抒性灵，为文人建画苑之帜……"超于象外、独抒性灵，其于绘画之道的一切努力，都建基于此。

黄宾虹说："凡画山，不必似真山，凡画水，不必似真水，欲其察而可识，视而见意而已。"于此提出了"别峰相见"的观点，颇解人颐，他自言受到禅宗"教外别传"的启发。作此峰则非此峰，意思是不在峰中，不在笔墨中，不在意象中。文人山水之独特处有二：其一，不将山水当作"风景"。如果只是从山水外在形态上去参取，山水成为外在之景物，我成了一个爱山水之美、画山水之象的主人，山水成为我控御的对象，成为一道"风景"，这是与文人山水大异其趣的。文人山水，画山水，是画一片心灵的境界，画人与世界优游的感觉，此中之山水是与人相与优游之"存在"，而非我览观之对象，故而说山非山、水非水。就像苏轼所说的："世人见古有见桃花而悟道者，争颂桃花，便将桃花作饭吃。吃此饭五十年，转没交涉。正如张长史见担夫与公主争路，而得草书之法，欲学长史书，日就担夫求之，岂可得哉？"[1] 画山水，其意趣在山水之外。其二，不将山水当作心灵的比喻、象征物。虽然文人山水画强调抒发性灵、表达内在情感，但表现在画中的山水绝非"内在情感"的"外在呈现物"，如果是这样，山水本身只是一种媒介，从而失去独立的意义。这种符号论的解读与文人山水的事实相去甚远。

[1]〔宋〕苏轼《书张长史书法》，孔凡礼点校《苏轼文集》卷六十九，第2200页。

在文人画中，艺术家的心灵照亮山水，山水既不是一种对象，又不是徒然外在的呈现物，而是与人"共成一天"、组成生命境界的"相与"之存在，是与我"相见"的"别峰"——非以物质对象、象征符号呈现的外在之丘壑。

画此丘壑，不在此丘壑，又不离丘壑。文人画中的丘壑是由独特的形式造成的，这就是山水画的语言"纯化"问题。我在《南画十六观》中曾说："文人画有一种超越形式的思考，变形似的追求为生命呈现的功夫。文人画的根本努力，主要在于形式的'纯化'。因此，文人画的研究中心，在'表达什么'与'如何表达'二者之间，以后者更为重要。"[1] 所谓纯化，是一种提炼，是具体形象的虚拟化、物质形态的超越化、山水存在的境界化。纯化是对传统语言的纯化，对外在物象的纯化。画家在古法与外物之流连中，删汰杂质，提取最适合表现自我的笔墨、位置语言，形成自己的创造语汇。

黄宾虹"浑厚华滋"的审美理想，是通过纯化的山水语言来实现的，这促使他在与古为徒、师法天地、独抒性灵中锻造更适合境界呈现的形式，使他的笔墨语言更纯洁，更沉静，更内敛。

心灵的净化、笔墨的程式化和形式的简化，是黄宾虹重视的三个语言纯化的手段。

（一）心灵的净化

黄宾虹视绘画为心灵救赎之道，他在《说艺术》中说："艺术救世，是不可不奋勉之也。"将艺术当作救赎人心之工具。他提倡内美，所谓"品节、学问、胸襟、境遇，包涵甚广"[2]，认为绘画具有洁净灵魂、提振人心之功能，反对徒然悦人耳目的外美。他认为画不能留于"物质文化"（意为外在形式），而须以"精神文明"为标的，"文化之高尚，尤重作风"。故其绘画之理想样态，首在有光明正大之象，有"一团和气"，不为浮薄孟浪之态。他对传统画史的勾陈，始终不脱此旨。他

[1] 参拙著《南画十六观》序言，第13页。
[2] 黄宾虹《论画鳞爪》，上海书画出版社、浙江省博物馆编《黄宾虹文集》之《书画编》（下），第366页。

反对柔靡、浮薄、枯硬之风，也与此有关。他说："乃若江湖浪漫之作，易长嚣陵；院体细整之为，徒增奢侈。"此即针对绘画的功能而言。

黄宾虹"浑厚华滋"的理想世界，是静穆的艺术境界。他对传统美学的"静水深流"深有心会。他说："宋元名迹，笔酣墨饱，兴会淋漓，似不经意，饶有静穆之致。"他作画，以"有一种静穆之气扑人眉宇"为高格。心不洁净，用墨无法，他说："画用宿墨，其胸中必先有寂静高洁之观，而后以幽淡天真出之。"画者以清心洁韵照亮笔墨，复以笔墨意象出胸襟之气象。笔墨者，我之笔墨；画中气象，乃我心中气象。我以笔墨创造丘壑，笔墨、丘壑、气象在我的生命贯穿下，融为一体，这是一种深邃的性灵切入的功夫。

浙江博物馆藏黄宾虹91岁所作《山中话旧图》，与其一般表现相比，可谓细笔山水。清幽的格调令人陶醉，如激流过后的平滩，娓娓细语，在丛林间，在山麓旁，笔墨的老到依旧，而境界的呈露又现新景，得秀润天成之妙。这也是黄宾虹一生探讨之归宿。其"宾虹，年九十一"的落款题书，都与以往不同，那样清湛可人。这可以说是黄宾虹艺术中的"平"的境界，笔不枯不润，墨不浓不淡，色不艳不俗，腕不轻不重，景不繁不简，长天云物并不求远，林下盘桓并不近俗，矜持自消，躁气全无，真在一片静穆中。

（二）笔墨的程式化

程式化，是决定文人画发展的命脉。其突出特点就是虚拟性。程式化使画面呈现的物象特点虚化：绘画形式中的实用性特点（物）虚淡化，作为具体存在（形）的特点也虚淡化。

与一般画家不同，现存留之黄宾虹画迹，多无题跋，也非赠人之作，亦非专事创作所为，而是他的习画记录，他研究古画、揣摩笔墨、表现体会的图像记录。所以他的画带有强烈的研究性痕迹，其中记载着他如书家临帖的实践，含蕴着他探讨艺道的轨迹。

这里有一种形式语言的"过滤"。黄宾虹的"过滤"标准，在"以北宋风骨，蔚元人气韵"一语。这本是他评渐江画之语，为其一生所奉行。就像龚半千画上

一花一世界

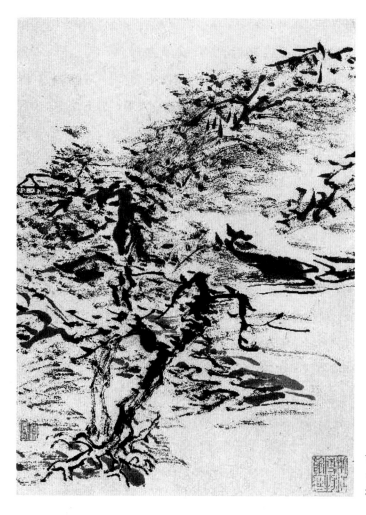

黄宾虹
山水画稿
浙江省博物馆

题跋所说,"以倪黄为游戏,以董巨为本根",他以元人之气韵去融会宋人之风骨,得其始基,化其风度。他说:"黄子久师法北苑,汰其繁皴,瘦其形体,峦顶山根,重加累石,横其平坡,自成一体。"又说:"学古人不能变,便是篱堵间物。"这个"变",就是他的"过滤"。

有一种钩古画稿,是黄宾虹的"背临",此类作品今存数百幅。他平生经眼古画甚多,在故宫鉴画,记录读画达四千多件。他常将这些"记忆中的作品",

第十六章 黄宾虹的"浑厚华滋"说

在每日晨课中勾勒写出,单线勾勒,不加染着,记画中位置,主要物态、空间布陈、画家题诗,甚至他人的题跋,一一录之,一如绘画著录著作,只不过是以图像来著录罢了。此类"背临",其实是一种抽丝剥茧的功夫,并非原样复演,他也无法做到,其中多杂有自己的体会,或强调其画境,或重其笔墨,或在意其布陈,笔下浮出的几缕硬痕、几许物态轮廓,是他揣摩的心得。

在钩古画稿中,有一幅仿巨然之作,略其形象,唯有高树寒山之影像,全以渴笔焦墨为之,不用渲染,浮空蹑影,其雪后生香之态可见。黄宾虹颇重巨然平淡幽深、野逸高朗之境。他习临李成,活化其清旷潇洒之境,有几幅钩古画稿临李成之作,唯有枯木寒林,前人评李成"气韵飘渺欲仙,其骨力矫矫如游龙,其神彩霏霏如翥凤"[1],均通过其几缕笔痕去捕捉。他揣摩范宽,重其雄奇老硬,而高朗宽厚亦在其中。

其中还包括不少"以别人的眼看古画"者,这又多了一层"过滤"。如黄宾虹平生好渐江、邹衣白、恽向山之作,他常透过这几位近世大家的眼去看前代宗师之作,如钩古画稿中有数幅橅写向山之作,而向山又是揣摩前代大师之作,如橅董巨、橅二米,黄宾虹于此着意,层层过滤后的影迹,成为日后累建其艺术大厦的基本语言。

其中包含着开阔的意绪回旋空间。如一幅藏浙江省博物馆的画稿,题云:"此大小米家法也,垢区、鹰阿往往以焦笔为之,亦淹润有致。"在画的下部渴笔焦墨勾画出几缕痕迹,上部天空略擦些墨影。初视与二米的画法没有任何相似处,水气很重的漫漶在这里变成了焦枯,烟云飘渺的质态在这里脱化为硬硬的墨影,这其实是黄宾虹两位乡贤程邃、戴本孝心中的米家法,黄宾虹深以为然。所取长天云物、脱略山川之风姿,究其本,还是米家法的核心。程、戴二家的风范,得于米家法的真传,却带入了黄宾虹的"生命方程"中。

当然,其中最主要的还是他直接临摹前世宗师之作。浙江省博物馆藏有大量

[1]〔清〕卞永誉《式古堂书画汇考》画卷十一引世贤子评语,第1579页。

 一花一世界

黄宾虹所赠"临摹画稿",可以看出他步武宋元的痕迹。

黄宾虹还有大量的写生画稿,当然不是实景的速写,视其笔下所出,与所对之景,几无任何相似之处,细视之却又有几分相似。它们画的是他心灵的影像,外在物象是刺激艺术家兴会之资,而他所要画的不是外在之景,而是心中之"兴"——他的真实的生命感受。他临戴本孝画,录其诗云:"何处无深山,但恐俗难免。更上数层峰,此兴复不浅。"这个"兴"也是他的目标。他常常以向山法、渐师法、北苑法、大痴法、云林法等,去画朝夕晤对之山水,将古法、实景与自己的意兴三者打成一片。他1947年曾谈及此一体会:"近悟于古迹与游山写稿,融会一片,自立面目,渐觉成就可期。然全以笔墨用功为要。"

黄宾虹一生创立了不少山水语言,这些语言虽然与传统有密切关系,但纳入他的语言系统中,便被赋予新颖的内容。如他对笔痕的强调,给人留下极深印象。他说:"下笔便有凹凸之形,此论骨法,最得悬解。"这本是董其昌《画禅室随笔》中论艺之语,言一笔之下,如在四天无遮的宇宙中划下痕迹,于是便有了沟壑,便流出自己心灵的端绪。他晚年的画就从重骨骼入手,以矫南宗后学之流弊。他通过观察外在物象所悟出的"雨淋墙头",成为其画中的一个程式,其实就是强调润而不失其梗概。他有诗云:"我从何处得粉本,雨淋墙头月移壁。"

黄宾虹引黄山谷"如虫蚀木,偶尔成文",做起点阵行当,点点积起。"如虫蚀木"的点法,也成了他的笔墨语言。其《溪山柳亭图》[1],画的是湖边柳意,此极平常之景,在他则画得很有趣味。画多用点法,有虫蚀叶之象。点与线,线由点出,从点入手,即从根源入手。画之深厚,非点则无以积之。这是深通画理之观点。

黄宾虹的夜行山,更是他的当家语言。他说:"夜行山尽处,开朗最高层。"在夜行之山中寻求熹微的光明,夜行见山顶,光亮沿其边,月黑星稀亦如此。他说宋人最善此道:"北宋画多浓墨如夜行山,以沉着浑厚为宗,不事纤巧,自成

[1] 今藏中国美术馆。见中国美术馆编《黄宾虹精品集》,第128页。

大家。"[1]此语言是大白若黑中的转换，在浑然天成中的萃取，在厚密深重中对松秀的把玩。

（三）形式的简化

黄宾虹的画，一如《易传》所说，在"洁净幽微"中。大道至简，他晚岁对此理体会愈加深刻。

黄宾虹对简淡一法期许极高，他说："画非精工无以明其理，非简淡无以全其真。"[2]在他看来，画史的发展，就是一个趋于简化的过程：唐人尚烦冗，尚有刻化；宋人去其刻画，而出以心灵之法，但笔墨意象尚繁；元人简逸，"三笔两笔，无笔不繁"；明人更加简括。当然，简不是对笔墨繁多的厌倦，而是水墨画发展的趋势使然。其实，水墨画取代丹青，蔚为中国画正宗，就是为脱略形似而设的。

简，是一种形式状态，而"减"则是达于"简"的功夫。数十年里，黄宾虹纵心笔墨、泛观物象、自造丘壑的功夫，就是在"做减法"：去辙迹，遗形貌，脱略山水之迹，推原笔法之妙，化物象组织为笔墨意趣，变丘壑呈现为灵心节奏。他对宋画近视不类物象、远观景物粲然之法，尤有会心。他的画虽脱略其象，但并非走向抽象。他说今世之欺世盗名者，必托之以无常形者也，在抽象上下功夫，终同小儿之戏，不悟绘画高妙之境。

黄宾虹在揣摩古法中"做减法"。他推崇云林的减法神工："要知云林从荆浩、关仝入手，层岩叠嶂，无所不能。于是吐弃其糟粕，啜其精华，一以天真幽淡为宗，脱去时下习气。故其山石用笔，皆多方折，尚见荆关遗意，树法疏密离合，笔极简而意极工，惜墨如金，不为唐宋人之刻画，亦不作渲染，自成一家。"荆关遗意，不可能不高，云林学其法，纵然再高，还是他人法，一出于云林之手，还

[1] 黄宾虹《自题画》，上海书画出版社、浙江省博物馆编《黄宾虹文集》之《题跋编诗词编金石编》，第28页。

[2] 黄宾虹《论画宜取所长》，上海书画出版社、浙江省博物馆编《黄宾虹文集》之《书画编》（下），第27页。

是要删其层岩叠嶂，汰其层层幽深，以一笔之痕，当荆关之重峦，出一湾瘦水，便是前代大师之万壑松风。无刻画，也无渲染，云林是损之又损，以至于抽出简淡的意象世界，抽出他的家法。

工于意而简于笔，遗其貌而取其神，这是黄宾虹论"简"的持守。他"做减法"，不是减笔墨，减构图，减少意象的呈现，而是意思超脱，迥出物表。"简"，或近禅家之心灵的不执着、不沾滞。他说"元四家""简之又简，皆从极繁得之"[1]，不在画面构成的繁简，而在取意之简："龚半千言，宋人千笔万笔，无笔不简，元人三笔两笔，无笔不繁。古人重笔，不论繁简；繁简在意不在貌也。"[2] 以意统之，不在刻画，不在吴装时习。

黄宾虹在做减法中，修炼自己心灵的"损"道，也即拙道、无为之道、云淡风轻之道。他的笔墨深厚，他的理论积累深厚，晚年他的意象世界更深厚，勃郁的生命状态，在沉潜的灵渊中涌动。他论云林说："其画正在平淡中，出奇无穷，直使智者息心，力者丧气，非巧思力索可造也。"心如大海，不增不减，风来无咆哮，浪去见清流，数十年里，黄宾虹醉心于山水之道中，似乎每日都在画中行。但与同时代的很多画家相比，他的"画家"的感觉、"创作"的意识最淡，或云其画如西人之"无标题音乐"。他的数千作品，如书家临帖之作，只是逸笔草草，无一字之题，甚至无一山可象，允当习画之功课、参悟之凭借，一如八大山人所说的"涉事"——他弄笔墨，是来做这件事，这件如一日间坐行起卧的事而已，由此亦可见其心意的云淡风轻。或有谓此乃黄宾虹之遗憾处，我倒以为正是黄宾虹之精警处。龚半千说得好："惟恐有画，是谓能画。"[3] 太把自己当画家，其实并不是一个好画家。

[1] 黄宾虹 1946 年所作《深山幽居》题跋。此图深厚密致，作夜山之景，积点而成，构图朝左侧倾。见中国美术馆编《黄宾虹精品集》，第 32 页。

[2] 黄宾虹《自题画》，上海书画出版社、浙江省博物馆编《黄宾虹文集》之《题跋编诗词编金石编》，第 26 页。

[3] 美国纽约大都会艺术博物馆藏龚贤十二开山水册页，其中一开题跋。

结　语

质言之，黄宾虹不是没有可议处，他是一位有很高学养的艺术理论家，但其理论与实际的创作间，时有不相吻合处。理过其辞、以学问为画，多少也伤害了他的意象创造。他追踪古法的过程，是为了立自我之法；但为古法所执，在他的画中也不是没有显现。即就其理论而言，也有重复处、因袭处、不够圆融处。[1]

但黄宾虹是中国近百年罕有其匹的画家，他有独标清流的抱负，有深通中国哲学思想的智慧，有对中国传统艺术精神穷幽入微的理解，尤其在笔墨一道的研究所得上，上穷数百年亦未有其人。他的研究结论，是对中国绘画传统的绝大贡献。他一生如此执着地探求他所认可的艺术道路，执着到有些僵化，所留下的书画之迹，记载着一位真诚艺术家的灵魂和艺术水准，与那种浪得其名的所谓大师划然有别。黄宾虹创造了一个令人神往的艺术世界，又打通了通往中国传统绘画智慧世界的路径。

"一花一世界，一草一天国"，在黄宾虹的理论与实践探讨中，留下清晰的印迹。

[1] 如黄宾虹对画史的描绘，对吴门僵硬、云间娄东柔靡、道咸中兴的论述，对其乡梓画家在画史上地位的判定，时有不够稳实之处。

剩　语

行文至此，已够烦冗，再容我对本书的一些基础问题作简单交代。

牟宗三有一段话，谈到中国哲学史只能从孔子开始讲的道理："胡适之讲中国哲学，是直接从老子开始，这是不对的。从春秋时代开始是可以的，但是不能自老子，因为老子这个思想是后起的。老子的思想为什么是后起的？最重要的一点是，道家的思想是个反面的思想，有正面才有反面。你只有先从正面去了解，才能了解反面。正面没了解，一开始就从老子反面的话讲起，这是不行的。"[1] 牟先生说的是有道理的。

本书虽然没有过多涉及以孔子为代表的儒家哲学，却是以其为主要背景而讲的。"当下圆满的体验哲学"，是一种超越秩序、超越"人文"的思想，没有儒家思想的基础，也不可能产生这样的艺术哲学观念。像陶渊明的"任真无所先"的思想，就是由对秩序的反思而产生的。本书通过艺术哲学的发展历程，主要思考构造理性、秩序大厦时，道家和禅宗哲学对人真性的影响。儒家思想中其实也包含着这样的思考，只是没有道家和禅宗哲学表现充分，讨论问题的侧重点不同罢了。

书中讨论如何超越知识、秩序、传统、法度等，并不意味着这种"当下圆满的体验哲学"是一种反知识、反秩序、反传统、反法度的思想观念，它只是在知识、秩序等之外，思考生命存在的意义。就像石涛说他的"一画"内涵："不立一法，是吾宗也；不舍一法，是吾旨也"——"一画"，是当下直接的生命创造，没有任何先行的法度可以制约它，这是"不立一法"；同时又不是摒弃法度，无所依凭，以新变代替原来的秩序和法度，这是"不舍一法"。没有规矩不能成方

[1] 牟宗三《中国哲学十九讲》，上海：上海古籍出版社1997年版，第49页。

圆,没有秩序不可能形成适宜人存在的空间。问题的关键,在于人是不是就这样慷慨地将整个生命交给既定的知识和秩序,让它代自己安排。董其昌说得好:"知之一字,众妙之门,又有云知之一字,众祸之门……"(《容台集》别集卷一《禅悦》)人的生命存在,应该葆有自然而然的节奏,不一定要顺着那确定好的音符来演奏。人与一花一木一样,也是自然,也具有"天"所赋予的创造权力,没有一个外在于我的"天"的存在,所以师法自然,则法天地,也就是确立自我生命的价值。人的生命里程,应无遮蔽地展开,禅家说,"如春在花",用生命的春意,洒向铺满鲜花的小路,正是此中意思。

本书所说的"一朵小花的意义",突出两点:其一,人的生命不是某种先行存在的知识、秩序等的依附物,文明的发展并不意味着将人挤到一个被某种势力所认可的狭窄通道去接受塑造,塑造成这个世界适销对路的产品;其二,每一个存在都有依循它自己的生命逻辑"活"下去的权力和意义。

为了集中讨论相关理论问题,本书在写作中,注意以下问题:

(一)内容限定

第一,对象的限定。小中现大,是中国传统哲学极为重要的思想,内容也非常丰富,为了集中讨论,本书将研究对象主要限定在传统艺术哲学领域。它包括两方面内容:一是艺术本身的研究,艺术哲学理论和作品分析,是当然的研究中心;二是生活态度的分析,用艺术的方式生活,让生活艺术化,这也是艺术哲学关心的重要内容。它与中国传统文明的特性有关。在中国古代,琴棋书画诗乐舞等,本来就不像今天被称为所谓"艺术",它们就是人生活的延伸。本书所讨论的"生命存在的意义",在此有充分展现。

第二,时间的限定。艺术哲学中的当下圆满体验理论,在先秦道家哲学中就奠定了基础,儒家哲学也有涉及。佛教传入中国后,推动了此理论向艺术和实际生活中延伸。所以,本书的讨论,将时间的节点伸展到魏晋南北朝前。就狭义的艺术体验哲学发展看,本书认为,陶渊明的思想是此一理论的奠基,至唐宋时期此一理论渐趋成熟,宋元以来不断得到丰富,在艺术创造和生活实践两方面得到

全面铺展。所以，本书讨论的内容多集中在唐宋到清代这段时期。这一理论至今仍在对我们的艺术活动和生活理想产生影响，本书的讨论对此也有所注意。

第三，特别关注的问题。本书将文人艺术作为特别关注的对象，因艺术哲学讨论的小中现大、诸法平等、归复真性等问题，在文人艺术中得到充分展现。文人艺术，大致发端于盛唐时期，至宋元达到高潮，历经千余年发展过程。文人艺术，是体现文人意识（古人称为"士气"或"士夫气""隶气"等）的艺术。而文人意识，本质上是非从属的自我呈现意识，以自我生命价值的追寻为其根本旨归，这正是本书关心的中心问题。

（二）核心概念

本书有三个基础概念：

一是体验。一朵小花的意义，乃在说生命存在的意义。这往往被剥夺的意义，唯有在纯粹生命体验中才能"发现"，所以"体验"是本书探讨生命存在意义的中心概念。在知识、秩序的羁縻中，人真实存在的意义常处于遮蔽状态，通过纯粹体验，归复真性，去除遮蔽，让存在的意义澄明呈现。

纯粹体验，根本特点是对知识的超越，是人与世界融为一体存在方式的确立。因此，它是一种生命存在方式，既不能简单归于认识论，又不能归于工夫论。它不是认知方式的选择，这种纯粹生命体验，与西方艺术心理学中的直觉说有根本差异，后者是一种认识世界、把握世界的方式，属于认识论的范畴。同时，这种纯粹生命体验，也不能局限于心灵修养工夫的范围来理解，它与中国传统哲学的修养工夫论毕竟有不同的关注中心。其理论核心是人在纯粹体验中所建立的与世界一体的关系，而修养工夫论关注的是人生境界的培植和提高，是一种"德性"主张，本书所论境界的根本特点之一，就是超越"德性"。

二是真性。去除一切遮蔽，让生命敞亮，纯粹体验是对真性的归复。真性（或称自性、性）有三个重要特点：首先，性有本意。它是人未染的生命本原样态。其次，性有空意。所谓性与空等，归复真性，无名，无量，无情，无垢无净，透透脱脱，洒洒落落，无所沾染，以不有不无的非知识样态存在，臻于造物

初无物的境界,所以,性即是空。最后,性即是见(现)。性、见一体,归于性,乃臻于存在的澄明之境。

佛教强调,人人心中有个如来藏清净心,心可染,清净本心不可染。传统艺术哲学中的真性也是如此,它是人人胸中所具有的,是生命存在的理由和权利。真性不是一个空白世界,而是对创造动能的恢复。荆浩说画之至高境界是得"元真"气象,李日华说由形、势、韵上升到"性",艺术才彰显出它最有价值的方面,石涛说"一画"是无法之法,这都是将真性作为一种生命创造的动能,一种未被扭曲的存在。

三是境界。纯粹体验中,归复真性,创造一个意义世界,或者说成就一个活泼的生命宇宙,这敞开的世界或宇宙,就是境界。这当下(时间)、此在(空间)生命体验中发现的世界,是富有意义的世界,是一个价值宇宙,是人生命安顿之所。

这样的生命境界,不是对境,而是在对象化关系解除后所产生的生命宇宙,是生命世界的敞开。既不是我照亮物,也不是物照亮我,是我与世界相互奴役状态的解除。人在体验中"别造的"这一境界,实现了生命存在无遮蔽的呈现。

这境界,与传统美学的"思与境偕""情景交融"的主客相融境界不类,与王国维所泛论的"有我之境""无我之境""诗人之境""常人之境"也有区别,与冯友兰所说的四种人生境界说更有根本差异,即使冯先生所说的"天地境界",也是一种人心性所"照亮"的宇宙,与此敞亮的、当下即成的生命世界不同。

体验——真性——境界,构成了当下圆满体验哲学的三个关节点,三者一体贯通,没有纯粹体验,便不会有真性的归复,没有真性的归复,也就不可能呈现一个饱含生命意义的境界。

(三)上下篇关系

大体而言,上篇是平面的理论结构分析,下篇是纵向的历史发展梳理。上篇

的通观，为下篇的讨论提供了一个观照问题的框架。下篇所选择的讨论对象，往往在一个或数个问题上突出上篇讨论的理论节点，弥补上篇因考虑结构分析而无法细密展开的内在理论层深。上下篇的讨论时有重合，是为了强化对一些关键问题的说解。

主要参考文献

〔晋〕郭象注,〔唐〕成玄英疏《南华真经注疏》,北京:中华书局1998年版。

〔晋〕僧肇著,张春波校释《肇论校释》,北京:中华书局2010年版。

〔晋〕王弼注,楼宇烈校释《老子道德经注》,北京:中华书局2011年版。

〔南朝梁〕僧祐《弘明集》,《四部丛刊》本。

〔唐〕白居易著,谢思炜校注《白居易诗集校注》,北京:中华书局2006年版。

〔唐〕白居易著,谢思炜校注《白居易文集校注》,北京:中华书局2011年版。

〔唐〕杜甫著,〔清〕仇兆鳌注《杜诗详注》,北京:中华书局1979年版。

〔唐〕法藏著,方立天校释《华严金师子章校释》,北京:中华书局1983年版。

〔唐〕房玄龄等《晋书》,北京:中华书局1974年版。

〔唐〕贯休著,胡大浚笺注《贯休歌诗系年笺注》,北京:中华书局2011年版。

〔唐〕李白著,〔清〕王琦注《李太白全集》,北京:中华书局2015年版。

〔唐〕李德裕《李文饶别集》,《四部丛刊》本。

〔唐〕释皎然《昼上人集》,《四部丛刊》本。

〔唐〕司空图著、郭绍虞集解,〔清〕袁枚著、郭绍虞辑注《诗品集解·续诗品注》,北京:人民文学出版社1981年版。

〔唐〕司空图著,祖保泉、陶礼天笺校《司空表圣诗文集笺校》,合肥:安徽大学出版社2002年版。

〔唐〕王维《王右丞文集》,宋蜀本。

〔唐〕王维撰,陈铁民校注《王维集校注》,北京:中华书局1997年版。

〔唐〕王维撰,〔清〕赵殿成笺注《王右丞集笺注》,北京:中华书局1984年版。

〔唐〕韦应物《韦刺史诗集》,《四部丛刊》本。

〔唐〕杨炯著，祝尚书笺注《杨炯集笺注》，北京：中华书局 2016 年版。

〔唐〕张彦远著，范祥雍点校《法书要录》，北京：人民美术出版社 2016 年版。

〔唐〕张彦远著，章宏伟编，朱和平注《历代名画记》，郑州：中州古籍出版社 2016 年版。

〔宋〕陈师道《后山诗话》，《津逮秘书》本。

〔宋〕陈思辑《书苑菁华》，《翠琅玕馆丛书》本。

〔宋〕陈与义著，白敦仁校笺《陈与义集校笺》，杭州：浙江古籍出版社 2014 年版。

〔宋〕道璨《柳塘外集》，《文渊阁四库全书》本。

〔宋〕道元辑，朱俊红点校《景德传灯录》，海口：海南出版社 2011 年版。

〔宋〕董逌《广川画跋》，杭州：浙江人民美术出版社 2016 年版。

〔宋〕黄庭坚著，郑永晓整理《黄庭坚全集辑校编年》，南昌：江西人民出版社 2008 年版。

〔宋〕黄庭坚撰，〔宋〕任渊、史容、史季温注，刘尚荣校点《黄庭坚诗集注》，北京：中华书局 2003 年版。

〔宋〕惠洪《石门文字禅》，《四部丛刊》本。

〔宋〕计有功辑《唐诗纪事》，《文渊阁四库全书》本。

〔宋〕黎靖德编，王星贤点校《朱子语类》，北京：中华书局 1986 年版。

〔宋〕林希逸著，周启成校注《庄子斋口义校注》，北京：中华书局 2009 年重印本。

〔宋〕陆游《剑南诗钞》，《文渊阁四库全书》本。

〔宋〕陆游著，钱仲联校注《剑南诗稿校注》，上海：上海古籍出版社 1985 年版。

〔宋〕罗大经撰，王瑞来点校《鹤林玉露》，北京：中华书局 1983 年版。

〔宋〕梅尧臣《宛陵集》，《四部丛刊》本。

〔宋〕米芾撰，辜艳红点校《米芾集》，杭州：浙江人民美术出版社 2014 年版。

〔宋〕欧阳修著，李逸安点校《欧阳修全集》，北京：中华书局 2001 年版。

〔宋〕普济著，苏渊雷点校《五灯会元》，北京：中华书局 1984 年版。

〔宋〕沈括著，诸雨辰译注《梦溪笔谈》，北京：中华书局 2015 年版。

〔宋〕沈义父《乐府指迷》，《宝颜堂秘笈》本。

〔宋〕司马光《温国文正公文集》，《四部丛刊》本。

〔宋〕苏轼《苏文忠公全集》,明成化刻本。

〔宋〕苏轼著,〔明〕毛晋编,白石点校《东坡题跋》,杭州:浙江人民美术出版社 2016 年版。

〔宋〕苏轼著,〔明〕徐长孺编《东坡禅喜集》,合肥:黄山书社 2010 年影印首都图书馆藏明天启刻本。

〔宋〕苏轼撰,王松龄点校《东坡志林》,北京:中华书局 2002 年版。

〔宋〕苏辙著,陈宏天、高秀芳点校《苏辙集》,北京:中华书局 1990 年版。

〔宋〕王十朋《东坡诗集注》,《四部丛刊》本。

〔宋〕魏庆之著,王仲闻点校《诗人玉屑》,北京:中华书局 2007 年版。

〔宋〕辛弃疾著,辛更儒笺注《辛弃疾集编年笺注》,北京:中华书局 2015 年版。

〔宋〕圜悟克勤编《碧岩录》,《大正藏》第四十八册。

〔宋〕赜藏主编集《古尊宿语录》,北京:中华书局 1994 年版。

〔宋〕张邦基《墨庄漫录》,孔凡礼点校《墨庄漫录·过庭录·可书》,北京:中华书局 2002 年版。

〔宋〕赵令畤《侯鲭录》,《知不足斋丛书》本。

〔宋〕朱长文《乐圃馀稿》,《文渊阁四库全书》补配本。

〔宋〕朱长文《墨池编》,《文渊阁四库全书》本。

〔金〕元好问著,周烈孙、王赋校注《元遗山文集校补》,成都:巴蜀书社 2013 年版。

〔元〕方回《桐江续集》,《文渊阁四库全书》本。

〔元〕方回《瀛奎律髓》,《文渊阁四库全书》本。

〔元〕顾瑛辑,杨镰、祁学明、张颐青整理《草堂雅集》,北京:中华书局 2010 年版。

〔元〕顾瑛著,杨镰整理《玉山璞稿》,北京:中华书局 2008 年版。

〔元〕华幼武《黄杨集》,明万历四十六年华五伦刻本。

〔元〕柯九思《丹丘生集》,清光绪刻本。

〔元〕倪瓒《清闷阁遗稿》,明万历刻本。

〔元〕倪瓒著,江兴祐点校《清闷阁集》,杭州:西泠印社出版社 2010 年版。

〔元〕陶宗仪《南村辍耕录》,北京:中华书局 2004 年版。

〔元〕王冕著，寿勤泽点校《王冕集》，杭州：浙江古籍出版社 2012 年版。

〔元〕吴澄《道德真经注》,《正统道藏》本。

〔元〕吴澄《吴文正集》,《文渊阁四库全书》本。

〔元〕杨维桢《东维子文集》,《四部丛刊》本。

〔元〕杨维桢著，邹志芳点校《杨维桢诗集》，杭州：浙江古籍出版社 2010 年版。

〔元〕虞集《道园类稿》,《文津阁四库全书》本。

〔元〕虞集 《道园学古录》，明刻本。

〔元〕虞集《道园遗稿》,《文津阁四库全书》本。

〔元〕虞集撰，王颋点校《虞集全集》，天津：天津古籍出版社 2007 年版。

〔元〕张雨《贞居先生诗集》,《四部丛刊》本。

〔元〕赵孟頫著，钱伟彊点校《赵孟頫集》，杭州：浙江古籍出版社 2012 年版。

〔明〕陈洪绶著，吴敢点校《陈洪绶集》，杭州：浙江古籍出版社 2012 年版。

〔明〕陈继儒《岩栖幽事》,《宝颜堂秘笈》本。

〔明〕董其昌著，邵海清点校《容台集》，杭州：西泠印社 2012 年版。

〔明〕董其昌著，叶子卿点校《画禅室随笔》，杭州：浙江人民美术出版社 2016 年版。

〔明〕高启《高太史大全集》,《四部丛刊》本。

〔明〕高启著,〔清〕金檀辑注，徐澄宇、沈北宗校点《高青丘集》，上海：上海古籍出版社 1985 年版。

〔明〕何景明《大复集》，明嘉靖刻本。

〔明〕贺复征编《文章辨体汇选》,《文渊阁四库全书》补配本。

〔明〕计成《园冶》，营造学社本。

〔明〕李蓘编《宋艺圃集》,《文津阁四库全书》本。

〔明〕李日华《六研斋笔记》，清乾隆刻本。

〔明〕李日华《六研斋二笔》,《文渊阁四库全书》本。

〔明〕李日华《六研斋三笔》,《文渊阁四库全书》本。

〔明〕李日华《竹懒画媵》,《竹懒说部》本。

〔明〕李日华著，叶子卿点校《味水轩日记》，杭州：浙江人民美术出版社2018年版。

〔明〕祁彪佳《祁忠敏公日记》，杭州：杭州古旧书店1982年影印版。

〔明〕祁彪佳《远山堂诗集》，清初东书堂钞本。

〔明〕瞿汝稷编撰，德贤、侯剑整理《指月录》，成都：巴蜀书社2011年版。

〔明〕沈周《石田稿》，国家图书馆藏明钞本。

〔明〕沈周《石田诗选》，《文津阁四库全书》本。

〔明〕沈周著，张修龄、韩星婴点校《沈周集》，上海：上海古籍出版社2013年版。

〔明〕唐顺之《荆川集》，《四部丛刊》本。

〔明〕唐寅著，应守岩点校《六如居士集》，杭州：西泠印社出版社2012年版。

〔明〕唐寅著，周道振、张月尊辑校《唐伯虎全集》，杭州：中国美术学院出版社2002年版。

〔明〕唐寅著，周道振、张月尊辑校《唐寅集》，上海：上海古籍出版社2013年版。

〔明〕唐之淳《唐愚士诗》，《文渊阁四库全书》本。

〔明〕屠隆《考槃馀事》，明刻本。

〔明〕屠隆著，汪超宏主编《屠隆集》，杭州：浙江古籍出版社2012年版。

〔明〕汪砢玉《珊瑚网》，《文渊阁四库全书》本。

〔明〕王世贞《弇州四部稿》，明万历刻本。

〔明〕王守仁撰，吴光、钱明、董平、姚延福编校《王阳明全集》，上海：上海古籍出版社1992年版。

〔明〕文震亨《长物志》，杭州：浙江人民美术出版社2016年版。

〔明〕文徵明《莆田集》，明刻本。

〔明〕文徵明《莆田外集》，国家图书馆藏明刻本。

〔明〕文徵明著，陆晓冬点校《莆田集》，杭州：西泠印社出版社2012年版。

〔明〕文徵明著，周道振辑校《文徵明集》，上海：上海古籍出版社1987年版。

〔明〕徐渭《徐渭集》，北京：中华书局1983年版。

〔明〕杨慎《升庵集》，《文渊阁四库全书》本。

〔明〕袁宏道《袁中郎全集》，明崇祯刻本。

〔明〕张丑《清河书画舫》,《文渊阁四库全书》本。

〔明〕张丑《真迹日记》,清鲍士恭家藏本。

〔明〕张岱《陶庵梦忆》,郑州:中州古籍出版社2012年版。

〔明〕张岱著,夏咸淳校点《张岱诗文集(增订本)》,上海:上海古籍出版社2014年版。

〔明〕朱存理《珊瑚木难》,清雍正刻本。

〔明〕朱存理《铁网珊瑚》,清雍正刻本。

〔明〕祝允明《祝枝山全集》,明万历三十八年周孔教刻本。

〔清〕安岐《墨缘汇观》,《粤雅堂丛书》本。

〔清〕卞永誉《式古堂书画汇考》,杭州:浙江人民美术出版社2012年版。

〔清〕查慎行补注,王友胜校点《苏诗补注》,南京:凤凰出版社2013年版。

〔清〕陈克恕《篆刻针度》,清乾隆刻本。

〔清〕陈田辑撰《明诗纪事》,上海:上海古籍出版社1993年版。

〔清〕程正揆《青溪遗稿》,清康熙刻本。

〔清〕戴熙《习苦斋画絮》,《中国书画全书》编纂委员会编《中国书画全书》第十四册,上海:上海书画出版社2000年版。

〔清〕丁敬著,吴迪点校《丁敬集》,杭州:浙江人民美术出版社2016年版。

〔清〕董诰等编《全唐文》,北京:中华书局1983年影印版。

〔清〕傅山著,〔清〕丁宝铨刊,陈监先批校《霜红龛集》,太原:山西古籍出版社2007年版。

〔清〕戈守智《汉溪书法通解》,《文渊阁四库全书》本。

〔清〕龚贤《草香堂集》,清康熙刻本(黄山学院藏)。

〔清〕龚贤《龚半千自书诗稿》,上海博物馆藏。

〔清〕龚贤著,陈希仲整理《龚半千山水画课徒稿》,成都:四川人民出版社1981年版。

〔清〕顾嗣立编《元诗选》,《文渊阁四库全书》本。

〔清〕顾文彬《过云楼书画记》,清光绪刻本。

〔清〕何文焕辑《历代诗话》,北京:中华书局1981年版。

〔清〕金农《金农诗文集》,《西泠五布衣遗著》,清同治癸酉钱唐丁氏刊当归草堂本。

〔清〕金农《金农》,天津:天津人民美术出版社 1996 年版。

〔清〕金农著,侯辉点校《冬心先生集》,杭州:西泠印社出版社 2012 年版。

〔清〕李修易《小蓬莱阁画鉴》,上海:商务印书馆 1934 年版。

〔清〕李渔《李渔全集》,杭州:浙江古籍出版社 2010 年版。

〔清〕李渔著,单锦珩校点《闲情偶寄》,杭州:浙江古籍出版社 1985 年版。

〔清〕李佐贤《书画鉴影》,清同治刻本。

〔清〕厉鹗《樊榭山房集》,《四部丛刊》本。

〔清〕林沄铭《庄子因》(《历代文史要辑注释选刊·庄子》),上海:华东师范大学出版社 2011 年版。

〔清〕刘熙载著,薛正兴校点《刘熙载文集》,南京:凤凰出版社 2001 年版。

〔清〕陆时化《吴越所见书画录》,清乾隆怀烟阁刻本。

〔清〕陆心源《穰梨馆过眼录》,清光绪吴兴陆氏家塾刻本。

〔清〕罗聘《香叶草堂诗存》,清嘉庆刻道光十四年印本。

〔清〕倪涛《六艺之一录》,杭州:浙江人民美术出版社 2015 年版。

〔清〕潘正炜《听帆楼书画记》,《中国书画全书》本。

〔清〕庞元济《虚斋名画录》,清宣统乌程庞氏上海刻本。

〔清〕彭定求等编《全唐诗》,北京:中华书局 1960 年版。

〔清〕浦起龙《读杜心解》,北京:中华书局 1961 年版。

〔清〕秦祖永《画学心印》,清光绪刻本。

〔清〕秦祖永《桐阴论画》,清同治三年套印本。

〔清〕沈德潜编《清诗别裁集》,清乾隆刻本。

〔清〕沈德潜《说诗晬语》,清乾隆刻本。

〔清〕孙承泽《庚子销夏录》,清乾隆刊本。

〔清〕孙联奎、杨廷芝著,孙昌熙、刘淦校点《司空图〈诗品〉解说二种》,济南:齐鲁书社 1980 年版。

〔清〕王夫之著,《船山全书》编辑委员会编校《船山全书》,长沙:岳麓书社 1988 年版。

〔清〕王士禛著，袁世硕主编《王士禛全集》，济南：齐鲁书社2007年版。

〔清〕王文诰辑注，孔凡礼点校《苏轼诗集》，北京：中华书局1982年版。

〔清〕王原祁《麓台题画稿》，《昭代丛书》本。

〔清〕吴历撰，章文钦笺注《吴渔山集笺注》，北京：中华书局2007年版。

〔清〕吴升《大观录》，武进李氏圣译楼1920年铅印本。

〔清〕杨翰《归石轩画谈》，清同治十二年刻本。

〔清〕恽寿平著，吕凤翔点校《瓯香馆集》，杭州：西泠印社出版社2012年版。

〔清〕恽寿平著，吴企明辑校《恽寿平全集》，北京：人民文学出版社2015年版。

〔清〕曾灿《六松堂集》，民国《豫章丛书》本。

〔清〕张潮《幽梦影》，杭州：浙江人民美术出版社2017年版。

〔清〕张庚《国朝画征录》，清乾隆刻本。

〔清〕张庚《图画精意识》，《丛书集成续编》本。

〔清〕周亮工著，朱天曙编校整理《周亮工全集》，南京：凤凰出版社2008年版。

〔清〕朱彝尊《明诗综》，《文渊阁四库全书》本。

北京大学北京师范大学中文系、北京大学中文系文学史教研室编《陶渊明资料汇编》，北京：中华书局1962年版。

陈夔麟编《宝迂阁书画录》，本社影印室编《历代书画录辑刊》第十三册，北京：北京图书馆出版社2007年版。

陈寅恪《金明馆丛稿初编》，北京：生活·读书·新知三联书店2001年版。

陈寅恪《元白诗笺证稿》，北京：生活·读书·新知三联书店2009年版。

陈允吉《古典文学佛教溯源十论》，上海：复旦大学出版社2002年版。

陈植、张公弛选注《中国历代名园记选注》，合肥：安徽科学技术出版社1983年版。

陈植《中国造园史》，北京：中国建筑工业出版社2006年版。

崔尔平辑《历代书画论文选续编》，上海：上海书画出版社2015年版。

党圣元《老子析义》，石家庄：河北人民出版社2018年版。

丁福保辑《历代诗话续编》，北京：中华书局1983年版。

方闻著，李维琨译《超越再现》，杭州：浙江大学出版社2014年版。

方闻著，谈晟广编《中国艺术史九讲》，上海：上海书画出版社2016年版。

傅伟勋《道元》，台北：东大图书公司1996年版。

高亨《老子正诂》，北京：清华大学出版社2011年版。

光一《吴昌硕题画诗笺评》，杭州：浙江人民出版社2003年版。

韩林德《石涛评传》，南京：南京大学出版社1998年版。

黄宾虹、邓实编《美术丛书》，南京：江苏古籍出版社1986年影印版。

黄惇《中国古代印论史》，上海：上海书画出版社1994年版。

黄惇《中国书法史·元明卷》，南京：江苏教育出版社2009年版。

黄惇《中国印论类编》，北京：荣宝斋出版社2010年版。

黄书琳注，李详补注，杨明照校注拾遗《增订文心雕龙校注》，北京：中华书局2012年版。

嘉定地方志办公室编，陶继明、王光乾校注《嘉定李流芳全集》，上海：上海古籍出版社2013年版。

蒋华编《扬州八怪题画录》，南京：江苏美术出版社1992年版。

孔凡礼点校《苏轼文集》，北京：中华书局1986年版。

赖永海主编，赖永海、高永旺译注《维摩诘经》，北京：中华书局2016年版。

梁启雄《荀子简释》，北京：中华书局1983年版。

刘学锴《唐诗选注评鉴》，郑州：中州古籍出版社2013年版。

刘学锴、余恕诚《李商隐诗歌集解（增订重排本）》，北京：中华书局2004年版。

刘正成主编《中国书法全集》，北京：荣宝斋出版社1991年版。

逯钦立辑校《先秦汉魏晋南北朝诗》，北京：中华书局1983年版。

逯钦立《逯钦立文存》，北京：中华书局2010年版。

逯钦立校注《陶渊明集》，北京：中华书局1979年版。

牟宗三《中国哲学的特质》，上海：上海古籍出版社1997年版。

牟宗三《中国哲学十九讲》，上海：上海古籍出版社1997年版。

清官修《题画诗》，《文渊阁四库全书》本。

饶宗颐初纂，张璋总纂《全明词》，北京：中华书局 2004 年版。

任军伟《查士标》，天津：天津人民美术出版社 2016 年版。

上海书画出版社编《历代书法论文选》，上海：上海书画出版社 2014 年版。

《石渠宝笈》，《文渊阁四库全书》本。

孙昌武《佛教与中国文学》，上海：上海人民出版社 1988 年版。

孙通海点校《陈献章集》，北京：中华书局 1987 年版。

孙慰祖、俞丰编著《印里印外——明清名家篆刻丛谈》，上海：上海书店出版社 2001 年版。

唐圭璋编《词话丛编》，北京：中华书局 1986 年版。

唐圭璋编，孔凡礼补辑《全宋词（增订本）》，北京：中华书局 2017 年版。

唐圭璋编《全宋词》，北京：中华书局 1965 年版。

童寯《童寯文集》第二卷，北京：中国建筑工业出版社 2001 年版。

莞城美术馆、浙江省博物馆编《传无尽灯：黄宾虹·艺术大展作品集》，南京：广西美术出版社 2010 年版。

汪世清、汪聪编纂《渐江资料集》，合肥：安徽人民出版社 1984 年版。

王铎《中国古代苑园与文化》，武汉：湖北教育出版社 2003 年版。

王国维《王国维遗书》，上海：上海书店 1996 年版。

王卡点校《老子道德经河上公章句》，北京：中华书局 1993 年版。

王叔岷《庄子校诠》，北京：中华书局 2007 年版。

项楚《寒山诗注》，北京：中华书局 2000 年版。

萧驰《佛法与诗境》，北京：中华书局 2005 年版。

熊十力《十力语要》，沈阳：辽宁教育出版社 1997 年版。

徐震堮《世说新语校笺》，北京：中华书局 1984 年版。

杨曾文编校《神会和尚禅话录》，北京：中华书局 1996 年版。

叶朗、陆丙安主编《熊秉明文集》，合肥：安徽教育出版社 2018 年版。

叶朗《美在意象》，北京大学出版社 2010 年版。

尹占华校注《张祜诗集校注》，成都：巴蜀书社 2007 年版。

印顺《般若经讲记》，北京：中华书局 2010 年版。

印顺《印顺法师佛学著作全集》，北京：中华书局 2009 年版。

俞剑华编著《中国画论类编》，北京：人民美术出版社 2016 年新版。

俞剑华标点注译《宣和画谱》，北京：人民美术出版社 2016 年版。

袁行霈《陶渊明集笺注》，北京：中华书局 2003 年版。

圆瑛法师《楞严经讲义》，上海：华东师大出版社 2014 年版。

曾枣庄主编《宋代序跋全编》，济南：齐鲁书社 2015 年版。

张光宾编《元四大家》，台北：台北故宫博物院 1975 年版。

张进、侯雅文、董就雄编《王维资料汇编》，北京：中华书局 2014 年版。

张世英《张世英文集》，北京：北京大学出版社 2016 年版。

张舜徽《周秦道论发微》，北京：中华书局 1982 年版。

赵海燕《〈寓山注〉研究——围绕寓山园林的艺术创造与文人生活》，合肥：安徽教育出版社 2016 年版。

浙江大学中国古代书画研究中心编《元画全集》，杭州：浙江大学出版社 2013 年版。

中国古代书画鉴定组编《中国古代书画图目》，北京：文物出版社 1986—2001 年版。

中国美术馆编《黄宾虹精品集》，北京：人民美术出版社 1991 年版。

中国书画出版社、浙江省博物馆编《黄宾虹文集》，上海：上海书画出版社 1999 年版。

中国艺术研究院美术研究所编《黄宾虹研究文集》，杭州：浙江人民美术出版社、济南：山东美术出版社 2008 年版。

周维权《中国古典园林史（第三版）》，北京：清华大学出版社 2008 年版。

《朱光潜全集》，合肥：安徽教育出版社 1987-1993 年版。

朱良志、邓锋主编《陈师曾全集》，南昌：江西美术出版社 2017 年版。

宗白华《美学散步》，上海：上海人民出版社 1981 年版。

《宗白华全集》，合肥：安徽教育出版社 2008 年版。

宗白华《艺境》，北京：北京大学出版社 1987 年版。

宗白华《中国美学史论集》，合肥：安徽教育出版社 2006 年版。

邹涛主编《吴昌硕全集》,上海:上海书画出版社 2017 年版。

[美] 鲁道夫·阿恩海姆著,宁海林译《建筑形式的视觉动力》,北京:中国建筑工业出版社 2006 年版。

[日] 铃木敬编《中国绘画总合图录》第一卷,东京:东京大学出版社 1982 年版。

[英] 弗朗西斯·哈斯克尔著,孔令伟译《历史及其图像:艺术及对往昔的阐释》,北京:商务印书馆 2018 年版。

后 记

一

这本不成熟的作品,延续了我对传统艺术一些基础问题的思考。近二十年来,我研究的领域主要是中国传统艺术观念,尝试通过一些核心问题,将艺术哲学的智慧与形式呈现的方式勾连起来。十多年前完成的《真水无香》,以虽由人作、宛自天开的"天趣"问题为中心,探讨残破的印刻、顽拙的假山、渊澄的瓷器、荒寒的绘画等与传统思想的深层联系。后来出版的《南画十六观》,以"真性"问题为一条主线,试图寻找文人画自元代以来发展的内在思想动因。这本《一花一世界》,讨论的是"小中现大"问题,同样是传统艺术中的关键问题。"一花一世界,一草一天国",不是大小多少、有限无限的"量"的斟酌,而是如何超越知识分别,让生命在无遮蔽状态下呈现的问题。我想通过一朵小花的卑微,来说生命的尊严,说脆弱而短暂人生的意义,追踪传统艺术在微花细朵、片石勺水中所潜藏的存在智慧。

与其说是研究,倒不如说是到艺术中去倾听和体会,我顺着艺术家留下的痕迹(作品,以及环绕作品的生活世界的记录),尝试进入他们的思想世界,感受他们鲜活的生命气息,叩问当今人们生存所面对的同样问题。我阅读的是过去人的思想、生活和作品,关注的是"古外之古",那种在时间流淌背后人同此心、心同此理的内容。就如龚贤诗所云,"看来天地本悠悠,山自青青水自流",真是青山不老,绿水长流,艺术中这智慧的泉源,潺湲流入后之造访者的心。

本书的一些基本观点,是我在这个领域长期徘徊逐渐形成的。其间得到张世英先生、叶朗先生等很多前辈学者的指导,汲取了许多学界同行的智慧。一些观念得之于书本之外的游历,书中的大多数内容是我在外出讲学过程中形成的。在

八大山人曾经停留过的新建山林的夜雨中,在贵州地扪侗寨村落的古树下,在国清寺黄昏飘来的悠远钟声里,我曾与很多朋友相与问学,感受山川风物的叮咛,倾听历史激荡的回声,体会存在的欣然和忧伤,也构思我文章的大概。我要特别感谢李兰、王强、严立、郭新平、陈继达、池玉河、王云峰等朋友对我撰成此书的鼓励,与他们的多次交谈,给我极大的启发。

感谢北京大学出版社再次接受我的作品,艾英老师也再次担任拙著的责任编辑。她花了数月时间,在身体欠安的情况下,为我核对此书中几乎所有文献,斟酌表达的文辞,统一全书的体例,我深知她做到了一位编辑所能做到的极致。我无法用语言表达内心的感动,唯有更加努力,用朴实认真的态度去为人做事做研究,以回报艾英老师还有很多这里没有提到的朋友对我的帮助。

在这个夏日的清晨,来写这篇简短的后记时,特别想到我书中引用的陶渊明的两句诗:"斯晨斯夕,言息其庐。"每一个早晨都有晨曦微露,每一个夜晚都有清风明月,一朵微花,也是一个圆满的世界。我希望带着这种心情,去体会人生,进入我新的研究中。

<div style="text-align: right;">朱良志
于北京大学美学与美育研究中心</div>